고화신품록

古 畫 新 品 錄

일러두기

1 이 책의 중국어 고유명사 우리말 표기는 원칙적으로 국립국어원 중국어 표기법을 따랐다. 다만 중국 고대 지명이
고대의 문장에 언급되거나 분명하게 고대를 서술하는 상황에 사용된 경우에는 우리말 발음으로 표기했다. 인명의 경
우는 1840년 아편전쟁을 기준으로 그 전에 사망한 사람은 우리 한자음으로, 그 이후에 사망한 사람은 현대 중국어
발음으로 표기했다. 중국에서는 통상 아편전쟁을 중국 근대의 기점으로 삼고 있기 때문이다.

2 책, 잡지, 신문은 『 』, 미술작품, 영화, 연재 칼럼 제목은 「 」, 전시 제목은 〈 〉으로 묶어 표기했다.

3 본문의 '고궁박물원'은 모두 중국 베이징에 위치한 고궁박물원을 일컫는다.

일곱 가지 키워드로 푸는
중국 고화의 수수께끼

황샤오펑 지음
조성환 옮김

古畫新品錄

고화신품록

아트북스

한국의
독자들에게

출판사와 옮긴이의 노력으로 이 책이 중국에서 출판된 지 근 15개월 만에 한국어판에 이 글을 쓸 수 있는 기회를 얻었다. 한국의 독자들과 이 책에 관한 생각을 교류할 수 있어 무척이나 흥분되고 기대가 된다. 전 세계적으로 한국 문화와 중국 문화의 긴밀한 정도는 선망의 대상이다. 이 책에서 언급한 중국 고대 회화는 기본적으로 '두루마리 그림scroll painting'이다. 이 시각예술 전통은 동아시아 문화에서 공유되고 있다. 비단이나 종이에 그려 작은 나무 자루에 돌돌 만 그림에 대해 한국 독자들도 틀림없이 낯설지 않을 것이다. 이외에도 병풍을 비롯해 둥글부채와 쥘부채에 그린 그림도 동아시아 예술에서는 특별한 형식이다. 수백 년 전 한국과 일본에서 그린 그림병풍은 아직도 볼 수 있으며, 중국의 수많은 고대 병풍 그림은 다시 족자로 표구되었다.

'두루마리 그림'이라는 개념은 특수한 표구 형식에서 기원하는데, 좀더 자세하게 구분하면 두루마리, 족자, 서화첩, 부채의 면, 병풍 등으로 나눌 수 있다. 세계의 다른 문화를 가진 감상자이든, 현대 중국의 감상자이든 중국 회화를 이해하는 첫걸음은 서로 다른 표구 형식을 이해하는 것이며, 이를 통해 우리는 긴 원기둥꼴의 그림이 중국 그림인지 아닌지 한눈에 판단할 수 있고, 심지어는 긴 원기

4

둥꼴이 두루마리인지 족자인지도 판단할 수 있다. 이외에도 중국 고대의 그림을 이해하자면 왕왕 표구 방식의 토대에서 나아가 무엇이 수장인收藏印이고 무엇이 제발題跋인지 알아야 한다. 이 또한 중국 회화의 중요한 구성 요소다.

표구 형식에 대해 혹자는 재료의 특수성이 '두루마리 그림'을 매우 신비롭게 만든다고 말한다. 두루마리 그림은 평소에 말려 있기 때문에 남에게 비밀을 보여주지 않는 신비감을 가지고 있어 자못 고상하고 차가운 느낌을 준다. 두루마리 그림을 펼치면 감상자를 붙잡는 흡인력이 큰 면적을 차지하는 표구 부분에 의해 분산된다. 미국의 중국 미술사가 제임스 캐힐James Cahill, 1926~2014은 일찍이『중국 회화사 삼천 년』에 쓴 서문에서 자신이 뉴욕 메트로폴리탄미술관에서 처음 겪었던 일을 언급했다. "유럽 대형 유화작품의 전시실을 걸어나와 그곳의 중국화 전시실로 진입했을 때 놀라 어리둥절했다. 유럽 유화와 비교했을 때 눈앞의 중국화 작품은 의외로 매우 작았고 그림의 고요하고 산뜻함, 심오함도 이해하기 어려웠다. 스스로 중국 그림에 대해 많이 안다고 자부했는데도 그랬다." 캐힐이 느낀 '고요하고 산뜻함'과 '심오하여 이해하기 어려움'은 모두 그림의 시각적 흡인력을 두고 말한 것이며, 중국 회화의 표구 부분은 결코 평담하지 않다.

나도 이와 유사한 느낌을 가졌다. 지금도 매번 고궁박물원이나 상하이박물관의 회화 전시장에 들어설 때마다 여전히 처음에는 어찌할 줄 모르겠고 어디를 봐야 할지 잘 모를 때가 많다. 그림을 보는 첫번째 시선은 어긋날 수 있기 때문에 작품 전시 설명문을 먼저 읽어야 할지, 아니면 화폭의 수장인과 그림 뒤의 제발을 봐야 할지 망설여진다. 심신을 안정시키고 나의 눈으로 그림 자체를 천천히 음미해야 비로소 마음이 편안해지는데, 왜냐하면 이러한 시각을 통해 스스로 '본' 것을 느낄 수 있기 때문이다. 이것이 내가 바라는 중국 고대 회화를 대하는 방식이다. 비록 처음에는 풍성한 역사로 포장된 화면에 의해 거절당하고 배척당할지라도 우리는 그림 자체를 직면해야 한다.

원서의 부제인 '눈으로 보는 역사—部眼睛的歷史'도 사실 이러한 뜻을 표현한 것이다. 독자들이 보면 알 수 있듯이 이 책에서 35점의 옛 그림을 연구할 때 독자들에게 보여주려고 시도한 것은 모두 눈으로 볼 수 있는 도상의 풍부함이다. 따라서 각 작품의 도상에 대해 '자세히 읽고細讀' '자세히 보는細看' 방법을 진행했는

데, 이 과정에서 그림 속 서로 다른 도상 요소 간의 관계를 설정해나갔다. 나는 이것을 '시각적 맥락visual context'이라 부른다. 과거에 우리가 중국 회화에 대해 말할 때 상대적으로 중시한 것은 '풍격', 예를 들어 선, 준법, 필치, 색감, 구도 등이었다. 이 책에서는 오히려 그러한 풍격에 대해서는 거의 이야기하지 않았는데, 그 이유는 도상이 풍격보다 훨씬 포용력이 있고 더욱 기본이라 느꼈기 때문이다. 우리가 항상 말하는 옛 그림의 '풍격'은 협의의 풍격이며, 일반적으로는 작가 개인의 풍격을 가리킨다. 하지만 이름 없는 작가의 작품을 볼 때 개인의 풍격은 파악하기가 특히 어렵다. 예술에서 '개인성'은 매우 중요하지만 예술사 연구에서 예술가의 진정한 심리를 엿보기는 매우 어려우며 어쩌면 아예 불가능할지도 모른다. 예술사 연구에서 가장 많이 사용하는 방법은 현재의 관점에서 예술품의 역사적 맥락을 다시 새롭게 이해하고 설정하는 것이다. 시각적 도상은 가장 기본적인 출발점이며, 시각적 맥락도 한 예술품의 문화·사회적 맥락을 한 걸음 더 나아가 이해하게 하는 데 관건이 된다.

이 책은 35개의 개별 연구를 묶은 것으로, 사실 나 자신의 중국 고대 회화 '관람사觀看史'의 일부분으로 봐도 좋다. 나는 개별 연구 과정에서 이전과는 다른 것을 보고자 노력했다. 이처럼 새로운 견해는 내가 새로 체험한 시각적 경험이라 말할 수 있겠다. 가능한 한 그다지 복잡하지 않은 논증을 통해 한국의 독자들이 같은 느낌을 체험할 수 있기를 바랐다. 물론 내가 가장 바라는 것은 나의 '관람'이 중국 고대 회화를 '관람'하는 데 대한 관심을 불러일으키는 것이다. 영국 작가 하틀리L. P. Hartley, 1895~1972는 "과거는 다른 나라다"라는 명언을 남겼다. 현대 중국의 관람자인 나는 사실 한국의 독자들과 마찬가지로 중국 고대 회화와 거리가 먼 방관자다. 오래된 과거의 그림이 모르는 사이에 우리 사이의 공간적 격차를 뛰어넘었다.

황샤오펑
베이징에서
2022년 10월

이끄는
말

이 책은 '옛 그림', 즉 중국 고대 회화에 관한 이야기다. '중국 고대 회화'는 역사적 개념인데, '옛 그림'은 마치 수수께끼와 같다.

　이 책은 차례가 보여주듯이 대중이 잘 알고 있는 '중국 회화사'가 아니다. '회화사'는 연관된 요소가 있음을 가정하기에, 혹자는 회화사가 무형의 큰 그물망이어서 화법과 기술, 풍격과 양식, 제재와 주제, 개인과 시대 등 여러 주제를 한데 융합할 수 있다고 말한다. 이러한 요소와 그물망을 파악하면 중국 고대 회화를 지식의 총체로서 자신의 지식 체계로 흡수할 수 있다는 것이다. 이는 물론 맞는 말이다. 틀이나 단서는 지식을 제대로 파악하는 데 도움이 된다. 하지만 수많은 옛 그림이 다양한 역사의 우연성을 겪은 뒤 오늘날까지 남아 있음을 의미하는 '전세화작傳世畫作'이란 말도 있다. 사람들은 고대 회화에 대해 항상 '예술의 바다에 남겨진 보배藝海遺珍', '예술의 숲에 남겨진 진주藝林遺珠'라고 말하는데, 여기에서 '유遺'가 강조하는 것이 바로 우연성이다. 특히 초기 회화에서 작가 이름 앞에 '전傳' 자가 붙어 있는 경우를 미술책에서 보게 되는데, 나는 때때로 고대 회화를 두고 명확한 작가가 없고 확실한 창작 시기를 알 수 없으며 분명한 유전遺傳 과정도 없다고 우스갯소리를 한다. 그런 그림들이 그냥 세상에 전해졌는지, 아니면 파묻

혀 이름도 알 수 없던 것인지 각각의 운명을 살펴봐야 한다. 우리가 보는 수많은 작품이 그저 우연한 행운의 결과라면, 무슨 근거로 그와 연관된 실마리를 잇고 큰 그물망을 엮을 수 있겠는가?

사실 이는 중국 고대 회화 연구의 '딜레마'이며, 우리는 이처럼 곤란한 국면을 오가며 끊임없이 시도한다. 이때 효과적인 방법을 찾아 이 요소들을 더 전면적으로 완벽하게 엮든지, 아니면 다른 구조를 제기해 단선적인 유형을 깨뜨려야 한다. 그럼에도 사람들은 점차 합의점에 도달하고 있다. 그것은 가장 기본적인 작품 연구에서 출발해 방대한 역사를 함께 헤아리는 것이다. 결국 많은 사람이 흥미를 느끼는 것은 결코 진주를 담은 상자나 진주를 꿴 쇠사슬이 아니라, 진주를 캐는 그물이거나 진주 자체이다.

나도 이와 같이 한 작품에 대한 개별적 연구를 꾸준히 진행해왔다. 나는 예술사에 나오는 명작이든 아니면 잘 알려지지 않은 작품이든 모두 철저하게 연구한다면 회화사에 새로운 인식의 변화가 자연스레 생기리라는 포부를 가지고 있다. 그렇다면 명작과 알려지지 않은 작품 중 무엇이 나의 연구 대상으로 적합할까?

물론 회화사를 구성하는 요소로서 이미 완벽하게 짜인 '명작'을 꼽아야 한다. 그 작품들과 자주 마주하다보면, 점차 심미적 피로감을 느끼거나 아니면 잘 알고 있는 작품에서 갑자기 낯선 신선함을 발견할 것이다. 대개 심미적 피로가 앞서기에 명작을 완전히 새롭게 관찰하기란 쉽지 않으며, 우리는 언제나 새로운 자극을 필요로 한다. 나는 때때로 미술사에서 언급되지 않던 작품이나 회화사 실마리에 잘 녹아들 수 없었던 작품을 마주할 때 새로운 자극을 받는다. 이 때문에 잘 알려지지 않은 작품은 새로운 연구 대상이 될 수 있고 새로운 주제로 연결될 수 있다. 또 새로운 재료도 상당히 중요하다. 이것은 갈수록 좋아지는 전시 조건과 날로 새로워지는 인쇄와 통신 기술의 힘을 빌릴 수 있는데, 덕분에 미술사에 등재된 수많은 작품에서 우리가 과거에 볼 수 없었던 새로운 면모를 발견할 수 있다. 정확하게 보이지 않는 그림의 세부, 모호한 인장, 온전하지 않은 제발이 우리 앞에 고스란히 나타나 사람들의 눈을 뒤흔들고 있다.

학술 연구의 보급화 추세도 나를 포함해 수많은 학자의 연구에 영향을 끼치고 있다. 이 책에서 전개한, 과거 천년 가운데 옛 그림 35점에 35개 항목의 연구

주제는 모두 내가 청탁을 받아 잡지 『중화유산中華遺産』에 게재한 칼럼 「독화필기讀畵筆記」를 바탕으로 한다. 옛 그림에 흥미를 느끼는 사람이 늘어가면서 '흥미로움'도 나에게 중요한 자극이 되었다. 물론 '흥미'는 모든 고대 회화를 평가할 수 있는 기준이 아니며 대부분은 현대의 감상자가 느끼는 바이다. 요즘 대중은 고대의 자원이 오늘날과 긴밀히 연관되어 일상에 잔잔한 물결을 일으키고, 심지어 아이디어를 던져주기를 바란다. 오늘날 우리의 이러한 생각을 크게 비난할 바는 아니지만 고대 회화도 우리 생각과 완전히 부합하지 않을 수 있다. 현재와 과거 사이에 다리를 놓아 오갈 수 있는 길을 찾는 것이 중요하다.

처음에 책 제목을 '옛 그림의 생명—그림 독해 일기'라고 지어 예술사의 독해를 통해 독자들이 고대 회화를 새롭게 이해하고 친밀감을 느낄 수 있기를 바랐다. 하지만 시인 기질이 다분한 리쥔李軍 교수가 차례를 살펴본 뒤 즉흥적으로 '고화신품록—눈으로 보는 역사'라고 제목을 지어 감동받았다. 『고화신품록』에서 경의를 표해야 할 책은 저명한 사혁謝赫, 479~502의 『고화품록古畵品錄』이다. '고古'와 '신新'을 교차하여 그림을 '품평'하는 방식은 확실히 '생명'보다 정확하며 가치 판단의 의미가 거의 없다.

이 책도 확실히 '눈으로 보는 역사'를 강술하는 데 의의를 둔다. 그 근거는 무엇인가?

우선 이 책은 나 자신의 눈으로 보는 역사다. 방관자이자 연구자, 작가로서 내 눈으로 보고 쓴 나의 '견해'다. 그림에 처음으로 호기심을 가지고 연구를 시작한 때로부터 연구 논문을 최종적으로 완성하기까지 다양한 사고 과정의 변화를 겪었다. 간단히 말하면 그림 보는 눈이 항상 바뀌었다. 눈은 변함없이 두 개이지만, 그림을 보는 방식은 각 요소의 변화에 따라 바뀐다. 그러한 요소 중 하나는 중국 예술사학계에 일어난 변화다. 내가 직관적으로 느낀 현저한 변화는 '세독細讀'이 점차 대중의 공통 인식이 되었다는 점이다. 심지어 '초세독超細讀'이란 개념을 제기한 학자도 있다.[1] '그림 읽기' '도상 자세히 읽기細讀圖像' 같은 말을 학술 연구에서 자주 볼 수 있어 이미 익숙한 한 '방법'이 되었다고 말하는 사람도 있다. 일반인들에게도 '세독'이란 말이 결코 낯설지 않을 텐데, '텍스트 세독'은 문학 연구에서도 중요한 방법론이다. 하지만 '글을 읽는 것讀文'과 '그림을 읽는 것讀圖'은 다르다.

읽기를 통해 정보를 얻을 때 한 그림에서 '정보'를 읽는 것과 문자에서 정보를 얻는 두 과정은 상이하다. 문자 읽기에서 '언어 환경' '정경情境'에 대해 혹자는 앞뒤 문맥이 매우 중요하다고 말하기도 한다. 같은 이치로 그림을 읽을 때에도 맥락 문제가 존재한다. 회화는 시각적이기 때문에 '시각적 맥락'이라고 말할 수 있다. 사실 예술사에서 가장 기본적인 방법이 바로 시각적 맥락에 기초한 그림 읽기다. 에르빈 파노프스키Erwin Panofsky, 1892~1968가 발전시킨 '도상학圖像學'은 전 도상학적 단계pre-iconographic, 도상학적 분석 단계, 도상학적 해석 단계라는 시각적 맥락에 대한 관심을 포함한다. 예술사의 여러 새로운 진전은 모두 '세독'을 기반으로 한다고 해도 과언이 아니다.[2]

'시각적 맥락'은 두 가지 '눈으로 보는 역사'와 연관된다. 사실 옛 그림을 볼 때 우리의 눈만 사용하는 것이 아니라 다른 사람들의 보기 방식을 계승한다. 그렇지 않은가? 현대 예술사학자 가운데 에른스트 H. 곰브리치Ernst H. Gombrich, 1909~2001는 일찍이 『예술과 환영Art and Illusion』에서 '순수한 눈Innocent Eye'은 결코 존재하지 않는다고 주장했다. 마이클 백샌들Michael Baxandall, 1933~2008은 『15세기 이탈리아의 회화와 경험Painting and Experience in Fifteenth-Century Italy』에서 '시대의 눈the Period Eye'이란 개념을 제시했다.[3] 한 작품을 연구할 때는 작품이 제작된 시대뿐만 아니라, 작품이 다루는 시대까지도 논의해야 한다는 의미다. 제작된 시대는 주로 예술품을 만든 작가의 눈을 다루는데, 작가의 견해는 작품이 탄생하는 데 직접적으로 영향을 끼친다. 작품이 보여지는 시대는 다른 시대를 사는 이들의 감상을 뜻한다. 중첩되는 그들의 시선은 예술작품에 대해 무형, 심지어 유형의 영향을 끼칠 수 있다. 두 가지 '시대'를 혹자는 두 가지 '눈'이라고 말한다. 둘 사이에는 차이점도 있고 공통점도 있는데, 일반적으로 예술사 연구에서 둘을 구분하기는 어렵다. 특히 기본 정보가 명확하지 않은 고대 예술작품—예를 들어 작가 미상, 시대 추정이 불명확한 옛 그림—이 그러하다. 그래서 나는 비록 '시각적 맥락'이 정확한 개념은 아니지만, 제작된 시대와 보여지는 시대를 구분하지 않고 작품 자체로 문제를 이끌어내는 데 장점이 있다고 본다. 얼마나 많은 시선을 거쳤든, 최후에 드러나는 것은 결국 역사를 뛰어넘어 지금까지 남아 있는 그림 그 자체다.

'세독'과 '시각적 맥락' 모두 명확하게 말하기 쉽지 않고, 분명히 예술사 이론과

방법론에서 심오한 한 영역이다. 이 말을 옛 그림 한 점을 보는 데 무수히 많은 전제가 필요하다는 뜻으로 오해하지 않기를 바란다. 원론적으로, 자신의 눈으로 봐야 한다. 예술사와 예술작품은 서로 별개다. 예술사는 사상이고, 예술작품은 가시적인 물질이다. 하지만 우리가 예술품에 어떤 의미가 있다고 믿는다면, 이러한 작품과 사상은 밀접하기 마련이기 때문에 그에 포함된 사상도 인정해야 한다. 혹자는 예술사라는 매개체를 통로라고도 말하는데, 이러한 표현은 직접적이고 유효하다. 나도 이 책이 옛 그림으로 진입할 수 있도록 독자를 돕는 통로가 되기를 바란다.

이 책에서 논의한 35점의 그림은 물론 많다고는 할 수 없지만 '당신이 반드시 알아야 하는 100점의 명화'와 유사하다. 물론 그중 다수의 작품은 모두에게 익숙한 '명화'가 아니다. 심지어 일부 작품은 '예술의 숲에 남겨진 진주'라고 할 수 있는데, 아마 한 번도 본 적 없는 사람도 있을 것이다. 하지만 옛 그림은 유명하든 그렇지 않든 모두 시대의 '유산'이기 때문에 그것을 '시각적 맥락'에 놓아야 한다. 나는 다른 예술사적 주제와 잘 연결되기를 바라며 이 책을 일곱 개 장으로 나누었다. 제1장 「황궁」과 제2장 「시가」는 서로 호응한다. 제1장은 궁정 회화를 이해하는 방법이고 제2장은 풍속화를 보는 방법이다. 제3장 「동식물」은 동물과 식물과 관련된 회화이고, 제4장 「산수」는 일반적으로 '산수화'를 다룬다. 마지막 3개 장인 제5~7장의 '역사' '눈' '신체'도 서로 연관되며, 제5장 「역사」는 대부분 역사적 인물과 관련된 '고사화故事畫'다. 대부분 '인물화'인데, 구체적인 속성을 분석했다. 동시에 눈과 신체는 서로 연결되는 개념인데, 이로써 고대 회화에서 시각 체험을 어떻게 표현하는지 관찰하는 데 도움을 줄 것이다.

옛 그림에 대한 내 '견해'가 독자에게 도움이 되어 독자들이 옛 그림에 대한 자신의 '견해'를 만들어나가기를 바란다.

제 1 장 · 황궁

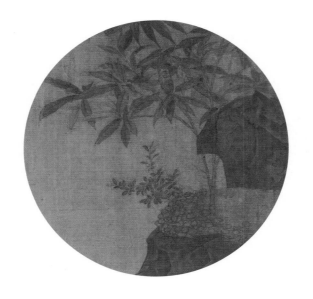

彼美蜿蜒勢若龍, 구불구불 꿈틀거리는 아름다운 기세는 용 같고

挺然爲瑞獨稱雄. 우뚝 상서로우니 홀로 영웅으로 일컫는다.

雲凝好色來相借, 구름에 길조가 서려 잠시 빌려오고

水潤淸輝更不同. 물에 맑은 빛 빛나니 더욱 다르도다.

常帶暝煙疑振鬣, 항상 어두운 연기 떠어 갈기 떨치는가 의심하고

每乘宵雨恐凌空. 매번 밤비 내리면 허공을 날까 두렵다.

故憑彩筆親模寫, 짐짓 채색 붓 잡아 친히 모사하니

融結功深未易窮. 풀고 맺는 공이 깊어 다 표현하기 쉽지 않으리.

I.
영험한 현상의 재현
─「상룡석도」의 다중 경관

누구든 송나라에서 태어났더라면 분명 돌을 좋아했을 것이다. 황제도 예외는 아니었다.

중국에는 기이한 돌을 감상하는 유구한 전통이 있다. 이러한 전통에서 송 휘종徽宗 조길趙佶, 1082~1135은 가장 유명한 사람이 아닐까 한다. 나아가 분명한 것은 가장 열정적인 사람이라는 점이다. 휘종의 '화석강花石綱'은 소설에서도 인용되며, 그가 고심하여 가꾸던 간악艮嶽의 돌은 지금까지도 여전히 전해지고 있다. 사람들은 베이징北京의 베이하이北海, 상하이上海의 위위안豫園, 쑤저우蘇州의 류위안留園에서 여전히 휘종 궁정의 기석奇石을 볼 수 있다고 믿는다.[1] 하지만 이러한 돌과 송 휘종의 관계는 모두 '상룡祥龍'이라 불리는 돌에 비할 수 없다. 이는 실제 돌이 아니라 베이징고궁박물원이 소장하고 있는 그림이다. 「상룡석도祥龍石圖」(그림 1)는 대대로 송 휘종의 자필이라고 전해지는데, 그림에는 그가 친필로 쓴 도기圖記가 있을 뿐만 아니라, 친필 낙관과 '천하일인天下一人'이라는 기이한 서명이 있다.[2] 여기서 황제가 그린 회화가 선봉적인 역할을 한다. 작품에는 그림과 제시題詩, 그리고 그의 아름다운 '수금체瘦金體'가 있는데, 이러한 시서화詩書畵 전부가 어우러지는 모습은 200년 후인 원대에 이르러서야 중국 회화의 보편적인 기풍을 이루었다.

황제는 무엇 때문에 이 그림을 그렸을까?

상서도

「상룡석도」는 고운 비단에 그려졌으며 현재 한 폭의 두루마리로 장정했는데, 화폭이 매우 커서 세로 53.9센티미터, 가로 127.8센티미터다. 화폭은 두 부분으로 나눌 수 있는데, 시작 부분인 오른쪽에 그림을 놓았고, 왼쪽에는 그림을 설명

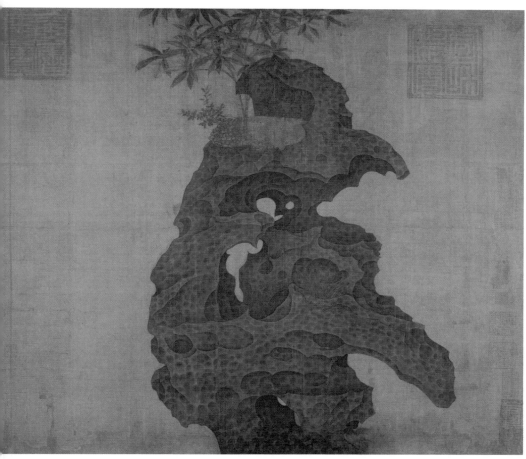

그림 1 조길, 「상룡석도」(두루마리), 비단에 채색, 53.9×127.8cm, 고궁박물원

하는 글을 배치했다. 그림 부분은 여백으로 둘러싸인 짙은 색의 돌이 매우 실체
감 있게 그려져 여백과 재미있는 대비를 이루고 여백은 무궁한 상상력을 자극한
다. 왼쪽의 제자題字는 관람자에게 이 공간을 어떻게 상상해야 하는지 알려준다.
긴 제자가 비단의 왼편을 가득 채웠기에 그 중요성이 심지어 그림을 넘어서는 듯
하다. 만일 이 글이 없었다면 관람자는 그림에 고독하게 보이는 돌을 이해하기
어려웠을 것이다. 제자는 송 휘종의 전형적인 수금서瘦金書로 쓰였는데, 세 부분,
즉 서, 시, 낙관으로 나뉜다. 서와 시 전문은 다음과 같다.

상룡석은 환벽지 남쪽, 방주교 서쪽에 서 있으며 맞은편이 바로 승영산이다 [영주산보다 뛰어나다는 뜻]. 그 기세는 용솟음치며 규룡이 나오는 듯하니 상 서로운 징조의 모습을 떠고 있다. 기이한 모습과 교묘한 자태는 절묘함을 갖 추었다고 말하지 않을 수 없다. 이에 친히 명주 비단에 그리고 사운시로 이 를 기록한다.祥龍石者. 立於環碧池之南, 芳洲橋之西, 相對則勝瀛也. 其勢騰湧, 若虯龍出, 爲瑞應之狀. 奇容巧態, 莫能具絶妙而言之也. 廼親繪縑素, 聊以四韻紀之.

彼美蜿蜒勢若龍, 구불구불 꿈틀거리는 아름다운 기세는 용 같고
挺然爲瑞獨稱雄. 우뚝 상서로우니 홀로 영웅으로 일컫는다.
雲凝好色來相借, 구름에 길조가 서려 잠시 빌려오고
水潤淸輝更不同. 물에 맑은 빛 빛나니 더욱 다르도다.
常帶暝煙疑振鬣, 항상 어두운 연기 떠어 갈기 떨치는가 의심하고
每乘宵雨恐凌空. 매번 밤비 내리면 허공을 날까 두렵다.
故憑彩筆親模寫, 짐짓 채색 붓 잡아 친히 모사하니
融結功深未易窮. 풀고 맺는 공이 깊어 다 표현하기 쉽지 않으리.

이 글은 처음부터 우리에게 그림 속 돌을 감상하기 위한 구체적인 배경을 제 공한다. 이 돌은 송 휘종 황궁 안의 기석으로, '상룡석祥龍石'이란 감동적인 이름 이 붙여져 있다. 돌 상단에는 휘종이 친필로 쓴 '상룡祥龍'이란 두 글자가 있다. 이 는 휘종이 먼저 돌에 이름을 붙이고 돌에 새겼음을 보여준다. 이 돌은 황궁의 후 원인 '환벽지環碧池' 남쪽, '방주교芳洲橋' 서쪽에 놓여 있었다. 휘종의 총신 채경蔡京, 1047~1126의 「태청루시연기太淸樓侍宴記」의 기록에 의하면, 환벽지는 황궁 후원의 연 못이다.[3] 하지만 현재 사료에서 '방주교'는 찾을 수가 없다. '방주'는 향초가 가득 자라는 물속 작은 모래섬을 뜻하고, 방주교는 환벽지의 다리로서 연못의 작은 섬으로 통한다. 이 작은 섬은 아마도 언덕에 우뚝 솟아 있는 상룡석과 호응하는 '승영勝瀛'일 텐데, '영瀛'은 바닷속 신선의 산을 의미하므로 '승영'은 바닷속 신선의 산과 비슷하다는 뜻으로 대략 환벽지 가운데의 석가산일 것이다. 송 휘종은 추 상적인 이름을 지었을 뿐이지만 머릿속에서 황실 정원의 일부분을 세울 수 있을

듯하다. 황제가 후원에서 감상할 때 대체적인 순서는 환벽지를 따라 흘러갔으니, 황제는 틀림없이 방주교에 올라 연못 한가운데에 이르고 못가의 상룡석을 지난 다음에 다리를 건너 승영산에 갔을 것이다.

이 돌은 어떻게 황제에게 단독으로 선택되어 도화 형식으로 표현되었을까? 그 이유는 단순하다. 왜냐하면 이 기석은 꿈틀거리며 선회하는 용을 닮았고, 용은 바로 황제의 상징이기 때문이다. 이처럼 교묘한 일치는 길상의 징조로 보인다. 그림에서 용의 형태가 구체적으로 어떻게 나타나는지, 필경 각자가 보고 느끼는 바는 다를 것이다. 하지만 빙빙 감돌아 올라가는 이 돌의 특징은 쉽게 알아볼 수 있다. 제시에서 휘종은 이 돌이 구름, 물, 연기, 비의 다른 경물을 돋보이게 한다고 묘사했는데, 그것은 변화무쌍하여 수시로 진룡이 되어 하늘로 올라가는 느낌을 준다.

통치자는 당연히 국가에 상서가 끊이지 않기를 바란다. 송 휘종이 상서로운 현상에 몰두한 사실은 그림에서 특히 잘 드러난다. 남송南宋 초 등춘鄧椿의 『화계畫繼』에 따르면, "휘종 황제는 즉위한 뒤 바로 태평성세를 이루어 각종 상서로움이 계속 일어났고 휘종은 이를 하나하나 그림으로 그려냈다." 물론 모두 궁정화가가 대필했다. 처음에 15종을 그렸는데, 동물로는 적오赤烏, 백학白鶴, 천록天鹿 등이 있었고, 식물로는 회지檜芝, 금감金柑, 병죽駢竹, 내금來禽, 병체연幷蒂蓮 등이 있었다. 이를 화집으로 엮어 이름을 『선화예람책宣化睿覽冊』이라 했다. 후에 상서로운 징조가 갈수록 자주 나타나서, 이에 제2책, 제3책을 펴냈는데 각 책에는 모두 15종의 상서로운 징조가 실렸다. 최후에는 결국 1000책에 이르렀다고 하니, 계산하면 대략 1만5000종의 상서로, 상서의 백과사전이라 할 만하다. 유명한 꽃이나 풀, 진기한 짐승을 포함하여 우리가 상상할 수 있는 것으로 소형素馨, 말리末利, 천축天竺, 사라娑羅, 옥지玉芝, 감로甘露, 양조陽鳥, 단토丹兔, 앵무, 설응雪鷹, 치계雉鷄, 소련귀巢蓮龜, 반리盤螭, 저봉翥鳳, 만세지석萬歲之石, 연리파초連理芭蕉, 순백금수純白禽獸 등이 실려 있다. 흥미롭게도 「상룡석도」와 매우 유사한 그림 두 점이 현존하는 송 휘종의 작품으로 전해진다. 보스턴미술관에 소장되어 있는 「오색앵무도五色鸚鵡圖」와 랴오닝성박물관의 「서학도瑞鶴圖」다. 이 세 점의 그림이 『선화예람책』의 1만5000건 가운데 남아 있는 그림 세 폭이라 여기는 사람도 있다. 이러한 상서로운 일 가운

데 '만세지석萬歲之石'도 있다. 돌은 만년이 지나도 썩지 않아 황제가 '만세'라 불렀으니, '만세지석'은 분명 정치성이 강한 상서로서 상룡석과 비슷하다.

이는 대개 현재 학술계에서 통용되는 「상룡석도」와 송 휘종대 다른 상서 도화에 대한 인식이다. 하지만 이는 결코 우리의 의문에 답을 줄 수가 없다. 송 휘종은 무엇 때문에 이 돌을 그렸을까? 그는 이 돌을 왜 이렇게 그렸을까? 「상룡석도」의 제기에 송 휘종은 이 상룡석이 "절묘함을 갖추었다고 말하지 않을 수 없기莫能具絶妙而言之也"에 그림에 그려넣었다고 썼다. 기묘한 것은 언어로 표현할 방법이 없으니 "친히 명주 비단에 그렸다.廼親繪縑素" 그렇다면 회화는 어떻게 각종 절묘함을 표현했을까?

비파나무

아주 소박한 질문을 던지고자 한다. 이것은 무슨 돌이며 얼마나 큰가?

일반적으로는 태호석太湖石이라 한다.[4] 하지만 태호석은 지금 대다수 사람이 두

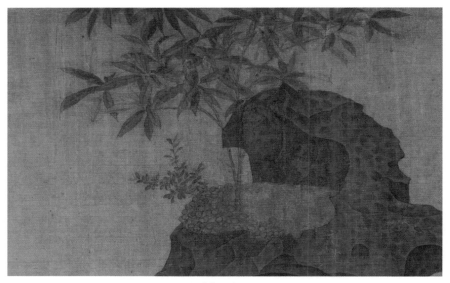

그림 2 「상룡석도」(부분)

제1장
황궁

리뭉실하게 정원의 기석이라 부를 뿐이며, 문자 그대로는 태호에서 나는 돌을 가리킨다. 송대에 기석의 종류는 결코 많지 않았다. 북송 말, 남송 초에 두관杜綰이 쓴 『운림석보雲林石譜』를 예로 들어보자. 이 책에서는 70여 종의 기석을 나열했는데, 대부분은 지명에 따라 각기 다른 명칭을 붙였다. 앞의 여섯 종은 순서대로 영벽석靈璧石, 청주석青州石, 임려석林慮石, 태호석, 무위군석無爲軍石, 임안석臨按石이다. 태호석의 이름은 앞부분에 언급되긴 하지만 네번째에 배열되었을 뿐이다. 이중 태호석만 물에서 나고 다른 여러 종은 전부 흙에서 나온다. 물에서 나는 태호석의 규모는 거대한 만큼 수 미터에 달하여 캐내려면 인력과 비용이 들기에 상당히 비쌀 것이다. 확실히 당나라의 태호석은 가장 환영받은 돌이었다.[5] 하지만 송대에 이르러 돌을 감상하는 기풍이 달라졌다. 갈수록 작고 정교한 돌이 인기를 끌었으며, 심지어는 탁자, 구리 동이銅盆에 놓을 수 있는 주먹만한 돌을 선호했다. 앞의 여섯 개 돌 가운데 태호석을 제외하면 모두 크면 여러 자이고 작으면 몇 치에 불과했다.

언뜻 보면 상룡석의 정확한 크기를 가늠할 방법이 없는 것 같다. 하지만 자세히 보면 상룡석 상단에 기묘한 평대平臺를 놓고 평대 위에 흙을 올렸으며 흙에 식물 두 그루를 심었다.(그림 2) 가지와 잎이 무성한데, 가장 큰 특징은 잎이 길고 가늘며 가장자리에 톱니 형태가 있다는 점이다. 이 식물은 비파로 추정된다. 송 휘종의 궁정을 생각한다면, 비파는 전혀 낯설지 않다. 세상에 전해지는 휘종의 그림 「비파산조도枇杷山鳥圖」(그림 3)는 비파 열매에 역점을 두고 그려졌다.

하지만 송나라 사람의 입장에서 보면, 비파는 긴요한 약용작물이며, 그중 중요한 것은 열매가 아니라 비파나무의 잎이었다. 북송 사람 소송蘇頌, 1020~1101은 약서 『본초도경本草圖經』을 편찬하면서 비파를 다음과 같이 묘사했다.

비파는 예전에 고을을 벗어난 땅에서는 뿌리를 내리지 못했는데, 지금은 샹양, 우한, 쑤저우, 쓰촨, 푸젠, 광둥, 장시, 장난, 후난, 후베이 등지에 모두 난다. 나무 높이는 한 길이 넘고 가지는 두툼하고 잎은 긴데, 크기가 나귀 귀와 같고 등에는 누런 솜털이 있으며, 짙은 그늘에 너울거리는 모양이 사랑스럽고 사철 시들지 않는다. 한겨울에 흰 꽃이 피며 3, 4월이 되면 열매를 맺

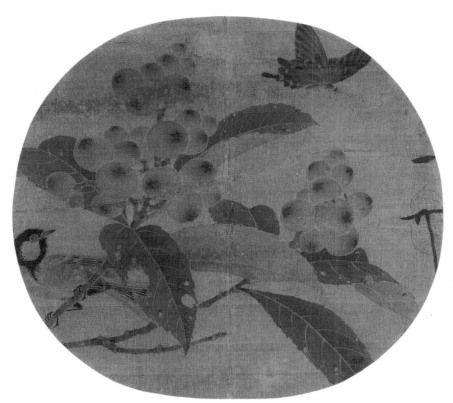

그림 3 조길, 「비파산조도」(한 면), 비단에 먹, 22.6×24cm, 고궁박물원

는다. 枇杷, 舊不著所出州土, 今襄漢吳蜀閩嶺江西南湖南北皆有之. 木高丈餘, 肥枝長葉, 大如驢耳, 背有黃

毛, 陰密婆娑可愛, 四時不凋. 盛冬開白花, 至三四月成實.

이를 보면 비파나무는 남방의 산물임을 알 수 있다. 그렇다면 북송 동경東京 변
량汴梁에서는 진귀한 식물인 셈이다. 『동경몽화록東京夢華錄』에는 비파가 기록되지
않았다는 점이 북방에서는 희귀한 식물임을 설명하나, 북송 황실에서 수장하여
저록한 『선화화보宣和畫譜』의 기록에 따르면 북송 궁정화가 조창趙昌, 역원길易元吉
등은 항상 비파를 그리고는 했다. 이를 보면 비파나무는 진귀한 식물이며 어떤
의미에서 북송 궁정에서는 『선화화보』에 실린 남방에서 온 진기한 화목花木과 동
등하게 상서로운 의미를 지니고 있음을 알 수 있다. 비파나무 아래의 식물은 잎

제1장
황궁

이 어긋나게 나는 소관목小灌木으로 장미, 구기枸杞 등과 비슷하다. 하지만 우리가 구분하는 데 도움을 줄 만한 한걸음 더 나아간 특징이 부족하다.

임안석

돌 상단에 심은 식물 두 그루가 두드러진 까닭에 상룡석이 무척 커 보인다. 하지만 식물의 크기에 비례하여 이 돌은 그다지 크지 않고 높이도 1~2미터 사이일 것이다. 크기로 보아 이 돌은 결코 태호석이 아니다.

『운림석보』에서 열거한 여섯번째 돌은 항저우杭州에서 나는 임안석이다.

항저우 임안현 돌은 흙속에서 나는데 두 종류가 있다. 하나는 짙은 청색이고, 다른 하나는 옅은 청백색이다. 그 바탕은 기괴하고 뾰족한 봉우리는 높고 험한데, 높은 것은 10여 자이고 작은 것은 수척이거나 혹은 한 자가 넘는다. 온윤하면서 단단한데 두드리면 소리가 난다. 간혹 질박한 것이 있는데, 이를 가져다 도끼와 끌로 다듬고 숫돌에 갈면 정교함이 더해진다.杭州臨安縣石, 出土中, 有兩種: 一深靑色, 一微靑白. 其質奇怪, 尖峰嶠嶪, 高者十數尺, 小者數尺, 或尺餘, 溫潤而堅, 扣之有聲. 間有質朴, 從而斧鑿修治, 磨礱增巧.[6]

이 돌은 태호석보다 작고 영벽석이나 청주석보다는 크다. 큰 것은 10여 자, 즉 3~4미터이고, 작은 것은 수 자, 즉 1미터가 넘는다. 두관은 이어서 임안석을 예로 들었다. 그가 예로 든 돌은 장기간 항저우의 사찰에 놓여 있다가 송 휘종의 궁중으로 들어가게 된다.

근년에 전당 천경원에 돌 한 덩이가 있었는데, 높이는 수 자가량 되었다. 예전에 소승천사 법선당의 도제가 가사와 바리때를 전수받고 이 돌을 얻었는데, 값이 500여 천이었다. 이 돌을 관아에 두었는데, 사면의 속이 비었고 험괴하며 구멍이 구불구불하고 돌 틈 사이에 비파나무 한 그루가 심겨 있었

다. 여러 해가 지나자 바위 구멍에서 이슬방울이 맺혀 떨어졌는데, 이를 괴석이라 불렀다. 송대 원거중 시에 다음과 같은 구절이 있다. "사람이 오래되면 민중이 미워하고, 사물이 오래되면 민중이 아낀다. 돌무더기를 지고 모양은 빠지지만, 세월 따라 바뀌지 않네." 정화 연간에 이를 얻어 궁정에 들였으니 또한 빼어난 돌이다.頃歲, 錢塘千頃院有石一塊, 高數尺, 舊有小承天法善堂徒弟, 折衣鉢得此石, 直五百餘千. 其石置方廊中, 四面嵌空險怪, 洞穴委曲, 于石罅間植枇杷一株, 頗年遠. 岩竇中嘗有露珠凝滴, 目爲瑰石. 元居中有詩略云: "人久衆所憎, 物久衆所惜. 爲負磊落姿, 不隨寒暑易." 政和間, 取歸內府, 亦石之尤者.

이 기석의 높이는 수척으로 1~2미터다. 영롱하고 맑고 깨끗하며 사면에서 모두 볼 수 있고 수많은 구멍이 나 있다. 더욱 재미있는 것은 누가 언제 돌 틈에 비파나무를 심었는지 모른다는 점이다. 또다른 신기한 특징은 바위 구멍 속에서 계속해서 떨어지는 이슬방울이다. 이 두 가지 특징 때문에 이 돌은 진귀한 보물로 여겨져 송 휘종 정화 연간(1111~18)에 궁정 안으로 들어오게 되었다.

그림 4 「상룡석도」(부분)

제1장
황궁

더욱 놀라운 것은 이 임안석이 몇 가지 측면에서 상룡석과 서로 들어맞는다는 점이다. 양자의 크기는 서로 비슷하고 똑같이 영롱하고 맑고 깨끗하며 구멍이 수없이 나 있다. 돌 위에 비파나무 한 그루가 있다는 점이 더욱 중요하다. 기석 위에 흙이 희박한데도 비파나무는 도리어 기석과 함께 생장하고 있으니 기이한 풍경이 아닐 수 없다. 「상룡석도」를 그린 시기는 명확하지 않지만, 응당 정화 연간보다 이르지 않을 것이고, 심지어 선화 연간(1119~25)에 이를 것이다. 이때는 이 임안석이 궁정에 들어온 지 이미 여러 해가 지난 시점이다. 상룡석이 이 임안석은 아닐까 하며 임안석이 상룡석의 원형이라고 여기는 사람도 있다.

임안석 구멍에 이슬방울이 맺히는 현상은 기이한 경관의 일종인데 상룡석은 어떠할까?

상룡석 한가운데에 윤곽이 기묘한 구멍이 있는데, 그 구멍 오른쪽에 움푹 들어간 크고 둥근 구멍이 있다. 거칠게 보면 짙은 색이지만, 사실은 구멍 속에 풀 모양의 식물이 자라고 있다.(그림 4)

그것은 물론 잡초가 아니다. 진정한 잡초는 상룡석 아래에 있다. 길다란 모양의 잎 10여 개가 평행으로 아래에서 뻗어 있고 위는 청록색인 이 구멍 속의 식물은 창포菖蒲다.[7] 창포는 여러 종이 있다. 흔히 보이는 잎맥이 검 같은 창포는 물가에서 자라며 식물체가 비교적 크다. 구멍 속의 식물은 응당 다소 왜소한 석창포일 것이다. 석창포는 '돌 위의 창포石上菖蒲'라는 뜻인데, 창장강長江江, 양쯔강 유역을 비롯해 강남의 각 성에서 많이 나고 산속의 계곡이나 물가의 돌 틈에서도 자란다. 이 식물은 적응 능력이 무척 강해서 때로는 흙을 쓸 필요가 없으나, 축축한 곳을 좋아하여 반드시 충분한 수분이 있어야 한다. 소식蘇軾, 1037~1101은 「석창포찬石菖蒲贊」에서 석창포의 특징을 얘기했다.

초목이 돌 위에서 자라자면 반드시 자잘한 흙으로 그 뿌리를 덮어주어야 한다. 석위, 석곡 같은 부류가 그렇다. 비록 흙이 필요하지는 않으나 그 뿌리 부분을 제거하면 말라죽고는 한다. 오로지 석창포만은 돌과 함께 취해서 흙을 씻어내고 맑은 물을 담아 동이에 놓아두면 수십 년이 지나도 말라죽지 않는다. 비록 그다지 무성하지는 않으나, 마디와 잎이 단단하고 말랐으며 뿌

리털이 연이어지고 탁자 사이로 창연하여 오래되면 더욱 기뻐할 만하다.凡草木
之生石上者, 必須微土, 以附其根, 如石韋, 石斛之類, 雖不待土, 然去其本處, 輒槁死, 惟石菖蒲, 并石取之, 濯
去泥土, 漬以淸水, 置盆中, 可數十年不枯, 雖不甚茂, 而節葉堅瘦, 根鬚連絡, 蒼然于几案間, 久而益可喜也.

육유陸游, 1125~1210도 석창포 재배 전문가다. 그는 시 「방안 큰 동이에 흰 연꽃,
석창포를 담가놓으니 초탈하여 다시는 덥다는 생각이 들지 않았다. 잠에서 깨어
장난삼아 지으며堂中以大盆漬白蓮花, 石菖蒲, 倏然無復暑意. 睡起戱書」에서 그는 큰 구리 동이
와 '간천澗泉'을 써서 석창포를 기르며, 무더운 여름날에도 이상하게도 서늘한 기
운이 서린다고 이야기했다. 남송 후기 오역吳襞이 지은 『종예필용種藝必用』은 원예
학 저작으로, 석창포를 얘기하면서 마찬가지로 '석천 및 빗물石泉及天雨水'을 쓰지
일반적인 '우물물河井水'은 쓸 수 없다고 했다. 그는 설사 빗물을 사용한다 하더라
도 먼저 항아리에 가득 담아두었다가 사나흘 가라앉힌 다음에 반복하여 여과
시켜 찌꺼기를 철저하게 제거한 뒤에 사용할 수 있다고 언급했다. 석창포는 상룡
석 구멍 속에서 자랄 수 있다. 상룡석은 이슬방울이 맺힐 수 있는 임안석과 마
찬가지로 구멍에서 수분을 만들어낼 수 있는데, 이것은 이슬이거나 장맛비일 수
있음을 설명한다. 휘종이 그림 뒤의 제시에서 이 돌이 바로 몽롱한 흐린 날 속에
자태가 유별나게 보여 마치 비바람을 부르는 용과 같음을 언급했다고 상상해도
좋다. "항상 어두운 연기 띠어 갈기 떨치는가 의심하고, 매번 밤비 내리면 허공을
날까 두렵다.常帶暝煙疑振鬣, 每乘宵雨恐凌空."

분재 감상용 외에도 석창포는 중요한 약재로 쓰이는데, 뿌리줄기는 약으로 조
제할 수 있다. 『수경주水經注』 「이수伊水」에서 "돌 위에 자라는 창포는 한 치 길이에
아홉 마디가 있는데, 약효가 가장 절묘하며 오랫동안 복용하면 신선이 될 수 있
다石上菖蒲, 一寸九節, 爲藥最妙, 服久化仙."라고 했다. 이러한 견해는 갈홍葛洪, 283~363의 『신선
전神仙傳』의 한 고사에서 나왔다. 한 무제가 숭산嵩山에서 한 신선을 만났다. 그 신
선이 바로 "구의산의 신이다. 듣자니 중악의 돌 위의 창포는 한 치 크기에 아홉
마디가 있는데, 이를 복용하면 장생할 수 있어 따왔을 뿐이다九嶷之神也. 聞中岳石上菖
蒲一寸九節, 可以服之長生, 故來採耳."라고 했다. 남북조시대의 강엄江淹, 444~505에게 「돌 위의
창포를 캐는 시採石上菖蒲詩」가 있는데 선기仙氣가 짙다.

冀採石上草, 바라건대 돌 위의 풀을 캐서

得以駐餘顏. 얼굴 노쇠를 멈추게 하고 싶네.

赤鯉倘可乘, 혹시 붉은 잉어를 탄다면

雲霧不復還. 운무 속에 들어가 다시 돌아오지 않으리.

무성하게 자라는 석창포는 그림 속에 숨어서 드러나진 않지만, 혜안을 가진 사람이 불로장생의 영약을 발견하여 따주기를 기다리는 듯하다.

다중 경관

이와 같이 본다면, 이 그림은 상서의 집합 같다. 상룡석, 비파나무, 석창포를 같이 놓으면 뜻이 깊어지고 화면이 풍부해진다. 화면에 그린 것은 형상이 기묘한 돌뿐 아니라, 이 기석을 두르고 형성된 다중의 경관이다.

첫번째 경관은 상룡석이 차지하는 공간으로, 바로 휘종이 말한 "환벽지 남쪽, 방주교 서쪽에 서 있으며 맞은편이 바로 승영산"인 공간이다. 바로 이러한 황실 정원에서 바닷물과 신선의 산을 모방한 궁정 연못과 석가산을 한데 배합했는데, 규룡과 같은 돌로써 비로소 특수한 길조의 뜻을 드러냈다. 하지만 다중의 경관을 그림에 구체적으로 그리지는 않았다. 그림에는 상룡석만 있을 뿐이다.

두번째 경관은 상룡석 상단의 평대다. 여기에서 비파나무 한 그루와 이름을 알 수 없는 관목이 자란다. 주의할 만한 것은 평대에는 진흙이 있을 뿐만 아니라 원형의 조약돌이 있다. 바꾸어 말하면 상룡석 위에 다른 돌이 있다. 이것은 일반적인 작은 돌이 아니다. 송대에 이 작은 조약돌은 분재에서 자주 쓰는 관상석觀賞石이었고, 어떤 것은 아름다운 색깔과 기괴한 무늬를 띤다. 예를 들어『운림석보』의 마노석瑪瑙石은 오늘날의 우화석雨花石, 자갈과 유사하다. 어떤 것은 영롱하며 맑고 깨끗한 질감과 충만하고 윤택한 형상이 특징이다. 예를 들면『운림석보』의 등주석登州石은 오늘날의 산둥山東 펑라이蓬萊 해변의 작은 조약돌인데 새하얗고 영롱하며 알알이 원숙하며, 작은 것은 가시연 열매만하고 큰 것은 앵두와 자두만

그림 5 작가 미상, 「단오희영도」(한 면), 비단에 채색, 24.5×25.7cm, 보스턴미술관

그림 6 「단오희영도」의 창포 분재 두 그루

한데 속칭 '탄자와彈子窩, 총알에 벌집처럼 난 구멍'라고 한다. 보스턴미술관에는 남송 때의 「단오희영도端午戲嬰圖」(그림 5, 6)가 소장되어 있다. 그 그림에 수많은 분재를 그려놓았는데, 주먹 크기의 돌로 만든 창포 분재가 있을 뿐만 아니라, 칸나 분재도 있다. 안에는 붉은색과 남색 등 여러 색깔의 타원형 조약돌을 깔아놓았다. 이와 같이 상룡석의 꼭대기가 대형 분재로 변모했다.

이뿐 아니라 상룡석의 중간 부분에 세번째 경관이 있다. 바로 석창포가 자라는 큰 구멍이다. 주의를 기울이지 않고 한번 휘둘러보면 아무것도 볼 수 없다. 자세히 관찰해야만 초록색의 창포가 구멍 속에서 자라는 것을 볼 수 있다. 이것도 분재를 형성했다. 꼭대기의 비파나무와 마찬가지로 이 경관은 분盆에 있는 것이 아니라 돌 위에 있다.

이 삼중의 경관은 크기나 정원 재현과 분재 모방에 이르기까지 몇 겹의 축소를 거쳐 총체를 구성한다. 상룡석은 정원 공간에서 길조를 이루고, 비파나무와 창포는 상룡석에서 다른 두 종의 길조가 되었다. 그것은 함께 더욱 큰 상서로운 경관을 구성한다. 상서는 제왕 통치에 대한 하늘의 포상이다. 어떻게 하면 하늘의 정보를 정확하게 읽어낼 수 있을까? 이에 대해 휘종은 감정을 담아 "풀고 맺는 공이 깊어 다하기 쉽지 않다融結功深未易窮."라고 제시 마지막 구절을 썼다. 이른바 '융결融結'은 융합하고 응집한다는 뜻으로, 산천이 형성하는 과정을 가리킨다. 돌은 물론 산의 일부분이다. '융결공심融結功深'은 산천과 기석이 형성하는 과정을 반영한 우주의 심오한 이치를 말한다. 휘종은 이 돌의 오묘한 점을 언어로 완전히 전달할 수 없음을 느꼈다. 따라서 도상으로 보여주고자 했다. 하지만 그가 그 그림의 심오한 이치를 완전히 다 '궁구'했을까? 이 문제는 오늘날 우리가 다시 판단해야 한다.

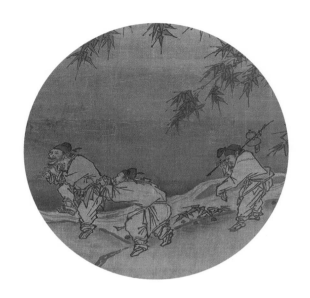

宿雨淸畿甸, 간밤에 비 내려 기전이 맑으니
朝陽麗帝城. 아침 햇볕에 황제의 성이 곱네.
豊年人樂業, 풍년에 사람들이 즐겁게 일하고
壟上踏歌行. 밭두둑 위에서 답가행 부르네.

2.

1220년의 원소절 ―「답가도」와 황성의 길조

남송 궁정화가 마원馬遠, 1140~1225이 그린 이 큰 그림은 베이징고궁박물원에 소장되어 있는 「답가도踏歌圖」(그림 7)다. 일반적으로 사람들은 두리뭉실하게 이 그림을 남송 황권皇權을 칭송하는 작품이라 여긴다. 심지어 당시의 남송 황제가 무엇 때문에 이러한 그림이 필요했는지, 이 그림의 구체적인 함의는 무엇인지, 화가가 왜 이러한 광경을 창조해냈는지에 대해서는 도리어 믿고 따를 만한 풀이가 없다.[8]

분열된 경관

「답가도」는 세로 192.5센티미터, 가로 111센티미터인데, 현존하는 남송 산수화 가운데 대폭의 견본絹本이라고 할 수 있다. 화가의 낙관은 그림 오른쪽 하단 구석의 돌덩이에 있는데, '마원'이란 두 글자를 분명하게 알아볼 수 있다. 하지만 다른 작품에 찍힌 그의 낙관과는 다소 다르다.[9] 화가의 서명 외에 그림 상단에는 제시가 있으며, '어서지보御書之寶'와 '경진庚辰'이라는 두 인장이 찍혀 있는데, 당시

宿雨清畿甸

朝陽麗帝城

豐年人樂業

隴上踏歌行

그림 7 마원, 「답가도」, 두루마리, 비단에 채색, 192.5×111cm, 고궁박물원

의 황제 송 영종寧宗 조확趙擴, 1168~1224의 것이다. '경진' 도장에 따르면, 제시를 송 영종 가정嘉定 13년(1220)에 썼음을 알 수 있다. 그린 연대도 응당 이 해일 것이다.

이 거대한 그림 앞에 서면 보는 사람은 순식간에 어안이 벙벙해질 터인데, 거대한 화면에 한눈으로 식별할 수 있는 시각적 중심을 제공하지 않기 때문이다. 「답가도」와 곽희郭熙가 1072년에 그린 「조춘도早春圖」를 한데 놓으면, 148년이나 차이가 나는 궁정 산수화 두 폭의 차이를 명백히 알 수 있다. 북송 작품은 그림 중앙에 높이 솟은 산봉우리가 있고, 이를 중심으로 원근과 고저에 따라 각종 산천, 수목과 인물이 차례로 분포해 있다. 반면 남송 작품의 중앙에는 산봉우리는 없고 허공뿐이다. 석순石筍 같은 산봉우리가 화폭 가장자리에 있어서 관람자는 일시에 그것이 그림의 주제가 되는 산인지 확신할 방법이 없다. 왜냐하면 규모로 보면 그림 하단의 거대한 바위 몇 개의 기세가 사람을 압도하는 것 같기 때문이다. 그림 하단의 밭두렁에는 한 줄로 늘어서서 걸어가는 인물들이 있다. 그들이 그림의 중심인가? 우리는 또한 확신할 수 없다. 왜냐하면 그들은 그림의 최하단에 놓여 있고 중요한 위치도 아니기 때문이다. 심지어 그림 속의 수목조차도 중심이 없다. 그림 왼쪽 하단의 거대한 바위 뒤에는 매화나무 한 그루가 있으며, 그 맞은편인 그림 오른쪽에는 버드나무가 자리한다. 양자 배후에는 대나무가 돋보이는데, 도대체 어느 나무가 더 중요할까?

우리의 시점은 「답가도」에서 어찌할 바를 모르고 망설이고 있는데, 보이는 것은 중심이 불명확하고 분열된 경관뿐이다.

천상과 인간

비록 중심은 불명확하지만, 「답가도」에는 결코 중심이 없지 않다. 두 개의 중심이 병렬되어 있다.

그림 구조로 보면 「답가도」는 분명 위아래 두 부분으로 나뉜다. 하단은 밭두둑, 답가踏歌하는 무리들, 거대한 돌로 구성되어 있다. 상단은 뾰족하게 치솟은 돌산과 송림이 어울려 마치 돋보이는 건축물을 보는 듯하다. 두 부분은 대부분 여

백으로 이루어진 운무로 분명하게 나뉜다. 하단의 버드나무 가지가 상단을 침범하지 않았다면, 정말로 이 작품을 둘로 나누어 두 작품으로 볼 수 있을 것이다. 무엇 때문에 화가는 이처럼 '생경'하게 구분하여 그림을 배치했을까?

우리는 화가가 의식적으로 만들어놓은 상하 두 부분의 평행 관계를 볼 수 있다. 예를 들어보자. 그림 상단의 왼쪽에는 구름 사이로 우뚝 솟은 돌산이 있고, 하단 왼쪽의 상응하는 위치에 가지런하고 두껍고 무거우며 거대한 바위가 있다. 그림 상단의 오른쪽에는 높이 솟은 먼 산이 있고, 하단에는 상응하는 위치에 높이 솟은 버드나무가 있다. 그림 상단의 멀고 가까운 두 산 사이는 허공으로, 구름과 연기가 피어오르고 소나무가 둘러싼 건축물이 끼어 있다. 하단에는 마찬가지로 거대한 바위와 외로운 버드나무 사이에 구름이 세차게 흘러 밭두렁에서 답가하는 백성이 부각된다. 그림 상단의 수목은 주로 소나무이고, 하단의 수목은 '세한삼우歲寒三友'의 다른 식물, 즉 매화와 대나무 및 버드나무다. 관람자는 반드시 상하 두 부분의 호응 관계를 자세히 보아야 한다.

그림 하단의 중심은 물론 밭두렁에서 답가하고 박수치는 사람들이다. 그들은 도시 사람 같지는 않다.(그림 8) 그 중심은 지팡이를 짚고 있고 수염과 머리털이 새하얀 노인인데, 오른쪽 무릎에는 기운 자리가 있으며, 가장 오른쪽 사람의 왼

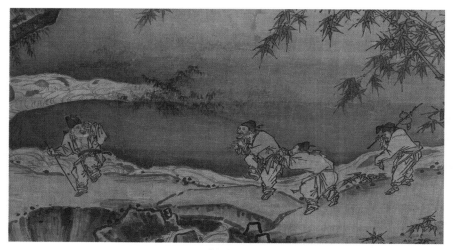

그림 8 「답가도」(부분)

제1장
황궁

쪽 어깨에도 큰 짐이 들려 있다. 비록 그들 중간의 두 사람은 전각복두展脚幞頭를 쓰고 있어 그들이 문인 계층일 것이라고 추측하지만, 사실 일반적인 복두로는 결코 귀천을 단순하게 구분할 수 없다. 심괄沈括, 1031~95은 『몽계필담夢溪筆談』에서 "송대의 복두로는 직각, 국각, 교각, 조천, 순풍 등 다섯 등급이 있으며, 오직 직각만이 귀천을 따지지 않고 쓰인다本朝幞頭, 有直脚·局脚·交脚·朝天·順風, 凡五等, 唯直脚貴賤通服之."라고 했다. 그림 속 복두는 직각에 가깝다.

진정으로 향촌 농민의 신분을 드러낼 수 있는 것은 신고 있는 신발이다. 가장 오른쪽 사람은 발가락이 드러나는, 옆면이 없는 신발을 신었다. 단순한 짚신이며 밑바닥과 신을 고정한 띠만 있다. 다른 사람의 신발에는 모두 옆면이 있다. 그 중 노인과 그의 오른쪽에서 박수를 치고 있는 중년이 신은 신발 모양은 같아서 신발 등에 평행하는 사선이 그려져 있다. 이것도 일종의 짚신임을 암시하고 있다. 짚신은 옛날에 '교屩'라고 불렸다. 만드는 재료가 광범하여 볏짚, 밀짚, 부들, 삼 껍질, 종려피 등이 있는데 일반적으로 망혜芒鞋, 초리草履, 종혜棕鞋, 포리蒲履 등으로 부른다.[10] 신발 등의 평행하는 사선은 짧은데, 비교적 거칠게 짜인 구조로 보이며 비록 구체적인 재료를 확정할 수 없지만 소박한 짚신으로 보인다. 고대에도 부들로 엮은 정교한 포리가 있었고 가격도 싸지 않았다. 예를 들어 「한희재야연도韓熙載夜宴圖」의 주인공의 신발은 시원하고 상쾌하게 보이는 포리이지만, 대부분의 경우 짚신은 모두 소박한 생활의 상징이며, 시골의 백성, 은거하는 고사高士, 여기저기 돌아다니는 고승의 필수품이었다. 우리는 다양한 시골 백성의 형상을 찾아볼 수 있는데, 그들은 모두 거칠게 엮은 유사한 짚신을 신고 있다. 예를 들어 이당李唐, 1066~1150의 작품이라 전하는 「구애도灸艾圖」, 이숭李嵩, 1166~1243의 「화랑도貨郎圖」, 작가 미상의 「전준취귀도田畯醉歸圖」 등이 그렇다.

주목할 만한 것은 「전준취귀도」에서 소의 등에 올라탄 술 취한 노인의 차림이 「답가도」의 노인과 똑같다는 점이다. 몸에 장포長袍를 걸치고 가슴을 풀어헤쳐 배를 드러냈고 허리띠를 매고 발에는 짚신을 신었으며 머리에는 동파건東坡巾과 유사한 높은 모자를 썼을 뿐 아니라 둘 다 모자에 꽃을 꽂았다.(그림 9)

그들은 모두 술에 취해 있다. 소 등에 탄 노인은 벌써 혼미해 보인다. 「답가도」의 노인은 비록 스스로 걸어갈 수는 있으나 손과 발을 놀리는 상태로 봐서 알코

그림 9 작가 미상, 「전준취귀도」(부분), 두루마리, 비단에 채색, 21.7×75.8cm, 고궁박물원

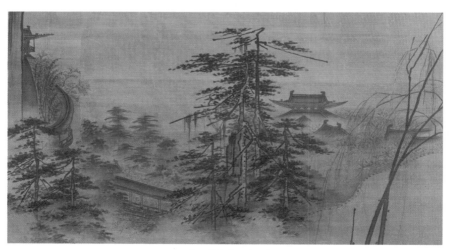

그림 10 「답가도」(부분)

올이 이미 작용을 일으키기 시작했음을 드러내고, 대열에서 가장 오른쪽의 중년 남성 어깨에 멘 술병이 바로 이 점을 설명해준다. 이 여섯 사람 중 대열 맨 앞의 가슴을 드러낸 시골 총각과 치마를 입은 여성만 취하지 않았고, 뒤의 노인과 시골 중년 남성 세 사람은 반쯤은 취하고 반쯤은 깬 상태다. 그들은 「전준취귀도」와 같은 배경을 공유하고 있다. 그들은 빈궁한 사람이 아니라 쾌활한 농민이다. 좀더 정확하게 말하면 남녀노소가 공존하는 쾌락한 시골 대가족이다.

그림 상단에는 사람을 배치하지 않았으며, 가늘면서도 힘찬 산봉우리 아래는 보일락 말락 하는 송림이 놓여 있다. 소나무는 웅장한 건축물을 돋보이게 하는데, 이 건축물은 사찰, 황궁, 황족 저택, 관아 중 무엇인가? 자세히 보면 그림 우측에 송림을 감싸고 있는 운무의 가장자리 사이로 성벽과 성가퀴를 분명히 볼 수 있다.(그림 10) 성벽을 따라 오른쪽에서 왼쪽으로 가면 성벽은 운무 속에 몸을 숨기고 긴 복도를 드러내며, 곧장 그림 왼쪽의 산봉우리와 구불구불하게 이어지는 곳에 이르는데, 이는 산에 의지하여 세웠고 성벽으로 보호하며 팔작지붕 양식으로 지은 건축물임을 알 수 있다. 남송의 감상자들은 이 건축물이 남송의 평황산鳳凰山 기슭에 세운 황궁임을 쉽게 깨달을 것이다. 이곳은 황궁 후면에서 성벽을 지나 앞으로 가는 경관이다. 그림 속에서 궁궐을 돋보이게 하는 높고 큰 소나무는 장식일 뿐만 아니라, 이 산봉우리가 황궁을 돋보이게 하는 평황산임을 암시한다. 황궁 후면에 바싹 붙은 것은 평황산의 '팔반령八蟠嶺'이다. 원대 화가 왕면王冕, 1310~59은 일찍이 시 「팔반령」에서 다음과 같이 말했다.

路繞危垣上, 길은 높은 담 두르고
風高松檜鳴. 바람 세차 소나무 울도다.
〔중략〕
游客咨遺俗, 나그네가 남긴 풍속 물으니
居民指舊京. 주민은 옛 서울 가리킨다.

이를 보면 팔반령에는 소나무와 측백나무가 무척 많을 뿐만 아니라, 여기에서도 남송 황궁을 멀리 조망할 수 있음을 알 수 있다. 물론 남송이 멸망한 이후다.

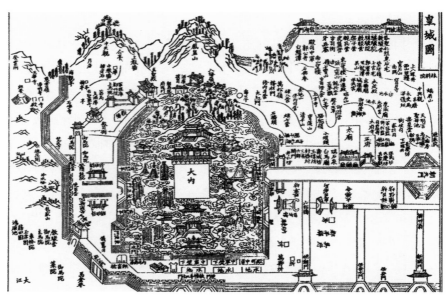

그림 11 『함순임안지』의 「황성도」(청대 중간본)

남송 말년에 편찬한 『함순임안지咸淳臨安志』의 「황성도皇城圖」(그림 11)를 보면, 평황
산 기슭 대부분의 땅이 모두 황궁 성벽의 범위로 편입되었다.

「답가도」에서 황궁의 긴 복도식 건축물이 구불구불 돌아서 올라가다가 곧장
산을 지나가는데, 석순 모양의 산봉우리 뒤쪽으로 높이 솟은 누각이 반쯤 보인
다. 이것은 황궁 후면에서 가장 높은 건축물인데, 황실에서 관조觀潮하는 '천개도
화대天開圖畵臺'인지는 정확하지 않다. 세상에 남아 있는 남송 궁정 회화에서 우리
는 이처럼 산에 기대 세운 회랑 건물을 자주 볼 수 있다. 그림 속 건축물 가운데
가장 눈에 띄는 것은 가장 높은 소나무 옆 복합형 팔작지붕 양식의 웅장한 건축
물이다. 실제로 이는 황궁에서 가장 중요한 건물임을 암시한다. 남송 임안臨安의
지도에서 서쪽의 팔반령 비탈에 화살표로 가리키는 우뚝 솟은 건축이 「답가도」
와 비슷한데, 어느 황궁의 대전이거나 황궁의 정문인 '여정문麗正門'일 것이다. 『함
순임안지』의 지도에서 팔작지붕 양식의 건축물이 바로 여정문이다.

이렇게 해서 분명하게 나뉜 그림의 두 부분이 서로 다른 사회 등급에 대응함
을 뜻밖에 발견할 수 있다. 상단은 운무가 감도는 곳에 있으므로 황궁이고 천자

제1장
황궁

의 거처이며 '천상지경天上之景'이다. 하단은 밭두렁, 밀밭과 촌민이며, 그들은 '인간'이고 술에 취해 답가하는 즐거운 농민이며 '민民'의 대표다. '하늘나라와 인간 세상'의 병치가 바로 그림에서 표현하고자 하는 주제다.

왕안석의 바뀐 시의

실제로 관람자는 그림에서 하늘나라와 인간 세상의 정경을 모두 볼 수 있다. 그림 상단의 송 영종의 제시에서 이미 분명하게 언급했다.

宿雨淸畿甸, 간밤에 비 내려 기전이 맑으니
朝陽麗帝城. 아침 햇볕에 황제의 성이 곱네.
豊年人樂業, 풍년에 사람들이 즐겁게 일하고
壟上踏歌行. 밭두둑 위에서 답가행 부르네.

사구시에서 앞의 두 구는 황제의 황궁, 즉 '기전畿甸'과 '제성帝城'을 묘사했다. 뒤의 두 구는 민간 백성, 즉 '즐겁게 일하고' '밭두둑에서 노래를 부르는' 사람을 묘사했다. 궁정화가는 분명히 구분한 두 부분을 시각적 어휘를 이용해 그림으로 옮겼다. 그는 상하 두 부분에서 시각적인 대비를 이용했고, 구름과 안개로 둘 사이를 교묘하게 벌려놓았다. 운무는 절단이 아니라 거울에 비친 상과 유사하다. 이처럼 생각이 깊은 궁정화가를 마주한 황제는 칭찬을 아끼지 않았을 것으로 믿는다.

영종이 쓴 사구시는 자신이 지은 것이 아니라, 북송의 왕안석王安石, 1021~86 작품이다. 송 영종이 먼저 좋은 시를 고른 다음 화가들에게 시적 정취를 그리게 한 것으로 상상할 수 있다. 화가는 응당 황제의 뜻을 충분히 세심하게 살펴야 했다. 왜냐하면 그의 그림은 왕안석의 시의를 완전히 따르지 않고, 결정적인 부분을 바꾸었기 때문이다. 왕안석의 시 「추흥유감秋興有感」에서 묘사한 것은 가을날 수확하는 계절의 현상이건만, 그림은 도리어 봄빛이다.

화면 아래쪽에는 매화나무와 버드나무가 각각 한 그루씩 있다. 배후의 푸른 참대와 어울려 구불구불한 매화나무 가지가 하얗고도 분홍색을 띤 새 꽃술을 터트려 푸르고 늙은 버드나무에는 연한 가지가 막 솟아나고 있다. 매화나무와 버드나무는 초봄, 특히 원소절을 상징하는 수목이다. 왜냐하면 두 나무 모두 이 시절에 가장 아름답기 때문이다. 원소절을 읊조린 시에서 매화나무와 버드나무를 병치한 것을 볼 수 있다. 예를 들어 이청조李淸照, 1084~1155의 「영우락永遇樂」을 보자.

落日熔金, 지는 해 금덩이가 녹는 듯하고
暮雲合璧. 저녁 구름 벽옥을 합쳐놓은 듯.
人在何處? 사람은 어디에 있는가?
染柳烟濃. 버드나무 물들인 안개 짙도다.
吹梅笛怨, 매화 나부끼고 피리소리는 원망하는 듯하니
春意知幾許? 봄은 얼마나 알고 있을까?
原宵佳節, 즐거운 원소절
融和天氣. 따스한 날씨이건만
次第豈無風雨? 어쩌 비바람 없겠는가?

남송 여성의 원소절 절기의 머리 장식품 가운데 가장 중요한 것은 '옥매玉梅'와 '설류雪柳'다. 봄날의 다른 상징물은 지팡이를 짚고 있는 노인의 모자에 꽃은 꽃인데, 꽃잎과 백색의 꽃송이가 희미하게 보인다. 이와 비교하면 「전준취귀도」에서 소를 탄 노인의 잠화簪花는 매우 분명하여 붉은색의 모란이나 작약일 텐데, 그림에서 표현한 것은 초봄 시절 시골 사람의 만취한 모습이다. 이치대로 말하면 원소절은 춘분 전후의 춘사春社, 음력 2월 토신에게 농사가 순조롭게 되기를 기원하는 제사인데, 모란과 작약은 아직 피지 않았으니 조화로 대체한 것이 아닐까? 그럴지도 모른다. 남송 주예朱銳의 작품으로 전해지는 「등희도燈戲圖」는 '경상상원미경慶賞上元美景'이라는 잡극 공연을 묘사했다. 이 그림에는 익살스러운 배우의 머리에 모란이나 작약이 꽂혀 있는데, 공연에서 사용한 조화일지도 모른다.[11]

그림의 봄 경치는 영종의 의견을 듣고 그렸을 것이다. 왜냐하면 황제가 왕안석

의 시구를 바꾸었기 때문이다. 왕안석 원시의 마지막 구절은 '농상답가성壟上踏歌聲'인데, 영종은 마지막 글자를 고쳐서 '농상답가행壟上踏歌行'으로 바꾸었다. '답가성'을 '답가행'으로 바꾼 이유가 있었을까?

'행行' 혹은 '가행歌行'은 일종의 시가 형식이다. 당대에 '답가행'은 점차 고정된 시가 제목이 되어 봄날의 일상적인 경축을 표현했다. 당대 시인 유우석劉禹錫, 772~842의 「답가행踏歌行」을 예로 들어보자.

春江月出大堤平, 달밤에 봄물이 불어 둑과 나란할 때
堤上女郎連袂行. 둑 위에서 처녀들이 손에 손을 맞잡고
唱盡新詞歡不見, 새 노래를 다 불러도 임은 보이지 않고
紅霞映樹鷓鴣鳴. 새벽빛이 숲에 들자 자고새가 울어대네.

때로 '답가행'은 원소절의 경축 활동을 직접적으로 묘사하기도 한다. 당대 진거질陳去疾의 「답가행」 두 수를 예로 든다.

[1]
鴛鴦樓下萬花新, 원앙루 아래에 오만 가지 꽃 새로운데
翡翠宮前百戲陳. 비취궁 앞에 온갖 연희 펼쳐진다.
天嬌翔龍街火樹, 교만하게 나는 용등과 거리의 불꽃 나무
飛來瑞鳳散芳春. 날아온 상서로운 봉황에 고운 봄 흩어진다.

[2]
仙蹕初傳紫禁春, 천자 수레에 처음 궁궐의 봄 전하고
瑞雲開處夜花芳. 상서로운 구름 열리는 곳에 밤꽃 향기롭다.
繁弦促管升平調, 복잡한 현악기와 급박한 관악기 소리 승평의 가락
綺綴丹蓮借月光. 비단이 붉은 연꽃 장식하여 달빛을 빌리네.

진거질의 시에서 묘사한 휘황찬란한 등불과 꽃은 바로 원소절 때의 한껏 기뻐

하는 장면이다. 영종이 왕안석의 시구를 고친 것은 악곡 제목인 '답가행'을 연상
케 하여 가을 경치의 시의를 봄 경치의 화의畵意로 바꾸기 위한 것이다. 그렇다면
영종이 가정 13년(1220) 초봄 원소절 전후로 궁정화가로 하여금 이 그림을 그리
게 한 것이 '답가성'을 '답가행'으로 바꾼 유일한 이유인 듯하다.

백성과 즐거움을 함께하다

음력설(춘절)은 1년 중 가장 큰 명절이며, 음력설 축제의 절정은 원소절에 있
다. 남송 때 조정에서는 거의 매년 원소절마다 북송의 관습에 따라 황궁 밖에서
원소절 경축 행사를 거행했다. 백관에게는 보통 3일 내지 5일 정도의 휴가를 주
었고, 백성들도 황궁 입구에서 원소절 공연을 관람했다. 이는 북송 때부터 내려
오던 관습으로 그 취지는 "천자는 백성과 즐거움을 함께한다天子與民同樂"이다. 그림
상하 두 부분에 병치한 황궁 광경과 시골 백성의 광경은 바로 천자가 백성들과
함께 즐긴다는 의미를 잘 보여준다. 밭두렁의 백성들은 비바람이 순조롭고, 오곡
이 풍년 드는 것을 축하한다. 관람자는 화면 왼쪽 하단 밭에서 푸르른 농작물이
자라고 있음을 볼 수 있다. 이렇게 자라는 농작물은 볏모가 아니라 밀이다. 밀은
갈아서 밀가루로 만드는데, 중원과 북방 지역의 주요 식량 작물이었다. 남방에서
는 주로 벼를 심었지만 남송 때 습관적으로 밀가루 음식을 먹던 중원 사람과 북
방 사람들이 남방으로 이주하면서 밀 재배가 남방에 널리 보급되었다. 「답가도」
의 밀은 초봄에 알차게 자라는 동소맥多小麥, 가을에 파종하여 다음해 여름에 거두는 밀이다.
동소맥은 보통 늦가을이나 초겨울에 파종하여 초여름에 수확한다. 비교적 온난
한 남방에서 재배하며 기온이 너무 낮게 떨어지지만 않으면 밀은 무사하게 겨울
을 날 수 있다.

작황이 좋기 위해서는 비바람이 순조로워야 하고 그중 가장 중요한 것은 강우
량이다. 비가 내리지 않으면 농작물은 말라죽는다. 비가 너무 많이 내리면 홍수
가 발생하여 농토가 물에 잠기게 된다. 화가는 당연히 이 도리를 알았기 때문에
그림에 구불구불한 시냇물을 그려놓았다. 시냇물은 황궁을 뒤덮은 구름에서 나

와 왕성하게 생장하는 밀밭을 거쳐 밭으로 잘 관개할 수 있다. 산간의 시냇물이 왕왕 의지하는 것은 하늘에서 내리는 적절한 강우다. 이 때문에 우리는 화가가 운무를 그린 잠재적인 뜻을 이해할 수 있게 되었다. 구름과 비가 한데 연결되어 하늘에서 적당히 비를 내려야만 인간의 농작물을 촉촉하게 적실 수 있다는 의미다. 구름은 국가의 양호한 통치를 상징하는데 바로 감로를 내리는 운무가 황궁의 운무를 받치고 있다. 구름의 존재는 화면의 제시 가운데 '숙우청기전宿雨淸畿甸'이라는 구절에서 표현된다. 의심할 바 없이 황제의 선정이 단비를 내리게 함을 뜻한다.

'숙우청기전'를 읽어냈다면, 더 중요하게 보이는 것은 '조양여제성朝陽麗帝城'이 아닐까? 황제는 적절한 비와 단비 외에도 아침의 햇볕과 붉은 해를 상징한다. 그림에서 가장 먼 곳의 산봉우리를 보면, '풍년인낙업豊年人樂業' 제시 바로 하단의 먼 산 윤곽선 밖에 담담한 홍색이 있는데, 시아닌 염료를 뿌린 산체山體와 색채 대비를 이루고 있다. 이것이 바로 막 떠오른 태양이 발산하는 노을빛이다. 이처럼 이른 시각에 그림 하단의 유쾌한 농민은 틀림없이 명절을 즐겁게 보낸 뒤에 매우 만족해하며 취기가 오른 채 집으로 돌아가고 있다. 밭두렁을 걸으면서 졸졸거리는 시냇물소리를 듣고 푸르른 농작물을 보노라니 노인은 흥을 참을 수 없어 손과 발을 놀리며 춤추고 머리를 돌려 뒤에 있는 중년의 사람을 부르고 있다. 아마도 아들일 텐데 자신도 모르게 손뼉을 치며 노래하고 있다. 맨 앞에서 걸어가는 손자와 며느리(?)는 노랫소리를 듣고 발걸음을 멈추었고, 어린아이도 자신도 모르게 춤추려고 한다.(그림 12) 그리고 맨 뒤에 있는 두 사람은 취해서 비틀거리며 일시에 무슨 일이 일어났는지도 모르는 듯하다. 이 순간 그들은 가장 좋은 경관을 향해 걸어가고 있지만, 흥분한 채 자신만 돌보며 즐겁게 노래하고 결코 고개를 들어 멀리 임안성 안의 황궁 및 먼 산의 하늘에서 막 떠오른 태양과 구름과 노을을 바라보지 않는다. 이러한 경관은 그림을 보는 사람들에게 체득할 여지를 남긴다.

「답가도」는 고심하여 그린 정치적 도상으로, 이상적인 국가와 사회현상을 충분히 전달하고 황권을 지극히 찬미한다. 어떠한 황제라야 이처럼 찬양할 수 있는가? 영종이 그림의 제시 뒤에 '사왕도제거賜王都提擧'라고 한 줄을 썼으니, 이 그림

그림 12 「답가도」(부분)

이 '왕도제거'에게 내린 황실의 선물임을 알 수 있다. 이를 보면 영종은 그림의 찬양으로 얼굴이 붉어지기는커녕 도리어 교만해졌다. 영종의 교만은 어디에서 나왔을까?

이 그림이 확실히 가정 13년 초봄 원소절 전후에 그려졌다면, 당시 영종은 쉰두 살이었고 재위하고 이미 26년이 지난 때이다. 몇 년 전부터 여진족의 금金나라가 신흥 몽골의 압박을 받아 끊임없이 남방으로 내려와 남송 국경 지역의 성진城鎭을 빈번하게 공격하여 쌍방은 서로 공격하고 방어하느라 전쟁은 승부가 나

제1장
황궁

지 않았다. 바로 「답가도」를 그리기 1년 전인 가정 12년(1219), 금나라와 남송은 큰 전쟁을 치렀고 남송 군대의 첩보가 끊이지 않았다. 특히 금나라와 남송의 짜오양_{襄陽} 전투는 매우 처참했다. 가정 12년 2월에 금나라 대장 완안와가_{完顏訛可,} _{?~1232}가 대군을 동원하여 남송의 짜오양을 겹겹이 포위했고, 격퇴당한 후에도 7월에 짜오양을 재차 포위 공격하여 9월에서야 남송 군대에게 격파당했다. 남송 군대는 금나라 병사 3만 명을 섬멸하여 큰 승리를 거두었다. 또다른 희소식은 가정 12년 9월에 산둥 현지의 군벌 장림_{張林}이 남송에 귀순하여 남송 영토가 명분으로는 새로 '경동하북이부구주사십현_{京東河北二府九州四十縣}'으로 확장된 것이다. 이 군벌은 진심으로 남송에 귀순한 것은 아니었으나, 가정 12년 12월에 영종이 이 소식을 알았을 때의 심정은 아마도 평정하기 어려웠을 터이다.[12] 금나라와의 전쟁은 「답가도」를 그릴 때에도 계속되었다. 금나라와 대항한 몇 차례의 대첩은 남송 군대로 하여금 금나라를 먼저 공격할 생각을 처음으로 갖게 했다. 금나라 군사가 짜오양에서 패배한 뒤, 남송의 경호제치사_{京湖制置使} 조방_{趙方, ?~1221}이 자발적으로 공세를 취하여 가정 12년 12월에 허국_{許國}, 맹종정_{孟宗政}, 호재흥_{扈再興} 등에게 명령하여 병사 6만 명을 이끌고 세 길로 나누어 금나라에서 통치한 당_{唐, 지금의} _{河南 唐河}, 등_{鄧, 지금의 河南 鄧州} 두 주를 공격하게 했다. 전쟁은 가정 13년 정월까지 이어졌는데, 최종적으로 성을 빼앗지는 못했지만 여전한 남송 군대의 전투력을 보여주었다.

그림 「답가도」와 동시에 출현한 이 전쟁이, 영종이 궁정화가에게 명하여 '백성과 즐거움을 함께하다'라는 주제를 표현하도록 그림을 그리게 한 원인이 아닌지 모르겠다. 하지만 적어도 4년 뒤 세상을 떠난 영종이 이 국토를 다스리고 금나라와 20여 년간 전쟁을 치른 후 진심으로 기대한 것은 바로 이처럼 하늘나라와 인간 세상이 완벽하게 결합한 이상적인 순간이다. 1220년의 원소절은 평범하지 않을 운명이었다.

不畫椒房百子圖, 초방백자도 그리지 않고
鎖金帳下擁流蘇. 금빛 휘장 밖에는 유소 드리웠다.
聊將鷗鷺滄洲趣, 갈매기와 해오라기 물가에 있는데
伴送江西古竹爐. 장시의 옛 죽로를 떨려보내노라.

3.
공주의 부채
__「백자도」와 남송 황실 혼례

중국인에게 '백자도百子圖'는 가장 잘 알려진 길상 주제다. 다자다복多子多福은 위로는 황제에서 아래로는 백성에 이르기까지 공통된 몽상이다. 미국 오하이오주 클리블랜드의 클리블랜드미술관에는 정교한 「백자도」 둥글부채(그림 13)가 소장되어 있는데, 남송시대의 걸작이며 현존하는 가장 이른 시기의 백자도다. 하지만 백자도의 주제가 너무나 흔하고 우의寓意가 지나치게 뚜렷하여 이 둥글부채에 대한 연구는 그다지 많이 이루어지지 않았다. 실제로 항상 경시되고 있는 이 정교한 부채는 우리가 백자도를 인식하고 남송 회화를 이해하는 데 대단히 홀륭한 사례다.[13]

그림 속 어린애 장난

일반적인 둥글부채와 마찬가지로 클리블랜드미술관에 보존되어 있는 「백자도」는 최상의 비단에 그려졌고 거의 천년이 지났음에도 보존 상태가 아주 양호하다. 하지만 예술사가들이 이 그림을 충분히 귀히 여기지 않는다는 점이 무척 애

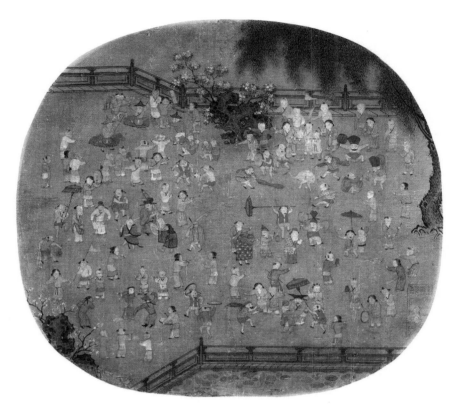

그림 13 작가 미상, 「백자도」(한 면), 비단에 채색, 28.8×31.3cm, 클리블랜드미술관

석하다. 반면 연극사가는 도리어 이 그림에 대해 무척 흥미를 가졌다. 1991년에 연극사가 저우화빈周華斌은 일찍이 「남송 '백자잡극도' 고석南宋〈百子雜劇圖〉考釋」이라는 글을 발표하여 둥글부채의 시대와 내용에 대해 고찰했다. 연극사가들이 흥미를 갖는 까닭은 그림에 어린이들이 등장하고 전부가 각종 각양의 잡극 공연이라는 점 때문이다. 우리는 지금 고대 연극 공연의 실황을 볼 수는 없다. 따라서 연극 공연을 묘사한 그림은 연극사 연구에서 빠질 수 없는 귀중한 참고 자료다. 그러나 이러한 방식은 한 가지 문제를 가져다준다. '백자도'는 길상회화에 속하므로 송대 연극 장면의 완전하고도 진실한 재현일 수가 없다. 그렇다면 그림은 결국 얼마나 현실적이며 또 얼마나 이상적일까?

「백자도」 둥글부채는 세로 28.8센티미터, 가로 31.3센티미터이며 일반적인 송

제1장
황궁

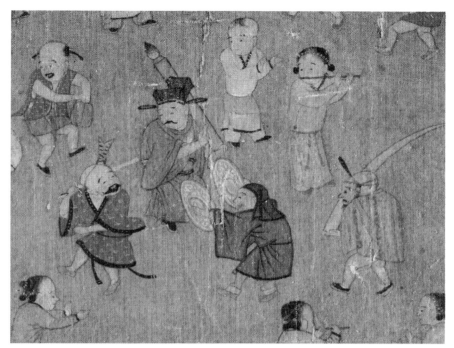

그림 14 「백자도」(부분)

대 단선보다 약간 크다. 그림에서 어린이는 소란스럽게 보일지 모르나 사실은 질
서정연하게 배열되어 있다. 인내심을 가지고 세어보면 100명 정도 되는 것 같으
니 「백자도」가 명실상부함을 증명한다. 백자는 좌우 양쪽으로 나뉘어 한쪽에 쉰
명씩 배치되어 있다. 이러한 구분은 선면扇面 중간의 부챗살을 피하기 위해서다.
우리가 현재 볼 수 있는 것은 박물관에 있는 옛 그림으로, 당시에는 그림이라기
보다는 하나의 부채였다. 얼굴을 가리거나 부채질하여 더위를 식히는 데 쓰였다.
둥글부채에서 좌우 양쪽은 각기 상·중·하 세 부분으로 나뉜다. 선면 좌우 양쪽
이 서로 호응하여 모두 여섯 개 부분이 공연 대오를 이룬다. 각 부분은 모두 외
곽의 악대, 중간의 배우 및 그 가운데에 용투龍套, 단역로 구성되어 있다.

　이러한 배치는 화가의 독창성을 보여준다. 실제로 둥글부채 좌우 양쪽의 공연
내용을 자세히 관찰하면, 각기 다른 중점이 있음을 알 수 있다.

　먼저 둥글부채의 왼쪽을 보자.

하단의 공연은 소수민족 복장을 걸친 가무자 세 사람을 중심으로 펼쳐진다. 특히 얼굴을 맞대고 춤추는 한 쌍은 등진 사람이 남성이고 정면의 사람이 여성이다.

중간에 배치된 공연의 핵심은 삼족정립三足鼎立 자태의 화장한 인물 세 사람이다.(그림 14) 한 사람은 큰 붓을 들었고, 몸에는 낮은 직급의 송대 문관이 입는 청색 도포를 걸쳤고, 머리에는 송대 관모인 전각복두를 썼다. 한 사람은 검정 옷과 검정 두건에 나막신을 신었고 손에는 동발銅鈸을 들었다. 또 한 사람은 붉은색 도포를 걸쳤고 머리에는 계교戒箍, 머리띠를 둘렀다. 저우화빈은 이 장면이 '요학당鬧學堂'을 표현한 것이라고 여겼는데 사실은 '교삼교喬三敎'다. '교喬'는 '변장·분장'의 뜻으로, 즉 유교·불교·도교의 삼교 형상으로 분장하고 진행한 공연이다. 관모를 쓰고 붓을 든 사람은 의심할 바 없이 '유생'이다. 이른바 "배우고 남은 힘이 있으면 벼슬을 한다學而優則仕"라고 했으니, 모든 것을 붓대 하나에 의지해 붓을 통해 과거 시험을 치르고 붓을 통해 나라를 다스린다. 세 사람 가운데 그가 가운데를 차지하고 있으니, 이것이 바로 유가 지위의 과시다. 오른쪽의 검은 옷을 머리까지 걸친 사람은 주로 남송 회화에서 등장하는 남송의 은사들이 항상 쓰던 두건을 쓰고 있다. 그가 나막신을 신고 있는 점이 특별한데, 나막신은 은사의 신분을 강조한다. 검정 두건을 비롯해 검정 도포와 나막신은 모두 은자를 가리키고 있으며 도가는 왕왕 은隱과 관련이 있으므로 이 형상은 응당 '도사'다. 붉은 가사를 걸치고 머리띠를 두른 사람은 행각승 차림을 하고 있다. 발에는 짚신을 신었고 행각승이니 응당 '스님'이다. 삼교 가운데 그 어떤 것도 전형적인 형상이 아니므로 익살스러운 공연이라고 볼 수 있다.

가장 위쪽에 표현한 것이 '죽마竹馬'(그림 15)다. 여기에서 두 아이가 죽마를 타고 손에 깃발을 들고 있으니 마치 싸우고 있는 것 같다. 그들은 북방 소수민족의 모자와 유사한 것을 쓰고 있다. 앞에는 방패를 든 두 명의 군사가 있는데 결국 무슨 고사를 표현하는지는 알 수 없으나, 저우화빈은 이른바 '쌍배군雙排軍'일 것이라고 여겼다. 다시 말하면 두 병정으로 분장하여 익살스러운 공연을 하는 것이다. 하지만 다른 것, 예를 들면 '만패蠻牌'는 매우 클 것으로 생각된다. '만패'는 방패다. 이른바 '만패' 공연은 방패춤 혹은 익살스러운 격투 공연이다.

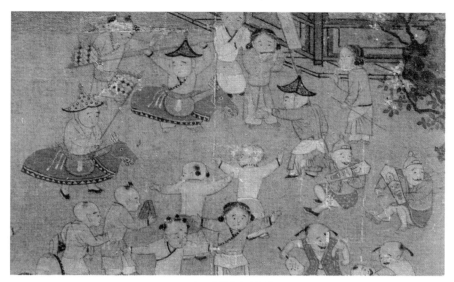
그림 15 「백자도」(부분)

분류하면 둥글부채 왼쪽의 공연 내용은 대부분 국가의 일과 연관이 있다. 소수민족의 무도, 유교·불교·도교의 삼교 관계, 혹은 이민족의 공물 상납, 전쟁터에서의 목숨을 건 싸움 등은 모두 국가 사무에 속한다. 둥글부채 오른쪽의 공연 내용은 확연히 달라서 대부분 익살스러운 일상을 보여준다. 하단의 핵심은 일산을 든 부부 한 쌍이고, 중간의 핵심은 젊은 부부 한 쌍으로 부인은 손으로 어린아이를 안고 있다. 저우화빈은 문헌에서 기록한 '교친사喬親事'나 '교택권喬宅眷' 부류일 것이라고 여겼다. 상단의 중심은 선학으로 분장한 인물이며, 익살스러운 모습을 한 몇 사람이 주변을 둘러싸고 있다. 저우화빈은 어부의 모습이라 여겼는데, 손에 든 것은 어망이나 배의 노이며 '어가락漁家樂'을 표현했다는 것이다. 하지만 구부린 허리에 선학 도구를 멘 어린이는 아마도 '교상생喬像生'으로, 즉 여러 사람이나 동물을 모방하여 공연을 진행했을 가능성이 크다. 이른바 '장형물裝形物'은 거대하여 어깨에 메거나 끌어야 하는 큰 박으로, 박 꼭지도 분명히 분간할 수 있다.

둥글부채 왼쪽이 '나라'와 정치의 일이라면, 둥글부채 오른쪽은 바로 '가정'과 일상의 일로, 이를 합하면 완벽한 '내' '외' 균형과 '국가' 개념을 구성한다. 화가

의 독창성이 점점 드러나지만 이에 그치지 않는다. 이처럼 전심전력하여 작은 공간에 정세한 조형을 만든 화가는 결국 누구의 안목을 만족시키려 했을까?

백자도와 궁정 혼례

비록 어린아이 그림이 당대에 유행했다지만, '백자도'란 주제는 남송에 이르러서야 비로소 탄생했다. 신기질辛棄疾, 1140~1207이 「자고천鷓鴣天」에서 읊은 것은 벗의 정원에 만개한 모란꽃이다. 사인詞人은 먼저 모란의 고운 자태가 떨어지는 듯한 모습을 묘사하고, 마지막에 이 모란꽃을 '백자도'에 비유했다.

恰如翠幕高堂上, 흡사 비취색 장막 드리운 고당에
來看紅衫百子圖. 와서 홍삼백자도를 보노라.

'취막고당翠幕高堂' 및 '홍삼紅衫'은 항상 혼례를 상징하며, 여기서 '백자도'는 혼례라는 뜻으로 쓰였다. 이른바 '홍삼백자도紅衫百子圖'는 붉은색의 혼례식 예복에 수놓은 백자도인 듯하다.

이외에도 신기질과 동시대인이자 남송 효종孝宗 때의 관료 강특립姜特立, 1125~1204은 다른 용어 '초방백자도椒房百子圖'를 써서 '백자도'가 황실 여성과 관계가 밀접함을 설명했다. 강특립은 벗 유공달劉公達에게 침상 곁에 두는 작은 병풍과 죽로竹爐를 선물로 보내고, 아울러 시 한 수를 지었다.

不畫椒房百子圖, 초방백자도 그리지 않고
鎖金帳下擁流蘇. 금빛 휘장 밖에는 유소 드리웠다.
聊將鷗鷺滄洲趣, 갈매기와 해오라기 물가에 있는데
伴送江西古竹爐. 장시의 옛 죽로를 딸려보내노라.

그는 자신이 유공달에게 초방에서 사용하는 '백자도'를 보내지 않고 사람으로

하여금 은거할 마음을 생기게 하는 침병枕屏을 보냈다고 농담했다. '초방'은 황후와 황비 등 궁정 여성을 가리킨다. 강특립은 '백자도'는 '금빛 휘장 밖에서 유소 드리울鎖金帳下擁流蘇' 때 사용하는 것이라 언급했다. '쇄금장鎖金帳'은 매우 귀중한 직물로, 금빛 실로 장식한 침대 휘장을 말한다. 일반적으로 남송시대 도시의 부유한 가정에서는 쇄금두건鎖金頭巾 등의 기물을 사용할 수 있었지만 크기가 큰 쇄금장은 황실에서만 사용할 수 있었다. 강특립이 보기에 '백자도'는 황후의 침실에서 감상하던 도화인데, 어째서 후궁이 '백자도'를 필요로 했을까? 그 답은 이 백자도가 혼례용이었기 때문이다.

'백자'는 길상의 이름으로 당대의 혼례에 '백자장百子帳'이라고 하는 휘장이 있었다. 남송 사람 정대창程大昌, 1123~1195은 『연번로演繁露』에서 '백자장'의 출처를 전문적으로 고증하여, 이 휘장은 실제로 유목민의 궁륭형 천막에서 기원하며 이 천막을 지탱하는 데 서로 연결시켜주는 둥근 고리 100여 개가 필요하여 이를 '백자장'이라 부른다고 했다. 그 이름이 매우 상서로워 당대인들이 혼례에 사용했다. 남송 사람의 『풍창소독楓窗小牘』에서는 정대창의 고증을 다시 고증하여, 정대창의 글을 인용하고 다음과 같이 썼다.

지금 궁중의 혼례에서 사용하는 백자장은 비단으로 수를 놓아 어린아이 100명이 장난하는 모습인데, 정대창의 견해가 아닌 듯하다.若今禁中大婚百子帳, 則以錦繡織成百子兒嬉戲狀, 非若程說矣.

여기서 중요한 점을 언급했다. 바로 남송 황궁의 혼례에서 사용하던 '백자장'은 앞서 정대창이 말한, 유목민이 사용하는 궁륭형 천막이 아니었다. 이른바 '백자'는 천막을 지탱하는 부자재가 아니라, 침대 휘장에 수놓은, 100명의 어린아이가 장난하는百子嬉戲 그림이다.

100명의 어린아이가 장난하는 도상이 남송 궁정에서 출현한 혼례의 길상 주제라면, 클리블랜드미술관의 「백자도」 둥글부채도 황실 혼례에서 사용한 길상 도화라고 추론할 수 있다. 그림에서 황실 정원에서 각종 잡극과 가무를 공연하는 어린아이는 혼례식 때의 성대한 공연을 상징하며, 황실 여성이 황실에서 낳아

기르는 건강하고 활달한 자식을 상징하고 있다.

그림 속의 어린아이 숫자는 정확하게 100명인데, 현실 속에서 이렇게 많은 어린아이가 동시에 공연할 수 있을까? 황실이라면 가능할 것이다.

송대 궁정 연회의 공연에서 '소아대小兒隊'는 모두 72명이며 10개의 작은 그룹으로 나뉘는데, 가무를 중심으로 하고 중간에 잡희雜戲 공연을 넣었다. 이처럼 번잡한 공연 장면은 원소절처럼 황실의 중대한 축하 의식에서만 등장한다. 「백자도」 둥글부채는 비록 소아대 공연에 대한 사실적 묘사가 아니지만 화가의 영감은 바로 여기에서 나온 듯한데, 궁정을 위해 봉사하는 화가만이 이러한 능력과 기회를 가진다.

이상하게도 클리블랜드미술관의 그림 외에 세상에 남아 있는 다른 백자도에서는 어린아이의 잡극 공연을 볼 수가 없다. 어린이가 통상적으로 참여하는 경우는 각종 어린이의 유희, 예를 들어 축국蹴鞠, 팽이치기, 폭죽놀이, 연날리기 등이다. 이것은 대부분 어린이에게 적합한 유희이며 어른을 모방한 유희, 예를 들면 그림 감상과 바둑 두기도 있다. 요컨대 아이들이 스스로 즐기는 유희는 공연하여 남들에게 볼거리를 제공하는 잡극이 아니다. 클리블랜드미술관의 「백자도」처럼 엄정한 잡극 공연 진용은 이처럼 전문적인 도구, 화장과 공연의 한 사례다. 누구의 혼례이기에 이처럼 경축할 만한가?

'달단무'와 송 이종 시대

이 수수께끼를 푸는 열쇠는 그림 속 특별한 두 장면에 있다.

저우화빈은 그림에서 소수민족 복장을 입고 춤을 추며 죽마 공연을 진행하는 광경에 주목해 이 복식이 여진족의 것이라 주장했다. 춤추는 어린이 한 쌍은 몸에 꽉 끼는 장포를 걸치고 머리에는 돔형의 모자를 썼으며, 죽마 공연을 하는 세 어린아이는 머리에 고깔모자를 썼다. 돔형이든 고깔이든 북방민족의 복식임에는 틀림이 없다. 남송시대에 공존하던 소수민족 국가는 주로 여진족의 금, 당항족黨項族의 서하西夏와 몽골족의 원元이었다. 땅에서 출토된 금, 원나라 고분의 도용陶俑

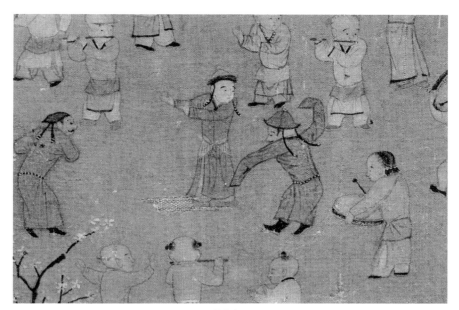

과 벽화를 통해 알 수 있듯이, 고깔이나 돔형 갈모는 주로 여진족과 몽골족의 복식이다. 특히 「백자도」에서 춤추는 어린이가 쓴 돔형 모자, 여성으로 분장한 사람의 모자 가장자리에는 귀가 있고, 남성으로 분장한 모자는 몇 개로 나뉘는데 이른바 '와릉모瓦楞帽, 옛날 서민들이 쓰던 모자의 일종'와 비슷하며 모두가 몽골족에게서 자주 보이는 차림이다.(그림 16)[14]

재미있는 것은 남송 후기의 임안성에서 몽골족의 무도가 확실히 유행했다는 점이다. 『서호노인번승록西湖老人繁勝錄』에 따르면, 당시에는 '달단무韃靼舞', '노번인老番人' 두 종의 무도가 있었다. '달단'이란 남송 사람이 몽골인을 부르는 호칭이다. 「백자도」의 몽골 악무는 응당 '달단무'일 것으로 추정된다.

『서호노인번승록』은 작자의 성명이 없으므로 구체적인 연대조차도 알 수가 없다. 하지만 책에서 기록한, 괴뢰희傀儡戱를 공연하는 저명한 예인의 이름이 오자목吳自牧의 『몽양록夢粱錄』에도 출현하는데, 오자목은 그들이 송 이종理宗 때의 예인이라고 확실하게 언급했다. 따라서 『서호노인번승록』은 응당 남송 말년 이종 시기(1224~64)의 저작이며, '달단무'도 이종 시기의 새로운 문물일 것이다.

송 이종의 재위 기간은 41년으로, 남송 때의 가장 평화로운 통치기라고 할 수 있다. 바로 이종 시기에 송나라를 100여 년 동안 위협했던 금나라가 남송과 몽골 연합군에 의해 섬멸되어 북송의 원수를 갚게 되었다. 이후 몽골은 남송을 멸망시키려고 시도했으나 때가 이르지 않아 도리어 남송에 의해 누차 격퇴당했다. 당시 송나라를 위협했던 요, 금, 서하는 이미 멸망했고 몽골족만 남아 있을 뿐이었다. 따라서 남송에서 송 이종의 재위 기간은 보기 드문 태평한 시대였다.

'달단무'가 임안에서 유행한 것은 응당 송 이종 때 몽골과의 전쟁과 관련이 있을 것이다. 첫째, 당시 송과 몽골은 상대적으로 평화의 시대가 도래하여 경제와 문화 교류가 상대적으로 잦았다. 둘째, 남송 궁정도 몽골 가무로 몽골 작전의 연이은 승리를 표방했다. 이는 중국 역사에서 보기 드문 현상이다. 예를 들면 한 무제가 서역을 정복하면서 서역의 포도浦徒가 중원으로 들어오게 되었다. 어린아이들은 몽골인의 무도와 몽골군의 군장을 모방하여 공연을 진행하며 시사와 오락을 한데 융합했다. 이 둥글부채의 제작 연대는 몽골과 남송이 손을 잡고 금나라를 멸망시킨 이후, 즉 1234년 이후였을 것이다.

마지막 공주

클리블랜드미술관의 「백자도」의 제작 연대가 송 이종 때로 정해졌고 금나라가 멸망한 이후라면, 우리는 이 회화의 앞뒤 문장을 미루어 추측해볼 수 있다.

황실 혼례는 실제로 몇 종의 범위를 벗어나지 않는다. 황제의 혼인, 황제 아들이나 공주의 결혼. 도학을 숭상하던 이종은 황후 사도청謝道淸, 1210~83만을 두었다. 이종에게는 평생 아들이 없었고 공주 한 명만이 자라서 성인이 되었다. 따라서 송 이종 때 혼례를 치를 수 있었던 사람은 이종 본인과 공주뿐이었다. 송 이종과 사도청의 혼례는 이종이 즉위하고 오래지 않은 소정紹定 3년(1230)에 있었다. 이때 금나라는 아직 멸망하지 않았으며, 몽골은 아직까지 금나라를 대신해서 남송의 최대 위협이 될 정도는 아니었다. 따라서 마지막으로 가능성이 있는 것은 이종의 애지중지하던 공주 주한국周漢國, 1241~62의 혼례다. 실제로 공주는 이종의 유일한

자녀일 뿐만 아니라, 남송에서 유일하게 성장하여 성인이 된 공주였다. 따라서 그녀의 혼례를 아주 성대하게 치렀는데, 남송 말, 원대 초년의 저명한 문인 주밀周密, 1232~98은 『무림구사武林舊事』에서 장황하게 묘사했다. 공주의 신랑감은 송 이종의 모후 양楊 황후의 조카 양진楊鎭이다. 공주를 부인으로 얻었기 때문에 신랑 측에서 내는 예물이 극히 많아서 "붉은 비단 100필, 은그릇 100량, 옷 100필, 빙재은 1만 량紅羅百匹, 銀器百兩, 衣着百匹, 聘財銀一萬兩"이 포함되었다. 물론 이 예물은 모두 황제가 미리 양진에게 준 것이니, 황제가 딸을 시집보낼 때는 물론 모든 일은 황실의 '삼포三包'로 처리했다. 혼례의 규격을 보여주기 위해 황제는 조정의 모든 고위 관리에게 명령을 내려 황궁에 와서 공주의 성대한 혼수품을 감상하도록 했다. 공주의 혼례는 장장 7개월이 걸렸는데 경정景定 2년(1261) 4월의 정혼부터 11월의 혼인식에 이르렀다. 11월 19일은 가장 성대한 혼인식이 거행되었다. 이날 가볍게 황궁을 떠날 수 없는 황제 이외에 황후, 황태자, 황제의 동생 영왕榮王 부부를 포함한 모든 황실 구성원이 전부 공주를 부마집으로 전송했는데, 진용이 극도로 호화로웠다. 혼례 후 3일이 지나 공주 부부가 친정으로 돌아오자 황제는 각종 선물을 내렸고 동시에 황궁에서 대규모 연회를 베풀었다.

황제의 공주 혼례식은 조정에서 집권자들이 황제의 마음에 영합하는 절호의 기회였다. 그들의 하례는 '첨방添房'이라 한다. 주령珠領, 보화寶花, 금은기金銀器는 말할 것도 없고 가장 색다른 예물로는 당시 평강발운사平江發運使로 있던 마천기馬天驥가 바친 나전세류상롱羅鈿細柳箱籠 100개, 도금은쇄鍍金銀鎖 100개, 비단 보자기錦袱 100개인데, 더욱 특이한 것은 100개의 비단 보자기 속에 지저芝楮 100만 개를 넣은 것이다. 전하는 말에 의하면, "이종이 이 때문에 크게 기뻐했다理宗爲之大喜."

물론 이처럼 호화스러운 혼례식에서 하찮은 '백자도' 둥글부채는 서술하는 사람에 의해 누락되기 쉬우며, 통상적으로 눈부신 진주와 반짝반짝 빛나는 금은에 더 주목했다. 구멍을 뚫지 않은 둥글부채는 황제 부친이 평상시에 준 선물일 것이다. 궁정의 둥글부채는 통상적으로 황실 혼례에서 황족과 대신에게 황실 예물로 나눠준다. 세상에 남아 있는 남송 회화 가운데 송 이종이 공주에게 준 그림이 한 점 더 있다. 이 그림은 사각형의 서화첩으로, 한쪽 면에는 궁정화가 마린馬麟의 그림이, 다른 한쪽 면에는 이종의 글씨가 쓰여 있다. 양면은 현재 한데 표

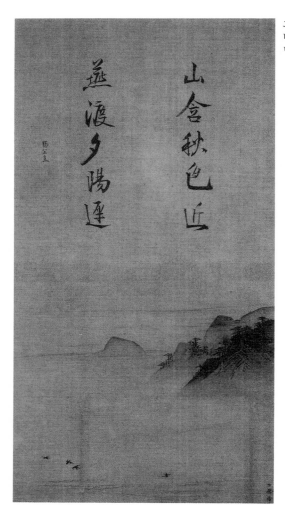

그림 17 마린, 「석양추색도」, 두루마리, 비단에 채색, 51.3x26.6cm, 일본 네즈 미술관

구되어 작은 족자로 만들어졌다. 이것이 바로 도쿄 네즈미술관에 소장되어 있는 「석양추색도夕陽秋色圖」(그림 17)다.

이종이 쓴 글은 다음과 같다. "산은 가을빛 머금어 가깝고, 제비는 석양에 느긋하게 날아가네. 공주에게 주노라.山含秋色近, 燕渡夕陽遲. 賜公主." 그림에 '갑인甲寅' 인장이 찍혀 있으니, 당시는 1254년이고 공주는 그해 열다섯 살이었다. 전해 연말에 막 '서국공주瑞國公主'로 봉해졌는데, 이 그림은 새로 봉해진 서국공주에게 특별히 내린 선물이었다. 그리고 어린아이 100명의 가무 잡극 공연 장면을 묘사한 백자

도 둥근부채는 날씨가 점점 따뜻해지는 시절에 혼인한 사랑하는 딸에게 내린 것이다. 이러한 정경에서 이보다 더 좋은 황실 선물은 없었을 것이다.

애석하게도 온갖 총애를 한몸에 받았던 주한국 공주는 황실을 벗어날 수 없는 숙명을 가지고 태어나 혼인 후 이듬해 7월에 불행하게도 세상을 떠났는데, 자식도 없었고 나이는 겨우 스물세 살이었다. "황제는 매우 애달프게 통곡帝哭之甚哀" 하여 이종은 5일 동안이나 조정에서 정무를 보지 않았을 뿐만 아니라, 파격적으로 부마의 집에 직접 가서 사랑하는 딸의 영전에 추도했다. 부마 양진은 다섯 차례나 사절했으나, 황제는 결국 참석했다.

주한국 공주는 남송 후기의 슈퍼스타라고 할 수 있으니, 공주의 혼례는 남송 최후의 호화로운 광경을 만들어냈다. 심지어 송 이종은 자신이 서호西湖를 유람할 때 탔던 향남목어주香楠木御舟를 공주 부부에게 주고는 조서를 내려 공주와 부마로 하여금 함께 서호를 유람하게 했다. 당시의 정황에 대해 주밀은 『무림구사』에서 다음과 같이 묘사했다.

> 일시에 문물이 또한 왕성하여 마치 태평한 옛날과 같아서 온 성 사람들이 모두 나와 보았고, 도회지 사람들은 이 때문에 상점의 문을 닫았다.一時文物亦盛, 仿佛承平之舊, 傾城縱觀, 都人爲之罷市.

결국 남송은 사라졌고 배도 소실되었으며 공주도 사라졌다. 유일하게 그림만이 남아서 공주의 가장 아름다운 생명의 순간과 남송 최후의 광채를 기록해놓았다.

遙聞連理松, 멀리서 연리송을 들으니
托根黃麻城. 황마성에 뿌리내렸다네.
枝枝相鉤帶, 가지마다 서로 엉키었고
葉葉同死生. 잎마다 삶과 죽음 함께한다.
雖云金石姿, 비록 쇠와 돌 같은 자질이라지만
未免兒女情. 아녀자의 마음 벗어나지 못한다.
相應風月夕, 저녁 풍월에 서로 호응하며
滿庭合歡聲. 온 뜰에 기쁨 함께하는 소리 들린다.

4.
깊은 궁전의 사랑
__「장송누각도」의 비밀

수장가는 옛 그림의 수호자다. 방원제龐元濟, 1864~1949는 중국 근대 최대의 옛 그림 수장가인데, 이 개인 수장가가 정교하고 아름다운 수많은 고대 회화를 소중하게 여기고 보배로 사랑하며 애호하지 않았다면, 최후에 고궁박물원, 상하이박물관 및 난징박물원에 소장되어 사람들이 함께 향유하는 문화유산이 되지 못했을 것이다. 사실 국내뿐만 아니라 국제적으로도 수많은 주요 박물관의 중국 회화 수장은 중국 근·현대 개인 소장가의 토대에서 마련되었다. 일찍이 방원제가 소장한 작품은 널리 미국, 유럽, 일본의 박물관에 흩어져 있다. 미국 필라델피아미술관이 1929년에 사들인 정교하고 아름다운 송대 둥글부채(그림 18)는 바로 이와 같은 뛰어난 작품이다.[15] 애석한 것은 이후 수십 년의 시간 속에서 이 그림에 주의한 학자들이 거의 없었다는 점이다. 깊은 뜻이 풍부하게 들어 있는 송나라의 회화작품은 여전히 대중의 재인식을 기다리고 있다.

구도의 독창성

표구하여 화첩으로 만들 때의 제첨題簽은 '이소도선산누각도李昭道仙山樓閣圖'라고 되어 있지만, 얇은 비단에 그린 둥글부채는 사실 전형적인 남송 궁정 회화작품이며, 그림 속 풍경에 따르면 '장송누각도長松樓閣圖'라고 할 수 있다. 먼저 화면의 구도를 보자. 둥글부채의 한 치의 좁은 공간은 일반적으로 특별하고 복잡한 풍경에 적합하지 않다. 따라서 그림 배치가 매우 간결하다. 그림의 대부분은 한 글자도 쓰지 않은 여백으로 남겨두었고, 산의 돌, 건축, 수목을 차례대로 그림 가장자리에 배치하여 납작한 장식 띠처럼 부채의 면을 둘렀다. 경물은 많지 않지만 모두가 전형적이며, 교묘한 배치를 통해 결국 복잡한 효과를 만들어냈다.

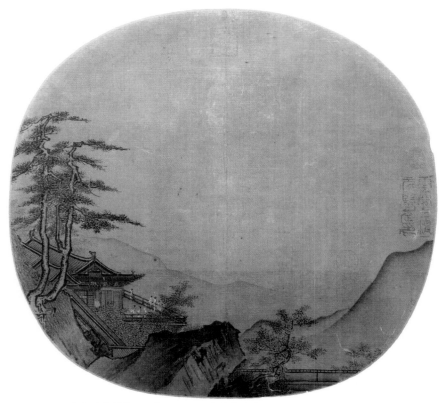

그림 18 작가 미상, 「장송누각도」(한 면), 비단에 채색, 24.8×23.5cm, 필라델피아미술관

제1장
황궁

화가는 경물의 전후 관계를 통해 공간의 중심선을 숙련된 솜씨로 만들어냈다. 먼 산 두 층의 좌우를 서로 엇갈리게 배치했는데 그 사이 공간은 산골짜기를 암시한다. 산은 매우 낮아서 그림의 절반도 안 되는 위치에 놓여 있고, 산꼭대기는 그림 속 건축물의 지붕을 넘어서서 산과 강렬하게 대비를 이루는 것은 푸른 하늘로 솟은 소나무 두 그루다. 이러한 구도는 높은 곳에서 내려다보는 시점을 드러냈고, 감상자의 시점은 산꼭대기와 거의 나란하다. 둥글부채는 일반적으로 부채 자루로 부채의 면을 좌우 두 부분으로 나누는데, 화면 중간은 지금까지도 여전히 부채 자루의 흔적을 볼 수 있다. 화가는 구상하면서 일반적으로 좌우 양쪽의 짝을 예상한다. 화면 밑 부분의 거대한 돌은 흡사 중간을 눌러놓은 듯하고, 비교적 짙은 묵색을 써서 남송 산수화에서 유행하는 '부벽준斧劈皴'을 배합하여 사람들에게 뜻밖의 느낌을 주는데, 닻과 같이 그림의 중심을 누르는 동시에 공간감을 두드러지게 하는 효과를 불러일으킨다. 왼쪽에서 보면 큰 돌이 건축물의 심원함을 드러내고 있다. 오른쪽에서 보면 큰 돌의 질감과 형상은 또 담담한 화청색花青色을 바른 먼 산과 강렬한 공간 대비를 이룬다. 화가는 유한한 경물들이 서로 다른 거리에 있음을 보여줌으로써 리듬감이 풍부한 공간 관계를 창조해냈다. 짙은 거석이 1호 공간이라면, 왼쪽으로 뻗은 건축물이 바로 2호 공간이며, 건축물 맞은편의 산이 3호 공간이고, 다시 왼쪽으로 꺾어서 가장 먼 곳의 산이 4호 공간이다. 그림 앞에 서면 관람자의 시선은 무의식적으로 꼬불꼬불한 공간 관계에 이끌려 그림 속 황실 세계로 진입하게 된다.

이러한 효과를 내기 위하여 건축물의 투시를 상당히 자세하게 그려 원근감을 높였고, 아울러 관람자의 시선을 이끈다. 그림의 중심이 되는 건축물은 팔작지붕의 화려한 대전(그림 19)인데, 강렬한 투시감 때문에 관람자는 대전의 측면만 볼 수 있고 정면을 볼 수가 없다. 대전은 높은 누대 위에 있는데, 높은 누대의 난간이 마치 투시선 같고, 한 가닥은 밑변이고 한 가닥은 중심선이라서 강렬한 투시 협각夾角, 끼인각을 이룬다. 기울어진 난간은 사실 정면 난간이다. 난간은 그림의 깊은 곳으로 뻗었고, 동시에 대전이 인적이 드문 산골짜기를 향해 있음을 암시한다.

높은 누대 위의 대전은 사실 관람자에게서 가장 가까운 낭떠러지 위에 세워져 있다. 관람자의 시선이 산 위로 맞춰져 있기 때문에 산의 전모를 볼 수가 없

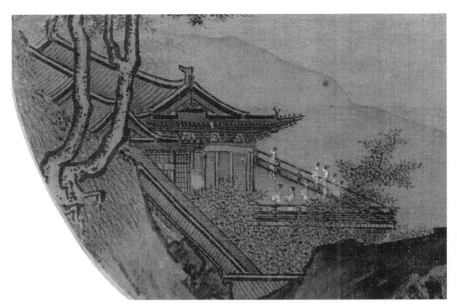

그림 19 「장송누각도」(부분)

고 큰 돌만 볼 수 있을 뿐이다. 한 줄은 L자 형태의 긴 복도가 뻗어 있어 높은 건물로 통하고, 장랑과 높은 건물의 난간은 비슷한 투시 각도를 지니고 있어서 꼬불꼬불하고 심원한 공간감을 더한다. 장랑은 전체 화면을 관통하지 않고 큰 돌이 있는 지점에서 끊어지며 둘러싸인 담과 연결되어 바로 이곳이 경계선임을 암시한다. 화가는 제한된 폭에서 최대한 가장 변화가 복잡한 극적인 공간을 만들어냈다. 미세한 곳까지도 지나치지 않아 화면 곳곳에는 공간의 대비와 변화가 가득하다. 예를 들어 화면 밑 부분의 큰 돌은 오른쪽으로 기울었고, 큰 돌 오른쪽에는 가지와 줄기가 무성한 나무 한 그루가 기세가 요동치는 큰 돌에 눌려 있는 듯한데, 큰 돌의 형상을 따라 오른쪽으로 기울어 생장하는 그 자태가 우아하고 아름다워 양강陽剛과 음유陰柔의 대비를 이룬다. 이처럼 독창성을 갖추고 고심하여 그린 구도는 화면을 간결하고도 의미심장하게 만든다. 남송 궁정 산수화의 구도에 대해 사람들은 항상 '일각반변一角半邊'으로 형용하는데, 바로 이 그림이 아주 좋은 예다.

궁정의 휴식과 오락

　이 그림을 남송 궁정 회화라고 판단하는 데에는 산, 돌, 수목의 회화 기법과 극히 간단해 보이지만 실은 복잡한 구도, 이외에도 그림 속의 건축이 주요 증거이다. 산을 따라 경치를 바라보기 위해 세운 높은 누대는 장랑으로 다른 건축물과 연결된다. 이는 남송 황궁 후원에서 자주 보이는 경관이다. 항저우의 남송 황성 터에서는 어떠한 높은 누대나 장랑 등의 유물을 볼 수 없으나, 「답가도」와 같은 남송 궁정 회화의 묘사에서는 자주 보인다. 이와 가장 유사한 작품은 상하이 박물관에 소장되어 있는 마원의 아들 마린의 「누대야월도樓臺夜月圖」(그림 20)다.

　마린의 그림도 부채 그림이며, 높은 누대와 장랑을 묘사했고 심지어 선택한 각도도 「장송누각도」와 매우 유사하다. 남송의 황성 터는 매우 좋아서 뒤로는 평황산을 기대고 앞에는 첸탕강錢塘江이 놓여 있다. 황궁의 뒤쪽이 평황산과 연결되었으며 높은 누대는 산중턱에 자리한다. 따라서 황실 구성원의 휴식과 오락은 거의 모두 관망용의 높은 누대와 관련된다. 산 바깥의 청산처럼 보이는 그윽하고 고요한 풍경은 실제로는 황궁 안이다. 이곳은 황궁 후원이며, 경관을 관망하는 황실 구성원은 거대한 정원 속에 있다. 정원은 순수한 자연경관과 순수한 인공경관 사이에 끼어 있어서 유한한 공간에서 풍부한 경관 배치를 강구해야 한다. 이것이 바로 화면 구도의 의도다. 교묘하게 그린 자연 풍경과 인공 건축을 하나로 완벽하게 융합했다. 사람의 활동은 자연 풍광에 의해 압도당하지 않고, 자연 풍경도 조연으로 전락하지 않고 여기에서는 사람과 자연이 동등하게 공존하여 일종의 상호교류를 형성했다. 이 그림을 '산수화'라고 말하기는 어렵다. 전형적인 송대 산수화를 구성하는 여러 요소가 여기에서는 먼 산, 가까운 돌, 궁전, 소나무 등 몇 가지 주요 경물로 압축되었다. 여기에서 부각한 점은 황실 구성원의 휴식과 오락이다. 이것은 남송 궁정 회화의 새로운 유형으로, 세상에 남아 있는 남송 둥글부채 회화에서 특히 많이 보인다. 둥글부채가 바로 휴식과 오락에 적용되는 장식이기 때문이다.

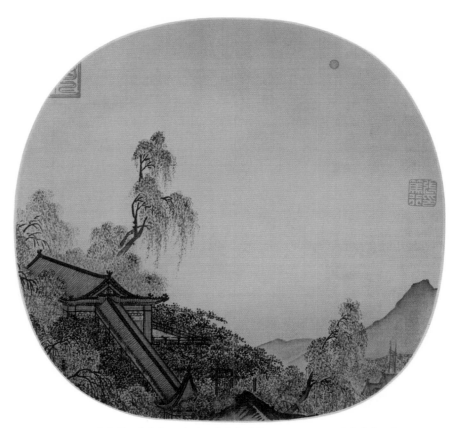

그림 20 마린, 「누대야월도」(한 면), 비단에 채색, 24.5×25.2cm, 상하이박물관

저녁 연회

일찍이 대량으로 제작된 둥글부채 그림 중의 하나인 「장송누각도」는 사실 매우 일반적이다. 당시 저명한 화가가 그린 그림도 아닐 것이며, 엄숙한 정치적 주제를 그리지도 않았다. 그저 하나의 둥글부채이며, 그다음은 감상되고 관람되는 그림에 불과하다. 아마도 역대의 감식가들도 화면 경물에 주의를 기울이지 않을 텐데 당대 화가 이소도李昭道, 675~758의 작품으로 여겨지면서 겨우 주목을 받게 되었다. 과연 남송 궁정 회화의 진정한 매력은 어디에 있는가?

바로 이러한 남송 선면 회화가 많이 있기 때문에 「장송누각도」에서 두드러지

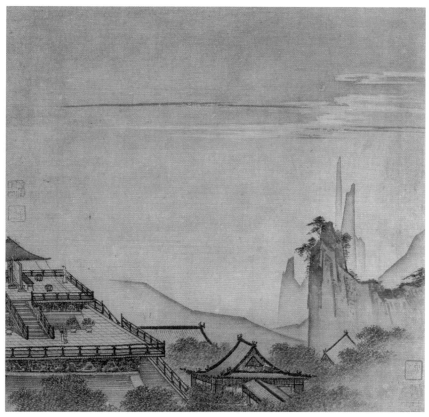

그림 21 마원, 「조대망운도」(한 면), 비단에 채색, 25.2×24.5cm, 보스턴미술관

는 특징을 쉽게 간과했다. 높은 누대의 누각은 관망에 쓰이고, 비슷한 남송 궁정
회화 가운데 관망용의 높은 누대에는 통상적으로 높은 누대에 서서 먼 곳을 바
라보는 인물을 그려놓았다. 예를 들면 보스턴미술관에서 소장하고 있는 마원의
「조대망운도雕臺望雲圖」 서화첩(그림 21)이나, 혹은 타이베이고궁박물원에 소장되어
있는 마원의 「송풍누관도松風樓觀圖」 둥글부채다.

 난간에 기대어 조망하고 있는 인물은 전자는 남성이고, 후자는 여성이다. 그러
나 필라델피아미술관의 그림에는 높은 누대와 아름다운 풍경은 있지만, 도리어
관망하는 사람을 볼 수가 없다. 높은 누대에는 백분白粉으로 색칠한 여덟 명의 여
성의 모습이 있을 뿐이며, 그녀들은 먼 산을 등지고 대전을 향하여 두 손을 맞잡

고 대전 밖에 서 있다. 사람마다 손에는 물건을 들고 있는데, 응당 병瓶, 호壺 등의 기물일 것이다. 매우 작기 때문에 화가는 단지 상징적으로 색깔을 엷게 칠했다. 몇 사람이 손에 황금색의 물건을 들고 있는 것 또한 볼 수 있다. 이는 금속 기물에 대한 암시일 것이다. 분명히 그녀들은 모두 등급이 높은 시녀로서 대전에 사는 사람을 모시고 있다. 뜻밖에도 대전에서는 마침 행사를 거행하고 있거나 혹은 가벼운 연회가 열리고 있다. 보라. 대전 측면의 주렴은 이미 걷혔고, 연회의 주인공은 주렴이 드리운 대전 안에 가려서 감상자에게는 보이지 않는다. 이러한 산천 명승지에서 주인공이 아름다운 풍경을 감상하러 나와 있지 않고 도리어 사람들이 볼 수 없는 곳에 숨어 있으니, 이것은 실로 특수한 장면이다. 이는 이미 날이 저물어 풍경이 영락하고 저녁 연회가 시작될 때임을 암시한다.

일단 화면의 주제가 아름다운 풍경을 관망하는 것이 아니라 저녁 연회임을 의식한다면, 이 그림이 표현한 것은 단순히 아무개의 휴식과 오락이 아니라 사교 무대일 터이다. 「조대망운도」 혹은 「송풍누관도」에서 높은 누대에서 산수를 관망하는 주인공은 모두 개인이며, 그들은 풍경을 관망하며 개인의 정신적 기쁨을 얻을 수 있다. 높은 누대에서의 저녁 연회가 개인 행위인지 여부는 알 수 없다. 여덟 명의 궁녀가 문밖에서 기다리고 있는데, 이러한 연회의 주인공은 몇 명이며, 그(그녀)들은 누구인가?

궁정의 휴식과 오락을 표현한 그림 속에 주인공이 등장하지 않는 경우는 남송 회화에서 결코 드물지 않다.

마린의 「누대야월도」가 바로 이와 같다. 하늘에는 둥근 달이 높이 걸렸다. 이는 보름날 저녁임을 알려준다. 높은 누대 아래 먼 숲에 붉은색의 그녀가 보인다. 이는 여성에게는 중요한 오락이며, 화면에서 가리키는 시기가 음력 3월, 청명절 전후임을 설명한다. 「장송누관도長松樓觀圖」와 매우 유사한 높은 누대에는 한 사람도 없는데, 사람들은 높은 누대 아래에서 활동할 것이다. 마원의 작품으로 전해지는 「하당안악도荷塘按樂圖」(그림 22)는 연못가의 궁정 건축물 안에서 음악을 감상하는 장면을 그렸다.

이 그림의 주인공 또한 건축물 안에 있으며 사람들 앞에 얼굴을 드러내지 않았다. 하지만 평대의 여성 기악은 도리어 매우 성대하고 그녀들은 평대의 양측에

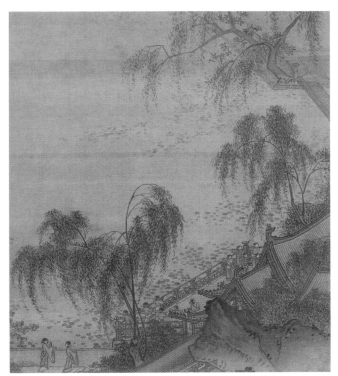

그림 22 전 마원, 「하당안악도」(한 면), 비단에 채색, 25.5×22.2cm,
상하이박물관

그림 23 마원, 「화등시연도」(부분), 두루마리, 비단에 채색, 125.6×46.7cm,
타이베이고궁박물원

줄지어 서 있으며 피리를 부는 사람만도 열 명에 이르고 박자판을 잡은 사람도 있으니 공식적인 궁정 연악宴樂이라 부를 만하다. 집안의 주인공은 황후이어야만 한다. 마원의 두루마리 「화등시연도華燈侍宴圖」(그림 23)는 남송 궁정 회화의 주요 작품으로, 송 영종과 양 황후가 거행하는 궁정 저녁 연회를 표현했으며, 양 황후의 부친과 형제들을 포함한 몇몇 중신이 곁에서 시중을 들고 있다.

그림에서는 화려한 대전 안에 등불은 휘황찬란하고, 모시는 궁녀와 연회의 시중드는 조정 신하들이 모두 뚜렷하게 그려져 있다. 하지만 그들은 모두 연회의 주인공이 아니다. 주인공은 황제와 황후다. 하지만 그들은 대전 안에 있어서 감상자에게 보이지 않는다. 「장송누각도」의 연회 규모는 「화등시연도」보다 훨씬 작다. 높은 누대의 대전 크기는 작고 정교한데 본래 관망용으로 만든 것이지 대형 연회장이 아니다. 하지만 밖에 시립한 여덟 명의 궁녀는 여전히 연회의 규모를 말해준다. 「화등시연도」처럼 대전 안에 숨은 연회의 주인공은 아마도 황제와 황후일 것이다. 필경 황궁 후원의 관망대에는 귀한 음식이 놓여 있는데, 일반적인 궁정 안 여성들이 만들 수 있는 요리가 아니다.

「화등시연도」에서 숨어 있는 황후와 분명히 보이는 연회의 시중드는 신하가 힘을 합쳐 군신 간의 화기애애하고 천하태평의 장면을 부각해 드러냈다. 그렇다면 「장송누각도」의 연회는 무엇을 표현하려는 것일까?

연리송

그림의 다른 곳에서 우리가 보고도 묵과하는 경물은 높이 우뚝 솟은 소나무 두 그루다.(그림 24) 소나무는 관망용의 높은 누대 뒤편의 돌에서 자라고 있다. 구도로 보면 소나무는 그림에서 가장 높은 경물이라서 감상자의 주의를 그림의 주제인 높은 누대와 대전으로 끌어당긴다. 하지만 그림에서 소나무 두 그루는 구도 외에 어떤 역할을 할까?

소나무는 흔히 볼 수 있는 나무다. 건축물 앞뒤에 심어진 소나무는 결코 진귀한 풍경이 아니다. 하물며 남송 황궁은 평황산 기슭에 있었으니 소나무가 많이

그림 24 「장송누각도」(부분)

보였다. 높고 큰 소나무는 항상 높은 누대의 건축물과 어울려 경물을 이루었다. 예를 들면 「장송누각도」 둥글부채 그림에서 높은 누대 옆에는 높고도 큰 소나무가 있다. 하지만 문제는 「장송누각도」에 왜 소나무가 두 그루인가 하는 점이다. 이 소나무는 두 그루가 온전하게 그려졌으며 뿌리가 밖으로 드러나 있어 경사진 돌에 뿌리내린 소나무임을 분명히 알 수 있다. 하지만 소나무의 몸통은 오히려 꼿꼿한 편이다. 가장 재미있는 것은 소나무의 뿌리가 한데 연결되었다는 점이다.

이러한 소나무 두 그루를 혹자는 '연리송'이라고 부를 것이다. 소나무의 뿌리 부분이 긴밀하게 포개져 있고 줄기는 거의 평행을 이루고 있으며 높이는 비슷한

데 왼쪽 나무가 약간 높다. 나뭇가지와 잎 하나가 왼쪽으로 기울고 하나는 오른쪽으로 기울어 대칭을 이루었다.

'연리송'의 주제는 송대의 시가에서도 자주 보인다. 일찍이 진관秦觀, 1049~1100은 「쌍송시雙松詩」 한 수를 지어 친구 진조陳慥에게 보내주었다.

遙聞連理松, 멀리서 연리송을 들으니
托根黃麻城. 황마성에 뿌리내렸다네.
枝枝相鉤帶, 가지마다 서로 엉키었고
葉葉同死生. 잎마다 삶과 죽음 함께한다.
雖云金石姿, 비록 쇠와 돌 같은 자질이라지만
未免兒女情. 아녀자의 마음 벗어나지 못한다.
相應風月夕, 저녁 풍월에 서로 호응하며
滿庭合歡聲. 온 뜰에 기쁨 함께하는 소리 들린다.

진관이 보기에 연리송은 매우 희귀한 현상이었다. 일반적으로 남녀의 정, 즉 애정을 상징한다고 여겼으나, 친구 간 감정의 증표가 될 수도 있다. 왜냐하면 소나무는 근본적으로 군자의 상징이기 때문이다. 연리송은 문인이라는 맥락에서는 애정이 아니라 한마음 한뜻이 되는 두 군자이다. 실제로 '연리송'은 '연리수連理樹'에서 나온 말인데 일종의 길조다. 일찍이 동한東漢 무씨사武氏祠의 석각에 이러한 표현이 있었다. "연리목은 왕의 덕이 윤택하고 팔방이 하나의 가족이 되었을 때 나타난다.木連理, 王者德澤純洽, 八方爲一家, 則連理生." 국가 강성의 길조가 되는 연리수는 통치자의 미덕으로 충분히 나라를 통일할 수 있음을 상징한다. 한대 화상석의 연리목連理木은 대칭 형식으로 큰 나무 두 그루를 그렸는데, 나무의 뿌리 부분이 한데 교차하고 나뭇잎이 서로 교차하여 거의 그물망을 이룬다. 상서의 함의 이외에 연리목은 위진남북조魏晉南北朝 시기에 처음으로 애정을 상징하게 된다. 이는 저명한 애정 고사 「공작동남비孔雀東南飛」와 연관이 있을 것이다. 이후 당대 백거이白居易, 772~846의 「장한가長恨歌」의 명구 "하늘에서는 비익조가 되고, 땅에서는 연리지가 되리라在天願作比翼鳥, 在地願爲連理枝."는 연리수와 남녀 애정의 관련성을 확고하

게 다져놓았다. 연리수는 본래 구체적인 나무 종류를 지칭하진 않았다. 연리송으로 구체화된 것은 대체로 송대에서 시작되었으니 문인 문화의 흥성과 직접적인 관계가 있다. 따라서 우리는 연리송이 국가 흥성의 길조, 남녀 애정의 증표와 문인 간의 서로 아껴주는 문화라는 세 가지 함의를 가지고 있음을 볼 수 있다. 송대 회화의 연리송 가운데 가장 저명한 것은 북송 곽희의 「조춘도」일 것이다. 그림 하단의 중심선에서 소나무 두 그루가 거대한 돌에서 우뚝 자라는데 나무뿌리가 한데 교차되어 있다. 곽희는 연리송의 상서 함의를 교묘하게 운용하여 번영하는 제국의 기상을 부각했다.

마찬가지로 궁정 회화인 북송 곽희의 거대한 산수화와 남송의 작은 둥글부채 그림의 문맥은 완전히 일치하지는 않는다. 「장송누각도」의 연리송은 애정의 상징일 것이다. 이것이 증명하는 것은 관망용 높은 누대의 황제와 황후의 비밀 연회이며, 대전 안에 숨은 두 황실 구성원의 감정을 상징한다. 재미있는 것은 두 소나무의 상호작용이 충만하다는 점이다. 왼쪽의 소나무는 줄기의 높은 곳에서 오른쪽 아래로 뻗었으며, 오른쪽의 나무는 줄기 하단에서 왼쪽 위로 뻗어 서로 맞이하고 있다. 두 소나무가 한데 얽혀 있어서 풀어낼 방법이 없어 보인다. 일단 우리는 연리송에서 전달하고자 하는 함의를 깨달을 수 있는데, 화면 속 다른 경물도 새로운 뜻을 담고 있는 듯하다. 예를 들면 화면 하단의 중심선 양옆의 큰 돌과 유연하고 아름다우며 구불구불한 나무도 강함과 부드러움이 조화를 이루는 상호작용을 이룬다.

황제와 황후의 감정이 정말로 연리송과 같은지는 알 수 없다. 상대적으로 남송의 황제는 대부분 후궁을 적게 두었으며 황후는 황제의 일상과 정치활동에 비교적 큰 영향을 끼쳤다. 몇몇 황후는 회화를 이용해 자신의 이미지를 매우 적극적으로 만들어냈다. 그중 가장 저명한 사람이 송 영종과 양 황후다. 「장송누각도」의 둥글부채 그림은 이로써 송 영종과 양 황후의 금슬을 표현했다고 볼 수 있을까? 우리는 알 수가 없고 혹은 영원히 알 수 없을지도 모른다. 하지만 중요한 것은 개인 감정을 직접적이거나 치열하진 않지만 고상하고 고전적으로 교묘하게 표현한 방식을 볼 수 있다는 점이다.

위로는 오색구름이 감돌고 궁전이 중첩하며 옥기둥에 용이 서렸다.
······ 아래로는 양관을 쓰고 패물을 차고 의상을 갖추고 홀판을 쥐었으
며 구불구불 신을 끌면서 두 손을 맞잡고 엄숙하게 대궐에서 대기하고
있는데, 이를 이름하여 '금문대루도'라고 한다. 其上則五雲繚繞, 重宮復殿, 玉柱蟠
龍······. 下則梁冠帶佩, 衣裳秉笏, 曳履逶迤, 拱揖遲佇于闕廷之外, 名之曰 '金門待漏圖.'

5.
쯔진청의 여명
─「베이징궁성도」의 시각적 상상

1881년, 중국 황궁을 그린 회화가 영국박물관에 들어왔다. 비단에 채색의 족자 그림 가운데 조감鳥瞰 시각으로 본 가로 대칭의 건축물이 운무 속에서 보일락 말락 한다. 사실 영국인에게 베이징의 황궁은 결코 낯설지 않다. 하지만 당시의 영국 감상가는 도리어 이 그림을 인식할 때 큰 편차를 보였다. 그림 속의 건축물이 사원이라고 여겼지만 보다 전문적인 사람은 명대의 황릉이라고 여겼다. 후에 이러한 착오를 바로잡았지만, 이 그림은 널리 관심을 받지 못하다가 2013년에서야 비로소 영국박물관에서 대대적으로 거행한 전시 〈황명성세皇明盛世─중국을 바꾼 50년〉에서 태도 표시를 분명히 했다. 진열한 작품은 바로 화려한 회화작품이다. 명대 후기에 그려진 작품으로, 이는 그것이 50년 전이 아니라 요원한 시대, 요원한 지역의 사람이 명나라의 입구에 들어섰음을 입증하기에 무방하다. 의심할 나위 없이 멀리 떨어진 영국에서 장엄한 '쯔진청도紫禁城圖'는 거대한 상징적 의의를 지니는데, 운무 속에 떠 있는 것은 명조 초년에 지은 건축물 쯔진청이자 신비한 제국이었다.

천하의 중심은 중국이었고 중국의 중심은 베이징이며 베이징의 중심은 쯔진청이었다. 세계에 대한 명나라 사람의 기본 인식은 부분적으로 지금까지도 여전히

유효하다. 2007년 나는 일찍이 영국박물관 창고에서 이 그림을 펼쳐 보았다. 당시 이 그림은 주목받지 못했고 심지어 파손된 상태였지만 지금은 수리·복원되어 새롭게 단장되었다. 이 그림은 분명 그림 속의 베이징 황성에서 '재생'되었다. 하지만 다른 측면에서 말하면, 이 역시 예술사에서 중시받지 못하는 원인이다. 명대 베이징 황성을 그린 그림에서 그 역사 상징 의의에 대한 인식은 그 예술사 인식보다도 더욱 원대하다. 오늘날 우리는 여전히 베이징 고궁을 볼 수는 있지만, 시각 도상에 대한 명나라 사람의 인상과 인식은 알 수가 없다. 일목요연하게 복원된 그림에서 현대의 관람자는 어떻게 그림의 의의를 찾아야 하는가?[16]

주방의 쯔진청

잠정적으로 이 그림을 「베이징궁성도北京宮城圖」(그림 25)라고 부르자. 세로 170센티미터, 가로 110.8센티미터의 작지 않은 그림이다. 이 크기는 바로 대청에 걸어놓고 멀리서 바라보기에 적합하다. 중국인의 입장에서 말하면 베이징 톈안먼天安門의 형상은 우리를 따라 성장했으니 이 그림을 보면 영문 모를 기시감을 느낀다. 그림은 가로 대청의 형식으로, 아래에서 위로 웅장한 여섯 개의 궁전 건축을 순서대로 그렸는데, 그중에는 지금의 톈안먼도 보인다. 중궁전重宮殿 처마의 정중앙에는 편액이 높이 걸렸고 남색 바탕에 금빛 글씨로 건축물의 이름을 적었는데, 차례로 '정양먼正陽門' '다밍먼大明門' '청톈즈먼承天之門' '우먼午門' '평톈먼奉天門' '펑톈뎬奉天殿'이다. 비록 바뀌긴 했지만, 그 축은 여전히 현재 베이징의 중심이다. 다행히 화면 오른쪽에는 화가의 낙관과 인장이 남아 있어서 16세기 화가 주방朱邦의 작품임을 알 수 있다. 오늘날 사람들은 이 그림에서 주로 건축물에 관심을 보이며, 베이징 황성 건축을 이해하기 위한 초기 도상 자료로 여긴다. 그러나 화가가 명대의 황성을 사실적으로 표현했는지, 그가 어째서 황성을 그렸는지, 그가 왜 이렇게 황성을 표현했는지 등과 같은 문제에 대해서 사람들은 거의 탐구하지 않았다.

우리는 기본적인 문제에서 출발하고자 한다. 베이징 황궁을 표현한 이 회화는

그림 25 주방, 「베이징궁성도」, 두루마리, 비단에 채색, 170×110.8cm, 영국박물관

결국 무엇을 그린 것일까?

　이는 결코 단순한 건축물 그림이 아니며, 황궁의 건축 말고도 소수의 인물도 보인다. 인물은 두 조로 나뉘어 다른 건축물과 한데 조화를 이룬다. 대다수 인물은 화면의 가장 밑에 있는데, 다밍먼과 청톈먼承天門 사이 한백옥漢白玉 화표華表 곁에 서 있다. 인물과 황궁 건축물은 실제 비례를 따르지 않았다. 화면 하단에서 서로 인사하는 사람들과 정양먼의 크기가 엇비슷한 것이 투시 관계를 토대로 하여 가까운 곳의 사람은 크고 먼 곳의 성루城樓는 작다면, 홍색 도포를 걸친 관원을 화표의 절반 크기로 설정한 기묘한 크기는 해석할 방법이 없다.

　사실 우리는 그림 속의 건축을 관찰하면서 결론을 내려야 한다. 이 그림은 일종의 과장 묘사로, 엄격한 사실을 추구하지 않았으며, 중요할수록 크기를 키우고 화면 중앙에 가깝게 배치했다. 화면의 중앙은 도대체 어디일까? 그림에 가상의 대각선 두 개를 그려보면 두 대각선 위에는 화표의 받침대, 청톈먼의 처마, 우먼의 각루角樓가 있고 교차점은 청톈먼의 정중앙에 있다. 분명히 화면의 시각적 중심은 화표의 수직선, 청톈먼의 수평선, 우먼의 세 꺾은선三折線의 조합으로 이루어진 공간이다. 재미있는 것은 투시에서 보면 이곳도 중심이라는 점이다. 이 구역의 건축은 하단의 정양먼과 다밍먼보다 크며 상단의 펑톈먼과 펑톈뎬보다 크니 활 모양의 프리즘인 듯하다.

　이러한 과장적 비례 관계에서 출발하여 우리는 점차 그림 속 인물과 건축물의 함의를 볼 수 있다. 화면 하단의 인물은 그들이 정양먼 밖에 있음을 의미한다. 그들은 좌우 양쪽에 늘어서 있는데, 중간에 두 손을 맞잡고 인사하는 네 사람은 오사모烏紗帽와 요대腰帶로 보아 관리임을 알 수 있다. 그들은 각자 자신의 수행원을 거느리고 정양먼 밖에서 말에서 내려 문안 인사를 한 뒤에 정양먼을 거쳐 내성으로 들어간다. 베이징성은 성벽으로 나뉘는데, 대체로 외성·내성·황성·궁성으로 나눌 수 있다. 이러한 구조는 신중국 성립 이후에야 깨졌다. 황성은 궁성, 즉 쯔진청을 포함하고 톈안먼, 디안먼地安門, 둥안먼東安門, 시안먼西安門의 네 문으로 나뉘고, 내성에는 정양먼, 충원먼崇文門, 쉬안우먼宣武門, 차오양먼朝陽門, 푸청먼阜成門, 둥즈먼東直門, 시즈먼西直門, 안딩먼安定門, 더성먼德勝門 등 아홉 개 문이 있다. 다른 구역을 그리긴 했지만 이 그림은 궁성, 황성, 내성과 외성의 전모를 표현하지

않고, 남북 중심선의 성문, 즉 내성과 외성을 구분하는 정양면과 황성의 대문인 청톈면을 강조했을 뿐이다. 어째서일까?

양관과 조복

그림 속 내성과 외성에는 민가가 없고 우뚝 솟은 성문과 궁전이 있을 뿐이다. 그림 하단의 관원과 수행원은 정양면 밖에 있어서 그들이 외성에 거주하고 있음을 알려준다. 그들의 목적지는 내성만이 아니다. 정양면과 다밍면 사이의 내성은 극도로 축소되어 있다. 이곳은 분명히 관원들의 목적지가 아니다. 그들이 다밍면을 지나서 청톈면 아래에 이르러 진입하려는 곳은 황궁이다. 화표 아래에 엄숙하게 서 있는 붉은색 도포를 걸친 관원이 이 점을 충분히 설명한다. 하지만 정양면 밖에는 분명 관원들이 있는데, 청톈면 아래에 이르면 한 명뿐이니 정양면 밖의 관원이 반드시 황성으로 들어가야 한다고 말할 수 있을까? 이는 붉은색 도포를 입은 관원이 황성으로 들어갈 자격이 있다고 고심하여 강조한 것뿐일까?

붉은색 도포를 입은 관원은 기개가 우뚝하다. 그는 쯔진청과 마찬가지로 관람자에게 정면으로 보인다. 그가 입은 진홍색의 관리 예복은 특히 사람의 눈길을 사로잡는데, 정양면 밖 관원들의 청색과 녹색 관복과 강렬한 대비를 이룬다. 명나라는 붉은색을 숭상했다. 붉은색은 관원들이 중대한 의례 장소에서 입는 '조복朝服'의 최고 등급이다. 이를 보면 이 관원들의 지위가 높고, 그래야만 청톈면 아래에 서 있을 수 있음을 알 수 있다. 그는 삼공구경三公九卿이나 재상이 아닐까? 사실 반드시 그런 것은 아니다. 그가 머리에 쓴 검은색 사모紗帽가 좀 기이한데, 고급 관료가 정식의 조회활동에서 반드시 쓰는 관모가 아닌 것 같다. 명나라의 예의제도에 따르면, 중대한 조회에서 관원들은 양관梁冠을 쓴다. 이는 예의용의 관모로 모자 상단에 세로로 가는 띠가 달려 있어 띠의 많고 적음으로 품계의 높낮이를 보여준다. 설령 그다지 성대한 자리가 아니더라도, 최소한 표준적인 사모를 써야 한다.

아마도 화가는 고급 관료를 묘사하는 데 충분한 지식을 갖추지 않은 듯하다.

그가 이보다 잘 알았던 것은 그림 하단 관료의 관복이었다. 인사하는 왼쪽 세 사람 가운데 두 사람은 명나라 관원의 전형적인 오사모를 썼으며, 다른 한 사람은 양쪽에 꼬리가 있는 사모를 썼다. 관복은 원령圓領인데, 명대 관원의 전형적인 '평상복'으로, 형상과 구조가 간결하여 관원이 부서에서 사무를 볼 때 입는 옷이다. 오른쪽에 있는 사람은 사모를 쓰지 않고 대신 짙은 색의 관을 썼다. 명나라 관원들은 중대한 조회에서 화려한 양관을 써야 했고 일상적인 휴식과 오락생활에서는 비교적 가벼운 관을 썼는데, 이를 '충정관忠靜冠'이라 한다. 이 '충정관'의 표면은 오사모로 싸고 뒷면에는 '양산兩山', 즉 우뚝 솟은 두 날개를 달았다. 관 앞에는 세 개의 띠가 장식되어 있는데, 관품의 높낮이는 띠와 관의 가장자리에 금실을 박았는지 여부로 알 수 있다. 이 그림에서 비록 띠의 세부를 변별할 수는 없지만 이것을 '충정관'으로 봐도 무방할 듯하다. 이를 왕석작王錫爵, 1534~1611 무덤에서 출토된 실물을 여러 회화 도상과 서로 비교하여 대조할 수 있다. 명대의 관방 문헌에 따르면, '충정관'은 가정嘉靖 7년(1528)에 만들어졌다. 이것으로 이 그림의 시대도 이 해보다 빠르지 않음을 추측할 수 있다.

남색 옷을 걸친 관원의 머리에는 '충정관'이 씌어졌다. 이는 그가 관원의 일상복을 걸치고 집에서 출발하여 정양면에 이르렀음을 의미한다. 그는 물론 그 맞은편 몇몇 동료와 함께 정양면의 내성으로 들어갈 것이다. 하지만 그의 얼굴을 자세히 보면, 자못 세치하게 그렸고 쌍꺼풀도 똑똑히 볼 수 있어서 그들의 종복은 말할 것도 없고 맞은편의 유형화한 세 사람의 얼굴과 비교하면 더욱 사실적으로 그렸다. 사실 그와 화표 옆의 붉은색 도포를 입은 관원은 같은 사람인데, 양자의 얼굴이 같고 자세히 보면 쌍꺼풀과 윗입술의 수염이 완전히 일치한다.(그림 26) 이에 정양면 밖 관원들이 가는 방향을 분명히 알 수 있다. 그들은 외성의 집에서 출발하여 한거할 때의 평상복이나 일상 사무를 볼 때의 관복을 입고 말을 타고서 정양면에 이르렀다. 여기에서 말에서 내려 걸어서 정양면을 지나 내성으로 들어가고, 다시 다밍면을 통해 황성으로 들어가 청톈면 아래까지 왔다. 여기에서 화려한 조복으로 갈아입고 대형의 조회에 참석하기 위해 준비하는 것이다.

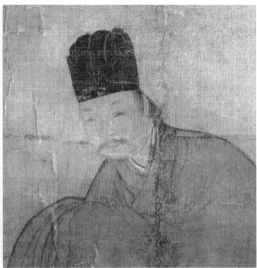

그림 26 주방, 「베이징궁성도」(부분)

금문대루

정양면 밖에 관원들이 많다 해도 연환화連環畵 효과를 가진 그림이 우리에게 알려주듯이 최종적으로 충정관을 벗고 진홍색 조복을 입은 관원만이 혼자 청톈면 아래에 서 있을 뿐이다. 초상화 특징을 가진 얼굴 묘사를 보건대 그가 그림의 절대적인 주인공이다. 그는 화표 곁에 장엄하게 서서 청톈면을 배경삼아 눈빛은 감상자를 직시하며 자못 기념사진을 찍는 듯한 자세를 취하고 있다. 이처럼 건축화와 초상화를 한데 융합한 회화작품은 필경 어떠한 함의를 가지고 있고 어떠한 경우에 사용하는가?

명대 말기 관료 서화가 동기창董其昌, 1555~1636을 연구하는 학자라면 「동문민대루도董文敏待漏圖」(그림 27)라는 이름의 그림을 접했을 것이다. 이는 작은 그림으로, 화면 속의 경물은 매우 간단하다. 한 사람은 몸에 붉은색 조복을 걸치고 머리에 양관을 썼으며, 손에 홀판笏板을 들고 눈은 감상자를 직시하는 노인이 그림 우측에 서 있고 그 노인 뒤에는 구름이 있다. 왼쪽으로 화표 한 쌍이 구름 속에서 드러나고 붉은색의 궁전을 비추고 있다. 이러한 화면 구조는 바로 「베이징궁성도」

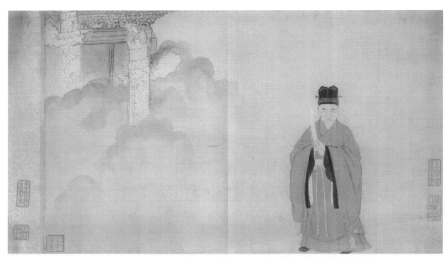

그림 27 작가 미상, 「동문민대루도」, 두루마리, 종이에 채색, 개인 소장

의 축약판이 아닌가? 이른바 '대루도待漏圖'의 뜻은 매우 명확하다. '루漏'는 고대의 물시계이며, '대루待漏'는 입궐을 가리킨다. 황궁 밖에는 수많은 조방朝房, 조신들이 조회를 기다리며 모이던 방을 설치했는데, 관원들에게 환복, 휴식, 기다림 등을 위해 제공하는 공간이다. 베이징의 중앙 관리들은 매일 새벽 날이 밝지 않은 시각에 집에서 출발하여 우먼 밖의 조방에서 옷을 갈아입고 입궐 시간을 기다렸다. 주방의 그림에서 한 동자의 허리에 기다란 형태의 작은 붉은색 등롱을 꿰고 있는 모습을 볼 수 있는데, 이것이 새벽의 정경이다. 이는 비록 고달픈 일이지만—특히 겨울철 베이징의 새벽에 입궐할 때 비할 데 없이 날씨가 춥기 마련이다—무수한 사람이 자나깨나 영예를 구하고 있다.

명대의 관원이 여러 시험에 응시하여 거인擧人에 합격하기란 결코 쉽지 않다. 진사 시험 합격은 두말할 필요가 없으며, 진사에 합격한 뒤에 조정의 고관이 될 수 있는 확률은 매우 낮다. 그래서 청톈먼 아래에 서 있을 수 있는 사람은 반드시 이러한 이력을 영광으로 여길 것이다. 명대, 특히 후기에 이르러 '대루도'는 관원 사이에서 매우 성행했다. 1541년 진사 왕재王材, 1509~86의 관찰 속 일부분을 통해 전체를 짐작할 수 있다.

한번 명을 받은 뒤로 조정에 나가 은혜에 감사드리고 여관으로 돌아오면 반드시 그림 그리는 사람을 구하여 모습을 그렸다. 위로는 오색구름이 감돌고 궁전이 중첩하며 옥기둥에 서린 용, 금빛 모서리에 깃든 참새, 은하수가 모여들고 푸른 나무가 들쭉날쭉하여 마치 덕망이 높은 천자께서 임어하는 곳인 듯하다. 아래로는 양관을 쓰고 패물을 차고 의상을 갖추고 홀판을 쥐었으며, 구불구불 신을 끌면서 두 손을 맞잡고 엄숙하게 대궐에서 대기하고 있는데, 이를 이름하여 '금문대루도'라고 한다.自一命以上拜恩于朝, 還旅舍必求繪事者貌之. 其上則五雲繚繞, 重宮復殿, 玉柱蟠龍, 金楞棲雀, 銀河回合, 碧樹參差, 約如聖天子臨御之所. 下則梁冠帶佩, 衣裳秉笏, 曳履逶迤, 拱肅遲佇于闕廷之處, 名之曰'金門待漏圖'.

그의 묘사에 따르면, 이렇게 모식화한 '금문대루도金門待漏圖'는 항상 관원들이 직업 화가에게 위탁하여 그린 것으로, 우리가 보는 「베이징궁성도」와 완전히 일치한다. 영국박물관이 소장하고 있는 이 그림의 작가 주방은 바로 명대 후기 '절파浙派' 화풍을 지닌 직업 화가다. 초상을 식별할 수 있는 '대루도'는 응당 관원 형상을 중심으로 삼았고, 운무를 둘러 화표와 황궁을 돋보이게 했다. 왕재가 묘사한 전형적인 '금문대루도' 그림은 상하 구도로 되어 있다. 하단은 황궁 밖에 엄숙하게 서 있는 관원이 조복을 입고 있는 형상拱肅遲佇于闕廷之外이고, 상단은 그 배경이 되는 황궁이며, 주요 경물로는 구름五雲繚繞, 화표玉柱蟠龍, 궁전 용마루金楞棲雀, 푸른 나무碧樹參差가 있다.

이러한 도상은 다른 이름으로 불리기도 한다. '대루도'라고 부를 수도 있고 또한 '조조도早朝圖'나 '조천도朝天圖'라고 부를 수 있다. 어떤 의미에서 '대루도'는 관원의 표준상이다. 명대의 관원, 적어도 황궁에 들어갈 기회가 있었던 관원은 모두 자신을 위해 '대루도' 한 폭을 그릴 수 있었다. '대루도'의 시각에서 주방의 「베이징궁성도」를 보면 오랫동안 학계를 괴롭혔던 의혹이 쉽게 해결된다. 일찍이 학자들이 주시했듯이, 주방의 「베이징궁성도」와 비슷한 회화는 이뿐만 아니라 총 다섯 점이 있다. 「베이징궁성도」와 유사한 다른 그림들은 각기 중국국가박물관(1점), 난징박물원(1점), 타이베이고궁박물원(2점)에 소장되어 있다. 그림 크기는 모두 비교적 큰데 묘사한 것은 모두 가로 대칭의 쯔진청이며 몸에 붉은색 도포를

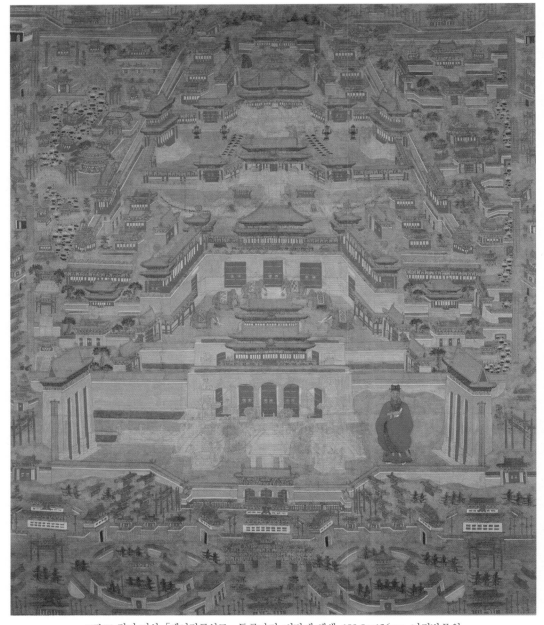

그림 28 작가 미상, 「베이징궁성도」, 두루마리, 비단에 채색, 183.8×156cm, 난징박물원

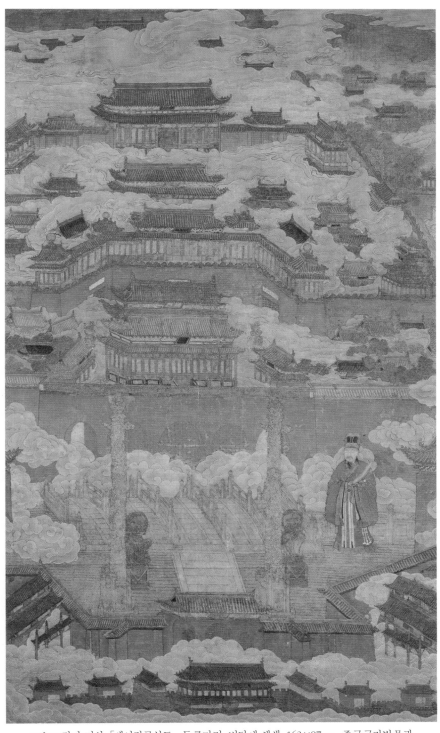

그림 29 작가 미상, 「베이징궁성도」, 두루마리, 비단에 채색, 163×97cm, 중국국가박물관

걸친 관원이 청톈먼 밖에 서 있다. 대다수의 연구 결과물은 건축과 지도의 각도에 편중하여 토론하고 있다. 예를 들면 어떤 학자는 그림 속 황궁 건축의 품질로 제작 연대를 판단하여 회화작품의 시간 배경과 묘사한 인물을 모두 다르게 이해하고 있다. 난징박물원의 한 점(그림 28)은 베이징 궁성의 주요 설계자인 괴상蒯祥, 1399~1481을 그린 것이라 여겨지는데, 이 때문에 이 회화작품을 괴상이 살았던 명대 전기의 작품으로 단정한다.

중국국가박물관의 한 점(그림 29)도 괴상을 그렸다고 여겨지는데, 괴상이 본래 저명한 장인이었고 나중에 궁성의 설계자가 되었으며 최후에 관직이 공부시랑工部侍郞이었기 때문이다. 베이징 궁성을 그린 그림이 궁성 건축사의 중요한 인물을 기념하지 않았다면 누구를 그린 것인가? 서로 비슷한 논리로 또 어떤 사람은 난징박물원 소장본의 연대는 가정 연간 말년 이후이며, 따라서 그림 속의 인물은 괴상일 수 없다고 보았다. 이에 사람들은 또 목공 출신으로 후에 공부 관료가 된 사람과 필적할 사람을 찾았다. 바로 가정 연간에 쯔진청의 세 대전 중수를 주관한 서고徐杲, 1522~66다. 마찬가지로 타이베이고궁박물원 소장본은 난징박물원 소장본과 비슷하기 때문에 사람들은 이 그림에 묘사된 사람이 서고라고 공인한다. 똑같은 논리를 따른다면, 영국박물관의 그림은 베이징성을 시공한 건축사가 아닐까? 그림 다섯 폭 가운데 붉은색 도포를 입은 관원의 얼굴을 대비해보면,

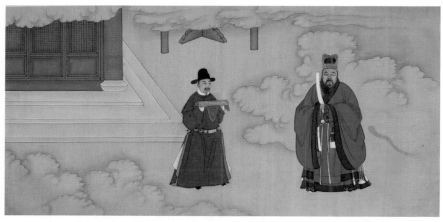

그림 30 작가 미상, 「왕경사적도」, 화첩, 종이에 채색, 45.9×91.4cm, 중국국가박물관

그들은 서로 다른 사람이며 다른 다섯 명의 명대 관원의 '대루도'임을 발견할 것이다.

관원 관료생활의 전성기에 쯔진청의 입궐 시간을 기다리는 장면은 단독으로 그려질 뿐만 아니라, 자주 '환적도宦迹圖'로 편입되었다. 이러한 '환적도'는 통상적으로 연환화 방식의 화첩인데, 십수 절에서 수십 절로 구성되며 관원의 생애 가운데 가장 자랑할 만한 경력을 나누어 그렸다. 「왕경사적도王瓊事迹圖」(그림 30) 및 만력萬曆 연간에 그린 「장한환적도권張瀚宦迹圖卷」(그림 31)에도 '금문대루도'와 유사한 장면이 있다.

「장한환적도권」에서 입궐 시간을 기다리는 단락이 있다. 장한張瀚, 1510~93은 머리에 양관을 쓰고 몸에 조복을 걸치고 손에 홀판을 쥐고 있으며, 뒤에는 말을 끄는 두 하인이 있다. 앞에는 화표가 있고 배후는 구름이 있어 황궁 성벽을 돋보이게 한다. 경물이 매우 간소하지만, 여전히 주방의 「베이징궁성도」와의 관계를 볼 수 있다. 『왕경사적도책王瓊事迹圖冊』에서 '호부급사戶部給事' '흠상은패欽賞銀牌' '칙사정장勅賜旌獎' 세 절은 정치적 삶을 표현하는 세 단계의 전성기로 황제의 부름을 받아 쯔진청에 들어가 사은謝恩하는 장면을 그렸다. 왕경王瓊, 1459~1532은 몸에 조복을 걸치고 머리에 양관을 썼으며, 뒤에는 구름이 피어오르고 쯔진청의 붉은 담장을 돋보이게 하니 '대루도'의 다른 형식으로 볼 수 있다.

그림 31 작가 미상, 「장한환적도권」(부분), 두루마리, 종이에 수묵, 고궁박물원

'대루도'의 특수한 관원 그림은 명대 이전에는 보이지 않는 듯하며, 명대에서 발전하여 가정·만력 연간에 이르러 절정을 이루었다. 「베이징궁성도」 두루마리 다섯 폭은 '대루도'의 가장 복잡한 양식이다. 청대에 들어와 '대루도'는 여전히 유행했으나 그림은 대체로 간소화되었다. 하지만 여전히 새로운 특징이 나타났다. 예를 들면 변영예卞永譽, 1645~1712의 「대루도」, 우지정禹之鼎, 1647~1716의 「공육기대루도孔毓圻待漏圖」(산둥박물관 소장)에서 인물은 모두 청나라 관복을 입고 화표 아래에 서 있다. 때로 '대루도'는 진정한 초상화가 아니라, 특정 인물화의 제목이 되었다. 마찬가지로 우지정의 「조조도」 부채의 그림은 명대의 '대루도' 양식을 그대로 따랐다. 봄에 조복을 걸친 관원이 등롱을 든 동자의 인도를 받으며 톈안먼으로 걸어가고 있다. 안개가 자욱하고 밝은 달이 동쪽 하늘가에 높이 걸렸다. 한 쌍의 화표에서 운무가 드러나고 먼 곳의 황궁은 보일락 말락 한다. 다른 예는 명대 가정 연간 경덕진景德鎭 민간도요에서 구워낸 청화자판靑花瓷板이다. 윗면에 양관을 쓰고 홀을 든 관원이 펑톈먼 밖에서 입궐 시간을 기다리는 장면을 그렸고, 가정 29년(1550) 2월에 황제가 베이징에 들어와 참배한 지방 관원에게 반포한 성지聖旨 전문을 초록했다. 생각해보면 이 자판瓷板은 탁자 위를 장식한 작은 병풍이었을 것이고, 이것을 지닌 사람은 문관이었을 것이다.[17]

　더욱 재미있는 것은 늦어도 청대 중기에 이르러 관리를 지낸 적도 없고 입궐한 적도 없는 사람들도 특정한 목적 때문에 '대루도'를 제작했다는 점이다. 원매袁枚, 1716~98의 「송일준수재궁문대루도宋逸俊秀才宮門待漏圖」에서 이러한 사실을 알 수 있다.

不畫靑衿畫絳袍, 학도 그리지 않고 붉은 도포 그렸고
春明門外馬蹄驕. 춘밍먼 밖 말굽소리 요란하네.
平生芳草思君意, 평생 방초는 임금 뜻 그리는 듯
讀到唐詩愛早朝. 당시 읽고서 이른아침 사랑하네.
兩兩紅燈宛宛垂, 두 줄의 홍등이 완연히 드리웠고
奚僮擎出影葳蕤. 사내종이 들고 나오니 그림자 무성하다.
朝班不叙家人禮, 조반에서는 가인의 예를 서술하지 않고

小宋先行大宋隨. 소송이 먼저 가고 대송이 따른다.

〔秀才弟轍材官侍講. 수재의 동생 철재의 관직은 시강이다.〕

似我烟波一葉輕, 나는 연파의 잎처럼 가벼운데

八年無夢入京城. 8년 동안 경성 들어갈 꿈 꾸지 못했다.

曉風殘雪天街鼓, 새벽바람에 잔설은 도성 거리에 날리고

此味前生記得淸. 이 맛은 전생에 똑똑하게 기억하노라.

수재는 그의 동생이 베이징에서 관리가 되었기 때문에 동생을 이끌고 함께 '대루도'를 그렸다. 청대 말기 정유극丁柔克, 1840~?은 「버드나무 활柳弧」에서 우스운 이야기를 했다. "옛날에 한 하급 관리는 쑤저우 사람으로 스스로 조그마한 초상화를 그리고 「조천대루도」라고 이름 짓고는 역시 쑤저우 사람인 친구 한 명을 초청해 여기에 글을 지어줄 것을 요청했다. 마침내 그는 다음과 같이 적었다. "구중의 천자 우면 열리니, 하급 관리 유유히 걸어오네. 이처럼 미천한 신하도 입궐 기다리니, 금란전에서 꼼짝없이 갇혔도다.昔一典吏, 蘇州人, 自畵一小照, 名「朝天待漏圖」, 請一友亦蘇州人題之, 遂題曰: '九重天子午門開, 典吏悠悠踱進來. 如此微臣也待漏, 金鑾殿上夾殺哉." 하급 관리는 관원이 아닌데도 이러한 상황에 마주하자 관료 신분, 권력과 관련한 '대루도'를 만들었음을 의미하니, '대루도'를 창작하는 활력이 절정에 이르렀음을 알 수 있다.

제
2
장
·
시
가

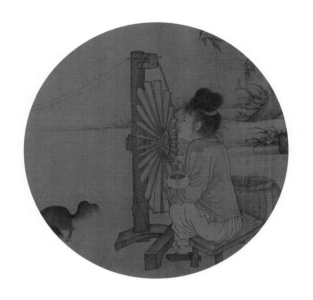

王言如絲. 왕의 말은 실 같다가도

其出如綸. 그것이 나옴에 굵은 명주실 같다.

王言如綸. 왕의 말은 굵은 명주실 같다가도

其出如綍. 그것이 나옴에 밧줄 같다.

I.
가국의 이상을 엮다
＿「직거도」의 숨은 뜻

때는 17세기 전기다. 어느 날 쑤저우의 저명한 감식가 장축張丑, 1577~1643의 집에 한 손님이 찾아와 그림 감정을 의뢰했다. 그림 뒤에는 조맹부趙孟頫, 1254~1322의 발문 두 행이 있었고, 작가는 북송 화가 왕거정王居正, 1087~1151으로 확인되었다. 조맹부의 발문을 포함한 원·명 사람의 제발은 가경嘉慶 연간에 이미 유실되어 장축의 저록에만 남아 있다는 점이 안타까울 뿐이다. 청대 말기의 수장가 육심원陸心源, 1834~94은 조맹부의 발문은 의심할 여지가 있음을 어렴풋이 의식했는데, 필자는 확실한 단서를 찾아서 이 제발이 억지로 갖다붙인 것임을 확인했다. 남송 말년의 권신 가사도賈似道, 1213~75가 소장한 북송 왕거정이 그린 「방거도紡車圖」(그림 1)에 대해 백은白銀 50냥을 써서 대도성大都城의 골동품 상인의 손에서 매입했다는 풍문이 떠도는 것은 그 이유가 있었다.[1]

만일 내 판단이 맞다면, 이 그림을 보는 안목을 어떻게 조정해야 할까?

기괴한 물레

「방거도」의 화면은 좌우 두 부분으로 나눌 수 있다. 오른쪽에는 경물이 밀집되어 있고, 물레를 다루는 시골 아낙네가 버드나무 그늘 아래 앉아 있으며, 팔오금에 안긴 어린아이는 엄마의 젖을 빨고 있다. 시골 아낙네 뒤의 남자아이는 두꺼비를 놀리며 놀고 있으며, 물레 앞을 두른 작은 강아지는 몸을 돌려 두꺼비를 노려보고 있다. 그림 왼쪽은 상대적으로 넓은데 손에 실타래를 든 노파가 그려져 있다. 노파와 시골 아낙네는 화면 양쪽을 각각 차지하고 중간에는 아주 큰 공백을 두었으며, 단지 노파 손안의 실과 물레가 화면을 전체로 연결하고 있다. 화면

제2장
시가

그림 1 전 왕거정, 「방거도」, 두루마리, 비단에 채색, 21.6×69.2cm, 고궁박물원

의 묘사는 세치하고 핍진하다. 예를 들면 노파 무릎에 빨갛고 자그마한 꽃 도안을 새긴 천으로 기운 자리가 매우 또렷하게 보인다.

화면의 물레는 '입식쌍정수요방거立式雙錠手搖紡車'다. '입식立式'은 마치 가늘고 긴 젓가락과 같은 쌍정雙錠, 두 방추을 차체 상단의 목제 홈통 안에 설치한 것을 말한다('와식臥式'은 방추를 물레바퀴의 축과 평행하는 한쪽에 설치한 것을 말한다). 물레는 실을 감는 가속기와 유사하다. 손으로 나무 자루를 돌리면 물레바퀴가 회전하고 바퀴는 바퀴에 감긴 줄을 움직이며, 줄은 또 방추를 연동한다. 방추는 빠르게 회전하며 방추에 묶인 견사나 면과 베 섬유를 연동하여 튼튼한 무명실이나 삼실을 뽑아내거나 고치실을 꼬고 합사合絲한다. 초기의 물레 실물이 존재하지 않기

때문에 방직사학자들은 회화 속에 출현하는 도상 자료를 이용해야 한다. 한나라 화상석이 자주 이용되는 자료이지만 화상석은 일반적으로 물레의 구조를 분명하게 표현하지 않고 대략 윤곽만 드러낼 뿐이다. 따라서 세심하게 그린 「방거도」가 방직사의 주요 도상 자료가 된다. 그런데 이 그림 속의 물레를 자세하게 관찰하면 몇 가지 특이한 점을 발견할 수 있다.

첫번째는 물레의 나무 바퀴다. 구조적으로 수레바퀴와 유사한데, 그 기본 구조는 외곽의 '바퀴 테', 중앙의 '굴대'와 '바퀴' 및 복사輻射 모양의 '바큇살'이다. 그림에서 물레의 한가운데에는 통나무로 만든 바퀴가 설치되어 있으며 바큇살은 23개이고 바퀴 중앙에는 굴대 하나가 끼워져 있다. 하지만 외곽에는 바퀴 테가 없어서 바깥 둘레가 빠진 수레바퀴 같다. 바퀴 테가 없는 물레바퀴는 결코 드물지 않은데, 근·현대에 이르러서도 농촌에서 사용하는 물레에는 대체로 바퀴 테가 없다. 그러나 그것은 「방거도」의 물레와는 다르다. 비록 일반 나무 재질의 바퀴 테는 아니지만 허盧의 바퀴 테, 즉 줄로 바큇살의 끝을 매어서 모든 바큇살을 줄로 연결해 바퀴 테를 이루었다. 이러한 물레의 바큇살은 단층이 아니라 복층이며, 구두끈처럼 두 줄을 갈 '지之' 자 모양으로 각각의 바큇살을 교차하며 연결했다.

문자가 없으니 도상이 참고 자료 역할을 한다. 「방거도」는 학자들에 의해 '손으로 돌리는 굽은 손잡이가 있고 바퀴 테가 없는 물레'가 북송 때 최초로 출현했다는 주장에 대한 증거로 인정되었다. 하지만 이 물레가 정상적으로 움직이려면 바큇살에 줄을 연동해야 하고 바큇살과 줄을 긴밀히 연결해야 한다. 따라서 방직 관련 과학기술사학자들은 바큇살의 끝, 즉 바큇살과 줄이 접촉하는 부분에 오목하게 파인 홈이 있어서 줄을 조절할 수 있고, 바큇살을 효과적으로 회전시켜 실을 잣는 줄을 연동해 움직이기 편리하다는 가설을 내세웠다. 하지만 이러한 가설을 관찰할 방법이 없다. 화가들은 바큇살과 줄을 세밀하게 묘사했고, 심지어는 삼노끈처럼 보이는 굵은 줄의 편직 구조와 질감까지 또렷하게 그렸지만, 바큇살의 오목하게 파인 홈은 보이지 않는다. 이럴 경우 바퀴 줄은 바큇살의 가장자리에 느슨하게 감겨 충분한 동력이 되기에는 부족하다.

두번째는 방추의 방향이다. 일반적으로, 방직자는 한 손으로 물레바퀴를 돌려

작은 방추를 연동하여 빠르게 회전하고, 다른 손으로는 방추에 맨 실, 삼이나 면 섬유를 조작할 수 있어 순전히 수동인 물레바퀴보다는 생산성이 크게 향상되었다. 따라서 물레의 이러한 기본 구조는 천년이 지나도 변하지 않고 지금의 현대 사회에까지도 보존되었다. 모든 물레의 방추는 조작의 편의를 위해 조작자 쪽에 두는데, 「방거도」의 방추는 정반錠盤을 뚫고 몸체인 통나무 후방으로 뻗어 있고 방직하는 실, 면섬유, 삼섬유가 방추의 뒷부분에 매여 몸체 후면에서 나온다. 그래서 이 물레는 혼자 조작할 수 없고 반드시 두 사람이 협력하여 조작해야 한다. 이에 그림에서 노파와 시골 아낙이 물레 정면과 후면에 각각 자리하는 것이다.

세번째 의문은 물레의 수동 손잡이다. 효율성을 높이기 위해 물레에 수동 손잡이를 설치할 수 있는데, 한쪽은 물레의 바퀴에 연결하고, 다른 한쪽은 조작자가 손에 쥐도록 되어 있다. 가장 또렷하게 보이는 것은 「여효경도女孝經圖」(그림 2)의 수평식 물레다. 수동의 굽은 손잡이는 '을乙'자 모양으로 바퀴 정중앙 바퀏살

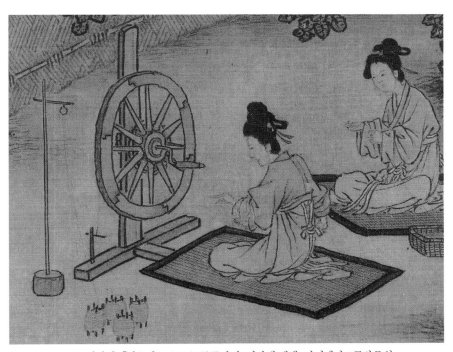

그림 2 마화지, 「여효경도」(부분), 두루마리, 비단에 채색, 타이베이고궁박물원

의 통나무에 설치하고, 끝에는 매끄러운 나무 손잡이를 달아서 손에 쥐기 편리하게 했다. 또한 수동 손잡이 대신 손으로 바퀴 테를 돌릴 수도 있다. 하지만 「방거도」의 수동 손잡이는 바퀴의 두 바퀴살 사이에 그려져 바퀴살에 고정된 수동 손잡이인지, 아니면 단독으로 사용하는 나뭇가지 모양의 도구인지 알 수가 없다.

바퀴 테의 유무나 방추 방향이나 수동 손잡이의 위치에 상관없이 모두 절대적인 착오라고 단정할 수 없다. 왜냐하면 구조적 측면에서 이 물레는 여전히 작동할 수 있기 때문이다. 하지만 위 세 가지 특징을 종합해볼 때 비교적 원시적이고 효율이 낮은 물레라는 점을 알 수 있다.

가정 내 협업

그림 속의 물레는 무엇을 잣고 있을까?

중국 고대의 주요 직물로는 사絲, 면棉, 마麻가 있는데, 3종의 방직 공정은 서로 다르고 물레의 작용도 서로 같지 않다. 사직물絲織物은 그다지 물레에 의존하지 않고 주로 물레를 이용해서 합사, 실 꼬기, 실 감기를 진행하는 반면, 면과 삼직물은 물레를 이용하여 면과 마를 면사나 마사로 뽑아야 하기에 면과 마의 방직 과정에서 물레는 필수불가결한 도구였다. 따라서 견직물을 그린 도상에서는 물레를 볼 수가 없다. 남송 때 그린 작가 미상의 「잠직도蠶織圖」(그림 3)를 예로 들면, 물레는 실을 감는 공정에서만 나타나는데, 이에 대응하는 그림은 한 시녀가 소형의 '위거緯車, 실을 감는 기구'를 돌리는 장면이다. 위거는 물레와 구조가 비슷하다. 차이점이라면 위거가 고치실을 다루는 데 쓰이는 반면 물레는 면과 마를 다루는 데 쓰인다는 점이다.

물레는 실을 감는 용도 외에도 합사하는 데 쓰인다. 즉 여러 올의 생사를 한 줄로 합쳐 내구성을 높이는데, 「여효경도」의 물레도 이와 같다. 그림에서 한 여성이 책상다리를 한 채 네모진 자리에 앉아 있고, 그 앞에는 수평식 수동 물레 한 대가 놓여 있다. 물레 왼쪽에는 십자형의 틀이 있고 꼭대기의 가로 틀에는 원형의 갈고리가 있는데, 이것이 실을 뽑을 때 쓰는 틀이다. 실 뽑는 틀의 작동 방식

그림 3 작가 미상, 「잠직도」(부분), 두루마리, 비단에 채색, 27.5× 518cm, 헤이룽장성박물관

緯傲

은 수많은 얼레의 견사를 갈고리에 끌어놓은 다음, 물레의 방추에 매고 합사를 진행하는 것이다. 그림에서 볼 수 있듯이 바닥의 네 개의 얼레에서 네 올의 견사를 먼저 실을 뽑는 틀의 갈고리에 끌어놓은 다음, 갈고리를 통과시켜 물레의 방추에 매고 물레를 회전하면 네 올의 견사를 한 올로 합칠 수 있다. 그러므로 「방거도」의 장면은 실을 감는 것이 아니며, 합사도 아니고 결코 견직물을 짜는 것도 아니다.

생사는 비교적 값이 비싸기 때문에 일반 백성의 옷은 대부분 마와 면으로 지었다. 송·원 이전에는 마직물이 주를 이루었고 그 이후에는 면방직이 창장강 중·하류 지역에서 유행하기 시작하여 점차 방직의 주류를 이루었다. 면과 마의 방직은 모두 물레를 사용하는데, 솜 잣는 전용 기구를 '목면방거木棉紡車'라고 하고, 마 잣는 전용 기구를 '마저방거麻苧紡車'라고 부른다. 섬유의 내구성이 달라서

방추의 회전 속도를 제어하기 위해 목면방거의 물레바퀴는 마저방거의 물레바퀴보다 작게 만든다. 원대에 이르러 발로 밟아 돌리는 물레가 상당히 보급되었다. 면사를 뽑을 때 손으로는 목화 섬유를 잡고 방추에서 면사를 잡아당기고, 잡아당긴 면사를 방추에 맨다. 마사를 뽑을 때 짧고 작은 마섬유를 이어 붙인 면사를 '적마績麻'라고 하는데, 마사가 어느 정도 차면 실타래로 잡아당긴다. 다 뽑은 한쪽 끝에 삼실 타래가 있는지 여부로 마저방거와 목면방거를 구별한다. 마저방거를 이용해 동시에 많은 삼실을 뽑을 때 효율성을 높이기 위해 도선導線 장치를 쓸 수 있다. 프리어미술관에 소장되어 있는 마화지馬和之의 작품이라 전해지는 「빈풍칠월도豳風七月圖」(그림 4)의 마저방거가 바로 전형적인 사례라고 할 수 있다. 「방거도」의 쌍정방거에는 두 선이 연결되었고, 선의 한쪽은 노파의 손에 들려 있는 두 실타래다. 이는 마섬유를 뽑아 이은 것이지, 목화 섬유를 잡아당겨 만든 실이 아니다. 노파의 두 손은 마치 도선 장치 같다.

물레를 돌리는 시골 아낙네 오른쪽에 편직 바구니가 놓여 있다. 물레와 관계

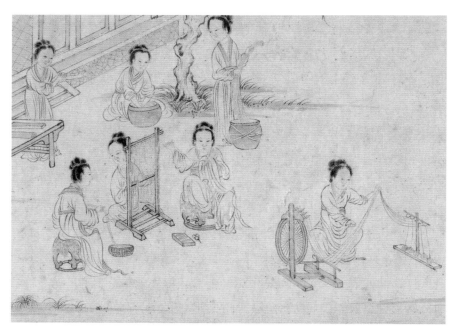

그림 4 전 마화지, 「빈풍칠월도」(부분), 두루마리, 종이에 수묵, 28.8×436.2cm, 프리어미술관

제2장
시가

가 긴밀하여 방직 기구임을 알 수 있다. 원대 농학자 왕정王禎, 1271~1368이 『농서農書』에서 언급한 '적공績簍'으로, 방적 때 마섬유를 담는 기구다. 대오리나 등나무 줄기를 엮어 만들며, 그 형편에 알맞도록 만들어 재질과 크기는 일정한 규격이 없다. 필수불가결의 도구인 적공은 풍부한 상상력을 자극하는데, 마섬유를 한 올 한 올 모으는 장면은 전혀 게으름 피우지 않는 노동을 암시하고, 옷과 음식이 풍족한 생활을 예시한다. 그림에서 사람이 입고 있는 올이 굵은 삼베옷은 삼실을 잣는 데 대한 도상적 암시다.

「방거도」의 화가는 가장 효율성이 뛰어나고 가장 발달한 방직기계를 그릴 마음이 없었다. 게다가 화가가 그린 수동 물레의 얼개는 투박하고 구조는 원시적이다. 몸체는 약간의 가공을 거친 투박한 통나무이고, 나무통은 나무뿌리를 남겼으며 농부農婦 몸 아래에 나무 눈을 가진 작은 나무의자가 같은 질감을 지니고 있어서, 물레는 나무의자와 마찬가지로 모두 빈한한 농가에서 스스로 제작한 간단하고 쉬운 도구임을 설명하는 것 같다. 화가가 표현한 것은 효율성이 높고 규범화한 방직 작업장이 아니라, 간단하고 공정이 수월한 가정 내 방직이며, 방직의 목적은 매매가 아니라 자급자족이다. 상업적 목적으로 쓰이지도 않았고, 높은 효율성을 추구할 필요도 없었다. 화가가 그린 수동 물레 자체는 높은 효율성의 상업사회의 산물이 아니다. 기기의 효율이 없다면 인력으로 보충해야 한다.

수동 물레는 두 사람이 힘을 합쳐 조작할 필요가 없다. 하지만 화가는 물레의 방추를 물레 뒤쪽으로 옮겨 물레를 돌리는 시골 아낙네가 노파의 도움을 필요로 하도록 만들었다. 이외에도 화가는 젊은 부인의 팔에 안겨 젖을 먹는 어린 아이를 그렸는데, 한 손으로 아이를 안아야 해서 손으로 작업할 수 없다. 그래서 노파와의 협업은 사리에 맞다. 그림 바깥의 의미는 두 사람의 방적은 낯선 사람끼리 서로 돕는 것이 아니라 가족 구성원의 협업이라는 점이다. 따라서 젖을 먹는 어린아이, 물레를 돌리는 며느리와 손에 삼실을 든 시어머니가 함께 조손祖孫 3대의 가족 관계를 형성한다. 이 가정의 남성은 밭에서 땅을 갈고 파종하거나 혹은 군에 입대하여 변방을 지키고 있을 것이며, 여성 조손 세 사람이 집안에 남아 있다. 이 가정에는 조금 큰 아이와 작은 검정 강아지가 있다. 따라서 이 한 장면은 상업과는 멀리 떨어져 있고 방직이 멈추지 않으며 시어머니와 며느리가 협

업하는, 평안하고 고요하며 자급자족하는 하층 농민의 생활이며, 이것이 바로 「방거도」의 요지다.

세장사륜

명대 묵보墨譜 『정씨묵원程氏墨苑』에는 「세장사륜世掌絲綸」(그림 5)이 실려 있다. 화면 중심의 여성 주인공 왼손에는 실뭉치가 들려 있고 오른손으로는 견사를 꼬고 있으며, 한 어린이는 그녀의 앞에 서 있고 손에 견사를 맨 얼레를 쥐고서 엄마를 도와 견사를 정리하고 있다. 귀부인의 주변에 한 아이가 있는데, 마침 그녀의 품속에 달려들어 견사를 잡을 참이다. 귀부인 뒤의 탁자에는 얼레 세 개가 놓여 있는데, 분명 정리가 끝난 견사를 표한다. 견직물 방직 제조공장에서는 이러한 공정을 '낙사絡絲, 실잣기'라고 한다. 낙사는 얼레로 작업할 수 있지만, 여기에서는 전부 엄마와 아이의 협업으로 마무리된다. 얼레에서 견사를 전부 정리한 뒤에 물레에 올려놓고 합사와 실 감기를 진행할 수 있다. 그림에 보이는 물레에서 원형의 목제 바퀴를 분명하게 알아볼 수 있지만, 물레는 비어 있고 아무도 조작하지 않는다. 물레 오른쪽에는 직조기에서 견직물을 짜는 시녀가 측면을 보이며 앉아 있다.

이 그림을 풀이한 「세장사륜송世掌絲綸頌」에 의하면, '세장사륜'에는 길상의 함의가 풍부하다. 『예기禮記』 「치의緇衣」에는 "왕의 말은 실 같다가도 그것이 나옴에 굵은 명주실 같다. 왕의 말은 굵은 명주실 같다가도, 그것이 나옴에 밧줄 같다王言如絲, 其出如綸. 王言如綸, 其出如綍."라고 기록되어 있다. 사絲는 비교적 가는 실이고, 윤綸은 실보다 거친 줄이며, 발綍은 좀더 거친 밧줄을 가리킨다. 황제의 말은 그 의미가 중대하다는 뜻이다. 기록이나 선포, 그리고 황제를 대신하여 조서를 쓰는 일은 모두 중서성中書省에서 책임을 지는데, 이 때문에 후에는 중서성을 '사륜각絲綸閣'이라 부르고, 중서성에서 일하는 관리를 '장사륜掌絲綸'이라 하며, 부자나 조손이 중서성에서 연이어 임직하는 것을 '세장사륜'이라 일컬었다. 이로 보면 '사륜도絲綸圖'는 일상적으로 방직하는 모습을 표현한 것이 아니라, 자자손손 모두 권력을 장악

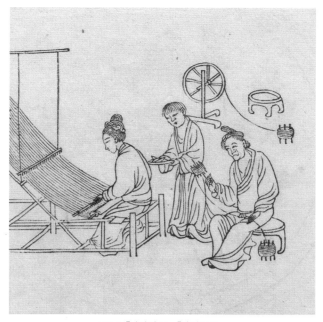

그림 5 「세장사륜」 『정씨묵원』 그림 6 「세장사륜」 『방씨묵보』

한 조정 관리가 되기를 바라는 그림이다. 그림에서 엄마와 아이가 함께 정리하는 견사는 대중의 가족 권력, 부귀와 영예에 대한 기대를 반영한 것이다.

『방씨묵보方氏墨譜』에도 「세장사륜」이 있다.(그림 6) 그림에는 화려한 정원 대신 시골의 소박한 방직 광경이 드러나 있다. 한 시골 여성이 직조기 앞에서 방적하고 있고, 뒤쪽의 노파는 의자에 앉아 손으로 두 얼레를 들고 있으며, 두 사람 사이에는 아직 머리를 묶지 않은 시골 아이가 서 있다. 손에는 쟁반을 받쳐들고 있는데, 쟁반에 담긴 것은 방직할 때 쓰이는 북인 듯하다. 세 사람 뒤에는 비어 있는 물레가 있는데 얼레가 연결되어 있다. 이 방직 장면에서 직조기의 북은 쟁반에 놓고 직조기에 괴지 않았으며, 노파와 아이의 도움은 실제 방직에서는 불필요하다. 화가는 직조 노동을 그다지 사실적으로 그리지 않았으며, 물레의 구체적인 구조에 대한 묘사도 엄밀하지 않다. 다만 원형의 물레바퀴만을 그리고 방추도 그리지 않았으며 얼레의 견사도 직접 물레바퀴에 두르고 있다. 의식적이든 무의식적이든 홀시와 오해는 「방거도」와 유사한데, 그 목적은 늙은이와 여성, 그리고 어

린이 세 사람이 협력하는 방직 광경을 그려 마찬가지로 가족의 협업을 강조하는 것이다.

「방거도」와 좀더 근접한 그림은 명대 왕불王紱, 1362~1416의 「호산서옥도湖山書屋圖」(그림 7)다. 그림은 강변의 일가 세 사람이 일치단결하여 물레를 조작하는 광경을 그렸다. 한 여성(머리꼭지의 발계髮髻로 판단할 수 있다)이 쌍정입식방거雙錠立式紡車, 수동 손잡이를 명확하게 그리지 않았다의 물레 틀에 꿇어앉아서 물레바퀴를 조작하여 돌리고 있다. 길고 긴 두 가닥 실이 두 방추 뒤로 뻗었는데, 그 끝은 광주리 안에 놓인 두 실타래로 이어진다. 이를 어린이가 받들고 있다. 중간에 한 남성(머리꼭지에 상투가 있으며 입 주위에 수염이 있다)이 두 손으로 실을 잡고 두 실을 곧게 잡아당기고 있다. 이 세 사람으로 완정한 가정을 이룬다. 그림 속 물레는 「방거도」와 판에 박은 듯하다. 특히 물레바퀴의 양쪽에 방적사紡績絲를 끄는 방추와 조작자가 있는데, 이 때문에 여러 사람의 협업이 필요하다. 긴 두루마리 중에 무릉도원 같은 세계를 그려내 어초경독漁樵耕讀, 남경여직男耕女織으로 구성했다. 물레 그림 상단의 강 언덕에는 논이 있고 논에는 물소 두 마리가 있으며, 그중 한 마리는 목

그림 7 왕불, 「호산서옥도」(부분), 두루마리, 종이에 수묵, 27.5×820.5cm, 랴오닝성박물관

동이 타고 있다. 따라서 가정에서 방적사에 협업하는 그림 속 풍경에는 평안히 살면서 즐겁게 일한다는 천하태평의 상징적 의의가 풍부하다.

이와 같이 본다면, 왕거정의 작품으로 전해지는 「방거도」도 길상 우의를 표현한 '사륜도'다. 노파와 시골 아낙네가 협력하여 실을 뽑는 일이 대대로 전해지고 길게 이어져 끊어지지 않는다는 뜻을 체현했다. 좌우를 고르게 분배한 구도를 통해 화가는 시골 아낙네와 노파를 양측에 나누어 배치하고, 그들 사이의 넓은 공간에는 그림을 가로지르는 삼실 두 가닥을 남겨두었다. 노파, 시골 아낙네 및 두꺼비를 가지고 노는 시골 아이 등 세 사람의 시선은 흡사 선에서 함께 모이는 듯하다. 의심할 바 없이 견사는 화면의 주인공이다. 두 올의 실이 노파의 두 손을 연결하고, 그녀의 가슴 앞에서 시작하여 물레의 방추로 전달된다. 물레 조작자는 젊은 시골 아낙네다. 그녀는 수동 손잡이를 통해 물레와 연결되며, 그녀의 품속에서 젖을 먹는 아이는 바로 그녀가 물레를 돌리는 오른손 하단에 있다. 아이가 엄마의 유방을 꼭 쥔 작은 손과 엄마가 물레를 돌리는 오른손이 한데 닿는다. 물레와 방적사를 연결하는 것은 협업 노동일 뿐만 아니라 가족의 혈맥인데, 연로한 할머니(시어머니)에서부터 젊은 어머니(며느리), 그리고 아직 성장하지 않은 젖먹이에 이르기까지 3대가 함께 완정한 가족 개념을 구성한다.

성세빈풍

1787년과 1791년에 궁정화가 사수謝遂와 양대장楊大章이 앞뒤로 칙령을 받들어 궁중에서 소장한, 송나라 사람이 그렸다는 「금릉도金陵圖」(그림 8)를 모사했다.

화면은 「청명상하도淸明上河圖」 등 도시 두루마리 그림의 영향을 받아 교외에서 성으로 들어갔다가 다시 성에서 나오는 광경을 그렸다. 두루마리 그림의 첫 부분은 교외 농촌, 여러 집의 농가의 작은 뜰인데, 촌민들이 각기 그 집에서 살며 즐겁게 일하고 있다. 그중 일가족이 바깥에서 삼실을 잣고 있는 광경이 있다. 연장자인 여성은 수동 물레 곁에 앉아서 손잡이를 돌리는데, 곁에는 광주리가 놓여 있고 안에는 실타래가 담겼다. 두 사람이 그린 물레는 서로 약간 다르다. 사

그림 8 사수, 「방송원본금릉도仿宋院本金陵圖」(부분), 두루마리, 종이에 채색, 33.3×937.9cm, 1787, 타이베이고궁박물원

수가 그린 것은 입식 물레이고, 양대장이 그린 것은 수평식 물레다. 어떤 양식이든 방추 후면에서는 모두 두 줄의 긴 방적사가 나오고 있고, 다른 젊은 여성이 손에 쥐고 있다. 이들의 관계는 시어머니와 며느리일 것이다. 노인과 어린이 두 사람이 협력하는 광경은 「방거도」와 매우 닮았다. 두 사람 사이에 있는 한 젊은 남성과 한 아이는 응당 조손일 것이다. 남자는 어깨를 드러낸 채 땅바닥에 앉아 그릇을 든 채 밥을 먹고 있다. 그 뒤쪽의 아이는 한 손으로 남자의 어깨를 붙들고 있으며 다른 손은 방적사를 들고 있는 젊은 여성에게 뻗고 있는데, 모종의 교류를 하고 있는 것 같다. 「방거도」에서 힘껏 표현한, 화기애애한 가정 협업이 이 그림에서는 더욱 익살스럽게 그려졌다. 「금릉도」의 농촌 가정은 이상적인 시골 사람들의 축소판이고, 두루마리 그림 후면의 번잡한 도시 상업 경관과 서로 보완을 이루어 이상적 사회를 공동으로 구성한다. 따라서 가족의 희망을 상징하는 '사륜도'가 개편되어 여기에 꼭 들어맞게 그려졌고, 가정의 희망과 이상이 통

제2장
시가

일을 이룬다.

'세장사륜'은 가족의 영광일 뿐만 아니라 국가의 경사다. 당시 장축이 두루마리를 펼칠 때 '안색이 살아 있는 듯하다面色如生'라고 감탄했는데, 확실히 그림에서 속세의 질박함과 순수함이 느껴진다. 다만 표정이 살아 움직이는 듯한 그림 속 인물은 '진실'한 일상생활을 결코 보여주지 않으며, 이 그림은 허상과 실상이 조화를 이루고 가정과 국가가 조화를 이루는 큰 무대를 묘사하고 있다.

水道十一券, 錮若天成,

東西跨水凡三百二十有二步,

平易如砥, 欄檻其兩傍,

凡四百八十有四,

鎭以獅象, 華表堅壯偉觀.

수로는 열한 개의 아치로 되어 있는데

견고하기가 하늘이 이룬 것 같았고,

동서로 물 건너는데 무릇 322걸음이요,

숫돌처럼 평이하고

난간이 양쪽에 서 있는데

모두 484개요,

사자와 코끼리로 누르고 있으며

화표는 견고하고 장엄하다.

돌다리에서 물건을 사고팔다
─「노구운벌도」의 그림 밖 소리

옛 그림 한 폭이 송대 장택단張擇端, 1085?~1145의 「청명상하도淸明上河圖」와 아름다
움을 견줄 수 있다고 여겨졌다. 이것은 대폭의 족자로 세로 143.6센티미터, 가
로 105센티미터 크기인데, 원나라 사람의 「노구운벌도盧溝運筏圖」로 확실히 밝혀졌
다.[2](그림 9)

노구효월

　중국국가박물관에서 소장하고 있는 낙관 없는 이 그림을 가장 일찍 연구한
사람은 고건축 전문가 뤄저원羅哲文, 1924~2012이다. 부족한 단서를 참고하면서 그는
고건축의 시각에서 그림 중앙의 강 부분에 걸쳐 있는 아치형 돌다리가 베이징
완핑성宛平城 밖의 루거우교盧溝橋일 가능성이 있음을 발견했다. 루거우교에는 열한
개의 아치가 있는데 그림 속의 석교도 마찬가지다. 루거우교의 석사자는 줄곧 유
명한데, 그림 속 석교 난간 기둥에도 석사자가 장식되어 있다. 몇 종의 다른 모습
도 루거우교의 것과 비슷하다. 그림에서 다리 어귀에 한 쌍의 석두 화표가 있는

그림 9 작가 미상, 「노구운벌도」, 두루마리, 비단에 채색, 143.6×105cm, 중국국가박물관

데 그 양식이 루거우교의 것과 같다. 그림 속의 석교 양쪽에 조각된 석상과 석사자는 루거우교의 것과 완전히 일치한다. 마지막으로 그림 속 석교의 교각은 선미형船尾形인데, 이 역시 루거우교의 것과 같다.[3]

루거우교는 1937년 7월 7일 발생한 사건으로 인해 현대 중국인의 마음 한가운데 오래도록 남아 있다. 과거 800년 역사에서 이 다리는 지금처럼 전국적인 명망을 누려본 적이 없다. 다리는 일반인들에게 볼거리를 제공하는 역사 문화 유산이 아니라 실질적 교통 요지였으며, 베이징성 서쪽 교외에서 화베이華北 평원이나 남방으로 갈 때 반드시 거치는 곳이었다. 남북으로 내왕하려면, 베이징으로 가든 베이징을 나오든, 모두 루거우강盧溝河, 지금의 융딩강永定河의 루거우교를 지나가야 하니 베이징의 길목이라고 할 만하다. 이처럼 중요한 지위는 일찍이 루거우교에 명성을 가져다주었다.

대략 13세기 금말·원초에 도성을 베이징으로 옮기면서 '연경팔경燕京八景'이란 말이 출현하기 시작했다. 명대 초기에 수도를 베이징으로 정한 뒤 서서히 굳어졌는데 각각 '거용첩취居庸疊翠' '옥천수홍玉泉垂虹' '경도춘운瓊島春雲' '태액청파太液晴波' '계문연수薊門烟樹' '서산제설西山霽雪' '노구효월盧溝曉月' '금태석조金台夕照'다. '노구효월'이 1경인데 그 까닭은 사람들이 베이징을 떠나면 첫째 날에 루거우교에 도착하여 하룻밤을 묵은 뒤 이른새벽에 다시 출발해 길을 재촉하기 때문이다. 루거우교를 떠나야 비로소 정식으로 베이징을 떠난 셈이다. 이때 하늘에 떠 있는 새벽달이 각종 이별의 슬픔을 환기한다. 원대 이래로 수많은 루거우교를 묘사한 시편 대부분은 이별의 슬픈 정서를 묘사한 증별 시가다. 베이징에서 관직에 머물던 문인들은 여러 해가 지난 뒤 사임하고 베이징을 떠나거나 혹은 지방관으로 부임하러 갈 때, 베이징에 대해 남은 미련을 루거우교의 새벽달과 몽롱한 안개비 속에 농축했다.

시인은 시가에 자연스럽게 화가의 묘사를 가져다 썼다. 15세기 초에 베이징에서 관직생활을 하던 왕불은 막 베이징으로 천도한 영락제永樂帝에게 「베이징팔경도권北京八景圖卷」을 바쳤다고 한다. '노구효월'에서 석교의 조형은 「노구운벌도」와 크게 다르지 않고 세 개의 아치가 부족할 따름이다. 그림에서 힘써 강조한 것은 고요한 교외의 너른 들판에 차가운 달빛이 비치는 가운데 물살이 세차게 흘러가

는 루거우교에서 쓸쓸하게 걸어가는 행인이다. 머리에 유모帷帽를 쓴 나귀 탄 문인이거나, 혹은 베이징을 떠나는 관료일 것이다. 그림 속의 시의와 비교하면, 「노구운벌도」는 완전히 다른 광경이다. '노구효월'은 소란스럽게 물건을 사고파는 시장이다. 이 족자는 전통적으로 루거우교를 묘사하는 시의 수법에 반하여 새벽달과 안개비를 그리지 않고 대낮의 시가를 그렸다. 화가의 의도는 무엇일까?

뗏목은 어디에?

이 그림은 당시 역사박물관에 소장되면서 원나라 회화로 감정을 받았는데, 주요 근거는 그림 속에 원나라 복장을 입은 인물이 몇몇 있었기 때문이다. 뤼저원이 1962년에 그림 속의 석교가 루거우교라고 확정한 뒤, 이 그림은 현존하는 최초의 베이징 경물을 묘사한 사실화寫實畵로 여겨졌다. 그렇다면 원나라 화가는 왜 루거우교 아래에서 뗏목으로 운송하는 장면을 그렸을까? 뤼저원은 원대 초기에 다두大都 궁전을 짓느라 서산西山의 목재를 대량으로 벌채했기 때문이라고 지적했다. 이러한 목재는 루거우교를 통해서 수로로 운반되었고, 다시 루거우교에서 육로로 바꾸어 다두성大都城으로 운반했다. 이후의 학자들은 이러한 견해에 대개 동의했다. 고궁박물원 연구원 위후이余輝, 1959~ 는 한 걸음 더 나아가 그림에서 표현한 것은 서산의 목재를 뗏목으로 운송하여 다두를 건설하는 사실적 장면이라고 판단했다. 그렇다면 이 그림을 그린 작가는 응당 원대 초기에 궁정에서 일한 화가일 것이다. 그는 아마도 친히 벌목을 책임진 원나라 관원을 따라 루거우교에 와서 물 흐름을 타고 내려가며 목재를 운송하는 장면을 직접 보고 묘사했을 것이다. 이렇게 하여 「노구운벌도」는 원나라에서 다두를 건설하는 장면을 '스냅사진'으로 찍은 듯이 보인다. 이 화가에게 발언 기회가 있다면, 그는 현대 학자들에게 찬성표를 던질까, 아니면 반대표를 던질까?

화가의 목적이 다두 궁전을 세우는 데 쓰일 목재를 뗏목으로 운송하는 장면을 기록하는 것이었다면, 그는 응당 뗏목으로 운송하는 광경을 더욱 강조했을 것이다. 하지만 화면에서 루거우교가 중심을 차지하기 때문에 우리 눈에 맨 먼

저 들어오는 것은 다리를 왕래하는 거마다. 한 대는 객차인데 차량에 두 사람이 있고 전후로 기수騎手 네 명이 호송하고 있다. 다른 한 대는 화물차인데, 크고 흰 자루가 실려 있다. 이어서 다리 가에 간판이 걸려 있는 점포와 왕래가 빈번하고 분주한 상인이 보인다. 강 가운데의 뗏목은 제삼第三의 눈으로 겨우 주의하게 되는데, 두말할 것도 없이 다리 위 먼 곳으로 향하는 뗏목이다. 뗏목으로 운송하는 장면은 그림에서 주요 지위를 차지하지 않으며, 그림 속 인물은 각자 바삐 움직이며 운송을 하거나 거래를 하고 있어서, 강의 뗏목에 시선을 돌리는 사람은 많지 않다.(그림 10)

강 위에 뗏목이 확실히 많기는 하지만 방대한 도성을 건축하려면 이처럼 흩어져 있는 목재로는 대전大殿 한 채도 충분히 세우지 못할 것이다. 원나라 다두 건축은 거대한 공사였다. 지원至元 4년(1267) 정월에 궁성을 세우기 시작하여 지원 27년(1290)에서야 최종적으로 완공했으니 총 24년이 걸렸다. 수많은 건설 목재는 확실히 다두 서쪽의 서산에서 나왔다. 이는 『원사元史』「세조본기世祖本紀」에 정

그림 10 「노구운벌도」(부분)

확히 기록되어 있다. "지원 3년에……진커우강을 뚫고 루거우강의 물을 끌어들여 서산의 목재와 석재를 조운했다.至元三年……鑿金口, 導盧溝水, 以漕西山木石." 이를 보면 성을 세울 때 사용한 목재와 석재는 대부분 서산에서 나왔음을 알 수 있다. 뗏목을 이용하여 물 흐름을 타고 내려가며 목재를 운반했다면 석재는 어떻게 운반했을까? 배를 이용했을 것이다. 따라서 '조漕', 큰 선박으로 조운漕運했다고 말한 것이다. 배로는 석재를 운반하고 목재는 물결치는 대로 떠내려가게 한 것은 아닐까? 당시에 줄지어 선 큰 선박이 서산의 목재와 석재를 루거우교에 운반한 뒤 다시 육로로 바꾸어 공사 현장에 도착하는 모습은 웅대한 장관이었으리라.

하지만 루거우교의 웅장한 장면은 아마도 우리의 일방적인 바람일 것이다. 역사학자와 고고학자는 다음의 사실을 밝혀냈다. 원나라 다두를 건설할 때, 서산의 뗏목이 강을 타고 내려가 루거우교 북쪽에 있는 스징산石景山 마위촌麻峪村의 수면에 흘러와 동쪽에 인공으로 개착한 '진커우강金口河'으로 진입했다. 그런 다음 동쪽으로 운행하고 이리저리 왔다갔다하며, 심지어는 직접 다두성 안 궁성 곁의 충화섬瓊華島 아래까지 운반할 수 있었다. 근본적으로 루거우교에서 육로로 바꿀 필요가 없어 인력과 물자를 대대적으로 아낄 수 있었다는 것이다.[4]

그림 속 뗏목이 정부의 공사를 위해서라면, 그것들은 어디에서 와서 어디로 가는 것일까?

고대의 세관

감상자는 그림의 중심이 루거우석교盧溝石橋임을 알아챌 것이다. 화가는 다리 양쪽의 번화한 술집·찻집·여관 등을 묘사하는 데 관심이 있어 양쪽의 가옥 대부분에 간판 깃발을 꽂았다. 요컨대 이곳은 루거우교를 중심으로 하는 상업권이고, 뗏목 운송은 단지 화면에 표현된 일종의 활동이다. 이곳에는 쌀과 밀가루를 운반하는 노새 수레가 있고, 양식을 운반하는 독륜거獨輪車가 있으며, 호객하는 심부름꾼이 있고, 손님의 말에 여물을 주는 점원이 있으며, 차를 따라주고 요리를 보내주는 급사 등이 있다.

루거우교는 금나라 대정大定 19년(1189)에 세우기 시작하여 명창明昌 3년(1192)에 완공되었다. 완공 뒤에는 곧바로 교통의 요지로 발전했다. 베이징 문호의 하나가 된 루거우교 양쪽에는 일찍이 역참驛站이 세워져 점포 장사도 발전했다. 원대에는 루거우교에 왕래하는 행상들이 무척 많았다. 『원사』에 한 고사가 기록되어 있는데 원대 초기에 주존기朱存器라는 사람이 밤길에 루거우교를 지나다가 다리 위에서 은 한 자루를 주웠다. 분실자는 그중 절반을 사례금으로 주려고 했으나, 그는 웃으면서 받지 않았다. 이를 보면 원대 초기에 루거우교에 수많은 상인이 내왕했음을 알 수 있다.

장소가 수륙 요지에 위치해 있어 점포가 많고 상인도 많아 자연히 세수稅收의 중점이 되었다. 명나라가 건립된 뒤 루거우교는 특수한 지리적 위치로 인해 점차 베이징성 밖의 중요한 '세관'이 되었다. 명대에는 여러 종류의 세수가 있었다. 그중 하나가 상업세로, 은으로 환산할 수 있었다. 다른 종은 죽목세竹木稅였는데, 각종 대나무와 땔감에 징수하는 세금으로 현금을 쓰지 않고 상인의 대나무 화물에서 일정한 비율을 취해 세금을 부과했고, 이를 매점했다가 정부의 건축 공사나 군대에서 사용했다. 수도는 천하의 중심이라서 주민도 많고 상인도 많으며 화물은 더욱 많다. 명나라 정부는 수도로 들어가는 교통 요지 몇 곳에 사무소를 세웠다. 루거우교는 그중 하나다.

『명사明史』『대명회전大明會典』 등에 따르면, 먼저 루거우교에 세운 것은 죽목세 징수를 관리하는 관청인 '추분죽목국抽分竹木局'이었다. 홍무洪武 26년(1393) 주원장朱元璋, 1328~98은 당시의 서울인 난징南京에 추분죽목국 두 곳을 세웠는데, 바로 룽장龍江과 다이성항大勝港이다. 죽목은 통상적으로 배나 뗏목으로 운송하기에 죽목국은 모두 항구나 교량이 있는 곳에 세웠다. 영락 6년(1408) 10월에 영락제는 건설중인 새로운 도성 베이징에도 추분죽목국 다섯 곳을 세웠다. "영락 6년에 통저우, 바이터, 퉁지, 광지 등 다섯 곳에 추분죽목국을 개설했다.永樂六年, 開設通州, 白河, 通積, 廣積五抽分竹木局." 베이징성 서남쪽의 루거우교가 바로 그중 하나다. 죽목세를 징수하는 절차는 대체로 다음과 같다. 각종 목재를 판매하는 상인은 대부분 뗏목을 써서 각종 죽목재를 죽목국으로 운반한다. 그들은 자신이 소유한 죽목재의 상세한 명세서를 만들어 죽목국 관리에게 보고하는데, 여기에는 죽목재의 종

류, 수량, 치수, 두께 등이 포함된다. 죽목국 관리는 대조하여 확인한 뒤 다시 이 자료에 따라 세금을 징수한다. 종류가 다르면 세액도 다르다. 갈대 땔감의 세액이 가장 높아서 30분의 15이다. 그다음이 소나무와 측백나무, 대나무, 목탄 등으로 30분의 6이다. 석회, 종려모 등은 30분의 3이다. 가장 세액이 낮은 것은 띠풀, 잡초 등인데 30분의 1이다.

「노구운벌도」에서 보이는 뗏목은 몇 곳에 흩어져 있는데, 응당 뗏목으로 운송하여 루거우교 추분죽목국 등에 이르러 검사하고 세금 징수를 기다리는 장면을 표현했다.

추분죽목국 이외에 루거우교에는 상업 잡세를 전문적으로 징수하는 세무소 '선과사宣課司'를 두었다. 원대에는 이미 전국 십로十路에 선과사를 두었다. 하지만 루거우교에 선과사를 세운 시기는 명대에 가장 앞섰고, 죽목국과 마찬가지로 영락 6년 10월 황제가 내린 칙령에 따라 세웠다.[5] 명대의 베이징성에는 정양면 밖, 정양면, 장자만張家灣, 루거우교 등 네 곳에 선과사가 있었고, 순천부順天府에서 관할했다. 『대명회전』에는 "홍치 원년에 …… 순천부에서 관원 두 사람을 위임하여 차오교와 루거우교 선과사에서 상업세 징수를 감독하게 했다弘治元年……令順天委官二員, 于草橋, 盧溝橋宣課司監收商稅."라고 기록되어 있다. 「노구운벌도」에 그려진 왕래하는 노새 수레, 인력으로 운반하는 양거粮車 내지 술집, 찻집은 모두 루거우교 선과사의 과세 대상이다. 그림 왼쪽 상단은 원경의 산골짜기로 연이은 나귀떼가 바로 산에서 내려오고 있으며, 어떤 사람은 이미 산을 빠져나와 루거우교 방향으로 걸어가고 있다. 나귀떼는 화물을 운반하는 교통수단이다. 일부 나귀 등에는 화물이 실린 듯하다. 이것은 아마도 당시 상단의 모습일 것이다. 그들은 장거리 이동을 하는 중에 루거우교에서 잠시 쉬면서 정비하고 상업세를 내고 검사를 받은 후에 비로소 베이징에 들어가 상인의 꿈을 실현할 수 있었다.

「노구운벌도」를 이렇게 바라본다면 새로운 안목이 생길 것이다. 이 시끌벅적한 화면은 13세기 후반기 원나라 다두 건설공사의 현장 기록을 표현한 것이 아니라, 명나라가 건립된 뒤 루거우교 세무 분야의 관할 아래 번성한 상업활동을 반영한 것이다. 루거우강에서 통나무로 만든 뗏목이 운반하는 것은 정부에서 벌채하고 원나라 다두의 각 건설 현장으로 가는 목재가 아니라, 상인이 구입하여 베

이징으로 운반하거나 다른 곳으로 운반하여 이익을 도모하는 상품이다.

모자와 간판

루거우교 상업권을 그린 이 그림은 제작된 시기에서 한걸음 나아간 토의를 할 만한 가치가 있음을 반영한다. 화면의 주제를 가지고도 대략 짐작할 수 있다. 루거우교의 추분죽목국과 선과사는 모두 영락 6년(1408)에 세워졌다. 그렇다면 그림에 묘사된, 목재를 뗏목으로 운송하여 루거우교 등지로 가서 상업세 징수를 기다리는 광경은 응당 명대 초기 루거우교에 추분죽목국이 세워진 후에 출현한 것이니 1408년보다 이르지 않을 것이다.

전통적인 관점으로 이 회화의 시대를 원대라고 판단하는 가장 중요한 증거는 그림 속에 출현한 사람이 원나라 사람의 복장을 걸치고 원나라 사람의 갈모를 쓰고 있기 때문이다.(그림 11) 화면에서 마차를 호송하며 통과하는 네 명의 남자가 머리에 쓴 것은 모두 돔형의 갈모인데, 테가 넓은 헬멧 같은 이 모자는 원나

그림 11 「노구운벌도」(부분)

그림 12 「명헌종원소행락도」(부분), 두루마리, 비단에 채색, 중국국가박물관

라 남자들에게서 자주 보인다. 화폭 다른 곳에서도 갈모를 쓴 남자 몇몇을 찾을
수 있다.

원나라 사람의 복장이 출현했다는 말은 그림의 연대가 원대보다 빠를 수 없
음을 보여준다. 하지만 반드시 원대여야 하는가? 원나라 사람의 복장은 그림이
그려진 시대가 원대보다 이를 수 없음을 확정할 수 있을 뿐, 원대 이후일 가능성
도 결코 배제할 수 없다. 사실 명나라 때 원나라의 복식은 여전히 유지되었다. 예
를 들면 명나라 황제는 휴식할 때 항상 원나라의 갈모를 쓰고 무릎 아래까지 내
려오는 원나라 도포를 걸쳤다. 그 도상은 고궁박물원 소장의 「명선종행락도明宣
宗行樂圖」와 중국국가박물관 소장의 「명헌종원소행락도明憲宗元宵行樂圖」(그림 12)에서
볼 수 있다. 이 점은 일찍이 선충원沈從文, 1902~88이 지적한 바 있다.

이외에 명대의 불교와 도교 사원의 벽화, 수륙화水陸畵, 판화 도상에서도 원나
라 복장을 걸치고 원나라 갈모를 쓴 형상을 묘사한 것을 종종 볼 수 있다. 명대
후기에 이르러서도 원나라 스타일의 갈모를 회화 도상에서 여전히 볼 수 있다.

제2장
시가

그림 13 전 구영, 「청명상하도」(부분), 두루마리, 비단에 채색, 랴오닝성박물관

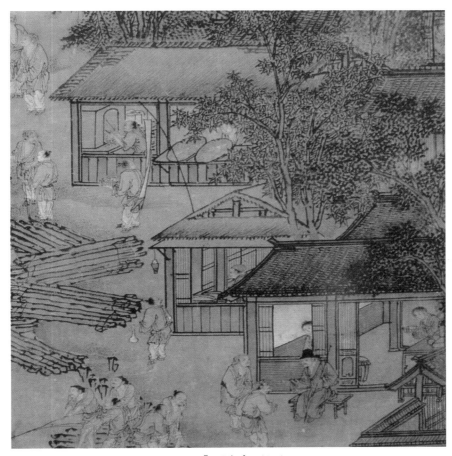

그림 14 「노구운벌도」(부분)

랴오닝성박물관이 소장한 구영仇英의 작품으로 전하는 「청명상하도」에서도 원나라 복장 차림의 기수를 볼 수 있다. 이처럼 원나라 복장을 한 사람은 결국 명나라 사람의 상상일까, 아니면 당시의 실제 사실일까? 재미있게도 구영의 그림에서 신발과 모자 가게를 발견할 수 있는데, 광고 간판에 '사모와 경화는 고객을 속이지 않습니다紗帽京靴不誤主雇'라는 글자가 쓰여 있다.(그림 13) 뒤쪽 매대에서 과연 각종 사모와 관화官靴를 볼 수 있다. 그중에는 원나라 스타일의 갈모 두 개가 있다. 그중 하나는 붉은 술紅纓을 달고 있으며, 양식은 「노구운벌도」에서 붉은 술을 단 원나라 갈모와 매우 흡사하다. 명대 후기에도 원나라 갈모는 여전히 시장에서 유통되었으니, 이 도상은 원대에 대한 명나라 사람의 상상이 아니다.

또다른 도상도 「노구운벌도」의 시대를 판단하는 데 도움을 준다. 그림 속 점포 문 앞에 펄럭이는 간판 깃발을 자세히 관찰해보자.(그림 14) 비록 점포가 즐비하게 늘어섰지만, 모든 간판의 깃발은 하나의 양식을 취한다. 대나무 장대를 비스듬히 세워 문 앞에 꽂았는데, 간판은 연한색 바탕에 가늘고 긴 장대이고, 끄트머리 색깔이 다를 뿐 엇갈린 어미魚尾 모양을 드러낸다. 이처럼 가늘고 긴 어미 모양의 간판 깃발은 어느 시대의 양식일까? 송대, 금대, 원대의 믿을 만한 회화 도상 가운데 점포 앞의 간판은 대부분 정사각형이며 끄트머리에도 어미가 없다. 명대에 이르러 수많은 가늘고 긴 장대 형태를 띤 어미 모양의 간판 깃발을 볼 수가 있다. 이외에도 수많은 예를 찾을 수 있다. 구영의 낙관이 찍힌 「청명상하도」의 한 주점은 문 앞 대나무 장대에 '응시미주應時美酒'라는 가늘고 긴 어미 모양의 간판을 걸었다. 더욱 이른 예는 1485년의 「명헌종원소행락도」에서 볼 수 있는 행상 일산 아래에 걸린 각종 작은 광고 깃발이다. 명대의 수많은 「화랑도」에서도 이처럼 작고 가늘며 긴 어미 깃발을 볼 수 있다. 의심할 바 없이 이러한 간판은 명대에 성행했다. 물론 원대에 전혀 없었다고 하기에는 많은 검증이 필요하지만 현재 찾을 수 있는 시각적 증거는 확실히 이와 같다.

기왕 명나라 사람의 작품으로 확정한다면, 「노구운벌도」는 누가 그린 것이고 또 명대 어느 시기의 작품일까?

환관 건축사

이 화가는 루거우교의 건축양식을 잘 알고 있었고 국가 경제제도에서의 루거우교의 지위를 잘 알고 있었으니, 궁정이나 정부 기관에서 일한 화가였을 것이다. 회화 기법에서 보면 명대 전기 궁정화가의 회화와 매우 비슷한 부분을 많이 찾을 수 있어 「노구운벌도」의 제작 연대를 15세기 중·후기로 획정할 수 있을 듯하다. 회화와 시가 표현에서 루거우교는 줄곧 '연경팔경' 가운데 '노구효월'과 한데 연계되어온 베이징의 중요한 문화경관 중 하나다. 하지만 「노구운벌도」는 도리어 이러한 유형에 넣을 방법이 없으니, 이 그림을 그린 화가의 의도는 무엇일까?

그림 속의 루거우교는 새벽달이 비치는 쓸쓸한 송별의 시의가 아니라, 대낮의 번화한 세속 무역이다. 정통正統 9년(1444)에 루거우교 추분죽목국은 편제를 증설하여 그 규모가 기타 4국局을 초과했다. 그해 루거우교는 완공 이래로 첫번째 대규모 중수를 거쳤다. 중수는 공부와 내관감內官監에서 주관하여 진행했고, 주관인은 내관감의 책임자 태감太監 완안阮安, 1381~1453이었다. 정통 9년 3월에 완안은 명 영종英宗 주기진朱祁鎭, 1427~64의 비준을 얻어 "훼손이 날로 심해져 수레와 가마, 걸어가는 사람과 말 탄 사람들이 대부분 전복되어 추락하는頹毀日甚, 車輿步騎多顚覆墜溺" 루거우교를 중수했다. 중수 공사는 3월 16일에 시작하여 4월 18일에 완성했으며, 주요 공사는 교량 본체의 아치형 열한 개를 깨끗이 수리·보강하고, 다리 바닥과 양쪽의 보호 난간을 수리하며, 그 밖에 다리 북쪽의 수로를 준설하는 것이었다. 준공 2개월 뒤 국자감좨주國子監祭酒 이시면李時勉, 1374~1450은 「수조노구교기修造盧溝橋記」라는 기념 글을 썼다. 이시면은 결코 루거우교 수리 공사 현장에 직접 간 적이 없었고, 루거우교 중수 공사를 그린 이 그림을 참고했다. 이 그림은 어느 궁정화가가 그림을 그리고 완안이 제공했을 것이다. 왜냐하면 완안이 소속된 '내관감'은 궁정의 건축과 보수, 의전 배치, 기념일과 경축일의 불꽃놀이 등을 책임지고 궁정화가를 통제하는 '어용감御用監'과 관계가 밀접하기 때문이다. 이시면은 이 기록에서 독자를 위해 그림을 묘사하지 않았다. 우리는 루거우교의 공적을 표현하려면 열기가 가득찬 공사 현장의 광경을 그리는 것 말고도 중수한 이후 새롭게 바뀐 루거우교의 면모를 그릴 수 있었다고 상상할 수 있다. 완안이 선택한

것이 후자라면, 어찌 「노구운벌도」와 비슷하지 않을 수 있겠는가?

이시면의 루거우교 묘사를 읽어보면, 「노구운벌도」의 묘사를 마주하는 듯 생생하다.

> 공은 이에 장인을 인솔하여 루거우교에 가보니 루거우교를 새롭게 정비했다. 수로는 열한 개의 아치로 되어 있는데, 견고하기가 하늘이 이룬 것 같았고, 동서로 물 건너는데 무릇 322걸음이요, 숫돌처럼 평이하고 난간이 양쪽에 서 있는데 모두 484개요, 사자와 코끼리로 누르고 있으며 화표는 견고하고 장엄하다.公于是率工匠往視橋, 一理新之. 水道十一券, 錮若天成, 東西跨水凡三百二十有二步, 平易如砥, 欄檻其兩傍, 凡四百八十有四, 鎮以獅象, 華表堅壯偉觀.

이시면은 교량 본체의 열한 개 아치, 숫돌처럼 평평한 다리 바닥, 다리 위의 빽빽한 돌난간, 다리 양쪽의 석사자상 및 다리 어귀의 화표 묘사에 역점을 두었다. 다리 길이가 322보步였고 난간이 484개여서 이러한 확실한 숫자는 그림에서 보여줄 수 있었지만, 다리 바닥의 "평이여지平易如砥"한 특징은 그림 속 다리 바닥의 3층 방형 돌덩이를 통해 체현했다. 교량 양쪽 끝에는 각기 석조의 사자와 코끼리를 그렸는데, 기문 속의 "진이사상鎮以獅象"의 모습이다. 그림에서는 또 다리 어귀의 화표 한 쌍을 중점적으로 그렸는데, 기문 속의 "화표견장위관華表堅壯偉觀"의 묘사와 일치한다.

이시면은 교량을 수리한 후 번영한 상업적 경관을 중점적으로 묘사했다. 다리를 지나다니는 사람들은 큰 거리를 지나는 것처럼 번화하고 분주하며, 다리 아래에서의 통행은 평지를 밟는 듯하다. 다리 위와 다리 아래의 활동은 바로 「노구운벌도」에서 표현하려는 핵심이다. 다리 위에서 나귀 여섯 마리가 끄는 화물 수레와 네 명이 호위하는 마차가 어깨를 스쳐 지나가며, 짐을 진 짐꾼, 화물을 운반하는 독륜거도 있다. 다리 아래의 양쪽에는 추분목죽국에 납세를 기다리는 상인이 탄 뗏목이 있다. 마지막으로 이시면은 다리 양쪽에 백성이 평안히 살면서 즐겁게 일하는 모습을 묘사했는데, 백성들은 제방이 터져 루거우 강물에 가옥과 농토가 잠기는 재난을 당하지 않았다. 「노구운벌도」에서 다리 남쪽의 동서 양안

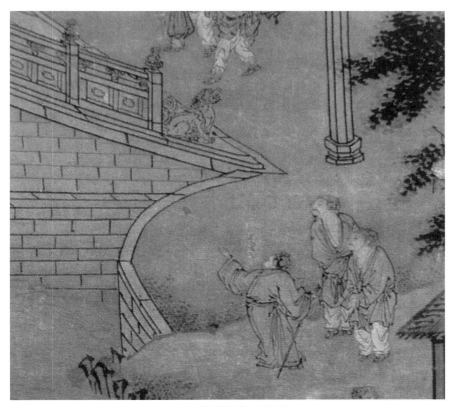

그림 15 「노구운벌도」(부분)

에는 각기 세 명의 백성이 있다. 그중 지팡이에 기댄 노인은 고개를 돌려 손으로 루거우교를 가리키고 있다.(그림 15)

　이들은 행복한 백성을 대표한다. 중수를 거친 루거우교가 그들에게 가져다준 새로운 생활을 자세히 볼 뿐만 아니라, 그림 속의 소리, 즉 다리 아래의 흐르는 물소리, 다리 위의 왁자지껄한 소리를 경청하고 있다. 이는 진실한 소리가 아니라, 국가의 조정과 규제 아래 물건을 사고파는 소리다.

隱几酣然正晝眠. 안석에 기대 달콤하게 낮잠 자는데
頑童遊戲擅當前. 개구쟁이들 바로 코앞에서 장난친다.
孝先便腹思經事. 변소 배가 뚱뚱함은 경전의 일을 생각하기 때문이요
繼起于今有後賢. 지금에 이어서 일어나 뒤에 현인 나오리라.

3.
공부자의 시골 문하생
—「동옥요학도」와 해학적 도상

건륭乾隆 연간의 어느 날, 만년의 화암華嵒, 1683~1756이 항저우의 서재 '강성서사講聲書舍'에서 그림 한 폭을 그렸다. 오동나무가 돋보이는 서당 그림인데, 글을 가르치는 선생은 곯아떨어져 강단에 엎드려 있고, 책을 읽는 학동들은 교실에서 소란을 피우며 가면을 쓰거나 선생의 회초리를 휘두르고 있다. 또 뜰에서 꽃을 따다가 선생의 두건에 꽂으려 하는 아이도 있다. 가련하게도 이 선생은 꿈속에서 미모의 여인을 만나기라도 한 듯 함부로 날뛰는 제자들의 망동을 전혀 알아채지 못한다.(그림 16)

'양저우팔괴揚州八怪'의 하나인 화암의 그림은 항상 세속의 주제와 문인의 우아한 정취가 교묘하게 어우러져 당대인들에게 인기가 있었다. 「동옥요학도桐屋鬧學圖」도 마찬가지다. 화가는 그림에 시 한 수를 적었다.

隱几酣然正晝眠, 안석에 기대 달콤하게 낮잠 자는데
頑童遊戲擅當前. 개구쟁이들 바로 코앞에서 장난친다.
孝先便腹思經事, 변소 배가 뚱뚱함은 경전의 일을 생각하기 때문이요
繼起于今有後賢. 지금에 이어서 일어나 뒤에 현인 나오리라.

그림 16 화암, 「동옥요학도」, 두루마리, 종이에 채색, 137.5×40cm, 고궁박물원

'효선편복孝先便腹'은 동한 사람 변소邊韶의 고사에서 나왔다. 『후한서後漢書』 기록에 의하면, 변소의 자는 효선孝先이고 문학으로 이름이 알려져 학생 수백 명을 가르쳤다. 그는 일찍이 낮에 옷을 입은 채로 잤기 때문에 제자들이 몰래 비웃고 풍자하여 말했다. "변효선은 배가 뚱뚱한데 게을러서 책은 읽지 않고 잠만 잔다네.邊孝先, 腹便便, 懶讀書, 但欲眠." 변소는 꿈에서 놀라 깨어나 즉각 응대하여 말했다. "성은 변이요, 자는 효인데, 배가 뚱뚱한 것은 오경이 가득하기 때문이지. 잠을 자면서도 경전의 일만 생각하지.邊爲姓, 孝爲字. 腹便便, 五經笥. 但欲眠, 思經事." 이를 보면 화암이 그린 것은 사실 역사 속 인물 변소의 고사임을 알 수 있다. 우리는 이 그림이 결국 누구의 작품인지는 모르지만 게으르고 뛰어난 학식을 가진 변소는 바로 청대에 공명을 위해 노력하는 강남 문사에게 보낼 선물로 적합하고 제시 중의 '지금에 이어서 일어나 뒤에 현인 나오리라繼起于今有後賢'라는 구절은 그림을 받은 사람도 변소와 마찬가지로 경서를 꾸준히 공부하며 꿈속에서도 경서를 생각하는 문사임을 말해준다. 그림 속에서 글을 가르치는 선생 변소는 오동나무 그늘 아래에서 낮잠을 자고 있다. 이러한 주제는 나무 아래에서 낮잠을 자는 문인의 '동음고사桐蔭高士'를 표현한 것에 서로 부합하여, 그림의 문인 주제를 더욱 돋보이게 한다. 하지만 화암의 뛰어난 점은 그가 '시골 아이가 학당에서 소란 피우다'라는 세속의 제재와 한데 어우러지도록 역사 고사에 유머러스함과 축제와 같은 분위기를 더했다는 것이다.

학당에서 소란 피우는 시골 아이

'학당에서 소란 피우는 시골 아이鬧學村童'는 회화사에서 유행하는 제목인데, 청대 말기에 이르기까지 톈진天津 양류칭楊柳靑 연화年畵에서 이러한 주제가 많이 보인다. 화암의 구도는 100여 년 전 명대 화가에게서 영감을 얻었을 것이다. 명대 말기 쑤저우 화가 장꿍張宏, 1577~1652은 1638년에 「잡기유희도雜技遊戲圖」라는 긴 두루마리를 그렸다. 그는 시가에서 각종 기예를 팔아 생활하는 배우를 그렸는데, 그중에 '요학당'이 있다.(그림 17)

그림 17 장굉, 「잡기유희도」 중의 '요학당', 두루마리, 종이에 수묵, 고궁박물원

그림 18 구영, 「모송인촌동요학도」(한 면), 비단에 채색, 27.2×25.5cm, 상하이박물관

'학당에서 소란 피우는 시골 아이'는 장굉의 쑤저우 선배 구영까지 거슬러올라간다. 상하이박물관은 구영의 「모천뢰각장송인화책摹天籟閣藏宋人畵册」을 소장하고있는데, 16세기 중반 구영이 거상 항원변項元汴, 1525~90을 위해 그린 것이다. 그중한 폭이 바로 「모송인촌동요학도摹宋人村童鬧學圖」다.(그림 18)

이 작품은 20여 제곱센티미터의 작은 그림인데, 초가의 한 학당을 그렸다. 선생은 강단에 엎드려 잠을 자고 학생들은 교실과 뜰에서 소란을 피우기 시작하는데, 화암과 장굉 그림의 구도보다 훨씬 더 복잡하다.

구영, 장굉과 화암의 시골 아이를 한데 놓으면, 감상자는 즉각 그중에서 유사성을 찾을 수 있다. 화면은 모두 '소란'을 집중적으로 부각했는데, 모두 강단에 엎드린 채 낮잠을 자는 글 선생을 중심으로 삼았고, 선생을 화면 왼쪽에 배치했다. 학생들은 깊이 잠든 스승을 몰래 희롱하여, 혹자는 두건을 벗기고 혹자는 꽃을 꽂고 혹자는 스승의 얼굴에 익살맞은 표정을 그린다. 인기척에도 불구하고 잠들어 인사불성인 스승은 하고 싶은 대로 하려는 학생과 강렬한 대비를 이룬다. 양자 사이에 과도過渡적 역할을 하는 사람은 좋은 학생의 형상이다. 세 화가는 모두 그림에서 책상 앞에 단정히 앉아 열심히 공부하는 모범적인 학생을 그렸다. 구영의 그림에서 이 모범생은 붉은 적삼을 걸쳤고 손에 붓을 들고 그렇게 하면 안 된다는 듯이 고개를 돌려 소란을 피우는 동학을 바라보고 있다. 그의 책상 위 습자책에는 단정하게 한 줄의 글자 '상대인공을기上代人孔乙己'라 쓰여 있다. 이는 당대에 이미 성행한 초학자 교본의 첫 구절이다. 화암 그림에서도 모범생을 쉽게 찾을 수 있는데, 화가는 오동나무 두 그루를 그려 그를 표시했다.

사람들은 '학당에서 소란 피우는 시골 아이'란 그림 제목을 줄곧 길상의 함의가 풍부한 연화나 현실생활을 반영한 풍속화로 여겼다. 이러한 그림 제목을 최초로 연구한 사람은 선충원이다. 그는 『중국고대복식연구中國古代服飾硏究』에서 구영의 「모송인촌동요학도」를 전문적으로 고찰했지만, 그는 당시에 구영의 모사본을 송나라의 원본으로 여겼다. 선충원은 이 그림을 "현 사회의 풍속과 인사를 묘사했고, 평민생활을 대상으로 삼은 작품"이며 "사회 현실 제재에 대한 사생寫生"이라고 여겼다. 그런데 우리가 그것을 송대 사회 풍속의 사실적인 묘사로 본다면 다음의 문제를 해석하지 않을 수가 없다. 첫째, 시골 아이들이 교사가 낮잠 자는 틈

을 타서 학당에서 크게 소란을 피우는 것이 송대의 특수한 풍속이라면, 왜 명대, 청대 내지 근대에 이르기까지 화가들이 줄곧 비슷한 풍속을 그려왔을까? 설마 학당에서 소란 피우는 송대의 풍속이 대대로 전해져 근 천년이 넘도록 변화하지 않았단 말인가? 둘째, 학당에서 소란 피우는 시골 아이가 송대만의 독특한 풍속이 아니라 송대에 형성되고 이어져 사회적으로 약속된 풍속이 되었다면, 그 근거로 삼은 것은 결국 무슨 요소인가? 셋째, 시골 아이가 학당에서 소란 피우는 풍습이 모종의 고정된 사회 풍속이 아니라 화가가 돌발적인 영감으로 현실의 한 실제 장면을 묘사한 것이라면, 송대, 명대와 청대 화가의 작품에 왜 거의 '똑같은' 장면이 있을까?

　세 개의 상관된 문제에 대해 모두 만족할 만한 대답을 찾기가 어렵다. 그 원인을 따져보면 시골 아이가 학당에서 소란 피우는 주제가 실제가 아니고, 약정된 사회 풍속도 아니며 어느 시대의 사실적인 광경이 아니기 때문이다. 우리는 「촌동요학도」에서 사리에 부합하지 않는 요소를 쉽게 찾을 수 있다. 대낮에 학당 강단에서 글을 가르치다가 잠이 든 선생은 있을 수 있겠지만 그림처럼 그토록 깊이 잠든 경우는 좀처럼 있을 수 없기 때문이다. 우리는 또 화암이 읊은 동한의 문사 변소의 고사를 들 수 있는데, 그는 대낮에 강단에서 잠을 잤으나 도리어 학생들의 조롱에 놀라 갑자기 깨어나 즉각 응대하여 그를 놀리던 제자들을 부끄럽게 만들었다. 하지만 「촌동요학도」의 선생은 마취제를 맞은 것처럼 학생들이 교실에서, 심지어 가까이서 요란하게 떠들어대도 알지 못한다. 소란을 피우는 아이들은 다양한 행동을 하고 있는데, 대부분은 극히 과장되어 실제 상황일 수가 없다. 구영의 그림에서 뜰에는 한 동자가 마침 깊이 잠든 선생의 초상을 그리고 있는데, 그림을 그리는 종이는 네모반듯하며 크기는 작지 않고 수업시 글씨를 연습하는 종이가 아니다. 그렇다면 그는 수업하기 전에 이 화선지를 특별히 준비해서 선생이 깊이 잠들었을 때 초상을 그리려고 기다린 것일까? 그 주변의 다른 학동은 더욱 과장되어 몸에는 광초狂草 글씨가 가득 쓰인 서첩을 걸치고 있고, 머리에는 작은 찻주전자를 쓰고 있으며, 손에는 선생의 회초리를 들고 입 주위에는 작은 수염을 그려 법술을 쓰는 도사로 분장했다. 그가 도구로 여긴 서예 두루마리는 집에서 가져온 것일까? 만일 아니라면 선생이 학당에 보관하던 서화에서 훔

쳤을 수 있다. 실제 상황에서 누가 감히 선생의 소장품을 이처럼 못쓰게 만들 수 있겠는가? 이러한 것들은 모두 그림 속의 각종 상황이 사실 상상에서 비롯했으며, 실제 모습을 근거로 한 것이 결코 아님을 드러낸다. 사실상 중국 고대사회에서 이처럼 소란을 피우는 학당을 찾아볼 수는 없다.

도시의 학당

그렇다면 중국 고대의 학당은 어떤 모습이었을까? 선충원은 일찍이 원나라 영

그림 19 영락궁 순양전 벽화 속의 아동학교

락궁永樂宮 벽화 속의 '촌학도村學圖'를 언급했고, 아울러 이를 구영의 「촌동요학도」와 대비했다. 이 벽화는 순양전純陽殿에 있으며 여동빈呂洞賓의 '신화조상공神化趙相公' 고사 내용을 그렸다. 조 상공은 본래 조정의 고관이었다. 관직을 사직한 뒤 산시陝西의 집으로 돌아가 은거했는데, 여동빈이 도사로 바뀌어 그를 교화했다. 그림에서 조 상공이 저택 문밖에서 여동빈과 상봉하는 장면이 이 고사의 클라이맥스다. 화가는 조 상공 저택의 넓은 정원 건축을 그린 것 외에 문 입구에 학당을 그렸다. 글을 가르치는 선생을 창문을 통해 볼 수 있다. 그는 손에 경서를 들고서 학생들의 송독誦讀을 지도하고 있다. 강단에는 작은 칸막이가 놓였고, '선성宣聖, 공자의 존칭'이라는 글자가 쓰여 있다. 한 동자는 선생을 향해 멈춰 서 몸을 굽히고 있으며, 세 명의 동자는 책상 앞에서 진지하게 송독하고 있다. 질서정연한 학당의 모습이다. 화가는 분명 조 상공 집이 넓어서 학당이 있을 만큼 넓음을 강

그림 20 전 구영, 「청명상하도」의 학당, 두루마리, 비단에 채색, 라오닝성박물관

제2장
시가

조하고자 학당을 그려넣었을 것이다. 이러한 가숙 형상은 「촌동요학도」와는 큰 차이가 있어서 선생과 제자 사이에 위계가 느껴질 뿐만 아니라, 시골이 아닌 도시에 있는 듯하다. 실제로 학당은 도시 광경의 중요한 부분을 차지하는데, 구영은 이를 충분히 이해했을 것이다. 구영의 모사본으로 전하는 「청명상하도」(그림 20)에서도 학당을 그렸는데, 영락궁의 벽화와 무척 비슷하다. 선생은 강단 곁에서 한 동자의 송독을 지도하고, 나머지 여섯 명의 학생은 책상에 둘러앉아 성실하게 공부하고 있다. 재미있는 것은 화가가 이 학당을 '청루青樓' 곁에 그린 것인데, 가장 번화한 곳이 아니라 외지고 조용한 곳에 그렸으며 수목이 돋보이게 했다. 이 역시 청루와 서당의 성질에 부합한다.

원·명 양대의 도시에 위치한 두 학당의 형상을 「촌동요학도」와 대비하면 감상자는 결국 어느 학당이 더욱 사실적인지 쉽게 판단할 수 있다. 「촌동요학도」가 현실의 학당 모습에서 나온 것이 아니라면 과연 어디에서 온 것일까?

잡극의 영감

진실한 학당과 비교하면 「촌동요학도」의 관건은 '소란'이다. 이는 번화熱鬧, 떠듦打鬧, 요란歡鬧 등을 의미한다. '소란'을 피우려면 충동과 대비가 필요한데, 이에 「촌동요학도」에서는 세 종류의 형상을 배치했다. 첫째는 대낮에 깊이 잠든 선생이고, 둘째는 소란을 피우는 개구쟁이이며, 셋째는 성실하게 공부하는 모범생이다. 세 종류의 형상 간에는 해학 성분이 충만하며, 그 출처는 바로 연극이다. 원대 말기·명대 초기 도종의陶宗儀, 1329?~1412의 『철경록輟耕錄』에는 송·원 이래의 전통 잡극의 이름이 실려 있는데, '제잡대소원본諸雜大小院本' 부류에 학당과 관련한 두 종이 있다. 하나는 '요학당'이고, 하나는 '교학아教學兒'다. 요학당은 의심할 바 없이 촌동요학의 무대연극이고, '교학아'는 글을 가르치는 선생을 다룬 연극이다. 대개 글방 선생을 비웃는 것을 중심으로 삼은 소형 잡분극雜扮劇이다. 유사한 잡극으로는 다른 명칭이 있다. 송대 말기·원대 초기 항저우 사람 주밀의 『무림구사』에 대보름 때 수도에서 거행하는 공연 목록이 기록되어 있는데, 그중에 '교학

당喬學堂'이 있다. '교喬'는 변장·분장이라는 뜻이니, '교학당'은 학당의 광경을 전문적으로 모방하여 공연하는 자그마한 무대의 유머극이다. 심지어 일부 연극 명가에도 '촌학당村學堂'이라는 창작 연극이 있는데, 원대 문학가 조선경趙善慶, ?~1345의 현존하는 잡극 목록 중에 「촌학당」이 있다.

연극 공연은 짧기 마련인데, 현재 '요학당' '교학아' '촌학당' 등 잡분극의 공연 방식과 내용을 이해할 만한 어떠한 자료도 남아 있지 않다. 우리는 세상에 남아 있는 「촌동요학도」를 빌려서 우회적으로나마 인식할 수 있다. 우리는 '요학당' 잡극에서 학생이 글방 선생이 깊이 잠든 틈을 타서 벌이는 유머와 소란을 위주로 관중의 웃음을 유발한 것이라 상상할 수 있다. 잡극의 시각에서 「촌동요학도」를 이해한다면, 우리는 그림 속 사리에 부합하지 않는 유머러스한 상황을 제대로 해석할 수 있다. 예를 들어보자. 글방 선생이 대낮에 낮잠을 자며 깨어나지 않는 경우는 아마도 술을 많이 마셨기 때문일 텐데, 술에 취하는 것은 왕왕 연극무대에서 해학성을 유발하는 상황이기도 하다. 「촌동요학도」에서는 한 학동만 어떤 배역을 연기할 뿐이다. 구영의 그림에서는 도사로, 장굉의 그림에서는 가면을 쓰고 어린 귀신으로, 화암의 그림에서는 가면을 쓰고 어릿광대로 분장했다. 이는 바로 잡분극의 '배역'의 특징을 보여준다.

'촌학당'은 북송 중기부터 이미 화가의 제재가 되었다. 12세기에 편찬한 『선화화보』는 북송 전기 궁정화가 고극명高克明의 이름으로 두 점의 「촌학도」를 기록했는데, 그 도화가 어떤 모습인지 우리는 알 수가 없다. 하지만 북송 유도순劉道醇의 『성조명화평聖祖名畵評』의 기록에 따르면, 북송 쓰촨四川 출신의 화가 모문창毛文昌이 "교외 들판과 시골 마을의 인물을 핍진하게 잘 그렸으며, 또 「촌동입학도」를 그렸는데 그들의 걸음걸이, 인사하며 서 있는 모습, 행동거지, 읽고 쓰는 모습 등이 그 풍격을 갖추었다好畵郊野村堡人物, 能與眞逼, 又爲「村童入學圖」, 其行步, 拜立, 動止, 誦寫, 備其風槪."라고 했다. 이러한 묘사에서 북송 촌학도의 모습을 대체로 알 수 있는데, 아직은 '소란'을 주제로 삼지는 않았고 시골 아이들이 등교하는 여러 재미있는 모습을 표현했다. 북송시대의 화가 진탄陳坦도 시골 농가의 광경을 뛰어나게 잘 그렸는데, "농촌 의사, 농촌 학교, 농민의 장가들기, 촌락에서 신령에게 제사지내기, 사당 옮기기 등의 그림이 세상에 전해진다有村醫, 村學, 田家娶婦, 村落祀神, 移居豊社等圖傳于世."라고

했다. 북송 후기의 문인 관료 조조曹組는 진탄이 그린 「촌학도」를 본 적이 있는데, 이를 「촌학구村學究」라고도 하며 다음과 같이 시를 지어 읊었다.

此老方捫虱. 이곳 늙은 선생은 이를 잡고
衆雛爭附火. 여러 아이들은 화롯가로 달려든다.
想當訓誨間, 훈시하려는 사이에
都都平丈我. 모두가 날 바로잡네.

이 시가 묘사한 내용을 보면, 이 그림은 대체로 시골 글방 선생의 수업 장면을 표현 대상으로 삼았다. 시골 글방 선생의 수준은 한계가 있어 학생을 가르칠 때에도 자연스레 실수를 했다. 본래는 '욱욱호문재郁郁乎文哉, 찬란하도다, 문화는'인데, 글자를 잘 알지 못하는 선생의 지도로 '도도평장아都都平丈我'가 되었다. 조조의 제화시는 이처럼 그림 속 해학적 색채를 잘 파악했다.

대체로 12세기 후기에 이르면 남송시대의 '농촌 학당'에 점차 '소란'의 요소가 많아지게 된다. 육유의 시 「가을날 성밖에 거주하며秋日郊居」도 농촌 학당을 묘사했다.

兒童冬學鬧比鄰, 아동은 겨울 학당에서 짝꿍과 소란 피우고
據案愚儒却自珍. 안석에 기댄 어리석은 선비 도리어 자신만 챙긴다.
授罷村書閉門睡, 수업 파하면 농촌 서생 문 닫고 자고
終年不着面看人. 일년 내내 뻔뻔스럽게 남을 보지 않는다.
〔農家十月乃遣子入學, 謂之冬學, 所讀雜字, 百家姓之類, 謂之村書. 농가에서는 10월에 자녀를 입학시키는데 이를 '동학'이라고 한다. 공부하는 책은 『잡자』『백가성』 등이며, 이를 '촌서'라고 한다.〕

육유는 그가 보았던 촌학당 잡극이나 한 「촌학당도村學堂圖」에서 영감을 받았을 것이다. 시에서는 이후에 나온 「촌동요학도」의 몇몇 주요 요소를 언급했다. 아동은 학당에서 떠들어대고, 선생은 강단에서 자기 생각만 하며 전혀 아랑곳하지

않고 최후에는 문을 아예 걸어 잠그고 잠을 잤다.

향촌의 의의

잡극이든 회화든 모두 시골 학당을 선택했지, 도시의 학당을 선택하진 않았다. 결국 이러한 선택에는 무슨 목적이 있을까?

송대 이래의 '촌학당' 잡극은 '원본院本'이라 불린다. 대보름이나 다른 중대한 나라의 경축 행사 때 공연하고, 제철에 맞는 명확한 의의가 있으며, 궁정이나 관청 축하 공연에 쓰인다. 원소절과 같은 행사에서 정부가 조직한 원소절 공연은 천하태평 및 황제의 "백성과 즐거움을 함께한다"는 함의를 강조한다. 대부분 시골 마을의 생활을 제재 삼아 공연을 하는데, 그중 '촌학당'과 긴밀하게 연계된 것은 다른 잡분극 공연인 '촌전락村田樂'이다. '촌전락'의 공연 방식은 『동경몽화록』에서 기록한, 황제가 3월 3일에 보진루寶津樓에 올라 관람하는 제군백희諸軍百戲와 유사하다. 백희잡기百戲雜技 공연 사이에 해학적인 잡분극을 넣는다. "시골 사람처럼 분장한 이가 입장하고, 염송의 말이 끝나면 시골 여성으로 분장한 이가 입장해 시골 사람과 만나는데, 마치 싸우는 것처럼 몽둥이를 들고 치고받는다. 시골 사람이 시골 여성을 몽둥이로 때리고 그 여성을 업고 무대를 나가면 공연이 끝난다.有一裝田舍兒者入場, 念誦言語訖, 有一裝村婦者入場, 與村夫相値, 各持棒杖, 互相擊觸, 如相毆態. 其村夫者以杖背村婦出場畢." 시골 남성과 시골 여성이 서로 떠들어대는 광경이 매우 익살스러울 뿐만 아니라, 태평성대의 순박한 풍속을 표현할 수 있는데, 황제의 완벽한 통치에 대한 상징이자 칭송이다. 궁정의 공연인 '촌전락'은 명대 이후에 지극히 의례화되었다. 『대명회전』의 기록에 따르면, 매년 봄에 황제가 사직단社稷壇과 선농단先農壇에서 제사지내고 또 그곳에서 직접 농사를 지을 때 교방사敎坊司는 '촌전락' 잡희 공연을 진행한다. 공연의 중심은 네 명의 '촌전락' 노인인데, 입으로는 풍년가를 읊조린다. 이는 풍년의 징조와 국태민안을 상징한다.

'촌학당'과 마찬가지로 '촌전락' 잡희도 북송 시기에 유행하기 시작했으며 아울러 그림으로 그려졌다. 「촌전락도村田樂圖」에서 포함하는 내용은 비교적 광범하

제2장
시가

여 여러 종의 표현형식이 있다. 마을의 노인을 비롯하여 마을의 제사와 가무 등 익살스러운 광경을 위주로 한다.

북송 말년의 문인 곽상정郭祥正, 1035~1113은 친구 집에 갔다가 고극명의 그림 두 폭을 보았다. 한 폭은 「촌전락도」이고 다른 한 폭은 「교학도教學圖」인데, 그는 긴 제화시를 써서 그림 두 장을 한데 놓고 읊었다. 먼저 쓴 것이 「교학도」인데, 시의 묘사는 세상에 전하는 「촌동요학도」와 흡사하다. 모두 소란을 피우는 학동과 조용히 책을 읽는 모범생이 있다. 다만 익살스러운 글방 선생이 잠을 자지 않고 학동들을 훈계한다.

負暄堂案誰氏子, 햇볕 쪼이는 집 탁자의 사람 뉘 집 자제인가,
坐以訓詁傳童兒. 앉아서 훈고로 아동에게 전하네.
麻鞋破穿十指露, 미투리는 찢어져 발가락 열 개가 튀어나왔고
紵衫短袖烏巾欹. 모시 적삼 짧은 소매에 오사모 기울었다.
眼吻開張手捉筆, 눈 크게 뜨고 입 벌리고 손으로 붓 잡아
叱怒底事揚其威. 격노하여 질책하니 무슨 일로 위엄을 떨치나.
兩童分爭迭相挽, 두 아이 서로 다투어 번갈아 잡아당기는데
彼二稚子傍觀窺. 저 두 아이 곁에서 지켜보네.
一童獨臥守書卷, 한 아이 홀로 누워 책을 지키니
性習已見分醇醨. 습성 이미 보여 모범생과 악동으로 나뉘네.

이어서 「촌전락도」를 읊는다.

皤然老叟醉兀兀, 머리 허연 늙은이 흠뻑 취했고
二孫側立猶扶持. 두 손자 곁에 서서 부축한다.
余皆伶官雜村妓, 나머지는 모두 악관에 시골 기생 섞였고
揷笛放鼓陳威儀. 피리 꽂고 북소리 울리며 위엄 떨친다.
三犬奔來吠欲嚙, 강아지 세 마리 다투어 짖으며 물려 하니
二人驚顧方攢眉. 두 사람 놀라 돌아보며 눈살 찌푸리네.

伶家有子少亦黠, 악관의 아들 어리고도 약은데

兩手據鞍驢載之. 두 손으로 안장 잡고 나귀를 탄다.

술에 취한 노인, 향촌의 악무, 마구 짖는 개, 나귀를 탄 소년, 생동적이고 번화하며 익살스러운 농촌 마을의 풍경이다. 장시의 최후에는 두 그림을 연계시켰다. 「촌전락도」의 주인공은 촌로이고, 「교학도」의 주인공은 시골 아이다. 하나는 노인이고 하나는 소년으로, 상호 보충하고 상호 의존하여 정다운 시골 마을을 구성했다.

田翁豊年固取樂, 늙은 농부 풍년에 진실로 재미를 보고

又能敎子勤書詩. 또 아들에게 부지런히 경서를 가리킨다.

德澤涵濡賦斂絶, 은덕 입어 세금 징수 끊어지니

致我鼓腹咸熙熙. 나는 배 두드리니 모두 평화롭도다.

畫工亦畫太平事, 화공이 또한 태평한 일을 그리니

誰欲擾之生亂離? 누가 소란 일으켜 생난리 치겠는가?

高生高生, 고 형이여, 고 형이여

不獨愛爾之妙筆, 너의 절묘한 솜씨 좋아할 뿐만 아니라

對此頗思三代時. 이에 대해 자못 삼대 시절 생각하노라.

송대 사회에서 농촌村, 들판野, 백성民, 즐거움樂이란 개념은 긴밀하게 연계되어 있다. 잡희든 회화든, '촌학당'은 '촌전락'과 마찬가지로 모두 남에게 볼거리를 제공한다. 감상자는 주로 도시민이며, '백성과 즐거움을 함께하는' 제왕의 정치 이념은 바로 도시민과 함께 시골 마을의 광경을 공연을 통해 관람하는 과정에서 체현되었다. 잡희와 회화에서 향촌은 도시와 현실에서 떨어진 곳으로 묘사된다. 하나는 해학이 충만하고 사람들에게 끝없는 쾌락을 제공하는 곳이며, 하나는 고대 세계와 관계가 밀접한 곳이다. 송대의 시골 마을은 어느 정도 고대 이상사회의 거울상을 이룬다. '촌학당'에서 표현한, 지식이 결여된 시골 선생과 구속을 받지 않는 시골 아이 간의 관계는 공자와 공자 문하의 72제자와 서로 대비할 수

있다. 구영의 그림에서 모범생이 습자 교본에 쓴 '상대인공을기'라는 글자는 바로
이 점을 명확하게 밝힌 듯하다.

구멍 뚫린 모자, 누더기옷, 다 해진 거적때기 상의에 닳아빠진 이불잇 같은 바지, 대막대기 지팡이에 이 빠진 동냥 그릇.開花帽子, 打結衫兒, 舊席片對着破毡條, 短竹根配着缺燒碗.

4.
의미심장한 시정의 기이한 풍경
─「유민도」의 오해

1516년 7월의 어느 날, 쑤저우 화가 주신周臣, 1460?~1535은 집에서 한가로이 있으면서 평상시 거리에서 보았던 사람들을 떠올렸다. 이에 즉흥적으로 그림을 그려 화첩을 완성했다. '직업 화가'인 주신은 이처럼 자신만의 기억과 흥취에 따라 그림을 그린 적도 없고, 그림에 비교적 긴 제기를 쓴 적도 없었다. 따라서 이 화첩의 45자에 달하는 제기는 의미심장하다.

정덕 병자년 가을 7월에 한가하여 일이 없었는데, 우연히 평소 저잣거리 거지들의 일상 태도를 본 것이 생각나서 붓과 벼루가 있기에 갑자기 그림으로 그렸다. 비록 볼 만하지는 않지만, 또한 이로써 세상의 풍속을 일깨우고 권면하는 데 도움이 될 것이다.正德丙子秋七月, 閑窗無事, 偶記素見市道丐者往往態度, 乘筆硯之便, 率爾圖寫, 雖無足觀, 亦可以助驚勵世俗云.

주신은 휴식을 취하면서 더위를 식힐 때 그린 이 소품에 성의를 다해 이름을 붙이지도 않았고 그림의 함의도 언급하지 않아 후세 사람들에게 500년이 넘도록 수수께끼를 남겼다.[6]

그림 21 주신, 「유민도」, 두루마리, 종이에 채색, 31.9×244.5cm, 클리블랜드미술관

거지

화첩 상단에는 본래 적어도 서른 명의 인물이 있었을 것이다. 그러나 청대 중기에 이르러 장식을 바꾸어 긴 두루마리로 제작했고, 청대 말기에 또 이를 나누어 적어도 두 권으로 분책했다. 세상에 남아 있는 두 권은 미국 클리블랜드미술관(그림 21)과 호놀룰루미술관(그림 22~25)에 소장되어 있는데, 각각 열두 명의 인물이 있다. '유민도流民圖' 혹은 '걸식도乞食圖'라는 두 개의 다른 이름은 모두 주신의 후배 문인 장봉익張鳳翼, 1549~1636의 작품이다. 장봉익은 그림 뒤의 제발에서 다음과 같이 풀이했다. 의지할 곳을 잃고 떠돌아다니는 거지와 장애인은 바로 북송 정협鄭俠, 1041~1119이 「유민도」에서 정치를 풍자한 전통에서 비롯한다. 정협의 그림은 황제가 왕안석의 변법變法을 곧이듣는 장면을 은유했고, 주신의 그림은 정덕正德 연간에 환관 유근劉瑾, 1451~1510, 전영錢寧, ?~1521, 강빈江彬, ?~1521 등이 조정을 농락한 결과로 일어난 민생의 참상을 은유적으로 표현했다. 후에 그는 이 제발을 자신의 문집에 수록하고 이 그림에 「걸아乞兒」라고 이름을 붙였다.

주신은 그가 그린 것을 '시도개자市道丐者'라고 했다. '시도'는 전문적인 함의가 있는데 시장이란 뜻이다. '시도개자'가 가리키는 뜻은 '시장의 온갖 사람과 거지'다. 현존하는 그림 속 스물네 명의 인물은 거지와 시장 인물 두 부류로 확실히 나눌 수 있다.

명나라의 거지는 어땠을까? 주신과 나이가 같은 진탁陳鐸은 「걸아」라는 산곡

散曲에서 걸인을 다음과 같이 묘사했다. "몸에 실오라기 하나 걸치지 않고 나무바가지를 거꾸로 걸고 짚자리 비스듬히 걸쳤다.赤身露體, 木瓢倒掛, 草荐斜披." 이보다 늦은 풍몽룡馮夢龍, 1574~1646의 화본소설 『유세명언喩世明言』의 「김옥노가 박정한 남편을 몽둥이로 때리다金玉奴棒打薄情郎」는 거지를 더욱 생동감 있게 묘사했다. "구멍 뚫린 모자, 누더기옷. 다 해진 거적때기 상의에 닳아빠진 이불잇 같은 바지, 대막대기 지팡이에 이 빠진 동냥 그릇. …… 뱀 흉내, 개 흉내, 원숭이 흉내, 입으로 온갖 소리 흉내도 잘 내네. 딱딱이를 두드리며 각설이타령 들어간다. 그놈의 타령 소리 귀에 거슬리기도 하여라. 기와를 깨트려 얼굴에 처발랐나, 못생기기는 어째 그리 못생겼나.開花帽子, 打結衫兒. 舊席片對着破氈條, 短竹根配着缺唇碗. …… 弄蛇弄狗弄猢猻, 口內各呈伎倆. 敲板唱楊花, 惡聲聒耳; 打磚搽粉臉, 醜態逼人."

거지의 표준 옷차림은 다음과 같다. 등에 해진 짚자리와 담요를 두르고 한 손에는 대나무 막대기를 들고 다른 손에는 깨진 밥그릇을 들고 허리에는 나무바가지를 걸었으며, 머리에는 망가진 모자를 쓰고 몸에는 헝겊으로 기운 홑옷을 걸쳤고, 몸은 대부분 노출되었다. 이렇게 하여 주신의 그림에서 '표준적인 거지' 열 명을 쉽게 확인할 수 있다. 두 사람은 등에 비스듬히 짚자리를 메고, 세 사람의 손에는 깨진 밥그릇이 들려 있으며, 다섯 사람은 손에 막대기를 들고 있다. 이들은 모두 남성 거지다. 신체장애가 있는 사람들 중에는 노동력을 상실하여 거지가 되는 경우가 종종 있었다. 그림 속에서 세 사람은 중증 장애인이며, 뜻밖에도 두 사람은 여성이다. 한 사람은 반신마비인데, 그녀는 장갑을 낀 두 손으로 기어

그림 22 주신, 「유민도」(부분), 호놀룰루미술관

간다. 그 밖에 시각장애인이 두 사람이다. 한 사람은 노인이고 한 사람은 노파인데, 동물에 의지해 길을 인도한다.

이 열세 사람이 방대한 거지 대오를 구성한다.

이외에 몇 사람도 거지로 구분할 수 있다. 그림 속 세 사람은 각기 원숭이, 다람쥐, 뱀에게 재주를 부리게 하는데, 바로 「김옥노가 박정한 남편을 몽둥이로 때리다」에서 말한 "뱀 흉내, 개 흉내, 원숭이 흉내弄蛇弄狗弄猢猻"를 내는 사람들이다. 한 사람은 박자판을 두드리며 연화락蓮花落, 몇 사람이 간단히 분장하고 대나무 판을 치면서 노래하는 통속적인 가곡을 노래한다. 그는 안질이 있는데, 바로 "딱딱이를 두드리며 각설이 타령에 들어간다. 그놈의 타령 소리가 귀에 거슬리기도 하는敲板唱楊花, 惡聲聒耳" 사람이다. 또 두 사람은 얼굴에 화장을 하여 부부로 분장했다. 여성으로 분장한 얼굴에는 '삼백三白'을 칠했으며, 아래에는 찢어진 치마를 걸쳤고 손에는 노란색 손수건을 들었다. 이 사람이 바로 "기와를 깨트려 얼굴에 처발랐나, 못생기기는 어째 그리 못생겼나打磚搽粉臉, 醜態逼人"라고 묘사된, 얼굴에 분을 바른 사람이다. 무엇이 '기와 깨트리기'인가? 그림 속에서 상의를 벗은, 몹시 여윈 거지는 손에 그다지 정연하지 않은 물체를 쥐고 있다. 이것은 응당 벽돌 조각, 혹은 기와 조각이나 돌덩이일 것이다. 그는 단단한 물건으로 끊임없이 자신을 때리면서 자신의 몸을 해쳐 돈을 구걸한다.

매파

주신의 그림에는 아직 네 명이 남아 있다. 한 사람은 어고漁鼓를 치며 도정道情을 부르는 도사이고, 다른 사람은 손에 바리때를 쥐고 탁발하는 스님이며, 또 다른 사람은 등에 자루를 멘 장년의 여성이고, 한 사람은 마찬가지로 등에 자루를 멘 장년 여성이다.(그림 23)

이 네 명은 탁발승의 승포僧袍 아래 가선이 해져 너덜너덜한 것을 제외하면, 나머지 차림은 자못 신분에 걸맞는다. 두 여성은 자리 오른쪽에 서로 마주해 서 있고 의상이 정결하다. 장년 여성의 머리에서 원추형의 '적계髲髻, 가발의 쪽'를 볼 수 있

그림 23 주신, 「유민도」(부분), 두루마리, 호놀룰루미술관

다. 이는 명대에 일정한 지위가 있는 기혼 여성의 표준적인 차림이다. 젊은 여성은 '운계雲鬟, 여자의 쪽진 머리'를 틀었다. 이들 여성이 등에 메고 있는 자루 가운데 나이 든 사람의 것은 다소 무거워 보이고 얼굴 모양과 마찬가지로 각이 져 있다. 젊은 사람이 든 것은 다소 가벼워 보이는데, 얼굴 모양과 마찬가지로 충만하고 윤택하다. 자루는 이들 여성이 바로 길에서 떠돌아다님을 말해준다. 이들은 어떤 사람일까?

명대 중엽 강남 지구에 '매파'라 불리는 여성들이 대거 출현했다. 진탁의 「매파賣婆」라는 산곡이 있다.

貨挑賣繡逐家纏. 물건 메고 자수품 팔고자 집집이 돌아다니고
剪段裁花隨意選. 주단 잘라 꽃 만들어 마음대로 고르게 하네.
携包挾裹沿門串. 보자기에 싸서 들고 문마다 들어가자니
脚丕丕無遠近. 다리는 성대하여 원근이 없네.
全憑些巧語花信. 전부 감언이설로 유혹하여
爲情女偸傳言. 정녀를 위해 몰래 말을 전한다.
與貪官過付錢. 탐관에게 뇌물 건네주어
愼須防請托貪緣. 청탁하거나 아첨하는데 신중하노라.

글자 그대로 '매파'는 장사하는 여성이란 뜻이다. 이들은 집집마다 찾아다니고 골목을 돌아다니며 소매 장사를 하며, 주로 여성 고객을 대상으로 자수품과 장신구 등을 판다. 여성이기 때문에 집안으로 들어가 수많은 규중 여성과 접촉할 수 있는데, 규방 여성이 바깥세상과 접촉하는 통로의 하나다. 이에 그녀들은 또한 일부 특수한 일, 예를 들어 서신, 연애편지 등을 전달하기도 한다. 명대 말기에 쑹장松江 사람 범렴范濂이 『운간거목초雲間據目抄』 「기풍속記風俗」에서 더욱 상세하게 묘사했다.

매파가 다른 군에서 왔는데 나이는 그다지 많지 않았다. 근년에 서민 가정 여성 중 잠시 밖으로 나오는 자가 있는데, 바로 이들을 '매파'라고 부른다. 간혹 금 구슬이나 장신구를 바꾸기도 하고 간혹 보자기, 수건, 색실을 판매하기도 하며, 간혹 얼굴 화장과 머리 손질을 독점하기도 하며, 혹은 결혼 중매인을 사칭하여 중매하기도 한다. 진실로 이익을 얻기에 급급하여 못하는 짓이 없었다. 게다가 화장을 아름답게 꾸미고 복식을 정갈하게 하며 감언이설을 교묘하게 꾸며서 집안으로 들어와 유혹하고 온갖 방법을 써서 공공연히 음란한 짓을 일삼으니, 진실로 풍속과 교화에서 허용하지 않는다. 바다.賣婆. 自別郡來者, 歲不上數人. 近年小民之家婦女, 稍可外出者, 輒稱 '賣婆'. 或兌換金珠首飾, 或販賣包帕花線, 或包攬做面篦頭, 或假充喜娘說合. 苟可射利, 靡所不爲, 而且俏其梳妝, 潔其服飾, 巧其言笑, 入內勾引, 百計宣淫, 眞風敎之所不容也.

'파婆'는 결혼한 여성을 말한다. 이들은 외모를 중시하고 통상적으로 차림이 아름답고 정결하다. 그 표준적인 옷차림은 진탁이 말한 '휴포협과携包挾裹'이고 간편한 보따리를 메고 내왕하기 편리하다. 이러한 특징은 주신의 그림 속 형상과 완전히 부합한다.

이것이 바로 주신이 눈으로 본 '시도'다. 하나는 하층 인물이 섞인 곳이고, 하나는 매우 번화한 시장이며, 하나는 형형색색의 강호江湖다. 아마도 거지가 화면의 절대 다수를 차지하고 그림이 매우 과장되고 생동감 있기 때문에 사람들은 쉽게 '시도'를 등한시하고, 거지만 보고는 그 거지가 굶주리고 있다고 생각하고

유민을 생각할 것이다.

1593년 황허강黃河 둑이 크게 터져서 허난河南, 안후이安徽, 산둥 등 여러 지방이 수재를 당했다. 조정의 대응이 제때에 이루어지지 않아 재해 상황이 오래 지속되었다. 이듬해 형과급사중刑科給事中 양둥밍楊東明, 1548~1624이 만력 황제에게 「유민도」를 바쳤고 아울러 문자로 묘사했다. 황제는 이에 마음이 움직여 명령을 내려 즉시 이재민을 구제했다. 양둥밍의 「유민도」는 모두 열네 폭으로 지금까지도 판화 도상이 세상에 전해지고 있는데, 이재민의 각종 참상 및 목숨을 부지하기 위해 일삼았던 잔인한 행위를 묘사했다. 예를 들면 '사람이 초목을 먹다人食草木' '온 가족이 목매어 죽다全家縊死' '인육을 잘라 먹다刮食人肉' '온 길에 굶어죽은 사람이 가득하다餓殍滿路' '두 살배기 딸을 죽이다殺二歲女' '아들은 거지가 되고 어머니는 물에 빠지다子丐母溺' '기민이 다른 곳으로 떠나가다飢民逃荒' '남편은 도망가고 아내는 쫓아가다夫奔妻逃' '살아 있는 아들 목숨을 팔다賣兒活命' '아들을 버리고 달아나 살길을 찾다棄子逃生' 등이 있다. "흉년이나 병역 의무를 피하여 다른 곳으로 이주해 간 사람을 '유민'이라 한다.年飢或避兵他徙者曰流民." 이는 『명사』의 '유민'에 대한 정의다. 기근과 전쟁으로 본적지를 떠나서 타향에 유랑하는 사람이 바로 유민이다. 하지만 주신의 그림은 이들 '유민'과는 크게 다르다. 아들과 딸을 팔아버리고 시체가 곳곳에 널리고 초근목피로 연명하는 장면은 「유민도」에서 자주 볼 수 있는 광경인데, 주신의 그림 속에서는 찾아볼 수가 없다. 주신의 그림 속의 스님, 도사, 매파는 절대로 유민이 아니라 거지인데, 거의 다 직업 거지이지 결코 '유민'이 아니다.

해학적 풍자

제기에서 주신은 회화작품이 '경려세속警勵世俗, 세속을 경계하도록 권면함'할 수 있기를 바랐다. 도상이 어떻게 일반 민중의 생활을 권계勸誡하고 경고할 수 있는가?

풍몽룽은 『유세명언』「장흥가가 진주 적삼을 다시 찾다蔣興哥重會珍珠衫」에서 다음과 같이 말했다. "세상에는 상종해서는 안 되는 네 부류의 인간이 있으니, 한

번 그들과 상종하게 되면 평생 관계를 끊을 수가 없다. 그 네 부류의 인간이 누구냐 하면 바로 떠돌이 중, 거지, 건달 그리고 중매쟁이다.世間有四種人惹他不得, 引起了頭, 再不好絶他. 是那四種? 游方僧道, 乞丐, 閑漢, 牙婆."공교롭게도 네 부류 가운데 주신은 세 부류를 그렸다.

떠돌이 중에 대한 부정적 태도는 수많은 명대 소설과 가곡에 보인다. 거지에 대한 부정적 태도는 무수하다. 앞에서 인용한 「김옥노가 박정한 남편을 몽둥이로 때리다」 중 거지에 대한 조롱이 전형적이다. 이곳의 거지는 '거지 두목丐頭'에게 제압당하는 직업 거지이지, 진정으로 재난을 입은 백성이 아니다. 주신이 그린 것은 직업 거지의 각종 행위를 포괄한다. 노파에 대한 태도는 더욱 매섭다. 명대에 이미 각종 시가 여성을 지칭하는 '삼고육파三姑六婆'라는 말이 있었다. '삼고'는 이고尼姑, 도고道姑, 봉고卦姑를, '육파'는 아파牙婆, 매파媒婆, 사파師婆, 건파虔婆, 약파藥婆, 온파穩婆를 가리킨다. 노파들이 여염집 여성들과 비교적 자유롭게 접촉할 수 있었기 때문에 일반인들은 노파들을 더욱 경계했다. 『유세명언』에서 이어 말했다. "앞의 세 부류의 인간은 그래도 낫지, 중매쟁이 할멈은 약도 없는지라 한번 규중에 발을 들여놓게 하면 나중에는 중매쟁이 할멈 없이는 도저히 심심해서 견디지 못한다. 설 할멈은 본바탕이 썩 좋지 못한데다 온갖 감언이설로 삼교아를 꾀어 삼교아는 이제 설 할멈이 없이는 한시도 견디지 못하는 처지가 되었다. 호랑이 무늬 그리기는 쉬워도 호랑이 뼈 그리기는 어렵고, 사람 생김새는 보기 쉬워도 마음 보기는 어렵다. …… 이날 이후로 설 할멈은 낮이면 장사를 나갔다가 밤에는 삼교아 집으로 돌아왔다.上三種人猶可, 只有牙婆是穿房入戶的, 女眷們怕冷靜時, 十個九個到要卦他來往. 今日薛婆本是個不善之人, 一般甛言軟語, 三巧兒遂與他成了至交, 時刻少他不得. 正是: 畫虎畫皮難畫骨, 知人知面不知心.(明心寶鑑 省心篇)", "從此爲始, 婆子日間出去串街做買賣, 黑夜便到蔣家歇宿." 이곳의 '아파牙婆'는 인신매매에 종사하는 특정한 여성을 가리키는 것이 아니라, 시가에서 빈번하게 왕래하며 소규모로 장사하는 여성을 말한다. 명대의 쑹장에 무척 유명한 '오매파吳賣婆'가 출현했는데, 사실은 여성 식객이었다. 「장흥가가 진주 적삼을 다시 찾다」에 나오는 '설파薛婆'보다 더 큰 명성을 지닌 사람은 소설 『금병매金瓶梅』의 '옥파玉婆', 즉 부정적인 노파 형상이다.

그림 속 인물이 통속문학에서는 부정적 형상으로 그려지지만, 화가는 결코 명

확한 태도를 표명하지 않았으니 자세히 사색하고 탐구할 필요가 있다. 그림 맨 끝의 지팡이를 짚은 중년 남성 거지는 다리가 부어올라 고약을 발랐고 한쪽 손만 올렸는데, 「한희재야연도」 끝부분의 한희재의 손시늉과 같으니, 모종의 권계의 뜻을 지니고 있는 듯하다. 그 밖에 손으로 어린아이를 안고 양을 끄는, 혹이 달리고 눈이 보이지 않는 여성은 다리가 부어올라서 매우 고통스러워하고 있다. 『열녀전列女傳』에 제齊나라의 '혹 달린 여자宿瘤女'가 나오는데, 용모는 추했으나 품덕으로 인해 왕후로 세워졌다. 하지만 주신의 그림에서는 혹 달린 시각장애 여성이 부덕의 화신이라고 상상하기는 어렵다. 화가의 묘사는 하층의 혹 달린 여성의 모습에서 비롯한다. 각종 고사 가운데 목에 혹이 난 여성은 남성보다 훨씬 많은데, 이는 과학적으로 근거가 있다. 갑상샘 종양을 옛사람들은 '항하영項下癭, 목 아래의 혹'이라 불렀고, 여성의 발병률이 남성보다 서너 배 많았다. 종양은 대부분 양성이며 매우 크게 자랄 수 있다. 많은 고사에서 목 아래 혹이 자라는 여성을 묘사해 왕왕 조롱했다. 예를 들어 수나라 후백侯白, 580년 전후의 『계안록啓顏錄』에서 "산둥 사람이 푸저우의 여성을 아내로 삼았는데 혹병을 많이 앓고 있었으며, 그의 장모의 혹도 매우 컸다山東人娶蒲州女, 多患癭, 其妻母項癭甚大."라고 했고, 『속현괴록續玄怪錄』에서는 "안캉의 악관 조준조의 아내 파구는 목에 혹이 자랐다. 처음에는 작아서 계란만 했으나, 점점 커져서 서너 되의 사발만 했다. 5년이 지나자 크기는 여러 말이 들어가는 솥만 했으며 무거워서 다닐 수가 없게 되었다安康伶人刁俊朝, 其妻巴嫗, 項癭者. 初微若鷄卵, 漸巨如三四升缶盎. 積五年, 大如數斛之鼎, 重不能行."라고 기록했다. 기묘한 것은 종양 속에 미후정獼猴精, 원숭이로 둔갑한 요괴이 숨어 있다고 여겼다는 점이다. 이러한 질병이 얼마나 기괴하든지 간에 명대 의학은 이미 이 질병에 대해 상당히 깊이 이해하고 있었다. 진실공陳實功, 1555~1636이 편찬한 『외과정종外科正宗』(권 2)에 「영류론癭瘤論」을 두어 갑상샘 종양을 상세히 이야기했다. "또다른 한 종은 분홍색으로 대부분 귀와 목 앞뒤로 생기며 하체에 생기는 것도 있는데, 전부 담기가 응결하여 이루어진다又一種粉瘤, 紅粉色, 多生耳項前後, 亦有生于下體者, 全是痰氣凝結而成." 그림 속의 혹 달린 시각장애 여성의 목 아래 혹은 매우 거대하고 부은 다리는 보기만 해도 몸서리치게 된다. 하지만 극심한 신체 질환 가운데 어떤 것은 그다지 정상적이지 않은 것 같다. 그녀 앞에서는 산양이 길을 안내하고 있는데, 이러한 장면은 여태

그림 24 주신, 「유민도」(부분),
두루마리, 호놀룰루미술관

그림 25 주신, 「유민도」(부분), 두루마리, 호놀룰루미술관

까지 본 적이 없다. 또한 그녀는 가슴에 어린아이를 품고 있다. 일반적인 상황이라면 그녀의 신체 및 나이로 봐서는 애타게 먹을 것을 기다리는 아이가 있어서는 안 된다. 이는 어쩔 수 없이 감상자로 하여금 구걸에 흔히 쓰이는 수단을 생각나게 한다. 그중의 하나가 바로 신체장애와 차마 눈뜨고 볼 수 없는 질병으로 동정을 구하는 일이다.

그림 속 공연하는 거지에 대한 묘사에서 더욱 익살맞은 요소를 다수 볼 수 있다. 예를 들면 '차분검搽粉臉, 분 바른 얼굴'의 공연자다.(그림 24) 그림에서 한 거지는 방망이 모양의 물건을 높이 들고 있으며 그 위에는 관리 모습의 사람을 그렸는데, 관모와 복두를 쓰고 한 손은 허리에 대고 한 손은 눈썹 사이까지 들어올렸다.(그림 25) 거지의 얼굴 생김새는 비교적 흉악스럽고, 입술 언저리와 아래턱에는 수염이 났으며, 치아를 드러내고 눈은 크게 뜨고 관인상官人像을 그린 몽둥이를 바라보고 있다. 이 사람은 응당 종규상鍾馗像이나 신상神像과 유사한 사람을 그려 악마를 내쫓는 사람일 것이다. 그의 맞은편 사람은 손에 빗자루를 들고 있다. 주신의 이 그림은 본래 화첩이었으며 기본 형식은 한 면에 두 사람씩 배정했으니, 이 두 사람이 서로 호응하는 한 쌍이라고 볼 수 있다. 그렇다면 왜 한 사람은 악마를 내쫓고, 한 사람은 땅바닥을 쓰는가? 송대 때 음력 섣달로부터 도시의 거지는 두세 사람씩 한데 모여 종규 등의 형상으로 분장하고 집집을 돌며 구걸했다. 섣달 그믐날 밤에는 사람들이 모두 설날을 쇠고자 집안을 깨끗이 청소한 다음 문신門神, 종규상을 걸었다. 주신이 그린 두 사람 가운데 한 사람은 신상으로 악마를 쫓아내고 한 사람은 빗자루로 쓸고 있으니, 묘사한 것은 아마도 거지가 음력 섣달과 섣달그믐날에 남을 위해서 악마를 쫓아내고 청소한다는 이유로 구걸하는 행위일 것이다.

다소 직업적인 기예를 가진 거지 말고도 주신은 전문적인 기술을 가진 거지를 그렸다. 그림에서 원숭이, 뱀, 다람쥐의 재주를 부리는 사람들에게는 전문적인 훈련이 필요하다. 아슬아슬하고 웃기는 공연으로 살아가는 이들의 모습에는 해학과 유머가 충만하다. 다람쥐 재주를 부리는 사람을 보면 토순兎脣의 모습인데, 속칭 '언청이豁子'라고도 한다. 주신이 그린 거지는 기본적으로 모두 여위었지만, 뚱뚱한 중년 거지도 있다. 그는 지팡이를 짚었고 배가 불룩 튀어나왔다. 그의 맞은

편에는 다리를 절룩거리는 여위고 작은 거지가 또한 지팡이를 짚고 있다. 비교해보면 뚱뚱한 거지가 지팡이를 짚은 것은 다소 이상해 보인다. 목발은 힘을 받지 못하는 다리의 대체물이자 버팀목이다. 그가 왼팔에 지팡이를 짚은 것은 왼쪽 다리에 문제가 있음을 암시한다. 하지만 그의 지팡이는 약간 짧아서 왼쪽 다리를 지탱할 수가 없고, 그의 왼쪽 다리도 아무 문제가 없어 보인다. 그림 속 두 지팡이를 짚은 한 사람의 다리와 지팡이를, 화면 맨 끝의 지팡이를 짚은 사람과 비교하면 차이가 매우 분명하다. 두루마리 그림 마지막 사람의 지팡이와 다리는 동일선상에 놓여 지팡이가 부은 다리의 버팀목이 되어준다. 그런데 지팡이를 짚은 체구가 큰 거지는 절름발이를 가장한 것으로 보인다.

주신은 초상화 같은 느낌이 나도록 초상화를 나열하는 방식으로 배치했다. 그가 그린 시가 인물과 거지의 면모, 개성, 교활, 기량은 매우 생동적이다. 화가는 그림을 통해 감상자가 시가, 도시, 사회와 자신의 관계를 사고하도록 돕는다. 이것이 명대 중기 이래 회화의 새로운 의의다.

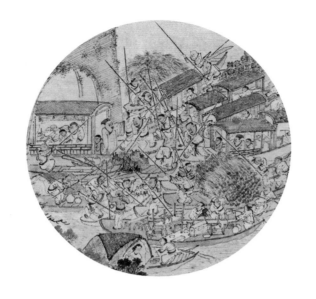

창면 현수교는 거대하고 아름다우며 다리 바닥에 석판을 깔았으며, 또한 첫번째 아치 위에 있으며 다섯 문과 달랐다. 을유년 음력 6월 13일에 불타버렸고, 토원은 잠시 깃대로 울타리를 만들고 위에 문짝을 덮어놓아 이를 밟으면 흔들려 위험했다. 閶門吊橋巨麗, 橋面加以石板, 且據第一洪之上, 與五門不同. 乙酉閏六月十三日燬于火, 土院暫以旗杆木爲柵, 而上蓋門扉, 履之搖動可危.

5.
창먼, 변발과 무질서의 도시
―「효관주제도」 읽기

쑤저우는 예로부터 번화한 곳이다. 명대에 '오문화파吳門畵派'가 흥성하면서 일련의 쑤저우 인문지리 경관이 그림 속으로 들어오게 되었다. '실경도實景圖'와 '명승화名勝畵'도 쑤저우의 '특산품'이 되었다. 하지만 이 글에서 토론하고자 하는 것은 명대 중기 오문화파가 그린 쑤저우의 아름다운 경치가 아니라, 청대 초기의 도시에 대한 되돌아보기다.

장굉의 체험

1647년 추석이었다. 때는 청나라 순치順治 4년 정해丁亥로 이날 일흔한 살의 쑤저우 화가 장굉은 갑자기 흥취가 일어 벗들과 함께 성을 벗어나 후추虎丘에서 노닐었다. 사람들은 모두 신이 나서 돌아가는데 뜻밖에도 유람선이 쑤저우 창먼閶門으로 돌아와 성으로 들어가려고 했다. 바로 그때 심각한 교통 정체가 빚어져 수많은 배가 창먼 밖에 몰려 있었다. 기다리는 가운데 화가의 직업 습관이 발동하여 장굉은 손에 든 쥘부채에 눈앞의 혼잡한 풍경을 그렸다. 이렇게 신이 나서 그

그림 26 장꿩, 「창관주조도」, 부채, 종이에 채색, 17×51.3cm, 고궁박물원

린 작품이 지금까지 보존되어 현재 고궁박물원에 소장되어 있는 「창관주조도閶關
舟阻圖」(그림 26)다.

우리가 이러한 사연을 알게 된 것은 장꿩이 부채 면에 말은 간결하나 뜻은 완
벽하게 써두었기 때문이다. "정해 중추에 장씨의 양화재에 우거하다가 벗과 함께
후추로 놀러갔는데, 창면으로 돌아갈 때 배가 막혀 나아가지 못했다. 우연히 부
채가 있기에 여기에 그림을 그려 그 흥취를 기록한다. 하하.丁亥中秋, 寓蔣氏釀花齋, 同友
游虎丘, 返棹閶關, 舟阻不前. 偶有便面, 作此圖以記其興. 呵呵." 유머러스한 자술적 글에 따르면, 장
꿩의 그림은 그가 몸소 관찰하고 친히 본 장면에서 나온 것 같다. 하지만 작은
쥘부채의 그림 왼쪽은 성문과 성벽이고 오른쪽은 강과 다리와 꽉 들어선 선박인
데, 주제와 구도가 모두 그보다 1년 빠른 그림인 원상통袁尚統, 1570~1661?의 「효관주
제도曉關舟擠圖」(그림 27)와 매우 유사하다.

장꿩보다 나이가 열세 살 어린 원상통[7]도 쑤저우의 직업 화가였다. 그의 그림
은 장꿩보다 훨씬 커, 1미터가 넘는 족자다. 화면 배치는 마찬가지로 왼쪽에는 성
문과 성벽, 오른쪽에는 강과 다리와 혼잡한 배들을 배치했다. 실제로 장꿩과 원
상통은 서로 잘 아는 사이로, 두 사람 모두 쑤저우의 유명 화가였다. 이 두 사람
사이에 깊은 친분이 있는지를 설명해주는 직접적인 자료는 없지만, 그들은 동료

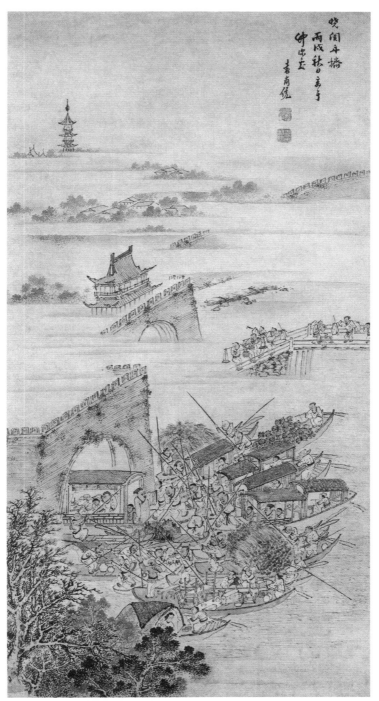

그림 27 원상통, 「효관주제도」, 두루마리, 종이에 채색, 115.6×60.1cm, 고궁박물원

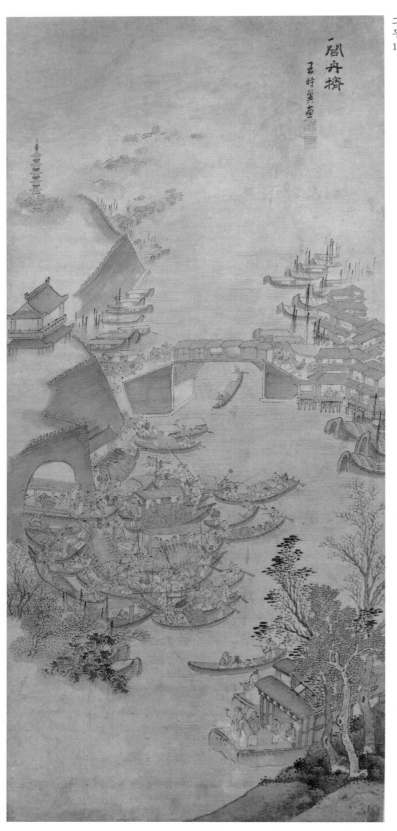

그림 28 왕시익, 「금창주제도」, 두루마리, 종이에 채색, 131.8×64.2cm, 난징박물원

화가이자 문인 친구였고, 함께 협력하여 그림을 그린 적도 있다. 물론 장꿍의 「창관주조도」의 영감이 원상통의 「효관주제도」에서 나왔다고 설명하는 자료는 없다. 사실상 원상통의 그림에는 '효관주제曉關舟擠'라는 그림 제목만 썼고, 쑤저우 창먼이라고 밝히진 않았다. 장꿍의 그림을 창먼과 비교한 후에야 비로소 원상통의 그림에서 묘사한 것이 마찬가지로 혼잡한 쑤저우 창먼임을 완전히 확신할 수 있었다.

원상통 그림의 혁신성은 매우 비슷한 다른 그림에서 증명할 수 있다. 그것은 왕시익王時翼이라 불리는 쑤저우의 직업 화가가 그린 「금창주제도金閶舟擠圖」(그림 28)다. 그림 제목에서 화법에 이르기까지 완전히 원상통에게서 나왔다. 애석하게도 왕시익에 관한 사료는 기록된 것이 거의 없으며, 그의 나이는 원상통보다 약간 어려 제자뻘에 속한다. 그 그림에서 특수한 쑤저우 창먼 도상에 대한 원상통의 영향력을 느낄 수 있다.

창먼 묘사

창먼은 쑤저우성의 가장 유명한 성문이다. 쑤저우성의 서북쪽에 있고 쑤저우의 서문이며, 성밖 후추로 나갈 때 반드시 거쳐야 하는 문으로, 쑤저우의 랜드마크다. 창먼이 최초로 등장한 그림은 친구를 송별하는 장면과 연관이 있다. 대대로 쑤저우를 떠나는 친구를 배웅할 때 모두 창먼 밖에서 주연을 베풀며 송별시나 송별도를 건넨다. 명대 중기 쑤저우의 수많은 송별 회화는 모두 창먼에서의 송별을 주제로 삼았다. 예를 들어 당인唐寅, 1470~1523의 「금창송별도金閶送別圖」는 창먼 밖 현수교 가의 송별 광경을 그렸다. 당인의 그림에서 창먼의 성루, 성벽 및 현수교는 대부분 암시적 표현으로, 서툰 붓 터치로 헤어지기 서운한 송별의 마음을 강조했다. 현실 속의 창먼은 이와는 상반된다. 쑤저우에서 가장 번화한 구역으로 끊임없이 행상이 오고가기 때문에 정부는 이곳에 세관을 설치했다. 쑤저우로 진입하거나 혹은 쑤저우성에서 나와 다른 도시와 읍으로 갈 때는 모두 창먼을 거쳐야 한다. 1628년 진사陳思가 퇴임하는 쑤저우지부蘇州知府 구신寇愼, 1577~1659

을 배웅하기 위해 그린 「금창효발도金閶曉發圖」는 당인의 작품 분위기와 매우 다르다. 그림은 창먼과 현수교를 중심으로 길게 이어진 성벽을 비롯해 다른 성문을 그렸는데 그 경관이 웅대하다. 날은 아직 이르지만 성에 들어가고 나가는 사람이 끊임없이 이어진다. 구신은 바로 배웅하는 무리들과 창먼 밖의 기슭에서 고별했다.

그러나 세상에 남아 있는 그림에서 '송별도'에 속하지 않으면서 도리어 창먼을 '유일한 중심'으로 삼은 가장 이른 예는 원상통과 장쾡의 작품인 듯하다. 뒤를 이어 90년 후 청대 옹정雍正 연간에 이르러서야 비로소 쑤저우 도화오桃花塢에 있는 판화 「고소창문도姑蘇閶門圖」에서 창먼의 번화한 광경에 대한 사실적 묘사를 볼 수 있다. 청대 말기 급속한 경제 발전과 함께 쑤저우는 번영을 의미했고, 창먼은 쑤저우를 상징하며 대도시의 삶을 보여주었다. 창먼을 묘사한 회화들 중에서 원상통과 장쾡의 그림은 매우 특별해 보인다. 그들은 약속이나 한 듯 창먼의 교통 상황을 주제로 삼았는데, 교통 정체는 현대 도시의 보편적인 문제다. 원상통과 장쾡의 그림은 이 주제로 어떠한 함의를 전달하고자 했을까?

우선 그림을 자세히 살펴보자. 우리는 이러한 질문을 해볼 수 있다. 창먼의 교

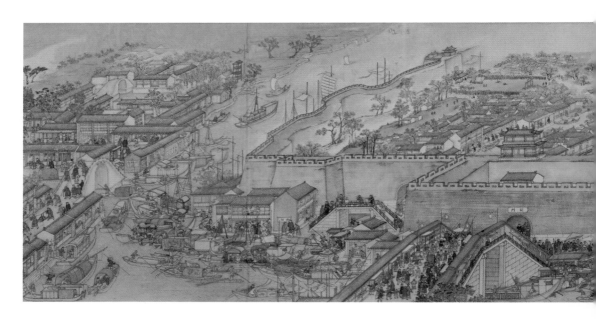

통 정체는 당시의 보편적인 상황인가, 아니면 특수한 상황인가? 창먼을 표현한 가장 사실적인 묘사는 청대 옹정 10년(1734) 쑤저우 도화오의 대형 목판화 「고소창문도」와 「삼백육십항도三百六十行圖」(일본 왕사성미술보물관) 및 건륭 24년(1759)에 청궁清宮에서 일한 쑤저우 화가 서양徐揚이 그린 「고소번화도姑蘇繁華圖」(그림 29)다. 이외에도 건륭 연간 1691년에 완성한 「강희남순도康熙南巡圖」에 쑤저우 구역의 창먼 묘사가 있다. 이러한 그림에서 창먼은 매우 번화하고 성문 밖의 강에는 수많은 선박이 모여 있지만 질서정연하며 조금도 혼잡하지 않다. 하지만 창먼은 확실히 널찍한 편이 아니라서 일단 일이 생기면 쉽게 혼잡해질 것이다.

원상통과 장굉의 그림은 모두 가을에 그려졌다. 장굉의 그림에 그림의 정경에 대한 비교적 명확한 설명이 있는데, 이는 1647년 중추절에 후추를 유람하고 그린 작품이다. 현지에서 나고 자란 쑤저우 사람으로 고희를 넘긴 장굉은 당연히 후추를 무수하게 가봤을 것이다. 그렇다면 이번 중추절에는 무슨 목적으로 후추를 유람했을까? 물론 장굉은 그 목적을 알려주지 않지만 다른 이가 자료를 제공해주는 것도 가능하다. 1577년 장굉이 태어나던 해에 화가이자 문학가인 서위徐渭, 1521~93가 쑤저우로 여행을 왔는데, 객선이 창먼 밖에 정박했다. 이날이 음력

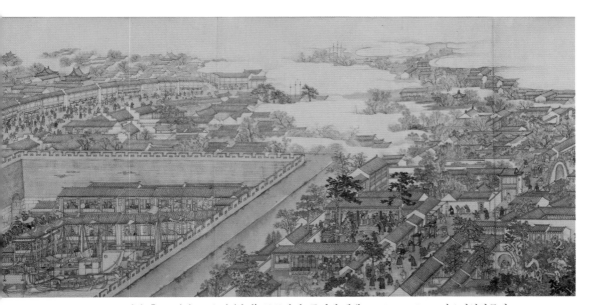

그림 29 서양, 「고소번화도」 속의 '창먼', 두루마리, 종이에 채색, 38.5×1,225cm, 랴오닝성박물관

8월 15일인데 서위는 시 「창문에 정박하니 마침 윤월 중추절이기에, 중추절 때마다 쑤저우 사람들은 후추 아래에서 노래를 겨룬다泊閶門値閏月中秋, 每中秋吳人賽唱虎丘下」를 지었다. 서위는 쑤저우 중추절 날의 '새창賽唱, 노래 경연'을 언급했는데, 이는 명대 이래로 쑤저우 사람이 중추절을 보내는 전통이다. 즉 매년 중추절에 후추에서는 곤곡崑曲 공연대회를 열어 각지의 예인을 불러모아 공연했고, 쑤저우를 비롯해 인근 도시 및 읍의 시민들과 백성들이 분분히 몰려와 구경했다. 저명한 문인 원굉도袁宏道, 1568~1610는 일찍이 「호구기虎丘記」를 써서 후추 중추절 노래 공연의 성황을 묘사한 적이 있다.

후추는 성에서 7, 8리 떨어져 있다. …… 무릇 달밤이나 꽃피는 새벽이나 눈 내리는 저녁에 유람객 왕래가 빈번한데 중추절이 특히 성대하다. 매번 이날이 되면 온 성 사람들은 문을 닫고 손잡고 어깨를 나란히 하여 온다. …… 두껍게 자리를 깔고 술을 대로에 비치해놓았으며 천인석에서 산문에 이르기까지 생선 비늘처럼 즐비하다. 박자판을 산처럼 쌓아놓았고 술잔을 구름처럼 부었고 멀리서 바라보면 마치 기러기가 평평한 모래밭에 앉아 있는 것 같고 노을이 강에 깔렸으며 천둥과 번개가 치는 것 같아 그 모습을 형용할 수가 없다.
처음 자리를 깔았을 때 노래 부르는 사람이 수천 명으로 그 소리가 한데 모은 모기 소리 같아서 식별할 수 없었다. 조별로 나누어 목청으로 겨루니 아악과 속악을 각기 부른 뒤에 좋은 곡과 나쁜 곡의 구분이 저절로 식별되었다. 얼마 지나지 않아 머리를 흔들고 발을 구르며 박자를 맞추는 사람은 수십 명에 불과했다. 잠시 뒤에 밝은 달이 하늘에 떠서 돌을 비추니 비단 같았는데 모든 저속한 악곡은 고요히 소리를 멈추었고 이에 따라 부르는 사람은 서너 명뿐이었다.虎丘去城可七八里. …… 凡月之夜, 花之晨, 雪之夕, 游人往來, 紛錯如織, 而中秋爲尤勝. 每至是日, 傾城闔戶, 連臂而至. …… 重茵累席, 置酒交衢間, 從千人石上至山門, 櫛比如鱗, 檀板丘積, 樽罍雲瀉, 遠而望之, 如雁落平沙, 霞鋪江上, 雷輥電霍, 無得而狀. 布席之初, 唱者千百, 聲若聚蚊, 不可辨識. 分曹府署, 竟以歌喉相鬪, 雅俗旣陳, 妍媸自別. 未幾, 而搖頭頓足者, 得數十人而已. 已而, 明月浮空, 石光如練, 一切瓦釜, 寂然停聲, 屬而和者, 纔三四輩.

수십 년 후 장대(張岱, 1597~1689)는 또 「호구의 중추절 밤虎丘中秋夜」이라는 글을 썼다. 이를 보면 명대 말기·청대 초기 쑤저우의 중추절에 여전히 노래 공연의 풍속이 있었음을 알 수 있다. 이날이 되면 거의 전 성의 백성이 후추에 운집했고 지체 높은 사람도 심지어 한밤중까지 기다렸다.

8월 15일 후추에 현지 사람과 쑤저우에 머무는 사람, 사대부와 그 가족, 여자 가수와 무희, 청루의 명기와 기생어미, 민간의 젊은 부인과 미혼 여성, 어린아이와 예쁘게 생긴 소년, 방탕한 아이와 불량소년, 식객과 아첨꾼, 노복과 사기꾼 같은 무리들이 전부 모였다. 위로는 생공대, 천인석, 학간, 검지, 신문정사에 이르고, 아래로는 시검석, 첫번째와 두번째 산문에 이르기까지 모두 모전을 깔고 앉았다. 높은 곳에 올라 바라보니 기러기가 모래밭에 앉은 것 같고 노을이 강 위에 깔린 것 같으며 날이 어두워지자 달이 떠오르고 북치고 나발 부는 곳은 100여 군데나 되었다. 나발을 불고 열 번 징을 쳤으며, 어양의 작은 북이 울려 천지가 뒤집히는 듯하고 우렛소리와 솥에서 들끓는 물 같아서 큰 소리로 외쳐도 들리지 않았다. 저녁 8~9시가 되자 북과 징 소리가 점차 멈추고 관현악기가 번잡하게 일어나고 노랫소리와 섞였는데 모두 「금범개」「징호만경」과 같은 웅장한 대곡이었다. 노랫소리는 사람들의 떠드는 소리, 징 소리, 관현악기 소리와 뒤섞여 리듬과 박자를 구분할 수 없었다. 밤이 깊어지자 사람들은 점차 흩어지고 사대부와 그 가족들은 배를 타고 물놀이하고 자리마다 노래 경연을 하고 사람마다 장기자랑을 했는데 남방과 북방의 풍격이 뒤섞였다. 관현악기와 현악기를 번갈아 연주했는데 듣는 사람들은 자구와 가사를 분별했으며 이를 품평하기 시작했다.虎丘八月半. 土著流寓, 士夫眷屬, 女樂聲伎, 曲中名妓戲婆, 民間少婦好女, 崽子孌童及游冶惡少, 清客帮閑, 侯僮走空之輩, 無不鱗集. 自生公臺, 千人石, 鶴澗, 劍池, 申文定祠下, 至試劍石, 一二山門, 皆鋪毡席地坐, 登高望之, 如雁落平沙, 霞鋪江上. 天暝月上, 鼓吹百處, 大吹大擂, 十番鐃鈸, 漁陽摻撾, 動地翻天, 雷轟鼎沸, 呼叫不聞. 更定, 鼓鐃漸歇, 絲管繁興, 雜以歌唱, 皆"錦帆開""澄湖萬頃"同場大曲, 蹲踏如羅絲竹肉聲, 不辨拍煞. 更深, 人漸散去, 士夫眷屬皆下船水嬉, 席席征歌, 人人獻技, 南北雜之, 管弦迭奏, 聽者方辨句字, 藻鑒隨之.

그림 30 「창관주조도」(부분)

장꿩이 1647년 중추절 때 후추를 유람한 이유는 바로 쑤저우의 독특한 명절 풍속을 보기 위해서다. 그가 목격한 교통 정체도 평일의 창먼에서 만날 수 있는 상황이 아니다. 중추절에 온 성의 백성들이 후추로 몰려들어 조성된 것이다.(그림 30)

화면에서 창먼 성벽의 상단은 안개로 덮인 듯하고 먼 곳의 풍경은 흐릿하여 보이지 않는다. 창먼 위에는 본래 원상통의 「효관주제도」와 같은 성루가 있었을 것인데 이 그림에서는 가려져 보이지 않으며, 그림에서 표현한 것은 해질녘의 창먼이다. 그렇다면 그는 후추에서 가곡을 들으며 저녁때에 이르러서야 비로소 흥취가 시들어 배를 타고 돌아간 쑤저우 사람 중 한 사람일 것이다.

원상통이 그린 「효관주제도」의 상황은 조금 다르다. 화가가 명확하게 그린 것은 '효관曉關', 즉 새벽의 창관閶關이다. 그린 시기는 1646년 '가을날秋日'인데 어느 날인지는 분명히 가리키지 않았다. 이 그림에서 혼잡한 정도는 더욱 과장되어서 장꿩의 그림보다 그 이상이지 이하는 아니다. 그림 왼쪽 하단의 나무에 보이는 붉은 잎은 계절을 표명한다. 가을 어느 날의 이른새벽에 백성들이 모두 창관에서 꽉 막혀 있으니, 이날은 아마도 중추절이었을 것이다. 장꿩의 그림이 중추절 밤 후추에서 성으로 돌아올 때의 정체를 표현했다면, 원상통의 그림에서 표현한 것은 중추절 새벽에 후추로 유람 가서 노래 공연을 듣기 위해 성에서 백성들이

제2장
시가

다투어 나와 빚어지는 정체다.

창관의 혼잡은 중추절의 독특한 경관이다. 매년 이날이 되면 창먼은 선박으로 가로막힌 창먼을 볼 수 있었지만, 어째서 원상통과 장굉의 그림에서만 이 그림이 그려졌을까? 어째서 이후에는 이 주제가 그려지지 않았을까?

두 점의 그림은 비록 크기에서 차이가 크지만, 화면 배치는 기본적으로 같으며 화가의 시선은 창먼 쪽에서 쑤저우성을 향하고 있다. 「고소창문도」「고소번화도」와 비교해 본다면, 원상통과 장굉의 그림은 대략적으로 묘사되었다. 창먼에는 수로와 육로에 두 개의 문이 있는데, 「효관주제도」의 근경에는 여러 배로 꽉 막힌 수문이 있으며, 가운데에는 성루를 띤 육문陸門이 있고 곁에 다리 하나가 있다. 원경은 성안의 풍경이다. 성안 보탑寶塔은 쑤저우성 서남쪽 판먼盤門 동쪽에 있는 루이광사瑞光寺 탑으로, 지금도 남아 있다. 화면은 근경·중경·원경 세 부분으로 분명히 나뉘는데 운무로 가로막혀 마치 신기루 같다. 화면 하반부에서 꽉 막힌 선박과 상단부 운무로 뒤덮인 쑤저우성은 다른 세계인 듯, 한 곳은 중생들로 소란스럽고 다른 한 곳은 아무 소리 없이 조용하다. 창먼의 혼잡과 소란은 본래 번화함을 의미한다. 하지만 화면의 이러한 극적인 기법은 창먼의 혼잡을 강조하기 위해서이지만, 사람들에게는 결코 번화하다는 느낌을 주지 않는다. 왜냐하면 화면에서 혼잡하여 한 무리를 이룬 선박 이외에 다리에서 관망하는 행인 예닐곱 명이 있을 뿐, 그 외에는 한 사람도 없기 때문이다. 장굉의 그림에는 강 양쪽으로 가옥이 있고, 원상통의 그림에서는 강가에 가옥이 한 채도 보이지 않는다. 그림에서 다리 상단에 있는 성루 곁에는 성벽 아래의 강기슭이 삐져나왔고 강에는 바위 몇 개를 그렸으며, 강기슭의 비탈은 준법皴法과 선염渲染을 써서 황폐한 느낌을 준다. 사실 창먼의 성벽은 완전히 이러한 모양은 아닐 것이다. 청대 건륭 연간의 납란상안納蘭常安, 1681~1748은 일찍이 「환유필기宦游筆記」에서 다음과 같이 창먼을 묘사했다. "창먼 밖은 수륙 교통의 요충지인데 남북의 선박과 수레, 외국 상인들이 모두 이곳에 모여든다. 주민들이 밀집하여 거리와 골목이 좁아서 외래 화물이 한번 도착하면, 행인들은 거의 활개를 치며 지나갈 수가 없다.閶門外, 爲水陸衝要之區, 凡南北舟車, 外洋商販, 莫不畢集于此. 居民稠密, 街弄逼隘, 客貨一到, 行人幾不能掉臂." 「고소번화도」를 보면, 창먼 남쪽의 성벽 아래는 사실 온통 가옥이라서 무척 번화하여 「효관주제도」의

성벽 아래처럼 '황량'하지는 않다.

정체되어 있지만 번화하지 않은 쑤저우 창먼은 결국 무엇을 의미하는가?

변발과 변란

회화사에서 원상통과 장굉은 일반적으로 명대 일부에서 회자되고, 작품은 왕왕 명대 작품으로 취급된다. 하지만 실제로 그 두 사람은 청대까지 살았으며, 「효관주제도」와 「창관주조도」는 모두 청대 초기의 작품이다. 전자를 청대 초기 순치 3년(1646)에 그렸고, 후자를 순치 4년(1647)에 그렸으니 앞뒤로 잇따랐다. 이는 매우 미묘한 시기다. 1644년에 청나라 병사가 산하이관山海關으로 들어오면서 명나라는 도성을 난징으로 옮겨 홍광弘光 정권을 세웠다. 1645년에 청나라 병사가 남하하여 5월 11일에 난징을 함락했고 이어 강남을 점령했는데, 양저우揚州 등 일부 도시를 제외하면 청나라 병사는 그다지 저항을 받지 않았고 쑤저우는 5월 25일에 항복했다. 이처럼 평화롭게 항복했다고는 하지만, 강남의 요충지 쑤저우의 항청抗淸 투쟁은 줄곧 멈추지 않았다. 항복 후 닷새째인 5월 29일, 당시 명나라 상진감군常鎭監軍이자 저명한 화가인 양문총楊文驄, 1596~1646은 비밀리에 쑤저우성에 잠입하여 청나라 군대에게 항복한 쑤저우 관원을 대부분 잡아 죽였고, 6월 4일 청나라 군대가 도래하기 전에 양문총이 성을 버리고 떠나면서 쑤저우성은 정식으로 청나라 군대의 손에 넘어갔다. 이후 얼마간은 서로 다툼 없이 평화롭게 살았지만, 한 달이 지난 음력 6월 11일에 청나라 병사가 돌연 삭발령을 내려 열흘 안으로 모든 사람이 삭발하여 만주족의 머리 모양으로 바꾸게 했으며 어기는 자는 가차없이 죽였다. 즉 "목을 남기려면 머리카락을 자르고, 변발을 남기려면 목을 자르게留頭不留髮, 留髮不留頭" 했다. 이 삭발령은 강남에서 큰 파문을 일으켰다. 본래 오랫동안 억압을 받았던 반청의식이 대번에 폭발하여 쑹장, 자딩嘉定, 우장吳江 등지에서 모두 대규모의 민병 봉기가 폭발했다. 쑤저우도 예외는 아니었다. 『오성일기吳城日記』라는 작가 미상의 쑤저우 선비의 일기에 따르면, 음력 6월 13일 새벽에 돌연 포성이 사방에서 울리자, 민병이 각 성문에서 공격하며 쑤저우

로 들어왔다. 먼저 평먼平門에서 들어오고 각 성문으로 계속하여 들어왔는데, 모두 하얀 천으로 머리를 싸매고 이마에 붉은 점을 찍었으며, 손에는 대명大明의 깃발을 들었고, 성안의 민중은 거리에서 돌과 나무 기둥을 쌓아 청군의 병마를 방어했다. 민병은 창먼 밖에서 청병의 병선 두 척을 부순 다음 창먼의 현수교에 불을 질러 끊어놓았는데, 월성月城 안으로 들어가니 민가는 모두 불타 있었다. 또 부현府縣 관청과 도찰원都察院, 북찰원北察院, 감태서監兒署에 불을 질러 모두 잿더미가되었다. 봉기는 재빨리 청병에게 진압당하여 성밖으로 쫓겨났다. 18일에 난징에서 파견된 청병이 쑤저우에 이르러 비적을 토벌했고, 창먼 밖에서는 "남북 양쪽 해자에 방화하고 재화, 옷과 장신구, 여성을 수도 없이 약탈했다.縱火南北兩濠, 掠取財貨衣飾, 婦女無算." 대략 월말에 이르러 쑤저우의 긴장된 정세는 전반적으로 회복되었다. 하지만 쑤저우성 주변의 정세는 여전히 긴장 상태였는데, 쑤저우부蘇州府 쿤산昆山은 현령이 백성을 이끌고 성을 지켰기 때문에 청나라 군대에 의해 도시 주민이 학살당했다.

원상통의 「효관주제도」는 1646년 가을, 즉 쑤저우가 청에게 항복하고 전란이 발생한 이듬해에 그려졌는데, 강남의 정세는 아직 안정되지 못한 상태였다. 쑤저우성일지라도 아직 1년 6개월 동안 이어진 변란의 흔적이 남아 있었다. 불타버린 창먼의 현수교는 1646년 4월 말에 이르러서야 수리·복원되었다. 몸소 이를 경험한 익명의 사람이 일기 형식으로 『숭정기문록崇禎記聞錄』에 다음과 같이 기록했다.

창먼 현수교는 거대하고 아름다우며 다리 바닥에 석판을 깔았으며, 또한 첫 번째 아치 위에 있으며 다섯 문과 달랐다. 을유년 음력 6월 13일에 불타버렸고, 토원은 잠시 깃대로 울타리를 만들고 위에 문짝을 덮어놓아 이를 밟으면 흔들려 위험했다. 1646년 3월에 중수했고 4월에 완공했다. 나무를 덧대어 다리 바닥이 견고해졌으며 완공한 뒤에 다시 석판을 깔고 아울러 그위에 패방을 세웠는데, 이는 전에 없었던 것이다.閶門吊橋巨麗, 橋面加以石板, 且據第一洪之上, 與五門不同. 乙酉閏六月十三日煨于火, 土院暫以旗杆爲栅, 而上蓋門扉, 履之搖動可危. 丙戌三月重加整修, 四月盡告完. 幷木爲面旣堅, 完後仍蓋以石, 幷竪牌于上, 此則前所未有也.

그림 31 「효관주제도」(부분)

그림 32 「효관주제도」에서
유일하게 등진 인물

「효관주제도」의 그 다리는 분명 창먼 육문과 연결되는 현수교다. 원상통이 1646년 가을 이 그림을 그린 시기는 창먼의 웅장한 현수교를 새로 수리하고 겨우 서너 달이 지난 때다. 우리는 원상통이 지난해 쑤저우 변란을 기억하고 있는지 여부를 알진 못하지만, 그는 완전히 무관심할 수 없었을 터인데, 그의 그림에서 그의 태도가 보이는 듯하다.

1645년 음력 6월 이후 강남에서 두루 일어난 봉기와 변란은 청 조정의 삭발령과 직접적인 관련이 있다. 재미있는 것은 「효관주제도」에서 머리카락을 밀어버리고 변발을 한 인물 형상이 보인다는 점이다.(그림 31, 32)

변발한 이는 창먼의 혼잡한 선박의 하단에 있는데, 손에는 돛대를 잡고 뱃머리에 서서 감상자를 등지고 있으며, 번쩍번쩍한 뒤통수를 비롯해 뒷머리의 가늘고 긴 변발을 분명하게 볼 수 있다. 그 이외에 그림 속의 인물은 모두 명대의 머

제2장
시가

리 모양인데, 방건方巾을 쓴 문사 및 작고 뾰족한 상투尖髻를 남긴 백성을 볼 수 있다. 변발을 남긴 인물은 원상통의 그림이든 아니면 다른 청대 초기의 그림에서도 극히 보기 드문데, 이것이 유일한 예인 듯하다. 청대 초기의 회화 가운데 인물 형상은 일반적으로 유형화한 추상적인 인물로 명대 회화와 거의 같은데, 구체적인 시대적 특징을 거의 암시하지 않았다. 따라서 원상통의 그림에서 변발을 한 남성은 화가가 의식적으로 그린 형상이며, 쑤저우에서 1년 동안 발생한 변란에 대한 화가의 기억일 것이다.

화면에는 창먼 밖에 한 건축물이 있다. 화가는 황폐한 느낌이 있는 성벽을 그렸는데, 이는 1년 전에 변란으로 인한 파괴를 암시하고 있다. "창먼 현수교에 방화하여 불타 끊어졌고, 월성 안까지 파급되었으며, 민가가 모두 불타버렸다.縱火燒斷閶門吊橋, 延及月城內, 民房俱盡." 그림에서 창먼 수문은 함께 정체한 선박이 빽빽하게 교차하여 마치 한 덩이로 엉킨 것 같으며, 배에 탄 사람들이 쥔 상앗대가 한데 뒤섞여 있어 감상자는 자세하게 구분할 필요가 있다. 이는 강렬한 무질서함을 보여준다. 교통이 정체되는 이유는 무엇보다도 무질서하기 때문인데, 화가는 독특한 방법으로 이 무질서함을 과장하여 처리했다. 무질서 상태는 사실상 쑤저우성과 쑤저우 지역을 포함한 강남을 청나라 군대가 점령한 몇 년 동안 지속되었다. 그래서 「효관주제도」에서 혼잡하고 소란스러우며 난잡한 창먼을 볼 수 있으나, 번영하고 풍요로운 도시 광경은 느낄 수 없다.

따라서 이러한 의미에서 보면, 원상통의 「효관주제도」는 독특한 그림이다. 이 그림을 학자들은 줄곧 '풍속화'라고 여겼으나, 그림에서 표현한 것은 쑤저우 백성의 실제 생활 모습이 아니라 청대 초기의 복잡한 사회현상을 응집한 회화다. 그림을 그려 먹고사는 직업 화가인 원상통은 쑤저우성이 1646년에 사람들이 마음속에 담은 인상, 즉 조대가 바뀔 때의 무질서한 대도시를 잘 파악했다. 정체한 창먼이 보여준 것은 번화가 아니라, 어찌 할 수 없는 당시 상황이었다.

제 3 장 · 동식물

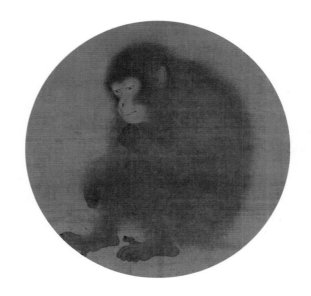

원숭이 성질은 비록 성급하나 조사모삼의 꾀에 어리석다. 너구리는 비록 밭을 지킨다고 하나 온 들판에 돌아다니는 쥐들을 막을 수 없다. 이 동물의 지혜는 끝내 어둡도다! 猴性雖狷, 而愚於朝四暮三之術; 狸雖曰衛田, 而不能禁碩鼠之滿野, 是物之智終有蔽也!

I.
한 원숭이의 여행
__「원도」의 역사와 지식

송대의 한 원숭이가 중국, 일본, 유럽 등 서로 다른 세 지역의 문화권을 통과하여 끊임없는 여행을 하면서 서로 다른 성격을 얻었다. 이것이 바로 남송 모송毛松이 그렸다고 전해지는 「원도猿圖」(그림 1)로 일본 도쿄국립박물관에 소장되어 있다. 이 그림의 작가, 시대는 모두 확정되지 않았고, 제재도 특별하지 않아 보인다. 따라서 일반적으로 이 그림은 대중적인 중국 회화사 교과서에는 수록되지 않았다. 비록 일본의 '중요 문화재'에 속하긴 하지만, 중국 미술사에서의 위치는 도리어 모호하다. 하지만 이 작품은 몇 년 전에 예상 밖으로 유럽 감상자의 눈길을 끌었다. 2013년 10월 런던의 빅토리아앤드앨버트박물관은 성대한 중국 고대회화 걸작전을 열었는데, 전시회에서 적극 추천을 받은 이 그림이 자못 관객의 사랑을 받은 것이다. 생각해보면 이상할 것도 없다. 간결한 형식, 이해하기 쉬운 주제는 공감을 불러일으키기 수월했고, 일반인의 마음에 더욱 친근하게 다가가 어떤 사람은 '가장 뛰어난 송대 회화의 하나'라고 일컫기도 했다. 정체불명의 '의심스러운' 작품에서 걸작에 이르기까지, 이 그림의 여정은 시각적 작품과 문화 교류의 복잡한 관계를 잘 설명해준다. 그것은 또다른 측면에서 문제를 제기한다. 이른바 '송나라 그림宋畫'은 결국 어떠한 심미적 취향을 가지고 있는가? 이러한 취

그림 1 전 모송, 「원도」, 두루마리, 비단에 채색, 47×36.5cm, 도쿄국립박물관

향은 결국 어떻게 형성되는가라는 질문이다.

그림의 여정

이 원숭이의 문화적 여정은 동쪽에서 시작된다. 우리가 앞서 봤던 그림을 일본 표구사가 화려한 꽃무늬 비단으로 표구하여 작고 정교한 족자로 만들었다. 그러나 자료는 이 그림이 결국 어느 해에 일본으로 건너갔는지 보여주지 않는다. 다만 16세기 후기 다이묘大名 다케다 신겐武田信玄, 1521~73이 교토의 천태종 만슈인曼殊院의 각죠호우 신노우覺恕法親王, 1521~74에게 증정한 것으로 알려져 있다. 이후 근 400년 동안 줄곧 저명한 사원에 보존되어 있다가 1966년에 이르러 중요 문화재가 되어 국유화되었다. 다케다 신겐은 유명한 역사적 인물로서 구로사와 아키라黑澤明, 1910~98의 영화 「가게무샤影武者」의 원형이다. 그의 본명은 하루노부晴信이고 신겐은 법명으로, 그가 불교신자임을 알 수 있다. 즉, 이 그림은 일본에 온 뒤부터 주로 불교적 배경에 놓였다. 재차 만슈인의 벽에 걸려서 감상되면서 붓다세계의 일부분이 된 그림 속 동물이 불법을 들은 뒤 고개를 숙이고 명상하는 듯하다.

달라진 맥락은 회화의 이해에 큰 영향을 끼칠 것이다. 막부의 중요한 화가이자 '가노파狩野派'의 대표 인물 가노 탄유狩野探幽, 1602~74는 이 무명 작품을 본 뒤 우선 그림의 작가가 남송 화가 모송이라고 제기했다. 모송은 중국 고전에서 기록을 찾아볼 수 없는 화가인데, 우리는 단지 원대 사람이 펴낸 『도회보감圖繪寶鑑』을 통해 그가 장쑤江蘇 쉬저우徐州 페이현沛縣이나 혹은 쑤저우 쿤산 출신이고 남송 중기에 활동했으며, 꽃과 새 그림을 잘 그렸고, 후에 궁정화가가 된 아들 모익毛益을 양육했음을 알 수 있다. 여러 남송 궁정화가의 이름이 일본에 알려져 있는데, 대화가이자 감정가인 가노 탄유의 회화작품 연대에 대한 판단은 대체로 정확하지만, 결국 이 작품의 화가가 모송인지 여부는 아무도 모른다.

일본의 맥락은 이 그림을 보는 하나의 착안점인데, 일본에서는 이 그림 속 동물을 특수하게 풀이했다. 다케다 신겐이든 가노 탄유이든 그림 속 동물을 '원숭이猿'라고 여겼는데, 사실상 그다지 정확하지 않다. 네덜란드 한학자 로베르트

한스 판 훌릭Robert Hans van Gulik, 1910~67이 1967년에 출판한『중국의 긴팔원숭이 The Gibbon in China』에서 중국, 일본 예술에서 그린 원숭이는 거의 전부 검은 손바닥의 긴팔원숭이이며, 그들은 후猴와 상대적인 차이가 있다고 지적했다. 요컨대 그림 속 원숭이는 몇몇 중요한 특징을 지니고 있다. 첫째, 평범함을 초월한 긴팔원숭이임. 둘째, 나무에서 서식·생활하며 특히 나뭇가지에 매달려 있음. 셋째, 안면이 짙은 색이고 얼굴 사방에 흰 털이 나 있음. 넷째, 꼬리가 없음. 일본의 감상자가 가장 잘 알고 있는 것은 송·원 시기 선승禪僧 화가 목계牧谿, 1210?~91가 그린 긴팔원숭이다. 교토 다이도쿠지大德寺의 유명한「관음원학도觀音猿鶴圖」세 점(그림 2)으로, 어린 새끼를 안고 있는 검은 원숭이가 노송의 가장 높은 곳에 기대어 앉아 그림 밖의 감상자를 응시하고 있다. 원숭이는 여기에서 사람의 품성을 지닌 듯한데, 마치 불법에서 깨우치려는 속세의 대중 같다.

　　모송의 작품이라 전해지는 그림 속 동물은 사람의 품성을 지닌 듯하지만, 도리어 긴팔원숭이가 아니라 모종의 후猴다. 세심하게 관찰해보면 짧은 꼬리를 볼 수 있으니 이 동물은 짧은 꼬리 원숭이다. 실제로 지금은 모두 습관적으로 '원도'

그림 2 목계,「관음원학도」, 두루마리, 비단에 수묵, 174.2×98.8cm(중), 173.9×98.8cm(좌, 우), 교토 다이도쿠지

제3장
동식물

라고 부르고 있지만, 일찍이 일본에서는 이러한 오해를 바로잡아 '미후도獼猴圖'(그림 3)라고 고쳐 부르고 있다.

일본 감상자들에게 얼굴이 붉은 놈은 일본원숭이일 뿐이다. 전하는 말로는 처음으로 이러한 판단을 내린 사람은 일본의 국왕 히로히토裕仁, 1901~89다. 당시 그는 전쟁을 일으킨 왕이 아니라, 동물학을 연구하는 황태자였다. 그는 이 그림을 본 뒤 그림 속의 원숭이는 일본원숭이日本猴, Macaca fuscata일 것이라고 언급했다. 이러한 견해는 빠르게 동물학을 전공하는 학자의 지지를 받았다. 확실히 그림 속의 원숭이에서 일본원숭이의 여러 가지 특징을 찾을 수 있다. 예를 들면 꼬리가 짧고 얼굴이 붉으며 모발이 길고도 텁수룩하다. 일본원숭이는 일본 북부에 살며, 추위에 매우 강하고 추위를 막기 위해 겨울에 온천물에 담그는 습성이 있다. 그림 속의 동물이 일본원숭이가 확실하다면 남송의 궁정화가가 공물로 바쳐진 일본원숭이를 본 뒤에 그렸다는 결론을 내릴 수 있다. 화가는 중국인이지만, 그린 내용은 도리어 일본에 속한다.

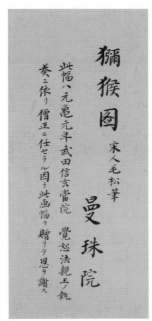

그림 3 「원도」의 제첨

중국의 맥락

일본에 보존되어 있는 중국 송·원 시기의 회화는 주로 일본의 가마쿠라鎌倉시대에서 무로마치室町시대(약 12세기 말에서 16세기까지)에 전해졌는데, 주로 전해 준 사람은 왕래하던 승려와 민간 상인이었다. 모송의 작품으로 전해지는 이 그림은 아마도 16세기에 일본으로 유입되었을 터인데, 당시는 중국 명대 중·후기에 해당한다. 이처럼 이 남송 시기의 그림이 탄생되어 일본으로 유입되기까지 300년이 걸렸다. 애석하게도 이 그림이 일본으로 건너오기 전까지 중국에 있었던 이전의 맥락을 복원하는 일은 매우 어렵다. 작가의 상황에 대해 우리는 아무것도 모르며 심지어 이 그림의 원본이 원래 무슨 형식인지도 모른다. 우리가 가진 것은 그림 자체뿐이다. 그림은 우리에게 무엇을 알려줄 수 있을까?

현대인들은 종종 그림 속 원숭이의 자태에 놀란다. 원숭이는 땅바닥에 앉아서 머리를 아래로 늘어뜨리고 있고, 눈빛은 형형하게 왼쪽 하단을 바라보고 있다. 오른팔은 무릎에 올려놓았고 주먹 쥔 왼손을 들어 턱 아래에 놓았다. 마치 고요하게 사고하고 명상하는 것처럼 보인다. 많은 사람들은 심지어 그 모습에서 우울한 정서를 보았는데, 이것은 또한 알브레히트 뒤러Albrecht Dürer, 1471~1528의 동판화 「우울Melancholia」에서 오귀스트 로댕Auguste Rodin, 1840~1917의 「생각하는 사람」에 이르기까지 일맥상통하는, 생각하는 사람의 고유한 특징이다. 하지만 원숭이가 어떻게 이러한 행위를 하게 된 것일까?

수백 년 전 바다 건너 중국에서 일본으로 전해진 수많은 중국 그림은 일본에서 모두 개조되었다. 왕왕 중국 그림을 다시 표구하여 그림 원본의 형식을 바꾸고 일본의 새로운 감상 환경에 적응시켰다. 이러한 예는 적지 않다. 이후 이 그림도 일본에서 개조된 것일까?

그림은 크지 않고 비단에 그려졌으며 세로 47센티미터, 가로 36.5센티미터로 현재 표구되어 작은 족자로 되어 있다. 전체 화면에 생각하는 원숭이 한 마리를 그렸을 뿐이다. 이 원숭이가 이처럼 사람을 감동시킬 수 있는 것은 어떠한 환경이나 배경과 함께 있지 않고 마치 초상과 같아서 감상자로 하여금 사람의 정감을 그 속에 이입하기 쉽기 때문이다. 하지만 송대에 초상화의 방식으로 동물을

그랬을까? 답은 '그랗다'이지만 결코 보편적인 방식은 아니었다. 송나라 그림 가운데 남송 궁정화가 이적李迪의 이름으로 「이노소영도狸奴小影圖」「엽견도獵犬圖」「계추대사도鷄雛待飼圖」 등이 남아 있는데, 그림 속의 고양이, 강아지, 병아리는 모두 텅 빈 배경 안에 있어서 초상화 같다. 이적의 배경 없는 동물화는 형식이나 치수가 모두 비슷하여 모두 약 30제곱센티미터의 단면화인데, 당시 화첩 형식으로 감상했던 것이다. 이러한 화첩에 다른 동물을 많이 그렸고, 펼쳐보면 한 책을 대충 훑어보는 것 같다. 벽에 걸어놓고 보기 위한 그림이 아니라 다양하고 풍부한 제재로 승부를 걸었다.

모송의 작품이라 전하는 「원도」의 원본도 단면이었을까? 그 치수가 이적의 그림보다 훨씬 크긴 하지만, 송대의 화첩 크기는 매우 다양했을 것이며 확실히 큰 것도 있었다. 송 휘종의 작품으로 전하는 「서학도」「상룡석도」「오색앵무도」 등, 두루마리로 표구된 몇몇 회화작품 또한 당시에는 화첩이었을 것이다. 이 그림들은 『선화예람책』에 실려 있으며, 높이는 50센티미터, 너비는 130센티미터가 넘고, 화면은 그림과 글이 각기 절반을 차지한다. 그림 부분은 기본적으로 50여 제곱센티미터인데, 이 치수는 「원도」와 차이가 나지 않는다.

「원도」가 본래 화첩의 한 폭이었다면 이는 곧 그것이 다른 비슷한 그림과 함께 놓여 감상되었음을 의미한다. 이 화첩이 이적의 화첩과 비슷하다면, 각종 동물 그림이 있는 화첩이었을 것이고 사색하는 원숭이는 동물들 중 한 마리일 뿐일 터이다. 이러한 동물 화첩은 일반적으로 비교적 유명하고 진귀하거나 보기 드문 동물을 그렸다. 이적의 그림을 예로 들면, 목줄을 매단 허리가 가는 사냥개든, 아니면 호피 같은 무늬가 있는 작은 고양이든, 심지어 짙은 색의 얼룩무늬와 깃털을 가진 병아리든 모두가 일반적인 품종이 아니다. 예를 들어 고양이는 아마도 송나라 사람이 말하는 '호리虎狸', 이른바 '살쾡이狸猫'일 것이다. 이러한 화첩에는 이야기와 배경을 생략해버리고 모든 관심을 그림 속 동물에 집중시키는 도감의 성질을 띠고 있다. 송나라에는 도감류 저작이 매우 성행했는데, 지금 볼 수 있는 것으로는 본초本草 저작과 박고도博古圖가 있다. 비록 회화가 아니고 대부분 단순한 판각이지만, 배경을 넣지 않고 구도가 간결하며 형상이 두드러지는 특징은 이적의 그림이나 모송의 작품으로 전해지는 원숭이와 확실히 일치한다. 도감은 사

실 회화 화첩으로, 서적의 특징을 지니고 있어서 한 장 한 장 넘겨볼 수 있을 뿐만 아니라 매우 강한 지식성知識性을 띠고 있다.

지식 묘사

실증할 방법은 없지만 「원도」 원본이 정말 동물화 화첩 속 한 폭이라면, 이 그림을 대하는 방식도 조정할 필요가 있다. 화면은 상당히 세심하다. 이처럼 정교한 기법은 종종 '사실주의'나 '자연주의'로 불리고는 하는데, 오늘날의 감상자가 이 그림을 두고 극찬하고 찬탄하는—흔히 '송나라 그림'으로 불린다—주요 요소이기도 하다. 하지만 이처럼 세심한 묘사는 실제의 형상을 묘사하기 위해서가 아니라 일련의 지식을 재현하기 위해서다.

'원후猿猴'는 일반적인 명칭이지만 사실상 원과 후는 분명히 구별된다. 원도에서 그린 것은 긴팔원숭이로 유인원 일종에 속하며, 후화猴畵는 대부분 미후를 그렸다. 양자는 형상이나 습성에서 모두 큰 차이가 있다. 깊이 생각할 만한 현상은 옛사람의 문헌에서 원후의 명칭, 종류, 특징에 대해 다양한 기록이 많이 있지만, 대부분은 모호하고 심지어 서로 모순된다는 점이다. 하지만 송대의 화가는 도리어 극히 사실적인 원후 도상을 만들어냈다. 그들은 다양한 경로를 통해 일반적인 지식을 얻은 것으로 보인다. 이는 송대에 화가의 지위가 큰 폭으로 향상되어 어느 정도 화가가 노력하여 회화를 일종의 시각적 학문으로 발전시킨 것과 큰 관련이 있다고 할 수 있다. 모송의 작품으로 전하는 「원도」에서 우리는 이러한 시각 학문의 현현顯現을 볼 수 있다.

원과 후를 같은 것으로 혼동하곤 하지만, 화가가 붓으로 우리에게 알려주듯이 그림 속의 동물은 후이지 원이 아니다. 송대 그림 속 긴팔원숭이의 몇몇 특징—키보다 긴 팔, 짙은 색의 얼굴 및 안면을 덮고 있는 흰 털, 기어오르길 좋아하는 특성—과 모두 정반대로 그렸다. 화가는 팔다리와 신장의 비례를 세심하게 조절했고, 얼굴은 산뜻하고 아름다운 붉은색으로 칠했으며 분명히 원숭이를 바닥에 놓았다. 이러한 안배는 전부 후와 원의 차이를 강조하기 위한 것으로 보이

제3장
동식물

며 자세히 보면 가늘고 짧은 꼬리가 있다. 화가는 이러한 기법을 통해 감상자를 시각적으로 이끈다. 감상자는 우선 동물의 큰 윤곽만 보게 되어 결국 어떤 종류의 영장류인지 판단할 방법이 없다. 이어서 동물의 붉은 얼굴이 눈에 들어오는데, 회화를 잘 아는 사람이라면 후와 원 그림의 차이를 알아차릴 것이다. 이어서 텁수룩한 긴 털이 가득한 신체에서 감상자는 짙은 색에 숨은 두 팔의 자태를 볼 것이다. 이는 결코 원의 모습이 아니다. 그림에 등장하는 원은 과일을 딴다든지 기어오른다든지 어린 새끼를 두 팔로 껴안는 자세를 취한다. 즉 긴팔원숭이의 특징을 뚜렷하게 드러낸다.(그림 4) 감상자가 점차 그림 속 동물이 후임을 알게 될 때, 최후에 비로소 거의 보이지 않던 꼬리를 보게 되는데 이로써 이 동물의 특징을 단정할 수 있다.

그림 4 전 역원길, 「주망확원도蛛網攫猿圖」(한 면), 비단에 채색, 24×23.8cm, 고궁박물원

북송 때의 원도는 전기적인 화가 역원길에게서 출현했다. 세상에 남아 있는 송대 원도는 대부분 역원길의 이름을 걸고 있다. 원과 비교하면 후는 도리어 그림에 적게 출현한다. 아마도 후가 더 평범하고 성격이 조급하여 원만큼 진중하지 못한 것 같다. 요컨대, 긴팔원숭이가 원숭이 그림의 주인공이 되었다. 곧 하나의 질문이 뒤따른다. 무엇이 원이고 무엇이 후인가?[1]

　송대의 문헌 가운데 원과 후를 분명하게 구분하는 글은 찾아볼 수 없지만, 화가는 도리어 이를 구분해냈다. 때로 화가는 그림 한 폭에서 양자의 차이점과 연관성을 분명하게 표현할 수 있다. 타이베이고궁박물원이 소장한 역원길의 「원록도猿鹿圖」(그림 5)와 미국의 개인이 소장하고 있는 마흥조馬興祖, 1131~62의 낙관이 찍힌 「원록도」(그림 6)는 모두 둥글부채 그림인데, 구도와 경물 묘사에서 비슷한 점

그림 5 전 역원길, 「원록도」(한 면), 비단에 채색, 25×26.4cm, 타이베이고궁박물원

제3장
동식물

이 많다. 나무에 검은 손바닥을 가진 긴팔원숭이 세 마리가 있는데, 이들은 일가족이다. 그림에는 주인공 원뿐만 아니라 조연인 후도 있다. 마흥조의 둥글부채 그림에는 긴팔원숭이 세 마리가 오른쪽 나무에 매달렸고, 좌측의 나무에는 황갈색의 후 세 마리가 있다. 타이베이고궁박물원 소장의 둥글부채 그림에서 원숭이의 꼬리와 빨간 엉덩이 볼기짝을 더욱 또렷하게 그렸다. 『선화화보』의 기록에 따르면, 역원길의 그림으로 「원후경고도猿猴驚顧圖」 「희원시후도戲猿視猴圖」가 있는데, 제목에서 표현한 것이 바로 긴팔원숭이와 미후의 대비임을 알 수 있다. 모송의 작품으로 전해지는 「원도」는 한 폭의 형식으로 원과 후의 차이를 표현했다. 우리는 심지어 당시 이 화첩의 한 면에 단독으로 원 한 마리를 그렸다고도 상상할 수 있다.

그림 6 마흥조(낙관), 「원록도」(한 면), 비단에 채색, 24.5×26cm, 미국 개인 소장

일본 학자들이 그림 속의 원숭이가 일본원숭이라고 여길지라도 우리는 그것의 구체적인 속성을 정확히 판단할 수 없다. 그림 속 원숭이의 몇 가지 특징은 중국 남방 지구의 짧은 꼬리 원숭이의 특징과 완전히 부합한다. 긴꼬리원숭이, 예를 들어 히말라야원숭이恒河猴와는 다르며, 짧은 꼬리 원숭이의 꼬리는 매우 짧아 일본원숭이보다 더 짧고, 일반적으로 신장의 10분의 1 정도의 길이다. 얼굴이 붉어서 붉은얼굴원숭이紅面猴라 부르기도 한다. 결국 일본원숭이인가, 아니면 중국원숭이中國猴인가 논쟁하는 것은 그다지 큰 의미는 없다. 중요한 것은 그림의 의도가 일반적이지 않은 일종의 미후를 표현한 점에 있다. 역원길의 작품으로 전해지는 「후묘도猴猫圖」(그림 7)와 대비하면, 그 차이를 쉽게 발견할 수 있다.

「후묘도」는 장면과 줄거리를 지닌 동물화다. 기둥에 묶인 후가 고양이 한 마리를 빼앗아 다른 고양이와 장난을 치고 있다. 이 원숭이는 텁수룩한 긴 털이 없을 뿐만 아니라 얼굴도 붉지 않다. 그 목과 다리에는 모두 가죽끈이 있으니 응당

그림 7 전 역원길, 「후묘도」, 두루마리, 비단에 채색, 31.9×57.2cm, 타이베이고궁박물원

제3장
동식물

후희猴戲, 원숭이 놀이를 공연하는 일반 미후일 것이다. 이에 반하여 모송의 작품으로 전해지는 그림 속의 원숭이는 섬세하고 화려하며 진귀한 기법으로 남다른 특징을 그려냈다. 원숭이의 긴 털은 금가루를 묻힌 선으로 그려 번쩍번쩍하는 질감을 표현해냈고 눈망울은 눈동자 옆에 금가루를 칠해 원기왕성하게 보인다. 재미있는 것은 화가가 비단 뒷면의 눈망울 위치에 금가루를 칠하여 번쩍번쩍 빛나는 눈의 광채를 부각한 점이다.

이러한 모든 기법은 원숭이를 활달하고 생동감 있게 묘사함으로써 더욱 활기차 보이게 만든다. 마치 동물이 아니라 사람의 본성을 지닌 듯하다. 내려다보는 눈빛이 사람을 더욱 매료시킨다. 원숭이가 숙고하고 묵상하고 있는지, 아니면 멀지 않은 지면의 어떤 물건을 주시하고 있는지 우리는 모른다. 하지만 확신할 수 있는 것은 바로 화가의 눈으로 인해 작은 미후가 비로소 겹겹의 역사를 통과하여 우리의 눈앞에 갑자기 출현했다는 점이다.

有一靈禽八八兒, 신령한 짐승 팔팔아는
解隨僧口念阿彌. 스님을 따라 염불할 줄 아네.
死埋平地蓮華發, 죽어 평지에 매장하니 연꽃 피어나고
我輩爲人可不如. 우리 사람들은 새만도 못하네.

깨달은 구관조
＿「팔팔조도」와 선승

의심할 바 없이 소나무는 중국 회화에서 가장 많이 그려지는 소재다. 옛날부터 지금까지 모든 화가, 위대한 화가든 평범한 화가든 대체로 바람과 서리에도 거만하게 서 있는 식물을 그렸다. 유행하면 유행할수록 그려내기란 쉽지 않았다. 어떻게 하면 남다른 소나무를 그릴 수 있을까 하고 고민한 화가들이 마주한 난제였다. 남송 말년의 선승 화가 목계는 놀라운 창조성을 지닌 화가로, 그의 그림은 중국 회화사에서 1차 변혁이라고 할 수 있지만 당대인들은 이를 완전히 의식하지 못했다. 목계의 그림이 일본에 전해진 뒤 일본 회화에 거대한 영향을 미친 후에 목계는 비로소 다시금 중국 회화사에 진입했고 아울러 한자리를 차지했다. 그렇다면 그의 그림은 결국 무엇을 변혁했는가? 당대인들은 왜 그를 완전히 소홀히 했는가? 그는 또 어째서 후세에 점차 은연중 감화 작용을 일으켰는가? 이러한 질문에 부분적으로나마 대답하려면, 우리는 그의 소나무 그림에 대해 말해야 한다.

용과 군자

「팔팔조도叭叭鳥圖」(그림 8)는 종이에 그린 작은 족자로 세로 78.5센티미터, 가로 39센티미터이고 일본의 개인이 소장하고 있다. 그림에는 목계의 낙관과 제자가 없고 '목계牧溪' 인장이 있을 뿐이다. 이와 같은 크기의 그림은 승려의 선방에 걸어서 감상용으로 삼았을 것이다. 목계의 그림은 일본의 스님들이 매우 좋아하여 일본으로 전해진 뒤 여전히 사찰이나 개인 정원에서 예를 갖춘 공간인 다실에 걸었다.(그림 9)

목계는 본래 선승으로, 쓰촨에서 출생했으나 남송의 수도 임안에서 출가했으며 원대 초기까지 살았다. 의심할 바 없이 그의 그림이 사찰의 수요에서 나온 것이니 그 그림에도 선종의 이념이 깃들어 있을 것이다. 하지만 후에 일본인이 '선

그림 9 목계, 『소상팔경도瀟湘八景圖』, 「어촌석조漁村夕照」가
네즈미술관의 다실 '홍인정弘仁亭·무사암無事庵'에 걸려 있다.

화禪畵'라고 부른 이러한 작품은 중국 본토에서는 정작 인정을 받지 못했으며, 사람들은 목계를 언급하며 언제나 "조악하여 고법이 없다粗惡無古法"라고 평하고는 했다. 그의 그림은 승려의 방이나 도교 가정에만 걸어놓았고, 문인의 고상한 유희에는 들어가지 않았다. 사실상 '고법이 없다'는 말은 목계 그림의 혁신성을 보여주며, 그의 그림을 감상할 때의 당혹감을 반영한다. 그의 그림이 '묵희墨戱, 묵화'로 불리고 항상 문인의 취미와 연결되었지만, 그는 유가사상을 토대로 삼은 문인의 '고법'과는 거리가 상당히 멀다.「팔팔조도」가 좋은 사례다.

그림에는 노송 한 그루와 구관조 한 마리뿐이라 일목요연하다. "겨울이 되어서야 소나무와 측백나무가 시들지 않는다는 사실을 알게 된다.歲寒, 知松柏之後凋也." 공자孔子가 소나무를 눈보라에도 거만하게 서 있는 군자라고 찬양한 뒤부터 소나무는 상징성이 충만한 회화 주제가 되었다. 소나무 자태는 구불구불하고 나무껍질은 얼룩얼룩하며 항상 큰 용으로 형용된다. 당대부터 시작하여 소나무를 그린 대형 장자화幛子畵가 유행하여 자태가 기괴할수록 대중에게 환영을 받았다. 오대五代 때의 화가 형호荊浩는 회화의 원리에 대한 책『필법기筆法記』를 썼는데, 책에서는 주로 소나무를 그리는 방법, 큰 용과 닮게 그리면서 군자의 품성을 부여하는 방법과 같은 내용을 다루었다. 이러한 이념은 줄곧 소나무에 대한 중국 회화의 묘사를 지배하고 있다. 소나무는 용처럼 천변만화하고 군자처럼 숭배의 대상이며 존경을 받는다. 따라서 소나무 그림은 대체로 두 갈래의 추세를 형성했다. 한 갈래는 극적인 경향인데 푸르고 오래되었으며 구불구불할수록 대중이 선호했다. 이러한 추세는 될 수 있는 한 용처럼 변화무쌍한 소나무의 신기한 특징을 부각했다. 따라서 항상 모종의 도교적 함의, 예를 들어 불로장생, 생명 전환의 뜻을 품고 있다. 일찍이 당대에 전하는 말에 의하면, 장조張璪, ?~1093는 양손에 각각 붓을 쥐고 동시에 한 손으로는 산 가지를 그리고 한 손으로는 마른 가지를 그렸다고 한다. 그렇게 순식간에 생명 영고성쇠의 극적인 윤회가 소나무를 통해 전해졌다. 당나라의 소나무 장막은 남아 있지 않지만, 원대에 이르면 도리어 도교를 믿었던 수많은 화가가 이러한 전통을 잇기 시작하여 자태가 천변만화하고 현실에서 극히 보기 어려운 소나무를 그렸다. 소나무 그림의 또다른 경향은 되도록 우뚝하게 그리고 가지와 줄기를 질서정연하게 배치하여 마치 겸손한 군자같이 소

나무를 그렸다는 것이다. 북송 화가 곽희의 「조춘도」의 큰 소나무는 본보기라 할 만하다. 그 스스로 『임천고치林泉高致』「산수훈山水訓」에서 이 소나무를 일컬어 "큰 나무는 우뚝하여 뭇 나무의 기준이 된다長松亭亭, 爲衆木之表."라고 형용했다.

즉, 두 갈래의 경향은 형호의 『필법기』의 결론처럼 하나는 '이송異松'으로 가지와 줄기가 구불구불하고 나뭇가지와 잎이 마구 자라 날아오르는 용 같고, 다른 하나는 '정송貞松'으로 정결하여 굽히지 않으며 꼿꼿하게 홀로 서 있고 나뭇가지와 잎은 용처럼 구불구불하나 줄기는 반드시 높고도 곧다. 물론 결국 『필법기』에서 유가의 '정송'은 '이송'을 이기고 따라야 할 규범이 되었다.

이것이 바로 목계가 대면한 '고법'인데, 한 갈래는 도교의 소나무이고 한 갈래는 유가의 소나무다. 지금의 모든 화가가 알고 있듯이 고법에서 벗어나 고법의 준수를 비교하기란 참으로 쉽지 않다. 마침 선승이었던 목계는 유가도 아니고 도가도 아니었으며, 그의 관중은 문인 군자나 장생을 숭상하는 도교도가 아니라 불법을 깊이 탐구하는 승려였다.

전체와 부분

목계 그림 속의 소나무는 소나무 그림의 두 전통과는 확연히 달라서 차이도 대체로 한눈에 들어온다. 그림 속 소나무는 결코 한 그루의 전체가 아니라 부분이다. 그림 하단의 나무줄기는 거의 번들번들하고 투박한데, 그것은 그림 하단에서 갑자기 진입하고 또 돌연 45도 각도로 경사지게 화면에서 벗어난다. 나무의 어느 부분인지 알 수 없는 이것은 지면에서 높이 솟아서 낭떠러지나 물가에서 자라고 있다. 어떠한 배경이나 암시도 없고 우리는 단지 나무줄기를 볼 수 있을 뿐이다. 나무줄기의 표면은 투박하게 요철이 있고 덩굴나무가 감싸고 있어 소나무임을 암시한다. 나무줄기가 그림을 뚫고 나오며 한 잎맥은 그림 안쪽으로 뻗어 있어 소나무라는 우리의 판단을 보충해준다. 최종적으로 소나무라고 확신하는 근거는 그림 상단에서 아래로 내려오는 한 가지에 많은 솔잎과 솔방울이 있다는 점이다.

목계의 그림은 부분 스케치와 같은 시각 광경을 그려냈다. 화면은 불안정한 경사 구도로 가득찬 것처럼 보이나, 서로 조화를 이루도록 적절히 배치했기에 매우 안정적으로 보인다. 이러한 부분 스케치 방식의 구도는 지금은 드물지 않지만, 13세기에는 완전히 새로운 시각이었다. 송대에 '절지화조折枝花鳥'가 유행했다고 하지만, 일반적으로 화훼식물의 가장 윗부분의 한 도막을 절취截取했기에 그린 것이 무엇인지 한눈에 알 수 있다. 그러나 목계의 그림은 감상자 스스로 절단된 부분을 한데 모아 전체로 이어야 한다.

목계는 왜 이 그림을 그렸을까?

팔팔조

실제로 소나무는 화면의 유일한 주인공이 아니다. 이보다 중요한 주인공은 경사진 소나무 줄기에 앉아 있는 팔팔조다. 팔팔조는 구관조를 말한다. 구관조의 원산은 중국이며 잘 울고 매우 총명하여 앵무새처럼 사람의 말을 흉내낼 수 있다. 구관조의 별명은 아주 많은데 옛사람들은 앵욕鸚鵒, 구욕鴝鵒이라 불렀다. 전하는 말에 의하면, 남당南唐 후주後主 이욱李煜, 937~978으로부터 시작하여 '욱煜'의 이름을 피하기 위해 팔가八哥 또는 팔팔아八八兒로 개명하여 불렀다고 한다. 일찍부터 팔가는 사람들이 자주 사육하는 애완동물이었고, 사람의 말을 따라할 수 있기에 불교와 끊을 수 없는 인연을 맺게 되었다. 수많은 고사에 구관조가 불경을 낭송할 수 있다는 이야기가 나온다. 아래에 한 고사를 예로 들겠다. "원우 연간에 창사군長沙郡 한 사람이 구관조 한 마리를 길렀는데 속칭 '팔팔아'라고 불렀다. 그 구관조는 우연히 한 스님이 아미타불을 낭송하는 소리를 듣고는 입에서 나오는 대로 따라 불렀고, 그 소리가 아침저녁으로 끊이지 않았다. 그 가족은 이 구관조를 스님에게 주었다. 오랜 시간이 지나 새가 죽자 스님은 관을 마련하여 새를 매장했다. 얼마 뒤 그 자리에서 연꽃 한 가지가 피었다. 한 사람이 이를 읊어 말했다. 신령한 짐승 팔팔아는 스님을 따라 염불할 줄 아네. 죽어 평지에 매장하니 연꽃 피어나고, 우리 사람들은 새만도 못하네.元祐間, 長沙郡人養一鴝鵒, 俗呼爲八八

兒者也. 偶聞一僧念阿彌陀佛, 卽隨口稱念, 旦暮不絶; 其家人因與僧. 久之, 鳥亡, 僧具棺以葬之. 俄口中生蓮華一枝.

或爲頌曰: 有一靈禽八八兒, 解隨僧口念阿彌. 死埋平地蓮華發, 我輩爲人可不如."

따라서 목계는 항상 구관조를 그렸다. 구관조는 또한 후세 선종과 관련된 그림에 자주 등장하는 소재가 되었다. 예를 들어 청대 초기의 팔대산인八大山人 주탑朱耷, 1626~1705?도 구관조를 자주 그렸다. 목계 그림 속의 팔가는 매우 경사진 나무줄기에 앉아 있는데, 이곳은 편안한 곳이 아니다. 가벼운 붓 터치로 구관조의 뒷모습을 그렸다. 실제로 우리가 이것을 구관조라고 인식할 수 있으려면 소나무를 분별하는 것처럼 자세히 보아야 한다. 이 구관조는 뒷모습일 뿐만 아니라 머리를 깃털 속에 처박고 있어서 그 부리 위에 독특한 이마 깃털이 없었다면 까마귀인지 구관조인지 거의 구별할 수 없었을 것이다. 구관조가 졸고 있는지 깃털을 정리하는지 깊이 생각하는지 우리는 알 수 없다. 하지만 자세히 보면 구관조의 눈은 동그랗고, 심지어 구관조가 눈만 내놓았을 뿐이라서 감상자가 이 새를 자

그림 10 「팔팔조도」에서 성이 나서 눈을 동그랗게 뜬 구관조

세히 볼 때 돌연 구관조의 눈을 보고 속으로 약간 놀랄 것이다.(그림 10)

목계의 이 그림은 교묘한 시각적 지시 같다. 감상자가 이 그림을 갑자기 보게 될 때 주의력은 우선 그림 중심에 짙게 그린 구관조에 집중될 것이다. 하지만 구관조의 뒷모습이기 때문에 감상자의 시각은 장애물을 만나 물상物象을 구별할 방법이 없다. 이에 시선이 재빨리 나무줄기로 이동하면, 화가의 구도에 따라 그림 하단에서 한가운데로 진입하여 나무줄기를 따라 다시 그림 밖으로 나오고, 이어서 상단에서 솔잎의 지시를 따라 다시 그림 속으로 진입하는데, 이때 감상자는 이것이 소나무임을 알게 된다. 이후에 시선을 다시 그림 한가운데의 구관조에 놓고 자세하게 보아야 비로소 구관조의 특징을 찾을 수 있으며, 이와 동시에 동그랗게 뜬 구관조의 눈을 볼 수 있어 구관조가 사실상 관람자를 보고 있음을 발견한다. 이러한 일련의 시선의 흐름은 심리적 양상을 변화시키는데, 글로 묘사하면 지루하지만 시각에서는 단지 한순간에 일어난다. 그림 감상자는 우선 선승이다. 이에 화가는 일종의 시각을 지도하는 교사 같은데, 말로는 설명할 방법이 없지만 지시성 언어가 충만하여 감상자를 도상의 세계로 진입하게 만든다.

누구나 이 그림을 볼 수는 있으나, 모두가 도상을 이해할 수 있는 것은 아니다. 목계가 이 그림을 그린 의도는 무엇일까?

구관조를 깨우치다

노송과 구관조는 그림의 주제를 이룬다. 중국의 화조 회화는 오래도록 의인화의 전통을 이어왔다. 다시 말하면 그림 속 식물에는 항상 사람의 특징이 덧붙여진다. 목계 그림 속의 구관조는 생물인데, 사실은 선승을 상징한다. 앞에서 얘기한 고사에 입으로 불경을 외는 팔팔조는 스님이 동반하는 동물이다. 스님의 입장에서 그것은 단순한 반려동물이 아니라 참선하는 선우禪友다. 이에 구관조가 세상을 떠난 뒤 스님은 같은 종문의 사람을 안장하는 것처럼 관목을 써서 구관조를 안장했다. 더욱 중요한 것은 구관조 사후에 갑자기 연꽃이 피어난 점인데, 이는 구관조가 진정으로 선리禪理를 깨우쳤음을 의미한다. 그래서 스님은 "우리

그림 11 팔대산인, 「안만첩安晚帖」 속의 구관조(한 면), 종이에 수묵, 31.5×27.5cm, 일본 센오쿠하쿠코칸

사람보다 훨씬 낫다我輩爲人可不如.'라고 감탄한 것이다. 선승의 상징인 구관조는 목계의 그림에만 출현하는 것이 아니라, 후세의 선승 팔대산인의 그림에도 출현한다. 팔대산인은 돌 위에 앉아 고개를 숙이고 꾸벅꾸벅 조는 구관조를 그렸는데, 이것이 바로 선정에 든 선승의 모습이다.(그림 11)

목계 회화의 감상자가 그림 속의 구관조가 선승의 비유임을 의식한다면, 그림 해독의 관건은 구관조를 이해하는 데 달렸다. 구관조는 결국 무엇을 하는 것일까?

팔대산인의 구관조는 눈을 감고 선정에 들어 좌선하고 명상하고 있다. 목계의 구관조는 눈을 동그랗게 뜨고 고개를 깃털 속에 깊숙하게 박고 있다. 이는 물론 단순히 자신의 깃털을 정리하는 것으로 이해할 수 있다. 하지만 관람자가 이 구관조를 감상할 때 구관조 머리 바로 위의 가지에 솔방울이 걸려 있음을 갑자기 알아차리게 될 것이다. 솔방울은 진한 먹물로 그려져 구관조와 호응한다. 구관조는 왜 솔방울 아래에 앉아 있을까? 소나무에는 왜 솔방울이 하나만 달렸을까? 화가가 이 그림을 그린 목적은 무엇일까?

구관조는 소나무 씨를 먹지 않지만 도리어 스님은 소나무 씨를 먹는다. 당대 왕유王維, 701~761는 저명한 선종 수행자다. 그의 시 「복부산 스님에게 공양하며飯覆釜山僧」는 먼 곳에서 찾아온 손님에게 식사를 대접하는 장면을 묘사했는데, '송홧가루松屑'를 먹고 있다. 다시 말하면 소나무 씨다. "짚자리 깔고 앉아 송홧가루 드신 뒤에, 향 사르고 불경을 읽어주셨네.藉草飯松屑, 焚香看道書." 원래 소나무 씨는 일찍이 수도자의 식물로 여겨졌고 은사와 신선의 먹거리이기도 했다. '강랑재진江郎才盡, 강엄의 재주가 다했다는 뜻'이라 불린 남조南朝의 강엄은 「청태부青苔賦」에서 "송홧가루를 씹으며 높이 사색하고, 단경을 받들어 길이 사모하네咀松屑以高想, 奉丹經而永慕."라고 묘사했다. 물론 참선용 식물일 뿐이라고 솔방울의 작용을 업신여기는 사람이 있을 것이다. 문학에서 솔방울은 길에 떨어지기도 하고 소동파蘇東坡, 1037~1101의 바둑판에 떨어질 수도 있다. 소나무에서 솔방울이 떨어지는 이미지는 고요함과 초연함, 성찰의 풍경이다. 당나라 시인 위응물韋應物, 737~792의 시 「가을밤 구 원외에게 부치며秋夜寄邱員外」에 "쓸쓸한 산에 솔방울이라도 떨어지면, 은자 분명 잠들지 못하겠지空山松子落, 幽人應未眠."라는 구절이 있다. 선시에서도 왕왕 솔방울이 떨어

지는 정취를 노래했다. 예를 들어 북송 문열文悅, 998~1062 선사의 시를 보자.

靜聽涼飇繞洞溪, 고요히 시원한 바람 소리 들으니 골짝 개울을 두르고
漸看秋色入沖微. 점점 가을색이 깊어감을 보노라.
漁人拔破湘江月, 어부는 상장의 달을 건져 깨트리고
樵父踏開松子歸. 나무꾼은 솔방울을 밟고 돌아온다.

깊은 산의 고송에는 솔방울이 맺히기 쉬우며, 솔방울이 떨어지는 소리를 들을 수 있거나 솔방울이 땅에 가득한 오솔길을 걸을 수 있다. 그곳은 확실히 그윽하고 고요하며 속세와 격리된 환경일 것이다. 간섭을 받지 않는 환경에서 사람들은 마음을 직시하여 선리를 깨닫기 쉽다. 목계 그림 속의 구관조를 자신의 깃털을 정리하기보다는 가슴에 손을 얹고 스스로 반성하는 모습으로 볼 수는 없을까?

선리의 깨달음은 단순한 자성만으로는 항상 불충분하다. 때로는 외부의 자극을 받아야만 깨달음에 도달할 수 있다. 역대 선종 공안公案 고사 가운데 적지 않은 부분이 이와 같다. 예를 들어 당대 지한智閑 선사는 어느 날 사원에서 초목을 깨끗이 정리하면서 손에 기와조각을 들고 나가 대나무를 명중시키니 이에 소리가 났다. 이때 갑자기 그는 선리를 깨달았다. 이른바 "일격에 알 바를 잊고, 더이상 닦아 지닐 것 없네一擊忘所知, 更不假修持."다.

목계 그림 속의 솔방울은 결국 구관조의 머리에 떨어졌을까? 그렇든 그렇지 않든 모두 이후의 일이다. 그림 속의 솔방울은 전체 그림에서 화룡점정畵龍點睛의 작용을 일으킨다. 선종 고사의 '선기禪機'와 같은데, 솔방울의 의미를 깊이 깨달아야만 비로소 이 그림의 교묘함을 이해할 수 있다. 목계 이전에는 소나무를 그릴 때 특별히 솔방울을 그린 사람은 아무도 없는 듯하다. 물론 이후에 목계의 영향을 받아 솔방울은 이따금 명·청 회화의 소나무에 출현한다. 예를 들어 심주沈周, 1427~1509의 「참천독수도參天獨秀圖」(그림 12)는 우뚝 솟은 노송을 그린 후 한 소나무 가지에 솔방울 두 개를 그렸다. 하지만 심주의 그림은 노송결자老松結子, 노송이 열매를 맺다의 뜻으로 한 친구가 늙어서 아들을 얻은 것을 교묘하게 축하한 것이니, 세속적으로 응수한 회화라서 목계의 선기와는 다르다. 그래서 목계는 솔방울을 해방

했다고 말할 수 있다. 그는 그림 속의 구관조를 깨닫게 할 뿐만 아니라, 솔방울의 다른 의미를 이해하게 한다.

하지만 채소와 과실을 정교하게 사생하기가 가장 어렵다. 논자들은 "교외의 채소가 물가의 채소보다 정교하게 그리기 쉬우며, 물가의 채소는 또 채소밭의 채소보다 정교하게 그리기 쉽다"라고 말한다. 무릇 땅에 떨어진 과일은 꺾은 가지의 과일보다 정교하게 그리기 쉽고, 꺾은 가지의 과일은 또 숲속의 과일보다 정교하게 그리기가 쉽다. 然蔬果于寫生, 最爲難工. 論者以謂郊外之蔬易工于水濱之蔬, 而水濱之蔬又易工于園畦之蔬也. 蓋墜地之果易工于折枝之果, 而折枝之果又易工于林間之果也.

3.
과일에 숨은 비밀
—「길상다자도」의 승화한 자연

보스턴미술관에는 「길상다자도吉祥多子圖」라는 작은 그림이 소장되어 있는데, 세로 24센티미터, 가로 25.8센티미터다.(그림 13) 그림에는 방금 딴 신선한 과일이 세밀하게 그려져 있는데, 한 잎사귀에 깨알 같은 글씨로 '노종귀魯宗貴'라는 세 글자가 쓰여 있다. 노종귀는 남송 말년의 궁정화가다. 이 그림은 중대한 제재에 속하지 않을 뿐 아니라 위대한 화가의 자필도 아니어서 연구자의 관심을 받지 못했다. 대부분 이 그림을 송대의 하찮은 장식성 그림이라고 보고 그 의의를 탐구하지 않았다. 하지만 세상에 남아 있는 송대 회화 가운데 이는 다른 종류의 과일을 조합해 주제로 삼은 보기 드문 회화다. 이는 흥미로운 질문을 제기한다. 송대 화가는 왜 과일을 전문적으로 그렸을까? 오늘날의 우리는 이러한 과일 그림을 어떻게 관람하고 감상해야 할까?

길상다자

그림 속의 과일은 우리 일상생활에서 흔히 볼 수 있기에 왕왕 깊이 생각하지

그림 13 노종귀, 「길상다자도」(한 면), 비단에 채색, 24×25.8cm, 보스턴미술관

않고 힐끗 보고 지나치기 일쑤다. 일단 우리가 작고 정교한 서화를 진지하게 감상하면, 현대의 감상자는 그림에 대해 자못 중대한 오해가 있음을 발견할 것이다. 보스턴미술관 소장 목록 가운데 이 그림의 영문 이름은 'Orange, Grapes and Pomegranates'인데 번역하면 '귤, 포도와 석류'다. 그림은 확실히 세 종류의 과일을 그렸다. 피차 한데 빼곡히 둘러싸여 언뜻 보면 어수선한 것 같으나 자세히 보면 화가가 질서정연하게 배치했음을 알 수 있다. 앞, 중간, 뒤의 순서에 따라 수직으로 배열했다. 앞줄에는 석류 두 개가 있다. 하나는 전체가 보이고 익어서 열매껍질이 벌어졌고 선홍색의 석류알을 드러냈다. 다른 하나는 뒤에 숨어 있는데 날카롭고 뾰족한 꼭지가 보인다. 화면 뒷줄의 둥근 공 모양의 과실은 귤이다. 석류와 귤 중간에 알이 가득한 과일인 포도가 끼어 있다. 하지만 중국어 제

제3장
동식물

목은 이를 객관적으로 묘사하지 않았다. '길상다자吉祥多子'라는 아름다운 제목은 결코 송대 사람이 칭한 이름이 아니라, 비교적 근세에 붙인 이름일 것이다. '길상 다자'는 길조와 상서의 뜻을 나타낸다. '다자'는 분명 석류와 포도를 지칭한다. 일찍이 진대晉代에 반악潘岳, 247~300은 「안석류부安石榴賦」에서 석류를 찬미하여 "천 개의 방이 한 막에 있으니 천 알이 하나 같도다千房同膜, 千子如一."라고 했다. '길상吉祥'은 귤에서 나온다. '귤橘, jú'은 '길吉, jí'과 발음이 비슷하기 때문에 귤은 항상 길상을 나타낸다. 예를 들어 귤 그림에는 배梨, lí나 밤栗, lì을 함께 그리는데 이로써 '길리吉利'를 표시한다. 이와 같이 노종귀의 그림은 통속적인 화미畵謎, 그림을 이용한 수수께끼가 되었는데 수수께끼는 세 과일이고, 그 답은 "길상여의吉祥如意, 다자다복"이다. 하지만 우리가 이 그림을 화미로 본다면 다시 물어보지 않을 수 없다. 노종귀, 당신은 어떻게 이 그림을 보는지요?

명대 항저우 사람 전여성田汝成, 1503~57이 편찬한 『서호유람지여西湖游覽志餘』에서 항저우 신년의 습속을 자세히 소개했는데, 그중의 하나가 정월 초하룻날이다. "곶 감에 측백나무 가지를 올려놓고 큰 귤로 받드는데 이를 '백사대길'이라고 한다.簽 柏枝于柿餠, 以大橘承之, 謂之 '百事大吉.'" '백柏, bǎi'은 '백百, bǎi'과 통하고 '시柿, shì'는 '사事, shì'와 통하며 '대귤大橘, dàjú'은 '대길大吉, dàjí'과 통하니 아주 비슷한 글자 수수께끼다. 그림 그리기를 좋아했던 명 헌종憲宗 주견심朱見深, 1447~87은 「세조가조도歲朝佳兆圖」(그림 14)를 그렸다. 그림 속의 종규는 저승사자 옆에서 큰 소반을 바치고 있는데, 소반에 담긴 것이 바로 측백나무 가지와 감과 감귤이다.

사물 이름의 음을 맞추어 길조를 축원하는 방식은 명·청 이후에 널리 퍼져 통속문화의 주요 표현 양식이 되었다. 이러한 기풍은 송대에는 성행하지 않았지만, 신년에 세 종류의 과일로 백사길百事吉, 모든 일이 길하다의 음을 맞춘 것은 확실히 송대에 출현했다. 송대 말기·원대 초기 사람 진원정陳元靚은 『세시광기歲時廣記』에서 신년 풍속을 서술할 때, 북송 말기·남송 초기의 문인 온혁溫革, 1006~76이 펴낸 일용유서日用類書 『쇄쇄록瑣碎錄』을 인용했는데, 그중에 다음과 같은 내용이 실려 있다. "경사 사람들은 새해 아침에 소반에 측백나무 가지, 감과 귤 한 알을 담아서 가운데를 쪼개어 여러 사람이 나누어 먹는데, 이를 한 해 모든 일의 길조로 여기고 있다.京師人歲旦用盤盛柏一枝, 柿, 橘各一枚, 就中擊破, 衆分食之, 以爲一歲百事吉之兆."[2] 여기에서 '경

그림 14 주건심, 「세조가조도」, 두루마리, 비단에 채색, 59.7×35.5cm, 고궁박물원

사京師'는 북송의 수도 동경東京 카이펑開封을 가리킨다. 송대 말기·원대 초기 주밀이 펴낸 『무림구사』에서도 송구영신하는 신년의 명절 풍속을 기록하면서 '음도소飮屠蘇' '백사길' 등을 열거했으니 응당 북송 볜량汴梁의 유풍遺風일 것이다. 두 그림을 대조하면 알 수 있듯이, 측백나무 가지柏枝, 감柿, 감귤柑橘로 '백' '사' '길'의 음을 맞추었으니 확실히 송대에 이미 출현해 지금까지 지속되고 있다.

하지만 「길상다자도」의 세 종의 과일은 결코 신년의 과일이 아니다. 그렇다면 그것을 한데 조합한 것은 비슷한 음 때문이 아니라는 말일까?

탱자와 향등

　'백사길'은 모두 신년 제철 과일을 사용한다. 측백나무 가지는 물론 사계절 푸르며, 감귤과 감은 모두 겨울의 과일이다. 그렇다면 「길상다자도」는 이상하게 보일 것이다. 왜냐하면 포도든 석류든 그 밖의 두 과일은 모두 감귤보다 약간 이른 전형적인 가을철 과일이기 때문이다. 감귤류 과일은 대부분 가을철에 따지만 포도는 가을보다 늦으면 안 된다. 다시 말하면 그림 속 세 종류의 신선한 과일은 가을철 과일이다.

　이러한 예로 본다면, 그림에서 제일 뒤에 숨은 '귤'은 크기가 매우 크고 앞줄의 커다란 석류와 비슷하여 관람자의 의심을 산다. 이것이 귤인가?

　중국은 감귤류의 주요 원산지이다. 이른바 '감귤'은 통칭일 뿐이며 종류가 매우 다양하다. 현대 식물학 분류를 따르면, 운향과蕓香科 감귤속 식물이다.[3] 일상 속에서 우리가 잘 아는 것으로는 대체로 귤, 등橙, 유자 세 종류가 있는데, 귤이 가장 작고 유자가 가장 크다. 그림 속의 감귤류 과실은 껍질이 그다지 매끄럽지 않으며 꼭지 주변에 뚜렷한 돌기가 있어 더욱이 등이나 유자 같지, 귤 같지가 않다. 단순히 과실에서 구분할 수 없다면 나뭇가지와 잎을 살펴봐야 한다. 나뭇가지와 잎에 중요한 특징이 두 가지 있다. 하나는 가지에 난 가늘고 긴 가시다. 또 하나는 둘로 나뉜 잎 모양이다. 식물학 용어로 이는 단신복엽單身複葉으로 잎자루에 비교적 작은 익엽翼葉이 붙어 있다. 이 두 가지 특징은 모두 등이나 유자를 가리킨다. 과실과 잎의 크기에서 보면, 일반적인 유자보다 작으니 등일 가능성이 높다. 하지만 등이라면 종류도 무척 많은데, 더욱이 귤, 등, 유자로 교잡하여 새로운 품종을 재배할 수 있다.

　다행스럽게도 남송 출신의 한 사람이 감귤을 깊이 연구했다. 남송의 명장 한세충韓世忠, 1090~1151의 아들 한언직韓彦直은 최초의 감귤학자라고 불러도 좋을 듯하다. 그가 펴낸 『귤록橘錄』은 남송의 감귤 지식을 이해하는 데 중요한 참고자료다. 그는 감귤류 식물을 감(8종), 귤(14종), 등(5종)으로 나눴지만, '유자'류는 전문적으로 소개하지 않았다. 하지만 송대 사람은 통상적으로 '유자', '귤'을 병칭하여 두 부류로 보았다.[4] 이러한 27종의 감귤 식물 가운데 두 종은 가지에 가시가 나

서 모두 '등橙'류에 속하는데, 한 종은 '등자橙子, 오렌지'이고 한 종은 '향원香圓, 탱자'다.

등자는 나무에 가시가 있으며 주란과 흡사하나 크기는 작다. …… 서리를 맞으면 일찍 누렇게 변하는데, 과육의 살결이 윤택해 너끈히 사랑받을 만하다. 그 상황과 기미는 진감과 유사하다. 다만 둥글고 바르며 가늘고 튼실함이 진감은 아니다. 북쪽 사람들이 즐겨 그것을 잡고 완미하게 되면서 향기는 살랑살랑 소매에 스며들 수 있었고, 신선함을 뽑아낼 수 있었고, 꿀에 담가놓을 수 있었기에 참으로 기쁨을 주는 열매다.

향원은 나무가 흡사 주란과 같다. 잎은 뾰족하여 길쭉하게 자라고, 가지 사이에 가시가 돋아 있는데, 그것을 물가 가까운 곳에 심어놓으면 금세 자란다. 그 길이가 마치 오이처럼 길쭉한데 길이가 1척 4, 5촌에 이르는 것도 있다. 맑은 향기가 사람의 코끝에 스며든다. …… 토박이 사람들은 그것을 밝은 창가나 정갈한 책상 사이에 놓아두고 그 향기를 자못 완상하곤 한다. 술이 무르익을 시에는 아울러 그것을 칼로 도려내어 깨뜨려도 대개 그 향기는 없어지지 않으니 새로운 등자인 셈이다. 잎은 약재로써 너끈히 병을 치료할 만하다.橙子, 木有刺, 似朱欒而小. …… 經霜早黃, 膚澤可愛. 狀微有似眞柑, 但圓正細實非眞柑. 北人喜把玩之, 香氣馥馥, 可以熏袖, 可以芼鮮, 可以漬蜜, 眞嘉實也.

香圓, 木似朱欒, 葉尖長, 枝間有刺, 植之近水乃生. 其長如瓜, 有及一尺四五寸者. 清香襲人. …… 士人置之明窓淨几間, 頗可賞翫. 酒闌幷刀破之, 蓋不減新橙也. 葉可以藥病.[5]

송대에 말한 '등자'는 향등香橙을 가리키며 향을 위주로 하고 식용을 보조로 삼는데, 과육이 매우 시어 벌꿀을 섞어서 함께 먹어야 하며 결코 우리가 오늘날 일상적으로 먹는 감귤이 아니다. 일찍이 마왕퇴馬王堆 한묘漢墓에서 출토된 매장에 향등류 식물의 종자가 나왔는데, 이는 묘 주인 유체의 향료로 쓰였다. 향원은 또한 향연香櫞이라고도 하는데, 향등과 비슷한 곳이 많아서 향등과 향원은 모양이 비슷할 뿐만 아니라 맛도 모두 매우 시다. 식물학자는 향등은 야생의 이창등宜昌橙과 원저우감溫州柑을 교잡해서 재배한 것이고, 향원은 이창등이나 향등과 유자

제3장
동식물

를 교잡한 품종이라고 여긴다.[6] 이로써 등과 향원의 참조로 삼은 것은 '주란朱欒'
인데, 지금은 광귤酸橙의 일종으로 여겨진다. 하지만 옛사람들은 정확하게 구분하
지 못하여 때로는 '유자'를 '주란'이라 부르기도 했다. 종합하면 남송 사람이 보기
에 등자든 향원이든 주란이든, 대체로 모두가 등, 유자의 식물에 속하며 관상, 향
기와 약용을 위주로 한다. 그렇다면 「길상다자도」의 과일은 과연 향등인가, 향원
인가?

그림 15 작가 미상, 「향실수금도」(한 면), 비단에 채색, 24.3×27.5cm, 타이베이고궁박물원

이를 비교해보면 향원의 단신복엽은 비교적 적고 복엽이 있는 익엽도 비교적 작으며, 동시에 과실은 비교적 크고 모양도 장타원형이 비교적 많다. 이것은 모두 그림 속 과실과 약간 거리감이 있다. 그런데 향등은 확실히 가지에 가시가 있고 단신복엽이며 과실 모양이 둥근 특징을 갖추고 있다. 이시진李時珍, 1518~93은 『본초강목本草綱目』 「과부果部」(권 30)에서 등자 엽편葉片의 특징을 명확하게 언급했다. "그 과일은 유자와 같고 향기가 있으며, 잎은 양쪽이 파여서 이지러진 모양이 흡사 두 마디인 듯하다.其實似柚而香, 葉有兩刻, 缺如兩段." 이것은 모두 유자, 향원, 귤 등을 분류할 때 얘기할 수 없었던 것이다. 타이베이고궁박물원에는 송나라 사람의 그림으로 전해지는 「향실수금도香實垂金圖」(그림 15)가 소장되어 있다. 그린 것은 생기발

그림 16 전 임춘, 「등황귤록도」(한 면), 비단에 채색, 23.8×24.3cm, 타이베이고궁박물원

제3장
동식물

랄한 감귤류 과수의 가지인데, 가지 위에 과일 두 개가 열렸다. 자세히 보면 단신 복엽과 가지의 가시, 과실의 형상, 질감, 빛깔과 광택 등이 「길상다자도」와 완전히 일치한다. 하나는 밑씨까지 분명하게 볼 수 있다. 이는 등자의 비교적 뚜렷한 표지이며 응당 향등임이 틀림없다. 더욱 재미있는 것은 타이베이고궁박물원에 소장되어 있는 둥글부채 그림이다. 송나라 사람 임춘林椿이 그린 것으로 전해지는 「등황귤록도橙黃橘綠圖」(그림 16)는 과실이 주렁주렁 달린 가지에 뜻밖에도 감귤 두 종을 나란히 그렸다.

알이 큰 두 과실이 바로 향등이다. 알이 작은 두 과실은 표피가 녹황색이고 윗부분이 진녹색의 작은 점으로 덮여 있어서 귤처럼 보인다. 하지만 크고 작은 두 가지에는 모두 가시가 나 있다. 자세히 보면 귤과 같은 가지에 엽편에도 익엽이 있는데, 향등의 익엽보다는 가늘고 길며 훨씬 작을 뿐이다. 이는 모두 '지枳, 탱자'의 특징에 부합한다. '지', 바로 『귤록』에 보이는 '구귤枸橘'은 고대에 감, 귤, 유자, 등과 나란히 놓였는데 맛이 좋지 않아서 약용으로만 쓰고 식용하지는 않는다. 옛사람들은 귤과 탱자를 구분하기 어려움을 알아채고 "회남에서는 귤이 되고, 회북에서는 탱자가 된다淮南爲橘, 淮北爲枳."라고 말했다. 그림에서 향원과 등을 병렬한 것은 관람자의 지식과 안목을 시험하는 듯하다.

중추절을 관상하다

향등, 포도, 석류. 화가가 신선한 과일 세 종을 한데 그린 의도는 무엇일까?

맹원로孟元老는 『동경몽화록』(권 8)에서 다음과 같이 말했다. "중추절은 …… 이때 게가 새로 나오고 석류, 모과, 배, 대추, 밤, 포도, 색깔이 선명한 정귤 등이 모두 새로 시장에 나왔다中秋節……是時螯蟹新出, 石榴·榅桲·梨·棗·栗·子蔔·弄色根橘, 皆新上市." 이 일곱 종의 과일 가운데 「길상다자도」에 근 절반이 등장한다. 이 가운데 '패도孛蔔'는 포도이고 '정귤'이 바로 향등이다. 이로써 그림 속 세 종의 과일이 함께 조합된 것은 중추절과 밀접한 관계가 있음을 알 수 있다.

남송에서 향등은 매우 귀한 과일이었다. 리저우利州 동로東路 양저우洋州, 지금의 산

시 한중에서 나는 향등이 가장 유명했고 희소한데다가 장거리로 운송하다보니 가격이 비쌌다. 당시에 심지어 한 관원이 황제에게 관원 사이에 이처럼 비싼 과일을 선물하는 부적절한 관습을 보고하기도 했고, "과일 하나의 가격이 수백 금에 해당하는一果之直, 率數百金" 정도에 이르렀다. 소흥紹興 21년(1151) 10월에 송 고종高宗 조구趙構, 1107~87는 청하군왕淸河郡王 장준張俊, 1086~1154이 여는 연회에 참석했다. 장준이 올린 첫번째 미식은 '수화고정팔과루繡花高飣八果壘'였다. 이는 진짜로 먹는 것이 아니라 관상하고 향기를 내뿜는 것으로 여덟 종의 과일, 즉 탱자, 진감眞柑, 석류, 등자, 아리鵝梨, 유리乳梨, 명사榠樝, 화모과花木瓜를 쌓았는데 색, 향, 맛을 모두 갖추었다고 말할 수 있다. 이중 감귤류가 세 가지를 차지한다. 이곳의 시간은 겨울 10월로 바로 감귤류 과일의 절정기이다.

『귤록』에는 감귤류 과일 따는 방법이 실려 있다.

한 해가 중양절에 당도하면 색깔이 아직 누렇게 되지 않은 것, 바로 그것을 따는 일을 두고서 '적청'이라 일컫는다. 배에다 실어 장쑤와 저장浙江 사이를 오간다. 청감은 참으로 사람들이 즐겨 얻는 과실인데, 그러나 그 열매가 익기를 기다리지 않고서 그것을 따는 것처럼 장사꾼들 사이에서 농간을 부리는 일이 간혹 있었다. 게다가 서리를 맞은 지 겨우 2, 3일 저녁 정도 지난 시점에 그것을 따낸다.歲當重陽, 色未黃, 有採之者, 名曰 '摘靑'. 舟載之江浙間. 靑柑固人所樂得, 然採之不待其熟, 巧於商者間或然爾. 及經霜之二三夕, 纔盡黂.

일반적으로 가장 이르면 음력 9월 이후에 따는 것을 알 수 있는데, 이때 열매 껍질은 아직 청색이다. 10월 상강을 지나 서서히 노랗게 되면 비로소 진정으로 익은 셈이다. 「길상다자도」의 향등은 황금빛이 아니라 회녹색이며 「향실수금도」에서 가지에서 아직 따지 않은 향등 두 개도 이와 같다. 의심할 바 없이 과일을 딸 때는 완전히 익기를 기다리지 않는데, 이는 중추절 절기와 서로 부합하지 않는가?

향등이 진귀한 만큼 포도도 그렇다. 포도는 주로 북방에서 난다. 남송 임안의 시장에서 가장 귀한 것은 산시山西의 '타이위안포도太原葡萄'였는데, 당나라 이래로

유명했고, 또 국외의 '번포도番葡萄'도 있었다. 항저우 지방에도 포도를 심었다. 남송 오자목의 『몽양록』에서 현지 산물을 언급했는데, 그중에 특수 품종이 있었다. "누렇고도 빛나며 하얀 것은 '주자'라고 하며 '수정'이라고도 하는데 가장 달다. 보라색이면서도 마노 빛깔을 띤 것은 약간 늦게 익는다.黃而瑩白者, 名 '珠子', 又名 '水晶', 最甛. 紫而瑪瑙色者稍晩." 그림 속의 포도 빛깔과 광택은 온통 자홍색인데 물론 수정포도水晶葡萄는 아니다. 타이위안포도인지도 확인할 도리가 없다. 오자목은 석류에 대해서도 연구했다. 『몽양록』에 "석류알은 크고도 흰데 '옥류'라고도 한다. 붉은색은 그다음이다石榴子, 顆大而白, 名 '玉榴'; 紅者次之."라고 실려 있다. 그림 속의 과일은 '옥류'가 아니다. 맨 앞쪽의 큰 석류는 이미 터져서 속의 선홍색 석류알이 드러나 있다.

석류, 포도, 향등의 조합에서 석류가 빛깔과 광택이 뛰어나고 향등이 향기로 뛰어나다면, 포도는 맛이 으뜸이다. 세 종의 과일은 색·향·맛이 모두 갖추어진 중추절을 관상하는 경관을 형성한다.

8월은 수확의 계절이다. 그래서 옛사람들은 8월에 추사秋社, 추수감사제의 의례를 거행했는데, 일반적으로 입추 후 5일째 되던 무일戊日에 있었으니 대략 중추절 며칠 전이다. 이날에 관민들은 모두 신에게 제사를 지내며 감사드리고 내년에도 여전히 풍년이 들기를 기도한다. 기혼 여성은 이날 친정집으로 돌아간다. 저녁에 돌아올 때 신부 쪽 부모와 형제자매, 즉 아이의 미래의 외조부, 이모, 외삼촌이 모두 새로운 조롱박과 대추를 주어서 '외손자 보기 알맞은宜良外甥兒' 길조로 삼았다. 땅은 풍작을 기원하고 사람은 자식을 기원하니地祈豊産, 人祈子嗣, 이러한 바람은 8월의 각종 명절에 관철되어 있다. 조롱박과 대추는 모두 남자아이를 상징한다. 마찬가지로 중추절에 새로 나온 채소와 과실, 석류, 포도, 향등도 유사한 함의를 갖고 있지 않을까?

남송의 회화 가운데 포도를 그린 명작은 임춘의 작품으로 전해지는 「포도초충도葡萄草蟲圖」(그림 17)다. 그림의 주인공은 가지에서 드리운 옅은 녹색의 포도이고 잠자리, 갑충甲蟲, 사마귀, 여치 등 곤충 네 마리도 있다. 속칭 '방직랑紡織娘'이라 불리는 여치가 가장 뚜렷한데 일찍이 '의이자손宜爾子孫'의 비유적 의미를 부여했으니, 포도는 이러한 의의의 체현이라고 할 수 있다. 재미있는 것은 장쑤성江蘇

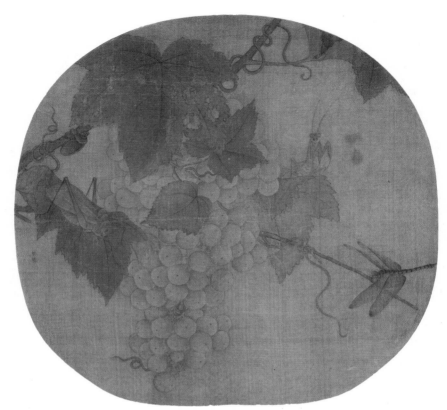

그림 17 전 임춘, 「포도초충도」(한 면), 비단에 채색, 26.2×27cm, 고궁박물원

省 리양현溧陽縣 소평교小平橋 하화당荷花塘에서 송대의 요장금은기窯藏金銀器가 발견된 것인데, 그중에 서과유금은반瑞果鎏金銀盤이 있다.(그림 18)

쟁반 밑바닥에는 돋을새김으로 나뭇가지와 잎이 달린 신선한 과일 네 종을 주조했는데, 한 종은 오이이고 다른 한 종은 입을 벌린 석류이며, 그 사이로 여지荔枝가 장식되어 있다. 좌측 하단에 한 종이 있는데 석류 크기와 비슷하며 둥근 과실 및 단신복엽을 가진 잎으로 판단해보면 바로 향등이다. 자못 유사한 은쟁반이 푸젠福建 타이닝泰寧의 송대 요장은기窯藏銀器에서도 발견되었다.(그림 19)

분명히 과일류의 조합은 부귀와 다산의 길상 함의를 보여준다. 한번 상상해보자. 연회석에서 이러한 유금은반鎏金銀盤에 석류, 향등, 참외, 여지를 담아 손님 앞에 내놓으면, 진실한 세계와 예술의 세계가 한곳에 완벽하게 융합할 터이다.[7]

제3장
동식물

그림 18 남송, 서과유금은반, 16.5×13cm, 전장박물관

그림 19 남송, 은유금서과문원반銀鎏金瑞果紋圓盤, 16.8×12cm, 산밍시박물관

　　석류와 포도가 모두 다산의 비유적 의미와 직접적 관계가 있다면 등자는 다르다. 향원이든 향등이든 유자든 맛이 시고 마음을 진정시키고 갈증을 해소하며 술을 깨고 기침을 멎게 하며 소화를 돕는 작용을 한다. 임신 초기의 여성은 신 음식을 좋아하는데, 임신으로 인해 식욕이 부진할 때 등유류橙柚類 과일이 큰 도움이 된다. 예를 들어 『본초강목』에서는 유자의 약용에 대해 다음과 같이 기술했다. "소화를 돕고 술독을 풀어주고, 술 마신 사람의 입냄새를 치료하며, 장과 위의 나쁜 기운을 없애주고, 임신부의 식욕부진을 치료해주며 담백하다.消食, 解酒毒, 治飲酒人口氣, 去腸胃中惡氣, 療妊婦不思食, 口淡." 더욱 효과가 있는 것은 '여몽黎檬, 광둥 레몬'이라 불리는 감귤류 식물인데, 송대에 이미 그 기록이 보인다. 여몽은 향원과 밀접한 관계가 있다. 여몽은 마음을 진정시키고 위를 조화롭게 해주며 소화를 돕는 효능이 있으며, 임신 초기 여성이 위가 메스껍고 구토할 때 먹으면 이를 해소할 수 있기 때문에 '의모자宜母子'라는 아름다운 이름을 얻었다. 이러한 각도에서 보면 아이를 낳기를 바라는 축원이 아름다운 그림에 다 들어 있음을 알 수 있다.

꺾인 가지

사람들은 항상 두리뭉실하게 이 그림을 '화조화'로 분류하지만, 화면에는 꽃도 없고 새도 없다. 실제로 송나라 사람들은 전문적으로 이러한 그림을 위해 화과畫科, 즉 '채소와 과실' 그림을 만들어냈다. 송대 사람의 입장에서 말하면, 채소와 과실 그림의 큰 특징은 그림에 들어간 채소와 과실은 인공으로 심은 것이며, 채소는 '원園'에서, 과일은 '포圃'에서 재배했다는 점이다. 채소와 야생 과일은 세간에 적지 않았지만, 그림 속으로 들어오는 경우는 거의 없었다. 바꾸어 말하면 채소와 과실 그림에는 자연세계의 일부분이 그려져 있지만 이는 오히려 인위적으로 실현된 것이다. 송대에 자못 왕성하게 유행했던 정원 역시 가장 인공적인 방식으로 애써서 가장 자연스러운 세계를 그려낸 사례이다. 실제로 채소밭과 과수원은 바로 표준적인 송대 정원에서 빠질 수 없는 부분이다. 『선화화보』(권 20)에서 과일을 그림의 난이도에 따라 세 종류, 즉 '땅에 떨어진 과일墜地之果', '꺾은 가지의 과일折枝之果', '숲속의 과일林間之果'로 나누었다.

하지만 채소와 과실을 정교하게 사생하기가 가장 어렵다. 논자들은 "교외의 채소가 물가의 채소보다 정교하게 그리기 쉬우며, 물가의 채소는 또 채소밭의 채소보다 정교하게 그리기 쉽다"라고 말한다. 무릇 땅에 떨어진 과일은 꺾은 가지의 과일보다 정교하게 그리기 쉽고, 꺾은 가지의 과일은 또 숲속의 과일보다 정교하게 그리기가 쉽다.然蔬果于寫生, 最爲難工. 論者以謂郊外之蔬易工于水濱之蔬, 而水濱之蔬又易工于園畦之蔬也. 蓋墜地之果易工于折枝之果, 而折枝之果又易工于林間之果也.

잠시 생각해보면 알 수 있듯이, 난이도를 나눈 중요한 기준은 자연환경과의 연계다. '땅에 떨어진 과일'이 그리기가 가장 쉽다. 이미 과일나무에서 완전히 떨어진 과일이기 때문에 눈앞에서 마음대로 조합할 수 있으며 대조하면서 사생하기가 비교적 용이하다. '꺾은 가지의 과일'이 어려운 까닭은 과실과 나뭇가지와 잎이 한데 연결되어 있기 때문이다. 그리고 '숲속의 과일'이 가장 어려운 까닭은 환경은 너무나 넓고 과실이 중심이 아니기 때문인데, 핵심은 과실과 과수 내

제3장
동식물

그림 20 목계, 「육시도」, 두루마리, 종이에 수묵, 38.1×36.2cm, 교토 다이도쿠지

그림 21 전 조영양, 「등황귤록도」(한 면), 비단에 채색, 24.2×24.9cm,
타이베이고궁박물원

지 과림果林의 관계다. 가장 그리기 어려운 것은 생기인데, 땅에 떨어진 과일은 '죽은 물건'이며 생명력이 가장 충만한 것은 숲속의 과일이다. 세상에 남아 있는 송대 회화 가운데 이 세 유형은 모두 우리에게 추론을 제공하는 작품이다. 선승 목계의 「육시도六柿圖」(그림 20)는 아마도 '땅에 떨어진 과일'일 것이다. 조영양趙令穰의 작품으로 전해지는 「등황귤록도橙黃橘綠圖」(그림 21)는 아마도 '숲속의 과일'일 것이다. 그렇지만 '꺾은 가지의 과일'이 가장 흔하며 「길상다자도」는 분명 이에 속한다. 하지만 이른바 '꺾은 가지'는 일반적으로 그루 전체를 그리는 것이 아니라 가지 끝부분만 그린 구도를 가리킨다. 예를 들면 「포도초충도」, 혹은 향등의 가지 끝만 그린 「향실수금도」가 그렇다. 하지만 「길상다자도」는 도리어 말 그대로 '꺾인 가지'를 묘사했다. 그림 속 세 종의 과일에서 모두 절단한 가지를 분명히 볼 수 있으며, 바로 이러한 가지가 화가의 오묘한 사상을 드러낸다. 그림에서 가장 명확한 절지는 가장 뒤에 있는 향등이다. 대략 곡선을 이룬 가지는 등자 상단과 연결되어 있는데, 오른쪽은 절단한 가지와 줄기이고 자른 나무껍질이 날카롭게 잘린 곳과 연결되어 있으며, 나무줄기 안쪽에 보이는 연한 색의 목질이 잘라낸 지 오래되지 않았음을 말해준다. 가지에 자태가 각기 다른 네 개의 잎이 있는데 구부러진 것, 우러러보는 것, 기운 것, 바른 것이 있고, 잎의 앞면과 뒷면은 다른 색깔을 칠해 변화를 주었다. 넝쿨에서 잘라낸 포도는 매우 분명하게 그렸다. 녹색의 넝쿨도 잘린 곳이 길게 뻗어 있으며 넝쿨에는 성숙한 황자색黃紫色 포도뿐 아니라, 익지 않은 녹색의 포도알도 달려 있다. 석류 두 알 가운데 앞쪽 석류가 달린 가지에는 수많은 잎이 달렸고, 뒤의 석류가 달린 나뭇가지는 잎의 끝부분과 함께 포도를 관통하여 향등 앞에 놓였다. 재미있는 것은 명대 후기의 판화집 『고씨화보顧氏畫譜』에서 열거한 역대 화가 100명 가운데 노종귀가 있다는 점인데, 이 화보에 실린 노종귀 그림도 결국 한 가지에서 딴 향등 그림이다. 「길상다자도」의 영향은 프리어미술관 소장의 명대 모방도(그림 22)에서 드러난다. 그림 속의 남색 유리쟁반에는 가을철 채소와 과실이 가득 담겼는데, 「길상다자도」를 모방하여 향등, 석류, 포도를 그린 외에도 추리秋梨, 마름, 연뿌리 등을 그렸다.

「길상다자도」와 유사하며 꺾인 가지의 단면을 그린 그림은 송대 회화에서 새로운 유행을 이끌었다. 고궁박물원 소장으로 조창의 그림으로 전해지는 「화훼사

제3장
동식물

그림 22 작가 미상, 「유리반소과도琉璃盤蔬果圖」(한 면), 비단에 채색, 27.6×25.9cm, 프리어미술관

그림 23 전 조창, 「화훼사단도」,
두루마리, 비단에 채색,
각 49.2×77cm, 고궁박물원

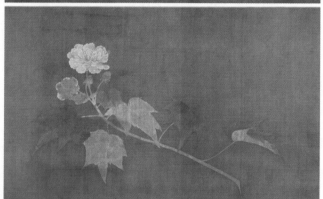

단도花卉四段圖」(그림 23)는 춘하추동에 해당하는 네 종의 전형적인 꽃, 즉 해당, 치자, 연꽃, 매화를 그렸는데 모든 꽃의 가지와 줄기, 껍질과 속살의 단면을 아주 세심하게 그렸다. 스케치 방식의 가지 끝 절지와는 달리 꺾인 가지의 단면은 인위적으로 처리한 흔적을 더욱 강화했다. 바로 사람의 선택과 관여로 인해 비로소 자유롭게 한곳에서 조합된 서로 다른 과일들이 자연세계에 대한 인간의 사고와 인류세계에 대한 기대를 전달하고 있다.

向來俯首問羲皇, 줄곧 머리 숙여 복희씨에게 물었거니
汝是何人到此鄕? 그대는 누구이기에 이곳에 왔는가?
未有畵前開鼻孔, 난초 그리기 전에 이미 콧구멍 뚫렸으니
滿天浮動古馨香. 하늘 가득 떠서 움직이는 것은 옛 향기일세.

4.
유민의 경제적 수완
＿「묵란도」와 정사초의 지혜

중국 역사에서 몽골인의 원나라가 한족의 남송을 정복한 것은 하늘이 무너지고 땅이 갈라지는 전환이었다. 처참한 전쟁으로 인해 붉게 물든 바닷속에 자살하여 순국한 열사들이 남긴 시편은 기세가 웅장하고 규모가 크며 역사적이고 이상적인 경관을 구성했다. 오늘날의 우리의 입장에서 말하면, 역사의 분쟁은 이미 대일통大—統의 국가에 녹아들어가, 700년 전 사람들의 심적 동요를 직접 세심하게 살필 수 있는 유일한 자료는 이러한 변동을 겪은 사람들이 남긴 문학과 예술 유산이다. 문학과 시가가 많이 남아 있는데, 문천상文天祥, 1236~83의 「영정양을 지나며過零丁洋」는 여전히 우리를 감동시킨다. 하지만 도상으로 이러한 변혁을 반영한 사람에 대해 알려진 정보는 그다지 많지 않다. 화가 정사초鄭思肖가 바로 우리가 관찰하려는 대상이다.

뿌리 없는 난초

「묵란도墨蘭圖」(그림 24)는 정사초가 지금까지 남긴 유일한 진적眞迹으로 대변혁

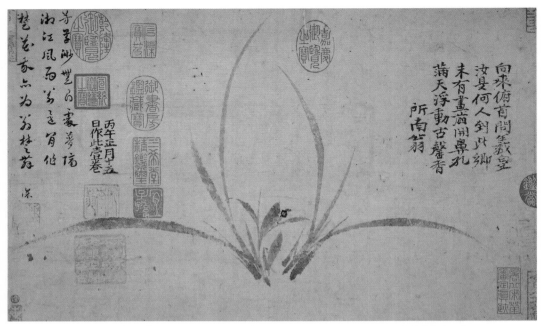

그림 24 정사초, 「묵란도」, 두루마리, 종이에 수묵, 25.7×42.4cm, 1306, 오사카시립미술관

시대를 집중적으로 반영한 경전적인 그림이다. 이는 종이로 만든 짧은 두루마리로 세로 25.7센티미터, 가로 42.4센티미터이며, 민국民國 연간에 중국에서 빠져나가 지금은 일본 오사카시립미술관에 소장되어 있다.

화면은 매우 단순하다. 우리를 시각적으로 교란시키는 청대 황제의 수장인을 화면에서 떼어버린다면, 넓은 배경 속에 떠서 움직이는 난초가 보이며, 이외에 다른 기물은 없다. 이외에 정사초 자신의 문장 두 단락이 있으며, 한 단락은 왼쪽의 낙관이다. "1306년 정월 15일에 이 두루마리 하나를 그림.丙午正月十五日作此壹卷." 다른 한 단락은 오른쪽 상단의 제시다.

向來俯首問義皇, 줄곧 머리 숙여 복희씨에게 물었거니

汝是何人到此鄕? 그대는 누구이기에 이곳에 왔는가?

未有畫前開鼻孔, 난초 그리기 전에 이미 콧구멍 뚫렸으니

滿天浮動古馨香. 하늘 가득 떠서 움직이는 것은 옛 향기일세.

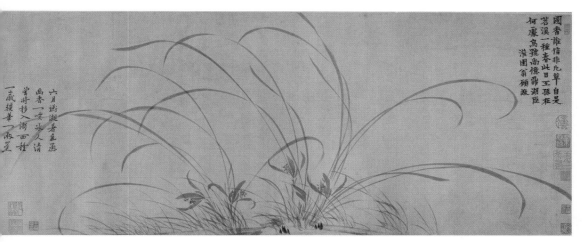

그림 25 조맹견, 「묵란도」, 종이에 수묵, 34.5×90.2cm, 고궁박물관

　화가는 유일한 주인공인 난의 정면 초상을 그린 듯하다. 난초는 화면 정중앙에 출현한다. 여러 난초 잎이 좌우 대칭으로 나 있어서 판으로 찍은 듯하며 균형을 이루도록 화면을 분할했다. 화가는 난초 잎의 길고 짧음과 가장 풍채를 갖춘 제일 긴 두 잎과 그 사이에 긴 타원을 짙은 먹으로 그리고 약간 오른쪽으로 기운 난초를 그려 변화를 준 것에 불과하다.

　순수하게 먹으로 난초를 그린 것은 결코 정사초가 새로 만들어낸 기법이 아니다. 그보다 나이가 마흔두 살 연상인 남송 황족인 조맹견趙孟堅, 1199~1264은 응당 묵란으로 이름이 난 화가인데, 두 사람의 「묵란도」(그림 25)를 한곳에 놓으면 우리는 의심할 바 없이 조맹견의 그림이 풍채가 단아하고 아름다우며, 정사초의 그림이 뻣뻣하고 딱딱하다는 데 놀랄 것이다. 전자는 걷잡을 수 없이 방탕하고 장난치며 즐거워하는 젊은 사람 같고, 후자는 옷깃을 바로 하고 단정하게 앉아 곁눈질하지 않으며 함부로 담소하지 않는 융통성 없는 유생 같다. 바꾸어 말하면, 조맹견의 난초는 식물의 자연 속성에 더욱 근접하고 화가가 다변하는 필법과 구도를 써서 자연적으로 생장하는 난초의 발랄한 활력을 그려냈다. 반면 정사초의 난초는 인위적인 구성을 거쳐 대칭적인 도안으로 간략화했다. 주의할 만한 부분은 난초의 생명력을 보여주기 위해 조맹견의 난초는 지면에서 생장하지만, 정사

초의 난초는 지면에 대한 어떠한 암시도 없어 화면의 진공眞空에 떠 있는 듯하다는 점이다.

현대 회화에서는 이미 지면을 그리지 않은 난초가 흔하다지만, 14세기의 사람이 본다면 기묘한 방식일 것이다. 명대 초년에 정사초가 살았던 쑤저우 지구에 일종의 주장이 유행했는데, 그가 그린 것은 뿌리와 흙이 없는 난초이며, 남송 국토가 몽골인에게 점령당한 비통함을 표현한 것이라고 여겼다. 원대 말기·명대 초기의 쑤저우 사람 한혁韓奕의 고사는 이렇게 얘기했다. "(정사초가) 당시 난초를 그렸는데, 꽃과 잎을 소략하게 그렸고 뿌리가 땅에 닿지 않았다. 어떤 이가 그 까닭을 물으니 '땅을 오랑캐에게 빼앗겼는데 참을 수 있겠소?'라고 대답했다.(鄭思肖)時寫蘭, 疏花簡葉, 根不著土. 人間之, 曰: '土爲番人奪, 忍著耶?'"

이렇게 정치적 은유의 해석은 정사초의 신분에 딱 걸맞았다. 그는 송에서 원으로 넘어가는 정치 '유민遺民'이어서 마음속에 대송大宋 강산을 품고 있었고 강산이 바뀐 후에 난초도 토지를 잃었다. 유민 화가인 정사초가 그린 뿌리 없는 난은 실제 그 자신이었다. 이로부터 정사초와 '무근란無根蘭'은 곧 하나가 되었다. 이 그림은 이렇게 정권 교체의 은유가 되었으며 이를 의심하는 사람은 없다.

모범 유민

정사초가 그린 묵란의 함의를 다시 생각해보는 사람이 없는 까닭은 아무도 정사초의 정치적 잠재의식을 의심하지 않기 때문이다.

역사학자의 눈에 보이는 정사초는 철저한 '유민'이다. 이른바 유민이란 이전 왕조에서 남겨진 사람으로 정치적으로는 이전 왕조에 충성한 인물이다. 정사초는 남송 유민 가운데 비교적 이름 있는 사람으로, 그의 이름에서 몇 가지를 엿볼 수 있다. 그는 본래 푸젠 사람이나 아버지 대는 오랫동안 쑤저우 지구에서 관리를 지냈기에 이곳에서 살았다. 그의 원래 이름을 알 수는 없지만 '사초'는 남송이 멸망한 뒤 개명한 것이다. 전하는 말에 의하면, '사조思趙'를 의미하며, '초肖'는 대송 '조趙'가의 강산을 말한다. 그는 이름을 바꾸면서 자연스럽게 자와 호도 바꾸고

제3장
동·식물

자 했는데 그의 자 '억옹憶翁'은 고국을 잊어버리지 않겠다는 의지가 담겨 있으며, 그의 호 '소남所南'은 일상적으로 앉고 누울 때는 모두 남쪽을 향하고 북쪽으로 얼굴을 돌리지 않겠다는 뜻이다. 북쪽을 바라보는 것은 바로 원나라를 섬기는 행동이라서 하지 않았던 것이다. 이렇듯 그의 이름에서 강렬한 정치적 정서를 엿볼 수 있다. 이외에도 그는 남송이 멸망한 뒤에 북방 사람과는 일체 교류를 끊었고, 심지어는 친구와 만날 때도 앉은자리에서 북방 사투리가 들리면 곧장 분연히 자리를 떠났다고 한다.

그의 고사에서 전설적인 요소가 적잖게 보이지만, 다른 경우와 비교하면 아무것도 아니다. 숭정崇禎 11년(1638)에 쑤저우 청톈사承天寺는 절 안의 우물을 다시 준설했다. 절의 스님이 우연히 철합鐵盒을 건져올렸는데, 철합 안에는 『심사心事』라는 책이 들어 있고 저자는 바로 정사초였다. 책에는 그가 '대송고신정사초백배봉大宋孤臣鄭思肖百拜封'이라 쓴 종이를 붙였고, 때는 1283년이었으니 원이 남송을 멸망시킨 지 4년째 되던 해였지만 정사초는 계속해서 남송 연호를 쓰고 있던 것이다. 『심사』의 문자는 마음에 깊이 간직하여 명심해야 할 정치적 감정으로 가득차 있고, 명대 말기에 발견된 후로 널리 전각傳刻되어 정사초의 유민 형상은 명·청 이래로 점차 완성되었다. 하지만 이 책이 정말로 그가 쓴 것이고 1283년에 친히 써서 우물 안에 넣은 것인지, 그리고 명대 말기에 청군과 전쟁중에 사기를 고무하기 위해 지어낸 이야기인지 여전히 여러 설이 분분한 수수께끼로 남아 있다.

유민의 경제적 수완

거칠게 보면 『심사』는 정사초의 「묵란도」를 증명하는 듯하다. 그는 자신을 '대송고신(송나라의 외로운 관료)'이라 불렀으니 고아처럼 모친의 보살핌을 잃어버린 셈이다. 「묵란도」에서 화면 한가운데에 외롭게 떠 있는 난초가 바로 '대송고신'의 훌륭한 묘사가 아니겠는가?

지금까지 수백 년 동안 사람들은 이와 같이 그의 묵란을 봐왔지만, 이러한 정치적 은유라는 감상이 많아져서 다소 따분하다. 정사초의 난초가 이렇게 간단할

까? 혹자는 화가가 붓을 대는 순간에 이와 같은 정치적 은유를 생각할 수 있겠느냐고 말한다.

『심사』가 진실로 정사초가 쓴 것이라면, 그는 당시 마흔세 살이었고 남송은 멸망한 지 4년이 지났다. 그런데 「묵란도」를 그릴 당시 정사초의 나이는 예순여섯 살이었으니 남송시대가 지나간 지 이미 27년이 지난 때다. 그는 원조의 통치하에서도 잘살았고 쑤저우에 크지도 않고 작지도 않은 약 30무畝(약 2만 제곱미터)의 부동산을 소유하고 있었다. 관건은 그가 경제적 수완을 가지고 있었다는 점이다. 부동산을 쑤저우 바오궈사報國寺의 명의로 해두었는데, 사원의 부동산은 세금을 낼 필요가 없거나 적게 냈다. 뿐만 아니라 밭을 갈거나 수확할 때 남을 찾아가 세금을 재촉하는 번거로움에서 벗어날 수 있었다. 매년 부동산의 수입 일부를 가져갔고, 전적으로 바오궈사에서 조상의 신위를 받들고 자신의 조상에게 제사를 지냈다. 평소의 의복과 음식도 전부 사찰에 맡겼다. 요약하면 원나라가 들어선 뒤 정사초는 강력한 저항 행동을 취하지 않았기 때문에 그의 일부 유로遺老와 마찬가지로 원나라 통치하에서 여전히 유유자적하며 지내고 천수를 누릴 수 있었다.

밤낮으로 고국을 그리워하고 지금까지 북방으로 얼굴을 돌리지도 않고, 그림 속에서 원나라의 더러운 흙을 묻히지 않은 사람이 도리어 이처럼 자신의 밭 30무를 조리 있게 경작하고, 아울러 원나라 정부의 토지세를 효과적으로 피하는 것을 보면서, 어째서 사람들은 그를 이상하다고 여기지 않았을까?

원대 말기 도종의의 기록에 따르면, 정사초는 만년에 "결국 성명의 학문을 공부하며 천수를 다하고 죽었다.究竟性命之學, 以壽終." 이른바 '성명지학'은 사람의 본성과 운명의 관계를 탐구하는 학문이며, 비교적 추상적인 도덕윤리학으로 유교, 불교, 도교와 모두 관계가 있다. 하지만 정사초의 '성명지학'은 주로 도교와 불교에 편중되어 있다. 줄곧 도교의 의례에 대해 연구하던 그는 남송 말년 그가 서른 살 때 『태극제련내법太極祭煉內法』을 썼는데, 도교의 부록符籙 및 각종 방법을 통해 영혼을 소환하고 구하는 방법을 다루었다. 이것은 전문적인 학문으로, 원대에 들어서 정사초의 이러한 점이 사람들에게 언급되어 원대 사람은 이를 '제귀법祭鬼法'이라 불렀다. 그는 스스로 이 책을 간행했는데, 이 때문에 사람들이 자못 그를 따

제3장
동·식물

라 배우게 되었다.

부동산, 경제적 수완, 도교의 신통神通을 지녔던 정사초는 '무근란'을 통해 울분의 정서를 발설한 그 유민과는 많이 다른 듯하다.

대량생산한 난초

우리가 단지 「묵란도」를 정사초의 강렬한 반원反元 사상의 은유로만 본다면, 그림 속에서 진정으로 재미있는 부분을 지나칠 수 있다.

그림 속 난초 좌우에는 각기 정사초의 낙관과 제시가 있다. 모두 해서체이지만, 자세히 보면 서법의 차이가 매우 크다. 왼쪽의 낙관 '병오년 정월 15일에 이 두루마리에 쓰다丙午正月十五日作此壹卷'라는 필획은 정교하고 먹색이 일치한다. 가로는 평평하고 수직은 곧으며 똑같이 긴데, 오른쪽의 제시는 자못 멋대로 썼다. 실제로 왼쪽의 낙관은 활자 인쇄한 뒤에 새긴 것이다.(그림 26) 미국 학자 제임스 캐힐은 이미 이 점에 주의를 기울였고, 일본 학자 이타쿠라 마사아키板倉聖哲, 1965~

그림 26 정사초 「묵란도」의 낙관　　　　　　　그림 27 정사초의 「묵란도」 인장

도 이에 대해 추측하면서 정사초가 난초를 많이 그렸을 것이라 여겼다. 애석하게도 그들은 한걸음 나아가 정사초가 글자를 새겨서 인쇄한 의도를 캐물을 수 없기 때문에 「묵란도」의 해독은 여전히 구설을 답습하고 있다.

낙관을 자세히 보면, 목판에 새긴 뒤 도장을 찍은 것을 발견할 수 있는데 글자체는 표준적인 인쇄용 송체宋體 해서다. 나아가 우리는 열한 자가 완전한 인쇄체가 아니며 각인한 글자는 단지 '병오 월 일에 이 두루마리에 쓰다丙午 月 日作此壹卷' 뿐이고, 구체적인 시간인 '정正'월과 '십오十五'일은 손으로 쓴 것임을 발견할 수 있다. 이는 간편한 사용을 위해 특별히 제작된 낙관장落款章이다. 지금도 이러한 것을 볼 수 있는데, 대학 졸업증명서의 교장 이름은 통상적으로 손으로 쓴 이름 인장이지, 진정한 손글씨가 아니다.

목판에 날짜를 새긴 인장의 출현은 무엇을 설명하는가? 가능성 중 하나는 정사초의 그림을 대량으로 생산했을 뿐만 아니라 그 수량이 많았음을 나타내는데 매년, 매월 심지어 매일 이와 같은 유형의 회화를 그렸을 것이다. 예를 들면 다음 해에 그는 '병오丙午'를 '정미丁未'로 바꿀 수 있다. 정사초의 회화는 당시에 전망이 넓은 시장이 있었을 것이다. 이는 목판 낙관장 아래의 두 인장에서 확인할 수 있다. 두 개의 인장 사이에 난 잎이 끼어 있다. 위의 인장은 정사초의 호 '소남옹所南翁'이고, 아래의 인장은 "구하면 얻지 못하고 구하지 않으면 간혹 주기도 한다. 오래된 눈은 텅 비어 있는데 예나 지금이나 맑은 바람 분다求則不得, 不求或與. 老眼空闊, 淸風今古."인데, 자못 평범하지 않게 16자나 된다.(그림 27)

뿐만 아니라 글자체에 쓰인 것은 결코 고아古雅하고도 식별하기 어려운 '전서篆書'가 아니라, 일반적이고 분간하기 쉬운 예서다. 인장의 인문印文은 고아해야 해서 때로는 식별하기가 쉽지 않다. 왜냐하면 다른 사람의 위조 방지 표지이기 때문이다. 다수의 사람들이 인식하지 못해도 전혀 개의치 않기 때문에 일반적으로 일상 글쓰기에서 자주 보이는 대중 글자체를 쓰지 않고 전서로 쓴다. '구즉부득求則不得' 16자는 다소 기괴하게 보인다. 우리가 이 인장을 목판에 새겨 만든 낙관장과 연계하면, 그들의 관계를 발견할 수 있다. 양자는 모두 식별하기 쉬운 통속체를 선택했다.

"구하면 얻지 못하고 구하지 않으면 간혹 주기도 한다. 오래된 눈은 텅 비어 있

제3장
동식물

는데 예나 지금이나 맑은 바람 분다"라는 말은 마치 불경의 노랫말 같고 선언 같기도 하다. 그것이 겨눈 것은 그림을 구하는 수많은 사람인가, 아니면 모종의 종교를 표현한 사상일까? 불교의 사상 가운데 이른바 '고집멸도苦集滅道' '사체四諦'가 있다. '고苦'는 욕망으로 조성된 고통으로, 몇 가지 종류로 나눌 수 있다. 첫번째가 바로 '구부득고求不得苦'다. 이렇게 본다면 정사초는 그의 종교 사상을 함축적으로 표현한 것이지, 그림을 판매하려는 것이 아니다. 그렇다면 그가 난초를 '대량'으로 생산한 이유는 시장의 수요를 위해서일 뿐만 아니라, 종교의 맥락을 직접 대면하기 위해서이다. 낙관은 간편함을 힘껏 추구했고 화면은 복잡하지 않다. 「묵란도」는 생산 라인이 있는 공산품인 듯하다. 우선 정사초는 대칭 구도의 난초를 집중하여 그렸다. 그다음에 그림을 정리하여 각기 목판 인장을 찍었고, 그린 시간에 따라 구체적인 '생산 날짜'를 표시했다. 그후에 정사초의 명호장名號章과 선언장宣言章을 찍었다. 마지막으로 선별 과정을 거쳐 비교적 좋은 그림을 고르고 이외에 손으로 제시를 썼다. 이들 그림은 순조롭게 완성되었을 것이다.

정사초의 묵란이 정말로 이렇게 대량으로 생산되었다면, 그는 모든 그림에 '무근란'의 정치적 은유를 연결할 수 있었을까? 아니면 정사초가 유민의 명성으로 거대한 시장에서 빠르고 간편한 길을 탐색하여 최대한도로 그 개성과 제작 수준의 방법과 유형을 유지한 것일까? 이 문제에 대한 진정한 답은 한걸음 나아가 생각해야 할 것이다. 하지만 「묵란도」를 단순한 정치적 은유로 본다면, 송·원의 격변 시대에 발버둥쳤던 정사초라는 유민을 공허한 상징으로 축소시킬 뿐이다.

一陂春水繞花身, 연못 봄물이 살구나무 꽃 감돌고
花影妖嬈各占春. 꽃과 그림자 아름다워 봄 차지했네.
縱被春風吹作雪, 봄바람에 불려서 눈처럼 흩날려버린다 하더라도
絕勝南陌碾成塵. 길바닥에서 수레에 갈려 티끌이 되는 것보다 낫도다.

5.
봄의 교향곡
__「행화원앙도」의 음양 조화

봄날이 따뜻해지고 꽃이 피면 원앙이 물장난치는 계절이다. 중국 특유의 물새인 원앙은 중국 문화에서 독특한 지위를 차지한다. 아름답고 원만한 애정의 상징인, 쌍쌍이 자고 쌍쌍이 나는 '문금文禽, 중국 고대의, 깃털에 알록달록하게 아름다운 무늬가 있는 새'은 사람들이 잘 아는 길상 도안이 되어 각종 각양의 물품에 출현했고, 이로써 중국인의 가정이 원만해지라는 이상을 보여준다. 지금의 우리는 이미 원앙 도안에 익숙해져 일종의 직접적인 상징으로 삼고 있으며 아름답고 원만한 결혼생활과 동등하게 여긴다. 하지만 중국 고대의 화가들에게 원앙으로 사상을 표현하는 방식은 정밀하고 깊다. 상하이박물관 소장의 「행화원앙도杏花鴛鴦圖」(그림 28)는 좋은 사례인데 남녀, 음양, 가정, 생명력 등의 주제를 그림에서 모두 보여준다.

노익장을 과시하는 살구나무

오래된 비단의 색깔이 이미 흐려졌지만, 「행화원앙도」의 색채는 여전히 산뜻하고 아름답다. 그림은 작지 않은 크기로, 세로 162센티미터, 가로 97.3센티미터이

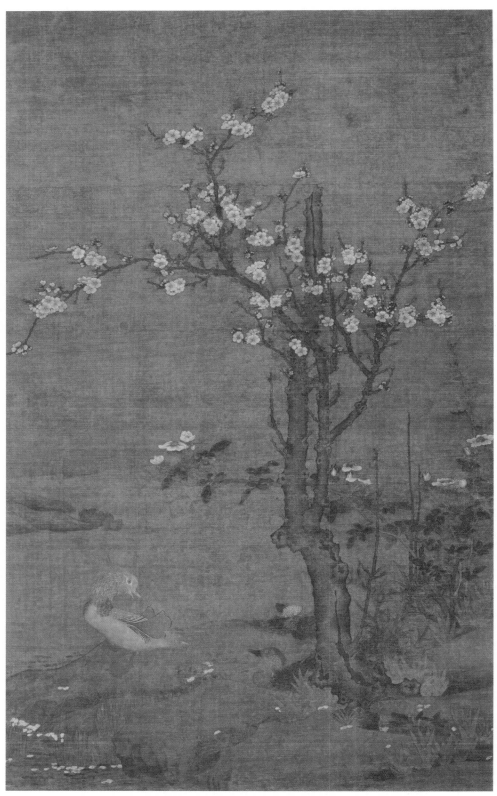

그림 28 작가 미상, 「행화원앙도」, 두루마리, 종이에 채색, 162×97.3cm, 상하이박물관

고 작가의 낙관은 없으며 어떤 수장인도 없다. 그림은 의심할 바 없이 직업 화가의 손에서 나왔다. 흥미롭게도 현재 적어도 이외의 유사한 회화작품 두 폭이 남아 있다. 「행자원앙도杏子鴛鴦圖」라 불리는 것은 일본에서 소장하고 있는데, 역시 견본이고 화면은 약간 작으며(145×88.9센티미터) 원대 화가 왕연王淵, 1077~1129의 이름을 빌려 표현했다. 하지만 일반적으로 16세기의 작품으로 여겨진다. 다른 한 폭은 박매시장에 나왔는데(107×64센티미터) 지본紙本이고 치수가 약간 작은 것을 제외하면 상하이박물관 소장본과 거의 똑같다. 여러 판본이 유통된 점은 '행화원앙杏花鴛鴦'의 구도가 꽤 유행했던 양식이며 대량으로 모방되었음을 설명해준다.

전방위적 구도와 세심한 화법으로 보면 「행화원앙도」는 확실히 특색을 지니고 있어 세상에 전하는 원나라 채색 화조화와 유사하니 사람들이 이 그림을 원나라 회화작품이라 믿는 것도 이상하지 않다. 화면은 물가 비탈진 기슭의 풍경을 그렸고 완벽한 질서를 이룬 자연의 일부를 표현했다. 가지와 줄기가 세련되고 웅건하며 나무 혹瘤으로 가득한 늙은 살구나무가 화면 중심을 차지하고, 나무 아래의 비탈 기슭에는 원앙 한 쌍을 그렸다. 살구나무는 화면 위아래를 관통할 뿐만 아니라 화면 양쪽까지 뻗어 있어 나무 아래 원앙의 위세를 완전히 뒤덮었고, 살구나무가 화면의 진정한 주인공임을 보여준다. 이 살구나무는 그렇게 높진 않지만, 수령은 적지 않아 보이는데 어떻게 그럴 수 있을까? 한번 살펴보자. 살구나무는 지면 줄기에 기대어 나무 혹이 자랄 뿐만 아니라, 나무줄기도 갈라져서 텅 빈 속의 내부가 보인다.(그림 29) 나무뿌리에서 위로 올라오는 깊은 틈을 분명히 볼 수 있고 거의 절반으로 쪼개진 나무줄기가 마치 두 다리처럼 깊이 흙속에 뿌리를 박고 있으니, 그 모습은 연리수와 흡사하다. 세련되고 웅건한 살구나무는 만족스럽게 자라며 쪼개진 나무줄기 위로 거칠고 가는 두 연리 가지와 줄기가 나왔다. 거친 줄기는 곧게 위로 향하여 살구나무의 웅건함을 이어받은 것 같으며, 나무줄기의 상단은 절단되어 시들었고 땅속의 줄기처럼 갈라졌다. 서로 비교해보면, 가는 줄기는 유연하고 아름다우며 꼬불꼬불하고 가지가 많고 잎이 무성한 데다가 분홍색의 살구꽃이 활짝 피어서 꽃이 아직 피지 않은 거친 줄기를 가진 살구나무를 비추고 있다.

살구나무는 그림의 중심에 있는데 연리지가 만들어내는 극적인 대비는 분명

그림 29 「행화원앙도」(부분)

고심하여 그린 것 같다. 늙은 살구나무의 생명력을 남김없이 표현해냈다. 살구꽃은 언제나 도교 선인仙人과 연계된다. 전하는 말에 의하면, 선인이 거주하는 곳에는 살구꽃이 있다고 한다. 살구꽃은 심지어 선인의 음식이 될 수 있고, 이 때문에 장수를 상징한다. 도교 선인은 대개 의술에도 뛰어난데, 이 때문에 사람들은 또한 의학을 '행림杏林'으로 부르기도 한다. 정밀하고 깊은 의술은 왕성한 생명력을 보장하며 줄기는 시들었으나 새로운 가지에서 살구꽃이 활짝 핀 고목이 바로 장수와 생명력을 암시한다.

장미와 월계화

그림에서 나무줄기가 갑자기 우뚝 솟아 있어 화가는 장미속 식물로 늙은 살구나무의 외로움을 완화시켜주었다. 살구나무 아래에 낮은 수목의 꽃이 붙었고, 한 가지가 살구나무의 나무줄기에 기대며 비스듬히 지나간다. 이 식물의 꽃은 붉은색인데 다섯 개의 홑꽃잎으로 꽃송이를 이룬다. 가지 끝의 꽃송이, 꽃턱잎은 이미 피었거나 아직 피지 않았으며 들쑥날쑥하여 정취가 가득하다. 뚜렷한 특징으로 모든 꽃 아래에 좁고 긴 턱잎이 있는데, 말아올려져 가냘픈 분홍색 꽃송이를 돋보이게 한다. 잎은 세 개 혹은 다섯 개가 한 조를 이루는데, 이는 바로 장미속 식물의 특징에 부합한다. 구체적으로 말하면 그림의 꽃은 홑꽃잎의 월계화일 것이다. 줄기를 자세히 살펴보면 과연 자홍색을 띤 가시가 나 있는 것을 발견할 수 있다. 이 홑꽃잎 월계화는 중국이 원산지다. 대부분 후베이湖北, 쓰촨, 구이저우貴州 등지에서 나는데, 자주 보이는 겹꽃잎 월계화와는 달리 일종의 원시 품종이다.

남송 이종 시기의 궁정화가가 황후의 생일을 축하하기 위해 그린 「백화도百花圖」(그림 30)에 겹꽃잎 월계화가 보이는데, 턱잎의 이러한 현저한 특징을 볼 수 있다. 그림의 제목은 '장춘화長春花'이다. 월계화를 '장춘화'로 부른 것은 북송에서 시작되었다. 『낙양화목기洛陽花木記』에 '자화삼십칠종刺花三十七種'이 있는데 주로 장미속 식물이다. 그중 몇 종의 월계화가 포함되었으며 밀지월계密枝月季, 천엽월계千葉月

長春花 庚子 畢辰 己未

花神厎事臉潮霞 曾服東皇九轉砂
顔色四時長不老 蓬萊風景屬仙家
精神天賦逞嬌妍 染得輕紅近日邊
羨此奇葩長艶麗 仙家風景不論年
丹砂經九轉 芳藥占長春

그림 30 작가 미상, 「백화도」 중 '장춘화' 두루마리, 비단에 채색, 지린성박물관

季, 황월계黃月季, 천월계川月季, 심홍월계深紅月季, 장춘화, 일월계日月季, 사계장춘四季長春 등이 있다. 명나라 사람 왕상진王象晋, 1561~1653이 펴낸 식물학 저서 『군방보群芳譜』에는 "월계는 일명 장춘화이고, 일명 월월홍月月紅이다. …… 잎은 장미보다 작으며 줄기와 잎에 가시가 있고 꽃은 붉은색, 흰색 및 담홍색 등 세 가지가 있다. 흰색은 해를 보지 못하는 곳에 심어서인데 해를 보게 되면 붉게 변한다. 다달이 한 번씩 피며 사계절 내내 끊이지 않는다. 꽃의 잎은 많고 두터운데 역시 장미류다月季, 一名長春花, 一名月月虹·······葉小于薔薇, 莖與葉俱有刺. 花有紅, 白及淡紅三色, 白者須植不見日處, 見日則變而紅. 逐月一開, 四時不絶. 花千葉厚瓣, 亦薔薇之類也."라고 썼다. 장미든 월계화든 겹꽃잎이 더욱 아름답게 보여서 현존하는 송대 회화에 보이는 반면, 홑꽃잎은 회화에서 상대적으로 드물게 보인다. 「행화원앙도」는 적어도 그림 속의 환경이 인적이 드문 곳임을 말해준다.

「백화도」의 겹꽃잎 월계화와 마찬가지로 이러한 화훼는 항상 여성을 비유한다. 그림에서 분홍색의 장춘화는 풍채 있게 피었고 꽃송이가 매우 크고, 꽃잎이 전부 피어 안의 꽃술을 노출한 꽃도 있고, 꽃봉오리가 막 터지려고 하는 꽃도 있다. 늙은 살구나무와 월계화는 선풍도골仙風道骨의 남성 장수와 고운 자태를 풍기는 아름다운 여성 같기도 하다. 월계화는 늙은 살구나무에 기대고 있는데, 마치 여성이 남성에게 기대는 것 같다.

이러한 여성과 남성의 관계는 월계화와 살구나무의 종속관계에서만 보이는 것은 아니다. 실제로 화가는 화면 곳곳에서 이러한 관계를 의식적으로 강조했다. 월계화는 비록 늙은 살구나무와 대비해 여성의 특질을 드러내지만 그 자체도 뚜렷한 대비를 잠재하고 있다. 세심한 감상자라면 발견할 수 있듯이, 월계화의 가지와 줄기는 두 종의 다른 색깔, 즉 짙은 색의 줄기와 연한색의 가지를 드러내고 있다. 늙은 살구나무의 거칠고 가는 연리 가지와 줄기와 마찬가지로 월계화에도 짙은 색의 시든 줄기가 있는데 마치 늙은 살구나무와 서로 상응하기 위해서인 듯하다. 월계화 줄기는 절단된 모양으로 그렸다. 오래된 줄기에 연한 색의 새로운 가지가 자라나고, 가는 가지에서 월계화가 자라고 있다. 짙은 색의 줄기가 남성이라면, 장춘화가 가득 핀 연한 색의 새로운 가지는 바로 여성이다.

물론 식물에 관한 한 남성과 여성은 없으며, 암컷과 수컷 혹은 음과 양을 말

한다. 음과 양은 상대적이다. 늙은 살구나무에서 핀 살구꽃과 낮은 장춘화가 함께 놓였을 때, 살구꽃은 양이고 월계화는 음이다. 늙은 살구나무의 시들고 갈라진 옛 줄기와 살구꽃이 함께 놓였을 때, 옛 줄기는 '양'이고 무성하게 핀 살구꽃은 '음'이다. 게다가 음양도 서로 보충할 필요가 있을 뿐만 아니라 서로 바뀔 수 있다. 바로 이 때문에 우리는 같은 옛 살구나무나 같은 월계화에서 옛 줄기와 새로운 가지, 고목과 새로운 꽃의 변형을 볼 수 있다. 이처럼 극적인 대비는 한 식물의 영고성쇠가 아닌, 생명 변화의 의의를 부여한다.

원앙과 계칙

원앙의 출현은 음양의 대비와 변화를 재차 강조하기 위해서다.

원앙은 회화의 중요한 주제로 대략 북송 시기에 처음 등장했다. 고대에 원앙의 다른 이름은 '계칙鸂鶒, 비오리'이라 불렀다. 재미있는 것은 동물학자의 발견인데 옛사람의 눈에 원앙과 계칙은 완전히 같은 것이 아니었다. 우리가 오늘날 말하는 원앙은 옛사람이 말한 계칙이고, 옛사람이 말한 원앙은 깃털이 빛나고 어느 정도 계칙보다 약간 떨어지는 꿩이다. [그림 31] 속의 원앙은 일반적으로 여기는 원앙이 아닌 듯하다.(그림 31) 원앙이든 계칙이든 같은 점은 그들이 모두 습관적으로 쌍을 이루어 출현하는 '문금'이라는 점이다. 고대 화가들이 줄곧 그려온 원앙은 완전히 흥미진진한 예술사적 고사를 엮을 수 있다. 하지만 이 고사는 지나치게 복잡해서 언급하지 않겠다. 잠시 「행화원앙도」의 문금 한 쌍을 보자.

이 원앙은 살구나무 아래에 출현하는데, 수컷은 비탈 기슭에 서서 고개를 돌려 암컷을 바라보고, 암컷은 살구나무 뿌리에 누워서 고개를 들고 수컷의 눈빛을 마주한다. 회화의 기교에서 보면, 원앙의 묘사는 늙은 살구나무와 월계화 그림보다 세심하지 못하고 부피감도 강하지 않으며, 깃털 그림도 비교적 거칠어 화가가 최후에 급히 덧붙인 듯하다. 수컷 원앙의 큰 특징은 넓은 머리와 미간의 긴 흰색 무늬인데, 뒤로 뻗어 우관羽冠의 일부분을 구성한다. 하지만 그럼에서는 도리어 분명하게 처리하지 않고 눈 주위에 작고 하얀 동그라미를 그렸을 뿐이다.

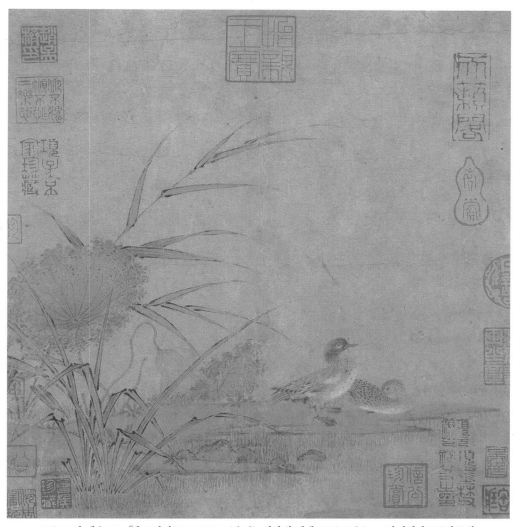

그림 31 전 혜숭惠崇, 「추포쌍앙도秋浦雙鴦圖」(한 면), 비단에 채색, 27.4×26.4cm, 타이베이고궁박물원

암컷 원앙의 눈 주위에도 하얀 동그라미가 있으며 하얀 무늬와 연결되어 있어서 특유한 흰색 미간 무늬를 형성하지만 그림에는 아예 표현하지 않았다. 화가는 최초에 강 언덕가의 늙은 살구나무와 월계화만 그렸고 바람에 날려 연못에 떨어지거나 비탈 기슭에 있는 살구꽃잎을 모두 충분히 그렸지만, 본래 사람의 시선을 잡아당기는 원앙의 알록달록 빛나는 깃털은 자세하게 처리하지 않았다. 암컷은

의기소침하여 늙은 살구나무 뒤에 숨었다. 이를 보면 화가는 원앙 그림을 잘 그리지 못한 것 같다. 화가가 표현하려는 뜻이 늙은 살구나무와 월계화에서 이미 이루어졌는지도 모른다. 게다가 원앙 한 쌍을 그린 것은 이러한 의의를 강조해 더욱 많은 사람들을 이해시키기 위해서였다.

송대 이래로 원앙을 그린 회화작품은 무척 많다. 하지만 「행화원앙도」의 원앙은 아마도 암컷과 수컷 사이의 거리가 가장 먼 그림인지도 모른다. 난징박물원 소장의 송대 사람이 그린 것으로 전해지는 「도화원앙도桃花鴛鴦圖」(그림 32)는 「행화원앙도」와 비슷한 점이 많다.

두 그림을 대비하면 알 수 있듯이, 「도화원앙도」에서 복사꽃 아래의 원앙은 함께 기대어 쉬고 있다. 수컷은 서 있고 암컷은 수컷 발아래에 누워 고개를 돌린 채 깃털을 정리하고 있다. 이는 원앙을 그린 고전적인 양식의 하나다. 다른 고전적인 양식은 암컷과 수컷 원앙이 함께 늘어서서 헤엄치는 모습을 그린 것인데 「행화원앙도」는 어디에도 속하지 않는다. 두 원앙 사이의 거리는 모종의 사정을 짐작케 한다. 수컷은 비탈 기슭 곁에 서서 고개를 돌려 물에서 노는 암컷을 부르는 듯하다. 우리는 원앙이 벌린 붉은색 부리를 분명히 볼 수 있는데, 이것은 다른 그림에서는 찾아볼 수 없다. 암컷은 부르는 소리를 듣고 목을 뻗어 고개를 들어 짝을 바라보고 있다. 원앙은 졸고 있는 것 같지 않으며 누워 있는 곳을 떠나려고 하지 않는 듯하다. 그렇다면 암컷은 늙은 살구나무 아래에 누워서 무엇을 하는가?

살구꽃과 월계화는 모두 음력 2월과 3월에 피는 꽃이니, 시기가 중춘에서 계춘임을 암시한다. 살구꽃과 조류의 조합으로 가장 유명한 회화작품은 의심할 바 없이 송 휘종 조길의 작품으로 전해지는 「오색앵무도」(보스턴미술관)다.[8] 휘종은 낙관에 "바야흐로 중춘이어서 무성한 살구꽃이 두루 피었고 (앵무새가) 그 위에서 빙빙 날아오른다方中春, 繁杏遍開, 翔翥其上."라고 썼다. 남송 항저우의 장자張鎡, 1153~?와 같은 관료 문인은 매년 "2월 중춘二月仲春"에 "행화장에서 살구꽃을 감상杏花庄賞杏花"했고, 황궁 "방춘당에서 살구꽃을 감상芳春堂賞杏花"했다. "3월 계춘三月季春"에 장자는 "화원에서 월계화를 감상花院觀月季"하고, "의우정 북쪽에서 노란 장미를 감상宜雨亭北觀黃薔薇"했다.

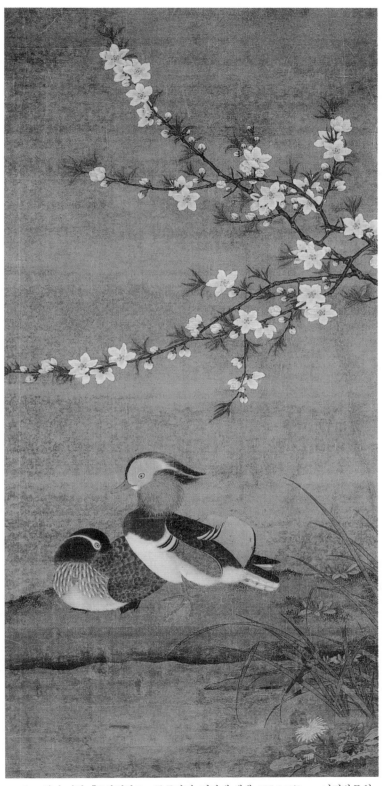

그림 32 작가 미상, 「도화원앙도」, 두루마리, 비단에 채색, 105.3×49cm, 난징박물원

「행화원앙도」의 살구나무 꽃턱잎은 적고 활짝 핀 꽃송이는 많다. 더욱 특별한 것은 화가가 지면과 연못에 떨어진 꽃잎을 자세히 그려서 활짝 핀 뒤 시드는 것을 암시하는 듯한데, 바로 왕안석이 시 「북쪽 비탈의 살구꽃北陂杏花」에서 읊은 것과 같다.

縱被春風吹作雪, 봄바람에 불려서 눈처럼 흩날려버린다 하더라도
絶勝南陌碾成塵. 길바닥에서 수레에 깔려 티끌이 되는 것보다 낫도다.

이때가 바로 원앙이 번식하기 시작하는 계절이다. 원앙은 옮아다니는 철새로 번식하는 둥지는 일반적으로 물가 소택지의 진흙 구멍이나 나무 구멍이다. 그림에서 살구나무 아래에 누워 차마 몸을 일으키지 못하는 암컷 원앙은 산란하여 후대를 번식하는 것이 아닐까? 원앙이 우리에게 알려주지는 않지만, 화면 속의 고목이 새로운 꽃을 피우는 것은 암수 원앙도 바로 이러한 생명 윤회를 거치고 있음을 암시한다.

봄날의 국화

「행화원앙도」에서는 거의 모든 것이 쌍을 이룬다. 암수 원앙은 한 쌍이고 늙은 살구나무와 월계화도 한 쌍이며, 심지어 살구나무의 거칠고 가는 두 줄기도 한 쌍이다. 이는 화면의 특수한 주제, 즉 음과 양, 남성과 여성의 조화와 융합을 암시한다. 암수 원앙, 높고 크며 늙은 살구나무와 낮고 왜소한 월계화는 두 개가 서로 평행하고 부부와 관련된 은유를 구성한다. 하지만 음양 융합의 장면에서 한 종의 식물이 단독으로 출현하는데, 그것은 바로 암컷 원앙 머리 상단에 있는 들꽃이다. 이 들꽃은 먼 곳의 비탈 기슭에서 자라는데, 식물체가 매우 작고 타원형이면서 톱니를 가진 몇몇 잎이 노란색의 꽃을 받치고 있다. 꽃송이는 빽빽하고 가늘며 작은 꽃잎으로 구성되어 있어 마치 국화와 같다. 하지만 우리가 잘 아는 국화는 가을에 피는데, 그림의 배경은 살구꽃과 월계화가 만개하는 봄날이다. 봄

날에는 어떠한 국화가 필까?

봄날에 피는 국화과 식물은 데이지雛菊다. 하지만 데이지는 비교적 근세에서야 중국에 들어와 재배하기 시작한 관상용 식물이다. 중국 옛사람의 시각으로 말하자면, 그들이 말한 '춘국春菊'은 쑥갓이다. 하지만 쑥갓의 잎은 그림 속의 장조형長條形과는 완전히 다르며, 쑥갓의 꽃잎도 그림에서 보듯 밀집하고 중첩된 것과는 다르다. 옛사람들이 잘 알고 있는 다른 춘계에 꽃이 피는 국화과 식물은 금잔국金盞菊이다. 명대 고염高濂, 1573~1620은 『준생팔전遵生八牋』에서 다음과 같이 금잔국을 묘사했다. "색깔은 황금빛이고, 가는 꽃잎이 한곳에 모여 잔을 닮았고, 봄이 되면 처음 피는데 홀로 여러 꽃보다 앞선다.色金黃, 細瓣攢簇肖盞, 當春初卽開, 獨先衆花." "가는 꽃잎이 한곳에 모인細瓣攢簇" 특징은 회화의 그림과 매우 부합한다. 하지만 식물학 용어로 말한다면, 금잔국의 잎은 '마주나기'이거나 '어긋나기', 즉 이른바 '포경생엽布莖生葉'인데, 그림 속의 국화잎은 '기생基生', 즉 뿌리 부분에서 직접 자란다. 재미있는 것은 「도화원앙도」의 오른쪽 하단에 「행화원앙도」와 완전히 일치하는 국화가 있는데, 멋들어진 원앙과 아름다운 국화를 돋보이게 한다. 이것은 대체 무슨 꽃일까?

나는 무의식중에 뜰의 풀밭에 핀 작은 '들국화'를 발견한 뒤에서야 깨달았는데, 답은 민들레다. 민들레는 국화과 식물에 속하며 옛사람들은 이를 '포공초蒲公草' '금잠초金簪草' '황화지정黃花地丁'이라 불렀으며, 송대의 『증류초목證類草木』에 민들레의 삽도가 있다. 15세기의 『구황본초救荒本草』, 17세기의 『농정전서農政全書』에도 관련한 삽도가 있는데, 이를 '패패정채孛孛丁菜'라고 했다. 『농정전서』에서는 또 "남방에서는 황화랑이라 하고, 본초에서는 포공영이라 한다南俗名黃花郎, 本草蒲公英."라고 했다. 이를 보면 민들레는 창장강 중·하류 지역에 널리 분포한 식물이며 호칭도 매우 다양함을 알 수 있다.

민들레는 결코 관상용 식물이 아니니 그림에 출현하는 민들레는 자못 의미심장하다. 실제로 민들레의 주요 가치는 식용과 약용에 있다. 일찍이 당대에 손사막孫思邈, 541~682의 『천금방千金方』에서 '부공영鳧公英'을 약으로 써서 종기를 치료했다. 송대 이후로 민들레의 약용 가치를 체계적으로 이해했으며, 사람들은 주로 자독刺毒, 창독瘡毒, 특히 여성의 젖샘 질병을 치료하는 데 이용했다. 지금의 말

로 하면 "열기를 제거하고 독기를 풀어주며, 부기를 가라앉히고 아물게淸熱解毒, 消腫算結"했다. 북송 때 집대성한 『증류본초證類本草』에서 "민들레는 맛이 달고 진정시켜주는 효능이 있으며 독이 없다. 부인의 젖에 옹종이 생긴 데 주로 쓰며 물을 끓이고 즙을 짜서 마시고 아울러 붙이면 즉각 사라진다蒲公草, 味甘, 平, 無毒. 主婦人乳癰腫, 水煮汁飲之及封之, 立消."라고 했다.[9] 이른바 '유옹乳癰'은 바로 "출산한 뒤 저절로 젖이 나오지 않고 유즙이 축적되어 옹종이 맺히는産後不自乳兒, 蓄積乳汁結作癰"것으로, 이때 "민들레를 빻아서 종기에 붙이고 매일 서너 번씩 갈아주어야取蒲公草搗傅腫上, 日三四度易之"한다.[10] 여기에서 말했듯이 여성의 젖샘 질병은 분만 후 젖이 순조롭게 배출되지 못하여 어혈을 초래하여 종기가 되는데, 민들레가 바로 좋은 약이다. 명대 이시진의 『본초강목』은 '유옹홍종乳癰紅腫, 유옹으로 벌겋게 종기가 난 증상'을 치료하는 방법을 기록했다. "포공영 1냥, 인동등 2냥을 질게 찧고 물 2잔을 넣어 1잔이 될 때까지 달여서 식전에 복용한다. 잠에서 깨어나면 병이 즉시 사라진다蒲公英一兩, 忍冬藤二兩, 搗爛, 水二鍾, 煎一鍾, 食前服, 睡覺病卽去矣."[11] 이와 같이 복용하면 의외로 빨리 낫는다고 한다. 민들레를 약으로 쓰려면, 꽃송이가 만개할 때 같은 뿌리에 달린 잎을 포함하여 전체 뿌리를 캐야 한다. "민들레는 너른 늪에서 자라며 3, 4월에도 있고 가을 이후에도 있으며, 꽃이 피면 같은 뿌리에 달린 잎까지 통째로 캐서 한 근을 골라 깨끗이 씻어서 햇볕을 쏘이지 말고 말린 다음 광주리에 넣어둔다蒲公英生平澤中, 三四月甚有之, 秋後亦有, 放花者連根帶葉取一斤洗淨, 勿令見天日, 晾干入斗子."「행화원앙도」의 활짝 핀 민들레는 바로 따서 약으로 쓰기 좋다.

이에 이르러 우리는 마침내 「행화원앙도」를 그린 화가가 살구꽃 한 그루, 월계화 한 그루, 원앙 한 쌍, 민들레 하나를 함께 배치한 의도를 알게 된 듯하다. 봄에는 살구나무 고목이 봄을 만나고, 암수 원앙은 부부를 뜻하며 왕성한 번식력과 생명력을 상징한다. 만개한 민들레는 봄철에 제격이고 더욱이 여성에게는 건강하게 자식을 기르게 하고 치료하는 약용식물이다.

「행화원앙도」는 「도화원앙도」보다 구도가 좀더 복잡하다. 살구꽃이 흔들리는 가운데 미려하고 멋들어진 원앙을 애써 부각하지 않고, 각종 극적인 대비로 결혼, 가정, 남녀, 음양과 관련한 은유를 조성했다. 그림은 벽에 거는, 높이 160센티미터가 넘는 대형 그림이다. 혼인용 선물이거나 길상의 뜻을 담은 실내장식이었

제3장
동식물

을 것이다. 어쨌든 이 그림은 정교한 도상으로 우리에게 감동적이고 의인화된 자연세계를 보여준다. 이 세계에서는 음양이 조화를 이루어 함께 끊임없이 살아 움직이는 생명을 배태한다.

제4장 · 산수

산이란 봄과 여름에 보면 이러하고, 가을과 겨울에 보면 또 이러하니 이른바 '사철 경치가 다른' 것이다. 산은 아침에 보면 이러하고 저녁에 보면 또 이러하고 흐릴 때와 맑을 때를 보면 또 이러하니, 이른바 '아침저녁으로 모습이 변하여 같지 않다'는 것이다. 山春夏看如此, 秋冬看又如此, 所謂 '四時之景不同'也. 山朝看如此, 暮看又如此, 陰晴看又如此, 所謂 '朝暮之變態不同'也.

시간과 정치
_「조춘도」의 시각적 상징

서기 1072년 곽희는 저명한 「조춘도」(그림 1)를 그렸다. 이 그림이 일시에 명성을 떨친 것은 사실 최근 100~200년 전의 일이다. 특히 현대미술사 연구 가운데 곽희의 낙관을 찍었고 역대 수장가의 사랑을 받았던 회화작품은 모두 곽희의 이름을 빌린 작품이거나 심지어 위작으로 판명되었기에, 「조춘도」의 존재는 특별한 의의를 충분히 드러낸다.[1]

무엇이 이른봄인가

곽희의 낙관은 화면 좌측에 보인다. "이른봄 임자년에 곽희 그림早春, 壬子年郭熙畵." 아래에 '곽희필郭熙筆'이라는 크고 붉은 도장을 찍었다. 분명 이는 전문적으로 그림에 찍는 도장이지, 일반적인 성명인姓名印이 아니다. 인장은 교묘하게 찍었다. '조춘' 두 자가 도드라지고 나머지 글자는 눌렸다. 그림 제목 '조춘'은 더욱 큰 글자로 써서 이 그림의 제목이 사실은 화가 이름보다 더 중요함을 설명했다. 그림에 제목을 쓰는 것은 원대 이후에서야 비로소 관례가 되었으며 송대에는 극히 드물

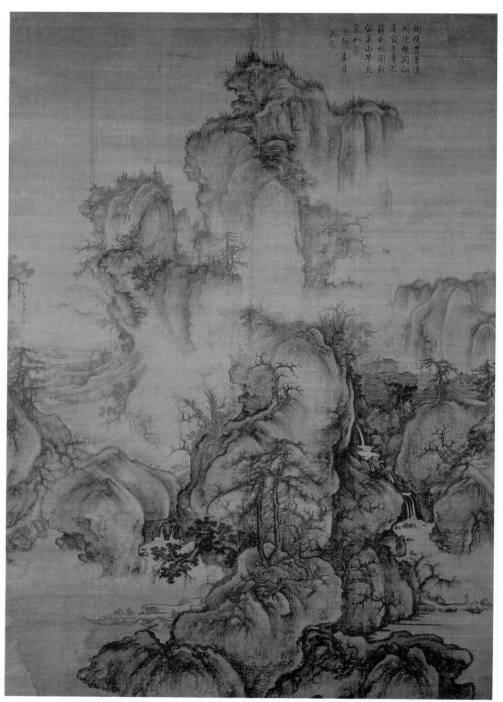

그림 1 곽희, 「조춘도」, 두루마리, 비단에 채색, 158.3×108.1cm, 타이베이고궁박물원

었다. '조춘'이라는 두 글자에는 어떠한 의의가 있는가?

계절로 그림의 제목을 짓는 것은 송대에 이미 유행했지만, 곽희처럼 이토록 제목에 민감한 사람은 없었다. 곽희의 아들 곽사郭思는 『임천고치』를 써서 회화에 대한 부친의 사상을 기록했는데, 그중에서 사계에 관한 수많은 그림 제목을 열거하여 번거로움을 마다하지 않는 경지에 이르렀다. 봄을 예로 든다.

봄에는 이른봄의 운경, 이른봄의 우경, 잔설, 이른봄의 설경, 이른봄의 비가 갠 경치, 이른봄의 안개비, 이른봄의 차가운 구름, 비가 내리려는 봄 경치, 이른봄의 저녁 풍경, 봄 산에 아침 해가 솟는 풍경, 봄 구름 끼었다가 비가 내리려는 풍경, 이른봄의 연기와 아지랑이, 봄 구름이 골짜기를 빠져나오는 풍경, 온 계곡에 봄빛이 떨어지는 풍경, 봄비와 봄바람 부는 풍경, 바람 비끼고 가랑비 내리는 풍경, 봄 산이 맑고 아름다운 풍경, 백학과 같은 봄 구름의 풍경 등이 모두 봄에 관한 제재다.春, 有早春雲景, 早春雨景, 殘雪, 早春雪霽, 早春雨霽, 早春烟雨, 早春寒雲, 欲雨春, 早春晚景, 曉日春山, 春雲欲雨, 早春烟靄, 春雲出谷, 滿溪春溜, 春雨春風, 作斜風細雨, 春山明麗, 春雲如白鶴, 皆春題也.

시간 개념인 사계는 중국 회화를 이해하는 중요한 틀이라고 해도 과언이 아니다. 옛사람은 '사계'라 말하지 않고 '사시'라 불렀다. 유가 경전 『예기』에서는 "하늘에는 사시가 있으니 봄, 여름, 가을, 겨울이 있다天有四時, 春夏秋冬."라고 했다. '사시'가 없으면 '천天'이 될 수 없다. 또다른 유가 경전이자 사전의 원조인 『이아爾雅』에서는 더욱 분명하게 말했다. "봄은 창천이고 여름은 호천이며 가을은 민천이고 겨울은 상천이다.春爲蒼天, 夏爲昊天, 秋爲旻天, 冬爲上天." 춘하추동이 각각 '천'의 4분의 1이다. '천'은 자연물이자 더욱이 초자연의 신비한 역량이며 우주만물 생성의 내재적 동력이다. 중국 산수화의 역사를 거슬러올라가면 기존의 화론畵論으로부터 시작한다. 남조 종병宗炳, 375~443의 『산수화서山水畵序』와 왕미王微, 414~453의 『서화叙畵』에서는 우주의 모방이라고 했으며, 그림을 그리는 일은 붓을 들어 추상적이면서도 모든 것을 포괄하는 '태허太虛'를 모방하는 것이라 여겼다. 화가는 이때 조물주와 같은 사람이 되며, 그의 그림은 우주의 '도'를 반영한다. 무엇이 '도'인가?

하늘은 변하지 않고 도 또한 변하지 않는다. 회화에 적용하면, 사시의 풍경이 바로 천도의 시각적 현현이다.

사시의 시작점인 조춘은 도상으로 어떻게 표현할까?

1759년 봄, 건륭제는 소박한 관찰을 해보았다. 그는 그림에다 다음과 같이 시를 썼다.

樹纔發葉溪開凍, 나무에서 잎 나오니 냇가 얼음이 녹고
樓閣仙居最上層. 선경 속 누각의 가장 높은 곳 오르네.
不藉柳桃閒點綴, 버드나무, 복사꽃 없이도 한가로움은 닮았으니
春山早見氣如蒸. 피어나는 기운으로 산에 봄 왔음을 알겠네.

그림에는 마른 가지가 많고 위에 검은 점이 있는데, 이른봄에 싹이 튼 나무일 수도 있지만 늦가을에 거의 다 시들어 떨어진 나무로 볼 수는 없을까? 수면에 파문이 이는데, 이는 녹아서 풀리는 계곡물일 수도 있지만 추운 겨울이 오기 전 아직 얼지 않은 수면이라고 볼 수도 있지 않을까? 그는 또 그림에 복사꽃과 버드나무와 같이 봄날에 자주 보이는 표지물이 없고 안개가 충만한 것에 주목했다. 하지만 가을과 겨울에 자욱한 운무가 어찌 이와 같지 않다 할 수 있을까?

시각을 바꾸어보자. '조춘' 이미지에서 가장 중요한 것은 어느 경물이 아니라 경물의 조합이다. 화면에서 가장 큰 나무는 거대한 바위 위의 소나무이고, 곁의 마른 나무도 매우 두드러진다. 가장 크고 마른 나무가 거대한 소나무 아래에 있고, 노송에 가까이 있는 거대한 바위에 뿌리를 내렸다. 우뚝한 노송과 대비하면 그 자태는 대단히 구불구불하고 가지는 몹시 난잡하다. 꼬불꼬불한 고목과 꼿꼿한 노송 이외에도 그림 속에는 세 종의 나무가 있는데, 나뭇잎은 시들지 않은 상록활엽수다. 세 종의 나무가 한 무리를 이루어 그림에서 반복적으로 출현한다. 단순히 그중의 하나만 보면 모두 그림 속 시간을 판단할 수 없지만, 삼자를 연결하면 '조춘'이 비로소 나타난다.

『임천고치』「화결畫訣」에 따르면, 수목 식물은 화면의 중요성에 따라 분명한 계층적 질서를 이룬다. "숲과 바위를 그릴 때는 먼저 큰 소나무를 고려해야 하니,

이를 '종로宗老'라 부른다. 종로를 정한 뒤에 갖가지 관목, 작은 화초, 덩굴, 부서진 잔돌 등을 차례로 그려낸다. 이처럼 하나의 산을 이들의 기준으로 삼기 때문에 종로라고 하는데, 마치 군자와 소인의 관계와 같다.林石, 先理會大松, 名爲宗老. 宗老意定, 方 作以次雜棄, 小卉, 女蘿, 碎石, 以其一山表之于此, 故曰宗老, 如君子小人也. 큰 소나무, 갖가지 관목, 작은 화초, 여라 등 네 종의 등급은 중요성에 따라 점차 작아진다. 「조춘도」에서는 모두 볼 수가 있다. '잡과雜棄'는 잡목으로, 화면 한가운데 노송 주위에 자란 이름을 알 수 없는 구불구불한 고목과 상록활엽수이며, 그림의 원경과 근경 곳곳에서 출현한다. '소훼小卉'는 낮은 초본식물을 가리키는데, 그것들은 그림에서 산머리를 뒤덮은 식물 군락일 것이다. '여라'는 소나무겨우살이, 등나무 덩굴인데 그림 속 일부 노송과 잡목에 얽혀 있다. 네 종 식물의 서로 다른 특성은 시각적 특징의 차이로 나타난다. 「조춘도」의 고목은 거의 전부가 잡목으로, 암석의 험준한 곳이나 경사진 바위의 측면이나 혹은 가장자리와 갈라진 틈에서 자랄 뿐만 아니라, 거의 전부가 거꾸로 자란다. 기타 상록의 잡목은 먹으로 나뭇잎의 대략적인 형상을 그렸으니, 곽희보다 약간 늦은 또다른 궁정화가 한졸韓拙이『산수순전집 山水純全集』에서 말한 "잡목은 그 윤곽을 취하여 먹으로 연하고 대등하게 그린다雜 木取其大綱, 用墨點成, 淺淡相等."와 같다. 이른바 잡목은 건축자재로 쓰이지 않는 수목을 가리키는데, 대부분 나무줄기가 구부러지고 마디 눈이 매우 많고 종류도 한 가지가 아니다. 하지만 모두 소나무와 측백나무 외에 작은 교목喬木과 관목을 포함한 수목이다.『임천고치』의 도상 은유 가운데 잡목은 재목이 될 수 없는 수목이고, 풀이나 등나무 덩굴과 마찬가지로 모두가 '소인'으로, 군자를 상징하면서 큰 재목이 되는 우뚝한 노송과 뚜렷하게 대조된다.

바람과 서리에도 거만하게 서 있는 노송, 벗겨진 잡목 및 상록활엽수는 겨울과 봄이 교차하는 자연계의 변화를 암시한다. 이러한 조합의 가장 전형적인 것은 화면에서 세로선 하단의 거대한 바위 경관이다.(그림 2) 거대한 바위에 소나무두 그루가 나란히 우뚝 서 있다. 이러한 '송석松石'의 주제는 당나라 사람에게서 기원하는데, 본보기가 되는 화가는 장조다. 당나라 사람 주경현朱景玄의『당조명화록唐朝名畵錄』에 따르면, 장조의 가장 신기한 첫번째 기술은 붓 두 자루를 양손에 각각 쥐고 동시에 소나무 두 그루를 그린 것이다. 그는 결국 한 두뇌를 두 군

그림 2 「조춘도」의 장송

데에 사용할 수 있었는데 한 그루는 '살아 있는 가지生枝'를 그리고, 다른 한 그루는 '마른 가지枯枝'를 그려, "산 가지는 봄의 은택을 가득 머금고, 마른 가지는 가을빛처럼 애처롭다生枝則潤含春澤, 枯枝則慘同秋色."라고 했다. 생기발랄함과 기괴함, 마름과 노쇠함 사이에 극적인 대비를 이루는 이 그림 역시 사시의 대비인데, 하나는 물기를 머금은 먹으로 그린 봄이고, 다른 하나는 마른 필치로 그린 가을이다. 생사와 영고성쇠, 춘하추동이 완전한 시간적 순환을 구성하여 작게는 구체적인 생물의 생명 순환에 이르고, 크게는 하늘의 순환 주기에 이르렀다. 자세히 보면 「조춘도」의 두 소나무 배후에 담묵淡墨으로 세번째 소나무를 그렸는데 바로 마른 가지다. 마른 가지는 앞의 소나무 두 그루와 영고성쇠와 윤회의 대비를 이룬다.

제4장
산수

아침저녁의 기이한 풍경

산이란 봄과 여름에 보면 이러하고, 가을과 겨울에 보면 또 이러하니, 이른
바 '사철 경치가 다르다.' 산은 아침에 보면 이러하고 저녁에 보면 또 이러하
고 흐릴 때와 맑을 때를 보면 또 이러하니, 이른바 '아침저녁으로 모습이 변
하여 같지 않다'는 것이다. 山春夏看如此, 秋冬看又如此, 所謂 '四時之景不同'也. 山朝看如此, 暮看
又如此, 陰晴看又如此, 所謂 '朝暮之變態不同'也.

『임천고치』에 나오는 이 말은 다른 시간 속에 산천 경물이 모두 다른 면모를
보여줄 수 있고, 화가는 반드시 다른 시간감時間感을 그려낸다는 점을 강조한다.
곽희가 '춘'보다 더욱 구체적인 시간인 '조춘'을 사랑한 것은 화면의 주제와 직접
적인 연관이 있다. 모든 계절의 양끝에서야 계절의 바뀜을 볼 수 있다. 따라서 곽
희는 『임천고치』「화제畫題」에서 특별히 "봄, 여름, 가을, 겨울을 그릴 때에는 제각
기 시작과 끝, 새벽과 저녁 등의 부류가 있다畫春夏秋冬, 各有始終, 曉暮之類"라고 언급했
다. 하지만 춘하추동 사시를 모두 아침과 저녁으로 구분해야 하고, 아침과 저녁
도 구체적인 시간으로 나누어야 한다. 그는 다음과 같은 일련의 예를 들었다.

새벽에는 봄 새벽, 가을 새벽, 비 온 새벽, 눈 내린 새벽, 안개가 피어오르는
새벽, 안개 낀 가을 새벽, 아지랑이가 피어오르는 봄 새벽 등이 있으니, 모두
새벽의 제재다. 曉有春曉, 秋曉, 雨曉, 雪曉, 烟嵐曉色, 秋烟曉色, 春靄曉色, 皆曉題也.

저녁에는 봄 산 저녁노을, 비가 지나간 뒤 저녁노을, 눈이 그친 저녁노을, 성
근 숲 저녁노을, 평평히 흐르는 시내 위로 반사되는 저녁노을, 멀리 흐르는
시내의 저녁노을, 안개가 피어오르는 저물녘 산, 시냇가 절로 돌아가는 스님,
저물녘 사립문으로 찾아드는 나그네 등이 있으니, 모두 저녁의 제재다. 晩有春山
晩照, 雨過晩照, 雪殘晩照, 疏林晩照, 平川返照, 遠水晩照, 暮山烟靄, 僧歸溪寺, 客到晩扉, 皆晩題也.

계절의 아침과 저녁, 하루의 아침과 저녁은 바뀜, 교체, 전환의 시간이다.

곽희는 이미 조춘을 그렸는데, 그는 또 어떻게 아침과 저녁을 표현했을까? 「조춘도」는 대체 아침일까, 저녁일까? 단순히 산, 물, 나무, 돌을 그린 그림만 보면 아침인지 저녁인지 구분하기 어렵다. 예를 들어 명암의 대비가 있을지라도 앞면의 산이 뒤의 산보다 훨씬 어둡고 그림에는 수증기와 안개를 암시된다. 하지만 이 그림은 인상주의 화가의 자연주의 그림이 아니니 감상자는 시각적 감수에 의존해서 판단할 수 없다. 이때 사람이 출현한다. 그림의 다른 공간에 다른 사람을 그렸다. 두 소나무와 거대한 바위를 중심으로 삼아 그림 하단에 물을 그렸고, 왼쪽과 오른쪽에는 두 언덕을 그렸다. 오른쪽 언덕에는 어선 한 척과 어부 두 사람이 있다.(그림 3-1) 삿대가 힘쓰는 방향에서 판단해보면, 어선은 바로 물가에 대고 있고, 다른 어부 한 사람은 그물을 거두어들이고 있다. 다른 한쪽 언덕에는 오봉선烏篷船이 정박해 있으며, 배 안의 사람은 이미 육지에 올랐다.(그림 3-2) 한 엄마는 품속에 어린아이를 안고 있으며 한 아동을 데리고 언덕 위 띳집을 향해 걸어가는데, 그곳이 그녀의 집일 것이다. 그녀는 고개를 돌려 뒤에 큰 짐 두 개를 든 여자아이를 바라보고 있다. 그들과 어부는 한 가족이거나 같은 마을 사람일 수 있다. 어쨌든 그들은 모두 집에 돌아갈 준비를 하고 있으며 날은 이미 어두워졌다.

「조춘도」에는 수많은 인물이 등장한다. 인물은 시간에 대한 암시일 것이다. 당대 왕유의 이름을 내건 「산수결山水訣」은 단순한 산수화론인데 모방한 것은 대략 『임천고치』 등 북송 산수화론이다. 그중 곽희와 마찬가지로 아침과 저녁 풍경을 표현하는 방법을 설명하면서 전형적인 제재를 열거했다. "아침 풍경은 온 산이 새벽이 되려 하고, 안개가 조금 피어오르며, 새벽달이 몽롱하고, 기색이 혼미하다. 저녁 풍경은 산이 붉은 태양을 머금고, 배가 강가에 정박하고, 길가는 행인이 조급하며, 사립문이 반쯤 닫혔다.早景則千山欲曉, 霧靄微微, 朦朧殘月, 氣色昏迷. 晚景則山衔紅日, 帆卷江渚, 路行人急, 半掩柴扉." 아침 풍경은 주로 자욱한 안개다. 「조춘도」에 열세 명의 인물이 없다면, 사실은 안개만 자욱할 것이다. 하지만 다양한 인물의 출현은 모두 저녁 풍경을 가리킨다. 그림에 석양은 없지만, 몇 가지 전형적인 장면을 그림에서 모두 볼 수 있다. '범권강저帆卷江渚'는 돌아가는 배로 표현했고 귀가하는 어선과 오봉선으로 밝혔다. '반엄시비半掩柴扉'는 귀가하는 마을 사람으로 표현했고 그림 속에서 언덕에 올라 귀가하는 어머니와 어린이는 바로 사립문이 있는 띳집으로

제4장
산수

그림 3 「조춘도」 속의 다양한 인물

걸어가고 있다. '노행인급路行人急'은 나그네가 어두움이 내려앉기 전 급히 길을 걷는 것으로 표현했고, 화면의 거대한 두 소나무 왼쪽의 계곡에는 작은 다리가 놓였고 작은 다리 위에는 길을 재촉하는 나그네를 묘사했다.(그림 3-3) 주인은 문인이다. 그는 머리에 큰 모자를 쓰고 나귀 혹은 말 등에 올라타 있으며, 두 하인은 짐을 진 채 앞서 걸어가고 있다. 가장 앞쪽의 하인이 몸을 돌리고 있는데, 마치 여러 지방을 돌아다닌 지 오래인 주인을 응원하고 있는 것 같다. 이 주인과 하인이 걸어가는 길을 따라 위아래를 보면, 그들 뒤에 떨어져 걷고 있는 두 행각승을 볼 수 있는데, 그들도 힘을 내어 산 위로 걸어가고 있다.(그림 3-4) 화면 전체에서 거의 중심의 위치에 있는 문사 앞에 또 길을 걷는 두 사람이 있는데, 한 사람은 짐을 어깨에 걸머졌고 한 사람은 손에 지팡이를 들고 있다.(그림 3-5) 「조춘도」에 등장하는 인물은 열세 명이다. 그중에 보통의 나그네(두 명), 어부(두 명), 문인(과 하인 세 명), 스님(두 명), 아동(두 명), 여성(두 명)이 있는데, 이러한 조합은 모범이라 할 만하다. 그들은 집으로 돌아가는 중이거나 해질 무렵 서둘러 발걸음을 재촉하고 있다.

이에 겨울과 봄이 교차할 때의 풍경이 눈앞에 생생하니 혹시 『임천고치』에서 말하는 '조춘만경'인지도 모른다. 이렇게 본다면 화면에서 가물거리는 경물은 황혼의 석양을 표현한 것인지도 모른다. 비록 천년이 지났지만 화면은 여전히 잘 보존되었고, 전체의 색조는 오른쪽이 어둡고 왼쪽이 밝다. 십자로 그림을 사등분한다면, 오른쪽 하단이 가장 어둡고 왼쪽 상단이 가장 밝다. 화면 상단의 높은 산의 산체에 큰 면적의 담묵, 선염과 흰 여백이 있다. 이것은 석양의 볕을 표현한 것일까? 『임천고치』에서 산체의 명암 변화와 햇빛의 관계에 대해 이렇게 설명했다. "산에 밝은 곳과 어두운 곳이 없으면 해그림자가 없다고 이르며, 산에 감추어진 곳과 드러난 곳이 없으면 구름과 안개가 없다고 이른다.山無明晦, 則謂之無日影; 山無隱見, 則謂之無烟靄." 산체의 명암 변화는 햇빛을 표현하는 데 쓰이며 산체를 감추고 드러내는 것은 안개를 표현하는 데 쓰인다. 이러한 것은 「조춘도」에서 감상자들이 분명히 볼 수가 있다.

1년에는 사시가 있고 하루에도 사시가 있다. 『좌전左傳』 「소공원년昭公元年」에서 "군자도 사시가 있다. 아침에는 정사를 듣고 낮에는 신하에게 자문을 구하며 저

녁에는 명을 준비하고 밤에는 몸을 편안히 한다君子有四時, 朝以聽政, 晝以訪問, 夕以修令, 夜以安身."라고 말했다. 춘하추동을 '대사시大四時'라고 본다면, 아침, 저녁, 낮, 밤은 바로 '소사시小四時'에 속한다. '대사시'의 바뀜과 전환은 완만하고 안정하여 만물은 모두 그 도리에 따라야 하는 하늘 일에 속한다. '소사시'의 바뀜과 전환은 신속하여 산천초목 등 사물에 그다지 큰 영향을 끼치지 않지만, 사람에게는 직접적인 영향을 끼치는 사람 일에 속한다. 이것을 그림으로 표현하고 통일시키는 것은 우주가 변화하고 생성하는 원리를 모방하였다. 사시는 사실상 우주의 질서로 인간 세상을 포함하고 있으며, 만물은 이러한 질서를 반드시 따라야 한다. 질서가 타당하면, 천하가 태평하고 길조가 출현한다. 질서가 부당하면, 재이災異가 출현하고 국가 사직도 위험에 직면한다. 궁정화가 곽희의 「조춘도」는 황제와 궁정을 위해서가 아니라 정부 기관을 위해 그려졌을지도 모른다. 그림 세계에서 길조는 확실히 출현했다.

두 소나무의 연리

그림 속 바위 위에 나란히 서 있는 두 소나무는 각기 우뚝한 형태를 지녔으나, 뿌리는 함께 자라고 있다. 이것이 '연리송'이다. '연리송'은 송대의 문학작품에 많이 보인다. 곽희와 동시대인 여정余靖, 1000~64의 시 「쌍송雙松」을 보자.

自古咏連理, 예로부터 연리를 읊었거늘
多爲艷陽吟. 대부분 곱고 밝음 위해 읊었다.
誰知抱高節? 누가 높은 절개 품었음을 아는가?
生處亦同心. 나는 곳에서 또한 마음 같이한다.
風至應交響, 바람 부니 이에 향응하고
禽棲得幷陰. 새가 깃드니 그늘 얻었다.
歲寒當共守, 겨울 되어 함께 지켜야 하니
霜雪莫相侵. 서리와 눈이여, 침범하지 마라.

그가 보기에 연리송은 일반적인 연리수와는 달리 남녀 간의 애틋한 사랑의 상징이 아니라, 의기투합한 친구 사이의 우정 증표다. 소나무는 군자의 상징이고, 연리송은 문인의 맥락에서 애정이 아니라 한마음 한뜻으로 동고동락하는 두 군자이다. 곽희보다는 후대 사람으로 늘 소동파와 편지를 주고받았으며 아내를 두려워한 것으로 소동파에게 '하동사자후河東獅子吼'로 놀림당한 진계상陳季常, 진조陳慥의 자이 한번은 황저우黃州의 산에서 연리송을 발견했다. 그는 독창적인 방법으로 「쌍송도雙松圖」 한 폭을 그려 친구인 황정견黃庭堅, 1045~1105에게 보내 감상하도록 했다. 황정견은 시 두 수를 지어 이러한 정서에 보답했다.

「황주 산속에서 연리송 가지를 보낸 진계상에게 장난스럽게 답하며 두 수

戲答陳季常寄黃州山中連理松枝二首」

[1]
故人折松寄千里,　친구는 솔가지 꺾어 천리 친구에게 보내어
想聽萬壑風泉音.　온 골짜기 바람과 물소리 듣고 싶네.
誰言五鬣蒼烟面?　누가 오렵송의 울창한 면모 얘기했나?
猶作人間兒女心.　오히려 인간 세상 아녀자 마음이로다.

[2]
老松連枝亦偶然,　노송 연리지 또한 우연이거늘
紅紫事退獨參天.　젊은 시절 물러나 홀로 하늘에 닿는다.
金沙灘頭鎖子骨,　금모래 여울 끝에 그대 뼈 묻고
不妨隨俗暫嬋娟.　속세 따라 잠시 고와도 무방하리라.

후에 진관도 이 일을 알고서 시 한 수를 지었다.

「쌍송을 써서 진계상에게 부치며題雙松寄陳季常」

遙聞連理松, 멀리서 연리송 들으니

托根黃麻城. 황마성에 뿌리내렸다네.

枝枝相鉤帶, 가지마다 서로 이어지고

葉葉同死生. 잎마다 생사 같이하네.

雖云金石姿, 비록 금석의 자태라지만

未免兒女情. 남녀 간의 사랑 벗어나지 못하네.

相應風月夕, 저녁 바람과 달 서로 호응하니

滿庭合歡聲. 온 뜰에 환호 소리 들린다.

이러한 시와 그림의 상징적 조합에서 연리송의 의의는 애정과 우정 사이에서 맴돌고 있다. '연리송'은 '연리목(혹은 '목연리木連理', '연리수', '연리지連理枝'라고도 한다)에서 발전되어나왔다. 우리가 현재 잘 알고 있는 것은 대부분 연리목에 담긴 사랑의 의미다. 사실 이는 연리목의 여러 가지 함의 가운데 비교적 늦게 출현했는데, 아마도 저명한 애정 고사 「공작동남비」와 관련이 있을 것이다. 더욱 유명한 것은 백거이의 「장한가」에서 당 현종玄宗 이융기李隆基, 685~762와 양귀비楊貴妃, 719~756의 애정의 서약을 묘사한 명구 "하늘에서는 비익조가 되고, 땅에서는 연리지가 되리라在天願作比翼鳥, 在地願爲連理枝."이다. 사실 연리목은 한대 이래로 중요한 길조여서 제왕의 덕정을 상징했다. 당대의 관찬 유서 『예문유취藝文類聚』에는 따로 '상서부祥瑞部'를 두었는데, 그중에 목연리는 경운慶雲, 감로 다음에 오는 세번째 상서다. 이 책에서 『진중흥서晉中興書』「징상설徵祥說」의 한 단락을 인용했다. "왕의 덕택이 순수하고 넉넉하며 팔방이 하나같이 태평하면 목연리가 난다. 연리는 어진 나무인데 간혹 다른 가지가 돌아와 합해지기도 하고, 혹은 두 나무가 함께 합해지기도 한다.王者, 德澤純洽, 八方同一, 則木連理. 連理者, 仁木也, 或異枝返合, 或兩樹共合."[2] 「조춘도」에서 뿌리 부분이 함께 자라는 두 소나무는 응당 '양수공합兩樹共合', 즉 두 나무의 뿌리줄기가 한데 연결된 것이다. 다른 연리의 방식은 동일한 나무줄기에서 자란 나뭇가지가 서로 교차하여 한데 얽힌 것인데, 이것이 바로 '이지반합異枝返合'이다. 물론 좀더 강력한 연리로는 '양수공합'과 '이지반합'이 함께 있는 것이다. 산둥 웨이산현微山縣 량청진兩城鎭에서 출토된 동한의 '사작사후射爵射侯' 화상석 가운데 이러한

그림 4 「조춘도」의 연리송

연리수가 있다.[3] 자세히 보면 「조춘도」의 두 소나무의 나뭇가지와 잎도 서로 교차하고 있다.

　왕의 어진 정치에 대한 감응 이외에도 연리목은 효의 덕목에 대한 감응이 될 수도 있다. 동시에 그것은 형제간의 우애를 묘사하는 데도 쓰인다. 간혹 반란의 불길한 징조로 해석되기도 하지만 대개 상서의 징조다.[4] 연리수는 일반적으로 수종을 특정하지 않는다. 하지만 『예문유취』에서 '목연리'를 얘기할 때 한나라 『예두위의禮斗威儀』의 한 구절을 인용했다. "군주가 이 나무에 올라타면 왕이 되고, 그 정치는 평화로우니 소나무는 영원히 살아 있다.君乘木而王, 其政升平, 則松爲常生." 연리의 소나무와 측백나무는 특히 제왕 미덕의 상징물로 보인다고 설명한다. 그리고 송나라에서 흥성한 문인 문화 배경에서 연리송은 문인들 사이의 우정을 의미하게 되었다. 따라서 연리송이 가질 수 있는 세 가지 주요 함의를 알 수 있는데, 제왕의 덕정과 국가 강성의 길조, 남녀 애정의 증표, 문인 간의 우애다. 「조춘도」의 연리송이 질서정연한 이른봄 해질 무렵에 출현한 것은 상서로운 현상인데, 황제의 통치가 하늘의 포상을 얻었음을 의미한다. 동시에 우뚝한 연리송은 의기투합한 두 군자로 볼 수 있다. 이처럼 두 가지 의의는 결코 모순되지 않는데, 바로 황제가 미덕을 가져야 군자가 부단히 세상에 출현할 수 있기 때문이다. 이는 마치 『임천고치』「산수훈」에서 그림 속 소나무의 위치를 인증하는 듯하다. "큰 나무는 우뚝하여 뭇 나무의 기준이 된다. …… 그 형세가 마치 군자가 의기양양하여 때를 얻으면 뭇 소인들이 그를 위해 일하여 기어오르거나 근심하고 꺾이는 모습이 없는 것과 같다.長松亭亭, 爲衆木之表……其勢若君子軒然得時, 而衆小人爲之役使, 無憑陵愁挫之態也." 우뚝한 소나무는 '때를 얻은得時' 군자와 같고, 때와 장소에 맞는 사람은 서로 만난다. 주의할 만한 것은 화면의 전경全景에 연리송이 한곳에만 있는 것이 아니라, 네 곳에 있다는 점이다. 다른 세 곳은 가까운 곳에서 멀어질수록 점차 축소되어 다른 산에 분포되어 있다.(그림 4) 마치 그림 전체가 연리송에게 점령당한 것 같다. 이는 자랑할 만한 세계다. 의기투합하는 군자는 기뻐하고 고무되며, 황제의 미덕이 사방을 뒤덮는다.

蒼茫沙咀鷺鷥眠. 멀리 강가 모래톱에 백로와 가마우지는 잠이 들고
片水無痕浸碧天. 한쪽 강물은 흔적 없이 푸른 하늘에 스며드네.
最愛蘆花經雨後. 갈대꽃이 가장 사랑스러운 것은 비 온 뒤고
一篷烟火飯漁船. 거룻배 한 척에서 연기 나는 것은 밥 짓기 때문이네.

2.

남송의 강산
＿「산수십이경」과 짙은 안개

사람들은 아름다운 경치를 만나면 "강산이 그림 같다江山如畵"라고 말한다. 서구에서도 18세기에 '그림 같다picturesque'라는 단어가 출현했다. 하지만 서구의 유사한 관념과 비교하면, 중국의 "강산이 그림 같다"라는 말은 더욱 의미심장하다. 어떠한 자연 풍광이라야 비로소 '강산'으로 불리고, 어떠한 '그림'이라야 '그림 같다'라고 할 수 있을까? 우리는 모두 마오쩌둥毛澤東, 1893~1976 주석의 "강산이 이처럼 아름답다江山如此多嬌"라는 명구를 알고 있는데, '강산'이라는 단어에는 명확한 정치적 의의가 함유되어 있으며, 웅위雄偉한 장관이 강산의 현저한 특징이다. 푸바오스傅抱石, 1904~65와 관산웨關山月, 1912~2000가 인민대회당人民大會堂을 위해 그린 「강산여차다교江山如此多嬌」는 바로 태양이 막 떠오르고 산봉우리가 이어지며 운해가 온 하늘에 가득찬 풍경으로, 신중국의 왕성한 생기를 전달했다. 이는 사실 역사가 긴 전통이다. 중국 산수화에 은연중 내포된 정치적 의의를 이해하려면, 이러한 독특한 시각문화를 이해하는 것이 매우 중요하다. 남송 화가 하규夏圭의 「산수십이경山水十二景」이 좋은 예다.

불완전한 원작

하규의 「산수십이경」(그림 5)은 치밀하고 얇은 비단에 먹으로 그린 긴 두루마리이며 세로 27.9센티미터, 가로 230.5센티미터로, 현재 넬슨앳킨스미술관에서 소장하고 있다.

실제로 화면에는 4단의 제자만 있는데, 이는 사경四景만 남은 일부분임을 설명한다. 잔존한 것은 최후의 4경, 즉 '요산서안遙山書雁' '연촌귀도烟村歸渡' '어적청유漁笛淸幽' '연제만박烟堤晩泊'이다. 청대 초기의 관료이자 수장가인 고사기高士奇, 1645~1704는 일찍이 완전한 하규의 「산수십이경」을 소장했는데, 그의 소장품 목록인 『강촌

그림 5 하규, 「산수십이경」, 두루마리, 비단에 먹, 27.9×230.5cm, 넬슨앳킨스미술관

쇄하록江村鎖夏錄』에 상세한 기록이 있다. 열두 풍경이 모두 갖추어졌는데 한 그림마다 네 글자로 된 제명題名이 있고, 길이는 1장 6척 3촌인데 환산하면 대략 520센티미터다. 하지만 이 작품의 행방을 알 수가 없다. 재미있는 것은 하규의 「산수십이경」은 명·청대에 끊임없이 모사되었다는 점이다. 임모본 가운데 가장 중시할 만한 것은 예일대학교미술관 소장본(그림 6)으로, 완정한 열두 풍경을 유지하고 있으며 가로 길이는 526센티미터인지라 고사기의 기록과 일치한다. 이 임모본은 우리가 하규의 명작을 다시금 사고하는 데 중요한 참고 자료다.

'산수십이경'은 사실 현대 학자가 붙인 이름이다. 우리는 이 그림의 원명을 알수가 없는데, 혹은 당시 특수하고도 구체적인 이름이 없었는지도 모른다. 하지만 현대 미술사학자들은 그것을 '산수십이경'으로 부르고 있으니 도리어 이러한 견

그림 6 작가 미상, 「모하규산수십이경摹夏圭山水十二景」, 두루마리, 비단에 먹, 28.6×526cm, 예일대학교미술관

해를 낳았을지도 모른다. 이름과 마찬가지로 이 그림에서 그린 것도 특수하고도 구체적인 경치가 아니라 연무가 자욱한 시적인 정감을 그린 것에 불과하다.

　과연 정말로 그러한가?

소상팔경

　넬슨앳킨스미술관의 「산수십이경」에는 '신하규화臣夏圭畵'라는 낙관이 찍혀 있는데, 예일대학교 임모본에서도 똑같이 모사되었다. '신臣'이라는 낙관은 이 그림이 황실에서 그린 그림임을 보여준다. 넬슨앳킨스미술관의 하규 원작에서 그림 속의 모든 풍경에 네 글자의 제구題句가 있지만, 현재 몇 종의 임모본에는 없다. 이는 제자가 후세 사람에게 별로 대수롭지 않음을 말해주는데, 그들은 원래부터 제자가 있는 줄도 몰랐거나 아니면 제자의 구체적인 의의를 알지도 못했을 것이다. 하지만 제자를 통해 우리는 이 그림의 단서를 해독할 수 있다.

　하규 원작의 모든 제자에 '봉鳳'이라는 도장이 찍혔는데, 이는 송나라 황제가 상용하던 쌍룡새雙龍璽가 아니다. 고사기는 이 제자를 송 이종이 쓴 것이라 여겼

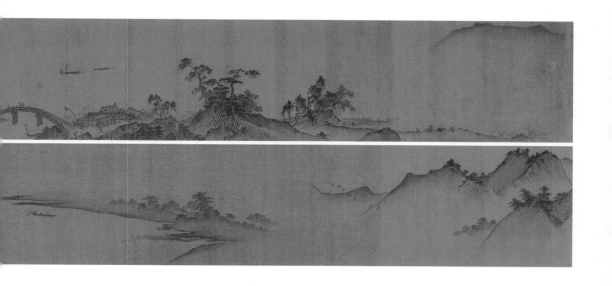

으나, 현대 미술사가들은 '봉'이라는 도장을 근거로 송 영종의 양 황후가 쓴 것이며, 후에 송 이종의 사도청 황후에게 증정했을 것이라 여긴다. 또 글씨를 쓴 사람이 사도청 본인이라는 의견도 있다. 누가 썼든 확실한 것은 이 그림이 황실에서 감독하여 제작한 작품이라는 점이다.

'십이경'의 형식은 분명 저명한 '소상팔경瀟湘八景'을 모방한 것이다. '소상팔경'은 남송 때에 대단히 유행하여 긴 두루마리 형식의 특수한 산수화가 되었다. 팔경은 바로 '평사낙안平沙落雁' '원포범귀遠浦帆歸' '산시청람山市晴嵐' '강천모설江天暮雪' '동정추월洞庭秋月' '소상야우瀟湘夜雨' '연사만종烟寺晚鐘' '어촌석조漁村夕照'다. 그런데 하규의 「산수십이경」은 순서대로 '강고완유江皐玩游' '정주정조汀洲靜釣' '청시취연晴市炊烟' '청강사망淸江寫望' '무림가취茂林佳趣' '제공연사梯空烟寺' '영암대혁靈岩對奕' '기봉잉수奇峰仍秀' '요산서안遙山書雁' '연촌귀도烟村歸渡' '어적청유漁笛淸幽' '연제만박烟堤晚泊'이다. 풍경이 둘씩 짝을 이루고 대체로 한곳은 가깝고 한곳은 멀어서 호응을 이룬다. 단지 4경만 남아 있어서 우리는 넬슨앳킨스미술관에 소장되어 있는 두루마리 그림에서 앞의 8경을 상상할 수 있을 뿐이지만, 예일대학교미술관의 명대 임모본을 통해 앞의 8경을 직관적으로 이해할 수 있다.

제1경은 '강고江皐', 즉 강변에 있다. 제2경은 '정주汀洲', 즉 강 속의 육지에 있다.

따라서 그림은 근처의 강기슭에서 돌아다니며 노는 것으로 시작하는데, 기슭에서 나귀를 탄 문인이 시종을 거느리고 강변을 유람하고 있다.(제1경) 그다음 시선에서는 서서히 강으로 들어가 먼 곳의 강기슭이 강물로 펼쳐져 육지를 이루고 있음을 볼 수 있는데, 희미한 가운데 한 사람이 낚싯대를 드리우고 있다.(제2경) 경물은 아래로 뻗어나가 먼 곳에 흐릿하게 촌락이 보이고 가까운 곳에 주기酒旗가 펄럭이는 시골 주점을 볼 수 있다. 한 곳은 멀고 한 곳은 가까워 '청시취연晴市炊烟'을 구성하며 거기에는 시장과 촌락이 있다.(제3경) 시골 주점 옆은 하곡河谷인데 매우 큰 목질의 무지개다리가 바싹 붙어 있으며, 다리 한가운데에는 두 문인이 멀리 바라보고 있고, 다리 우측 하곡에는 작은 배 한 척이 정박해 있으며, 좌측 하곡에는 사람들이 서서 멀리 조망할 수 있는 물가 누각을 세웠다. 이것이 '청강사망清江寫望'이다.(제4경) '청강사망'은 분명 임포林逋, 967~1028의 시 「가을 강변에서 바라보며秋江寫望」에서 나왔다.

蒼茫沙咀鷺鷥眠, 멀리 강가 모래톱에 백로와 가마우지는 잠이 들고
片水無痕浸碧天. 한쪽 강물은 흔적 없이 푸른 하늘에 스며드네.
最愛蘆花經雨後, 갈대꽃이 가장 사랑스러운 것은 비 온 뒤고
一篷烟火飯漁船. 거룻배 한 척에서 연기 나는 것은 밥 짓기 때문이네.

그림 속 장면도 임포가 묘사한 것과 유사한데, 강기슭 갈대밭에 정박한 어선이 있고 멀리 '바라보는望' 문인도 있다. 이어서 육지에 올라 '무림가취茂林佳趣'의 산림 속으로 옮아간다.(제5경) 수림 옆은 고산이다. 산골짜기에 구름과 연기가 어렴풋하게 피어오르고 먼 곳의 넓은 사원의 지붕을 드러냈는데, 이곳이 '제공연사梯空烟寺'다.(제6경) 다음 경물이 계속 산 아래에서 나아간다. 고산의 산중턱에는 거대한 협곡과 크나큰 암석이 있으며, 두 사람이 바위 위에서 바둑을 두니 마치 동중선인洞中仙人 같다. 이것이 '영암대혁靈岩對奕'이다.(제7경) 다음은 먼 곳에 높이 솟은 여러 산이다. 이것이 '기봉잉수奇峰仍秀'다.(제8경) 다음의 4경에 대해서 우리는 넬슨앳킨스미술관의 하규의 남은 두루마리에서 볼 수 있다. '기봉잉수'의 산봉우리가 끊임없이 이어지고 산꼭대기에는 수목이 가득하여 '요산서안'의 산봉우리

와 이어진다.(제9경) 산 아래는 연무로 덮인 강기슭 촌락이다. 수풀 속에서 뗏집의 지붕을 볼 수 있고 작은 배가 마침 돌아오고 있는데, 이것이 '연촌귀도'다.(제10경) 마지막 두 풍경은 두루마리 끝에 이르러 화가가 경물을 다시 가까이로 끌어들여 일을 마치고 집으로 돌아가는 어민이 기슭에서 피리를 불고 있는 모습을 그렸다. 이것이 '어적청유'다.(제11경) 마지막은 '연제만박煙堤晚泊'이다.(제12경) 경물은 기슭에서 시작하여 두 방향으로 이어지는데, 한 방향은 근처의 바위로 짙은 묵색으로 그렸고, 바위가 산중으로 옮겨져 산길에 나무꾼이 땔감을 지고 돌아간다. 다른 방향은 먼 곳의 도시로 가는데, '연제煙堤, 안개 낀 둑' 두 글자를 체현했다. 기왕 하제河堤라 부르고 있으니 항구를 의미하고, 여기에 정박한 배는 대형의 배 두 척과 소형의 배 두 척이다. 먼 곳에 성문이 희미한 나무들 사이로 숨었다 나타난다. 여기에 이르러 유람객은 순조롭게 도시로 돌아오고, 두루마리 그림도 여기에서 끝을 맺는다.

옌당산의 아름다운 경치

12경의 명칭은 '소상팔경'을 모방했지만 소상팔경과는 큰 차이가 있다. 소상은 폄적貶謫의 땅이고, 굴원屈原, BC 340~BC 278이 강에 빠진 곳이다. 따라서 이 '소상팔경'에는 저녁 눈, 밤비, 가을달이 있고, 이를 한데 모았기에 가을과 겨울의 쓸쓸하고 처량한 느낌으로 충만하다. 그런데 하규의 12경에는 가을비도 없고 저녁 눈도 없으며, 애원하는 듯한 황량하고 한랭한 정서도 없다. 남송 황실의 감상자―양 황후, 송 이종이든, 아니면 사謝 황후든―의 입장에서 말하면, 함께 연결되고 길이가 근 6미터에 달하는 「산수십이경」은 '강산도江山圖' 한 폭을 구성한다. '소상팔경'에서 나왔지만 '소상팔경'을 초월한 열두 풍경을 창조한 것은 확실히 심사숙고하고 심혈을 기울여 이룬 성과다. 적어도 황실의 입장에서는 자의적인 영감이 갑자기 출현한 것은 아니며 '소상팔경'의 지리적 개념과 문화적 함의는 모두 분명하게 드러난다. 여기에서 파생한 경관 문화는 4경, 8경, 10경을 막론하고 모두 구체적인 대상이 있는데, 예를 들면 '연경팔경燕京八景' '서호십경西湖十景' 같은 경

우다. 그렇다면 '12경'은 구체적인 대상이 없이 피상적이고 임의적 장소의 '12경'이라는 말인가?

'12경' 가운데 제7경이 '영암대혁'이다. 남송시대에 '영암'으로 유명한 곳은 주로 두 곳, 즉 쑤저우 링옌산靈巖山과 원저우溫州 옌당산雁蕩山의 링옌이 있다. 도시와 멀리 떨어져 있고 선인, 은거, 산세로 유명한 곳은 옌당산의 주요 명소인 링옌뿐이다. '영암대혁' '기봉잉수'를 대칭으로 본다면 증명할 수가 있다. 옌당산은 '기이함'으로 유명하다. 심괄은 「안탕산기雁蕩山記」 첫머리에서 "원저우 옌당산은 천하에서 기이하고 수려하다溫州雁蕩山, 天下奇秀."라고 말했다.(그림 7)

이곳은 또한 물론 제9경 '요산서안'으로 이어진다. '옌당'의 본의는 큰 기러기가 헤엄치는大雁游蕩 산꼭대기의 호수를 가리킨다. '요산서안' 그림은 바로 높은 산정에서 한가롭게 노니는 기러기떼이지, '소상팔경'의 '평사낙안' 모래톱이 아니다.

그림 7 양이증楊爾曾, 『신전해내기관新鐫海內奇觀』의 옌당산 안호雁湖, 항저우 이백당각夷白堂刻, 명 만력 37년(1609)

제4장
산수

실제로 제6경 '제공연사'도 대상이 있을 것이다. '제공梯空'의 뜻은 현공懸空, 허공에 걸림으로 한유韓愈, 768~824의 「혜 스님을 전송하며送惠師」에서 나왔다.

發跡入四明, 걸어서 사명산에 들어가
梯空上秋旻. 허공 타고 가을하늘 오른다.
遂登天台望, 이윽고 천태산 올라 바라보니
眾壑皆嶙峋. 뭇 골짜기 겹겹이 깊숙하도다.

여기에서 '제공梯空'은 선사 원혜元惠, 819~896가 천태산에서 출가한 일을 가리킨다. 따라서 '제공연사'는 응당 톈타이산天台山을 지칭할 것이다. 톈타이산은 옌당산에서 멀리 떨어져 있지 않은데, 지리적으로든 사상적·문화적으로든 모두 남송 시기 가장 중요한 지점이라 할 수 있다. 따라서 하규의 '12경'에서 그린 것은 바로 톈타이산과 옌당산을 중심으로 한 남송의 국토다.

이외에 제4경 '청강사망'은 항저우의 문화적 우상인 임포의 시에서 나왔는데, '소상팔경'과는 다르며 뜻은 대부분 두보杜甫, 712~770에게서 취했다. 이 역시 '12경'이 남송 황실의 강산 개념임을 암시한다. '소상팔경'의 유형을 참조한다면 '남송 12경'으로 이름을 지을 수도 있겠다. 이에 우리는 왜 하규가 '소상팔경' 그림에서 보여준 애원哀怨의 시의를 완전히 벗어나 평온하고 침착하며 연파가 장대한 풍경을 그렸는지 이해할 수 있다.

「산수십이경」의 마지막 그림은 '연제만박'이다. 하규는 정면의 성루를 그렸는데 이것은 물가의 도시다.(그림 8) '성루'의 출현은 하규가 북송 이래의 '강산도'를 깊이 이해하고 있음을 보여준다. 북송 한졸의 『산수순전집』에서 '관성關城'을 산수화의 중요한 관점의 하나로 삼았다. 그는 우선 동·서·남·북의 서로 다른 지리의 다른 생김새를 구분한 다음, 다른 생김새를 강조하기 위해 다른 지리의 산에 다른 경관을 부여하려 했다. "서산은 응당 관성, 잔로, 나망, 고각, 관우 따위를 쓴다.西山宜用關城, 棧路, 羅網, 高閣, 觀宇之類." 한졸은 심지어 「인물·외나무다리·관성·사관·산거·주거·사시의 풍경을 논함論人物·橋約·關城·寺觀·山居·舟車·四時之景」을 단독으로 두어 관성을 그리는 방법을 상세하게 설명했다. "관은 산과 골짜기 사이에 있는데

그림 8 하규 「산수십이경」의 성루

한 길만이 통할 수 있으며, 옆에 작은 시내가 없으면 비로소 관문으로 쓸 수 있다. 성은 성가퀴가 서로 어울리고 누옥을 서로 바라보며 모름지기 산과 숲 사이에 경치가 서로 어울리며 일일이 길을 나올 수 없으니 아마도 「도경」과 유사하다. 산수에서 쓰는 것은 옛 성가퀴면 된다.關者, 在乎山峽之間, 只一路可通, 傍無小溪, 方可用關也. 城者, 雉堞相映, 樓屋相望, 須當映帶于山崦林木之間, 不可一一出路, 恐類于 「圖景」. 山水所用, 惟古堞可也. '관'은 산골짜기의 성문관城門關으로 군사시설인데, "한 사람이 관문을 막으면, 만 사람이라도 관문을 열 수 없다一夫當關, 萬夫莫開."라는 말이 있다. 성은 도시로서 관보다 훨씬 크다. 현존하는 북송 회화 가운데 관성의 형상은 일반적으로 긴 두루마리 방식의 '강산도'에 출현한다.

하규의 관성은 북송의 것과는 확연히 달라서 깊은 산속의 관문이 아니라, 강가의 성관城關이며 전형적인 강남의 수성水城이다. 이러한 성관을 보노라면 감상자는 다음과 같은 생각을 할 것이다. 이는 어디의 도시이기에 강가에 기대고 큰 산에 의지해 있는가? 답은 여러 가지인데, 남송의 대도시는 대부분 이와 같다.

제4장
산수

그림 9 작가 미상, 「월야박주도月夜泊舟圖」(한 면), 비단에 채색, 25.3×19.2cm, 클리블랜드미술관
남송의 작고 정교한 부채 그림으로 여겨지는데, 야간의 성문 밖에 정박한 선박을 그렸으며, 선박은
하규 그림 속의 배보다 훨씬 많다. 그래서 남송의 수도 임안을 그린 것으로 보인다.

가장 큰 도시는 다름 아닌 도성인 임안이다.(그림 9) 평황산과 등을 맞대고 첸탕 강 앞에 놓인 황성은 시적으로 표현한 남송 강산의 몽롱한 안개 속에 숨어 있고, 남송 황제는 몽골의 정예 기병의 압제에도 존엄을 지키고 있다.

안개의 나라

미술사에서 기묘한 한 가지 현상은 남송 화가들이 연무 자욱한 산수 경관을 매우 즐겨 그린다는 점인데, 그중 하규가 대표적이다. 사람들은 남송 회화 속의 안개를 아직도 잘 읽어내지 못하고 있다. 남송의 정권이 남방에 세워졌기 때문에 남방의 온 하늘에 자욱한 안개를 항상 접해서 화가들의 눈과 귀에 익었다고 여기는 사람도 있다. 하규의 「산수십이경」이 이러한 사고에 하나의 관점을 제공해줄지도 모른다.

근 6미터에 달하는 기다란 화면에 서로 다른 열두 폭의 경물을 그렸으나, 공간은 긴밀하게 연관되어 있다. 그 공로는 절반 이상 그림의 사방을 채우고 있는 안개에 돌려야 할 것이다. 이 그림은 옌당산과 톈타이산을 중심으로 삼은 남송 강산이 안개로 한데 통일되어 안개의 나라를 이루었다고 할 수 있다. 연무는 많은 것을 숨길 수 있기 때문에 「산수십이경」의 화면은 매우 단순하고 경물은 상당히 단순하며 평온한 분위기를 만들어냈다. 이러한 분위기는 자못 무릉도원인 듯하여 마치 선경 같다. 그림 속의 '영암대혁' 경관에서 그린 것은 바로 선동仙洞과 바둑 두는 고사高士다. 실제로 옌당산과 톈타이산은 줄곧 각종 선인의 전설로 가득하다. 일반인들이 이를 수 있는 선경이 아니며 그림 속의 연무 자욱한 풍경은 또한 은사와 속세에서 벗어난 고사의 영지領地가 되기에 충분하다. 안개로 자욱한 선경은 현실세계와 아득히 떨어져 있다. 이러한 강산이 있다는 것은 의심할 바 없이 영원한 정토를 의미한다. 웅장하지는 않지만 장관을 이룬다. 전혀 시끄럽지 않고 매우 수려하며 그윽하다. 그곳은 분명한 윤곽은 없지만 운무로 인해 충분한 시적 정취를 풍긴다. 이러한 국토에 사노라면 맞이하는 것은 고생스러운 편력이 아니라, 유람하며 감상할 만한 아름다운 경치다. 남송 황제들의 이러한 정

제4장
산수

치적 이상은 구름과 연기가 자욱한 화면처럼 결국 신기루와 같은 환영에 불과하지만, 도리어 중국 예술사에서 대전환을 이룬다.

中歲頗好道, 중년에는 불도를 자못 좋아했고
晚家南山陲. 만년에는 종남산 기슭에 집 마련했네.
興來每獨往, 흥이 오면 매번 홀로 가니
勝事空自知. 멋진 일은 나만 안다네.
行到水窮處, 물길 끝나는 곳에 이르러
坐看雲起時. 앉아서 구름 이는 때를 보노라.
偶然值林叟, 우연히 숲속 늙은이 만나
談笑無還期. 담소하느라 돌아갈 줄 모르네.

3.
황제가 본 기이한 현상
__「좌간운기도」를 다시 보다

1256년은 남송 이종 황제 보우寶祐 4년으로, 쉰두 살의 조윤趙昀, 1205~64이 재위한 지 32년째였다. 이해의 어느 날, 이종은 둥글부채 그림에 시를 쓰면서 당대 시인 왕유의 「종남별업終南別業」의 명구 "물길 끝나는 곳에 이르러, 앉아서 구름 이는 때를 보노라行到水窮處, 坐看雲起時."라는 구절을 초록했다.(그림 10) 황제가 부채에 쓴 뒤 (이전이거나 같은 시기였는지도 모른다) 몇몇 제후의 총애를 받는 궁정화가 마린이 황제의 글씨에 정교한 그림을 훌륭하게 배치했다. '신마린臣馬麟'의 낙관은 넓은 물가에 떠 있고, 한 문인은 기슭에 한가롭게 앉아서 먼 곳의 산과 산 전체를 거의 둘러싼 짙은 구름을 주시하고 있다.(그림 11) 어서御書와 그림이 한데 어우러져 둥글부채의 양면을 형성했고, 이 부채는 정교하고 아름답고 소박하며 깊은 뜻이 잠재된 황실 예물이 되었다. 황제는 부채에 친히 '사중규賜仲珪'라는 세 글자를 작게 썼다. 관심을 받는 조정의 관리가 이종의 문신이고 주희朱熹, 1130~1200의 재전再傳 제자 섭채葉采, 자는 중규라고 확정할 수는 없지만, 분명히 지식인 근신이었다.

1256년에 만들어졌음을 감안하면 이 부채는 실제로 보잘것없다. 이해에 이종의 조정에는 수많은 일이 있었다. 예를 들어 5월 남송 말기에 불멸의 두 인물이 역사에 등장했다. 그중 문천상은 이해에 장원을 했고, 육수부陸秀夫, 1236~79는 동

그림 10 송 이종, 「서왕유시書王維詩」
(한 면), 비단, 25.1×25.3cm,
클리블랜드미술관

그림 11 마린, 「좌간운기도坐看雲起圖」
(한 면), 비단에 채색, 25.1×25.3cm,
클리블랜드미술관

방同榜 진사였다. 7월에 시어사侍御史 정대전丁大全, 1191~1263의 참언을 듣고 황제는 작년에 재상으로 승진한 중신 동괴董槐, ?~1262를 해직했다. 사관이 보기에 이는 마치 이종의 통치가 몰락하는 징조처럼 보였다. "황제의 나이가 점차 많아지자 정권을 농단했으며, 여러 신하 중 마음에 드는 자가 없어서 점차 아첨꾼을 좋아하게 되었다.帝年浸高, 操柄獨斷, 群臣無當意者, 漸喜狎佞人." 이해에 몽골의 여러 왕이 병사를 나누어 세 갈래로 남하하여 남송을 공격했다. 쿠빌라이忽必烈/Khubilai, 1215~94는 롼수이灤水 이북에 도시를 세우기 시작하여 4년 뒤 정식으로 몽골의 칸이 되는데, 이곳이 원나라의 상도上都였다.

정치사에서 이 부채는 보잘것없다. 그렇지만 이 부채의 입장에서 정치사도 마찬가지로 보잘것없다. 부채의 구름은 변화하는 정치 풍운이 아니라, 영원히 나타날 수 없는 남송 황제의 시각적 이상이었다.

황제의 형상

둥근부채의 지름은 25센티미터 정도다. 지금 미국 클리블랜드미술관에 소장되어 있는 이 부채는 글씨와 그림이 나누어져 한 화첩으로 표구되어 있는데, 여전히 함께 있는 것 같지만 뒷면을 맞댄 것에서 마주보는 것으로 바뀌었다. 이 그림은 우리에게 이종 황제의 삶에 대한 구체적인 흔적을 남겨준다. 황제가 친필로 쓴 서예를 황제의 취미를 가장 잘 이해하는 궁정화가의 그림과 배합했으니, 가장 진귀한 황실의 예물인 셈이다. 일반적인 하사품과 달리, 단순한 부채가 아니라 황제의 화신이다. 이 작품에서 이종 황제는 몇몇 형상으로 드러나는데, 첫번째 형상은 서예가로서 현실 속에서 이종 황제의 특징을 갖춘 필적으로 드러나며, 두번째 형상은 시인으로, 왕유 본인이자 왕유의 동업자, 추모자이면서 해석자다. 세번째 형상은 진실하고도 허황한 화상畵像인데 마린의 그림 속 물가에서 구름을 바라보는 사람으로, 그는 고대의 시인 왕유이자 동시에 현세의 이종 황제다.

부채를 받은 중규는 틀림없이 보통 일이 아님을 느꼈을 것이다. 이 선물이 물질적인 것이나 금은보화로 물질적 필요를 만족시킬 수 있는 하사품이 아니라 '개

인 '맞춤'이기 때문이다. 사용한 시구를 보면 이 선물이 황제의 특수한 요구를 충분히 고려해 제작되었음을 알 수 있다. 어느 정도 소양을 갖춘 송대 사람이라면 이 두 시구의 출처를 알고 있을 것이다. 왕유의 이 시를 「종남별업」이라 부르지만, 사실 이 이름은 송 이종이 부채에 쓴 지 오래지 않아 문인 주필周弼, 1194~1255이 1250년에 펴낸 『삼체당시三體唐詩』에 처음으로 쓰였다. 이종에게는 「산에 들어가 성안의 벗에게 부치며入山寄城中故人」가 정확한 이름이다. 왜냐하면 당나라 사람이 펴낸 『하악영령집河岳英靈集』에서 북송 관방에서 편찬·수정한 『문원영화文苑英華』와 반공식적인 『당문수唐文粹』에 이르기까지, 모두 이 이름으로 부르기 때문이다. 「산에 들어가 성안의 벗에게 부치며」는 이것이 옛친구에게 주는 시임을 보여주는데, 두 사람은 지위가 평등하고 감정이 진지하다. 송 이종은 신하의 자를 친절하게 '중규'라고 불러 친구와 마찬가지임을 강조했다.

송 이종 본인이든 그의 문화 담당 비서든, 왕유의 시 두 구를 고를 때 그림으로 제작하기 편리할 것을 충분히 고려했을 것이다. 북송 후기에 가장 중요한 산수 이론서 『임천고치』는 이 두 시구를 그림 그리기에 가장 적합한 시구 중 하나로 언급했다. 북송 말기의 황실 소장 저작 『선화화보』에서도 왕유를 이야기할 때, 이 두 구를 인용하면서 "구법은 모두 그린 것이다句法皆所畫也.", 즉 시가 그림이고, 그림이 시라고 여겼다. 또한 시문을 그림에 넣기로 유명한 이공린李公麟, 1049~1106과 그의 「사왕유간운도寫王維看雲圖」에 대해 기록했다.

그림은 시다

마린은 이공린이 아니고, 송 이종도 송 휘종이 아니었다. 하지만 마린 작업의 완성도는 이공린보다 훨씬 훌륭하다.

황제의 글씨는 두 구에 불과하지만, 마린은 분명 시 전체를 고려했다. "물길 끝나는 곳에 이르러, 앉아서 구름 이는 때를 보노라行到水窮處, 坐看雲起時."만 보면 주인공이 없지만, 전체 시를 놓고 보면 주인공이 왕유임을 알 수 있는데, 이전의 두 구에서 분명히 "흥이 오면 매번 홀로 가니, 멋진 일은 나만 안다네興來每獨往, 勝事空

自知.'라고 썼고, 시인 혼자 오가면서 모든 경관을 자신만 알고 있으며, 가고 앉고 보는 동작은 모두 그가 하는 일이다. 따라서 그는 본 것을 성안에 사는 친구에게 나누어주고자 했다. 확실히 마린은 그림에서 그 한 사람만 그렸을 뿐이다.

시를 그림으로 바꾸는 작업에서 마린이 마주친 문제는 시가의 대구를 표현하는 방법이었다. "행도수궁처, 좌간운기시行到水窮處, 坐看雲起時"는 정교한 대구로 이루어져 있다. '가다行'와 '앉다坐'에서 전자는 움직이고, 후자는 움직이지 않는다. '이르다到'와 '보다看'에서 전자는 신체와 사지의 동작이고, 후자는 머리와 눈의 동작이다. '물水'과 '구름雲'에서 전자는 땅에 있고, 후자는 하늘에 있다. '다하다窮'와 '일어나다起'에서 전자는 종점이고, 후자는 기점이다. '곳處'과 '때時'에서 전자는 공간이고, 후자는 시간이다. 송 이종의 서예는 형식 면에서 시가의 대우를 매우 잘 처리했다. 그는 단지 두 구를 부채 면의 양쪽에 배치했을 따름이다. 그렇다면 마린은 어떻게 처리했을까?

마린의 화면은 간단하게 보이지만, 사실 매우 독창적이다. 시 두 구의 전체적인 이원적 관계는 흡사 화면을 둥글부채 정중앙 부챗살의 양쪽에 위치시킨 것 같다. 한쪽은 근처의 강 언덕이고, 한쪽은 먼 곳의 산과 구름이다. 묵색이 한쪽은 짙고 한쪽은 옅으며, 경물은 한쪽은 차고 한쪽은 비어 있다. 이공린의 「사왕유간운도」와 마찬가지로 화면에서 주로 표현한 것은 '좌간운기시'다. 그렇다면 '행도수궁처'는 어떠한가? 화면 하단은 강의 흐름인데, 이것이 바로 '물'이다. 화면 상단은 먼 곳의 수면으로 매우 넓고 구름과 혼연일체가 된다. 화면 하단에 이르러 점차 구름과 구분되고 수면은 담담한 청색으로 물들여 수면의 물결무늬를 그렸으며, 물결은 줄곧 화면 하단의 강 언덕으로 연결되며, 기슭에는 큰 돌이 있다. 마린의 낙관 옆 가장 아래쪽에는 작은 돌 두 개가 있고 물결이 돌을 둘러싸고 돈다. 마린의 선은 거칠게 보이지만, 실제로는 작은 돌이 물에 잠긴 부분을 자세히 그렸다. 하단의 묵색이 더욱 짙어서 얕은 여울의 수면을 암시한다. 이것이 바로 큰 강의 '수궁처水窮處'다. 기슭에 기대선 사람은 오른손에 단순한 지팡이를 쥐었고 화가는 단지 선만 그려냈을 뿐, 지팡이 끝의 손잡이가 없고 어떠한 장식도 없다. 이는 길을 걷고 산을 오를 때의 보조 도구로, 의심할 바 없이 바로 '행도行到'다.

'좌간운기시'는 더욱 교묘하게 그려, 보는 동작을 중점적으로 강조했다. 그림 속의 인물은 위를 올려다보고 있는데, 머리를 쳐든 각도는 구름이 피어오르는 가운데 숨었다 나타나는 산등성이의 각도와 같다. 산등성이는 마치 그림 속 인물의 시선과 마주한 듯하여 그림 속 인물이 본 것은 '산꼭대기 흰 구름山巓白雲'임을 말해준다. 시안詩眼이 되는 '운기시雲起時'는 도상으로 표현하기가 어려워 보인다. 왜냐하면 구름이 일기 시작하는 과정은 일종의 시간 과정이기 때문이다. 화가의 방법은 시간을 공간으로 바꾸는 것이다. 구름은 어디서 시작하는가? 그림에서 물과 구름은 모두 둥글부채의 끝을 벗어나 물은 부채의 하단 전체에 있고, 구름은 상단 전체에 있다. 구름과 수면의 경계는 바로 기슭에 있는 인물의 신체와 수평선상으로 동일하다. 사람의 위치와 시선을 기준으로 흐릿한 구름은 흡사 수면에서 올라와 위로 올라가는 것 같다. 둥글부채 하단의 구름은 형상이 없고 상단의 구름은 도리어 응결되어 형체를 만들었기 때문에 화가는 연한 선으로 원만한 윤곽을 만들었다.

산과 강이 구름에서 나오다

둥글부채 그림은 손에 쥐고 감상하는 것이다. 감상자의 거리는 수십 센티미터에 불과하여 근거리에서 봐야만 비로소 분간할 수 있는 물상을 표현할 수 있는데, 화면의 흐릿한 구름도 이와 마찬가지다. 둥글부채를 쥔 감상자는 근거리에서 그림 속의 물과 구름의 상호 조화를 느낄 수 있다. 물은 땅에 있고 구름은 하늘에 있어서 강 언덕의 짙은 색 바위와 높고 먼 곳의 산등성이와 서로 호응한다. 강 언덕의 바위와 높은 산 모두 왕유의 원시에는 없는데, 화가가 이 두 가지를 덧붙인 데에는 더욱 깊이 고려한 점이 있지 않을까?

화가의 목적 중 하나는 형식의 고려다. 화면의 물상을 더욱 풍부하게 만드는 것이다. 강 언덕에 짙은 색의 바위를 더하여 아득한 수면과 참과 거짓의 대비를 만들었다. 색을 덧칠한 청산은 구름과 허실의 대비를 이룬다. 깊은 여울에서 물이 돌을 두르는 것은 지상의 참과 거짓이다. 광활한 곳에서 구름이 산을 감싸는

것은 천상의 참과 거짓이다. 이와 같이 유형과 무형, 땅과 하늘이 재미있는 상호 작용과 대조를 이루며 두 시구 간의 대구법을 잘 체현했다. 다른 한편 화가가 바위와 산을 더한 것은 시와 그림의 주인공인 구름과 물을 더욱 잘 설명하기 위해서다.

무엇이 구름이고 무엇이 물인가? 동한 허신許愼, 30~124의 경전적인 자서子書『설문해자說文解字』에서 "구름은 산천의 기운으로 비를 따른다雲, 山川氣, 從雨."라고 했다. 구름은 기의 일종으로, 산의 기가 올라간 뒤 다시 전화되어 구름으로 바뀐다. 다른 경전적인 저작 『황제내경黃帝內經』「소문素問」 음양응상대론편陰陽應象大論篇에서 기의 이론을 발휘했다. "땅의 기운이 올라가 구름이 되고, 하늘의 기운이 내려와 비가 된다.地氣上爲雲, 天氣下爲雨." 구름과 비의 상호 전화는 양기와 음기의 전화다. 지기는 음인데, 음기가 상승하여 구름으로 변한다. 천기는 양인데, 양기가 하강하여 비로 변한다. 다시 말하면 구름은 본래 천기와 지기, 양기와 음기 전화의 상징이다. 산천기와 지기라는 두 정의는 마린의 그림에서 모두 표현되었다. 청산을 두른 것은 산천기다. 수면과 서로 닿으면서 점차 올라가는 것은 지기다. 화면에서 그린 것은 구름의 본질이다.『설문해자』에서 물을 정의하며 "평평하다. 북방에 해당한다. 많은 물줄기가 함께 흐르는 것을 그렸는데, 그 가운데 은밀한 양기가 있다準也. 北方之行. 象衆水幷流, 中有微陽之氣也."라고 했다. 수평면은 척도를 측량하는 표준이다. 화면에서 잔물결이 소실되어 구름이 접하는 곳은 바로 그림 속 인물이 위치한 곳과 동일한 평면에 놓여 있으며, 그가 앉아서 구름을 바라보는 곳이 바로 수평면이다. 물과 하늘이 맞닿는 곳의 물은 아득한 구름 속으로 사라지는데, 이곳이 바로 물의 종점인 동시에 구름의 기점이라고 볼 수 있으며, 바로『설문해자』에서 말한 "그 가운데 은밀한 양기가 있다"이다. 그림에서도 물의 본질을 그려냈다.

산천의 기운인 구름, 구름과 비의 관계에 대해 사람들은 다른 중요한 유가 경전인 『예기』에서 말한 "하늘에서 적절한 비가 내리고, 산과 강이 구름에서 나오는天降時雨, 山川出雲" 것을 생각할 터이다. 비와 구름은 통치자의 어진 마음씨로 확대되어 중요한 정치적 이미지가 되었다. 1256년의 송 이종은 재위한 지 32년 만에 바로 이러한 통치자가 되기를 갈망했다.

궁정화가 중 특출한 인재인 마린은 『설문해자』『이아』와 같은 유가 경전 내지

'사서오경'에 대해 결코 낯설지 않았다. 북송 이래로 기초적인 유가 경전은 궁정 화가가 반드시 이해해야 하는 지식이었다. 북송 말의 산수화론『산수순전집』을 지은 한졸이 바로 이러한 출중한 인재다. 이 화론에서 그는 「구름·안개·연기·아지랑이·남기·빛·바람·비·눈·안개를 논함論雲霧烟靄嵐光風雨雪霧」이라는 절을 두었는데, 송대 회화에서 구름을 묘사한 강령이라고 할 수 있겠다.

무릇 산과 강에 통하는 기운은 구름을 거느린다. 구름은 깊은 골짜기에서 나와 해가 뜨는 곳에서 거둬진다. 해를 가리고 허공을 가리며 아득하여 얽 매이지 않는다. 올라가면 말끔히 개여 사시의 기운을 드러낸다. 흩어지면 날이 어둡고 흐려지며 사시의 기상을 쫓아낸다. 그러므로 봄 구름은 흰 학 과 같아 그 몸은 유유자적하고 온화하며 쾌적하다. 여름 구름은 기이한 봉 우리와 같아서 그 기세는 음울하고 농담으로 자욱하여 일정하지 않다. 가 을 구름은 가벼운 파도가 떨어지는 것 같고 혹은 목화솜 모양 같은데 넓 고 움직이지 않으며 청명하다. 겨울 구름은 맑고 검으며 가려 있어 검은 바 다의 색을 보이고 어둡고 차가우며 깊고 무겁다. 이는 갠 구름의 사시의 형 상이다. 봄의 흐린 날씨는 운기가 약간 움직이고, 여름의 흐린 날씨는 운기 가 갑자기 검어지며, 가을의 흐린 날씨는 운기가 가볍게 뜨고, 겨울의 흐린 날씨는 운기가 처량하다. 이는 흐린 구름의 사시의 기상이다. 하지만 구름 의 본체는 모이고 흩어짐이 일정하지 않은데, 가벼우면 연기가 되고 무거우 면 안개가 되며, 뜨면 아지랑이가 되고 모이면 기운이 된다. 산속의 남기는 연기가 가벼운 것이고, 구름이 말리고 노을이 펼쳐진다. 구름은 기운이 모인 것이다. 무릇 그림 그리는 사람이 기후를 나눔에는 구름과 안개를 우선으로 하고 산수에 쓰이는 것으로 노을은 단청을 중시하지 않으며, 구름은 채색 으로 그리지 않는데 남기 빛과 들판 색 같은 자연의 기운을 잃을까봐서다. 또한 구름으로는 떠도는 구름, 골짝을 나오는 구름, 차가운 구름, 저녁 구름 이 있다. 구름 다음은 안개로 새벽안개, 먼 안개, 차가운 안개가 있다. 안개 다음은 연기인데 새벽 연기, 저녁연기, 가벼운 연기가 있다. 연기 다음은 노 을인데 강 노을, 저녁노을, 먼 노을이 있다. 구름, 안개, 연기, 아지랑이 외에

노을을 말할 수 있는데, 동녘 새벽을 밝은 노을, 서녘에 비추인 것을 저녁 노을이라 하니 아침저녁의 일시적 기운과 빛을 뜻하므로 다른 데 사용해서는 안 된다. 구름, 노을, 연기, 안개, 아지랑이의 기운은 산중에 피어나는 광채와 산색이며, 먼 봉우리와 먼 나무의 색채가 된다. 여기에 잘 그리면 사시의 진기, 조화의 오묘한 이치를 얻을 수 있다. 그러므로 남기의 빛을 거슬러서는 안 되고 만물의 이치를 따라야 한다. 夫通山川之氣, 以雲爲總也. 雲出于深谷, 納于嵎夷, 掩日掩空, 渺渺無拘. 升之晴霽, 則顯其四時之氣; 散之陰晦, 則逐氣四時之象. 故春雲如白鶴, 其體飄逸, 和而舒暢也. 夏雲如奇峰, 其勢陰郁, 濃淡靉靆而無定也. 秋雲如輕浪飄零, 或若兜羅之狀, 廓靜而淸明. 冬雲澄墨慘翳, 示其玄溟之色, 昏寒而深重. 此晴雲四時之象也. 春陰則雲氣淡蕩, 夏陰則雲氣突黑, 秋陰則雲氣輕浮, 冬陰則雲氣慘淡. 此陰雲四時之氣也. 然雲之體聚散不一, 輕而爲烟, 重而爲霧, 浮而爲靄, 聚而爲氣. 其有山嵐之氣, 烟之輕者, 雲卷而霞舒. 雲者, 乃氣之所聚也. 凡畫者分氣候則雲烟爲先, 山水中所用者, 霞不重以丹靑, 雲不施以彩繪, 恐失其嵐光野色自然之氣也. 且雲有游雲, 有出谷雲, 有寒雲, 有暮雲. 雲之次爲霧, 有曉霧, 有遠霧, 有寒霧. 霧之次爲烟, 有晨烟, 有暮烟, 有輕烟. 烟之次爲靄, 有江靄, 有暮靄, 有遠靄. 雲霧烟靄之外, 言其霞者, 東曙曰明霞, 西照曰暮霞, 乃早晚一時之其暉也, 不可多用. 凡雲霞烟霧靄之氣爲嵐光山色遙岑遠樹之彩也. 善繪于此, 則得四時之眞氣, 造化之妙理. 故不可逆其嵐光, 當順其物理也.

위 글에서 먼저 구름이 산천의 기라고 말했는데, 산수화에서 산이 중심이니 산천기가 되는 구름의 지위가 상당히 중요하다. 회화에서는 시각적 형상이 관건이다. 구름은 산천의 기일 뿐만 아니라 사시의 기다. 사시는 봄, 여름, 가을, 겨울을 가리키는데, 다른 계절의 다른 시간마다 다른 기가 있다. 이러한 기는 각기 다르다. 가장 가벼운 것에서 가장 무거운 것에 이르기까지 순서대로 아지랑이, 연기, 안개, 구름인데, 이를 통칭하여 "기운이 모인氣之所聚" 것이라고 한다. 차원이 다른 산천의 기와 사시의 기는 서로 다른 '상象'을 이룬다고 할 수 있다. '상'은 눈으로 볼 수 있는 형상이고, 구름을 관찰하고 묘사하는 데 관건이며, 산천의 물상, 자연세계를 묘사하는 소재가 된다. 마린의 그림에서도 서로 차원이 다른 구름을 표현했다. 수면에 가까운 것은 가볍고 형체가 없으며, 산등성이를 두른 것은 무겁고 형제가 있다. 화가는 담담한 선으로 산꼭대기 흰 구름의 윤곽을 그렸다. 이는 『산수순전집』의 "백학과 같은 봄 구름의 풍경春雲如白鶴" "기이한 봉우리

와 같은 여름 구름夏雲如奇峰" "가벼운 파도가 떨어지는 것 같고 혹은 목화솜 모양 같은 가을 구름秋雲如輕浪飄零, 或若兜羅之狀" "맑고 검으며 가려 있는 겨울 구름冬雲澄墨慘黳" 등 구름 형상에 대한 묘사와 서로 호응한다. 한졸이 잘 언급했듯이, 구름이 형상을 가지는 이유는 '갠 구름晴雲'에 있다. 마린의 그림을 자세히 보면, 흰 구름 윤곽 밖의 하늘을 모두 담담한 청색으로 선염했다. 이는 바로 맑게 갠 하늘과 갠 구름이 아닌가? 그림에서 구름의 형상은 한졸이 묘사한 사시 구름과 비교하면 가을 구름에 더욱 가깝고 형상이 있는 듯하지만, 형상을 갖추지 않아 "가을 구름은 가벼운 파도가 떨어지는 것 같고 혹은 목화솜 모양 같은데 넓고 움직이지 않으며 청명하다如輕浪飄零, 或若兜羅之狀, 廓靜而淸明."라는 표현과 서로 부합한다.

구름 바라보기와 도교

구름이 가을 구름이라면, 물은 바로 가을 물이다. 그림 속 인물은 가을 구름을 바라볼 뿐만 아니라 가을 물을 바라보고 있다.

가을 구름이든 가을 물이든, 모두 경전의 몇몇 이미지를 생각나게 한다. 5세기 왕미는 『서화』에서 산수화를 서술한 문장에서 "가을 구름 바라보니 정신이 훨훨 난다望秋雲, 神飛揚"라고 했는데, 이는 산수 회화를 접했을 때의 느낌이다. 가장 저명한 가을 물은 의심할 바 없이 『장자莊子』「추수편秋水篇」일 것이다. 장자도 후에 도가와 도교가 모두 숭배한 인물이다. 재미있는 것은 마린 그림 속에서 구름을 바라보는 사람인데, 머리의 상투가 매우 기괴하며 부풀어오른 두 상투가 어렴풋하다. 이는 도사의 차림으로 특히 종리권鍾離權과 유사한, 여기저기 떠돌아다니는 도사다.(그림 12)

이는 우리가 이 그림을 보는 데 다른 편 쪽문을 열어준다.

두 상투가 있는 그림 속 인물은 장자인가, 왕유인가, 송 이종인가, 아니면 모두인가? 다시 한번 왕유의 시 「산에 들어가 성안의 벗에게 부치며」를 읽어보자.

中歲頗好道, 중년에는 불도를 자못 좋아했고

그림 12 「좌간운기도」의 주인공

晚家南山陲. 만년에는 종남산 기슭에 집 마련했네.

興來每獨往, 흥이 오면 매번 홀로 가니

勝事空自知. 멋진 일은 나만 안다네.

行到水窮處, 물길 끝나는 곳에 이르러

坐看雲起時. 앉아서 구름 이는 때를 보노라.

偶然值林叟, 우연히 숲속 늙은이 만나

談笑無還期. 담소하느라 돌아갈 줄 모르네.

이 시의 첫 구절에서 분명 자신이 "도를 좋아한다好道"고 했으니 도가나 도교를 좋아했다. 그는 도교 명산인 '남산', 즉 종남산終南山에 거주했다. 전체 시는 '입산'을 주제로 삼았으니, 도교산에서 수행하는 의미를 띠고 있다. 시인은 혼자 입산했으나 최후에 숲속의 노인을 우연히 만났는데, 이 노인은 은사나 선인 같다. 두 사람은 첫 만남에서 의기투합하여 담소하는 사이에 시인은 집에 돌아갈 시간을 잊었거나 혹은 근본적으로 도시로 돌아가려 하지 않았다.

송 이종도 도교를 숭배한 제왕이다. 송대 제왕은 보편적으로 도교를 신봉했는데, 남송에 이르러 도교에 가장 열중한 사람이 바로 송 이종이다. 그는 재위 기간이 길고 도법道法에 정통한 도교 종파를 좋아했으며 특히 천사도天師道와 관계가 밀접했다. 남송 황제의 도교에 대한 태도는 일부분 도교 양생술에 대한 관심 때문이었다. 대부분 남송 황제의 건강이 그다지 좋지 않아서 그런지 장수는 그들의 가장 간절한 희망이었다.

구름과 도교는 긴밀하게 연결되어 있다. 일찍이 한대에서부터 방술方術이 매우 성행하여 구름을 바라보는 일이 도교 방사의 중요한 본령이었다. 『후한서』「방술열전方術列傳」 상上에는 방사의 다른 특기를 열거했다. "그 유파로는 풍각, 둔갑, 칠정, 원기, 육일칠분, 봉점, 일자, 정전, 수유, 고허의 술법이 있고, 또 구름 모양을 살펴 길흉을 점치는 일도 있다.其流又有風角遁甲七政元氣六日七分逢占日者挺專須臾孤虛之術, 及望雲省氣." '망운성기望雲省氣'는 하늘의 구름, 성곽의 기, 사람과 가축의 기를 바라보는 것을 통해서 길흉화복을 점치는 방법이다. 일찍이 마왕퇴에서 출토된 백서帛書 가운데 『천문기상잡점天文氣象雜占』이 있는데, '운기점雲氣占'은 그중 중요한 부분이다. 구름의 형상을 통한 점치기는 중요한 한 방법이었다. 구름은 천변만화하고 때로는 각종 동물 같고 때로는 여러 인물 같으며 때로는 다양한 장면 같기도 하다. 이러한 시각적 특징은 모두 점복의 관건으로 점치는 사항은 대부분 전쟁, 통치자의 안위, 재해와 관련된다. 일본 교우쇼오쿠杏羽書屋에서 소장한 둔황의 『운기점법초雲氣占法抄』를 예로 들면, 점괘의 말은 "군사가 출정할 때 구름 기운을 보고 사람 머리가 없는 것 같거나 앞이나 뒤가 없거나, 왼쪽이나 오른쪽이 없으면 군사를 잃을 징조이니 반드시 패배한다行師出征, 見雲氣如人無頭, 或前或後, 或左或右者, 是失軍之氣, 必敗." "구름이 교룡과 같으면, 군사는 그 영혼을 잃는다雲如其蛟龍, 軍失其魂." "개 형상을 띤 구름 기운이 모여 향하는 네다섯 군데에서 병사가 일어난다雲氣如狗, 四五相聚, 所向之處, 兵起." 등과 같다. 구름 기운을 자세히 살피고 구름 기운의 특이한 모습을 포착하여 특정한 상태를 묘사하는데, 이것이 바로 『산수순전집』의 방법이다. 봄 구름을 백학과, 여름 구름을 기이한 봉우리와 대응하고, 가을 구름을 가벼운 물결, 목화솜과 대응시키며, 구름과 서로 같은 논리를 차지하고 있으니, 모두가 시각적 형상을 통해 세계를 관찰한다. 화가와 점쟁이는 모두 시각적 형상을 이용하

여 자신의 특수한 수완을 설명한다. 마린의 그림 속 산꼭대기 구름에는 단속적인 필법으로 그린 명확한 윤곽뿐만 아니라, 농담濃淡이 숨었다 나타나는 미묘한 변화가 있다. 그림 속 구름 형상이 환기한 것은 틀림없이 길조이니, 바로 "하늘에서 적절한 비가 내리고, 산과 강이 구름에서 나온다天降時雨, 山川出雲"라는 말에서 암시한 바와 같다.

상서는 대대로 공동으로 갈구하던 것으로, 상서의 일부는 신기한 동식물로 체현되었고, 일부는 천문 현상으로 표현되었다. 지린성박물관에서 소장중인 긴 「백화도」 두루마리는 남송, 특히 송 이종 시기의 상서 도상을 관찰하는 데 좋은 사례가 될 것이다. 비록 이후의 모사본이긴 하지만 송대 궁정화가의 풍격을 충실하게 모방했다. 이 그림은 송 이종의 황후 사도청의 4월 8일 생신을 축하하기 위해 그린 것이다. 화면은 17단으로 나뉜다. 각 단에 상서로운 도상을 그렸으며, 각 단 화면에 모두 이종이 상서로운 도상을 읊은 시구를 넣었다. 그중 14단은 기이한 꽃과 상서로운 풀 등의 식물이고, 나머지 3단은 천문 현상이다. 서로 비교해 보면 비록 진귀하고 희소하지만, 여전히 궁정에서 일상적으로 볼 수 있는 화초이며, 천문 현상은 더욱이 상서로운 색채를 띠고 있다. 순수한 구름은 두 단이 있다. 한 단은 도안화한 구름으로, 붉은색과 남색 두 색으로 되어 있다. 질푸른 하늘에 떠 있는데 영지 같기도 하고, 여의如意 같기도 하고, 심지어는 도교의 부록符籙 같기도 하다. 다른 한 단은 사실적인 구름으로, 갑자기 구름이 갠 저녁 하늘을 그렸으며 그중에서 별 하나가 숨었다가 나타난다. 남아 있는 단은 비록 산수이지만, 전체적인 풍경은 모두 구름으로 받쳐서 선산仙山 요지瑤池의 풍경을 나타냈다. 거대한 붉은 해는 깔린 구름 속에서 떠오른다.(그림 13)

사실적인 두 단의 구름에서 화가는 담묵으로 원만한 윤곽을 그려냈는데, 마린의 「좌간운기도」와 유사한 점이 많다.

도교 술사가 구름으로 길흉의 운명을 예측하지 않는다면, 구름을 바라보는 것은 대부분 일종의 수행 방식이다. 변환하는 구름을 조용히 묵상하는 것이니, 영혼이 두루 돌아다니는 것과 같다. 원대 중·후기에 도교의 중요한 인물인 현교대종사玄教大宗師 오전절吳全節, 1269~1346은 구름 바라보는 것을 중요한 수행 방식으로 삼았는데, 그의 문집 이름이 『간운집看雲集』이다. 비록 도사는 아니었지만 구름을

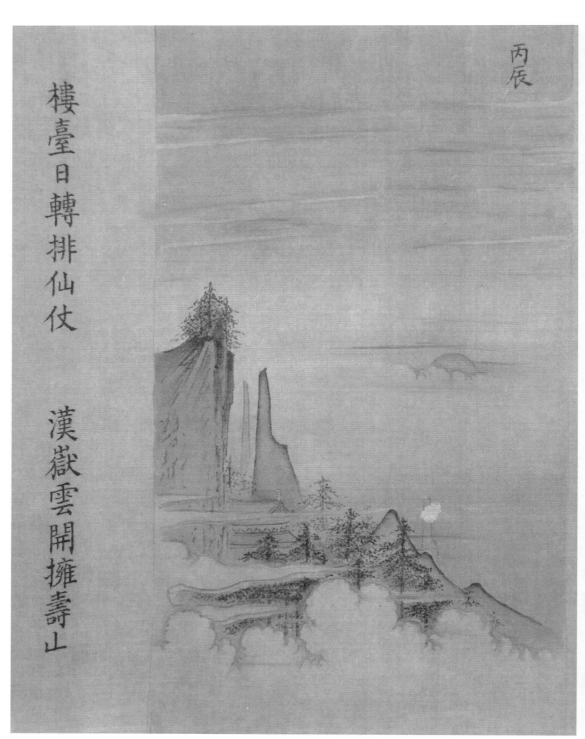

樓臺日轉排仙仗

漢嶽雲開擁壽山

丙辰

그림 13 작가 미상, 「백화도」(부분), 두루마리, 비단에 채색, 지린성박물관

바라보는 그의 모습에서 도교 유선游仙의 이미지를 떠올릴 수 있다. 송대 말기·원대 초기의 유학자 진보陳普, 1244~1315의 시 「구름 바라보며望雲」는 다음과 같다.

幾愛山中雲, 산속 구름 매우 사랑하니
杳靄起無迹. 아지랑이 아득히 흔적 없이 일어나네.
晴風吹綠樹, 상쾌한 바람 녹색 나무에 불고
天節日已尺. 하늘에 해는 이미 한 자나 솟았다.
悠揚幾片飛, 바람 산들거려 몇 조각 날아
出岫度絶壁. 산봉우리 나와 절벽 건넌다.
斂作蒼狗形, 거두니 회백색 개 모양으로 바뀌고
舒爲鯤鵬翼. 펼치니 곤과 붕새의 날개가 되었다.
朝抹峨嵋靑, 아침에는 높고 푸른 산 문지르고
暮蘸滄海碧. 저녁에는 푸른 바닷물 적신다.
江南與江北, 강남과 강북에서
蕩蕩恣所適. 출렁이고 나부끼며 멋대로 다닌다.
何如雲中仙, 어쩌면 구름 속 신선처럼
避囂隱幽寂. 속세 피하여 고요한 곳에 숨을까?
采藥雲下林, 구름 아래 숲에서 약초를 캐고
礪劍雲上石. 구름 위 돌에서 검을 간다네.
乘雲騎茅龍, 구름 타고 모룡을 타며
倚雲吹鐵笛. 구름에 기대 쇠피리 부노라.
我欲往從之, 나는 가고 싶은 대로 따라가니
飄然不可測. 표연하여 예측할 수 없도다.

심지어 구름 바라보기는 화가가 그림을 그리는 방법이기도 했다. 원대 화가 황공망黃公望, 1269~1354은 전진교全眞教 도사로, 그에게는 화론 『사산수결寫山水訣』이 있는데, 여기에서 "누각에 올라 공활한 곳의 기운을 바라보고, 구름, 즉 산머리 경물을 바라본다. 이성, 곽희가 모두 이 필법을 썼다登樓望空闊之處氣韻, 看雲采卽是山頭景物.

그림 14 작가 미상, 「동천논도도」(한 면), 비단에 채색, 24.8×25.2cm, 메트로폴리탄미술관

그림 15 마원, 「수춘도」(한 면), 비단에 채색, 26.6×27.3cm, 개인 소장

^{李成郭熙皆用此法.}"라고 했다. 변화하는 구름은 바로 자연 그대로의 산수화다.

　　마린의 「좌간운기도」는 도교적 의미라는 측면에서 결코 유일한 예가 아니다. 남송 궁정 회화에서 도교적 요소는 사실 매우 뚜렷하다. 앉아서 도를 논의하고 동천洞天 이미지가 항상 일부 그림 속에 출현한다. 보스턴미술관에서 소장한 전 마원의 「매간준어도梅間俊語圖」 둥글부채 그림, 메트로폴리탄미술관에 소장되어 있는 전 마원의 「동천논도도洞天論道圖」(그림 14)에는 모두 도를 논의하는 문인과 도사가 있다.

　　메트로폴리탄미술관에는 마린의 「송하고사도松下高士圖」가 소장되어 있는데, 이 그림은 밤 장면을 그렸다. 하늘에 황색의 보름달이 떠 있으며, 몸에 장포를 걸치고 머리에 작은 갓을 쓴 도사 차림의 인물이 산속을 걸어가고 있다. 그 머리꼭지의 노송에는 선학이 앉아 있어서 도교적 함의를 보여준다. 런던의 빅토리아앤드앨버트미술관에는 마원의 작품이라 전해지는 「산수도山水圖」 둥글부채 그림이 소장되어 있다. 그림 속 노년의 도교 선인은 지팡이를 짚고 허리에는 떡갈나무 잎을 걸쳤으며 머리에는 상투를 틀고, 바로 산속의 선동仙洞에 앉아 밖을 내다보고 있다. 가장 재미있는 도교 형상은 개인이 소장한 『마원산수책馬遠山水册』에 나타난다. 그중 「수춘도壽椿圖」(그림 15)에는 한 문인과 허리에 떡갈나무 잎을 걸친 도교 지선地仙이 팔짱을 낀 채 어깨를 나란히 하고 거대한 참죽나무를 올려다보고 있다.

　　화면 맞은편에 양 황후의 제시가 있다.

由來等數知多少, 지금까지 내력이 얼마인지 알고
試問丹霞洞裏人. 시험삼아 단하동 사람 묻노라.

양생, 장생하여 지상 선인이 되는 것이 바로 황실의 몽상이기도 하다. 그들은 변화하는 구름을 응시하고 있는데, 생명 본원의 기이한 현상을 바라보는 듯하다.

曉色雲開, 새벽하늘에 구름 걷히고

春隨人意, 봄은 사람의 뜻을 따라

驟雨才過還晴. 소낙비 갓 지나 맑게 개었다.

古臺芳榭, 옛 누대 아름다운 정자

飛燕蹴紅英, 나는 제비는 붉은 꽃잎을 차고

舞困楡錢自落. 춤에 지친 느릅나무 꼬투리는 스스로 떨어진다.

鞦韆外, 그네 밖으로

綠水橋平. 푸른 물은 다리만큼 차올랐다.

東風裏, 봄바람 불고

朱門映柳, 버들 빛 비치는 붉은 대문 안에서는

低按小奏箏. 나지막이 작은 쟁이 탄다.

4.
수험생의 봄날
__「호산춘효도」의 남자는 누구인가

1909년 수장가 방원제는 자신이 소장한 그림의 목록 『허재명화록虛齋名畵錄』을 출판했다. 권 11에는 『역대명필집승책歷代名筆集勝册』의 둥글부채 그림을 수록했는데, "색을 입힌 산수는 누대와 인물을 겸한다設色山水, 兼樓臺, 人物"라는 화폭 그림에는 "낙관도 없고 도장도 없고" 어떠한 정보도 없다. 다만 표변裱邊에 선배 수장가의 제첨이 있는데, 해서로 '진청파춘효도陳清波春曉圖'라는 여섯 글자가 쓰여 있다. 방원제는 화면 좌측에 자신의 수장인인 '방래신진장송원진적龐萊臣珍藏宋元眞迹'을 찍었다. 이후에 이 그림은 역사로 들어오게 되었다. 현재 고궁박물원에서 소장하고 있는 진청파陳清波의 「호산춘효도湖山春曉圖」(그림 16)다.

자못 이상한 점은 이 그림에 사실상 다섯 글자의 낙관이 있다는 점인데, 이 낙관은 화면 하단에 있다. 처음 두 글자 '을미乙未'는 매우 분명하고, 뒤의 몇 글자는 약간 희미한데, 지금은 이 그림을 '진청파'의 작품으로 여긴다. 이처럼 중요한 정보가 방원제나 그가 소장한 화집의 편집을 도운 사람들에 의해 누락되었는데 그들이 이 정도로 세심하지 못했다고는 상상하기가 어렵다.

원대 사람 하문언夏文彦은 『도회보감圖繪寶鑑』에서 진청파에 대해 간략하게 기록했다. 그는 남송 항저우 사람으로 일찍이 송 이종 시기에 봉직하여 궁정화가가

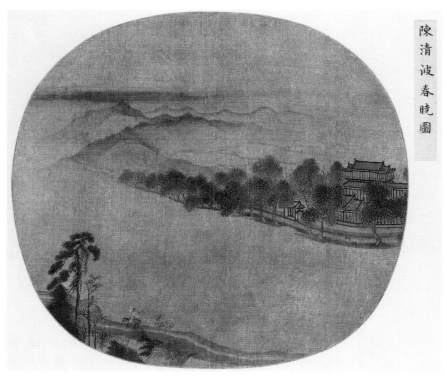

그림 16 진청파, 「호산춘효도」(한 면), 비단에 채색, 25×26.7cm, 고궁박물원

되었다. 이종 때에 을미년은 단평端平 2년(1235)뿐이다. 하지만 사람의 마음을 뒤흔드는 시공의 좌표를 보노라면 사실 질문이 남을 것이다. '을미 진청파'는 결국 원작자의 제관일까, 아니면 후대 사람이 보탠 것일까? 원래의 필적이라면 희미하게 보이는 뒤의 세 글자는 결국 '진청파'인가? 이러한 문제에 대해 다른 의견도 있을 것이다. 이는 세상에 남아 있는 송대 회화에서 자주 보이며 완전하게 해결하기 어려운 문제다. 때로는 이러한 문제로 인해 사람들이 그림 자체를 쉽게 무시할 수도 있을 것이다. 우리는 이 작품이 세상에 남은 진청파 작품의 유일본인지 토론하는 것에 만족하지 않고, 회화 자체가 우리에게 던지는 문제를 토론해야 한다.

분홍색 그네

그림 표면에 제첨을 남긴 명·청 수장가는 이 그림에 '춘효도春曉圖'라는 이름을 붙였다. 현대 학자는 또 여기에 '호산湖山'이라는 두 글자를 덧붙여 낭랑하여 입에 맞게 만들었다. 이 이름은 사실 그림을 본 결과로 탄생했다.

그림의 시야가 넓다. 그 장소에 직접 가본 느낌을 갖게 하는데, 물가의 작은 산 위에서 조망하고 있는 듯하다. 근경의 높은 소나무에서 강 맞은편의 점차 줄어드는 크고 작은 푸른 나무에 이르기까지, 게다가 둑의 원근 변화가 더해지며 먼 산등성이의 변화도 점차적으로 멀거나 멀어지는 곡선을 이루는데 모두 화면의 투시 효과를 돋보이게 한다. 강과 산은 화면의 주요 경물인데, 이 때문에 학자들이 '호산'으로 형용한 것도 일리가 있다.

화면의 계절에 대해 식물에서는 답을 찾을 수가 없다. 울창한 수목을 봐서 봄날이 아니라면 여름에는 이와 같지 않았을까? 하지만 화면에서 모종의 사물로 시간을 교묘하게 암시하고 있다. 맞은편 기슭에 기품 있는 정원이 있는데, 흡사 푸른 나무가 돋보이고 붉은색의 그네가 나무 끝에 보일 뿐이다. 『동경몽화록』과 『무림구사』 등 북송과 남송 수도의 풍속을 묘사한 글에는 그네뛰기는 봄날의 활동이라는 기록이 있다. 매년 정월 15일에 꽃 등을 감상하며 정월대보름을 쇠고, 16일에 등을 거둔 뒤에 경성의 사람들은 성밖으로 나가 '봄놀이探春'를 하기 시작한다. 성밖 교외에는 크고 작은 각종 정원이 분포해 있다. 정원의 주인은 이때 정원의 문을 크게 열어놓는데, 이를 '방춘放春'이라 한다. 사람들은 기본적으로 이 정원에 모여 봄놀이를 즐긴다. 비교적 큰 정원에서는 서화, 옛 기물, 완구 등의 물건을 진열하고 사람들에게 '관박關撲, 상품을 미끼 삼아 재물을 걸게 하는 놀이'을 제공하는데, 상을 주는 도박과 유사하다. 항상 그네, 축국蹴踘, 투계 등 오락거리를 제공하여 유람객을 끌어모았다. 온 백성의 성대한 '봄놀이'는 왕왕 한식과 청명절까지 지속되었다. 그래서 그네는 한식과 청명절의 상징이 되었다. 『동경몽화록』의 한 단락은 '봄놀이'의 성황을 자못 아름답게 묘사했다. "붉게 단장한 미녀들은 화려한 정자와 누각에서 음악을 연주했고, 얼굴 뽀얀 젊은이들은 물 흐르는 아름다운 다리 근처에서 노래를 불렀다. 눈을 들면 그네를 타는 아가씨들이 웃음을 짓는 예

쁜 모습이 보이고, 가는 곳마다 미친 듯이 공을 찼다. …… 그리고 이어서 청명절이 되었다.紅妝按樂於寶榭層樓, 白面行歌近畫橋流水. 擧目則鞦韆巧笑, 觸處則蹴鞠疎狂. …… 於是相繼淸明節矣."

남송 둥글부채 그림 가운데 몇 점은 그네를 그렸다. 예를 들어 상하이박물관에 소장되어 있는 궁정화가 마린의 「누대야월도」는 황실 정원을 그렸다. 비록 이른바 진청파 그림의 그네는 궁정의 것이 아닌 듯하지만, 마린의 그림과 유사하여 모두 크고 화려하다. 붉은색은 붉게 색칠한 목재로 세워 만든 것을 의미한다. 궁정을 향해 일제히 보는 것은 일종의 풍격이다. 『무림구사』에서는 '방춘'하는 정원 중의 여러 노리개, 그네, 축국, 투계 등은 "궁궐 정원의 내용은 대체로 갖추었으나, 규모는 작은 것을 본받았다效禁苑具體而微耳."라고 했는데, 바로 이 점을 말한 것이다.

아름다운 노을과 태양

화면은 따뜻한 봄 3월의 광경을 그렸다. 하지만 '봄 새벽春曉'인지 어떻게 알겠는가? 단서 또한 그림 속에 숨어 있다.

먼 산 위쪽으로 하늘에 가로 방향의 짙은 색 흔적이 있고 약간 자줏빛을 띠고 있다. 언뜻 보면 옛 그림을 그린 비단 바탕이 세월이 오래되어 훼손된 것 같아 보이지만, 자세히 보면 짙은 색 부분의 견사와 전체 화면의 견사는 완전히 하나로 연결되어 있고 훼손되지 않았다. 그것은 가장 먼 곳의 산 최고봉에 있고 점차 화면 우측으로 엷어져간다. 좌측의 흔적 중에는 작은 원호圓弧의 붉은색을 노출했다.(그림 17) 우리는 놀랍게도 이 경관이 다른 것이 아니라, 구름과 노을이 감싸고 있는 해임을 발견할 것이다. 북송 말년의 궁정화가 한졸이 집대성한 산수화 이론서 『산수순전집』에서 「구름·안개·연기·아지랑이·남기·빛·바람·비·눈·안개를 논함」이라는 절을 두고 구름, 노을, 안개, 아지랑이 등 대기 현상을 인식하고 그리는 방법을 서술했다. 그는 노을은 햇빛이 운무에 난반사한 것이고, 또한 기본적으로 아침과 저녁 무렵에 출현한다고 분명히 언급했다. "구름, 안개, 연기, 아지랑

그림 17 「호산춘효도」의 아침노을과 막 떠오른 해

이 외에 노을을 말할 수 있는데, 동녘 새벽을 밝은 노을, 서녘에 비추인 것을 저녁노을이라 하니 아침저녁의 일시적 기운과 빛을 뜻하므로 다른 데 사용해서는 안 된다.雲霧烟靄之外, 言其霞者, 東曙曰明霞, 西照曰暮霞, 乃早晚一時之氣暉也, 不可多用." 이른바 '불가다용不可多用'은 산수를 그릴 때 색채가 아름다운 노을을 너무 많이 그리면 안 된다는 뜻인데, 그러지 않으면 화면의 전체적인 균형을 파괴하고 미묘한 표현력을 잃는다는 말이다. 그는 또 형태적인 묘사도 하여 "구름은 말고 노을은 펼친다雲卷而霞舒"라고 했는데, 노을은 수평으로 펼쳐지고 구름은 구불구불 말려 있다는 뜻이다. 그림에서 노을과 태양의 각도에서 보면 이는 동틀 무렵의 아침노을, 즉 막 떠오른 태양인가, 아니면 저녁 무렵의 석양인가? 어느 쪽의 가능성이 더 큰가? 시각적 효과에서 보면 아침과 저녁의 노을을 분명하게 구분하기가 어려우니, 반드시 그림 속 다른 시각적 효과를 결합해야 한다.

그림의 강 언덕에 대부호의 정원이 있다.(그림 18) 물가의 한 면은 정원의 대문이 아니다. 문밖에 협소한 길이 나 있기 때문이다. 정원의 문은 열렸으나 어떠한 사람의 움직임도 없고, 다만 문밖에서 좌측의 멀지 않은 곳 담장 밖의 작은 길에 검둥개 한 마리가 있을 뿐이다. 원근의 차이가 거의 없는 저택이므로, 검둥개는 이 저택의 개로 보인다. 검둥개는 정원 문을 향해 걸어가지 않고 정원 문에서 갈

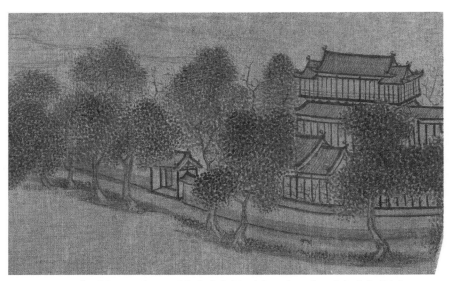

그림 18 「호산춘효도」의 호수 맞은편 정원의 누각과 그네, 그리고 담장 밖의 검둥개

수록 멀어지니 흡사 담장을 따라 그림 밖으로 걸어가는 듯하다. 이 장면은 검둥개가 방금 저택에서 나와 정원 주위에서 어슬렁거리고 있음을 암시한다. 이 장면은 저녁 무렵이 아니라 이른아침 같다. 물론 현실생활에서 검둥개가 해질 무렵에 정원 문이 아직 닫히지 않은 틈을 이용해 몰래 빠져나갔을 가능성도 있다. 하지만 화면을 해독할 때 현실생활의 논리를 이용할 수는 있지만, 우연성이 충만한 진정한 현실생활과 같을 수는 없다.

풍류 소년

맞은편 기슭의 검둥개는 자세히 보아야만 볼 수 있으며, 기슭 근처의 인물과 말이 화면의 중심임을 알 수 있다.(그림 19)

주인공은 기슭 근처의 작은 길에서 말을 타고 오는 문인이고, 뒤에는 두 가복이 따른다. 앞사람은 어깨에 일산을 메고 있고, 뒷사람은 짐을 짊어지고 있다. 짐은 네모반듯한 작은 상자 둘인데, 자줏빛을 띤 노란색으로 칠하여 마치 나무

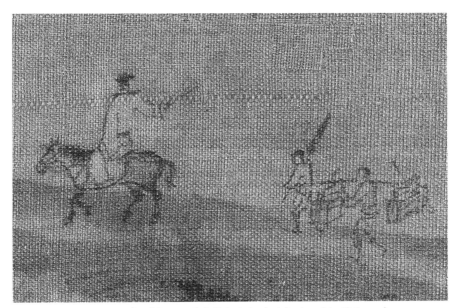

그림 19 「호산춘효도」에서 붉은 술을 단 말을 타고 가는 선비

재질을 강조하는 듯하다. 주인 한 명과 두 가복의 조합은 북송 산수화에 항상 출현하는 여행하는 문인 형상을 상기시켜준다. 하지만 송대에 문인들이 여행할 때 통상적으로 탔던 동물은 당나귀였다. 하지만 이곳의 문인은 아름답게 장식한 큰 말을 타고 있으며, 말의 목에는 산뜻하고 아름다운 붉은 술이 걸려 있다. 확실히 그림의 주제는 위험한 야외에서 혼자 다니는 문인 은사가 아니라, 봄놀이 시기의 풍류객이다. 그는 강기슭을 따라 거닐면서 아름다운 풍경을 흥미진진하게 바라보고 있다. 한눈에 맞은편 기슭의 정원을 발견한 것이다. 그는 몸을 돌려 오른팔을 들고 말채찍으로 맞은편 기슭을 가리키고 있는데, 마치 두 가복에게 자신의 발견물을 알려주고 있는 듯하다. 그의 팔과 채찍을 따라 연장선을 그리면 정원의 문과 이어진다. 그는 정원의 높고 큰 누각에서 나무 꼭대기 위의 붉은색 그네에 주목했고, 정원 안에 틀림없이 미인이 있음을 알았을 것이다. 그가 가던 방향을 따라가면 바로 맞은편 기슭의 정원이 갈수록 멀어지는데, 이는 정원이 그의 목적지가 아니라 가던 길의 풍경임을 암시한다. 그는 누구이며 또 어디로 가는 것일까?

말을 타고 있고 또 두 가복을 대동하고 있으니 경제적으로 부유함을 알 수 있다. 그는 수많은 송나라 그림의 여행자처럼 머리에 장거리 여행에 필수품인 유모를 쓰거나 두건을 두르지도 않았고, 여행하기에 편한 폭이 좁고 조이는 의복을 입지도 않았으며, 소탈한 관포寬袍에 긴소매 차림이다. 가복은 나무상자 두 개를 메고 있는데, 일반 여행자의 짐과는 매우 다르다. 이러한 단서를 모아보면, 짧은 여행을 떠나 산수를 즐기려는 젊은 문인의 모습이 눈앞에 생생하게 보인다. 송나라의 봄날에 목청을 높여 읊조리며 외출하는 젊은 문인은 대부분 이러한 모습을 띤다. 진관의 사詞 「만정방滿庭芳」이 이를 증명한다.

曉色雲開, 새벽하늘에 구름 걷히고
春隨人意, 봄은 사람의 뜻을 따라
驟雨才過還晴. 소낙비 갓 지나 맑게 개었다.
古臺芳榭, 옛 누대 아름다운 정자
飛燕蹴紅英, 나는 제비는 붉은 꽃잎을 차고
舞困楡錢自落. 춤에 지친 느릅나무 꼬투리는 스스로 떨어진다.
鞦韆外, 그네 밖으로
綠水橋平. 푸른 물은 다리만큼 차올랐다.
東風裏, 봄바람 불고
朱門映柳, 버들 빛 비치는 붉은 대문 안에서는
低按小奏箏. 나지막이 작은 쟁이 탄다.

多情, 다정한
行樂處, 행락처에는
珠鈿翠蓋, 주옥의 꽃무늬 수식, 비취 깃 수레덮개와
玉轡紅纓. 옥 고삐와 붉은 끈 맨 말 있었지.
漸酒空金榼, 어느덧 술은 금잔에 비고
花困蓬瀛. 꽃은 봉래와 영주에서 시들어가
豆蔲梢頭舊恨, 가지 끝에 맺혔던 두구화의 옛 한만 남았구나.

十年夢, 10년의 꿈을

屈指堪驚, 손가락 꼽아보면 놀랍기만 하다.

憑闌久, 오랫동안 난간에 기대서니

疏烟淡日, 옅은 안개 속 희미한 햇빛이

寂寞下蕪城. 쓸쓸히 무성에 내린다.

이 사는 「호산춘효도」를 설명하기에도 매우 적합하다. 윗부분은 시에서 젊은 문인의 눈으로 본 아름다운 풍경이다. 따뜻한 봄 3월의 어느 이른아침曉色雲開, 春隨人意에 그는 말을 타고 놀러 나가다가 물가의 그네鞦韆外, 綠水橋平를 보았고, 높고 큰 정원朱門映柳을 보았으며, 정원 안에는 미인의 활동이 있었다低按小秦箏. 아랫부분下闋은 그의 감정을 표현했다. 그는 과거 '행락行樂'을 위한 외출을 떠올렸는데, 규모가 작지 않았고 미인이 동반했으며 자신은 '옥 고삐와 붉은 끈玉轡紅纓'으로 장식한 준마를 탔다. 이 그림과 흡사하다. 붉은 술을 매단 준마는 당당한 풍류 소년이 가장 사랑하는 동물인 듯하다. 타이베이고궁박물원에 소장되어 있는 그림은 오대 조암趙嵒의 작품으로 전해지는 「팔달유춘도八達遊春圖」인데, 옛 그림 중에서 비교적 전형적인 경우에 해당한다. 동시에 붉은 술을 단 말도 일종의 신분을 표시한다. 「괵국부인유춘도虢國夫人遊春圖」에서 신분이 높은 귀부인도 모두 붉은 술을 단 말을 타고 있다.

「호산춘효도」에서 젊은 문인의 유람길의 끝은 아마도 물가의 풍경이 아니라, 어느 산속의 아름다운 명소일 것이다. 그가 나아가는 방향은 그림 속 시점에서 기슭 근처이며, 그림의 시점이 산 위에서 내려다보는 것처럼 비교적 높기 때문이다. 더욱 중요한 것은 그가 나아가는 방향을 보면 지세가 갈수록 높아지고, 그림에서도 사실상 이미 높은 언덕으로 나아가는 모습으로 그려져 있다. 문인과 두 가복이 나아가는 길의 오른쪽은 물이고 왼쪽은 깊은 도랑이다. 맞은편 강기슭의 언덕이 만들어내는 곡선은 그림의 오른쪽 아래에서 왼쪽 위로 뻗어 있다. 언덕의 선이 사라지는 곳에 먼 산길의 곡선이 있다. 이 산길은 산을 타고 넘고, 더욱 먼 곳의 산까지 뻗어나가 죽 올라가고 담담한 묵색으로 사라진다. 그림에서 양쪽 기슭에서 올라가는 길은 뜻밖에도 평행을 유지하고 있다. 이것은 특별한

시각적 논리다.

그림 속의 문인이 진정으로 '유산완수遊山玩水, 자연에서 노닐다'할지라도 이는 결코 부잣집 자제를 암시하는 것이 아니라, 미래와 이상을 가지고 과거를 준비하는 사람을 의미한다.

수험생과 과거 시험

남송시대에 이와 같은 물가, 산과 풍광을 갖춘 도시가 항저우만 있었던 것은 아닐 테지만 적어도 항저우가 가장 먼저일 수는 있다. 원나라 하문언이 엮은 『도회보감』에서 진청파에 대해 간략하게 기록하면서 그가 '서호전경西湖全景'을 잘 그린다고 언급했는데, 그림의 구도에서 「호산춘효도」와 꽤 유사한 것으로는 「서호춘효도西湖春曉圖」가 있다. 호수에 띄운 배를 그렸기는 하나 호수 기슭의 곡선과 먼 산은 모두 「호산춘효도」와 비슷하다. 따뜻한 봄 3월의 항저우에서 서호와 주위의 여러 산은 성묘와 산책하러 가는 도성의 백성을 제외하면 어떤 무리가 봄 경치를 유람하는 주력主力인데, 이는 바로 서울에 시험 보러 올라가는 각지의 선비다.

남송의 진사과 시험은 주시州試, 성시省試와 전시殿試로 나뉜다. 주시는 각 주부州府에서 주관하는데, 3년에 한 번 치르며 추계 8월에 거행하기에 이를 '추위秋闈'라고 한다. 통과자는 이듬해 봄에 수도인 항저우에서 거행하는 성시에 참가할 자격이 주어지며, 이를 '춘위春闈'라고 한다. 통과자는 최후의 '전시'에 참가할 수 있는데 합격자가 바로 진사다. 따라서 매년 2월이나 3월이면 항저우에는 각지에서 많은 수의 선비가 모여들어 특수한 시험 경제와 시험 문화를 만들어냈다. 오자목의 『몽양록』에는 「각 주부에서 보낸 유생이 성위에 응시하다諸州府得解士人赴省闈」가 있는데, 이는 '수험생생활趕試官生活'을 묘사한 것이다.

3월 상순에 …… 날짜를 정하여 시험을 실시하려고 했다. …… 각 주의 유생들은 2월 앞뒤로 수도에 도착하여 각자 숙소를 찾아서 시험을 기다렸다. 마침내 예부에서 수험표를 받고 답안지를 인쇄했고 아울러 시험 볼 때 쓸

바구니, 탁자, 의자 등을 구입했다. 시험일이 정해지자, 전날 공원 앞의 숙소로 옮겨서 잠을 자고 시험을 기다리며 좌석 배치도를 점검했다. …… 이 과거 시험은 3년에 한 번 치르는데 시험에 응시한 유생은 1만여 명 아래로 내려가지 않으며 도성에 몰려든다. 자리를 깔고 장사하는 모습이 시장과 같아서 속어로 '수험생생활趕試官生活'이라 하니, 시험 때의 수요에 대응한 것일 뿐이다.三月上旬 …… 排日引試……諸州士人, 自二月間前後到都, 各尋安泊待試, 遂經部呈驗解牒, 陳乞納卷用印, 幷收買試籃卓椅之類. 試日已定, 隔宿于貢院前賃房待試, 就看坐圖. …… 此科學試, 三年一次, 到省士人, 不下萬餘人, 駢集都城. 鋪席買賣如市, 俗語云 "趕試官生活", 應一時之需耳.

일반적으로 외지의 거인 출신 유생들은 보름이나 한 달 이전에 도성에 도착한다. 1만여 명이나 되는 사람이 방을 얻고 도구를 구매하며 소비를 하는가 하면 놀러다니기도 하고 공부하기도 한다. 그림 속에서 붉은 술을 단 준마를 타고 채찍을 들어 멀리 가리키며 의기양양한 모습을 한 문인은 어쩌면 그 1만여 명 중 한 사람일지도 모른다. 시험을 준비하는 시간에 호산의 풍경을 마음껏 유람하다가 자연스럽게 오랜 친구와 새로 사귄 벗을 만나는 것은 물론 '수험생생활'의 일부분이다.

이러한 각도에서 보면, 그림에서 이른아침을 나타내는 막 떠오른 해는 뜻밖의 함의를 가질 수 있다.

항저우에는 사원이 매우 많다. 명절 때 수많은 사람이 사원으로 놀러오거나 점대를 뽑아 점을 치는데, 부귀공명을 점치는 것이 가장 중요한 목적이다. 『천축영첨天竺靈籤』은 남송 시기 항저우 사원에서 사람들에게 점괘를 알려주기 위해 문자 설명을 배치한 도화첩이다. 수많은 첨시籤詩, 길흉을 적은 제비를 배치한 도상에 모두 해가 출현한다. 이것은 공명의 징조다. 제13첨을 예로 들어보자. 한 선비 차림을 한 인물이 손에 해를 들고 있다. 옆에는 태호석이 있고 모란 한 그루가 피려고 한다. 공중에는 뭉게구름이 사다리를 드러낸다. 그 첨시는 다음과 같다.

手把太陽輝, 손으로 태양빛을 쥐고
東君發舊枝. 봄의 신 오래된 가지에 핀다.

稼苗方欲秀, 모를 심으니 풍성하리니
猶更上雲梯. 더욱이 구름사다리 오르리라.

모란은 부귀를 상징하고 천제天梯는 공명을 상징하며, 해는 이 모든 것의 기반으로 왕성한 운세다. 또 제18첩에 그린 것은 한 관원 차림의 인물인데, 공중에서 뭉게구름이 해를 받치고 있으며, 지면에는 금전과 보배, '녹祿'을 상징하는 꽃사슴梅花鹿이 있다. 해는 구름 속에서 솟아오르니 첨시에서 말한 "어둠이 물러나 밝아질 때이니, 마의가 녹색 의복으로 변한다離暗出明時, 麻衣變綠衣."이며, 공명 운세의 대전환을 드러낸다.[5] 이른바 '이암출명離暗出明'이 바로 「호산춘효도」에서 서서히 솟아오르는 해가 아닌가?

시험의 시각문화

고대 사회의 가장 중요한 사건 중의 하나는 과거 시험에서 일련의 예술품이 파생한 것이다. 이 둥글부채보다 약간 속되지만 오히려 더 많은 사람이 눈여겨보는 것은 화려하고 진귀한 금은 그릇이다. 푸젠 사오우시邵武市 고현촌故縣村에서 일찍이 남송 요장窯藏의 금은기가 발견되었다. 그중 문양을 두루 장식한 은류금괴성반잔銀鎏金魁星盤盞은 술을 마실 때 쓰는 그릇이다.(그림 20)
팔각형의 잔 속에 사 「답사행」이 새겨져 있다.

足躡雲梯, 발로 구름사다리 밟고
手攀仙桂, 손으로 신선 계수나무 움켜쥐어
姓名高掛登科記. 이름을 등과기에 높이 걸었네.
馬前喝道狀元來, 말 앞에서 장원이 온다고 소리치며
金鞍玉勒成行對. 금 안장과 옥 재갈이 짝을 이룬다.
宴罷瓊林, 잔치가 경림에서 마치고
醉游花市, 취하여 꽃 시장에서 노니니

그림 20 은류금괴성반잔 및
잔 위의 '봉루인' 도안, 사오우시박물관

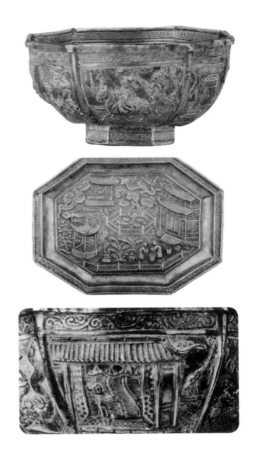

此時方顯平生志. 이때 비로소 평생의 뜻 영달했네.

修書速報鳳樓人, 편지를 써서 봉루인에게 급히 알리니

這回好個風流婿. 이번에 좋은 풍류적인 사윗감이로다.

"신방에 화촉 밝힌 밤, 과거 급제에 이름이 오를 때洞房花燭夜, 金榜題名時"는 과거 선비의 이상이다. 이 사에서 의심할 여지 없이 드러나는 동시에 시각화의 형식으로 술잔 바깥 표면의 도상 여덟 폭에서도 보여준다. 가장 중요한 도상 가운데 하나는 커다란 말을 탄 '취하여 꽃 시장에 노니는' 것이고, 하나는 누각의 미녀를 표현한 '봉루인鳳樓人'이다. 비슷한 이미지를 쟁반 장식에서도 찾아볼 수 있다. 문양에 연못이 있고 연못의 잉어는 거대한 병으로 변했는데, 이는 물고기가 용문

을 뛰어오르고魚躍龍門, 신마와 같이 빨리 뛰는飛黃騰達, 벼락출세 것을 암시한다. 연지 곁에는 누각이 있고 그 안에는 한 여성이 있다. 이는 또 어렴풋하게 봉루인의 이미지와 호응한다.[6]

비슷한 것으로 장시江西 신젠현新建縣에서 출토된 은괴성반銀魁星盤이 있다. 쟁반 속에는 사오우시 요장의 은쟁반과 마찬가지로 사「답사행」이 새겨져 있고, 외곽에는 사의詞意의 도상이 표현되었다. 구도 측면에서 오른쪽 아래의 말을 탄 장원과 왼쪽 위 봉루鳳樓 속의 여성이 멀리서 마주보고 있다.(그림 21)

재미있는 것은 과거 시험의 기대에 대해서도 고분에서 구축한 도상에 집어넣었다는 점이다. 안후이 시현歙縣에서 원대 원통元統 2년(1334)의 묘장墓藏이 발견되었다. 이는 현지 소씨蘇氏 가족의 묘인데, 이곳에서 화상 석판 11매가 출토되었다. 그중 하나에서 표현된 것이 장원의 유가 행렬의 '첫 급제初登第'와 유사하며, 하단에는 급제한 말 탄 선비가 있고, 상단에는 누각과 그 안에서 구경하는 남녀 인물이 있다.[7] 여기에서 머리에 장원건壯元巾을 쓰고 말을 탄 선비는 한 명이 아니라 세 명이다. 이처럼 새로운 유형의 도상은 명나라에 이르러 한림학사가 되었다. 예를 들면 충칭重慶 강북江北 명묘明墓, 명옥진의 묘에서 출토된 금비녀의 뒷면에는 '삼학사시三學士詩'가 새겨져 있고, 정면 도안의 아래에는 말을 탄 세 학사가 있으며 위에는 누각 인물이 있다.[8] 영주瀛洲에 오른 한림학사는 합격한 선비일 뿐만 아니라 영화와 부귀를 얻은 선인이다. 과거 시험이 가져온 가족의 영광은 이러한 도안을

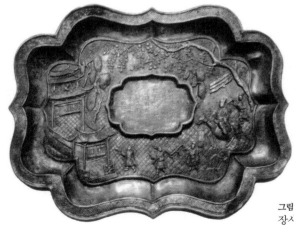

그림 21 남송 은괴성반, 14.5×19cm, 장시 신젠현 출토

제4장
산수

통해 온전히 전개된다. 결코 '봉루인'은 아니지만 여전히 남송의 괴성반과 마찬가지로 모두 말 탄 선비와 누각 미녀의 호응관계를 취한 것으로 볼 수 있다. 이러한 관계는 「호산춘효도」에서 말 탄 선비가 멀리 맞은편 기슭 정원의 그네, 누각을 가리키는 것과 취향 면에서 공통점을 지니고 있다.

둥글부채 그림인 「호산춘효도」의 비단 한가운데에는 상하를 관통하는 흔적이 있다. 이는 당시에 확실히 누군가가 사용한 부채임을 암시한다. 아마도 그것을 사용한 사람은 어느 해 항저우의 어느 선비일 것이다. 그의 운명이 어떠했든 간에, 과거의 둥글부채는 송나라 고유의 문화와 심리의 구체적인 기록이 되었다.

占得江湖汗漫天. 강호를 얻으니 하늘 아득하고
了無鄕縣掛民編. 고향 없어 평민 호적에 편입했노라.
賣魚買酒醉日日. 물고기 팔아 술 사서 날마다 취하니
長是太平無事年. 길이길이 태평무사한 해이로다.

5.
은사의 미각
__「설강매어도」 속 이상적 사회

물고기는 옛사람의 미식 문화에서 중요한 자리를 차지하고, 아울러 이 때문에 사상의 수준까지 올라갔다. 맹자는 큰 나라를 다스리는 것은 작은 생선을 삶는 것과 같다고 했다. 물고기는 '생선鮮'의 기반이다. 맹자는 또 물고기와 곰 발바닥을 한번에 얻을 수 없다고 했다. 물고기는 비록 맛이 있지만 먹기가 쉽지 않다고도 했다. 고대의 효자에 대한 고사 가운데 '와빙구리臥冰求鯉'가 있다. 동진東晉 때 산둥 린이臨沂 사람 왕상王祥은 계모의 환심을 사지 못하여 항상 불공정한 대접을 받았다. 하지만 왕상은 여전히 정성을 다해 계모를 모셨다. 겨울철 어느 날, 계모가 갑자기 싱싱한 물고기를 먹고 싶어했다. 날씨는 춥고 땅은 얼어붙었으니 어디에서 구할 수 있겠는가? 왕상은 몰래 직접 잡으러 갈 결심을 했다. 그는 옷을 벗고 얼음 위에 누워, 두꺼운 얼음을 녹여서 얼음 아래로 들어가 잡으려고 했다. 이때 기적이 나타났다. 얼음이 갑자기 깨지더니 잉어 두 마리가 튀어올랐다. 효제孝悌가 하늘과 땅을 감동시킨 것이다. 이 효자 고사는 송대 이후에 매우 성행했고, 이후 유명한 24효 중 하나가 되었다. 이 고사는 송대의 고분 벽화와 두루마리 그림에서 자주 볼 수 있다. 왕상은 중·청년 서생의 모습으로 그려졌고 수염을 기르고 문인의 두건을 쓰고 상반신을 벗은 채 얼음 위에 기대 있는데 그럼에도

그림 22 이동, 「설강매어도」(한 면), 비단에 먹, 23.6×25.2cm, 고궁박물원

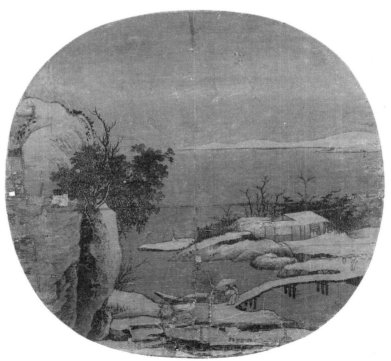

그림 23 작가 미상, 「설교매어도」(한 면), 비단에 먹, 24.8×26cm, 메트로폴리탄미술관

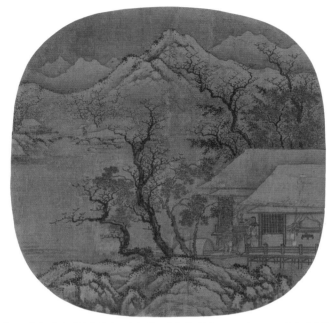

그림 24 작가 미상, 「설계매어도」(한 면), 비단에 채색, 25×24.5cm, 상하이박물관

마치 흐뭇한 듯하고, 전연 강기슭의 어부처럼 전전긍긍하지 않는다. 이로 미루어 알 수 있듯이, 교통이 발달하지 않은 시대에, 하물며 엄동설한에 산간 지대에 있다면 물고기를 먹는 것은 정말로 문제가 된다. 아마도 송대에 이르면 일반인들도 겨울철에 물고기를 먹을 수 있게끔 상황이 개선되었을 것이다. 여기에서 중국 회화의 재미있는 주제가 출현했다. 눈 오는 날에 강변에서 생선을 사고파는 장면이다. 이는 교훈의 목적이 충만한 '와빙구리'와 재미있는 대조를 이룬다.

베이징의 고궁박물원, 뉴욕의 메트로폴리탄미술관에는 각기 정교한 둥글부채 그림이 소장되어 있다. 모두 "온 산에는 새도 날지 않고, 길에는 사람 자취 끊어진千山鳥飛絶, 萬徑人踪滅" 때에 물고기를 파는 장면을 주제로 삼았는데, 전자는 「설강매어도雪江賣魚圖」(그림 22)이고, 후자는 「설교매어도雪橋買魚圖」(그림 23)다. 상하이박물관에는 연대가 비교적 늦은 원나라 사람이 그린 작품 「설계매어도雪溪賣魚圖」(그림 24)가 소장되어 있다. 활어를 매매하는 장면이 어떻게 정교하고 우아한 둥글부채 그림의 주제가 될 수 있는가? 그림 너머에 우리가 해독할 만한 더욱 깊은

의의가 있을까?

물고기를 사고팔다

「설강매어도」는 남송 후기의 화가 이동李東이 그렸다. 그는 송 이종 시기 항저우에서 활동했으니 대략 1240년대 전후다. 회화사의 기록에 따르면, 그는 익살스러운 민간생활의 소재를 잘 그렸고, 연후에는 가장 번화한 어가御街로 가져가 그림을 팔았다. 거칠게 보면 「설강매어도」도 그의 이러한 특징을 이어받아 당시의 생활을 그렸다. 대도회의 「설교매어도」에는 화가의 낙관이 없어서 대대로 남송 화가의 작품으로 여겨졌다. 두 그림의 주제가 같지만 화면의 구도는 각자 특색을 띠고 있다. 두 그림의 제목을 보면 하나는 파는 것이고 하나는 사는 것인데, 매매는 사실 한몸을 이룬다. 제목을 다르게 지은 것은 대체로 그림에 제목을 정하는 후세 사람이 그림의 표현 방식을 관찰하고 이를 반영했기 때문이다. 이동의 「설강매어도」에서 그림은 비교적 명확한 전경, 중경과 배경을 가지고 있다. 중경이 주체다. 대설이 쌓인 가운데 강변에는 물가 정자가 있고, 머리에 두건을 쓴 문인 복장의 인물이 노대에 앉아서 왼팔을 뻗어 작은 배 안의 도롱이와 삿갓을 걸친 어부가 건네주는 물고기를 받을 준비를 하고 있다. 이처럼 받는 과정이 바로 화면의 핵심이다. 물고기를 파는 어부는 물고기를 사는 문인보다 좀더 분명하게 그려졌다. 서로 비교해보면, 「설교매어도」의 구도가 약간 어수선해 보인다. 이동의 그림에서는 물가 정자의 높이 솟은 설산을 돋보이게 했고, 여기에서 낮은 구릉으로 변모했다. 「설교매어도」 또한 전경, 중경, 배경의 다른 경관으로 나뉘지만, 전경은 화면에서 가장 복잡한 곳으로 거대한 돌이 있을 뿐만 아니라 문인이 어린 동자를 대동하고 어선에서 물고기를 사는 모습도 있다. 물고기를 사는 문인을 물고기를 파는 어부보다 좀더 명확하게 그렸고 물고기를 건네받는 순간도 그렸으나 그 효과는 이동의 그림보다는 훨씬 약하다.

「설교매어도」는 아마도 남송보다 늦은 시기의 작품일 것이다. 하지만 그 기본적인 도상의 배치는 여전히 이동의 「설강매어도」의 특징을 잇는다. 시간은 함박

제4장
산수

눈이 펄펄 내리는 추운 겨울이고, 장소는 도회지에서 멀리 떨어진 산과 들판의 강변 마을이다. 인물은 주인공과 조연으로 나뉜다. 주인공은 생선을 매매하는 문인과 어부이며, 조연은 화면 가장자리에 출현하여 항아리 모양의 물건을 멘 사람이다. 이 사람은 그림 속의 어부와 다소 비슷한 차림새인데, 마찬가지로 몸에는 도롱이를 걸치고 머리에는 삿갓을 썼다. 그의 신분은 쉽게 확정지을 수는 없으나 어부일 것이다. 어롱魚籠을 메고 언덕에 올라 구매자를 찾아다니는데, 술독을 이고 지고 술을 팔러다니는 사람이거나, 물건을 짊어지고 눈을 맞으며 집으로 돌아가는 촌민일 수도 있다. 그의 출현은 눈 내리는 강에서 물고기를 파는 장면을 더욱 사실적으로 보이도록 하고, 동시에 엄동설한 속 교외의 평온과 한산함을 더욱 강조했다.

재미있는 것은 송대 이후의 화가들도 눈 내리는 강에서 물고기를 파는 제재에 흥미를 가졌다는 점이다. 예를 들면 상하이박물관에 소장되어 있는 원나라 사람의 「설계매어도」 둥글부채 그림 및 안후이성박물관에 소장되어 있는 명나라 주방의 「설강매어도」 족자가 있다. 하지만 화가의 시대적 차이로 인해 남송 그림에서 하늘은 차고 땅은 얼고 만물이 내는 소리도 없는 가운데 문인과 어부가 묵묵히 물고기를 주고받는 분위기는 다시 보기가 어렵다.

눈 내리는 강에서 물고기를 사고파는 주제는 어떠한 의미인가?

미술사 교재 가운데 「설강매어도」에는 종종 '풍속화'라는 꼬리표가 붙어서 당시 일반 백성의 일상적인 장면을 묘사한 그림으로 여겨졌다. 하지만 이렇게 보면 수많은 질문에 답할 방법이 없다. 예를 들어보자. 만일 화가가 생활 속 세부를 포착해 묘사했다면, 어째서 세상에 남아 있는 중국 회화에서 겨울철에 물고기를 파는 장면만 볼 수 있고 다른 세 계절에 물고기를 파는 장면은 거의 없는 걸까?

중국 회화에서 눈 내리는 강에서 물고기를 파는 제재의 다른 장면이 원대 벽화에서 보인다. 어릴 적 나의 집에서는 잡지 『중국팽임中國烹飪』을 정기 구독했다. 1980년대에 이 잡지는 그 어떤 잡지(『고사회故事會』를 포함하여)보다도 나를 유쾌하게 했다. 지금의 말로 표현하면 볼거리가 풍성했고 그림과 글이 풍부하고 다채로웠을 뿐만 아니라, 각종 고사가 실려 있었다. 식물과 미각의 역사는 확실히 다른 것으로 비유할 수 없어 보인다. 어떤 잡지에는 큰 폭의 컬러 페이지가 있고 옛 그

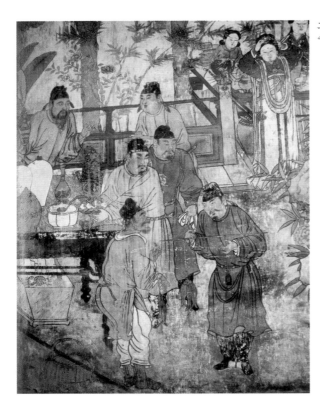

그림 25 산시 훙둥 광성사
수신묘의 원대 벽화

림도 있었다. 넓은 대청 안에 어민으로 보이는 사람이 물고기 두 마리를 들고 있
으며, 옆에 화려한 옷을 입은 다른 사람은 저울을 들고서 저울에 놓인 물고기 세
마리의 무게를 달고 있었다. 나는 이처럼 물고기를 파는 그림에 깊은 인상을 받
아서 몇 년 후 미술사 수업시간에 이 그림을 본 즉시 알아볼 수 있었다. 원래 이
그림은 산시 훙둥洪洞 광성사廣勝寺 수신묘水神廟 명응왕전明應王殿의 원대 벽화(그림
25)였다.

물고기를 파는 장면은 수신묘 벽화의 부분인데, 연회를 준비하는 장면을 표현
했다. 산시처럼 물이 부족한 곳에서 물고기는 귀하고 맛있는 주요 먹거리다. 하지
만 화가는 연회 장면만을 표현한 것이 아니다. 최신 연구에 따르면, 이 벽화의 '어
魚, yu'는 사실 '우雨, yu'와 비슷한 음으로 기우祈雨의 주제를 완곡히 표현한 것이다.

매어賣魚는 결코 단순한 도상이 아니다.

은사의 식물

정교한 송나라 둥글부채 그림인 「설강매어도」의 감상자는 원나라 민간 벽화의 감상자와 비교할 수 없는데, 제왕이나 귀족 자제가 아니더라도 그들은 대체로 항저우 같은 대도시의 시민일 것이다. 당시 둥글부채 그림을 파는 점포는 한 곳에 그치지 않았으니 이동처럼 어가에 늘어놓는 노점은 더 말할 필요도 없다. 생각해보자. 「설강매어도」는 무엇으로 사람들의 시선을 *끄는가?* 생활이 풍족한 시민이 손에 「설강매어도」를 들고 항저우의 거리를 걸을 때, 그는 그림 속의 도상을 어떻게 여겼을까?

세상에 남아 있는 작품을 보면 눈 내리는 강에서 물고기를 파는 제재는 북송 시기에 이미 출현했을 것으로 보인다. 보스턴미술관에는 높이가 2미터에 달하는 「설산누각도雪山樓閣圖」(그림 26) 큰 폭이 소장되어 있다. 이 그림은 북송 초년 범관范寬, 950~1032의 작품으로 전해지지만, 실제로는 북송 말이나 남송 초의 작품일 것이다.

그림은 온통 눈으로 새하얗다. 배경은 높은 산이고 그 밑은 강가에 자리한 산

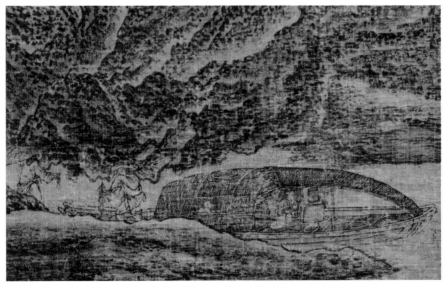

그림 26 작가 미상, 「설산누각도」(부분), 두루마리, 보스턴미술관

촌이다. 산의 가장 깊은 곳에 궁궐이 있으며, 산기슭에는 문인의 초당이 있는데, 한 문인이 그 안에서 산 위를 바라보고 있다. 그림 하단의 근경에는 오봉선 한 척이 강기슭에 정박해 있고, 삿갓을 쓴 어부는 선미에 서 있으며 물이 얼어 힘들어한다. 그의 손에는 물고기 꿰미가 들렸고 마침 언덕으로 걸어오는 사람에게 건네고 있다. 이 사람은 두건을 쓰고 우산을 쓴 채 손에는 물건을 쥐고 있는데, 이 물건은 응당 동전일 것이며 어부에게 건네 어부의 생선과 교환할 것이다. 그의 홑옷은 어민이 입은 옷과 비슷한데, 아마도 산중턱 초당에서 내려와 물고기를 사는 문인의 가복으로 보인다. 물고기를 구매한 뒤 집으로 가지고 가서 맛있게 요리를 만들어 문인에게 바쳐 엄동설한의 깊은 산에서 맛볼 것이다. 거래를 마치면 어부도 즉각 말을 세우고 따뜻한 선창으로 돌아갈 것이다. 그의 처자는 마침 뱃머리에서 화로를 지펴 밥을 짓고 있다. 선창의 창문을 통해 아이를 볼 수 있다. 이는 따스한 어부 가족으로 산중턱의 문인 초당과 호응하는 동시에 엄동설한에 여행하는 강기슭의 두 사람과도 대비를 이룬다. 생선의 거래는 그림에서 중요한 실마리를 제공하며, 그림 속 설경에 수많은 삶의 흥취를 절로 더해준다.

「설산누각도」의 물고기를 파는 장면은 큰 족자의 한 부분으로, 「설강매어도」 둥근부채와는 다르다. 하지만 기본적인 도상 요소는 여전히 이어진다. 둥근부채 회화는 여타의 요소를 줄이고 핵심적인 몇 가지 도상, 즉 설경, 어선, 문인 초당만을 남겼다. 복잡한 산수 경물, 여행하는 사람 및 깊은 산의 궁궐은 모조리 없애고, 그림에 어부와 문인이 생선을 사고파는 장면만 남겼다. 심지어 인물의 구체적인 묘사도 더이상 중요하지 않다. 중요한 것은 그의 신분이다.

실제로 '눈 내리는 강에서 물고기를 파는' 것은 두 사람, 즉 문인과 어부에 관한 회화다. 이동의 「설강매어도」의 핵심은 문사가 사는 곳인데, 한 곳은 물가의 누각이다. 이러한 건축은 송대 회화에서 자주 보이며 남방의 건축양식이다. 그런데 「설교매어도」에서 문인의 거처는 더욱 소박한 초가집 세 칸으로 바뀌지만, 그곳은 여전히 화면의 중심을 이룬다. 이러한 초당이나 물가 누각에 거주한다는 것은 그림 속 문인이 은거생활을 하고 있음을 암시한다. 이곳은 교외의 향촌으로, 그는 이곳에서 속세의 명리와 욕망에서 벗어났으니 모든 것이 큰 눈에 의해 정화된 듯하다.

하지만 아무리 순수한 은사라도 밥은 먹어야 한다. 그들은 결국 무엇을 먹을까? 재미있는 것은 중국 회화에는 문인 은사들이 밥을 먹는 광경이 거의 표현되지 않는다는 점이다. 그들에게는 호화로운 저녁 연회가 거의 없으며, 많아 봐야 아집雅集 때에 시와 술로 흥을 돋우는 정도다. 이는 한편으로는 시골생활에서는 먹을 것이 풍부하지 않기 때문이고, 다른 한편으로는 그들이 근본적으로 먹을 것에 신경쓰지 않기 때문이다. 하지만 '눈 내리는 강에서 물고기를 파는' 것은 그들이 물고기를 즐겨 먹는 것을 암시하는 듯하다. 온 하늘에서 폭설이 내릴지라도 그들은 친히 강가로 달려가 물고기를 사거나 혹은 물가 누각의 노대에서 어부가 찾아오기를 기다린다.

물고기를 먹는 일로 사상을 표현한 예는 『시경詩經』의 「형문衡門」에 나타나는데, 상당히 일찍 나타난 편이다.

豈其食魚, 어찌 물고기 식용에
必河之魴? 황하의 방어이어야 하나?
豈其取妻, 어찌 아내 얻는데
必齊之姜? 제나라 강씨이어야 하나?
豈其食魚, 어찌 물고기 식용에
必河之鯉? 황하의 잉어이어야 하나?
豈其取妻, 어찌 아내 얻는데
必宋之子? 송나라 자씨이어야 하나?

물고기를 먹는 데 반드시 가장 좋은 방어와 잉어가 필요하지는 않으며, 아내를 얻는 데 반드시 절세미녀를 얻을 필요는 없다. 주희는 이를 해석하여 "은거하며 스스로 즐거워하여 구함이 없는 사람의 말隱居自樂而無求者之辭"이라고 했다. 송나라 사람을 말하자면, 또다른 문화적 우상 소동파도 물고기를 즐겨 먹었다. 그의 「후적벽부後赤壁賦」의 "이에 술과 물고기를 가지고 가서 다시 적벽 아래에서 노는於是攜酒與魚, 復遊於赤壁之下" 장면은 교중상喬仲常의 「후적벽부도後赤壁賦圖」에서 훌륭하게 표현되었다. 소동파는 농어와 술을 들고서 밤에 적벽으로 놀러갈 준비를 하고 있다.

은사의 대면

실제로 전통적인 은사의 상징은 물가 누각의 문인이라기보다는 물고기를 잡는 사람이다. 시사詩詞에서 은사인 어부는 항상 시가 음영吟詠의 대상이 되었으며, 그들의 생활에서 물고기를 파는 것은 중요하다. 예로 북송 곽상정의 시 「어부漁翁」를 보자.

> 從來生計托魚蝦, 지금까지 생계는 물고기와 새우에 맡겼고
> 賣得靑錢付酒家. 팔아 푸른 돈 받아 술집에 주노라.
> 一醉不知波浪險, 한번 취하니 파랑이 위험한 줄 모르고
> 却垂長釣入蘆花. 도리어 긴 낚싯대 드리우고 갈대꽃으로 들어가네.

물고기를 잡아 술을 사고 술을 마시고 취하는 것이 이상적인 어부의 생활이다. 남송 서교徐僑, 1160~1237의 시 「어부를 읊으며咏漁父」도 마찬가지다.

> 占得江湖汗漫天, 강호를 얻으니 하늘 아득하고
> 了無鄕縣掛民編. 고향 없어 평민 호적에 편입했노라.
> 賣魚買酒醉日日, 물고기 팔아 술 사서 날마다 취하니
> 長是太平無事年. 길이길이 태평무사한 해이로다.

작은 배를 타고 물고기를 잡아 파는, 아무런 구속이 없는 어부가 남들이 부러워하는 자유를 누리고 있다. 「설강매어도」에서 큰 술독을 멘 것처럼 보이는 행인은 술을 파는 사람으로 이해할 수 있을까? 만약 그렇다면 어부와 문인의 생선 거래가 끝난 후 시작되는 것은 어부와 술 상인의 거래다.

천하에 어부는 무수하게 많은데 그 모두가 은사일까? 모두가 그렇지는 않다. 진정한 은사는 일반인의 외양 아래에 숨어 있으니 우리 스스로 판단해야 한다. 북송 손매어孫賣魚의 고사를 들어보자. 손매어는 매우 신비롭고도 기이한 인물로, 미래의 일을 예언할 수 있었다. 한번은 채경이 배를 타고 유배지로 가는 도중에

제4장
산수

작은 배를 타고 물고기를 파는 어부를 만났다. 그 어부가 손매어인데 그는 곧장 한 푼이라도 더 받아서 채경에게 돌려주려고 했다.

여기에서 우리는 「설강매어도」에서 두 은사의 만남을 볼 수 있다. 한쪽은 세상 밖을 소요하는 어부이고, 다른 한쪽은 고향으로 돌아가 은거한 문인이다. 수많은 송대 회화에서 그들은 각자 자기주장대로 하여 서로 만나지 않는다. 그런데 「설강매어도」에서 물고기는 차가운 겨울철에 그들을 한데 연결해주는 수단이다. 물고기는 상품이 아니라, 공동의 정신과 이상의 상징이다.

남송 후기 궁정화가 하규의 거작 「계산청원도溪山清遠圖」(그림 27)는 이상적인 산수 경관을 그렸다. 원경에 강변의 도시를 그렸는데, 큰 강이 성밖을 돌아 흐르고, 강변에서 어선을 탄 어부가 물고기를 잡고 있다. 또한 강변에는 문인의 물가 누각 몇 채가 분포해 있는데 양식은 「설강매어도」와 흡사하다. 심지어 「설강매어도」를 하규의 그림 속에 집어넣어도 크게 이질감을 느끼지 못할 것이다. 이는 은거하는 문인과 은사인 어부의 합일이 이미 새로운 합의점이 되었음을 충분히 설명한다. 이러한 방식으로 「설강매어도」는 현실적인 묘사를 초월하여 일종의 사회이상의 우언寓言이 되었다.

제5장 · 역사

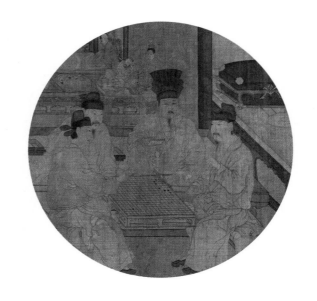

不知名姓貌人物, 이름도 얼굴도 모르는 인물인데
二公對奕旁觀俱, 두 사람의 대국을 곁에서 지켜본다.
黃金錯鏤爲投壺, 황금으로 새겨 투호를 만들고
粉障復畵一病夫, 분장하고 다시 병든 사람 그렸다.
後有女子執巾裾, 뒤에 여성이 수건과 옷자락 쥐고
床前紅毯平圍爐, 평상 앞에 붉은 담요 화로 둘렀다.
床上二姝展氍毹, 평상에 두 미인 담요를 펼치고
繞床屛風山有無, 평상 두른 병풍에는 산이 없도다.
畵中見畵三重鋪, 그림 속에 그림이 삼중으로 포개짐을 보고
此幅巧甚意思殊, 이 복은 매우 공교하고 의미 다르다.

화려한 휴식과 오락
___「중병회기도」와 역사적 환상

지금까지 남아 있는 고대 회화는 왕왕 미스터리투성이라서 지금 보더라도 그 의미가 희미하고 분명하지 않다. 베이징고궁박물원에서 소장한 「중병회기도重屛會棋圖」(그림 1)는 바로 그중 매우 전형적인 한 폭이다.

이 그림은 일반적으로 오대십국五代十國 시기의 남당南唐 궁정화가 주문구周文矩, 907?~75 원작의 송대 모사본으로 전해진다. 또한 주문구 회화 풍격에 가장 근접한 작품으로 여겨져, 오늘날 우리가 중국 고대 미술사를 강의할 때 피할 방법이 없는 경전이다(미국 프리어미술관에 소장되어 있는 다른 판본의 「중병회기도」는 일반적으로 명대의 모사본으로 여겨진다. [그림 2] 참조).[1]

사실 이 '경전'의 탄생 과정에는 우연한 사건이 가득하다.

주문구를 발견하다

이 그림이 '중병회기도'로 불리는 이유는 바둑 대국을 그렸고, 이 대국이 이루어진 공간에 거대한 병풍이 있으며, 병풍 속 그림에 또 병풍이 출현하기 때문에

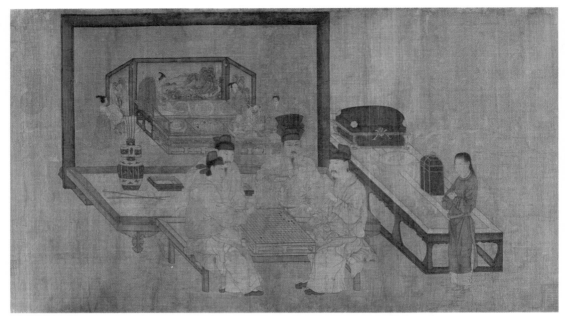

그림 1 전 주문구, 「중병회기도」, 두루마리, 비단에 채색, 40.3×70.5cm, 고궁박물원

그림 2 「중병회기도」, 두루마리, 비단에 채색, 31.3×50cm, 프리어미술관

'중병重屏'이라 했다. 옛 그림에 대국은 자주 등장하고 그림 속 그림도 적지 않게 보이지만, 병풍 속에 병풍이 있는 중병의 표현은 드물다.

고궁박물원에 소장되어 있는 이 그림에는 특정 화가의 필적이 없고 그림 뒤의 제발도 매우 늦다. 화면에 북송 휘종의 수장인이 있기는 하나, 응당 후세 사람이 만든 솜씨일 것이다. 하지만 이렇게 만든 이유가 있다. 일찍이 북송 황실에서 소장한 회화 저서 가운데 휘종 연간에 편찬한 『선화화보』에 주문구 이름 아래 「중병도重屏圖」가 있기 때문이다. 하지만 『선화화보』를 자세히 보면 주문구 이름 아래에는 결코 「중병도」가 없고 주문구의 '동료'인 남당 궁정화가 왕제한王齊翰 이름 아래에 「중병도」와 「삼교중병도三教重屏圖」가 있다. 그리고 서촉西蜀 화가 황거보黃居寶 이름 아래에도 「중병도」가 있다. 그렇다면 무엇에 근거하여 주문구를 중병을 그린 그림과 연결 지었을까?

여기에서 남송 닝보寧波의 문관 누월樓鑰, 1137~1213을 언급하고자 한다. 그는 일찍이 주문구 이름이 새겨진 「중병도」를 소장한 적이 있는데, 그림 위에는 송 휘종의 제시가 있었다. 그가 이 그림을 얻은 것이 1190년경이니 송 휘종의 시대보다 70, 80년이나 늦고 주문구의 시대보다도 200여 년 늦지만 이 그림은 그의 관료와 친구들 사이에서 유명해졌다. 송 휘종에다 주문구, 게다가 남송 닝보의 명문, 저명한 문인이자 서화 감식가인 누월까지 더해져 명작의 소장 가치를 형성했다.

우리가 지금 보는 그림은 아마도 누월이 소장했던 그림이 아닐 테지만 원나라 사람은 충분히 보았을 것이다. 누월보다 100여 년 늦은 원대 문인 원각袁桷, 1266~1327은 누월의 이 그림을 보았고 그것을 '초본初本', 즉 원작이라 말했다. 왜냐하면 그가 모사본을 본 적이 있었기 때문이다. 전하는 말에 의하면 북송 말년의 화가 교중상이 모사했다고 한다. 고궁박물원의 「중병회기도」가 앞서 언급한 두 그림 중 하나인지, 아니면 다른 그림인지 확정할 수 없지만 주문구는 이로부터 확실히 「중병도」와 함께 묶었다.

실종된 황제 화상

『선화화보』에는 주문구를 포함한 오대십국 시기의 화가가 그린 '중병도' 세 점이 있는데, '중병도'라는 제재는 오대 시기에 출현한 회화 양식인 듯하다. 도대체 이들이 그린 것은 무엇일까? 고궁의 「중병회기도」와 마찬가지로 바둑과 연관될까? 왕제한 이름 아래의 「중병도」를 보면, 적어도 '중병도'는 일종의 특수한 형식임을 알 수 있고, 화면 속 인물에도 다른 점이 있다. 고궁의 「중병회기도」처럼 세속 인물인데, 「삼교중병도」는 세 사람이 출현하며 각기 유교, 불교, 도교를 상징한다. 「중병회기도」에서 병풍 앞에 앉아 바둑 두는 사람은 모두 네 명이다. 그중 두 사람이 앞의 작은 평상에 앉아 대국하고 있고, 뒤의 큰 걸상에 앉은 두 사람은 바둑을 구경하고 있다. 세 사람은 모두 머리에 반투명한 사질紗質의 짙은 색 복두를 썼고, 오직 정면의 한 사람만 높은 반투명의 사모를 써서 나머지 사람들과 다르게 보인다. 이 네 사람이 입은 것은 모두 단색의 도포다. 두 사람은 담청색 옷을, 두 사람은 옅은 자주색 옷을 입었다. 네 사람이 앉은 각도는 서로 다르다. 우측 두 사람을 보면 도포는 오른섶이고, 앞의 두 사람을 보면 무릎 상단부터 트여 있는데, 이 결고장포缺袴長袍는 당송 이래로 신분이 있는 남성의 전형적인 차림이다.

그들 주위의 물건은 모두 화려하고 진귀해 보인다. 병풍 앞의 큰 걸상에는 투호投壺가 놓여 있다. 바둑과 마찬가지로 투호도 역사가 유구한 오락으로 당송 시대에 특히나 상류층 인사들이 선호했고, 명대에 이르러 더욱이 이 복고적인 오락이 민간에까지 보급되었다. 투호의 기본 규칙은 일정한 거리 밖에서 화살을 각종 다른 방식으로 항아리 안에 던지는 것인데 안전을 위해 화살에서 화살촉을 모두 제거했다. 이는 그림에서 매우 분명하게 표현되는데, 걸상에 교차하여 놓인 두 개의 붉은색 화살에 화살촉이 없다. 항아리 몸체의 그림은 매우 세밀하고 장식이 화려하며, 몇 층의 도안이 있고 짙은 색과 노란색이 뒤섞였다. 이는 아마도 금과 은을 박아넣는 기법으로 만든 구리 항아리를 의미하고, 각종 육생동물, 나는 새와 구름 문양을 새겼으니, 사람들은 당대 금은기의 장식으로 생각하지 않았을 것이다.

「중병도」를 그린 세 사람은 모두 궁정화가다. 그중 남당 화가는 두 명으로 서촉보다 많다. 궁정화가의 회화는 그의 신분과 쉽게 연결할 수 있다. 그들이 근무한 곳은 궁정이고, 궁정생활에서 가장 중요한 사람은 제왕이다. 문헌 기록에 따르면, 남당의 주문구와 왕제한은 모두 남당 후주 이욱李煜, 937~978 시기에 화원畵院의 대조待詔가 되었는데, 대체로 오늘날의 1급 화가에 해당한다. 남당(937~975)은 세 황제, 즉 선주 이변李昪, 889~943, 중주 이경李璟, 916~961, 후주 이욱이 즉위했고 39년 동안 지속되었다. 주문구는 이변의 재위 기간에 이미 궁정을 위해 일했다. 그가 이변을 위해 그린 「남장도南庄圖」는 황실 정원을 그린 것으로 전해진다. 이경 시대인 947년에 그는 또다른 궁정화가와 협력하여 중주를 위해 「상설도賞雪圖」를 그렸는데, 이경과 여러 신하가 신년의 서설을 감상하는 장면을 표현했다. 「중병도」를 주문구의 작품으로 여긴다면 자연스럽게 남당 궁정생활을 반영한 그림으로 보일 것이다. 첫번째로 이러한 판단을 한 사람은 여전히 누월이다.

처음 주문구의 「중병도」를 얻었을 때, 모든 사람은 이 그림이 도대체 누구를 그린 것인지 몰랐다. 누월의 동료인 왕명청王明清이 언급하고 나서야 그림 속 인물이 다른 사람이 아닌 중주 이경임을 알게 되었다. 왕명청은 또 어떻게 알았을까? 그는 『휘진록揮塵錄』에서 그 이유를 설명했다. 원래 그의 할아버지가 주장九江에서 관리로 지낼 때 루산廬山의 한 절에서 모시고 있던 이경의 초상을 보고서 모사하여 집으로 가져왔다. 왕명청은 자신이 일찍이 본 이 초상의 모사본을 떠올렸고 「중병도」의 높은 사모를 쓴 사람과 매우 닮았음을 깨달았다. 이러한 판단을 증명하기 위해 왕명청은 심지어 사람을 후이지會稽의 집으로 보내 이경 초상의 모사본을 가져오게 하여 누월에게 비교하게 했는데, 그 결과 면모든 옷차림이든 전혀 차이가 없었다. 따라서 「중병도」가 중주 이경을 그렸다는 사실이 깰 수 없이 견고한 결론이 되어 지금까지도 지속되고 있다. 왕명청의 견해에 따르면, 이경을 그렸다면 그 옆의 사람은 필연적으로 한희재韓熙載, 902~970다. 어떤 사람은 화면 속의 네 사람이 이경과 그의 형제들이라고 여긴다. 사람들은 이러한 인식의 토대에서 끊임없이 추리력을 발휘했고, 현대의 최신 연구에서는 오락처럼 보이는 바둑은 사실 정치활동이며, 남당 황제의 제위 계승에 대한 세심한 배치라고 여긴다.

백거이

왕명청의 고사에서 알 수 있듯이, 주문구의 「중병도」에 그려진 사람은 중주 이경이지만, 사실상 후세 사람들의 추측이며 확실한 이유는 알 수 없다. 왕명청의 주요 물증인 그의 할아버지가 임모한 이경 초상이 이미 소실되었을지라도 완전히 부인할 증거도 없다. 「중병회기도」가 중주 이경의 초상이라면, 그림에 왜 제왕의 신분을 보여줄 수 있는 물건이 없을까? 화면 우측에 공손히 서서 두 손을 모은 종복은 어째서 정식 궁정 시종이 아니라, 머리를 풀어헤친 동자일까? 정면의 사람이 중주 이경이라면 어째서 그는 이렇게 극히 흐트러진 모습으로 출현하는가? 자세히 보면 그는 신발을 벗고 왼쪽 다리를 걸상 위에 올려놓고 오른쪽 다리는 걸상 위에 걸치고, 왼쪽 손은 왼쪽 무릎을 잡고 오른쪽 팔은 오른쪽 무릎을 베고 있다. 이러한 쪼그려 앉은 자세는 이 사람이 매우 홀가분하고 자유로움을 표시한다. 다시 그의 옷섶을 보면 밖으로 젖혀졌고 옷깃은 크게 열려 있다. 이러한 모든 것이 제왕의 묘사로는 적합하지 않다.

사실 우리가 누월과 왕명청의 견해에 집착하지 않는다면 송대 이후 이 그림에 대한 이해가 매우 다양하다는 사실을 발견할 수 있다. 북송 문인 매요신梅堯臣, 1002~60은 「24일에 강인기가 초청하여 삼관서화를 본 바를 기록하며二十四日江鄰幾邀觀三館書畫錄其所見」라는 시에서 자신이 친구 강휴복江休復, 1005~60의 관계를 통해 보았던 궁중 소장의 서화를 묘사했는데, 그중에 특정한 회화작품을 구체적으로 얘기했다.

> 不知名姓貌人物, 이름도 얼굴도 모르는 인물인데
> 二公對奕旁觀俱. 두 사람의 대국 곁에서 지켜본다.
> 黃金錯鏤爲投壺, 황금으로 새겨 투호를 만들고
> 粉障復畫一病夫. 하얀 병풍에 다시 병든 사람 그렸다.
> 後有女子執巾裾, 뒤에 여성이 수건과 옷자락 쥐고
> 床前紅毯平圍爐. 평상 앞에 붉은 담요 화로 둘렀다.
> 床上二姝展氍毹, 평상에 두 미인 담요를 펼치고

繞床屛風山有無. 평상 두른 병풍에는 산이 없도다.

畵中見畵三重鋪, 그림 속에 그림이 삼중으로 포개짐을 보고

此福巧甚意思殊. 이 복은 매우 공교하고 의미 다르다.

孰眞孰假丹靑模, 단청 모사 어느 게 진짜고 어느 게 가짜인지?

世事若此還可吁. 세상일 이처럼 탄식할 만하도다.

시의 묘사에서 볼 수 있듯이, 이 그림은 「중병회기도」와 매우 유사하다. 매요신은 이 그림의 작가를 모를 뿐만 아니라, 그림 속 인물이 누구인지도 모른다. 하지만 그는 화면 속 이중 병풍의 교묘한 구상, 즉 "그림 속에 그림이 삼중으로 포개진畵中見畵三重鋪"것을 예리하게 파악했다. 삼중의 도상에서 첫번째는 그가 본 그림의 화면이며, 이 그림에서 그린 것은 두 사람의 대국과 두 사람이 구경하는 장면이다. 두번째 도상은 그림에서 바둑을 두는 두 사람 배후에 도화가 그려진 판 속

그림 3 「중병회기도」 속의 중병

병板屛인데, 병풍에 그려진 장면은 병풍 밖보다 더욱 재미있다.(그림 3) 그는 연로하고 허약해 보이는 '환자病夫'를 보았는데, 마침 병풍으로 두른 침대에서 불을 쬐며 쉬고 있으며 그 옆에서 시녀가 시중들고 있다. 그는 고개를 들어 병풍을 바라보고 있다. 세번째 도상은 병풍에 그린 산수다. 최후에 매요신은 교묘한 삼중 공간에서 한 깨달음을 얻었다. 도대체 무엇이 진실되고 무엇이 허황한가? 현실세계에서 그림을 감상한 매요신의 입장에서, 그림 속 대국 장면은 가공의 세계다. 화면의 대국자 입장에서는 그들이 처한 투호와 병풍이 있는 공간은 진실하며 병풍에 그린 노인이 비로소 비현실적이다. 병풍 속의 노인의 시각에서는 그가 침상에 기대 불을 쬐는 공간이 실재이며 침대 주변 병풍에 그린 산수가 비로소 비현실적이다. 세계가 바로 이렇지 아니한가? 이는 영화 「인셉션」에서 보여준 바와 비슷하다.

매요신은 「중병회기도」의 가장 사람을 사로잡는 곳, 즉 화면의 '비현실성'과 그림 밖 '진실' 사이의 상대적 관계를 정확하게 파악했다. 달리 말하면 병풍의 허구적 도상은 병풍 밖의 진실한 공간을 이해하는 데 중요한 작용을 한다. 따라서 「중병회기도」에서 바둑 두는 사람의 세계를 이해하려면 병풍에 그려진 노인의 세계를 먼저 이해해야 한다. 그리고 노인의 세계를 이해하자면, 그가 보고 있는 병풍의 그림을 이해해야 한다.

매요신이 병풍에 그린 노인이 누구인지 모른다 하더라도, 대체로 북송 후기에 시작되었으니 사람들은 이 노인이 백거이임을 알아챘을 것이다. 병풍에 그린 그림은 그의 시 「취하여 잠들고醉眠」(「우연히 잠들고偶眠」라고도 한다)의 시의다.

放杯書案上, 술잔을 책상 위에 놓고
枕臂火爐前. 화로 앞에서 팔을 베노라.
老愛尋思睡, 늙어서 잠잘 생각만 찾고
慵便取次眠. 게을러서 잠잘 궁리만 한다.
妻教卸烏帽, 아내가 오사모 벗게 하니
婢與展靑氈. 시녀가 푸른 담요 깔아준다.
便是屛風樣, 바로 병풍의 문양

何勞畵古賢? 어찌 수고롭게 옛 현인 그릴까?

가장 일찍 '중병도'를 언급한 사람은 북송의 저명한 사인 이지의李之儀, 1048~1117
다. 그는 두 시에서 모두 '중병도'를 언급했다. 그중 시 「뒷밭後圃」에서 읊은 것은
문인의 후원으로, 시인은 이곳 생활에 감동한다.

會應百歲享此樂, 백세토록 이 즐거움 누려야 할지니
何妨畵作重屛圖. 중병도 그려도 무방하리라.

그의 눈에 휴식하고 오락하는 문인은 흡사 한 폭의 중병도 같다. 왜 그런가?
그가 소식과 주고받은 다른 시에서 문인생활은 마땅히 독특한 품격이 있어야 하
고 평범한 사람은 이를 이해할 필요가 없다고 여긴다.

行當遂作重屛圖, 즉시 마침내 중병도를 그리고
闒茸凡材任譏罵. 어리석은 범재 나무라고 욕한다.

이른바 '중병도'는 문인의 담백한 생활을 묘사한 듯하다. 이 시 뒤에 이지의
는 또 '중병도'에 주석을 달았다. "세상에서 백거이를 그린 그림을 중병도라고 한
다.世圖白老, 謂之重屛圖." 이는 '중병도'가 당시 유행하던 개념임을 설명하며, 백거이를
그린 회화임을 가리킨다. 북송 말년에 편찬한, 시가를 강술한 『고금시화古今詩話』
와 『시화총귀詩話總龜』 등은 중병도를 더욱 분명하게 풀이했다. "백낙천은 시명으
로 이름나 원미지와 더불어 같은 시대에 '원백'이라 불렸다. 시사는 대부분 그림
을 견주는데 「중병도」 같은 것은 당나라 때부터 지금까지 전해지며 바로 백낙천
의 시 「취하여 잠들고」가 그것이다.白樂天以詩名與元微之同時, 號元白. 詩詞多比圖畵, 如 「重屛圖」,
自唐迄今傳焉, 乃樂天 「醉眠」 詩也." 이러한 맥락에서 우리는 비로소 남송 누월이 얻은 주
문구의 「중병도」가 왜 송 휘종이 쓴 백거이의 시 「취하여 잠들고」에 있는지 이해
할 수 있다.

그림 속 그림

북송 사람이 보기에 중병도의 핵심은 결코 바둑을 두는 문인이 아니라 그림 속 그림의 형식으로 출현한 백거이다. 화면 속 백거이는 자그마하고 여윈 노인으로, 추운 겨울에 불을 쬐며 술을 마시면서 책을 보고 있다. 책을 보다가 지치면 술을 마시고 취하면 곧 시녀의 시중을 받으며 쉰다. 이것이 은거하며 세상만사에 무관심하게 지내는 이상적인 생활이다. 이것이 바로 병풍 밖 바둑 두는 네 명을 이해하는 데 열쇠가 되는 소재다.

네 명을 자세히 관찰하면 자태가 매우 자유롭다. 작은 평상에서 바둑 두는 두 사람은 한 발은 땅을 밟고 한 발은 신을 벗은 채 평상에 걸쳐놓았다. 후면의 큰 걸상에 앉아 있는 사람은 심지어 바둑 두는 사람의 어깨 위에 팔을 걸쳐놓았다. 분명히 이는 공식적이고 긴장감이 흐르는 경쟁적인 시합이 아니다. 이경으로 여겨진 사람의 손에는 작은 판형의 책이 들려 있다. 이 책은 응당 그의 뒤쪽에 있는 옻칠 상자에서 꺼냈을 것이다. 이 네 사람 가운데 주인공으로 보이는 이는 그이지 바둑 두는 두 사람이 아니다. 그들 중 왼쪽 사람은 흑돌을 쥐고 있고 오른쪽 사람은 백돌을 쥐고 있는데 두 손이 동시에 들려 있어 대국을 시작하려는 것처럼 보인다. 종합해보면, 이는 아마도 복기하는 장면 같다. 다시 말하면 기보를 따라가며 탐구하는 듯하다. 이는 장면 전체의 홀가분함과 비공식의 색채로 풀이할 수 있다. 바둑판에는 검은 돌 일곱 개만 있고 흰 돌은 아예 없다. 이러한 시각에서 보면 설득력이 있다.(그림 4) 걸상의 화려한 투호 옆에 옻칠 상자가 놓였고 안에는 책 한 권이 있다.(그림 5) 이것은 투호와 관련된 책일까? 종합하면 가볍게 바둑을 두면서 복기하며 체계적으로 연습할 뿐만 아니라 투호를 즐길 수도 있다. 이는 문인 사대부의 이상적인 휴식과 오락활동인데, 병풍 속의 연로하고 술에 취한 백거이의 휴식 및 오락과 약속이나 한 듯이 일치한다.

병풍에서 침상에 올라 휴식하기 전에 백거이가 침대 주변의 병풍을 곁눈질로 바라보고 있다. 병풍에 그린 것은 산수 경관이다.(그림 6) 잎이 없는 나무로 보건대 장면은 겨울철의 차가운 산천이거나 또한 불을 쬐는 계절이기도 하다. 산에는 나귀 한 마리가 있고 그 뒤에 인물이 하나 있다. 대략적으로 그렸으나 전체적인

그림 4 「중병회기도」의 바둑판

그림 5 「중병회기도」의 투호와 칠합

그림 6 중병의 겨울철 산수

윤곽은 볼 수 있다. 그들은 산길에 나타나 길을 가고 있으며 길 전방에는 반쪽의 건축물이 드러나는데, 이는 관성關城으로 보인다. 겨울철에 여행하는 장면은 송대 산수화에서 결코 드물지 않다. 주목할 만한 것은 여행하는 나귀와 사람이다. 사람은 나귀 뒤에서 무엇인가를 메고 있다. 사람이 당나귀를 타지 않았음은 나귀로 어떤 물품을 나르고 있음을 의미한다. 좀더 대담하게 추측하면, 겨울철에 땔감으로 쓸 목탄을 운반할 가능성도 있다. 산수 경관과 온난한 취면醉眠 장면을 암묵적으로 약속이나 한 듯이 그리고는 했다.

백거이는 시 마지막에 이렇게 썼다.

便是屛風樣, 바로 병풍의 문양
何勞畵古賢? 어찌 수고롭게 옛 현인 그릴까?

자신이 겨울철에 술에 취해 자면서 그림을 그리고는 스스로를 취해서 누운 옛 현인 같다고 말했다. 여기에서 가리키는 것은 마찬가지로 술을 좋아하는 '죽림칠

현竹林七賢'일지도 모른다. 이러한 의미에서 「죽병회기도」는 옛 현인의 병풍과 잘 어울리는 문인의 휴식과 오락으로 볼 수 있다. 바둑을 복기하며 화기애애한 문인의 입장에서 백거이는 당대의 현인으로서 그들에게 영원한 모범이었다. 죽병은 사실 이중의 이상적 문인생활로 서로 중첩되고 서로 돋보이게 하며 서로 설명해주어 그림을 보는 사람에게 현실과 비현실의 경계가 모호해지는 기묘한 체험을 가져다준다.

吁鬼章. 아, 귀장청의결_{費章青宜結}은
世悍驕. 대대로 사납고 교만했지.
奔貳師. 이사 장군_{李廣利} 도망가게 하고
走嫖姚. 표요 장군_{霍去病} 달아나게 했노라.
今在廷. 지금은 조정에서
服虎貂. 범과 담비 가죽옷 입었으며
效天驥. 천리마를 바치고
立內朝. 궁정에 서 있노라.
八尺龍. 8척의 용마_{龍馬}는
神超遙. 정신이 매우 뛰어나서
若將西. 장차 서쪽으로 달려가
燕昆瑤. 곤륜산 요지에서 잔치할 듯하네.
帝念民. 황제께서 백성을 염려하여
乃下招. 마침내 아래로 내려와 부르니
蹦歸雲. 돌아가는 구름을 밟고서
逝房妖. 방요의 별자리에 가도다.

서재의 한혈마
___「오마도」의 허와 실

북송 화가 이공린의 「오마도五馬圖」(그림 7)는 기이한 이야기로 충만한 작품이다. 전하는 말에 의하면, 제2차세계대전 중 도쿄에서 불타버리고 흑백의 콜로타이프 인쇄품만 남았다고 한다. 그런데 그것이 또 2018년 말에 다시 강호에 갑자기 나타났다. 역대 문인들은 심오한 백묘화법白描畵法을 찬탄했지만, 다음과 같은 문제, 이공린은 왜 다섯 필의 말을 그렸는지, 누구를 위해 그렸는지, 준마 다섯 필은 결국 어떠한 함의를 지니고 있는지에 관심을 기울이는 사람은 거의 없었다.[2]

존재하지 않는 말

「오마도」는 종이 두루마리로 화면 오른쪽에서 왼쪽으로 준마 다섯 필을 그렸고, 전문적으로 말을 돌보는 마부가 각각의 말을 끌고 있다. 한 사람이 말 한 필을 끌고 한일자로 배열하여 연이은 의장대를 이루고 있다. 말 한 필의 좌측에는 모두 제기가 있다. 공물을 바친 시간, 공물을 바친 사람 및 말의 명칭과 신장 치수를 간단명료하게 기록했는데, 순서대로 송 철종哲宗 원우元祐 원년(1086) 12월

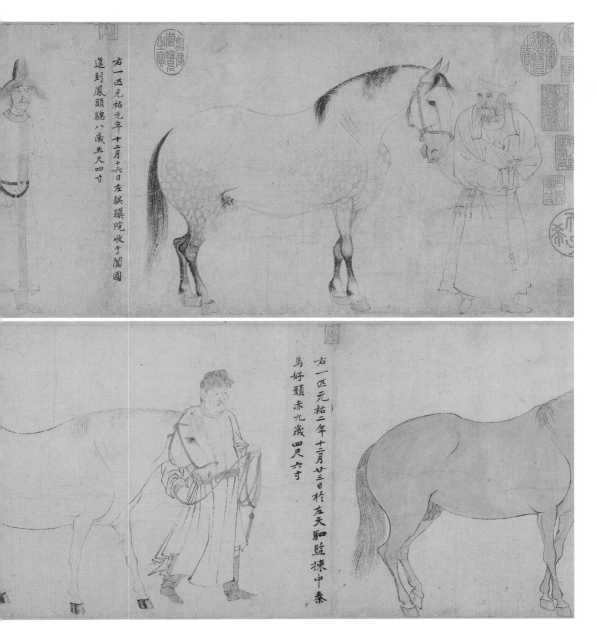

그림 7 이공린, 「오마도」, 두루마리, 종이에 채색, 29.3×225cm, 도쿄국립박물관

그림 8 이공린, 「임위언목방도」(부분), 두루마리, 비단에 채색, 46.2×429.8cm, 고궁박물원

16일 우전국于闐國에서 공물을 바친 '봉두총鳳頭驄', 원우 원년 4월 3일 동전董氈, 1032~83이 상납한 '금박총錦膊驄', 원우 2년(1087) 12월 23일 진마秦馬 '호두적好頭赤', 원우 3년(1088) 윤월閏月 19일 온계심溫溪心이 상납한 '조야백照夜白'이다. 마지막 말의 제기는 지금은 사라지고 없다. 송대 말기·원대 초기의 문인 주밀의 『운연과안록雲煙過眼錄』의 견해에 따르면, 이 말은 원우 3년 정월 보름날에 서역의 어느 나라에서 상납한 '만천화滿川花'다.

그림에는 화가의 낙관이 없지만, 그림 뒷면에는 황정견과 그의 장시 고향 사람 증우曾紆, 1073~1135의 제발이 있는데, 황정견의 친구 이공린이 그렸음을 명확히 지적했다. 그림의 모든 준마는 모두 '정보'와 같은 제기를 갖추고 있는데, 이공린이 그린 것은 황실 마구간에 실제로 존재했던, 이름과 나이, 신장, 산지가 있는 다섯 필의 준마인 듯하다. 혹자는 이 그림은 이공린이 궁정을 위해 그린 것이며, 그가 칙령을 받들어 그린 다른 「임위언목방도臨韋偃牧放圖」(그림 8)와 마찬가지라고 말했다. 이외에도 이 그림은 이름과 산지가 있는 준마 다섯 필의 초상이며, 북송과 서역 국가의 조공 체계를 진실하게 기록한 역사라는 점에서 가치가 있다. 제발에 의하면 이 그림은 응당 '천마도天馬圖'라고 불러야 하는데, 황제의 마구간에 있던 어마御馬를 그렸음을 의미한다. 하지만 과연 이것이 사실일까?

황정견의 제첨에 따르면, 두번째 말 이름은 '금박총'이며 송 철종 원우 원년 4월 3일에 동전이 바친 공마다. 근거가 있어 보이지만, 착오가 확실하다. 동전은 당시 풍운의 인물이었다. 그는 청당靑唐 토번吐蕃의 수령으로 북송과 맹약을 체결하고 공동으로 서하에 저항하여 반격했고, 원풍元豐 5년(1082)에 송 신종에 의해 무위군왕武威君王으로 책봉되었다. 그는 송 신종 원풍 6년(1083) 10월에 세상을 떴는데 어떻게 3년 이후인 원우 원년에 북송 조정에 '금박총'을 바칠 수 있었겠는가?

'금박총' 뒤의 말 이름은 '조야백'이다. 구체적으로 이 공물은 서남 지구를 제압한 서강족西羌族 수령 온계심이 원우 3년 윤월 19일에 공물로 바쳤다. 하지만 송대의 사료에 따르면, 온계심은 원우 6년(1091)에만 북송에 준마 한 필을 상납했을 뿐이며 조야에서도 모두 그 소문을 들었다. 하지만 이 말은 수도인 카이펑에 오지 못했다. 온계심이 감히 직접 조정에 바칠 수가 없어 덕성과 명망이 높은 중신을 통해 말을 북종 조정에 바치기를 바라며 여러 사람을 전전하다가 태사太師인 문언박文彥博, 1006~97을 찾았다. 조정은 문언박의 체면을 세워주고자 이 보마를 카이펑으로 오지 못하게 하고 직접 명령을 내려 막 퇴직한 문언박에게 상으로 내려주었다. 아울러 소식에게 명하여 문언박에게 온계심의 말을 준다는 조서를 쓰게 했다. 이 말은 온계심이 거주하던 쓰촨에서 문언박이 퇴직 후 살던 뤄양

洛陽으로 운반되었다. 그렇다면 카이펑에 있었던 이공린이 어떻게 이 말을 볼 수 있었겠는가?

다섯 필 가운데 두 필은 역사적 사실과 부합하지 않는다. 한 필은 카이펑에 오지 못했고, 다른 한 필은 원래 존재하지도 않았다. 그러니 다른 세 필도 마찬가지로 의심을 품을 만하다. 세번째 말을 예로 들어보자. 황정견의 제첨에서는 이 말이 원우 2년 12월 23일 궁정의 어마 '간중마揀中馬' 중에서 고른 진마이며 이름은 '호두적'이라고 표명했다. '진마'는 대략 산시, 간쑤甘肅 일대에서 나는 말이다. 품종이 우량하여 북송금군北宋禁軍의 장비로 사용했고 황실 마구간을 자주 방문했으니 이공린도 자연스럽게 볼 기회가 있었을 것이다. 그는 일찍이 친한 벗인 소식을 위해 황실의 말인 '호두적'을 그린 적이 있으며 그는 호두적을 단 한

그림 9 한간韓幹, 「조야백도」, 두루마리, 종이에 채색, 33.5×30.8cm, 메트로폴리탄미술관
'조야백'이라는 말은 한간의 「조야백도」를 연상시킨다.

번만 그리진 않았다고 표명했다. 이외에 북송의 궁정 회화 저록 『선화화보』에서도 이공린이 우전국에서 상납한 황실 마구간의 말 '호두적'과 '금박총'을 그린 적이 있다고 언급했다. 하지만 문제는 바로 여기에 있다. 황정견은 「오마도」의 제기에서 '진마'라고 언급했으나, 『선화화보』에서는 우전국의 공마라고 했다. 우리는 누구의 말을 믿어야 할까?

우전국에서 나는 얼룩말은 북송 사람이 보기에 유명하고 진귀한 말이었다. 「오마도」의 첫번째 말은 송 철종 원우 원년 12월 16일 우전국에서 상납한 '봉두총'이라고 언급했다. 하지만 이는 당시 우전국에서 상납한 시간과 일치하지 않는다. 송 신종 원풍 8년(1085) 11월에 우전국은 한차례 대규모의 공마를 바쳤다. 고대 공물 상납은 사실상 북송 정부와의 무역과 같은데, 이 우전국의 말에 대해 북송 정부는 전錢 120만을 주었다. 분명 북송 정부는 너무 빈번한 공물 상납을 감당할 수 없었기 때문에 송 신종 당시에 우전국에 최대 2년에 한 번으로 공물 상납을 제한했다. 우전국의 다음 대규모 공물 상납은 3년 뒤인 원우 3년이다. 하지만 관방의 조공 이외에도 관방의 명의를 빌려서 하는 공물 상납도 많았다. 송대 사료에 따르면, 원우 원년 우전국에서는 확실히 공물을 바쳤다. 『송회요집고宋會要輯稿』에는 이번 입공入貢에 대해 간략하게 기록했다. "(원우 원년) 11월 21일에 우전국은 사신을 파견하여 공물을 바쳤다.十一月二十一日, 于闐國遣使入貢." 하지만 이번 입공 규모는 매우 작았고 각 지방 토산물만 상납했지, 공마는 없었다. 이와 같이 본다면 「오마도」에서 '봉두총'의 제기는 결코 사실이 아니었다. 송대의 말을 기르던 관청인 좌기기원左騏驥院은 근본적으로 원우 원년 12월 16일에 우전국에서 상납한 봉두총을 받은 적이 없으며, 1년 전에 상납한 말이 이때야 등록되는 일은 불가능하다.

그래서 「오마도」의 말 다섯 필은 북송 황실 마구간의 진짜 말이라기보다는 이공린과 황정견이 합작으로 만들어낸 신화 속 이야기다.

「삼마도」와 「오마도」

이공린과 황정견이 존재하지도 않는 황실 말을 '날조'한 의도는 어디에 있을까? 우리는 「오마도」를 결국 누구를 위해 그렸는지 살펴볼 필요가 있다.

황정견의 제발 뒤에는 동향의 후배 증우의 제발이 있다. 그중에서 원우 5년(1090)에 증우가 카이펑에 와서 과거 시험을 치렀고 황정견 집에 찾아왔다가 마침 공교롭게도 황정견이 이공린의 「오마도」에 쓴 제발을 보았다고 언급했다. 당시 '천마도'라 불리던 이 그림의 소유자는 장중모張仲謀라 불리는 사람이었다. 장중모는 황정견의 친한 벗으로 이름은 장순張詢이고 자는 중모仲謀, '謀'는 '謨'로 쓰기도 한다이며 푸젠 사람이고 젊었을 때 황정견과 함께 허난 예현葉縣에서 관리를 지냈다가 후에 관직생활에서 부침을 겪으며 각기 동분서주했지만 우정은 막역했다. 원우 연간에 황정견은 카이펑으로 돌아와 관직을 맡았고, 장순은 이때 카이펑에서 호부원외랑戶部員外郎을 맡은 지 이미 여러 해가 지난 시기였다. 원우 3년 8월에 장순은 저장浙江으로 이직하면서 수도를 떠났다. 「오마도」는 장순과 이공린, 황정견이라는 문인 울타리를 함께 연결하는 끈이 되었다.

이공린과 황정견은 왜 함께 허구의 황실 어마 다섯 필을 창조하여 장순에게 주었을까?

당시에 만약 장순과 황정견에게 황실의 어마와 연관된 일이 있다면, 그것은 '마통신馬通薪'일 것이다. 원우 원년 겨울은 유난히 추웠다. 부랑部郞이었던 황정견의 노임은 보잘것없어 몸을 따뜻하게 데울 땔감조차 살 수 없었다. 성의 서쪽에 살던 장순이 황정견에게 황실 기기원騏驥院에서 나온 200여 개의 '마통신'을 보내주어, 황정견은 북방의 추운 겨울을 따스하게 보낼 수 있었다. 고마움을 표하기 위해 황정견은 다른 친구가 자신에게 보내준, 향 피우는 데 쓰는 최고급의 넓적한 숯 20개를 장순에게 보냈다. '마통신'은 이른바 말똥이다. 황실 어마의 똥을 태우면 특별히 더 따뜻한지는 알 수 없지만, 당시 호부원외랑을 맡았던 장순은 화력이 굉장하다고 여겨 이처럼 희소한 연료를 가져올 수 있었다. 이공린이 향으로 똥을 바꾼 미담을 알고 있었는지 여부는 지금으로서는 알 수 없다. 하지만 「오마도」 속 어마의 의의는 분명 마통신이 대표할 수 없다. 우리는 소식부터 얘기

해야 한다.

준마와 당쟁

소식은 황정견과 이공린 등이 속한 문인 집단의 영수다. 그의 서화 소장품 가운데 이공린이 그린 「삼마도」가 있다. 송 철종 소성紹聖 원년(1094) 3월 14일에 후이저우惠州에서 귀양살이하던 소식은 자신이 소장한 회화를 감상하면서 당시의 옛일을 회상하고는 붓을 들어 긴 찬문贊文을 썼다.(그림 10)

찬문에 의하면, 그림 속 준마가 송 철종 때의 저명한 서역 공마임을 알 수 있다. 송 철종 원우 2년에 토번과의 전쟁에서 송나라 군대가 토번 우두머리 '귀장청의결鬼章青宜結'을 생포하자 백관들이 모두 축하했다. 북송 조정은 이 포로를 징벌하지 않고 귀장청의결에게 '배융교위陪戎校尉'라는 칭호를 내리고 그를 친저우秦州, 간쑤 톈수이에 살게끔 하고는 그의 영향력으로 토번 사람을 위로하게 했다. 귀장청의결을 사로잡은 전쟁은 북송 군대가 성공하지도 실패하지도 않은 첫번째 승리였으며, 송 철종의 부친 신종이 장기간 전쟁을 벌인 데 대한 한차례의 위안이었다. 이 승리를 알게 되자 북송 정부는 성대하게 경축하는 행사를 치렀고, 송 철

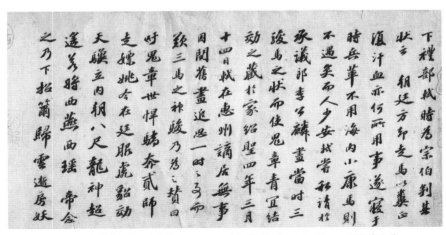

그림 10 소식, 「삼마도찬병인三馬圖贊并引」(잔권), 종이, 29.2×79cm, 고궁박물원

종은 사람을 파견하여 부친인 송 신종의 영유릉永裕陵에 가서 추모식을 지내, 일찍이 토번 작전에서 패하여 고통을 겪은 부친의 영혼을 위로했다.

북송에서 귀장청의결이 포로로 잡힌 뒤 오래지 않아 서역은 북송 조정에 준마를 바쳤다. 『송회요집고』에 의하면, 몇 년에 걸친 이민족의 조공에서 원우 4년(1089) 5월 28일 우전국에서 말을 상납했다. 소식이 말한 것은 아마도 그중에서 가장 우수한 말일 것이다. 신장은 8척이고 용의 머리에 봉황의 가슴, 호랑이 척추에 표범무늬가 있었다. 하지만 소식이 보기에는 다시 대외전쟁을 진행한 송 철종에게도 무의미했고 감상하기에도 의미가 없었다. 게다가 마부의 보호관리도 온당하지 않았으며, 어떤 준마는 끝내 죽었는데도 황제는 책임을 묻지도 않았다. 2년 뒤(원우 6년) 서강족 수령 온계심도 좋은 말을 상납하려고 했으나, 결국 북송 조정은 문언박에게 주었다. 이것이 바로 「오마도」에서 온계심이 공물로 바친 이른바 '조야백'에 관한 이야기다. 이후 1~2년 사이 서남 토번이 또 북송의 희하수熙河帥 장지기蔣之奇, 1031~1104를 통해 조정에 한혈마汗血馬 한 필을 바쳤지만, 당시는 조공하는 시절이 아니었으므로 예부禮部 관원은 도리어 준마와 사자를 모두 국경 관문에 남아 있게 했다. 이 때문에 장지기는 파격적으로 사자가 카이펑에 가서 명마를 상납할 수 있도록 예부에 요청했다. 이때 마침 예부에서 관직생활을 하던 소식이 명을 받고 이 신청을 처리했다. 소식이 장지기를 거절했던 이유는 조정이 마침 변경 전쟁을 중지했고 군대가 이미 해산했으니 싸움에 능한 명마가 필요 없다는 것이었다.

서역 명마 몇 필은 전부 송나라 사람과 어깨를 스치고 지나갔다. 소식은 명을 받아 명마를 바치겠다는 장지기의 신청을 거절했지만 명마의 운명에는 탄식을 금할 수 없었는데, 송 철종 당시 전쟁이 일어나지 않고 국내 상황이 호전되고, 백성의 생활이 안정되어서 준마가 다시 중시받지 못한 것에 대한 탄식이었다. 소식이 보기에 이는 심각한 모순이었다. 준마는 전쟁의 도구이며 동시에 인재人才의 상징이다. 호전적인 군주는 준마를 숭상하여 이를 전쟁 병기로 삼는다. 전쟁을 좋아하지 않는 군주는 생활의 평정을 가져오지만, 그는 말을 푸대접하여 준마가 전쟁 도구라는 측면을 포기하고, 준마가 세상을 구제할 수 있는 재목이라는 다른 일면도 포기했다. 소식 본인은 국경의 대외 전쟁을 강렬하게 반대했다. 송 신

종 희녕熙寧 10년(1077)에 소식은 장방평張方平, 1007~91을 대신하여 「간용병서諫用兵書」를 써서 극히 첨예한 언어로 송 신종의 대외 전쟁을 비판했다. 송 신종은 왕안석의 '신당新黨'을 임용하여 변법을 추진했다. 신종의 전쟁 정책에 대한 비판은 사실 신당에 대한 비판으로, 이 때문에 소식이 속한 '구당舊黨'은 잇달아 억압을 당했다. 의심할 나위 없이 소식은 신종에게 신임을 받지 못했다. 송 철종이 즉위하면서 조모 고태황태후高太皇太后, 1032~93가 정권을 장악하자, 연호를 '원우'로 바꾸고 왕안석의 신법을 포기하고 송 신종의 전쟁 정책도 버렸으며 토번, 서하와 평화를 회복하는 데 주력하면서 '구당'이 다시 주류를 차지하게 되었다. 하지만 소식은 정견이 '구당'과 다르기 때문에 또 배제되었다. 서역의 준마가 조정의 황실 마구간에서 침울하게 죽어가거나 조정에 발을 들여놓을 기회도 얻지 못했으니 비록 타고난 준마일지라도 도리어 좋은 때를 타고나지 못한 셈이다.

소식은 송 신종이 임용한 왕안석의 변법에 반대한, '구당'에 속한 사람이다. 하지만 그의 재능을 '구당'이 다시 득세한 송 철종 원우 연간에도 발휘할 수 없었다. 이처럼 모순된 심정은 그가 서역 준마를 대하는 태도에 반영되었다. 서역에서 중국으로 건너온 명마는 더이상 군마가 아니라 의장대로, 강성한 송 왕조의 국력을 보여주는 것이었다. 하지만 한편의 평화의 분위기는 전쟁터에서 싸우다 죽을 본성을 눌러 오히려 말은 황실 마구간에서 서서히 죽어갈 수밖에 없었다. 바로 이러한 모순된 마음 때문에 소식은 승의랑承議郞 이공린에게 부탁하여 서역 준마 몇 필을 그리게 했다. 사실 그들은 말의 진면모를 본 적도 없다. 이 때문에 소식은 진실을 보여주기 위해 이공린을 불러 귀장청의결을 그리게 하고 포로가 된 번족 수령으로 하여금 말을 끌게 했으며 완성된 그림은 자신의 집에서 보관했다고 말했다. 귀장청의결은 원우 5년(1090) 8월 28일 친저우로 보내져 그곳에서 거주했고 원우 6년(1091)에 사망했다. 그가 이공린의 그림에 출현한 것은 대체로 1093~94년 사이의 「오마도」이니, 소식과 이공린의 낭만적인 상상에서 나왔을 것이다.

「삼마도」가 어떤 모습인지는 알 방법이 없지만 응당 「오마도」와 비슷할 것이며, 심지어는 그림 속의 어떤 말은 같은 사건에서 나왔을 터이다. 소식과 황정견이 제발에서 언급한 다른 친구 장뢰張耒, 1054~1114는 마찬가지로 정치적으로 뜻을 얻

지 못했지만 뛰어난 학식을 가진 문인이다. 이러한 집단은 후에 '원우당인元祐黨人'이라 불렸고 거의 모두 강제로 귀양 보내졌다. 장순과 소식은 동일한 화가가 거의 동일한 시간에 그린 「오마도」와 「삼마도」를 가지고 있었는데 응당 비슷한 의미를 가지고 있었을 것이며, 모두 은유법을 써서 그들이 실제로 보지 못한 서역 공마의 운명을 이용해 자신의 운명에 대한 모순, 어찌할 도리가 없음을 표현했는데, 물론 기다려보겠다는 의미도 들어 있다.

그들 가운데 황정견의 벼슬길은 더욱 불우했다. 그는 일생 하층 관료권에서 몸부림쳤다. 하지만 「오마도」 제발에서 그는 자신의 처지에 대해 한마디도 꺼내지 않았다. 심지어 이 그림의 진정한 주인 장순에 대해서도 언급하지 않았고, 이공린을 위해 불의에 분개하는 데 힘썼으며, 아울러 이공린이 끝내 조정의 관심을 받지 못했다고 해석했다. "나는 일찍이 백시라는 인물이 남조의 여러 사씨 가운데 법도 있는 자와 비슷하다고 평한 적이 있다. 그러나 조정의 사대부들은 대부분 백시가 관부에서 일하면서 단지 그림 그리는 것밖에 하지 않는다고 한

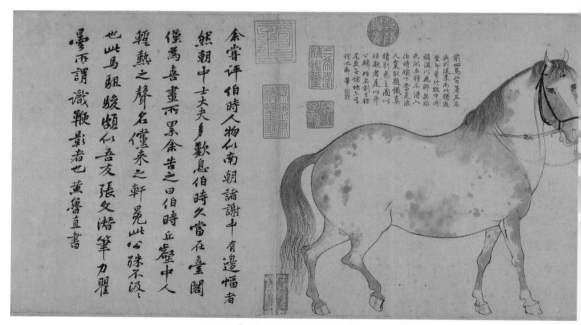

그림 11 「오마도」에 쓴 황정견의 제발

탄했다. 나는 그들에게 말했다. '백시는 시골 사람으로 잠시 이름이 알려져 관리가 된 것이니, 그렇게 조급해하지 마시오.'余嘗評伯時人物似南朝諸謝中有邊幅者, 然朝中士大夫多歎息伯時久當在臺閣, 僅爲喜畵所累. 余告之曰: 伯時丘壑中人, 暫熱之聲名, 儻來之軒冕, 此公殊不汲汲也."(그림 11) 겉보기에는 태연한 것 같다. 하지만 아마도 조작된 이 다섯 필의 말 그림이 오히려 마음속의 깊은 불만을 드러낸다.

服藥求長年, 약을 먹고 장생을 구한들

孰與孤竹子? 누가 고죽군의 아들과 함께하리?

一食西山薇, 한번 수양산 고비 먹고도

萬古猶不死. 만고에 오히려 죽지 않네.

3.
채소와 선경
__「채미도」의 다른 면

많은 사람이 천카이거陳凱歌, 1952~ 의 영화 「매란방梅蘭芳」에서 젊은 메이란팡 1894~1961과 추루바이邱如白, 1875~1962가 의형제를 맺는 장면을 기억할 것이다. 그들의 약속을 증명하는 것은 남송의 옛 그림 한 폭이다. 형제의 정감과 국가 개념이 이 그림에서 함께 뒤엉킨다. 현대 영화에서 절묘하게 사용된 이 그림은 베이징고 궁박물원에 소장되어 있는, 남송 화가 이당의 「채미도采薇圖」(그림 12)[3]다.

백이와 숙제

그림 속 두 주인공은 백이와 숙제인데, 고사는 대략 아래와 같다. 상商나라 주왕紂王 말년에 고죽국孤竹國 국왕은 세 아들을 두었다. 이치대로라면 왕위는 응당 장자인 백이伯夷에게 물려줘야 하지만, 부왕은 셋째아들인 숙제叔齊를 편애했다. 부왕이 사망한 뒤 승계권을 얻은 숙제는 자신의 즉위가 장유의 질서를 어긴다고 생각하고, 이에 왕위를 큰형 백이에게 넘겨주려고 했다. 하지만 백이는 자신의 즉위가 부친의 명을 어긴다고 생각했다. 이에 형제 두 사람은 왕위와 귀족생활을

모두 버리고 고죽국에서 도피하여 숨었다. 몇 년 동안 유랑하다가 그들은 신흥의 주周나라에 의탁하기로 했다. 주나라 왕이 노인을 잘 대해준다고 들었기 때문이다. 마침 주나라 무왕武王이 상나라 주왕을 토벌할 계획을 세웠는데, 백이와 숙제는 말을 못 가게 막고 간언하며 두 가지 이유를 들어 주나라 무왕이 전쟁을 멈출 것을 바랐다. 첫째, 당시 주나라 문왕文王이 세상을 뜬 지 얼마 안 되는 이때에 전쟁을 일으키는 것은 불효다. 둘째, 주나라는 상나라의 종속국이니 아랫사람이 윗사람을 거역하는 것은 어질지 못하다. 무왕은 물론 이 말을 듣지 않았다. 이에 주나라 무왕이 상나라를 토벌한 뒤 두 형제는 이것이 난폭한 임금을 제거하기 위해 폭력적인 수단을 쓰는 행위이고, 주 왕조가 어질지 못하고 의롭지 못하다고 생각하고는 주 왕조의 곡식을 먹는 것을 부끄럽게 여겨 수양산首陽山으로 숨어서 산에서 나는 고사리를 캐서 먹고살다가 굶어죽었다.

후세에 백이와 숙제는 점차 청고한 인의지사仁義之士의 대표가 되어 명성이 높아졌다. 하지만 문제가 따라온다. '무왕벌주武王伐紂'가 어질고 의로운 거사이고 위

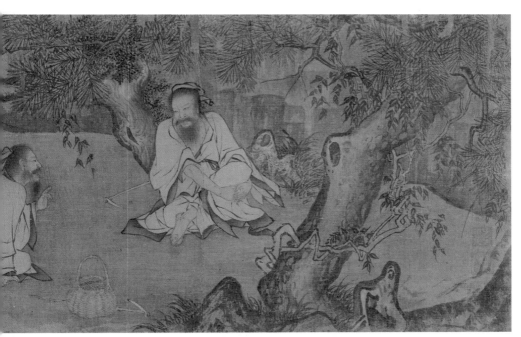

그림 12 이당, 「채미도」, 두루마리, 비단에 채색, 27.2×90cm, 고궁박물원

험과 혼란 속에서 천하를 구했다면, 백이와 숙제는 무슨 근거로 주 왕조에 협력하지 않고 수양산으로 숨어들었을까? 그들에 대한 역사와 도덕의 기준은 큰 난제를 만나 크게 두 갈래의 견해로 이어졌다. 하나는 그들을 성현으로 추대했고, 하나는 그들이 진부하다고 폄하했다. 장자는 그들이 "찢겨 죽은 개나 다름없고, 떠내려가는 돼지가 표주박을 잡고 구걸하는 것과 같다無異於磔犬, 流豕操瓢而乞者."라고 말했다. 현대인의 비판은 더욱 날카롭다. 마오쩌둥 주석은 「안녕, 스튜어트別了, 司徒雷登」에서 그들은 국가와 인민에 대해 책임을 지지 않고, 스스로 대오를 이탈하여 도망갔을 뿐이라고 말했다. 더욱 심한 것은 루쉰魯迅, 1881~1936이다. 루쉰은 세상을 뜨기 1년 전에 「고사리를 캐는 사람采薇」을 써서 백이와 숙제를 화를 잘 내는 바보라고 풍자했다.

확연히 다른 두 갈래의 역사적 이미지는 우리가 단순히 백이와 숙제를 「채미도」와 같은 역사적 인물의 평가 체계에 놓을 수 없으며, 그들을 역사적 맥락으로 돌려놓아야 함을 일깨워주었다.

이당의 생애는 거의 백이와 숙제처럼 모호한데 그는 그림에 창작의 의도를 해석할 어떤 문자도 남겨두지 않았다. 이 그림의 의도를 가장 일찍 탐구한 사람은 원조 말년의 항저우 사람 송기末杞다. 1362년 그는 그림의 의도는 올바른 충고에 있다고 여겼고, 백이와 숙제가 주나라를 섬기지 않았던 전고典故를 써서 북송 멸망 후 일찍이 금나라에 의탁했던 송대의 투항 신하를 넌지시 암시하는 제발(그림 13)을 그림 뒤에 썼다. 정치적 의미가 충만한 이러한 관점은 언뜻 보면 사리에 부합하는 듯하지만 깊이 연구해보면 매우 억지스럽다. 「채미도」가 투항한 신하에게 올바르게 충고한 것이라면, 은연중에 금나라를 주나라로, 북송을 상나라로 보았으니, 북송의 마지막 황제 휘종과 송 흠종欽宗 조환趙桓, 1100~61이 상나라의 주왕이 되었다는 이 의미를 남송 황제가 받아들일 수 있었을까?

그림 13 「채미도」 뒷면의 송기의 제발

고인과 은사

「채미도」에서 두 손으로 무릎을 감싼 정면의 인물은 백이다. 백이는 숙제의 형인데 화면에서 가장 높은 곳에 위치한다. 측면의 숙제는 몸을 앞으로 기울이고 무엇인가를 말하는 듯하다. 바구니 안에는 미채薇菜가 가득차 있으니, 미채 캐는 일을 마치고 휴식하고 있음을 알려준다. 그들의 옷차림은 단정하고 몸에는 소맷부리와 치맛자락에 짙은 색의 장식 띠가 있을 뿐인 흰 도포를 걸쳤다. 백이는 짚신을 신었다. 이는 모두 고결한 군자의 차림이다. 그들 곁에 거대한 돌과 절벽이 둘러싸인 가운데 자못 산굴 입구 같은 곳이 있는데, 바로 '암혈지사巖穴之士'다. 그림 우측에는 군자의 상징인 소나무 한 그루가 있다. 소나무 위로 등나무 덩굴이 올라가 있어 오래된 노송임을 암시한다. 화면 좌측에 사람의 시선을 가로막는 암벽 뒤로 갑자기 물러나 멀어지는 공간이 나타나고, 구불구불한 계곡물이 심원한 곳으로 흘러가 안개 속으로 사라진다. 이 장면은 결국 어느 계절이고 어느 때일까? 미채 채취는 봄날에 하지만 화면에는 봄날의 기운이 전혀 없어 계절감과 시간감을 없앴으니 세상과 단절된 시공간을 고심하여 그린 듯하다.

옛사람은 백이와 숙제가 성인인지 아니면 범인인지 어느 정도 이견이 존재했지만, 어느 누구도 그들의 은사隱士 신분을 의심하지 않았다. 은사는 속세와 왕래를 끊고 산다. 이는 백이와 숙제의 모습에서 상당히 분명하게 드러난다. 그들은 본래 왕자이며 모두 왕위를 계승할 기회를 가졌으나, 결국 둘 다 포기하고 다른 지방으로 도망가는 바람에 속세와의 연계를 자발적으로 끊어버렸다. 그들은 최후에 수양산에 숨어서 인간의 양식을 먹지 않고 단지 심산의 채소만을 먹었으니 음식물에서도 외부세계와의 관계를 끊어버린 셈이다. 화면의 백이와 숙제는 무거운 암석으로 갇혔으니 이는 외부와의 단절을 상징한다. 그들과 외부세계와의 유일한 연결고리는 작은 시내다.

백이와 숙제는 깊은 산에 은거한다. 이치에 따라 말하자면, 산세가 험준한 깊은 산의 시냇물은 일반적으로 완만하게 흐를 수가 없다. 하지만 그림 속의 시냇물은 넓지도 않고 평지에 있는 듯 완만하게 먼 곳으로 사라진다. 그림 속 작은 시내가 외부와의 유일한 소통방식임을 암시한다. 산 밖의 사람은 시냇물을 따라

백이와 숙제가 사는 깊은 산속으로 올 수 있다. 즉각 생각나는 「도화원기桃花源記」에서 무릉武陵의 어부는 바로 완만한 시냇물을 따라서 세상과 단절된 도화원으로 올 수 있었다. 이러한 관점에서 보면, 이당이 그림 왼편에 그린 시냇물은 바로 백이와 숙제의 은일세계로 들어가는 입구다.

은거하는 세계는 통상적으로 아름다우며 전쟁과 세속 일의 소란이 없으며, 고사리의 맑은 향을 누릴 수 있다. '미薇'는 결코 비천한 식물이 아니라 상고시대부터 백성들이 늘 식용했던 각종 채소다. 『시경』 시대에 채소를 캐서 식용한 예가 자주 보이는데, 이름이 무척 많아서 봉葑, 비菲, 영蓄, 궐蕨, 복葍, 기芑, 미薇 등이 있다.(그림 14) "저 남산에 올라 미채를 캔다.陟彼南山, 言采其薇." 남산에 올라가 미채를 캐서 먹고 목청을 높여 노래를 부르는 대목은 『시경』의 감동적인 장면이다.

미는 무엇인가? 삼국시대의 육기陸機는 『모시초목조수충어소毛詩草木鳥獸蟲魚疏』에서 "미는 산나물이다. 줄기와 잎이 작은 콩과 비슷하며, 그 맛이 작은 콩잎 같아서 국으로 끓일 수 있으며 날로도 먹을 수 있다. 지금은 관청의 밭에 이를 심어서 종묘 제사용으로 바친다薇, 山菜也, 莖葉皆似小豆, 蔓生, 其味亦如小豆藿, 可作羹, 亦可生食, 今官園

그림 14 마화지, 「당풍도唐風圖」의 '채령采苓' 부분, 두루마리, 비단에 채색, 28.5×803.8cm, 랴오닝성박물관

제5장
역사

種之, 以供宗廟祭祀.”라고 말했다. 이를 보면 미가 콩과 식물임을 알 수 있다. 각종 채소 가운데 미의 맛이 가장 좋은 셈으로 날것으로 먹을 수도 있고 익혀서 먹을 수도 있다. 육기는 심지어 당시 정부의 채소밭에 미를 심어서 국가 제사의 제물로 삼았다. 이를 보면 미의 지위가 매우 높음을 알 수 있다. 오늘날 미는 통상적으로 대소채大巢菜라고 부르는데, 그 영양 가치가 매우 높고 약용 가치도 지니고 있다.

이를 보면 미는 결코 대충 허기를 채워주는 하찮은 식물이 아니라, 산속 물가에서 자라고 역사가 유구한 산속의 맛있는 음식이다. 많은 사람들이 이 점을 의식하기 때문에 백이와 숙제가 미를 먹고 굶어죽었는지 여부에 대해 의견이 다른 것이다. 한쪽은 백이와 숙제가 결코 미를 먹고 굶어죽은 것이 아니라고 하고, 어떤 사람은 산속의 미채는 사실 주나라 토지에서 자라기 때문에 형제가 미채조차도 먹지 않고 단식하여 죽었다고 말한다. 두 사람의 죽음의 원인은 결코 미에 있지 않다.

채미와 채약

미는 결코 수양산에만 있는 것이 아니다. 따라서 미를 캐는 행위도 백이와 숙제 두 사람에게만 한정되어 있지 않다. 채미와 백이·숙제의 관계 때문에 채미의 행위는 점차 은거의 상징이 되었다. 심지어 정말로 미채를 찾을 필요도 없이 단지 시가에서만 '채미'로 이러한 행위를 상징하여 은거 이상을 표현할 수 있다. 이러한 시가의 예는 무척 많아서 이루 다 셀 수가 없다. 예를 들면 나이가 화가 이당보다 약간 어린 남송 관료 조정趙鼎, 1085~1147은 주로 채미가 '한가함閑'을 의미하기 때문에 좋다고 했다. 조정은 시 「왕의백을 모시고 백제사에서 노닐며 의백의 시에 차운하여陪王毅伯遊柏梯寺, 次毅伯韵」에서 "한가함 사랑하기를 관직 사랑하듯 하고, 미 먹기를 고기 먹듯 한다愛閑如愛官, 食薇如食肉.”라고 썼다.

「채미도」에서의 백이와 숙제는 물론 산속 별장에 있진 않지만, '한가함'은 전혀 줄지 않았다. 그들은 막 미를 다 캐고 바로 높은 섬돌에서 쉬고 있다. 백이는 나

무에 기대어 편안하게 무릎을 감싸고 있다. 숙제는 측면에 있으나 그의 앉은 자세는 백이와 차이가 없으며, 오른쪽 무릎은 구부려 땅에 대고 있고 왼쪽 무릎은 세웠다. 두 사람은 모두 예법에 맞게 앉은 자세가 아니라 자유롭게 앉아 있는데, 바로 한적한 자유를 표현한다. 고대에 이렇게 앉는 자세는 산속에 숨어 사는 선비高士의 전형적인 특징이다. 우리는 고사에 대한 거의 모든 묘사에서 이처럼 예법에 구속되지 않고 앉은 자세를 볼 수가 있다. 예를 들면 남조 고분 속의 병양전화拼鑲磚畵「죽림칠현과 영계기竹林七賢與榮啓期」 및 상하이박물관에서 소장중인 만당·오대 화가 손위孫位의 작품으로 전해지는 「고일도高逸圖」가 그렇다. 「고일도」에서 첫번째 고사도 오른쪽 무릎을 세워 두 손으로 감싸고 있는데, 「채미도」 속 백이의 자태를 빼닮았다.(그림 15)

"소나무 아래에서 동자에게 물으니, 스승님은 약초 캐러 가셨다네.松下問童子, 言師採藥去." 모든 은사가 약초 채집을 좋아하여 산속의 약초는 선인을 찾는 수단이 된다. 채소와 약초는 항상 하나로 합쳐지는데, 모두 식용작물이며 요기할 수도 있고 병을 치료할 수도 있다. 일본 17세기의 저명한 화가 가노 탄유가 중국의 옛 그

그림 15 전 손위, 「고일도」(부분), 두루마리, 비단에 채색, 45.2×168.7cm, 상하이박물관

제5장
역사

림 「일민도逸民圖」를 임모한 적이 있는데, 그중에 동한 때 은거하며 약초를 캐던 고사 한강韓康을 그렸다. 약초를 캐는 한강은 두 손으로 무릎을 감싸고 있고 주변에는 약초를 캐는 긴 끌과 대광주리가 놓여 있는데, 「채미도」의 백이와 숙제와 매우 비슷하다.

산시 쉬저우朔州 잉현應縣 포궁사佛宮寺의 요나라 목탑불상의 배 안에서 종이 그림 「채약도採藥圖」가 발견되었다. 이 그림 속 인물은 과거에 줄곧 약초를 캐다 돌아온 신농神農이라 여겨졌다. 최근에 일부 학자들은 세상에 전하는 수많은 '모녀도毛女圖'를 통해 이 요나라 그림이 약초를 캐는 여성 신선을 그린 것임을 다시금 확인했다. 그림 속 여성 신선은 신발을 신지 않았고 조롱박 잎으로 짠 짧은 치마를 입었으며 몸에 조롱박과 먼지떨이를 지니고 있는데, 이는 모두 선인의 신분을 나타낸다. 배경의 큰 돌은 그녀가 바로 인적이 드문 심산에 있음을 나타낸다. 그녀는 등에 대광주리를 지고 있는데, 안에는 영지와 약초가 가득 담겼고 오른손은 영지를 잡고 있다. 약초 채집을 가장 잘 나타내는 것은 왼손에 쥐고 있는 약초 캐는 짧은 호미인데, 「채미도」에서 백이와 숙제의 도구와 비교하면 조금 거칠지만 더욱 강해 보인다.

따라서 「채미도」의 백이와 숙제도 응당 은사와 선인의 전통에서 봐야 한다. 그들은 단식하고 항의하며 이견을 가진 인사라기보다는 심산에서 약초를 캐는 선인 같은 은자로 봐야 한다.

송대에 백이와 숙제는 확실히 선인으로 여겨졌다. 일부는 그들이 사후에 구천복야九天僕射가 되어 전적으로 톈타이산을 도맡아 다스린다고 여겼다. 이러한 견해는 민간에 떠도는 전설일 수 있으나, 송대에 마찬가지로 백이와 숙제는 제왕의 추봉追封을 받았다. 도교를 숭상하던 송 휘종은 숭녕崇寧 원년(1102)에 백이를 '청혜후淸惠侯'로 책봉했고 숙제를 '인혜후仁惠侯'로 책봉했다. 이러한 칭호는 일반적으로 민간신앙에서 평안을 보호하는 신령에 가까운 인물에게 수여하는 것이다. 백이와 숙제를 책봉하는 조령詔令 첫머리에 "신은 상나라 말기에 태어나 해변가로 주왕을 피해 해변가로 갔다神生于商末, 避紂海濱."라고 했다. 이 형제는 이미 관방에 의해 확실히 '신'으로 자리잡아 국가의 정기적 제사의 대상이 되었다.

장생과 장수

원대 초년의 노지盧摯, 1242~1314는 관료인 동시에 저명한 산곡 작가였다. 그는 일찍이 「채미도」와 관련된 시 한 수를 지었다.

服藥求長年, 약을 먹고 장생을 구한들
孰與孤竹子? 누가 고죽군의 아들과 함께하리?
一食西山薇, 한번 수양산 고비 먹고도
萬古猶不死. 만고에 오히려 죽지 않네.

이 시는 분명 백이와 숙제가 수양산에서 고사리를 캐는 고사를 그린 것이다. 노지의 「채미도」에 대한 풀이에서 서로 관련되는 두 대비를 교묘하게 이용했다. '복약'과 '식미食薇'의 대비는 온 힘을 다해 장생을 추구해도 이룰 수 없는 사람과 은거하여 미를 먹지만 도리어 만고에 죽지 않는 백이와 숙제의 대비다. 여기에서 백이와 숙제가 주나라 곡식을 먹는 것을 부끄러워 했음을 언급하지 않았으며, 어떠한 정치적 해석도 볼 수 없다. 노지의 눈에 그림 속의 백이와 숙제는 득도한 은자이며, 은거하며 미를 먹고 자아수련을 통해 거의 불후에 가까운 생명을 얻었다고 보았다. 이 시로써 이당의 「채미도」를 형용한다면 매우 적절하다.

이로써 알 수 있듯이 '백이숙제채미도伯夷叔齊採薇圖'라는 주제는 모두 이름을 숨기고 은거하는 삶, 내지는 불로장생의 이상과 관련이 있다. 이당의 「채미도」는 노지가 본 시기보다 100여 년 이르지만 의심할 바 없이 이러한 의미 구조에 놓고 관찰해야 하며, 결코 "뜻은 훈계하는 데 있으니, 백이와 숙제가 주나라를 섬기지 않고 남쪽으로 건너가 항복한 신하임을 표현한意在箴規, 表夷齊不臣于周者, 爲南渡降臣發" 정치적 선전이 아니다.

은거를 표현하는 방식은 무수히 많다. 그렇다면 여타의 은거 방식과 비교할 때 '채미'에는 어떤 특별한 점이 있는가?

백이와 숙제는 항상 '상산사호商山四皓'와 나란히 놓여 "두 아들은 수양산에서 미채를 먹었고, 사호는 상산에서 지초를 캤다二子食薇于首陽, 四皓採芝于商山."라고 한다.

'상산사호'는 전설 속 진조秦朝의 은사 동원공東園公, 녹리선생用里先生, 기리계綺里季, 하황공夏黃公을 말한다. 백이·숙제와 '상산사호'의 고사는 서로 비슷한 점이 많다. 첫째, 그들은 모두 한 무리다. 백이와 숙제는 두 사람이며, '상산사호'는 네 사람이다. 둘째, 그들은 모두 노인이다. 한 무리는 '이로二老'라고 부르고, 한 무리는 '사호'라고 부른다. 셋째, 그들은 모두 산속에서 식물을 먹으며 살아간다. 백이와 숙제는 미를 캐지만 '상산사호'는 영지를 캔다. 영지를 캐서 먹는 네 명의 백발 노인은 일찍부터 신화화되어 불로장생의 선인이 되었고 사람들이 영생의 이상을 기탁하는 선인으로 변모했다.

17세기 일본의 에도江戶시대 '가노파' 회화는 중국의 영향을 크게 받아 화법뿐만 아니라 회화 제재에서도 항상 중국의 전고와 그림 제목을 썼다. 중국의 은사와 선인은 '가노파' 수묵화의 중요한 주제다. 가노 탄유의 동생 가노 나오노부狩野尚信, 1607~50는 육곡六曲 병풍 한 쌍을 그린 적이 있는데, 바로 「이제채미夷齊採薇」(그림 16)와 「상산사호」다.

이 화가가 이당이 그린 「채미도」를 알고 있었는지 알 수 없지만, 그림 속 인물의 자태는 매우 비슷하며, 마찬가지로 백이는 오른쪽에 있고 숙제는 왼쪽에 있다. 특히 숙제는 몸을 앞으로 기울였고 왼손을 뻗었는데, 이당이 그린 자세와 매우 유사하다. 이 그림의 시대와 장소는 다르지만, 오히려 이당의 「채미도」를 다시 사고하는 데 증거를 제공한다.

가노 나오노부의 그림과 달리 이당의 「채미도」에는 풍부한 배경이 있다. 그중

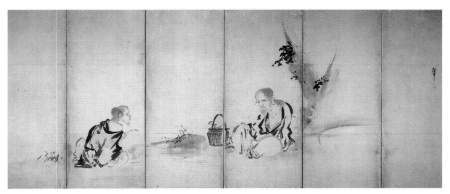

그림 16 가노 나오노부, 「이제채미」, 육곡 병풍, 종이에 먹, 148.2×379.2cm, 보스턴미술관

의 한 도상은 감상할 만한 가치가 있다. 화면 오른쪽 전경에 큰 소나무가 있으며 나무뿌리가 구불구불하고 지면 위에 노출되어 있다. 나무줄기는 오른쪽으로 기울었고 두 덩굴이 올라가고 있다. 이 덩굴은 매우 거칠어 화면에서 두드러지게 보인다. 그들은 한데 엉겨 있어 소나무 줄기를 두르고 빙빙 감으며 올라간다. 그중 하나는 소나무 가지를 따라 왼쪽으로 뻗었고, 말단은 마침 백이와 숙제 중간에 드리우고 있다. 형제의 시선을 자세히 보면, 드리운 등나무 덩굴에 집중하는 것 같다. 숙제는 왼손을 들고 있는데, 검지와 중지를 뻗어서 등나무 덩굴을 가리키고 있는 것 같다. 등나무 덩굴은 그림 속에서 이처럼 두드러지는 자리를 차지하고 있으니, 응당 화가의 자의적인 장식은 아닐 것이다.

거칠고 큰 등나무 덩굴에서 속명이 '만년등萬年藤'인 대형 덩굴식물 '목통木桶, 으름'을 쉽게 연상할 것이다. 회화에서 등나무 덩굴을 두르고 있는 소나무는 결코 자주 보이지 않고 항상 정확한 식물 유형으로 그려지지 않으며, 단지 구불구불한 등나무 덩굴로써 연대가 오래되었음을 나타낸다. 즉 '만년송萬年松'과 '만년등'은 황량하고 한랭한 세속의 일을 잊는 은거세계와 불로장생의 주제를 구성한다. 따라서 일단 오래된 등나무 덩굴을 두른 노송이 회화에 출현하면, 종종 은거하는 고사, 득도한 선인, 장생의 선경과 연관된다.

「채미도」의 덩굴은 눈에 띄는 자리를 차지할 뿐만 아니라, 그림을 구성하는 데도 참여하고 있다. 백이와 숙제 사이에 드리운 등나무 덩굴은 백이와 숙제의 시선을 이끈다. 숙제가 뻗은 손은 눈앞에 드리운 덩굴을 가리키고 있는 듯하다. 등나무 덩굴의 작용은 다른 그림에서는 거의 볼 수가 없다. 물론 우리는 「채미도」에서 드리워진 등나무 덩굴이 반드시 어떤 의미를 품고 있다거나, 백이와 숙제가 정말로 이 등나무 덩굴을 사이에 두고 의견을 교환하고 있다고는 확정할 수 없다. 하지만 화가는 가능한 한 그림에서 등나무 덩굴의 작용을 강화했는데, 이는 그림에서 확인할 수 있다. 세련되고 웅건한 고송, 빙빙 감긴 묵은 등나무 덩굴이 강조하는 것은 까마득하고도 영원한 세월이다.

선경에는 대체로 소나무와 측백나무가 있다. 화가는 결코 측백나무를 잊어서는 안 된다. 그림에서 백이는 큰 나무에 기댔는데, 언뜻 보면 덩굴을 두르고 있는 전경의 소나무와 같아 보인다. 하지만 자세히 관찰하면 큰 나무의 줄기와 전경의

소나무는 다르다. 상단에는 소나무 껍질을 그리지 않았고 꼬불꼬불하고 긴 선이 있는데, 측백나무의 특징인 선형線形의 나무껍질 무늬를 보여준다. 이외에 점촉點簇, 붓으로 점을 찍고 이것이 모여 물상을 이루는 중국 회화 기법의 하나한 측백나무의 잎을 백이의 머리와 나무줄기 사이의 공간에서 분명하게 볼 수 있다. 다만 전경의 소나무 가지와 솔잎이 한데 엉겨 있어 명확히 분별하기란 쉽지 않다. 하지만 화가는 여전히 앞뒤로 중첩시켜서 처리했고, 가장 먼 곳의 측백나무 잎은 줄곧 왼쪽으로 뻗어 잡목 상단에 닿게 했다.

「채미도」에서 소나무와 측백나무가 두 개의 기둥처럼 화면을 떠받치는 데다가 소나무 위에는 만년등이 오르고 있어 끊임없이 살아 움직이는 영원한 선경을 만들어낸다. 백이와 숙제는 그 사이에 앉아서 도를 논하고 있다. 이는 속세의 명분에 시달리던 문인 관료들이 동경하던 세계다. 세간의 평범한 사람의 입장에서는, 영생의 선경은 바라볼 수는 있으나 나아갈 수는 없기에 장수는 더욱 실행해봄 직한 바람이다. 따라서 은거와 선경을 그린 회화는 사실 대부분 장수와 축원의 뜻을 담고 있다. 송대에 '상산사호', '회창구로會昌九老' 등 저명한 노인을 제재로 삼은 회화가 매우 유행했다. 백이와 숙제 두 사람은 일찍이 동해의 물가에 은거한 적이 있고, 또 서산 산마루에 은거한 적이 있는 상나라 말기의 은사이니, 완전히 장수를 기원하는 함의를 나타내는 회화 주제다.

이당의 「채미도」는 심혈을 기울여 설계한 작품으로 보이는데, 물러나 은거하려는 덕성과 명망이 높은 노년 관료에게 바쳐 백이와 숙제의 추종을 통해 은거하며 죽지 않는 선경으로 들어가기를 기원했을 것이다.

女汲澗中水, 여성은 산골 물을 길어 올리고
男采山上薪. 남성은 산에 올라 나무를 하네.
縣遠官事少, 고을이 멀어 관청의 일 적고
山深人俗淳. 산이 깊어 사람과 풍속 순박하다.
……

旣安生與死, 삶과 죽음 편안하게 여기니
不苦形與神. 몸과 마음 고달프지 않네.
所以多壽考, 장수하는 사람 많아서
往往見玄孫. 왕왕 현손을 보리라.

4.
효성이 지극한 황제
___「망현영가도」와 고사화의 의의

고대 중국에 권력이 가장 큰 사람은 황제였다. 하지만 상황에 따라 황제 위에 더욱 존귀한 사람이 있으니, 바로 황제의 부친이다. 황제가 그의 부친과 함께 있을 때는 무슨 일이 벌어질까? 상하이박물관의 소장품 중에 「망현영가도望賢迎駕圖」(그림 17)라 불리는 상급의 큰 두루마리가 있는데, 이 문제를 관찰하는 데 아주 훌륭한 사례가 된다.

황제의 고사

화폭은 크지만 화면은 매우 치밀하다. 높은 곳에서 내려다보는 시점인데, 농가를 두르고 있는 바위와 바위 위 거대한 소나무 두 그루는 자연의 뷰파인더처럼 산촌의 드넓은 장소에서 초점을 모은다. 그 빈터는 사실 크지 않으며, 뒤는 작은 산비탈이고, 평상시는 비할 데 없이 평온하지만 갑자기 특수한 인물이 찾아옴으로써 소동이 일어난다. 화가는 화면에 인물 77명을 두 조로 나누어 그렸다. 한 조는 신비한 인물의 성대한 의장대이며, 다른 한 조는 의장대를 두른 촌민이다.

그림 17 작가 미상, 「망현영가도」, 두루마리, 비단에 채색, 195.1×109.5cm, 상하이박물관

화가는 그림에 어떠한 낙관 정보도 남기지 않았지만, 오랫동안 남송 화가 이당의 전수 유파라고 여겼고, 또 어떤 사람은 남송 중·후기 화가 이숭의 전수 유파라고 여겼다. 사람들은 화가를 추측했을 뿐만 아니라 고사를 알아맞혔다. 건륭제의 열한 번째 아들 성친왕成親王 영성永瑆, 1752~1823이 그림의 소장자다. 연구 결과 그는 화면 바깥 표구에 '송화망현영가도宋畵望賢迎駕圖'를 써서 그림의 이름으로 삼았다.

즉, '망현영가望賢迎駕'에서 얘기한 것은 당대의 고사다. '안사安史의 난'에서 당 현종 이융기李隆基, 685~762는 황급하게 남쪽으로 도피했다. 그의 아들 이형李亨, 711~762은 도리어 이때 현종을 핍박해 퇴위시킨 후 당 숙종肅宗으로 등극했다. 반란이 평정되고 창안長安을 수복한 뒤 태상황太上皇 현종이 쓰촨에서 창안으로 돌아오자, 당 숙종은 친히 셴양咸陽의 행궁 '망현궁望賢宮'에서 태상황의 수레를 영접했다. 영성의 견해에 따르면, 그림 속 두 주인공인 붉은 옷의 중년과 황포를 걸친 노인은 각기 당 숙종과 그의 부친 당 현종이다.

이러한 견해는 여러 사람들에게 받아들여졌지만 그림 속 인물이 당 숙종과 그의 태상황 부친임을 어떻게 증명할 수 있을까? '망현영가'의 고사는 『구당서舊唐書』와 『자치통감資治通鑑』(권 220)에도 실려 있는데, 후자의 기록이 가장 상세하다.

12월 병오일(3일)에 상황이 셴양에 이르자, 황상은 법가를 갖추어 망현궁에서 영접했다. 상황은 궁남루에 있었는데 황상은 황포를 벗어 적색 적삼을 착용하고, 누각을 바라보며 말에서 내려 종종걸음으로 급히 나아가 누각 아래에서 절을 하고 춤을 추었다. 상황이 누각에서 내려와 황상을 어루만지며 눈물을 흘리자 황상은 상황의 다리를 받들고 오열하며 자신의 몸을 가누지 못했다. 상황이 황포를 찾아서 스스로 황상에게 입히자 황상은 땅에 엎드려 머리를 조아리며 굳게 사양했다. 상황이 말했다. "천명과 인심이 모두 너에게 돌아갔으니 짐으로 하여금 나머지 생애를 보전하며 양육하도록 하는 것이 너의 효도이다." 황상은 어쩔 수 없이 그것을 받았다. 부로들이 의장 밖에 있었는데, 기뻐하며 소리치고 또 절을 했다. 황상이 의장을 열도록 하여 1000여 명을 풀어서 들어가서 상황을 알현하도록 하니 말했다. "신 등은 오늘날 다시 두 분의 성상께서 서로 만나는 것을 보았으니 죽어도 한이

없습니다!"十二月, 丙午, 上皇至咸陽, 上備法駕迎于望賢宮. 上皇在宮南樓, 上釋黃袍, 著紫袍, 望樓下馬,

趨進, 拜舞于樓下. 上皇降樓, 撫上而泣, 上捧上皇足, 嗚咽不自勝. 上皇索黃袍, 自爲上著之, 上伏地頓首固辭.

上皇曰: "天壽, 人心皆歸于汝, 使朕得保養餘齒, 汝之孝也!" 上不得已, 受之. 父老在伏外, 歡呼且拜. 上令開

伏, 縱千餘人入謁上皇, 曰: "臣等今日復睹二聖相見, 死無恨矣!"

부자는 행궁 입구에서 재회했다. 1000여 명의 부로와 백성들이 두 황제를 알현한 곳도 여기다. 분명 그림 속 산촌 빈터에서는 대처하기가 어려웠을 것이다. 따라서 현대 학자 리린찬李霖燦, 1913~99은 다른 견해를 제기하여 이 그림은 한 고조 유방劉邦이 '신평新豊'을 건설하여 부친을 기쁘게 한 고사를 다루고 있다고 여겼다.[4] 유방 부자는 본래 장쑤 페이군沛郡 평현豊縣 사람인데, 수도인 창안으로 옮긴 뒤로는 노친이 거주하기에 익숙하지 않아 유방이 곧 창안 부근에 평현과 똑같은 고을을 만들었으며, 심지어 평현의 주민을 이곳에 옮겨와 거주하게 하고는 이름을 '신평'이라 지었다. 이 고사는 사실 이후의 『서경잡기西京雜記』(권 2)에 「신평읍을 만들어 옛 토지신을 옮기다作新豊移舊社」에서 가장 극화하여 재연한 구절이 있다.

태상황이 창안으로 이주하여 깊은 궁궐에서 살았는데, 슬픔에 젖어 즐거워하지 않았다. 고조(유방)가 몰래 주위 사람을 통해서 그 까닭을 물어보니 〔태상황은〕 평생 도축하고 장사하는 젊은이와 술 팔고 떡 파는 사람들을 좋아했고 닭싸움과 공차기를 즐거움으로 삼았는데, 지금은 그것이 모두 없기 때문에 즐거워하지 않는 것이라고 했다. 고조가 곧장 새로운 평읍을 만들어 〔옛 평읍의〕 여러 주민을 이주시켜 그곳을 채웠더니 태상황이 비로소 기뻐했다. 그래서 신평에는 무뢰배들이 많았는데 〔그것은〕 고관 귀족의 자제가 없었기 때문이었다. 고조가 젊었을 때 일찍이 〔고향인〕 분유향의 토지신에게 제사를 지냈는데, 신평으로 이주하게 되자 또한 그곳에 〔토지 신당을〕 세웠다. 고제는 신평을 다 만들고 나서 옛 토지신을 함께 옮겨왔다. 길거리와 가옥, 풍물과 경색이 옛날 그대로였다. 남녀노소가 길 어귀에서 서로 손을 잡고 각자 자신의 집을 알아냈으며, 개·양·닭·오리를 큰 길에 풀어놓았더니

역시 다투어 자기 집을 알아냈다.太上皇徙長安, 居深宮, 凄愴不樂. 高祖竊因左右問其故, 以平

生所好, 皆屠販少年, 酤酒賣餠, 鬪鷄蹴踘, 以此爲歡, 今皆無此, 故以不樂. 高祖乃作新豊, 移諸故人實之, 太

上皇乃悅. 故新豊多無賴, 無衣冠子弟故也. 高祖少時, 常祭枌楡之社. 及移新豊, 亦還立焉. 高帝旣作新豊, 幷

移舊社, 衢巷棟宇, 物色猶舊. 士女老幼, 相携路首, 各知其室. 放犬羊鷄鴨于通途, 亦竟識其家.

리린찬이 보기에 '신평의 닭과 개新豊鷄犬'의 해석은 그림 속 순박한 향촌에 더
욱 부합한다. 하지만 사실 '평'이든 '신평'이든 모두가 작은 산촌이 아니었다. '신평'
은 진시황 때 왕릉을 만들기 위해 리산驪山 능원 옆에 세운 '리읍驪邑'이다. 고고학
자들은 이미 그 진·한 시기의 터를 발견했는데, 린퉁현臨潼縣 신평진新豊鎭에서 서
남쪽으로 2.5킬로미터 떨어진 사허촌沙河村 남쪽에 있다. 사각형의 성벽은 남북 길
이가 대략 600미터, 동서는 대략 670미터다. 한대에도 '신평궁新豊宮'이 있었으니,
유방이 부친을 위해 신평에 세운 궁전이라 단언하기 어렵다.[5]

고사를 찾을 때 일반적으로 역사 문헌을 이용하는데, 우리는 화가가 이러한
역사 문헌을 잘 알고 있다고 가정할 필요가 있다. 하지만 지금의 우리와 마찬가
지로 고대 화가들의 역사에 대한 이해도 다른 자료에서 나왔을 것이다. 그들이
진지한 독서를 좋아했다면 정사를 보았을 것이고, 가벼운 글을 좋아했다면 필기
소설을 보았을 수도 있다. 읽을 겨를이 없다면 저잣거리에서 이야기꾼의 역사 연
의소설을 듣거나, 돈 몇 푼 주고서 역사에 대한 해학적인 글을 읽었을 수도 있으
며, 다른 회화에서 무엇인가를 짐작했을 수도 있다. 그의 지식은 어쩌면 우리의
가설을 완전히 벗어날지도 모른다. 그러니 역사 문헌에서 찾기보다는 화가의 생
각을 자세히 살펴보는 편이 나을 것이다.

태상황

화가는 먼저 그림의 가로, 세로 중간에 십자 교차선을 그리고, 이를 화면에서
인물을 배치하는 틀로 삼았다. 가장 중요한 인물은 중심에서 약간 벗어난 십자
선 옆에 배치했다. 의심할 바 없이 가장 중요한 인물은 정면에 보이는 홍포를 걸

친 중년이다. 그의 오른쪽에 있는 황포를 걸친 노인은 그림의 또다른 주인공이다. 화면에서 그 둘은 머리에 교각복두交脚幞頭를 썼다. 화가는 색채를 절묘히 이용하여 두 사람의 지위를 드러냈다. 홍포를 걸친 중년은 노란색 일산을 쓰고 있고, 황포를 걸친 노인은 붉은색 일산을 쓰고 있다. 색채의 대비로 인해 그 두 사람이 무리에서 상당히 두드러진다. 이 일산의 손잡이는 구불구불하여 '곡개曲蓋', 즉 곡병화개曲柄華蓋, 손잡이가 굽은 일산라고 부르는데, 등급이 높은 의장용으로 더욱이 붉은색, 노란색의 일산은 제왕의 전유물이다. '곡개'와 함께 배치된 것으로 양면의 둥글부채가 있는데, 바로 홍포를 걸친 사람의 뒤에서 교차한다. 의장 가운데 두 개의 '골타骨朶'와 두 개의 '도끼'斧鉞, 금으로 만든 각종 궁정 도구가 있다. 그 밖에 손에 홀판을 쥔 몇몇 관원이 두 손을 맞잡고 곁에 경건하게 서 있다. 감상자는 헤아릴 필요도 없이 두 주인공의 신분을 알 수 있다. 홍포를 걸친 중년은 당시의 황제이고, 황포를 걸친 노인은 응당 태상황이다.

붉은색이 송대 제왕의 대표 색채이지만, 이 황제는 이전의 제왕이다. 그의 홍포 위아래로 모두 둥근 자수무늬 도안이 금박으로 수놓아져 있긴 하지만 분명하게 보이지는 않는다. 이러한 복장 양식은 항상 당나라 사람의 차림을 표현하는 데 써왔다. 이 밖에도 예를 들어 보스턴미술관에 소장되어 있는 남송 후기의 둥글부채 「양비상마도楊妃上馬圖」(그림 18)는 당 현종의 옷차림 위아래에 두 개의 둥근 자수무늬 도안을 그렸고 머리에도 교각복두를 쓰고 있어 「망현영가도」와 똑같다.

흥미롭게도 송·원 사람들의 붓 끝에서 당나라 황제, 특히 당 현종은 항상 머리에 교각복두를 쓴 모습으로 그려졌다. 미국 프리어미술관에 소장된 원대 전선錢選, 1239~99의 작품으로 전해지는 「양비상마도」에서도 당 현종은 교각복두를 쓰고 있다. 랴오닝성박물관에 소장된 이공린의 작품으로 전해지는 「명황격구도明皇擊球圖」 속 현종 황제도 교각복두를 쓰고 있고, 도포에는 둥근 자수무늬 도안이 있다. 복두가 당나라와 밀접한 관계라는 사실은 송대에 이미 통용되던 지식이었다. 송나라 사람들도 복두를 썼기 때문에 사람들은 복두의 역사에 대해서 분명하게 토론했으며, 남북조 시기의 북주北周에서 기원해 당나라에서 공식적으로 정해졌다고 여겼다. 북송시대에 복두의 형식은 다양했다. 심괄의 견해에 따르면,

그림 18 작가 미상, 「양비상마도」(한 면), 비단에 채색, 25×26.3cm, 보스턴미술관

"송대의 복두로는 직각, 국각, 교각, 조천, 순풍 등 다섯 등급이 있다本朝幞頭, 有直脚, 局脚, 交脚, 朝天, 順風, 凡五等." 이 그림 속의 교각복두는 그중의 하나다. 화가에게 복두의 역사가 중요하다는 점에 대해 북송의 곽약허郭若虛는 『도화견문지圖畫見聞志』의 「의복과 관모의 다른 제도를 논함論衣冠異制」이라는 절에서 분명하게 논했다. 이는 오늘날 화가가 기본적인 고대 문사文史 지식을 파악하는 것과 같은데, 이로써 고대 제재의 회화를 그릴 때 세상 사람들의 비웃음을 사지 않게 되었다. 명대 후기에 편찬한 백과전서 『삼재도회三才圖會』는 그림과 글을 결합한 방식으로 역대 제왕을 소개했는데, 복두는 바로 당나라 제왕의 표준적인 형상이다.

따라서 화면의 황제는 옛사람의 마음속에 있는 당나라 황제의 모습이다. 하지만 이는 우리가 그림 속 형상을, 어느 당나라 황제 및 그의 부친과 가볍게 연결

시킬 수 있는 것과는 다르다. 당나라의 황제와 그 부친의 관계는 매우 복잡하다. 당나라의 개국 황제 고조 이연李淵, 566~635은 당나라를 건립하고 9년 후에 '현무문의 변玄武門之變'을 기획한 둘째아들 이세민李世民, 599~649, 즉 당 태종에 의해 옥좌를 핍박당하여 중국 역사상 첫번째로 진정한 '태상황'이 되었다. 여러 해가 지난 뒤 이융기는 궁정의 정변을 일으켜 부친 당 예종睿宗 이단李旦, 662~716을 옹립하여 즉위시켰고, 2년 뒤 이단은 당 현종 이융기에게 자리를 내주고는 스스로 4년 동안 '태상황'이 되었다. 당 현종 본인도 '안사의 난'에서 핍박받아 황제 자리를 아들 당 숙종에게 내주고는 '태상황'이 되었다. 이후 당 숙종의 손자 당 순종順宗 이송李誦, 706~806도 즉위한 지 1년도 안 되어 핍박을 받아 자신의 아들 당 헌종憲宗 이순李純, 778~820에게 물려주고 당대의 네번째 '태상황'이 되었다.

구체적으로 어느 황제 부자인지가 관건이 아니다. 가장 중요한 것은 황제와 부친의 조화로운 관계다. 두 남자 주인공의 관계를 처리할 때 화가는 자못 고심했다. 그림의 시각적 중심에 자리한 사람은 홍포를 걸친 중년의 황제다. 그는 본래 만민이 우러러보는 천자다. 하지만 재미있게도 그림 속 산촌의 백성이 우러러보고 배알하는 사람은 결코 그가 아니라, 그 주변에 있는 두번째 주인공인 황제의 부친이다. 그림에서 향촌의 노인과 노파, 심지어 시골 아이까지도 전부 백발이 성성한 태상황을 향해 엎드려 절하고 있다. 태상황도 허리를 굽히고 오른손을 뻗어 사람들을 응대하며 몸을 일으켜세우는 자세를 취하고 있다.(그림 19) 황제는 이 장면에서 아무 일도 하지 않고, 손으로 요대를 잡고 백성들이 태상황 부친에게 존경을 표하는 모습을 조용히 바라보고 있다. 달리 말하면 그림 속 초점은 그가 아니라, 만민이 주시하는 그의 부친에게 속한다. 과거의 황제는 젊고 기력이 왕성한 아들에게 황제 자리를 물려주고 자신은 평안하고 고요한 만년을 누리며, 동시에 당시 황제의 존중을 받았다.

그림 속 현재의 황제와 태상황의 화기애애한 관계는 완벽한 부자 관계를 반영하는 동시에 '효'의 본보기이기도 하다. '효'는 경로사상과 관련이 있다. 노인은 장기간 나라가 태평하고 사회질서와 생활이 안정됨을 상징한다. 왜냐하면 사람의 '장수'가 국운의 장구長久를 의미하기 때문이다. 그림 속 인물을 자세히 살펴보면, 노인이 중요한 지위를 차지하고 있음을 발견할 수 있다. 화면의 중심은 백발이

제5장
역사

그림 19
「망현영가도」(부분)

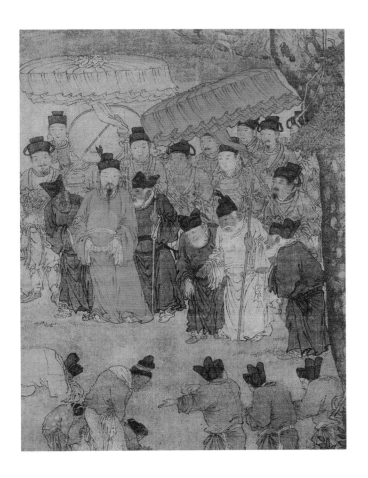

성성하고 늙어서 동작이 부자유스러운 태상황이며, 그와 황제의 신변을 백발의
시골 노인 두 사람이 부축하고 있다. 그들에게 엎드려 절하는 사람은 대부분 시
골 노인과 노파들이다. 화면에 등장하는 향촌 주민은 49명인데 그중 14명이 태
상황과 마찬가지로 수염과 머리카락이 하얀 노인이며, 나머지 35명 가운데 수염
과 머리카락이 완전히 세지 않은 몇몇 시골 노인도 있다. 다섯 명의 여성 가운데
세 명이 노파다. 그 외에 시골 아이는 여덟 명이다. 즉 촌민의 절반이 노인이라고
할 수 있으며, 청·장년 남성은 몇 명 없다. 이는 전적으로 노인의 촌락에 속하거
나 혹은 적어도 노인만이 참가할 자격이 있는 상황일지도 모른다. 이 상황의 주
도자는 장수한 태상황이다. 그는 마치 국가의 성대한 노인 집회를 주관하여 장

기간 나라가 태평하고 사회질서와 생활이 안정됨을 충분히 드러내는 듯하다. 어떤 부분은 태상황의 감격한 심정을 표현하는 듯하다. 그는 왼손에 지팡이를 잡고 있는데, 자세히 보면 뜻밖에도 의장대의 '척戚'이다. 감격하는 태상황과 대조를 이루는 사람들은 나이가 아직 어린 황제를 비롯해 문무백관과 궁정 시종이다. 그들은 모두 참여자가 아닌 관람자이자 영광스러운 증인이다.

그림에서 시골 백성은 황제 부자의 왕림을 환영하기 위해 향촌에서 부담할 수 있는 가장 성대한 의식을 거행했다. 마을의 부로들은 소란스러운 음악 속에서 태상황에게 엎드려 절하고 있다. 악대는 태상황을 향해 있고 그림 밖의 감상자를 등지고 있으며, 요고腰鼓 두 개, 피리 두 개, 박자판 하나, 큰 북 하나로 구성되어 있다. 이러한 악기의 조합을 '고판鼓板'이라 부른다. 이는 확실히 송대 이래 유행하던 반주 방식이며 궁정 연악과 의장 및 잡극 연출에 자주 쓰인다. 여기에서 비교적 특별한 것은 악대가 궁정에서 온 것이 아니라, 시골 사람이 조직했다는 점이다. 그들의 옷은 비슷한데 대부분 전각복두를 썼고 회갈색의 도포를 입었다. 하지만 발의 소박한 짚신과 도포를 말아올려 허리춤에 낀 스타일은 여타 시골 백성의 특성과 같다. 특히 두 시골 사람이 어깨에 멘 큰 북은 형식이 소박하여 궁정 예악 중 정교하고 받침대에 매단 큰 북과 같다고 볼 수 없다. 황실 의장과 향촌 악대를 엮었는데, 뜻밖에도 이러한 조합이 화면에서 전혀 위화감이 없으니 황제 부자의 어가 왕림에 대한 산촌 부로의 질박하고 따뜻한 정감을 반영한다.

이상적인 촌락

소박한 정감은 소박한 촌민이라야 표현할 수 있다. 그림 속의 시골 백성은 남녀노소를 막론하고 거의 모두 고개를 움츠리고 어깨와 허리, 등이 굽었으며, 지극히 겸손하게 자기를 낮춘 익살스러운 모습은 의장대의 우뚝한 몸과 대비를 이룬다. 겸손하게 자신을 낮추는 자태와 순박한 민풍이 더욱 잘 나타난다. 질박한 향촌은 일종의 해학적인 기질과 연관된다. 황제 부자에게 고개를 숙이고 절하는 사람은 노인, 노파, 나이 어린 시골 아이들이다. 특히 벌거숭이 어린아이가 허

리를 굽히고 두 손을 맞잡은 자태는 완전히 곁의 노인을 흉내낸 것이다. 화면 하단의 지극히 누추한 뜰의 흙담은 향촌의 원시적이고 순박한 느낌을 더욱 강화한다. 뜰 안의 중년 촌민은 머리를 쳐들고 짖는 검둥개를 몽둥이로 쫓아내 유머를 저절로 더한다.

주의할 만한 것은 그림에서 어깨에 숄을 걸치고 두건을 쓴 두 노파다.(그림 20) 자세히 보면 그녀들의 아래턱에는 큼직한 혹이 달려 있다. 이는 갑상샘 종양으로 여성에서 자주 보인다. 송·원 이래로 시각적으로 매우 과장되게 보이는 질병은 질박한 향촌생활의 상징으로 보이는데, '혹 달린 여성'의 시각적 이미지에 충분히 반영되었다. 고궁박물원에 소장되어 있는 「유녀도癭女圖」는 현존하는 사례 중 하나인데, 송·원 시기의 풍격을 유지하고 있다. 이 그림은 이상적이고 질박한 향촌생활을 그렸고 마침 시골의 혼례식을 거행하고 있는데, 수많은 노인과 혹 달린 노파가 보인다. 이처럼 이상적인 향촌생활을 묘사한 회화를 때로 '주진가취도朱陳嫁娶圖'라고 부른다. 그 명칭은 백거이의 시 「주진촌朱陳村」에서 나왔는데, 남성은 밭갈고 여성은 베를 짜며 자급자족하고 사람들로 흥성한 도화원 방식의 옛 마을

그림 20 「망현영가도」 중의 '혹 달린 여성.'

효성이 지극한 황제 「망현영가도」와 고사화의 의의

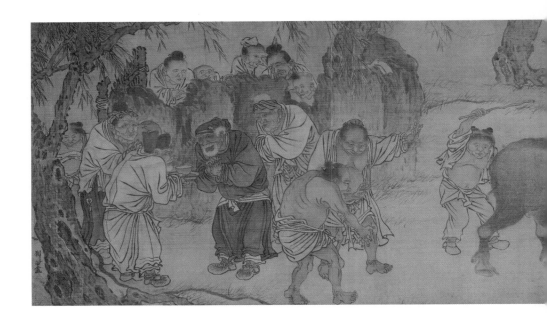

을 읊었다. 고궁박물원에 소장되어 있는, 유이중劉履中의 작품으로 전해지는 「전준
취귀도田畯醉歸圖」(그림 21)에서 표현한 것도 유사한 향촌이다. 마찬가지로 유쾌한
노인과 노파가 주인공이며, 거의 모든 여성에게 혹이 나 있다.

　이러한 회화는 질박하고 세속세계에서 멀리 벗어난 향촌을 대상으로 삼았으
며, 장수와 기쁨이 그들의 공통된 주제다.[6]

　「망현영가도」의 향촌도 '주진촌'과 유사한 점이 있다. 외부의 방해를 전혀 받지
않고 미천한 하급 관리도 찾아오지 않는 이상적인 향촌이지만, 갑자기 최고 통치
자의 갑작스러운 방문으로 평온이 깨졌다. 이러한 모순 관계는 화면에서 가장 창
조적인 부분이 되었다. 최고 권력자와 가장 비천한 백성이 두 노인의 행복을 주
제로 삼은 그림 안에서 통합을 이루었다.

그림 21 전 유이중, 「전준취귀도」, 두루마리, 비단에 채색, 28×104cm, 고궁박물원

장수를 기원하는 선물

사람들은 과거에 생각해보지도 않고 이 그림이 남송 궁정화가의 손에서 나왔다고 보았으며, 아울러 정치적 함의를 통해 이 그림을 보았다. 이 점은 꽤 생각해볼 만한 가치가 있다. 사실 이 그림은 제왕 의장에 대한 상상적 묘사든, 아니면 촌민에 대한 묘사든, 모두가 대중문화에서 역사와 시골에 대한 상상과 관련이 있다. 보다 객관적인 판단은 이 그림이 남송 말기에서 원대에 이르는 작품으로, 사회에서 활약한 기교가 뛰어난 직업 화가가 그렸다는 점이다. 그림의 목적은 결코 역사적인 모티프를 재현한 것이 아니라, 황제 부자와 시골 노인의 행복한 생활로, 경로사상의 주제를 표현한다.

그림의 크기가 하나의 단서가 될지도 모른다. 그림은 세로가 195.1센티미터이고 가로는 109.5센티미터인데, 고대 족자 그림 중에서는 큰 편이다. 우리가 상상할 수 있듯이 이 그림을 걸기 위해서는 넓은 공간이 필요한데, 민간 주택에는 종종 응접실이나 홀에 이만한 공간이 있다. 이 그림을 대청에 걸면 오가는 손님이

모두 볼 수 있고, 주인의 신분상의 지위를 보여줄 수 있다. 물론 집주인은 결코 그림 속의 황제와 태상황이 아니지만, 어떤 특정한 환경에서 주인의 신분은 그림 속 황제 부자와 서로 일치된다. 태상황과 황제의 부자 관계 및 경로사상의 주제는 가족 중 덕성과 명망이 높은 남성 연장자의 장수를 기원하기 위해 사용될 때 더욱 적합할 것이다. 화가는 당대 황제의 고사를 인용해 가족의 영예와 지위를 암시했다. 화면의 황제는 가족 중 장자를 상징한다. 그는 모든 가족을 부지런하게 관리하는데, 황제가 국가 전체를 관리하는 것과 같다. 백발이 성성한 태상황은 가족의 부친을 상징하는데, 그는 가족의 사업을 세웠으며, 현재는 가족 권력을 다음 세대에게 넘겨주고 노년을 행복하고 편안하게 누리고 있다. 황제가 태상황을 동반하여 촌락 노인의 절을 받는 모습은 가족 노인의 고희나 팔순 생신에 대한 암시다. 그림의 황제가 태상황과 시골의 장수하는 백성의 모임을 연 것과 마찬가지로, 가족의 남자 주인은 부친의 생일 연회를 개최한다. 사람들이 늙은 부친에게 생신 선물을 드리며 축원을 표시할 때, 아들인 그는 흔쾌하게 한쪽으로 물러나 시끌벅적한 장면을 조용히 주시하면서 동시에 '효'의 미명을 누린다. 그림 속 덩굴로 뒤덮인 거대한 소나무 두 그루는 푸르고 늙었으며 강건하게 서 있는데, 이는 축수에 자주 등장하는 은유다.

그림 하단의 뜰 입구에는 탁자 하나가 놓여 있고 그 위에는 화병 두 개와 향로 하나가 놓여 있으며, 한 노인이 태상황 방향으로 몸을 굽혀 절하고 있다. 태상황은 근본적으로 그를 볼 수가 없는 데도, 그는 태상황의 건강과 장수를 위해 복을 기원하고 있다. 옛사람의 생활에서 축수는 매우 중요하다. 이 상황에서 가족의 지위와 영예가 대중의 시야에 드러난다. 축수의 중심은 일반적으로 가족의 연장자 남성이다. 고대에는 '노老'에 대한 고정된 정의가 없었다. 송대에는 명문으로 '노인'은 예순여섯 살이라고 규정했다. 심지어는 쉰 살이 늙은 축에 든다算老고 규정한 예도 있다. 송대는 중국의 복지사업이 역사적으로 가장 발달한 시기 중 하나였는데, 양로원과 자유원慈幼院이 송대의 대도시에 보급되어 고대 공공복지 사업의 토대를 다졌다. '효'와 경로사상의 기풍은 송대에 아주 유행하여 그림에서 「효경도孝經圖」를 자주 볼 수 있다. 송대에는 또 전문적으로 노인을 경로하는 법을 가르치는 서적도 출간되었다. 그중 가장 저명한 책이 북송 사람 진직陳直이

편찬하고 또 원대 추현鄒鉉이 이어서 펴낸 『수친양로신서壽親養老新書』다. 추현의 속편에는 「수화收畫」라는 제목의 글이 실렸는데, 얘기한 내용은 자손이 노인의 정신을 배려해야 하고 특정한 유형의 그림을 수집해 노인에게 감상하게 해야 한다는 것이다.

자제들이 좋은 그림을 만나면 마땅히 거두어들여야 한다. 이전의 사대부 집안에서는 신 땅의 밭을 갈고伊尹, 부암傅巖에서 담장을 쌓고傅說, 위수에서 낚시하고太公望, 기수에서 목욕하고曾點, 순숙荀淑과 진식陳寔의 덕성, 이응李膺과 곽태郭泰의 신선 배, 유비의 삼고초려, 왕희지의 난정 모임, 도연명의 「귀거래사」, 한유의 「반곡으로 돌아가는 이원을 보내며送李愿歸盤曲序」, 진나라 루산의 18현, 당 잉저우의 18학사, 향산구로, 낙양기영 등이 있다. 고금의 사실을 모두 그림으로 그려서 노인의 소일거리로 제공하여 함께 손님과 친구로 여겨 고담준론할 수 있다. 인물, 산수, 화목, 영모는 각기 품평하고 읊어서 후배의 견문을 넓혀줄 수 있다. 매화, 난, 대나무, 돌은 더욱이 우아하고 고상하다. 「요지수향도」는 생일을 축하하는 그림이며 근년에 「수성도」가 있는데 역대 성현과 신선 가운데 장수한 사람을 죽 나열하고 단청으로 장식했으니 더욱이 진기한 완상품이다.子弟遇好圖畫, 極宜收拾. 在前士大夫家, 有耕莘築巖, 釣渭浴沂, 荀陳德星, 李郭仙舟, 蜀先主訪草廬, 王羲之會蘭亭, 陶淵明歸去來, 韓昌黎盤谷序, 晋廬山十八賢, 唐瀛洲十八學士, 香山九老, 洛陽耆英. 古今事實皆繪爲圖, 可以供老人閑玩, 共賓友高談. 人物, 山水, 花木, 翎毛, 各有評品吟咏, 亦以廣後生見聞. 梅蘭竹石, 尤爲雅致. 「瑤池壽鄉圖」慶壽, 近年有「壽域圖」, 備列歷代聖賢神仙耆壽者, 丹青妝點, 尤爲奇玩.

그중에서 노인이 감상하기 적합한 일련의 그림을 열거했는데, 대체로 은거생활을 표현한 그림이다. 즉, 「망현영가도」는 더욱 정밀하고 깊은 기법으로 은퇴한 태상황이 평안히 살면서 즐겁게 일하는 만년을 상징한다. 그러니 누군들 천자의 부친으로 경모하여 받들어 모시려 하지 않겠는가?

(구준이) 일찍이 궁전에서 나랏일에 관한 일을 상주했는데 송 태종의 의도와 부합하지 않아 태종이 화를 내면서 일어섰다. 구준은 갑자기 태종의 의복을 잡아끌면서 다시 앉아서 정사를 결정한 다음에 물러가시라고 요청했다. 태종은 그를 가상히 여기며 말했다. "짐이 구준을 얻은 것은 문황이 위징을 얻은 것과 같도다."(寇准) 甞奏事殿中, 語不合, 太宗怒起. 准輒引帝衣, 請復坐, 事決乃退. 太宗嘉之曰: "朕得寇準, 猶文皇之得魏徵也."

5.
황제와 충신
＿「신비인거도」의 작가는 누구인가

중국 고대 회화에서 서양 예술 전통 중 '역사화歷史畵'와 유사한 '인물 고사'는 오랫동안 높은 지위를 누리고 있어서 거의 모든 주요 화가가 이 영역에서 경쟁해야 했다. 하지만 송대 이후에 산수화가 점차 가장 광범한 예술형식으로 세상에 널리 전해짐에 따라 문인이 예술 감상의 주역이 되었고, '인물 고사'는 예술사의 서사에서 훌륭한 직업 장인의 특기로 서서히 탈바꿈하여 점차 문인 엘리트가 높이 평가하는 회화 유형에서 사라져갔다. 감상에 관한 서적을 펴내는 문인들은 모두 산수화를 감상하는 방법만 논의하고 인물 고사화를 보는 방법에 대해서는 입을 다물었다. 실제로 명대 후기에 푸젠 출신의 문인 관료 사조제謝肇淛, 1567~1624 는 이러한 감상 관념을 비판했다. 그는 수필집 『오잡조五雜組』에서 다음과 같이 말했다. "환관과 여성들은 매번 사람 그림을 볼 때마다 툭하면 무슨 고사인지 물었다. 얘기하는 사람은 왕왕 이를 비웃었다. 당대 이전까지는 모르겠지만 유명한 그림은 모두 고사를 가지고 있다. 대체로 고사가 있으면 반드시 구조를 구상하여 세우고 일일이 고증하는데 인물, 의관, 제도, 궁실 규모는 대략 축소하고 성곽, 산천, 형세와 앞뒤는 모두 붓질을 덜하여 간략하게 그린다.宦官婦女, 每見人畵, 輒問甚麼故事. 談者往往笑之. 不知自唐以前, 名畵未有無故事者. 蓋有故事, 便須立意結構, 事事考訂, 人物衣冠制度, 宮室規模大

略, 城郭山川, 形勢向背, 皆不得草草下筆." 그는 이러한 그림은 설령 충분한 교육을 받지 못한 환관과 여자라도 모두 감상할 수 있다고 말하며 대중문화 속 인물 고사화의 지위를 옹호했을 뿐만 아니라 이 도화를 감상하기 위한 기초는 내포된 의미를 정확하게 이해하는 데 있다고 지적했다. 어떤 면에서 오늘날 미술사학자들도 이러한 작업을 진행하고 있다.

골동품상의 수단

워싱턴 D.C. 프리어미술관에는 비단 색이 어두운 옛 그림(그림 22)이 소장되어 있다. 그림은 족자 형태이고 작품 크기는 세로 105.7센티미터, 가로 49.7센티미터로 미국에 팔린 뒤 장식을 바꾸어 표구되었다. 이 그림은 멀리 바다를 건너 미국 수도로 갔는데, 그 이야기 자체가 무척 드라마틱하다. 미국의 철도실업가 찰스 랭 프리어Charles Lang Freer, 1854~1919는 19세기 말 중국 예술품에 심취하기 시작했고 당시 수많은 구미의 수장가와 마찬가지로 연대가 이른 그림에 갈수록 흥미를 가졌다. 그는 일찍이 자신의 중국 수장품 수집을 도와주는 골동품상에게 다음과 같은 편지를 썼다. "명대와 명대 말기(송·원 이후)의 그림은 가져오지 마시오." 공교롭게도 당시의 중국에서 옛 그림의 위조가 성행했다. 공급자와 수요자 쌍방의 협력으로 그림의 표지가 파쇄되고 비단 색이 짙은 옛 그림이 외국으로 반출되었다. 이러한 그림들은 오늘날 미국과 유럽 각국 박물관의 창고에서 볼 수 있는데, 수많은 작품이 당·송 시기 저명한 화가의 작품으로 팔려나갔다. 프리어가 1914년에 상하이 골동품상으로부터 사들인 이 그림도 마찬가지다. 그림의 원작은 흐릿하여 분명히 알아볼 수가 없고 그림에는 화가의 어떠한 낙관이나 작품의 이름도 없다. 다만 그림 뒤쪽에 종이 한 장이 붙어 있는데, 표구한 이 두루마리 그림 가장 위쪽의 제자인지는 모르겠으나, 거기에 "왕유소군출새도王維昭君出塞圖"라 쓰여 있고 청대 문인 왕문치王文治, 1730~1802의 낙관이 찍혀 있으니 위조한 것임을 알 수 있다. 위조한 때는 아마도 청대 말기일 것이며, 심지어 이 그림이 미국으로 팔려나가기 이전일 텐데, 회화작품이 오래되었음을 믿게 해 가치를 높이기 위한 것

그림 22 작가 미상, 「신비인거도辛毗引裾圖」, 두루마리, 비단에 채색, 105.7×49.7cm, 프리어미술관

이다. 왕유는 당나라의 대시인이자 후세에 명성이 자자한 화가였다. 프리어도 이 것이 당대 왕유의 회화작품이라고 정말 믿지는 않았을 테지만, 연대가 오래되어 송대보다 늦지 않은 회화작품이라고 믿었다.

아무리 생각해도 풀 수 없는 것은 왕문치의 거짓 제자가 골동품 상인의 일반 적인 속임수라고는 하지만, 그림의 가짜 이름이 너무나 격식에 맞지 않는다는 점 이다. 골동품업계 종사자는 아무튼 박식하고 경험이 많기 마련인데, 설마 이처 럼 기본적인 지식조차 없다는 말인가? 아마도 19세기 말이나 20세기 초에 이르 면 수많은 골동품상은 자기 조상 때부터 전해온 지식 체계 속에서 인물 고사화 를 감상하는 기본 능력과 인내심을 잃었을지도 모른다. 그들은 그림의 내용을 이 해하지 못하고 대략적으로나마 짙은 색에 백분을 진하게 바른 얼굴이 있는 것을

그림 23 「신비인거도」(부분)

제5장
역사

보고 남녀도 구분하지 못한 상황에서 '소군출새昭君出塞'라고 지었을 것이다. 사실상 그림의 도상은 결코 복잡하지 않다.

그림 속의 공간은 정원이고, 인물은 아래에 집중되어 있다. 윗부분에는 서로 다른 몇 종의 정원 식물이 있고 중간에는 거대한 태호석이 있는데, 인물의 '병풍' 역할을 하며 인물의 활동 공간과 배경의 정원 식물을 분리한다. 왼쪽에서 오른쪽으로 각기 오동나무, 홰나무, 파초, 대나무, 측백나무, 종려나무를 그렸고, 화면 상단의 공간을 빽빽하게 채우는 동시에 인물을 부각했다. 화면 가장 아래에는 태호석 분재 및 작은 꽃으로 가득한 정원 식물을 그렸다. 그림 속 인물은 이러한 정원에서 기정의 고사 내용에 따라 행동한다. 여덟 명의 인물은 대략 세 조로 나눌 수 있다. 1조는 그림에서 체형이 가장 크고 몸에 장포를 걸친 이를 세 시녀가 따르고 있다. 시녀가 손에 든 서로 다른 세 종의 의장 도구와 이 사람의 요대로 판단하건대 그는 신분이 높은 귀족일 수도 있고 제왕일 수도 있다. 그와 두 시녀는 고개를 비틀어 몸 뒤쪽을 보고 있다. 2조는 손에 도끼를 든 두 무사인데, 1조 사람의 뒤에 서 있다. 그들의 등장은 그림 속 주인공이 제왕임을 확인해준다. 무사 중 한 사람은 고개를 측면 뒤쪽으로 향하고 있다. 이는 3조, 즉 관리의 예복을 걸치고 머리에 전각복두를 쓰고 손에 홀판을 받든 두 관원으로 이어진다.(그림 23) 한 사람은 몸을 굽힌 채 서 있고, 다른 사람은 황제 발밑에 꿇어앉아 오른손으로 황제의 도포를 잡아당기고 있다. 그림 속 고사를 '소군출새'로 보았던 골동품상은 그림에서 시녀로 빼곡히 둘러싸인 황제를 한나라 궁전을 떠나가는 왕소군王昭君으로 여겼으며, 무사는 왕소군을 변방으로 호송하는 군사로 보았다. 이어 황제 발밑에 꿇어앉은 문관을 왕소군을 송별하는 대신으로 여겼다.

신비와 구준

청대 말기·중화민국 초기의 골동품 상인이 이 그림을 부주의하게 잘못 해석한 내용은 현대 학술계의 관심을 받으며 개정되었다. 1976년 프리어미술관의 중국 미술사 전문가 토머스 로턴Thomas Lawton이 이 그림을 자세히 연구했는데, 그는

그림에서 인물 활동의 중심 줄거리가 땅에 꿇어앉은 대신이 황제의 도포를 잡아당긴 장면임을 매우 예리하게 포착했다. 그 결과 이 그림의 고사가 해독되었고, 역사책에서 원본 출처를 찾았는데, 바로 『삼국지三國志』의 위衛나라 대신 신비辛毗, ?~235의 전기이다. 이야기인즉 신비가 위 문제 조비曹조, 187~226에게 결정을 바로잡을 것을 힘차게 간언하지만, 조비가 듣지 않고 몸을 일으켜 나가려고 하자 신비가 바로 그의 도포 앞자락을 잡으며 자신의 이유를 경청해달라고 부탁한다. 이 고사는 후에 '신비인거辛毗引裾'라고 불렸다. 원문 자체가 생생한 이야기다.

문제는 기주의 사대부 십만 호를 옮겨 허난을 채우려고 했다. 그때 해마다 메뚜기가 극성을 부려 백성이 굶주렸기에 여러 신하들은 불가하다고 생각했으나 문제의 뜻은 매우 확고했다. 신비가 조정 신하들과 함께 알현하기를 청하여 간언하려고 했다. 문제는 그들이 간언하려는 것을 알고 얼굴색이 변하여 만난 신하들 모두 감히 말을 하지 못했다. 그러나 신비는 말했다. "폐하께서는 사졸들의 집을 옮기려고 하는데 그 계책은 어디에서 나온 것입니까?" 문제가 답했다. "경은 내가 그들을 옮기는 것이 잘못이라 생각하는 것이오?" 신비가 대답했다. "진실로 잘못이라고 생각합니다." 문제가 말했다. "나는 경과 논의하지 않겠소." 신비가 말했다. "폐하께서는 신을 불초하다고 여기지 않으셔서 좌우에 두어 가까이서 모의하는 벼슬을 맡겼습니다. 어찌하여 신들과 의논하지 않습니까? 신이 말씀드리는 바는 사사로운 것이 아니고 사직을 생각하여 드리는 말씀인데 어찌 노하십니까?" 황제는 대답하지 않고 안으로 들어갔다. 신비는 따라가 황제의 옷자락을 잡아끌었다. 문제는 끝내 옷을 떨치고는 나오지 않았다. 그러더니 한참이 지나 나와서 말했다. "좌치, 경은 나를 잡는 것이 어찌 그렇게 급하오?" 신비가 대답했다. "지금 옮긴다면 곧 민심을 잃게 될 것이고, 또한 먹일 것도 없으니 그러므로 신이 감히 힘써 다투지 아니할 수가 없었습니다." 문제는 이에 그 반만을 이사하도록 했다.帝欲徙冀州士家十萬戶實河南. 時連蝗民飢, 群司以爲不可, 而帝意甚盛. 毗與朝臣俱求見, 帝知其欲諫, 作色以見之, 皆莫敢言. 毗曰: "陛下欲徙士家, 其計安出?" 帝曰: "卿謂我徙之非邪?" 毗曰: "誠以爲非也." 帝曰: "吾不與卿共議也." 毗曰: "陛下不以臣不肖, 置之左右, 厠之謀議之官, 安得不與臣議邪? 臣所

言非私也, 乃社稷之慮也, 安得怒臣?"帝不答, 起入內. 毗隨而引其裾, 帝遂奮衣不還, 良久乃出, 曰:"佐治, 卿

持我何太急邪?"毗曰:"今徙, 旣失民心, 又無以食也."帝遂徙其半.

　　'신비인거' 고사는 북송 때 유명해졌으며, 이에 사마광司馬光, 1019~86이 『자치통
감』에 수록했다. 북송 사람의 견해에 따르면, 일찍이 수隨나라의 화가도 「신비인
거도」를 그려 대신의 충성심을 격려했다. 화면에서 땅에 무릎을 꿇은 관원이 황
제의 옷깃을 잡아당기는 광경은 바로 '신비인거'의 완벽한 재현이 아닌가?

　　20세기의 미술사학자가 그림의 주제를 재발견했고, 더 나아간 토론은 필요 없
었다. 하지만 그림에는 여전히 감상할 만한 가치가 있는 세부 사항이 있다. 역사
고사화에서 가장 이상적인 것은 물론 오래된 역사적 장면을 객관적으로 다시 떠
올리는 것이다. 따라서 고사가 발생한 시대를 깊이 연구해야만 인물의 복식과 기
타 도구에서 나타나는 문제를 피할 수 있다. 하지만 이 그림의 작가는 근본적으
로 문자로 묘사된 역사적 장면을 재현하는 데 뜻을 둔 것 같지는 않다. 신비와
위나라 문제 조비의 대화는 조정에서 이루어졌는데, 그림에서는 황궁의 후원으
로 바꾸어놓았고 황제는 무엇을 입어야 하고, 무사는 무엇을 입어야 하며, 그림
에 몇 사람을 그려야 하는지를 아예 고려하지 않았다. 황제의 몸에 걸친 것은 옷
깃을 열어젖힌 원령포圓領袍이고 머리에는 상투를 틀었으며 관을 쓰지 않았다. 이
것은 결코 황제가 신하를 접견할 때의 차림새가 아니다. 두 무사가 입은 옷도 각
기 다르다. 하지만 이처럼 산만한 역사 상황에서 두 대신이 입은 것은 도리어 신
분에 들어맞는다. 목깃이 둥근 관복에 결고삼을 입고 일자로 된 경질의 전각복
두 차림인데, 전형적인 송나라 관복이다. 특히 복두의 새까맣고 가로로 평평한
전각 한 쌍은 어떤 시대의 관복 사이에서도 한눈에 구별할 수 있다. 문헌과 실물
에 의하면, 송나라 관원의 '오사'는 나사羅紗로 만들었고, 외부는 적흑색으로 옻칠
하고, 전각은 거친 구리철사로 뼈대를 제작하고, 그 위에 그물 모양의 가는 구리
철사를 동여맨다는 것을 알 수 있다. 그런데 어째서 송대의 요소가 특별하게 강
조되었는가?

　　사실 황제의 옷깃을 붙잡고 놓지 않은 사람은 신비 한 사람뿐만이 아니다. '신
비인거' 고사의 영향을 받아서 송대에도 한 관원이 이러한 방식으로 황제의 보

상을 받은 적이 있다. 『송사宋史』에는 구준寇準, 961~1023 전기에 대해 아래와 같이 기록되어 있다.

(구준이) 일찍이 궁전에서 나랏일에 관한 일을 상주했는데 송 태종의 의도와 부합하지 않아 태종이 화를 내면서 일어섰다. 구준은 갑자기 태종의 의복을 잡아끌면서 다시 앉아서 정사를 결정한 다음에 물러가시라고 요청했다. 태종은 그를 가상히 여기며 말했다. "짐이 구준을 얻은 것은 당 태종이 위징을 얻은 것과 같도다."嘗奏事殿中, 語不合, 太宗怒起. 准輒引帝衣, 請復坐, 事決乃退. 太宗嘉之曰: "朕得寇準, 猶文皇之得魏徵也."

구준과 송 태종은 신비와 위나라 문제와 흡사하다. 마찬가지로 신하의 발언이 황제의 분노를 건드렸고 황제는 소매를 뿌리치고 퇴장하며 정신적으로 폭력을 행사하려 했으나, 신하는 황제의 옷깃을 붙잡고 자신의 의견을 견지했는데, 최종적으로는 황제와 신하가 화해를 이루었다. 신하는 황제의 도포를 끌어당겼고 군주는 자신의 감정을 다스렸기 때문에 양쪽 모두 역사의 보상을 받았다. 하지만 두 고사는 다른 부분이 많다. 신비의 고사에서 위나라 문제는 사실 옷자락을 잡아끄는 신비를 애써 뿌리치고 분노를 띠고 후전後殿에 들어가 분노를 삭힌 뒤에 다시 나와 신비를 대면했다. "신비는 따라가서 황제의 옷자락을 잡아끌었다. 문제는 결국 옷을 떨치고 돌아오지 않다가 한참이 지나서 나왔다.毗隨而引其裾, 帝遂奮衣不還, 良久乃出." 그런데 구준의 고사에서 본래 떠나려 했던 송 태종은 구준이 도포를 잡아당기자 부득이하게 다시 돌아와 어좌에 앉았다. 구준의 고사에서 '청부좌請復坐, 다시 앉으세요' 세 글자는 어좌의 존재를 강조한다. 그림 왼쪽에 붉은색 비단을 깐 어좌는 매우 두드러져 보인다. 땅에 무릎을 꿇은 관원이 황제의 도포를 끌어당길 때, 황제와 그 신변의 두 시녀 및 투구를 쓴 무사는 모두 같은 동작으로 고개를 비틀어 모처를 바라보고 있다. 그들의 시선이 닿는 곳은 결코 땅에 엎드린 솔직한 관원이 아니라 어좌다. 우리의 귓가에 그림 밖의 소리가 메아리치는 듯하다. "폐하, 돌아와 앉으십시오. 저의 상주가 아직 끝나지 않았습니다." 이 그림 밖의 목소리는 아마도 구준에게서 나온 것일 테다.

문수란

구준의 고사는 후세에 '인의용직引衣容直'으로 알려졌다. 그림의 제목을 '신비인 거도'에서 '인의용직도'로 바꾼다면, 제작 시기에 대해 한 걸음 더 나아간 토론을 할 수 있을 것이다.

토머스 로턴은 이 그림의 시대를 14세기, 즉 원대 후기에서 명대 초기로 확정 했다. 흥미롭게도 미국 신시내티미술관에 '장빈일인漳濱逸人' 왕수명王壽明의 자주요 자침磁州窯瓷枕(그림 24)이 소장되어 있는데, 침면枕面을 그린 모양이 프리어미술관 의 그림과 비슷하다. 한 관원이 땅바닥에 무릎을 꿇고 한 손에 홀을 쥐고 한 손 에는 옆에서 몸을 돌려 자리를 뜨려는 황제의 도포 자락을 끌어당기고 있다. 몸 뒤에 전각복두를 쓴 관원은 급히 앞으로 나아가 일을 원만히 수습하고, 일을 저 지를 것 같은 금과金瓜, 옛날 무기의 일종를 든 무사를 막고 있다. 비록 어좌는 없지만 프리어미술관 두루마리 그림과 마찬가지로 송대 스타일의 전각복두가 있다. 이 는 후세 사람의 송대 관복에 대한 고전적인 인식 중 하나다. 이 자침의 연대는 대략 금·원 시기다.[7]

하지만 북송의 '인의용직' 고사가 세상에 널리 알려진 공은 한참 늦은 명대의 저명한 정치가 장거정張居正, 1525~82에게 돌려야 할 것이다. 1572년에 당시 어린 만 력 황제가 등극한 지 오래지 않아 장거정은 사람에게 명하여 『제감도설帝鑑圖說』

그림 24 자주요자침, 15.5×43.5×17cm, 신시내티미술관

그림 25 『제감도설』 중의 '인의용직', 청대 채회본, 프랑스국가도서관

을 편찬하게 하여 어린 황제에게 올렸다. 이는 그림과 글이 풍부하고 다채로운 도서로, 역대 조정의 현명한 군주의 고사와 우매한 제왕의 교훈을 내용으로 하는데, 그 안에 '인의용직'이 실려 있다.(그림 25)

이 책에서 '인의용직' 고사를 내용삼아 그린 그림 배치를 보면, 족자 그림과는 다를지라도 화면의 핵심 요소는 일치한다. 구준은 몸에 원령 관복을 걸치고 머리에는 전각복두를 쓴 채 땅에 꿇어앉아 자리를 뜨려 하는 송 태종의 의복을 잡아당기고 있다. 태종은 고개를 돌렸으나 구준을 바라보지 않고 비단이 깔린 어좌를 향하고 있다. 물론 족자 그림과 『제감도설』의 판화 삽도 사이의 관계를 깔끔하게 정리하기란 어려워서 둘 중 누가 누구에게 영향을 끼쳤는지 쉽게 말할 수 없다. 하지만 『제감도설』은 당시 빠르게 세상에 알려져, 구준의 고사에서 설정한 감상자는 황제이지만 민간에서는 이 역사 고사를 재빨리 받아들였다. 프리

그림 26 「신비인거도」(부분)

어미술관이 소장한 족자는 이러한 충신과 명군에 대한 명대 말기 대중문화 속역사적 고사에 대한 관심을 반영한 것이다.

「신비인거도」는 정원 식물을 세밀하게 그렸는데, 화면 맨 아래의 식물들이 상당히 관람자의 눈길을 끈다.(그림 26) 이 정원 식물은 세 그루 모두 같은데, 두 그루에는 하얀 꽃이 피었고 한 그루에는 붉은 꽃이 피었다. 식물학자들에게는 이것이 결코 낯설지 않다. 응당 '문수란文殊蘭'이라 불리는 정원 식물이다. 문수란은 석산과石蒜科 문수란속文殊蘭屬 식물로 다년생의 거칠고 튼튼한 초목이다. 석산과의일종인 문수란은 수선처럼 구경球莖에서 길게 자란다. 잎은 12매 내지 30매 정도이고 띠 모양의 피침형披針形을 띠며, 길이는 1미터, 너비는 7~12센티미터다. 이보다 더 넓은 것도 있으며, 끝으로 갈수록 점차 뾰족하고 가장자리는 물결 모양이며 암녹색을 띠고 있다. 이 식물에서 꽃이 달리는 줄기는 독특한데, 곧게 서 거의 잎과 같이 자란다. 불염포佛焰苞 모양의 포편苞片이 있고, 꽃차례는 우산 모양을띠며, 꽃에서 10~24개의 송이가 나오고 길이는 6~10센티미터다. 모든 꽃송이에여섯 개의 열편裂片이 있고 열편마다 선형을 띤다. 개화기는 한여름에서 초가을까지다. '문수란'은 여러 이름으로 불리는데, 잎의 겉모양에 따라 '나군대羅裙帶'라고도 한다. 수많은 정원 식물과 마찬가지로 문수란은 관상용일 뿐 아니라, 약재로 쓰이기도 한다.

하지만 중국 고대 회화에서는 문수란을 거의 볼 수가 없다. 이것은 문수란이열대 및 아열대 식물이고, 중국에서는 주로 화난華南과 시난西南에 심기 때문이다.문수란의 원산지는 인도네시아인데, 중국에 들어와 널리 재배한 시기는 정확히알 수가 없다. 중국 본초서에서 가장 이른 언급은 청대의 『본초강목보유本草綱目補遺』의 기록이다. 따라서 문수란이 이 족자 그림의 두드러진 위치에 나타난 것은이 그림의 창작 연대가 이르지 않으며 명대 말기 이후임을 암시한다.

유감인 것은 이 그림에 건륭제의 수장인이 다섯 개나 찍혀 있지만, 진짜는 하나도 없고 전부 청대 말기 골동품상이 위조했다는 점이다. 어느 시대 어떤 수장저록에서도 이 그림에 대한 기록을 찾을 수 없다. 하지만 행운으로 여기는 것은골동품상이 가짜를 진품으로 속이는 꼼수가 없었고, 20세기 초 골동품시장의상업적 이해관계가 없었다면, 이 그림은 관심받지 못해 전해 내려올 방법이 전혀

없었으리라는 점이다. 결국 이 그림이 당·송의 초기 회화가 아니라 명대 말기의 작품이라고 할지라도, 우리에게 소중히 여길 만한 가치 있는 문제를 제시하는 데에 방해가 되지는 않는다.

제 6 장 · 눈

清曉瓻棱拂彩霓, 이른새벽에 기와 위로 무지개 펼쳐 있고
仙禽告瑞忽來儀. 신선 같은 새는 행운을 알리며 홀연히 춤을 추네.
飄飄元是三山侶, 멋스럽게 멀리 날아가니 삼산 짝을 두었는지
兩兩還呈千歲姿. 쌍쌍이 돌아오는 자태는 천년을 갈 모양이로다.
似擬碧鸞棲寶閣, 마치 푸른 난새처럼 궁궐에 깃드니
豈同赤雁集天池. 어찌 붉은 기러기가 하늘 연못에 모이겠는가?
徘徊嘹唳當丹闕, 배회하며 우는 곳은 응당 궁궐이니
故使憧憧庶俗知. 왕래하며 여러 차례 속세에 알려주네.

황제의 하늘
__「서학도」가 그토록 파란 이유

랴오닝성박물관 소장의 「서학도瑞鶴圖」(그림 1)를 처음 본 것은 2002년 상하이박물관의 〈진당송원서화 국보전晉唐宋元書畵國寶展〉에서였다. 그때 옛 그림에 대한 사람들의 관심이 지금 같지는 않았을 텐데, 나 역시 그렇게 감명을 받았는지 기억나지 않는다. 이 그림을 두번째로 본 때는 16년이 지난 2018년 가을의 선양瀋陽에서였다. 사실대로 말하면, 나도 다른 수많은 사람과 마찬가지로 송대에 가장 쪽빛을 띠는 하늘에 매료되었다. 우리는 무엇 때문에 이 쪽빛 하늘을 떠올리며 잊지 않을까? 오늘날의 황사 현상이 두려워서 푸른 하늘의 소중함을 느끼는 것일까? 아니면 다른 예술사적인 이유가 있는 걸까? 천년 전의 송나라 수도의 푸른 하늘이 오늘날 관람자에게 주는 특수한 시각적 경험을 어떻게 인식해야 할까?

기적의 시간을 증명하다

대다수의 미술사 책에는 다음과 같은 기본 정보가 쓰여 있다. 송 휘종 조길의 「서학도」는 비단 채색에 세로 51센티미터이고 가로 138센티미터다. 이 그림은 길

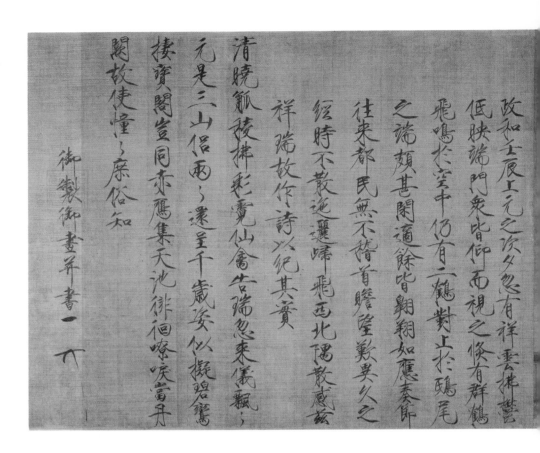

政和壬辰上元之次夕忽有祥雲拂鬱
低映端門衆皆仰而視之倐有群鶴
飛鳴於空中仍有二鶴對止於鴟尾
之端頗甚閒適餘皆翔翔如應奏節
往来都民無不稽首瞻望歎異久之
経時不散迤邐歸飛西北陽散感茲
祥瑞故作詩以紀其實
清曉瓢陵拂彩霓仙禽告瑞忽来儀飄々
元是三山侶兩々還呈千歳姿似擬碧嵩鸞
接賓閶闔同赤鷹集天池徘徊嗥唳當丹
閣故使憧々庶俗知
御製御畫并書一	下

조 주제를 그린 것으로, 고궁박물원 소장의 「상룡석도」, 보스턴미술관 소장의 「오색앵무도」(그림 2)와 한 계열에 속한다. 아마도 모두가 송 휘종 시기 궁정화가가 그린 길조 도상을 집대성한 『선화예람책』에 속할 것이다. 교과서의 지식은 그림 속 시각적 경관 조성을 자세하게 음미하며 읽는 데에 소홀하게 만든다. 이 그림은 결국 무엇을 그린 것이며, 무슨 길조일까? 우리는 작품 자체를 자세히 살펴볼 필요가 있다.[1]

정확히 말하면 이 작품은 한 폭짜리가 아니라 두 부분으로 구성된 그림이다. 제작자는 먼저 견면 한가운데보다 조금 더 왼쪽에 검은색으로 세로선을 그렸고, 오른쪽에는 그림을 그리고 왼쪽에는 글씨를 썼다. 왼쪽의 글씨는 송 휘종 조길이

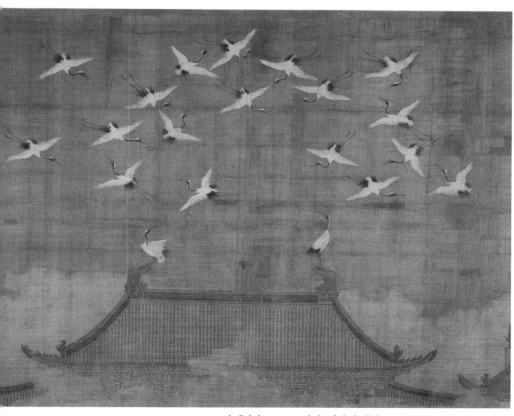

그림 1 조길, 「서학도」, 두루마리, 비단에 채색, 51×138cm, 랴오닝성박물관

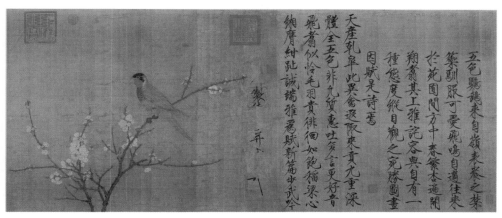

그림 2 조길, 「오색앵무도」, 두루마리, 비단에 채색, 53.3×125cm, 보스턴미술관

쓴 것으로 정화政和 2년(1112) 정월 16일의 기이한 일을 얘기하고 있는데, 이는 오른쪽 그림에서 표현하고자 하는 주제다. 제발 끝에는 "어제어화병서御製御畵并書"라고 쓰여 있다. 이 이름으로 보면 분명히 황제는 이 작품 전체가 모두 그의 손에서 나왔음을 드러내고 있다. '어제'는 황제가 친히 좌측의 칠언시 및 시 앞의 시서詩序를 구상했고, '어화'는 황제가 친히 오른쪽 화면을 그렸으며, '병서'는 황제의 친필로 시가를 썼음을 가리킨다. 요컨대 황제는 중요한 일을 세 번 했다. 이 작품 전체가 황제 한 사람이 제작한 것이다.

황제가 이처럼 중시한 일은 결국 무엇일까? 그는 시와 시서에서 분명하게 말했다.

정화 연간 임진년 대보름 다음날 저녁에 갑자기 상서로운 구름이 진하게 일고 단문을 낮게 비추기에 민중이 모두 우러러보았다. 갑자기 여러 마리의 학이 하늘을 날며 울부짖고 학 두 마리가 치미 끝에 마주앉았는데 자못 매우 한적해 보였다. 나머지 학들은 모두 선회하며 날아 마치 율동을 맞추는 듯했다. 왕래하던 도성 백성들 중 머리를 조아리며 바라보지 않는 사람이 없었고, 오랫동안 감탄하며 기이하게 여겼는데 시간이 지나도 흩어지지 않아 구불구불 돌아가 서북쪽 모서리에서 날다가 흩어졌다. 이에 길조를 느끼며 시를 지어 그 사실을 기록한다.政和壬辰上元之次夕, 忽有祥雲拂郁, 低映端門, 衆皆仰而視之. 俄有群鶴飛鳴于空中, 仍有二鶴對止于鴟尾之端, 頗甚閑適. 餘皆翔翔, 如應奏節. 往來都民無不稽首瞻望, 嘆異久之, 經時不散, 迤邐歸飛西北隅散. 感玆祥瑞, 故作詩以紀其實.

清曉觚棱拂彩霓, 이른새벽에 기와 위로 무지개 펼쳐 있고
仙禽告瑞忽來儀. 신선 같은 새는 행운을 알리며 홀연히 춤을 추네.
飄飄元是三山侶, 멋스럽게 멀리 날아가니 삼산 짝을 두었는지
兩兩還呈千歲姿. 쌍쌍이 돌아오는 자태는 천년을 갈 모양이로다.
似擬碧鸞棲寶閣, 마치 푸른 난새처럼 궁궐에 깃드니
豈同赤雁集天池. 어찌 붉은 기러기가 하늘 연못에 모이겠는가?
徘徊嘹唳當丹闕, 배회하며 우는 곳은 응당 궁궐이니

故使憧憧庶俗知. 왕래하며 여러 차례 속세에 알려주네.

　이 글이 오른쪽 그림을 이해하는 관건이다. 시서와 칠언시에서 얘기한 것은 모두 한 가지 사건이다. 이 일이 상서롭게 여겨지는 까닭은 똑같은 네 가지 요소에 기반한다. 첫번째 요소는 구름으로, 시서에서는 '상운祥雲'이라 했고 시가에서는 '채예彩霓'라 했다. 두번째 요소는 시서의 '단문端門', 시가의 '고릉觚稜'인데, 궁전 건축물의 용마루를 가리킨다. 북송 황궁의 단문을 선덕문宣德門이라 했는데, 그 지위는 명·청 쯔진청의 우먼에 해당한다. 공교롭지 않은가? 상운이 다른 곳이 아닌 바로 여기서 떠올랐다. 세번째 요소는 백학인데, 시서의 '군학群鶴', 시가의 '선금仙禽'이 그것이다. 그들은 단문 위에서 춤추며 날고 있다. 이 세 가지에 대해 거의 모든 사람이 주목했지만, 네번째 요소는 거의 유의하지 않았다. 네번째 요소는 관람인데, 도성 백성들이 모두 관람할 뿐만 아니라 우러러본다. 이것이 가장 중요하다. 만약 볼 수 있는 사람이 없다면 그 상서는 상서가 아니다. 이른바 상서란 하늘이 황제에게 내리는 영명한 통치이자 '포상'이다. 물론 자기 자신에게 상을 줄 수 없기 때문에 상서는 반드시 백성의 눈으로 봐야 한다. 이것이 바로 시서에서 쓴 "민중이 모두 우러러보고衆皆仰而視之" "도성 백성들 중 머리를 조아리며 바라보지 않는 사람이 없는都民無不稽首瞻望" 장면이다. 곱씹어볼 만한 것은 상서가 점차 발전하는 과정이며 관람도 하나의 과정이라는 점이다. "민중이 모두 우러러보는" 것은 상운이 단문에서 올라가는 모습인데, 이는 마치 은막을 펼치는 것과 같아 관중은 가극의 내용을 아직 알 수 없다. 이후에 배우 역할을 하는 여러 마리 학이 출현한다. 여러 마리 학의 출현으로 사람들이 놀라게 되는 공연이라야 비로소 "도성 백성들은 머리를 조아리며 바라보지 않는 사람이 없다"라고 할 수 있다. 시작 단계에서는 감상자 수가 비교적 많을 뿐이나, 이후 결국 '도민都民'까지 확장된다. 공연이 시작되자 관중은 움직임의 폭이 크지 않은 동작으로 "앙이시지仰而視之" 하나, 후에는 전신을 엎드려 절하는 동작인 "머리를 조아리며稽首" 고개를 들어 "바라본다瞻望". 이는 상서가 충분히 관람되고 이해되었음을 설명한다.

　카이펑의 전 백성은 이 상서로운 경관의 '증인'이 되었다. 가극의 한 막처럼 구름은 분위기를 조성하고 학은 배우이며 카이펑 백성이 관중이다. 감독이 누구든

간에 이 모든 배후의 핵심은 당연히 황제다. 시서와 제시에서 송 휘종은 결코 자신이 등장한다고 말하지 않았다. 휘종 입장에서 자신이 상운과 서학을 본 여부는 중요하지 않으며 백성들이 '모두' 보았다는 점이 중요하다. 이것이 바로 시가가 마지막 구절에서 "왕래하며 여러 차례 속세에 알려주는故使憧憧庶俗知" 것을 강조한 이유다.

작품은 그림과 문장으로 나뉜다. 시문에서는 상서로움의 특징을 네 가지 측면에서 강조했는데, 오른쪽의 그림도 이와 같이 볼 수 있을까?

어떤 감상자라도 그림의 시각 요소는 네 가지뿐이라고 분석할 수 있을 것이다. 첫째는 푸른 하늘이고, 둘째는 푸른 하늘에 돋보이는 여러 학이며, 셋째는 건축물의 지붕이고, 넷째는 건축물을 두른 상서로운 구름이다. 마지막 세 가지 요소는 완전히 시문 속의 세 요소, 즉 여러 학과 단문 용마루, 상운에 대응할 수 있다. 첫번째 도상 요소인 푸른 하늘은 전체적인 배경을 강조한다. 이와 같이 본다면, 시문 속의 네번째 요소인 '관람'만이 그림에서 구체적인 대응물을 찾을 수 없다. 왜냐하면 그림에는 사람이 없고 고개를 들고 바라보는 백성도 없기 때문이다. 하지만 반드시 사람을 그려야만 할까? 화가가 사람의 눈에 보이는 광경을 모방할 수는 없는 걸까?

사실 '관람'은 이미 그림의 몇몇 도상 요소로 구성된 '기이한 풍경' 속에 포함되어 있다. 즉 구름, 학, 단문같이 사람들이 일상적으로 흔히 볼 수 없는 특정한 장면을 조합하여 백성들이 최종적으로 이것이 하늘의 상서라고 이해한다는 점을 강조한다. 자세히 살펴보면 선덕문의 처마와 지붕받침을 명확히 그리지 않았기 때문에 그림의 시점은 위로 올라가 선덕문에 서 있는 백성이 아니라 선덕문의 처마와 평행을 이룬다. 하지만 그림에서 건축물은 낮게 내려가 지붕만 보이는데, 휴대폰으로 하늘을 즐겨 찍는 사람은 응당 이러한 클로즈업 구도를 이해할 것이다. 클로즈업 시점에서는 몰입감이 저절로 생긴다.

마찬가지로 랴오닝성박물관은 대형 북송 노부동종鹵薄銅鐘을 소장하고 있는데, 종 몸통에 성밖으로 행차하는 의장儀仗을 새겼다. 그 중심이 바로 선덕문의 전경이다.(그림 3) 그 시점은 대략 중심 건물의 처마와 서로 평행을 이루고, 하늘은 마찬가지로 구름으로 가득찼다. 여기에 학만 추가하면 1112년의 상서를 완벽하게

그림 3 북송 노부종의 몸통 부분. 랴오닝성박물관

표현할 수 있다. 하지만 화가는 이처럼 간단하고 쉬운 방법을 쓰지 않고, 몰입감으로 충만한 구도로 백성이 상서로운 현상을 바라보는 시선을 묘사했다.

이처럼 뛰어난 배치에서 푸른 하늘은 어떤 작용을 일으킬까? 시서든 시가든, 모두 푸른 하늘을 언급하지 않고 기껏해야 "하늘을 날며 울부짖는다飛鳴於空中"라고 표현했다. 화가는 단지 안개와 황사가 없는 서학의 짙은 쪽빛을 표현하려 했던 것일까?

백성과 즐거움을 함께하다

송나라 회화와 모든 중국 고대 회화 중 「서학도」처럼 하늘 전체에 남색을 칠한 경우는 많지 않다. 사실 휘종은 이미 시서에서 우리에게 답을 주었다.

상서로운 일이 발생하려면 시간, 장소, 주인공이 있어야 한다. 구름, 학, 단문으

로 이루어진 상서 광경의 시간은 매우 명확하다. 즉 '상원지차석上元之次夕', 1112년 정월 16일 밤이며 이 시간이 상당히 중요하다. 고대 명절에서 신년과 원소절은 가장 크고 중요한 명절인데, 두 명절은 크게 다르지 않고 경축 행사도 함께 열린다. 두 명절 모두 휴일인데, 특히 원소절의 경우 송대에는 5일 동안 쉬었다. 맹원로의 『동경몽화록』의 기록에 의하면, 원단元旦으로부터 카이펑부는 대형 원소등회를 준비하기 시작한다. 어디에서 했을까? 바로 단문 선덕루를 마주한 황궁 대문 바깥의 길에서 거행했다. 여기에 색색의 대형 가설막을 올리고 그 안에 다양한 색의 등롱을 걸어놓아 빛의 산으로 변모시킨다. 각종 곡예나 잡극 공연도 가설막을 중심으로 전개된다. 선덕루 밖에서 원소절 경축 행사를 치르는 까닭은 황제와 백성이 함께 즐기기 위해서다. 이곳이 천자가 거주하는 황궁과 백성이 거주하는 카이펑성의 접점이기 때문이다. 특히 송 휘종 선화 연간에는 매년 원소절 때마다 선덕루 밖에 '선화 연간에 백성과 즐거움을 함께하다宣和與民同樂'라는 팻말을 걸기도 했다.

　원소절의 공식 경축 행사는 정월 15일 저녁에 시작된다. 조화롭게 장식한 채색 가설막이 이날 저녁에 설치되어 본격적으로 흥을 돋우고 정월 19일까지 지속되다가 채색 등롱을 수거하고 연극용 막을 철거하면서 5일 동안의 휴가를 끝맺고 보통의 일상으로 되돌아간다. 이론상으로는 북송 황제는 성루에 나타나 빛의 산과 공연을 즐기면서 백성과 즐거움을 함께하는데, 이는 바로 대보름날 저녁이지만 변화가 있을 수 있다.[2] 『동경몽화록』의 기록에 따르면 휘종 때 관습이 된 듯한데, 경축 행사는 비록 정월 15일에 시작되지만 휘종 황제는 종종 정월 16일 저녁에서야 공식적으로 단문에 나타나 백성들에게 볼거리를 제공했다. 맹원로는 원소절 때 황제가 매우 바빴다고 말했다. 상원절上元節은 중요한 도교 명절이기 때문에 14일과 15일 이틀 동안 연이어 바삐 지냈는데, 14일에 "수레를 타고 오악관 영상지에 행차하며車駕幸五嶽觀迎祥池", 15일 원소절 당일은 황실 도관道觀에 가서 "상청궁에 가야詣上淸宮" 했기에 이틀 모두 황궁으로 늦게 돌아왔다. 정월 16일 황제는 마침내 외출하지 않아도 되었지만, 이날은 그가 선덕루에 나타나 백성과 즐거움을 함께해야 했기 때문에 오히려 가벼운 휴식도 할 수 없었다. 오전부터 줄곧 수많은 의식을 치르고 거의 밤 11시에서 새벽 1시가 되어서야 어가로 돌아갔다.

(정월) 16일, 황제는 궁궐에서 나오지 않는다. 황제는 조반을 다 드시고 나서 선덕문으로 올라갔다. 음악이 울리면 주렴이 올라가고, 천자가 성루 가까이 다가가 만백성에게 그 모습을 드러냈다. 선덕문 밑으로 먼저 오는 사람들은 천자의 모습을 직접 볼 수 있다. …… 만백성이 마음껏 즐겼다. …… 때때로 성루 위에서 천자의 하사품을 입에 물고 금봉이 여러 채붕과 장막으로 날아 내려왔는데, 이러한 천자의 하사품은 끊이지 않고 계속 내려졌다. 여러 채붕과 장막에서는 가기들이 다투어 새로운 노래를 불렀고, 산붕과 노대를 따라 아래위로 음악소리가 끊이지 않았다. 서타루西朶樓 아래에서는 카이펑 부윤이 군사를 파견해 통제했고, 장막 앞은 늘어선 죄인들로 가득찼다. 그리고 계속해서 판결을 내려 어리석은 백성들에게 경고를 했다. 성루 위에서는 때때로 천자가 구두로 칙령을 내려보내 특별히 죄를 사면해주기도 했다. 이때 화려한 등과 귀중하고 거대한 횃불 및 달빛이 안개와 함께 조화를 이루고, 가까이에나 멀리에나 휘황찬란한 등불이 가득 있었다. 밤 11~1시 정도가 되면 성루 위에서 작은 홍사등롱이 줄을 타고 올라가다 허공 가운데 멈추었는데, 카이펑부 사람들은 이를 보면서 모두들 황제가 궁궐로 돌아갔음을 알게 되었다. 순식간에 성루 밖에서 채찍질하는 소리가 난 뒤 산붕과 성루 위아래에 있던 등불 수십만 개가 동시에 꺼졌다.十六日, 車駕不出. 自進早膳訖, 登門, 樂作卷簾, 御座臨軒宣萬姓, 先到門下者, 猶得瞻見天表. …… 縱萬姓游賞. …… 時復自樓上有金鳳飛下諸幕次. 宣賜不輟. 諸幕次中, 家妓競奏新聲, 與山棚露臺上下, 樂聲鼎沸. 西條樓下, 開封尹彈壓, 幕次, 羅列罪人滿前, 時復決遣, 以警愚民. 樓上時傳口敕, 特令放罪. 于是華燈寶炬, 月色花光, 霏霧融融, 動燭遠近. 至三鼓, 樓上以小紅紗燈球, 緣索而至半空, 都人皆知車駕還內矣. 須臾聞樓外擊鞭之聲, 則山樓上下燈燭數十萬盞. 一時滅矣.

이것이 바로 「서학도」의 맥락이다. 이러한 상서로운 풍경은 황제가 백성과 즐거움을 함께하는 1년 중 가장 중요한 날에 출현한다. 백성들은 앞다투어 모여들어 황제의 얼굴을 직접 보고 싶어했다. 황제가 매년 나타난다지만 백성들이 매년 선덕루 아래로 비집고 들어갈 수 있다는 보장은 할 수 없다. 많은 사람이 황제를 보지 못해 안타까워하거나 혹은 선덕루 아래에서도 황제를 보지 못할 때, 이를 대체할 기이한 풍경이 출현했다고 짐작할 수 있다. 이에 그림에서 대칭을 이루는

우러러보는 시각은 확실히 백성의 시각임을 알 수 있다. 이론상으로 선덕루 아래에 있는 백성들이 보는 경관이지, 선덕루 위에 있는 황제가 보는 경관은 아니다. 즉, 이러한 상서는 완벽하게 황제의 출현을 상징한다.

이 경관은 정월 16일 저녁에 출현하는데 이른바 '석夕'은 '칠석七夕'과 유사하다. 여기에서는 저녁 무렵 석양이 아니라 밤을 가리킨다.[3] 이때 선덕루 밖에는 빛의 산이 반짝반짝 빛나고 음악을 연주하는 소리가 매우 요란하며 악대는 때때로 백성들에게 만세를 부르도록 유도한다. 상운과 백학이 이렇게 갑자기 카이펑 밤하늘에 출현한 것이다.

송대의 밤하늘

천만 백성들이 길조 현상을 향해 엎드려 절하고 함께 환호하는 광경이 얼마나 장관일지 짐작할 수 있다. 하지만 애석하게도 현존하는 문헌에서 1112년 정월 16일에 이러한 상서가 생겼는지 여부를 찾을 길이 없다. 하지만 이는 결코 중요하지 않으며 이 작품 속 카이펑 성의 만백성이 이를 목격한 증인이다. 이처럼 특수한 상황과 장소에서 상서가 출현하지 않는다면 무척 곤란해진다. 일찍이 선덕루 아래에 모여 황제를 바라봤다는 맹원로가 매년 이날 저녁에 "때때로 성루 위에서 금봉이 날아 내려왔다時復自樓上有金鳳飛下"라고 말하지 않았던가. 이 금봉金鳳이 바로 최대의 상서 가운데 하나다.

요컨대 사람들이 동경하는 「서학도」의 남색은 결코 구름 한 점 없이 쾌청한 대낮의 푸른 하늘이 아니라 한밤중의 짙은 남색이다. 밤중이라야 비로소 이처럼 남색을 띨 것이다. 이 밤하늘의 남색 자체가 바로 상서다. 다소 기이한 것은 황제의 행차가 끝나갈 때 비로소 이러한 남색이 출현한 점이다.

1260년대 남송 이종 조윤의 황후 사도청의 생일 때, 이종 황제는 궁정화가에게 긴 두루마리 「백화도」를 제작케 하여 황후에게 생일 선물로 주었다. 그림의 수십 단段을 각종 화훼로 채웠으며, 뒤의 4단은 길한 천문 현상을 그려넣었다. 그중 한 단이 매우 특수한데, 바로 한밤중에 하늘로 머리를 들어올려야만 볼 수

祥開椒閣耀珠躔　初度南薰入舜弦
環珮鏘鏘端內則　與天齊壽萬斯年

癸丑

그림 4 작가 미상, 「백화도」 중의 밤하늘, 두루마리, 비단에 채색, 지린성박물관

있는 광경이다.(그림 4)

밤하늘은 「서학도」보다 짙은 남색이다. 정중앙에는 별을 두었으며 사방에는 솜사탕 같은 흰 구름으로 둘러 마치 고개를 들어 하늘을 바라보니 돌연 구름이 걷히고 별이 나타나는 듯하다. 이 별은 이른바 '경성景星'으로 상서의 조짐이다. 짙은 남색 밤하늘과 대비를 이루는 것은 다른 선 모양의 구름이 붉은색, 노란색의 색깔을 띠고 나타나는 것인데, 이것은 최대의 길조인 '오색운五色雲'으로 '경운'이라고

도 부른다. 이 오색구름은 사실 「서학도」의 상운이다. 자세히 보면 선덕루를 두르고 있는 상운 몇 곳은 붉은색을 띠는데, 바로 휘종의 제시에서 말한 '채예'로 남색 밤하늘과 놀라운 대비를 이룬다.(그림 5)

「백화도」에서 흰 구름이 펼쳐지고 채색 구름이 올라가며 경성이 나타나는 경관은 마음으로 「서학도」를 따르고 있다. 한 선배 학자의 연구에 따르면, 이 작은 두루마리는 후세 사람의 임모작일지도 모른다. 남송 이종 궁정화가의 원작은 한번 보면 잊히지 않는 남색이거나 북송 말의 「서학도」와 비슷할지도 모른다. 「서학도」와 마찬가지로 화면 왼편에는 제시가 있다.

祥開椒閫耀珠纏, 길조가 후비 궁실에 열려 주전 비추고
初度南薰入堯舜. 처음으로 남훈문 지나 요순 나라 들어간다.
環佩鏘鏘端內則, 환패 소리 단문 안에서 쟁쟁하고
與天齊壽萬斯年. 하늘과 함께 만년토록 장수하리라.

그림 5 「서학도」(부분)

제6장
눈

이는 황제가 황후에게 보내는 축복이며, 황후의 권력을 증명하는 일종의 시각적 증서다. 여러 해가 지난 뒤 사 황후는 사 태후가 되었는데, 그녀는 남송 임안의 성문을 열고 쿠빌라이 군대를 맞이하게 되었다.

남송의 밤하늘이 황제와 황후의 화합을 보여주는 길조라면, 북송의 밤하늘은 정밀하고 깊은 정치 이념의 은유라고 할 수 있다. 백성들이 본 경관은 황제 정치의 신분적 상징일 뿐만 아니라, 황제의 종교를 상징하는 것이기도 하다. 춤추며 나는 백학은 짙푸른 하늘이 돋보이는 가운데 아름답고도 감동적이다. 학은 도교의 유명한 상징물이며, 바로 도교 '상원절'의 가장 좋은 암시이기도 하다. 학춤 관람도 역사가 유구한 선인의 오락 중 하나다. 특수한 방식으로 상서를 드러냄으로써 송 휘종은 그의 가장 큰 정치적 이상을 암시한다. 즉, 모든 백성을 기적의 증인으로 만들었고, 상서의 수혜자가 되게 했으며, 상상 속 선인으로 만들었다. 그가 백성에게 내린 이러한 은택은 하늘이 상서로써 그를 포상하는 이유다.

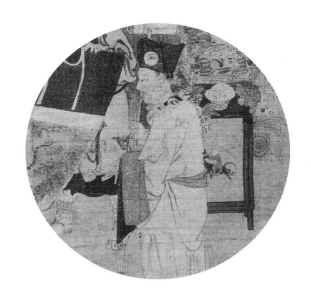

人命至重, 사람 목숨 가장 귀중하니
有貴千金. 황금 천 냥보다 고귀하다.
一方濟心, 처방 하나로 구하는 마음
德逾于此. 이보다 더한 공덕 없노라.

2.

그림으로 병을 치료하다
ㅡ「관화도」 속 그림

14억 중국 인구 중에 극소수의 사람만이 미술관, 박물관, 화랑에 자주 출입하며 회화를 감상하는 것처럼, 그림 감상은 고대에도 고아한 취미였다. 고대의 문인에게 글씨·그림·거문고·바둑 등 '사예四藝'는 줄곧 그들이 손에 쥔 문화적 무기였다. 심지어 명대의 남성 엘리트 문인은 "서화를 보는 것은 미인을 마주하는 것과 같다看書畵如對美人"라고 비유한 적도 있는데, 여기에 시각적 유희나 문화 주제 및 권력의식이 남김없이 드러난다. 하지만 고대에 남녀노소를 막론한 일반 민중이 그림을 감상하는 경우가 없었을까? 당시 그들이 그림을 보았다면 어떠한 그림을 감상할 수 있었을까? 이러한 그림을 감상하는 과정에서 그들이 생각한 것은 엘리트 문인이 표방한 이념과 같았을까? 「관화도」(그림 6)라고 하는 작은 둥글부채 그림이 우리에게 위 질문에 대답하는 데에 약간의 영감을 제공할지도 모르겠다.

에워싸고 관람하다

가로세로 모두 24.3센티미터의 비단으로 만든 둥글부채는 손에 들고 더위를

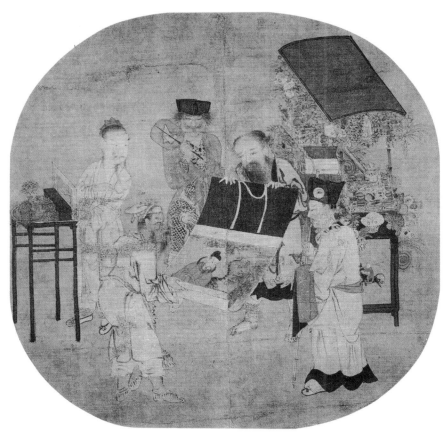

그림 6 작가 미상, 「관화도」(한 면), 비단에 채색, 24.3×24.3cm, 미국 개인 소장

식히는 데 더없이 좋은 도구이자, 장소와 때를 가리지 않고 감상할 수 있는 그림이기도 하다. 우리들이 '화안畵眼'이라고도 부르는 둥글부채의 중심에 그림 한 폭이 들어 있다. 다섯 사람이 이 그림을 앞뒤로 에워싸고 함께 감상하고 있다. 이 둥글부채 그림을 「관화도」라고 부른다. 둥글부채에는 화가의 제관이 없다. 송대 회화로 여겨지지만 화면을 묘사한 기교에서 보면 송대보다 약간 이후일 것이다.

그림의 내용과 주제는 그다지 분명하지 않다. 그림 속 다섯 사람은 누구인가? 그들이 함께 모여 보는 것은 무슨 그림인가? 그들은 왜 이 그림을 보고 있는가?

그림 정중앙에 흔적이 남아 있다. 둥글부채 부챗살의 위치인데, 이 선이 둥글부채를 좌우 두 부분으로 나눈다. 오른쪽에는 두 사람, 왼쪽에는 세 사람이 있

다. 우리가 볼 수 있듯 이 흔적은 부채를 쥔, 붉은 옷을 입은 사람과 그림을 잡은 노인 사이의 협소한 공간에 있는데, 두루마리 그림을 잡은 노인의 손가락, 그림 속 동물의 꼬리, 그림 속 그림의 족자를 지나 마지막으로 노인의 우측 발가락을 거쳐 완벽한 이등분선을 이룬다. 다섯 사람 중 가운데에 있는 붉은 옷을 입은 사람은 그림의 맨 뒤에 정면으로 서 있다. 그 외에 화면 좌우 양쪽의 네 명은 대략 대칭으로 출현한다. 한 사람은 오른쪽 측면, 한 사람은 좌측 측면에 서 있고, 한 사람은 고개를 오른쪽으로 돌렸고, 한 사람은 왼쪽으로 등을 돌렸는데, 교차하는 리듬감을 주어 여러 사람이 감상하고 있는 그림의 중심적 위치를 강조하고 있다.

그림 속 그림은 족자 형태로 완전히 펼치지 않았기 때문에 그림의 상단 부분만 보인다. 둥근 깃의 붉은 도포를 걸치고 머리에 복두를 쓰고 세 올로 검은 수염을 기른 남성이 맹수에 올라타 있으며 맹수는 꼬리를 세우고 있다. 옆에 있는 큰 나무는 희미하게 그려졌다. 그림 족자의 남자 주인공을 포함해 총 여섯 명을 그렸다고 할 수 있으나, 어느 한 사람도 내력이 분명하지 않다. 확실한 것은 그림 속 인물이 모두 조예가 깊고 여유로운 풍류 문인이 아니라는 점이다. 그들이 보고 있는 그림은 조예가 깊은 문사들이 즐겨 감상하는 한적한 산수가 아니라 귀신의 형상과 유사한 불가사의한 것이다.

의사와 눈

'그림의 눈'으로서 붉은색 도포를 입고 맹수를 타고 있는 사람이 열쇠다.(그림 7) 그가 탄 짐승은 긴 꼬리가 있으며 상단에는 짙은 색의 얼룩무늬가 있는 맹호다. 호랑이를 탄 신선 가운데 가장 유명한 사람은 장천사張天師와 조공명趙公明이다. 전자는 귀신을 잡고 악귀를 물리치는 도교의 신이고, 후자는 벽사의 신이었다가 어찌된 일인지 점차 재신財神으로 변모했다. 장천사와 조공명은 모두 도교의 신선이다. 회화 도상에서 그들은 모두 머리에 도관道冠을 쓰고 손에는 악마를 쫓아내는 무기를 들고 있다. 조공명은 "머리에는 철관을 쓰고, 손에는 쇠 채찍을

그림 7 「관화도」(부분)

쥐었고, 얼굴은 검은 석탄 같으며, 수염은 사방으로 펼쳐졌고, 호랑이를 타고 있다.頭戴鐵冠, 手執鐵鞭, 面如黑炭, 鬍鬚四張, 跨黑虎." 그런데 장천사는 일관되게 몸에 도포를 걸치고 손에는 보검을 쥐고 누런 호랑이를 타고 있다. 서로 비교해보면 알 수 있듯이, 「관화도」에서 그림의 눈 부분인 붉은 도포를 걸치고 호랑이를 탄 사람은 허리에 옥대를 찬 일개 문관으로 보인다. 그는 누구일까?

이 문제를 푸는 실마리는 둥글부채 그림의 다른 곳에 숨어 있을 것이다.

「관화도」에서 한 인물의 신분은 구별할 수 있다. 바로 그림 오른쪽 앞에 머리에 사각형의 두건을 쓴 노인이다. 그의 두건 상단에는 눈을 그린 원형의 장식이 있다. 자세히 보면 그의 목에도 간판 장식이 걸려 있고 둥근 간판에 모두 눈이 그려져 있다. 눈이 그려진 둥근 간판은 의사의 표지이니, 이 노인은 죽어가는 사람을 구하고 부상자를 돌보는 의사임을 나타낸다.

대략 남송시대부터 의사들은 일반적으로 눈 모양을 기호로 삼았다. 그림의 예는 남송 이송의 「화랑도」에서 볼 수 있는데 행상인 목에 눈이 그려져 있다. 좀더 특별한 경우는 고궁박물원에 소장되어 있는 서화인데, 머리에 높은 모자를 쓴 사람의 모자와 몸에 수많은 눈 무늬가 있고 비스듬히 멘 보따리가 큼직한 눈으로 장식되어 있다. 연극사가 저우이바이周貽白, 1900~77는 이 그림은 잡극 「안약산眼

그림 8 작가 미상, 「안약산도」(한 면), 비단에 채색, 23.8×24.5cm, 고궁박물원

그림 9 바오닝사 벽화 속의 의사와 술사

藥酸」의 장면이며, 안과의사가 사람들에게 안약을 파는 광경을 표현한 것이라고 여겼다. 그래서 이 그림을 「안약산도眼藥酸圖」라고 부른다.(그림 8) 눈을 의사의 기호로 사용하는 것이 최초의 의사 간판을 안과의사가 내걸었던 데서 유래했다고 볼 수도 있다. 하지만 눈이 의사가 병을 치료하는 방식과 관련이 있다는 추론이 더욱 가능성이 있다. '망문문절望聞問切, 보고 듣고 묻고 만지다'에서 '망望'이 가장 중요한 진단 수단인데, 바로 눈을 사용한다. 아마도 여기에서 출발하여 눈 도안이 점차 의사의 기호가 된 듯하다.

고대의 의사는 대체로 두 유형이 있다. 하나는 고정된 진료소가 있는 의사이고 다른 하나는 떠돌이 의사로, 사방으로 다니면서 환자를 진료한다. 몸에 의사 기호를 단 절대다수는 떠돌이 의사다. 그들은 의원이나 진료소가 없는 벽촌을 돌아다니면서 거리에서 자신의 신분을 알아볼 수 있도록 몸에 광고를 둘렀다. 「관화도」의 의사가 바로 떠돌이 의사인데, 그 모습은 산시 쉬저우 유위현右玉縣 바오닝사寶寧寺의 명대 초기 수륙화에 나오는 떠돌이 의사와 매우 유사하다. 수륙화 제57폭에서 그린 것은 "왕고구류백가제사예술중往古九流百家諸士藝術衆"(그림 9)인데, 역시 사회에서 활동하는 여러 부류의 직업군이다. 화면은 상하로 나뉜다. 하층은 극단이고 상층의 우두머리인 두 노인은 각기 여기저기 돌아다니는 의사와 점치

는 술사다. 그 뒤에는 목공, 금공, 도공 등이 뒤따르고 있다. 연로한 의사는 검정색 도포를 입고 머리에도 검정색 두건을 썼다. 두건에는 눈을 그린 둥근 패를 붙였고, 몸에 눈 간판을 걸쳤으며, 큰 눈이 장식된 보따리를 짊어졌다. 이는 전형적인 떠돌이 의사로, 여러 직업군의 장인과 함께 사방을 돌아다니면서 고객을 찾아다닌다. 재미있는 것은 의사인 그가 도리어 한쪽 눈이 멀었다는 점이다. 의사곁의 흰 도포를 입은 술사는 "만사는 사람의 계산대로 되지 않으며, 일생은 모두 운명이 배정한다萬事不猶人計較, 一生都是命安排."라는 문구가 쓰인 네모진 부채를 쥐고있다. 그는 나이가 적지 않으며 수염과 머리카락이 온통 하얀데, 죽장을 쥐고 비틀거리며 앞으로 나아간다. 「관화도」의 의사도 손에 죽장을 쥐고 있는데 바오닝사 수륙화의 술사와 의사를 합체한 듯하다. 그의 존재는 「관화도」의 주제를 의사와 의원으로 이끈다.

약의 신

의사의 출현은 그림의 기타 도상을 해독하는 데 실마리를 제공한다. 그림 오른편 의사의 뒤에는 직사각형의 큰 탁자가 있고, 그 위에는 화초를 비롯한 각종 기물이 놓여 있으며 그 위에 일산이 있다. 이는 시장에서 흔히 볼 수 있는 노점이다. 이 노점은 그림에서 어떤 위치를 차지할까? 이 떠돌이 의사의 임시 의원은 아닐까?

큰 노점 탁자 측면에 한 그림이 보인다. 붉은색 도포를 걸친 사람이 검은색 동물을 타고 있는 모습을 작게나마 볼 수 있다. 동물 머리가 의사에 의해 눌렸으나, 길게 치켜든 꼬리를 보면 말이라고는 할 수 없고, 나귀 같기도 하고, 어쩌면 개일수도 있다. 붉은색 도포를 입은 사람은 머리카락이 없고 어깨에는 작은 홍기紅旗를 메고 있는 어린아이의 형상이다. 그는 도대체 누구이며, 그림 정중앙의 호랑이를 탄 붉은색 도포를 입은 문관과는 어떤 관계일까?

다행히 명대 화가 구영의 작품으로 전해지는 「청명상하도」에서 한 의원을 발견했다.(그림 10) 이 의원은 번화가에 위치해 있고 세 칸의 건축물은 자못 규모를

갖추고 있다. 옥외에 세운 병풍 모양 간판에는 '소아내외방맥약실小兒內外方脈藥室'이라 쓰여 있는데, 일종의 '소아과'다. 안에서는 의사 두 명이 진료하고 있다. 모두 머리에 사각형 두건을 썼으며 한 사람은 약국을 열고 탁자에 앉아 있고, 한 사람은 어린이의 맥을 짚고 있다. 재미있는 것은 의원의 처마 아래에 네 폭의 조병弔屏, 벽에 건 병풍이 걸린 점이다. 가장 왼쪽의 간판 가까이에 있는 조병에는 원형의 눈을 그렸는데, 이것이 의원 기호다. 두번째 그림에는 어린이를 안고 있는 여성이 그려져 있는데, 이는 분명 이 의원의 소아과적 특성과 관련이 있음을 알려준다. 세번째 그림에는 어깨에 작은 깃발을 메고 꼬리가 높이 올라간 검은색 동물 위에 앉아 있는 어린이가 그려져 있다. 이 형상은 대번에 「관화도」의 노점 옆에 장식된 그 어린이를 생각나게 한다. 가장 재미있는 것은 네번째 조병인데, 호랑이를 타고 있는 붉은색 도포를 입은 관원을 그렸다. 이는 「관화도」 두루마리 그림에서 호랑이를 타고 있는 문관이다.

구영이 그린 「청명상하도」처럼 큰 도시에서는 확실히 의원이 하나 이상 있어

그림 10 전 구영, 「청명상하도」의 아동 진료소, 두루마리, 비단에 채색, 랴오닝성박물관

야 한다. 과연 우리는 그림에서 '약실藥室'과 '전문내상잡증專門內傷雜症'이라는 간판이 걸린 한 의원을 볼 수 있는데, 이곳이 내과 의원이다. 주목할 만한 것은 안의 담장에 큰 그림이 걸려 있는 점이다. 역시 호랑이를 탄 붉은색 도포를 입은 관원을 그렸으며, 비율이 약간 어긋나 있지만 호랑이 몸의 얼룩무늬는 분명히 볼 수 있다. 이로부터 우리는 원형의 눈과 호랑이를 탄 붉은색 도포를 입은 관원이 의원의 공공 표식임을 추측할 수 있는데, 내과든 소아과든 모두 상관없이 걸 수 있다. 그런데 '소아내외방맥약실'에 내건 네 조병 가운데 어린이를 안은 여성과 검은색 동물을 탄 어린이는 소아과의 특수한 표식이다.

이렇게 해서 「관화도」의 인물 관계에 대해 간단하게 정리할 수 있다. 그림의 주인공은 몸에 눈 도상을 걸친 의사이며, 그의 뒤에 놓인 노점은 의사 일을 하는 의원이다. 그는 호랑이를 탄 붉은색 도포를 입은 관원을 그린 족자 그림을 의원 노점 앞으로 온 몇몇 사람에게 보여주고 있다. 호랑이를 타고 붉은색 도포를 걸친 관원을 그린 족자는 사람들이 모두 알고 있는 의원 기호다. 둥글부채의 정중앙에 위치하여 '의醫'가 이 그림의 주제임을 암시하는 듯하다. 의원 노점 측면에 검은색 동물을 탄 어린이 그림을 배치했는데, 그림 속 의사가 소아과에서 명망이 높음을 표명한다.

호랑이를 타고 붉은색 도포를 걸친 관원이 의원의 공공 표식이 될 수 있는데, 이는 각 과 의사들이 공동으로 모시는 신선임을 암시한다. 고대에 의사의 창시자로 들 수 있는 몇몇 중 가장 알려진 사람이 약왕藥王 손사막이다. 손사막은 당나라 초기의 저명한 의사로 후세에 신격화되어 '약왕'이 되었으며 동시에 도교의 신선이 되었다. 전설에 의하면 손사막은 일찍이 용을 굴복시키고 범을 제압했다. 이 때문에 후세의 손사막 초상은 항상 용과 범 그림과 함께 있다. 산시 퉁촨銅川 야오현耀縣, 지금의 耀州區은 손사막의 고향이다. 사람들은 이곳에 약왕묘藥王廟를 세웠는데, 그 안의 청대 벽화에 손사막이 호랑이를 타고 있는 형상이 있다. 호랑이를 탄 형상에 따라 민간에서 손사막이 호랑이를 타고서 용에게 침을 놓는騎虎針龍 전설이 파생되었다. 의사라는 직업의 신으로서 손사막의 초상은 구영의 「청명상하도」처럼 고대 의원에 늘 출현했을 것이다. 애석하게도 이 도화는 직업 화가의 풍속화에 속하여 문인 엘리트의 인정을 받지 못했기 때문에 감식가의 수장

목록에 들어가기 어려웠고, 대부분 역사의 먼지로 사라졌다. 현재 남아 있는 손사막의 초상은 주로 청나라의 채색 목각이며 크기가 매우 작다. 아마도 당시 의원이나 약방에 놓인 물건일 텐데, 대부분 손사막이 호랑이를 타고 두 손은 위로 들어 용의 머리를 잡고 있는 모습을 표현했다. 호랑이를 탄 장천사나 조공명의 도교 신선의 도관과 도포 대신, 손사막은 문사의 도포를 걸쳤고 허리에는 옥대를 매었다.

그림의 의원에는 각종 식물을 가득 걸어놓았다. 이 식물은 분명 단순한 장식이 아니라 신선한 약초일 것이다. 노점 일산의 오른쪽 처마에는 둥글부채의 오른쪽 가장자리가 바짝 붙어 있고, 아래에는 조롱박 하나가 걸려 있다. 조롱박은 술을 담을 수도 약을 담을 수도 있다. 고대의 약방에는 항상 문 앞에 조롱박을 걸어놓아 간판으로 삼았다. 이는 '현호제세懸壺濟世, 조롱박(간판)을 내걸고 세상 사람을 구제하다'의 의미를 암시한다. 「관화도」의 약방 노점에 걸린 조롱박에 길고 붉은 술을 달았는데, 이것 역시 간판일 것이다. 구영의 「청명상하도」에도 약방이 있는데, 문 입구에 '도지약재道地藥材'라는 팻말을 걸어놓았다. 계산대 안에는 점원 세 사람이 분주하게 약품을 포장하고 있다. 약장과 벽은 각종 약초로 가득하며 그 사이를 산뜻하고 아름다운 꽃송이로 장식했으니, 파는 것이 신선한 약초임을 알 수 있다. 고대에는 이를 '생약포生藥鋪'라고 불렀다. 흥미롭게도 처마 아래에 도마뱀과 유사한 네발짐승을 걸어놓았는데, 바람에 말려서 약품으로 만들어놓고 팔리기를 기다리고 있는 듯하다. 약방 가장 왼쪽 벽에는 '도지약재'라는 팻말이 붙어 있고 약초를 걸어놓았다. 약초 끝에는 두 조롱박을 달았으니, 바로 '현호懸壺'의 간판이다.

「관화도」의 약초는 크지는 않지만, 도리어 눈앞에 가득 걸어놓았다. 특히 놀랄 만한 것은 의사의 어깨 뒤 노점에 놓인 정면 두개골이다. 그 옆 탁자 모서리에도 측면 두개골이 있는데, 두개골 눈구멍의 검은색 그림자를 분명하게 분별할 수 있다. 이외에 일산 아래의 약초 더미에 두개골이나 거북 껍데기와 유사한 물품을 걸어놓았다.(그림 11) 이 두개골은 동물의 것이다. 구영의 「청명상하도」에서 약방 처마 아래의 '도마뱀'과 마찬가지로 사람들의 눈길을 끄는 동시에 최고급 약품으로 사용된다. 『본초강목』에서 약에 들어가는 몇 종의 두개골, 즉 고양이 두개골, 여우 두개골, 너구리 두개골, 개 두개골 등을 기록했는데, 갈아서 약에 넣는 뼈는

그림 11 「관화도」(부분)

훨씬 많았다. 「관화도」에서 정면 두개골에는 날카로운 이빨이 있으니 개 두개골
이나 여우 두개골일 것이다.

의사의 우화

이와 같이 「관화도」에서 의술을 펴고, 약을 파는 의사 이미지는 매우 생생하다.
하지만 기이한 것은 그가 진맥을 하지 않고 약왕 손사막의 화상을 꺼내 주위 사
람들에게 보여주고 있다는 점이다. 도대체 조롱박에는 무슨 약이 들어 있을까?

「관화도」에 붉은 옷을 입은 사람이 있다. 그는 머리에 납작한 모자를 쓰고 손
에는 둥글부채 한 자루를 들었으며, 자태는 엉거주춤하고 두 수염은 위로 치켜
올라가 형상이 익살스럽다. 그의 몸에는 수많은 꽃무늬가 있어 몸에 꽉 끼는 얼
룩무늬 옷을 입은 듯하다. 이것은 잡극 중의 광대 형상으로, 극중에서는 관객을
웃기는 역할을 맡는다. 그 꽃무늬는 사실 문신이다. 송대 이래로 문신은 세속 백

성들 사이에서 성행했다. 문신한 사람들은 대부분 시정 건달이다. 따라서 연극 중의 익살스러운 배역은 왕왕 문신으로 비열하고 저속한 신분임을 보여준다. 「약왕산도藥王酸圖」라고 불리는 그림에서 안과의사와 경쟁하는 익살맞은 광대의 팔에도 문신을 그렸다. 배우의 문신은 바오닝사 수륙화에서도 볼 수 있다. 그림 하단에 웃통을 벗은 배우가 있는데, 팔에 운룡雲龍을 새겼다. 「관화도」에서 붉은 옷을 입은 광대 신상에 새긴 것은 아마도 용무늬일 것이다.

우스꽝스러운 배우의 출현은 「관화도」가 연극의 장면임을 암시한다. 송대 이래로 회화와 연극 사이에는 긴밀한 관계가 있었다. 「안약산도」가 바로 전형적인 사례다. 회화에서 표현한 잡극은 대부분 내용이 간단한 연극인데, 「관화도」도 예외는 아니다. 극중에는 다섯 명뿐이다. 붉은 옷을 걸친 익살스러운 광대 외에, 의사가 주연이고 앞뒤로 손에 손사막의 초상을 든 두 사람은 주연급 연기자다. 이 두 사람의 형상도 꽤 재미있다. 두루마리 그림의 윗부분을 든 사람은 도사로, 수염과 머리카락이 대단히 긴 노인이지만, 일부러 동자를 따라 머리카락을 동여매 머리 양쪽에 상투를 틀었다. 그의 맞은편에서 두루마리 그림 아랫부분을 든 사람은 기괴한 두건을 둘렀다. 원대 이래에 의사에 관한 잡극이 적지 않다. 도종의의 『철경록』(권 25) 「원본명목院本名目」에 실려 있는 '제잡대소원본諸雜大小院本'에 '의작매醫作媒' '쌍두의雙斗醫' '의오방醫五方' 등의 이름이 있으니 모두가 의사를 주인공으로 삼은 골계희滑稽戲다. 현재 남아 있는 원나라 잡극에서 의사에 대한 희롱을 자주 볼 수 있다. 모두 돌팔이 의사라고 비웃고 풍자했다. 예를 들면 유당경劉唐卿의 잡극 「오디를 내려주어 채순이 모친을 모시다降桑椹蔡順奉母」에 두 의사, 호돌충胡突蟲' '송료인宋了人'이 등장하는데, 그 두 사람이 병을 치료하면 "사는 사람이 적고, 죽는 사람이 더 많다活的較少, 死者較多."고 했다. 세속 백성의 마음에 긍정적인 의사 이미지는 거의 없는데, 청나라 사람이 편찬한 『소림광기笑林廣記』에서도 돌팔이 의사를 풍자하는 우스갯소리를 볼 수 있다.

「관화도」가 어느 잡극의 장면인지 알 방법은 없다. 하지만 주목할 만한 것은 그림 속 의사가 결코 조롱당하는 부정적 전형이 아니라 긍정적 이미지라는 점이다. 그의 옷차림과 도구는 모두 전문적이다. 그는 진료를 볼 뿐만 아니라 약을 팔기도 하며 진지하고 엄숙해 전혀 우스꽝스럽지 않다. 화가는 의사를 풍자할 의

도가 없으며 그의 의술과 치료법을 찬양하고 있는 듯하다.

그림 속 의사는 왼쪽으로 비스듬히 서 있고, 왼쪽 팔에는 붉은 천, 혹은 붉은 옷을 걷어올리고 왼손을 뻗어 네모난 모양의 조각을 집고 있는데, 윗면에 그림이 있다.(그림 12) 의사가 손에 쥔 조각은 정사각형 종이에 그린 도교 부적 같다. 고대의 의사는 '망문문절'의 의술을 이용하여 사람의 병을 치료하는 일 외에도 주문呪文, 신부神符에 의지해 악마를 쫓아내고 병을 없애는 신비한 행동도 했는데, 이를 '축유祝由'라고 한다. 원대에 의학은 13과로 나누었다. 그중 마지막 과가 바로 '축유서금과祝由書禁科'다. 원·명 양대에 '축유서금과'는 모두 정부의 승인을 얻은 의과의 하나였으며, 청대에 이르러 의과에서 정식으로 삭제되었다. 이른바 '축유'는 환자가 병든 원인을 하늘에 주술로 알리는 것이며, '서금'은 주술로 병을 치료하는 것이다. 부符는 도교의 부록符籙으로 종이, 목판이나 직물에 신비한 의미가 담긴 문자를 쓰거나 도안을 넣어 종이를 불태운 다음 삼키거나 혹은 목판이나 직물을 걸어놓거나 휴대했는데 이렇게 하면 병이 나았다고 전해진다. 이로 보건대 「관화도」에서 의사가 잡고 있는 것은 일반적인 그림이 아니라 일종의 도부다. 이것은 또한 그가 팔에 붉은 옷을 걸치고 있는 이유를 해석할 수 있게 한다. 붉은색은 악귀를 물리치는 색이다. 그가 부록을 든 손을 그림 중앙으로 뻗은 것은, 호랑이를 탄 손사막 그림과의 어떤 연관성을 추측하게 한다.

그림 12 「관화도」(부분)

의원에서는 약왕이자 의사의 조사祖師 중 한 사람인 호랑이를 탄 손사막의 초상을 모시는데, 이는 두려워 떨게 하는 동시에 보호하는 작용을 불러일으킨다. 다시 말해 그의 초상을 보면 약왕과 함께 있음을 느낄 수 있다. 「관화도」에서 손사막의 초상 족자를 두 사람이 펼치고 있는 모습은 바로 '보는看' 동작을 표현한다. 이 그림 속 그림은 '그림의 눈' 위치에 있는데, 약왕이 호랑이를 탄 화상을 감상하는 것이 화면에서 표현하고자 하는 핵심 의미임을 암시한다. 병마를 구제하는 약왕의 초상을 '보는' 것은 의사가 들고 있는 부적과 흡사한 효능을 발휘한다.

일상적으로 사용하는 둥근부채의 「관화도」는 '의술'이라는 주제를 선택했는데, 악귀를 물리치고 병을 없애는 길상적 함의가 있다. 이 둥근부채의 사용자는 평소 이 부채를 가지고 다니면서 가끔 그림의 약왕을 보며 자신의 건강을 지켜주리라 믿을 것이다. 일반 백성의 시각에서 이 그림의 가장 중요한 의의는 이것이다.

一腔余熱血. 가슴에 가득찬 내 뜨거운 피

兩顆光明珠. 밝게 빛나는 구슬 두 알.

聚訟知何事? 시비 다툼은 무슨 일인가?

乾坤笑腐儒. 하늘과 땅이 썩은 선비 비웃는다.

3.
눈먼 사람의 싸움
─「유음군맹도」와 시각 공연

베이징고궁박물원의 회화 수장품 가운데 작가의 낙관이 없고, 화가의 신분을 드러내는 어떠한 문자도 없는 사각형 비단에 그린 그림이 있다. 그 그림의 내용은 매우 기묘하여 눈을 들어 바라보면 서로 잡아당기고 때리는 눈먼 사람 무리가 보일 뿐이다. 이처럼 주제가 기묘하기 때문에 학자들은 이 그림을 「유음군맹도」(그림 13)라고 이름 붙였는데, 남송 후기 풍속화의 뛰어난 대표작 중 하나다.[4]

눈먼 자의 우화

회화 속의 시각장애인을 언급하면 많은 사람이 먼저 16세기 네덜란드 화가 피터르 브뤼헐Pieter Brueghel, 1525~69의 유명한 유화 「장님의 우화」(그림 14)를 떠올릴 것이다. 브뤼헐의 그림에서 눈먼 사람 여섯 명이 한 줄로 늘어서서 큰 걸음으로 전진하고 있는데, 대열을 인솔하는 시각장애인은 이미 앞의 깊은 구덩이 속으로 떨어졌고, 뒤의 사람들은 곧 닥치게 될 위험한 상황을 전혀 깨닫지 못하고 있다. 이 그림의 함의는 중국어의 '눈먼 사람에게 길을 묻다問道於盲'와 같은 효과가 있

그림 13 작가 미상, 「유음군맹도」, 두루마리, 비단에 채색, 82×78.5cm, 고궁박물원

그림 14 피터르 브뤼헐, 「장님의 우화」, 패널에 유화, 86×154cm, 1568, 카포디몬테국립미술관

으며, 더욱 일반적인 견해는 '눈먼 사람이 길을 안내하는盲人引路' 것이다. 이 속어는 불경 고사에서 나왔다. 한 시각장애인은 자신도 길을 보지 못하는데 길을 볼 수 있다고 거짓말을 하여 다른 다섯 명을 이끌고 가다가 함께 똥통에 빠졌다. 물론 브뤼헐이 그린 눈먼 사람은 직접 동방의 불경 고사를 참조한 것이 아니라,『신약성경』「마태복음」15장 14절에 나오는 "눈먼 이가 눈먼 이를 인도하면, 둘 다 구덩이에 빠진다"라는 예수의 말에서 나온 것이다. 성경과 불경의 관계가 어떻든 간에, 같은 점은 두 문화 모두 눈먼 사람이 강력한 문학적 은유로 간주된다는 점이다.

많은 사람들 눈에는 남송의 「유음군맹도」를 브뤼헐의 그림과 비교할 수 있는데, 이는 중국 예술사의 '눈먼 자의 우화'다. 하지만 이러한 비교를 하면서 사람들은 왕왕 한 문제를 간과한다. 「유음군맹도」는 눈먼 사람들이 서로 구타하는 광경을 그렸는데, 이러한 내용은 동서양 문학과 문헌에 모두 나타나지 않는다는 점이다.

사람들은 습관적으로 문자를 통해 그림을 이해하는데, 고대 화가도 항상 문학 속에서 영감을 찾고는 했다. 중국 고대 문학에서 시각장애인과 관련한 우화와 속어가 출현한다. 예를 들면『회남자淮南子』에 나오는 '눈먼 이가 거울을 얻다盲者得鏡'라는 구절은 의미 없는 일을 하는 것을 비유한다. 4세기에 동진 화가 고개지顧愷之, 348~409와 군벌 환현桓玄, 369~404이 대화하던 중에 한 참군參軍이 "눈먼 이가 눈먼 말을 타고 한밤중에 깊은 연못가에 이른다盲人騎瞎馬, 夜半臨深池"라는 말을 만들었는데, 이는 지극히 위험한 일을 비유한다. 불경이 중국에 들어온 이후 불교 경전에 시각장애인과 관련된 수많은 우화가 출현했다. 예를 들면 유명한 '장님 코끼리 만지기盲人摸象'라는 말은『열반경涅槃經』에 나오는데, 이는 불법에 대한 이해가 일방적일 수 있음을 은유한다.『화엄경華嚴經』에도 유명한 눈먼 이 우언이 있다. "마치 눈먼 사람이 보배가 많은 섬에 가서 다니고 서고 앉고 누우면서도 온갖 보배를 볼 수 없는 것과 같다譬如盲人至大寶洲, 若行·若住·若坐·若臥, 不能得見一切衆寶."는 말은 마음이 어리석어 불법을 볼 수 없음을 비유한다. 천여 년 전에 만들어진 눈먼 이 우화는 우리 일상생활의 언어 속에 깊이 스며들어 지금까지도 사용되고 있다.

화가들은 분명히 문학에서 시각장애인에 관한 각종 영감을 얻을 수 있지만 그들은 이러한 눈먼 이의 우화에는 눈을 감았다. 드디어 회화에 눈먼 이를 그리기

시작했을 때 그들은 오랫동안 유행한 눈먼 자의 우화를 선택하지 않고 이전 문헌에서 보지 못했던 눈먼 사람들이 싸우는 모습을 화면으로 옮겨놓았다.

눈먼 사람들의 싸움

토론에 들어가기에 앞서 중국 회화 속 '눈먼 사람들의 싸움'을 살펴보아야 한다. 지금 세상에 남아 있는 그림 중 남송 화가의 작품으로 확정된 「유음군맹도」는 결코 유일한 예가 아니며, '눈먼 사람들의 싸움'이라는 시각적 전통의 초기 실례다. 이후 명·청 시기에 시각장애인의 싸움을 그린 회화는 흔히 볼 수 있고, 이는 회화 전통이 되었다. 예를 들면 영국박물관 소장의 명대 절파浙派 화가 오위吳偉, 1459~1508의 「유민도」(그림 15)의 중심 내용은 눈먼 세 사람의 싸움이다.

베이징고궁박물원에는 청대 초기 작가 미상의 『풍속인물도책風俗人物圖冊』이 소장되어 있는데, 그중 한 절에서 그린 것이 눈먼 사람 일곱 명이 혼란스럽게 얽혀 있는 모습이다.(그림 16) 청나라의 두 화가도 눈먼 이들이 싸우는 모습을 잘 그렸다. 그중 한 사람이 청대 중기 '양저우팔괴' 중 한 사람인 황신黃愼, 1687~1772이며,

그림 15 전 오위, 「유민도」(부분), 두루마리, 종이에 채색, 영국박물관

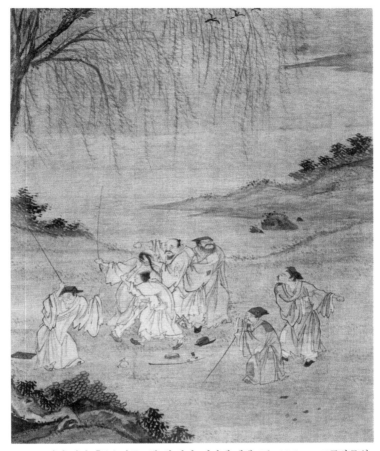

그림 16 작가 미상, 『풍속인물도책』의 하나, 비단에 채색, 36×28.5cm, 고궁박물원

다른 한 사람은 청대 말기 광저우廣州 화가 소육붕蘇六朋, 1796?~1862?이다. 황신과 소육붕 모두 선구자와는 달리 눈먼 사람들의 싸움 그림에 시문을 썼다.

황신의 「군맹취송도群盲聚訟圖」는 건륭 9년(1744)에 그린 것으로 엉망진창이 된 눈먼 사람 여덟 명을 그렸는데, 그들이 가지고 있는 각종 악기는 땅바닥에 떨어져 흩어져 있다. 중요한 것은 화가가 그림에 쓴 제시다.

一腔余熱血, 가슴에 가득찬 내 뜨거운 피

兩顆光明珠. 밝게 빛나는 구슬 두 알.

聚訟知何事? 시비 다툼은 무슨 일인가?

乾坤笑腐儒. 하늘과 땅이 썩은 선비 비웃는다.

이 제화시題畵詩는 서로 때리는 눈먼 사람들을 통해 사회에서 명성과 이득을 위해 서로 싸우는 진부한 유학자를 조롱하는 듯하다. 이 함의는 112년 후 광저우 화가 소육붕의 그림에서 분명하게 보인다. 1856년의 「맹인타투도盲人打鬪圖」에 화가는 시를 써서 말했다.

狼藉如他亦異常, 엉망진창이 되어 그 또한 이상한 듯하고

兩無調護便參商. 둘 다 조절하지 못해 사이가 틀어졌네.

近來世事何堪聞? 근래에 세상일 어찌 감히 물어보나?

同類文人各詆傷. 동료 문인들이 각자 비방한다네.

서로 구타하는 눈먼 사람 무리는 서로 헐뜯는 문인사회의 축소판 같다. 18세기 이후에 눈먼 사람들이 싸우는 도상은 유머스러운 문자로 유머스러운 도상을 거드는 풍자적인 만화와 비슷하게 변했음을 알 수 있다. 만화 형식으로 시각화한 눈먼 이의 도상은 고유한 문자 체계를 이루었다. 대체로 18세기에 '눈먼 사람들의 싸움'이라는 말이 일상 언어로 사용되기 시작하여 점차 현재까지도 사용하는 헐후어歇後語가 되었다.

시각적 전통으로서 역대 화가들이 그린 '눈먼 사람들의 싸움'이 문학적 이미지에서 나오지 않았다면 그들은 어디에서 영감을 얻었을까? 이러한 회화는 왕왕 '풍속화' 범주에 들어가는데, 사람들은 대개 그림의 광경이 세속 풍경의 객관적 묘사라고 여긴다. 즉, 현실에서 눈먼 이들이 싸우는 광경을 자주 볼 수 있는데, 화가가 이를 잘 살펴본 뒤 풍속화로 그린다는 것이다. 소육붕의 또다른 눈먼 사람을 그린 회화도 이것을 뒷받침한다. 1834년 음력 10월 22일 소육붕은 친구 은초隱樵와 함께 광저우 성밖의 진스산錦石山을 유람하던 중에 다음과 같은 광경을 보았다. 몇몇 시각장애인 가운데 노인도 있고 어린아이도 있는데, 큰 나무 밑에서 악기를 연주하며 노래를 부르고 있었다. 이 모습이 화가의 영감을 이끌어냈

다. 저녁에 집으로 돌아온 뒤 소육붕은 한밤중까지 작업하여 「군맹취창도群盲聚唱圖」(광저우 예술박물관)를 완성했다.[5]

눈먼 예술가의 공연은 확실히 현실에서 볼 수 있는 광경이다. 하지만 눈먼 사람들의 폭력적인 싸움을 거리에서 쉽게 볼 수 있었을까?

싸움과 공연

현실에서 눈먼 사람들 무리의 싸움을 보기란 쉽지 않을 것이다. 고대에 폭행에 관한 처벌은 지금보다 훨씬 엄격했다. 공공장소에서 싸움과 폭행은 엄하게 금지했다. 정부가 관여하지 않고 내버려두기도 했지만, 일단 발각되면 처벌이 엄중했는데 현대의 벌금, 교육, 사회봉사를 훨씬 능가했다. 북송의 사마광은 일찍이 형벌에 대해 임금께 고하는 글에서 한 예를 든 적이 있다. 아무개가 어떤 사람을 폭행하여 코피를 흘리게 했는데, 자수했음에도 곤장 60대를 맞았다 하니 형벌이 엄중함을 알 수 있다. 명대에 『대명회전』에서 명확히 규정했다. "무릇 군인과 민간인 등이 거리에서 때리고 싸우고 간음하고 도박하고 소란을 피우고 강탈하며 생계에 힘쓰지 않는 무리들은 모두 체포해도 된다.凡軍民人等在街市斗毆, 及奸淫, 賭博, 撒潑搶奪, 一應不務生理之徒, 俱許擒拿." 명나라 법률은 정도가 다른 폭행에 대한 처벌 규정이 매우 분명하여 가장 가벼운 폭행, 예를 들어 그저 손발로 때려 어떠한 내상과 외상을 남기지 않았어도 20대 태형에 처했다. 도구를 사용해 폭행했지만 어떠한 상해도 남기지 않았다면 30대를 때렸다. 사람의 신체인 코와 귀에서 피가 나면 처벌은 더욱 엄중하여 곤장 80대를 내렸다. 다른 사람의 치아 하나가 빠지면 곤장 100대였다. 사람의 치아 두 개가 빠지면 곤장 60대를 때리고 1년 동안 유배시켰다. 심지어 두 사람 이상의 패싸움일 경우에도 명문 규정이 있었다. "만약 싸우다가 서로 때려서 상처를 입힌 사람은 각기 상처의 경중을 짐작하여 죄를 확정하고, 후에 이유가 떳떳하면 두 등급 감해준다.若因斗, 互相毆傷者, 各驗其傷之輕重定罪, 後下手理直者減二等." 청대에 이르러 명나라 법률을 계승함과 동시에 옹정제는 도적질, 도박, 싸움, 창기娼妓를 극악무도한 '사악四惡'으로 간주하여 일단 발각되면 관용을

베풀지 않고 엄중하게 처벌했다.

이처럼 엄중한 형벌 가운데 「유음군맹도」처럼 눈먼 사람이 참여한 패싸움으로 인해 받는 처벌은 필연적으로 가볍지 않았다. 어떤 사람이 법을 알면서도 고의로 이를 어길까?

하지만 현실이 아닌 허구의 세계에서 출현한 싸움은 오히려 부추겨졌을 뿐만 아니라 볼거리로 감상되었다. 『동경몽화록』의 기록에 따르면, 황제는 매년 3월 3일에 보진루寶津樓에 올라 공연을 관람했다. 곡예 잡극 가운데 해학적인 공연을 했는데, 한 막은 바로 시골 남성과 시골 여성이 서로 때리는 광경이다. 공연의 시작은 시골 남성으로 분장한 배우가 입장하면서 공연이 시작되는데 우스운 가사를 낭송한다. 이후 시골 여성으로 분장한 배우가 입장하여 때마침 시골 남성과 마주친다. 두 사람은 아무 말도 하지 않고 각자 몽둥이를 들고 서로 때리기 시작한다. 최후에 시골 남성이 나무막대기로 시골 여성을 등지고 무대에 나오면서 공연이 끝난다. 원대 말기·명대 초기 도종의는 『남촌철경록南村輟耕錄』에 원대의 원본과 잡극 공연을 기록했다. 그중 '착타료錯打了' '차상扯狀' '나타羅打' 등의 명칭이 있는데, 그 이름으로 보면 싸움과 구타로 관중의 환심을 사는 우스꽝스러운 공연이다.

눈먼 자는 남송 이래로 잡극 공연에서 희롱의 대상이 되었다. 송대 말기·원대 초기의 주밀은 『무림구사』에서 '관본잡극단수官本雜劇段數'를 기록했는데, 그중에 하나가 '삼맹일야三盲一偌'다. 이른바 '야偌'는 모방하는 곡예사를 뜻한다. 이 연극은 세 사람이 눈먼 사람으로 분장한 익살스러운 공연이다. 도종의가 『남촌철경록』에서 기록한 원본 잡극 '몽아질고矇啞質庫'는 아마도 시각장애인과 말 못하는 사람이 전당포에서 벌이는 익살스러운 공연일 것이다.

따라서 연극 공연의 관점에서 보면, 「유음군맹도」처럼 눈먼 사람이 싸우는 모습을 주제로 삼은 회화에서 화가의 영감은 시가나 촌락에서 본 실제 시각장애인들의 패싸움에서 나오지 않았다. 우리는 「유음군맹도」의 화가가 어느 잡극에서 영감을 얻었는지 확신할 수는 없지만 이러한 회화는 대부분 연극적 상상에서 나왔을 것이다.

잡극 공연에서 눈먼 사람의 폭행을 주제로 삼은 목적은 모두 해학성이다. 이

점은 「유음군맹도」의 화가가 애써 강조한 것이다. 이 그림은 향촌의 광경을 묘사했으며 그 중심에는 서로 맞잡고 싸우는 눈먼 사람이 있다. 그들이 눈이 먼 정도는 각기 다르다. 한 사람은 두 눈이 실명했고, 다른 한 사람은 한 눈만 보이지 않는다. 싸우는 눈먼 사람 곁에는 간단한 간판을 세워놓고 점치는 노점이 있는데 이 노점상도 한쪽 눈이 보이지 않는다. 노점에는 작고 낡은 주막이 딸려 있고 주점의 작은 깃발 간판이 보인다. 동자와 당나귀를 대동하고 나갈 준비를 하는 노인이 마침 점판 앞에서 점을 친다. 측면에 크게 강조된 눈을 통해 보건대 응당 한쪽 눈이 먼 노인일 것이다. 그림 배경은 허름한 농가의 작은 뜰로, 남루한 적삼을 걸친 노파와 노인이 마당 안에서 밖을 바라보고 있고, 무릎 아래에는 아이가 있으며 마당 옆에는 작은 개 한 마리가 있다. 이외에도 구불구불하고 시든 오래된 버드나무가 있어 감상자의 주의를 끈다. 모든 시각적 요소가 무너져 있고 불완전하며 괴상하고 오래된 부조리함과 유머를 그리는 데 뜻을 두고 있다. 화면에는 해학적인 요소가 많다. 그림 속 초가집은 온전한 데가 없고 벽 표면이 벗겨져 얼룩얼룩하다. 버드나무도 마르고 기괴하며 나뭇가지와 잎이 괴상망측하게 났으며, 나무줄기에는 혹이 달려 있다. 특히 주목할 만한 것은 화면의 눈먼 사람과 호응하기 위해 버드나무도 '장애'가 있는 듯 그렸다는 점이다. 화면 좌측 하단의 나무줄기 한가운데는 벌레가 먹어 완전히 텅 비었으며, 중앙의 나무줄기는 윗부분이 잘려나갔다. 한쪽 눈이 먼 사람은 한 눈은 감고 한 눈은 동그랗게 뜨고 있는데, 화가는 두 사람의 대비를 힘써 강조했고, 한쪽 눈이 먼 사람은 거대한 희극적 효과를 자아낸다.

실제로 눈먼 사람들의 싸움은 결코 「유음군맹도」의 전체 내용이 아니다. 구도는 크게 세 장면으로 나눌 수 있다. 첫째는 그림 중앙에서 싸우는 눈먼 예술가다. 둘째는 그림 앞쪽의 점판과 점을 치는 한쪽 눈이 먼 노인이다. 셋째는 먼 곳에서 관망하는 두 눈이 건강한 노부부다.

점치는 노점과 점치는 일도 잡극 공연에서 유행하던 주제였다. 『무림구사』에 기록한 관본官本 잡극에는 점치는 노점을 설명하는 고사, 즉 '양동심괘포아兩同心卦鋪兒' '일정금괘포아一井金卦鋪兒' '만황주괘포아滿皇州卦鋪兒' '변묘괘포아變貓卦鋪兒' '백저괘포아白苧卦鋪兒' '탐춘괘포아探春卦鋪兒' '경시풍괘포아慶時豊卦鋪兒' '삼효괘포아三哮卦

鋪兒' 등이 있는데, '양동심兩同心' '만황주滿皇州' 등 다른 곡패曲牌로 점치는 노점 이 야기를 공연했다. 점치는 일은 시각장애인의 주된 직업 중 하나였다. 화가는 두 가지 시각장애인의 생활을 한곳에 놓고 더욱 커다란 희극적 효과를 내는 데 뜻 을 두었다.

흥미롭게도 화가는 그림에 '관중'을 배치했다. 그림 먼 곳 사립문 안에서 밖을 내다보는 노부부는 두 눈이 멀쩡한데, 그들은 바로 앞에서 서로 붙잡고 싸우는 눈먼 예술가를 바라보고 있다. 바깥이 얼마나 시끄럽든 간에, 의복이 남루한 노 부부는 시종일관 마당 입구를 넘어서지 않는다. 마당 입구는 시각장애인의 세계 를 비장애인의 세계와 분리시키고, 마당은 마치 관중석 같아서 이 마당 입구를 통해 비장애인은 눈먼 사람이 싸우고 있는 장면의 관객이 된다. 이처럼 보고 보 이는 관계는 연극 공연을 암시하는 듯하다.

어고, 도정과 연화락

아마도 그림의 희극적인 유머에 걸맞게 화면에서 싸우는 눈먼 사람들은 사실 평범한 시각장애인이 아니라 공연을 수입원으로 삼아 유랑하는 눈먼 예술가일 것이다.

그림 중앙에서 정면으로 관객을 마주하고 한쪽 눈이 먼 짝을 죽을힘을 다해 잡아당기는 시각장애인이 등뒤에 긴 물품을 지고 있다.(그림 17) 위쪽의 반점이 죽제품임을 드러낸다. 이것은 민간 예술가가 즐겨 이용하는 악기인 '어고'인데, 설 창說唱 공연인 '도정'의 주요 악기다. 도정은 당·송 시기에 '식기息氣'라고 불리는 긴 박자판으로 맨 처음 출현했다. 원대 초기에 도정을 부를 때 어고를 사용하기 시작했다. 어고의 탄생 시기는 명확하게 알 수 없다. 음악사가는 남송 시기에 출 현했다고 여기는데, 그 증거는 남송 화가 소한신蘇漢臣, 1094~1172의 작품으로 전해 지는 「잡기영해도雜技嬰孩圖」 둥글부채 그림에 출현한 어고다. 하지만 이 그림은 사 실 명나라 사람의 작품이며, 실제로 어고는 원대에 출현하여 유행했다. 명대 후 기의 삽도본 백과전서 『삼재도회』의 '어고' 항목에는 다음과 같이 기록되어 있

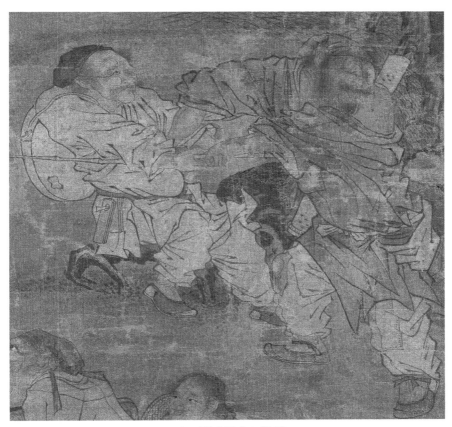

그림 17 「유·음군맹도」(부분)

다. "어고는 …… 대나무를 잘라 원통을 만들고 길이는 서너 자이고 가죽으로 그 머리를 입힌다. 가죽은 돼지 등의 가장 얇은 것을 쓰며 두 손가락으로 두드린다. …… 제작은 원대에 시작되었다.魚鼓……截竹爲筒, 長三四尺, 以皮冒其首, 皮用猪脊上之最薄者, 用兩指擊之. …… 其制始于胡元." 명나라 사람은 이 악기가 원대에서야 탄생했다고 보았다. 정말로 이와 같다면, 「유·음군맹도」의 연대를 다시 고려할 필요가 있다. 화면의 버드나무, 초가집의 화법은 다소 명대의 화풍에 가깝다. 따라서 이 그림은 명대 전기 무명 화가의 작품일 것이다.

몸에 어고를 진 시각장애인은 도정 예술가다. 그를 잡아당기는 짝은 다른 악기 '편고扁鼓'를 메고 있으며, 허리에는 박자판이 걸려 있다. 이 두 가지는 '연화락'

을 부를 때 쓰는 도구다. 명대 화가 주신의 「유민도」에도 한 손으로 북을 치고 한 손으로 박자판을 치는 떠도는 눈먼 예술가가 있는데, 부르는 곡은 당시 쑤저우에서 유행하던 연화락일 것이다. 도정과 연화락은 고급 공연 양식에 속하지 않는다. 이러한 기예에 종사하는 사람은 언제나 유랑하는 민간 예인이거나 거지들로, 거리에서 공연하거나 골목을 돌면서 노래를 부른다. 이 역시 마찬가지로 수준 낮은 공연 양식이기 때문에 연화락과 도정 사이에 명확한 경계가 없는 듯한데, 명대에 이를수록 많은 시각장애인이 두 공연에 참여했다. 청대에 이르러서는 연화락과 도정이 시각장애인의 전문 영역이 되었다.

싸우는 눈먼 사람들이 민간 예술가라는 점은 황신의 「군맹취송도」에서 명확하게 표현되었다. 우리는 어고를 멘 한 시각장애인을 볼 수 있는데, 다른 각종 악기와 공연 도구, 예를 들면 삼현三絃, 이호二胡 등은 새로운 용도로 등장하여 싸움의 무기가 되었다. 그림의 시각장애인 무리들은 청나라 형법 중 '다른 물건으로 남을 구타하는以他物毆人' 조항을 중대하게 여겼다는 사실을 몰랐을 것이다.

「유음군맹도」 그림에는 어떠한 제발이나 인장도 없어 이것이 기존 문인 감상가들이 중시하지 않았던 회화임을 보여준다. 그림은 세로 82센티미터, 가로 78.5센티미터이며 정사각형에 가까워 특이하다. 이러한 형식은 중국 고대 두루마리 그림에서 드물게 보인다. 이러한 정사각형 화면은 표구하여 족자로 만들어 벽에 걸어놓고 감상하는 회화가 아니라 일종의 작은 사각형 병풍인 듯하다.

상상력을 발휘하여 한번 추리해보자. 명대에 「유음군맹도」와 같은 크기의 정사각형 그림은 아마도 처마 아래에 걸었던 조병일 것이다. 조병의 주요 기능은 광고나 실내장식이다. 명나라 구영이 그린 「청명상하도」에서 '소아내외방맥약실', 즉 고대의 어린이 의원을 볼 수 있는데, 처마 아래에 그림이 그려진 조병을 걸어 소아 진료를 선전하는 데 사용했다. 그중 한 면이 정사각형이다. 화면의 비례로 보면 그 크기는 「유음군맹도」와 거의 비슷하다. 명대 사람의 문학작품에도 조병에 대한 묘사가 남아 있다. 『풍월금낭風月錦囊』의 묘사를 예로 들어보자. "답답할 때 기루에서 한가롭게 서 있다가 갑자기 머리를 들어 조병 네 개를 보았다. 첫번째 부채 그림은 양왕과 주녀였고, 두번째 그림은 정원화가 이아선을 따르는 장면이며, 세번째 그림은 여동빈이 백모란을 가지고 노는 장면이고, 네번째 그림은 최앵

앵이 장생과 홍랑을 이끌고 서쪽 사랑채 아래에서 서 있는 장면이다.悶來時在秦樓上
閑站, 猛擡頭見吊屛四扇. 頭扇畵的襄王秦女, 二扇畵的是鄭元和配着李亞仙. 第三扇畵的是呂洞賓戱着白牡丹, 第四
扇畵的是崔鶯鶯領張生和紅娘在西廂下站."'주루秦樓'는 기생집의 우아한 호칭으로, 기원 처마
아래에 걸린 조병 네 개는 분명히 고객을 불러모으기 위한 장식화로 쓰였을 것
이다.

「유음군맹도」는 장식적인 광고 그림일까? 그림과 연극 공연의 관계에서 당시
어느 연극 공연장의 장식품이자 광고인지 추측할 수는 없을까? 지금까지 남아
있는 회화가 대체로 처음의 환경에서 벗어났기 때문에 이 문제에 답하려면 아마
도 더 많은 것을 찾아내야 할 것이다.

길거리의 가난뱅이와 거지들이 삼삼오오 모여 한 팀을 이뤄 귀신, 판
관, 종규, 소매 등의 형상으로 분장하고 징과 북을 치면서 집집마다 찾아
가 돈을 구걸하는데, 이를 악귀를 쫓는다는 뜻으로 속칭 '타야호'라고 한
다. 街市有貧丐者, 三五人爲一隊, 裝神鬼, 判官, 鐘馗, 小妹等形, 敲鑼擊鼓, 沿門乞錢, 俗呼爲 '打夜
胡', 亦驅儺之意也.

4.
도상의 역량
__「촌사구사도」, 회화의 알레고리

1916년 미국의 수장가 프리어는 상하이 골동품상에게서 옛 그림을 사들였다. 그중 남송 대사 이당의 작품 「촌사구사도村舍驅邪圖」(그림 18)가 있었다.

프리어는 골동품상에게 "명대와 명대 말기(송·원 이후)의 그림은 가져오지 마시오"라는 유명한 말을 남겼다. 하지만 곧 후세의 학자들에 의해 이른바 '남송사가南宋四家'의 우두머리인 이당의 회화작품이 대사의 낙관을 씌운 명대 후기의 작품이라는 사실이 밝혀졌다. 프리어가 77년 동안 소장한 후 1993년에서야 이 그림이 처음으로 공개되었는데 이 그림의 가치가 결코 한 거장의 걸작이라는 점에 있지 않다면 그림의 가치는 과연 어디에 있을까?[6]

종규의 머리

그림은 큰 비단 족자이며 주로 먹으로 표현했다. 화면에 그린 것은 시골 마당이고, 건물 구조는 단순하다. 몇 칸의 띳집 지붕을 띠로 이었고 그 위에는 기와로 눌러놓아 띠가 바람에 날려가지 않게 했다. 사람 키보다 높은 마당 울타리는

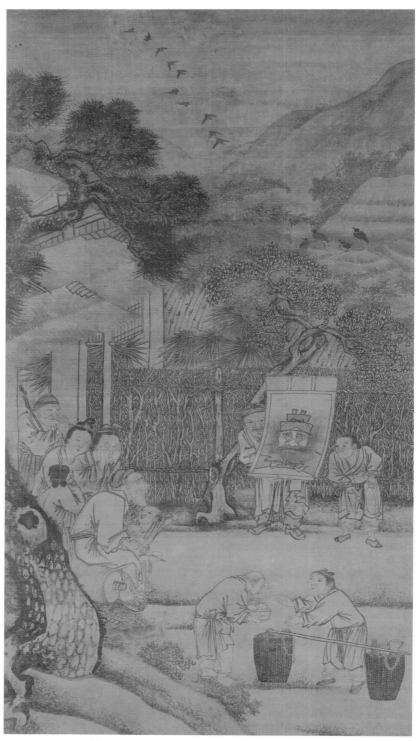

그림 18 작가 미상, 「촌사구사도」, 두루마리, 비단에 채색, 190.8×104.1cm, 프리어미술관

나뭇가지와 거친 삼줄로 깔끔하게 묶었다. 화가가 주요하게 그린 것은 사람들이 뒷방에서 나와 마당으로 들어가는 광경이다. 마당에 나와 있는 사람들이 온통 수염으로 가득한 두상이 그려진 작은 그림 족자를 펼쳐놓았다. 그는 완전히 호감을 주는 형상이다. 눈을 동그랗게 부릅뜨고 구레나룻이 양쪽으로 흩날리며 머리에는 송나라 관모와 비슷한 각진 복두를 썼다. 이 몇 가지 특징은 그의 신분을 분명히 보여준다. 그는 바로 저승사자를 몰아내는 귀신 종규다. 때문에 프리어미술관이 소장한 이 그림에 「촌사구사도」라는 이름이 붙었다.

그림에서 종규를 그린 족자에 분명 전체 그림의 초점이 맞춰진다. 모든 사람의 주의를 끌 뿐만 아니라, 그림 속 모든 사람의 시선의 중심이며 전체 그림의 소재이기도 하다.

종규가 귀신을 몰아낸다는 믿음은 아주 오래된 전통으로, 당나라 때 우리가 잘 알고 있는 종규 형상이 형성되었고 기본적으로 송대에 완성되었다. 사람들은 매년 섣달그믐이 신·구의 전환기이자, 도깨비가 가장 창궐하는 때라고 믿었다. 따라서 각지의 대신大神이 인간 세상에 내려와 순시하며 악마를 쫓아낼 필요가 있었다. 물론 육안으로는 다양한 귀신을 볼 수 없기 때문에 각종 방법을 써서 귀신을 소환해야 했다. 그 방법 중 하나가 각종 귀신으로 분장한 사람이 골목을 돌면서 공연하는 것인데, 이것이 바로 이른바 '도대나跳大儺'와 '나희儺戱'다. 다른 방법은 각종 귀신 형상을 그려서 집안이나 저택 입구에 진열하는 것인데, 이것이 바로 후세의 '연화'다. 사람이 귀신으로 분장하고 순시하든 도화를 걸어놓든, 종규의 지위는 매우 중요하다. 우리는 남송 항저우의 성대한 분위기를 오자목의 『몽양록』 「제야除夜」의 기록에서 볼 수 있다.

12월이 다 지나가면 세속에서는 '달이 다 가고 해가 다한 날'이라 하고 '제야'라고 부른다. 사대부와 서민 집안의 집의 크고 작음을 막론하고 문 앞에 물을 뿌리고 쓸어 더러운 먼지를 없애고 마당 문을 깨끗이 닦고 문신門神을 바꾸어 종규 그림을 내걸고 복숭아나무 부적을 못질하여 걸고 춘패를 붙이며 조상에게 제사를 지낸다. …… 궁궐에서는 제야에 귀신 쫓는 의식을 거행하고 아울러 황성의 관리들은 숙직을 하고 가면을 쓰고 수놓은 잡색 의복을

걸치고, 손에는 황금빛 창, 은 창을 들고 나무 검, 오색 용봉, 오색 깃발을 그리고 교악방의 악관으로 하여금 장군, 부사, 판관, 종규, 육정, 육갑, 신병, 오방귀사, 주군, 토지, 문호, 신위 등의 신으로 분장하고 궁궐에서 악기를 연주하며 귀신을 동화문 밖으로 쫓아내고 용지만으로 간다. 이를 '매수'라고 하는데 이로써 흩어진다.十二月盡, 俗云 '月窮歲盡之日' 謂之 '除夜'. 士庶家不論大小家, 俱灑掃門閭, 去塵穢, 淨庭戶, 換門神, 掛鐘馗, 釘桃符, 貼春牌, 祭祀朝宗. …… 禁中除夜呈大驅儺儀, 并系皇城司諸班直, 戴面具, 着繡畫雜色衣裝, 手執金槍, 銀戟, 畫木刀劍, 五色龍鳳, 五色旗幟, 以教樂所伶工裝將軍, 符使, 判官, 鐘馗, 六丁, 六甲, 神兵, 五方鬼使, 廚君, 土地, 門戶, 神尉等神, 自禁中動鼓吹, 驅崇出東華門外, 轉龍池灣, 謂之 '埋崇' 而散.

여기에서 섣달그믐날 밤 귀신이 악마를 쫓아내는 공연은 궁정에서 거행하는 구나驅儺 의식에서 최고의 장관을 이루며, 종규를 대오에서 앞에 배치한다고 했다. 백성들에게도 이러한 의식이 필요했지만 매우 간단했다. 『몽양록』 「12월」에 다음과 같이 기록되어 있다.

길거리의 가난뱅이와 거지들이 삼삼오오 모여 한 팀을 이뤄 귀신, 판관, 종규, 소매 등의 형상으로 분장하고 징과 북을 치면서 집집마다 찾아가 돈을 구걸하는데, 이를 악귀를 쫓는다는 뜻으로 속칭 '타야호'라고 한다.街市有貧丐者. 三五人爲一隊, 裝神鬼, 判官, 鐘馗, 小妹等形, 敲鑼擊鼓, 沿門乞錢, 俗呼爲 '打夜胡', 亦驅儺之意也.

제6장
눈

이를 보면 도시 번화가에서 악마를 쫓아내는 공연은 대부분 직업 거지가 돈을 구걸하는 방식임을 알 수 있는데, 그들이 가장 원하는 분장은 바로 종규와 도깨비였다. 악마를 쫓아내는 공연 이외에 그들은 집에 종규 신상을 걸어놓았다. 그 신상은 「촌사구사도」처럼 종규를 그린 작은 족자였을 것이다.

인간 세상에서 악마를 쫓아내기 위한 종규의 순시는 1년의 끝인 제야에 행한다. 「촌사구사도」에서도 쓸쓸하고 차가운 겨울철의 경관을 볼 수 있다. 그림에서 가장 중요한 경물은 마당의 노송 한 그루와 오동나무 한 그루다. 엄동설한에도 시들지 않는 소나무는 형태로는 명확한 계절감이 없지만, 잎이 시들어 오그라든 오동나무와 비교해보면 특수한 겨울철 분위기를 드러낸다. 그림의 시간대를 판단하는 다른 실마리는 화면 위 하늘에 날아다니는 짙은 색의 새다. 새들은 모두 열 마리인데, 머리와 꼬리 방향으로 보아 하늘에서 아래로 내려와 촌락으로 날아가려고 한다. 농가의 떳집에서 멀리 떨어지지 않은 오동나무 상단에 비교적 큰 초가집의 지붕을 그렸는데, 전경의 뜰이 있는 농가에 속하는 마을의 다른 인가를 암시한다. 지붕 하단에는 짚가리 몇 개가 있는데, 가을 수확철이 지났음을 의미한다. 짚가리 위에는 짙은 색의 네 마리 새가 앉아 있다. 그들은 하늘에서 내려오는 새떼를 바라보고 있는데, 그 새떼와 마찬가지로 뒤따라오는 동료를 기다리는 중이다. 이러한 짙은 색 새들은 옛 그림에서 자주 보이는데 '한아寒鴉'라는

그림 19 공개龔開, 「중산출유도中山出遊圖」, 두루마리, 종이에 먹, 32.8×169.5cm, 프리어미술관

주제에 속하며, 소슬한 겨울철 풍경에서 빠질 수 없는 소재다. '한아'는 까마귓과에 속하지만, 전체가 검은색인 보통 까마귀와는 달리 몸에 연한 색의 깃털이 있다. 그림 속 까마귀는 목과 복부에 뚜렷하게 흰색이나 옅은 회색의 깃털이 있어 오늘날 말하는 '갈까마귀'나 '흰까마귀'와 비슷하다. 종합하면 화가가 한아, 갈까마귀나 흰까마귀를 구별할 수 있든 없든, 그림 속 새들은 보통 까마귀가 아니라 겨울철에 활동하는 특수한 까마귀를 가리키며, 그림의 겨울철 분위기를 조성하는 데 가장 중요한 새다. 이뿐 아니라 화면의 까마귀떼들은 촌락으로 내려가기를 기다리고 있으므로 그림의 시간은 '날은 차갑고 해가 지는天寒日暮' 저녁 무렵임을 더욱 구체적으로 가리킨다. 이는 바로 종규 신상이 효과를 발휘하는 섣달그믐날 밤과 일치한다. 섣달그믐날 밤에 종규는 인간 세상을 순행하고 가극은 장막을 펼친다.(그림 19)

눈을 가린 여인

그림에서 종규 신상을 둘러싼 사람은 모두 열한 명으로, 세 조로 나눌 수 있다. 중심의 한 조는 종규 신상을 전시하는 두 사람이다. 머리에 복두를 쓰고 수염을 기른 한 중년 남성이 두 손으로 그림을 펼치고 있으며, 체격이 상당히 작은 소년이 징을 치고 있다. 그림 하단의 다른 조는 두 사람으로 구성된다. 청년으로 보이는 한 소년은 맨발이고 질통을 내려놓았는데 머리를 빡빡 깎은 소년이 든 상자 모양의 물품을 건네받고 있다. 안에는 알갱이들이 들어 있는데, 아마도 곡식일 것이다. 자세히 보면 이 상자는 정방형이 아니라 아랫부분이 윗부분보다 좁고 측면은 사다리꼴이며, 식량을 담는 말斗인 듯하다. 왜 이 곡식을 소년에게 넘겨주는 것일까? 아마도 질통의 물건을 서로 교환함을 의미할 것이다. 질통 우측의 광주리에서 향로, 두루마리 모양의 물건과 길흉을 점치는 점대와 유사한 물건을 볼 수 있다. 이들 도구는 농민이 생산할 수는 없지만 일상생활에 필요한 물건이다. 청년은 물건을 메고 장사하는 젊은 행상인일 것이다. 하지만 우리는 청년이 한 말의 곡식을 건네받는 것만 볼 수 있지, 그가 무엇을 건네주는지는 볼 수

없다. 교환하려는 것은 당연히 그의 향로일 것이다. 하지만 광주리의 두루마리 모양의 물품으로 보건대, 곡식 한 말로 바꾸려는 것은 바로 종규를 그린 작은 족자다.

그림 왼편에 사람들이 가장 많다. 이들은 몇 대를 이루는 한 가족으로 보인다. 복두를 쓴 노인과 두건을 쓰고 지팡이를 짚은 노파가 이 가족의 연장자다. 중년과 젊은 여성 두 명은 모두 머리를 감아올렸으며, 두건을 쓴 여성이 나이가 훨씬 많다. 이외에 노인 무릎 아래에는 크고 작은 두 아이가 있는데, 한 손에는 사발과 젓가락을 들고 있으니 저녁식사 시간임을 알려준다. 두 여성 곁에는 머리를 두 갈래로 딴 여자아이가 있다. 이 일곱 명은 완전한 가족을 구성할 수 없는데, 노인과 노파는 한 쌍을 이루지만 두 중년과 젊은 여성에 대응하는 남성이 없기 때문이다. 따라서 전체 그림으로 보면 손에 종규 신상을 든 중년 남성은 이 가족의 일원이며, 그림에서 두건을 쓴 중년 여성의 남편으로 볼 수 있을 것 같다. 그의 복두도 노인의 것과 매우 유사하다. 이외에 젊은 여성, 여자아이 한 명, 두 소년을 포함한 사람들은 모두 이 가족의 삼대다. 곡식 한 말을 든 소년은 한겨울에도 맨발이고 머리를 빡빡 민 것은 머리에 부스럼이 난 것을 의미하니, 응당 이 가족 구성원이 아니라 젊은 하인이다. 그 밖에 질통을 멘 소년과 징을 치는 소년 둘은 집집마다 무리 지어 돌아다니며 물건을 파는 사람들이다.

할아버지와 할머니, 아버지와 어머니, 아들딸로 구성된 대가족에서 초점은 여성에 맞춰져 있다.

그림 속 그림에 종규의 퇴마 의식이 출현한다. 마당 한편에서는 종규 신상을 전시하고, 다른 한편으로는 징소리 반주가 있다. 신상을 전시하는 사람은 중년의 아버지로 입술을 약간 벌리고 있어 징을 치는 소년의 다문 입술과 현저한 대비를 이루는데 그가 징소리 반주에 맞춰 어떤 말을 하고 있음을 드러낸다. 이는 종규를 청하여 악마를 쫓아내는 송사頌詞다. 그림 속 종규의 부릅뜬 두 눈과 격한 노여움으로 일렁이는 수염은 이미 귀신을 쫓는 작업을 시작했음을 나타낸다. 거의 모든 사람이 종규 신상에 매료되어 있을 때, 두건을 쓴 중년의 어머니는 두려워서 눈을 가리고 남편이 펼친 두루마리 그림을 직시하지 못한다.

도상의 역량

「촌사구사도」의 연극적 장면에서 여성은 가장 중요한 시각 요소다. 나이가 서로 다른 여성들은 그림 속 종규 신상의 효과를 체험한 가장 중요한 증인이다. 이네 여성을 보자. 중년의 어머니는 두 눈을 가렸고 그녀 뒤의 젊은 여성과 여자아이 중 한 사람은 그녀의 등을 받치며 머리를 그녀의 등뒤로 피했고, 다른 한 사람은 고개를 아예 돌렸다. 이 가운데 용감한 사람은 그녀 뒤의 할머니다. 그녀는 종규상을 보고는 오히려 두 손을 모아 마치 엎드려 절을 하려는 것 같다. 다른 사람을 돌아보면, 노인은 연자방아 위에 앉아서 짚신을 질질 끌고 종규상을 바라보며 입을 크게 벌리고 있는데 기분이 유쾌한 듯하다. 두 어린아이도 전혀 무서워하는 표정을 보이지 않는다. 조금 큰 한 아이는 손으로 화상을 가리키고는 고개를 돌려 할아버지에게 무엇인가 묻는 듯하다. 이 그림을 마주하는 남성 감상자와 여성 감상자가 어떻게 이처럼 차이가 날까?

대략 「촌사구사도」의 시간대와 같은, 명대 말기의 문인 사조제는 『오잡조』에 사의寫意와 개성을 극단적으로 강조하면서도 그 내용에서 예술 기풍을 중시하지 않는 사람을 '조롱하는' 유명한 글을 남겼다.

> 환관과 여성들은 매번 사람 그림을 볼 때마다 툭하면 무슨 고사인지 물었다. 얘기하는 사람은 왕왕 이를 비웃었다. 당대 이전까지는 모르겠지만, 유명한 그림은 모두 고사를 가지고 있다. 대체로 고사가 있으면 반드시 구조를 구상하여 세우고 일일이 고증해야 하는데 인물, 의관, 제도, 궁실 규모는 대략 축소하고 성곽, 산천의 형세와 앞뒤는 모두 붓질을 덜하여 간략하게 그린다. 지금 사람들처럼 임의로 자기 고집을 부리거나 거칠고 경솔하여 툭하면 사의를 기탁하여 끝내는 것과는 달랐다.宦官婦女, 每見人畫, 輒何甚麼故事. 談者往往笑之. 不知自唐以前, 名畫未有無故事者. 蓋有故事, 便須立意結搆, 事事考訂, 人物衣冠制度, 宮室規模大略, 城郭山川, 形勢向背, 皆不得草草下筆; 非若今人任意師心, 鹵莽滅裂, 動輒托之寫意而止也.

이러한 비판은 회화를 감상하는 여성에 대한 대중의 태도를 드러낸다. 대다수

사람들은 여성과 환관을 한 부류로 묶어 그들은 순수한 필법과 회화 풍격을 감상할 수 없으며, 그림 내용과 이야기에만 관심을 보일 뿐이라고 생각했다. 사조제의 견해는 이와 상반된다. 그는 회화의 내용, 이야기, 구상성이 핵심 요소이며, 이러한 기반이 없다면 회화는 표면적이고 자의적인 필치에 불과할 뿐이라고 여겼다. 이러한 논쟁은 회화의 의의와 도상의 기능에 대한 다른 견해를 보여준다. 바로 「촌사구사도」에서 표현한 것처럼, 남성 감상자가 종규는 그림에 불과하다고 여길 때 여성 감상자는 오히려 이 그림을 진정한 종규로 보고 귀신 쫓아내는 신의 초인적 힘으로 충만한 눈빛을 느꼈다.(그림 20) 이러한 맥락에서 결국 누가 가장 이상적인 관중일까? 이 문제의 답은 간단하다. 당신이 그림은 그림일 뿐이며

그림 20 1599년 여상두余象斗가 판각하여 인쇄한 일용도서 『신각천하사민편람삼대만용정종新刻天下四民便覽三臺萬用正宗』의 '천사天師' 부적. 종규와 마찬가지로 천사도 악마를 쫓아내는 신이다.

펼칠 수 있는 작은 족자라고 여긴다면 남성이 이상적인 감상자다. 그러나 그림은 그림일 뿐만 아니라 직접 그 장소와 연결된 도상이라고 여긴다면 여성이 가장 훌륭한 관중이다. 그림이 그저 그림인지, 아니면 이미지인지 결정하는 사람은 다른 사람이 아니라 바로 '우리들'이며, 오늘날이나 과거에 「촌사구사도」를 벽에 걸어둔 감상자일 것이다.

「촌사구사도」는 특수한 방식으로 그림 밖의 감상자를 명시하고, 게다가 그들을 그림 속으로 끌어들인다. 전체 그림에 열한 명이 있는데 그림 속 종규상까지 합하면 열두 명이다. 거기에 노인의 발 곁에서 눈을 동그랗게 뜬 긴 털의 작은 개까지 합치면 감상자는 열세 명이다. 그중 한 사람만이 그림 밖의 관중을 바라보고 있다. 그는 다름 아닌 작은 족자 속의 종규다. 종규는 사실 그림 속 그림이다. 그림의 맥락에서 그는 섣달그믐날 밤에 시골집 마당에서 시골 사람을 위해 악마를 몰아내는 수호신의 역할을 펼치고 있다. 그는 친히 나타나지 않고도 화상에 초인적인 힘을 실어 역량 충만한 눈빛으로 악마를 놀래 쫓아낼 수 있고 시골 사람들이 평안을 유지하도록 보호할 수 있다. 다시 말하면 그의 초인적인 힘은 악마를 볼 수 있는 그의 눈에 있다. 초인적인 힘이 일으키는 작용도 여타 사람이나 악마의 눈으로 보이는 것에 있다. 따라서 부릅뜬 두 눈을 의도적으로 강조하는 것은 놀라운 일이 아니다. 흥미롭게도 그의 눈은 그림의 겨울철 시골 마을을 넘어 그림 밖의 세계를 바라보고 있다. 그림 밖 세계의 감상자는 누구일까? 그림과 마찬가지로 시골 사람들일까? 그렇지 않을 가능성이 높다. 2미터 높이에 달하는 큰 비단의 족자를 걸어놓을 만한 곳은 경제적 토대가 있는 도시의 일반 가정일 터이고, 대청에 이 그림을 걸었을 것이다. 명대 말기의 쑤저우 문인 문진형文震亨, 1585~1645은 『장물지長物志』「현화월령懸畵月令, 그림을 거는 월령」(권 5)에서 1년에 매달 걸기에 적합한 그림을 분명히 기록했다. 그중에 "12월에는 종규가 복을 맞이하고 도깨비를 퇴치하는 그림과 누이를 시집보내는 그림이 적당하다十二月, 宜鐘馗迎福, 驅魅, 嫁妹."라고 분명히 썼다. 이러한 점에서 「촌사구사도」는 12월에 거는 데 사용된 특수한 종규 회화다. 그것은 종규를 그렸을 뿐만 아니라 종규상이 퇴마 작용을 일으키는 의식의 한 장면을 그렸으며, 또한 일부러 감상자를 이끌어 어떻게 보아야 하는지 알려주고 있다. 이러한 의미에서 이 그림의 제작 연대는 완전히 확정

할 수 없고 이 그림의 작가도 전혀 알 수는 없으나, 도리어 우리의 눈과 관람의 중요성을 일깨우는 '회화의 알레고리'라고 할 수 있다.

혼륜은 네모나지 않고 둥글며, 둥글지 않고 네모나다. 하늘과 땅보다 앞
서 생긴 것은 형체가 없으나 형체가 존재한다. 하늘과 땅보다 뒤에 생긴
것은 형체가 있으나 형체는 없어졌다. 한 번은 합치고 한 번은 벌어지니
이 어찌 먹줄로 잴 수 있으랴? 渾淪者, 不方而圓, 不圓而方. 先天地生者, 無形而形存; 後
天地生者, 有形而形亡. 一翕一張, 是豈有繩墨之可量哉?

5.
항아의 그림자
__「월화도」와 18세기의 시각 경험

"달님이 가면 나도 가요. 나는 달님을 위해 대나무통을 메요……月亮走, 我也走, 我給 月亮背花簍……." 이는 대중적으로 가장 널리 유행하는 동요 중 하나다. 지구에서 가 장 가까운 천체 가운데 달은 예로부터 사람들이 무한한 상상을 기탁하는 대상 이었다. 달에 관한 전설과 전고 숫자는 헤아릴 수 없을 정도로 많고, 우리의 어 휘 속에 달이 없다는 것은 상상할 수 없다. 달에 관한 각종 전설과 상상은 대부 분 독특한 시각적 특징으로 야기되며 달의 흐리고 개며, 차고 이지러지며, 비바 람이 불고 밝아지고 어두워지는 것은 사람들에게 무궁무진한 시상을 불러일으 킨다. 하지만 다양하게 변화하는 달의 시각적 특징은 화가들의 주목을 그다지 받지 못했다. 흥미롭게도 시인들은 새벽달에 유독 관심이 많았지만 화가들은 보 름달만 그렸으며 고대 회화에서 갈고리 같은 조각달은 거의 볼 수가 없다. 근대 에 이르러서야 펑쯔카이豊子愷, 1898~1975가 비로소 「사람이 흩어진 뒤 초승달 뜨 고 하늘은 물처럼 맑다人散後, 一鉤新月天如水」를 그렸다. 고대 화가의 입장에서 달은 영원히 회화 경물을 돋보이게 하는 물체인 둥근 달일 뿐이다. 의심의 여지 없이 화가들에게 예리함이 부족하지는 않았지만, 그들이 두 눈으로 무엇을 어떻게 보는지가 우리가 회화를 읽을 때 만나는 흥미로운 문제다. 청대 '양저우팔괴'의

그림 21 김농, 「월화도」, 두루마리,
종이에 채색, 116×54cm,
고궁박물원

한 사람인 김농金農, 1687~1763의 「월화도月華圖」(그림 21)는 마침 우리에게 이 기회를 제공한다.

서동 선생

「월화도」는 작은 족자로 세로 116센티미터, 가로 54센티미터다. 그림에는 가운데에 크고도 희미한 둥근 달이 있을 뿐이다. 달 속에 담묵으로 희미한 그림자를 칠하고 옆에 거친 필치로 묽게 채색해 달의 빛줄기를 그렸다. 이외에 화가가 화면 우측 하단에 진한 먹물로 정교하게 그린 제관은 화면 중앙에 지극히 희미하고 옅어 분명한 경계선이 없는 달과 선명한 대비를 이룬다. "월화도를 그려서 서동 선생에게 부치니 완상하십시오. 일흔다섯의 늙은이 김농.月華圖, 畵寄野桐先生淸賞. 七十五叟金農." 이는 김농이 일흔다섯 살(1761)에, 즉 세상을 뜨기 2년 전에 그린 만년작이다.

이 그림은 고궁박물원의 전시실에서 사람들의 관심을 끌어 발걸음을 멈추게 하는, 에워싸고 관람하는 작품에 속하지 않는다. 어떤 의미에서 이 그림은 너무나 기이하면서도 너무나 일반적이다. 기이한 점은 단지 큰 달 하나만 그린 데 있다. 인물도 하나 없어 어느 전통 회화 유형에 놓아야 할지 알 수가 없다. 일반적인 점은 화면에 큰 달 하나만 있어 심오한 수양도 필요 없고 남녀노소 모두 단번에 그림의 주제를 인식할 수 있다는 것이다. 우의를 발휘한 제시도 없고 눈부신 회화 기법도 없다. 단지 달 하나만 있을 뿐이다. 학자 우얼루吳爾鹿의 눈에 이 그림은 줄곧 '어린이 그림'이었다. 그는 "이 그림은 무슨 회화 기법으로 말할 수 없으며, 어린 학생의 그림 숙제 같다"라고 말했다. 재미있는 것은 진위가 밝혀지지 않은 김농의 작품 가운데 이 그림은 전혀 의심 없이 진작으로 여겨졌는데 어떠한 회화 기교도 없이 간단하고 멋대로 그렸기 때문이다. 김농을 숭배하는 사람들은 이를 '사실주의寫實主義'라고 정의하여 마치 화가가 밤하늘에서 본 것을 일일이 그려내 전통과는 전혀 무관하다고 말한다. 이것이 바로 '양저우팔괴'의 혁신이자 '괴怪'의 소재다.

그렇다면 이는 도대체 어떠한 그림인가? 서툰 그림인가, 아니면 멋대로 그린 그림인가? 솔직한 그림인가, 아니면 교묘한 구상을 은밀하게 품은 그림인가? 우리는 김농의 견해를 어떻게 이해해야 할까?

일흔다섯 살의 김농은 이미 양저우에 이름이 널리 알려졌고 시문과 회화 시장에서도 모두 평이 좋았으며 경제 상황도 나쁘지 않았다. 연회 공연에서 제멋대로 그림을 그려서 아무개에게 대응하는 것도 사리에 맞는다. 하지만 이 그림의 낙관 "그려서 서동 선생에게 부치니 완상하십시오畵寄墅桐先生淸賞"의 '기寄'는 결코 어느 연회에서 완성된 그림이 아니라 비교적 안정된 환경에서 완성된 그림임을 표명한다. 김농이 그림을 다 그린 후 서동墅桐 선생에게 '기'해야 했으니 두 사람은 당시 함께 있지 않았으며 심지어 한 도시에 있지 않았음을 나타낸다. 그러니 다른 사람이 김농의 그림을 서동 선생에게 보내줘야 했다. 따라서 김농은 비교적 충분한 시간을 갖고 그림을 구상했다. 게다가 '서동 선생'은 결코 얕볼 만한 사람이 아닌데, 화가가 호로 불렀으니 그들은 결코 초면이 아니었다. 실제로 그들의 우정은 이미 10년이 되었다.

건륭 25년(1760) 겨울에 김농은 초청을 받아 '서동'의 자택 '이청당詒淸堂'에서 거행한 쇄한시회鎖寒詩會에 참가했다. 김농의 명망 때문에 그는 이 시회 기념 서문의 작성자로 추천되었다. 서문에서 김농은 많은 분량을 할애해 주인 서동의 가문 내력을 서술했다. '서동'의 성은 장張이고, "양저우의 명문 귀족으로 대대로 이름이 알려졌고 평소에 장서를 좋아했으며 선조의 유덕을 잘 이어받았고 사부총간과 삼창, 십간과 칠략은 모두 손수 편집한 정본이 있다. 수초당과 강운루는 마치 이와 같다.爲廣陵雕龍望族, 代有聞人, 平素好藏書, 善繼祖德, 其四部三倉, 十干七略皆手輯精本. 逢初之堂, 絳雲之樓, 仿佛似之." 이곳 양저우의 명문 귀족이자 장서가인 장서동은 현지에서 매우 유명했다. 그는 약간 늦은 청나라 문단의 영수 완원阮元, 1764~1849이 『회해영령집淮海英靈集』에서 칭찬한 양저우 학자 장역張繹이다. 장역의 자는 손언巽言, 호는 서동이며 조부는 청대 초기의 저명한 문학가이자 서각가이며 『우초신지虞初新志』의 편자 장조張潮, 1650~1709?다. 장역 본인에 대해서는 비록 자료가 많지 않지만, 완원의 『회해영령집』에 수록한 시 두 수에서 보면 문학적 재능이 아주 뛰어났다. 그중 한 수 「가난한 선비貧士」를 보자.

貧士柴門裏, 가난한 선비 사립문에

高吟乞食詩, 드높이 「걸식시」 읊조리네.

苦緣甘世棄, 괴로운 인연으로 세상 버림을 감수하고

淸尙畏人知. 맑고 고상함을 남들이 알까 두렵네.

椎髻梁鴻婦, 추계는 양홍의 부인이요

蓬頭孺仲兒. 봉두난발은 유중의 아들이로다.

北風正凄緊, 북풍은 마침 쌀쌀하고 세찬데

誰爲半氈遺? 누가 절반의 담요 남겨주었나?

시에는 고결하고 박학하며 가난한 선비의 자조가 가득 담겼다. 거액의 재산을 가진 양저우 소금 장수 찬조인贊助人과 비교해 장역은 김농에게 더 많은 인정을 얻을 수 있었다. 이 가문에게 영광을 주고 지식이 해박한 장역에게 주는 그림을 어찌 마음대로 설명할 수 있었겠는가? 화가인 김농은 그림을 받은 사람의 심경을 세심하게 잘 살폈으며, 이 그림을 창작할 때 그 안에 어떤 특별한 의미를 심어놓았다.

약초를 찧는 흰토끼

「월화도」의 유일한 주인공은 큰 달이다. 달 속에 희미한 그림자가 있는데, 언뜻 보면 달의 크레이터를 표시하는 듯하다. 하지만 눈여겨보면 그렇지 않다. 원래 김농이 주의를 기울이지 않고 담묵 묘사로 그려낸 것은 계수나무 아래에서 약초를 찧는 흰토끼다. 왼쪽의 그림자는 나무 한 그루와 모습이 닮았고 오른쪽에 그림자가 선명하며, 얼굴을 왼쪽으로 돌리고 손에 절굿공이를 들고 힘을 내어 돌절구에서 불사약을 찧는 흰토끼다. 토끼의 귀와 절굿공이를 매우 선명하게 그렸다.

토끼가 약초를 찧는 것과 달과의 관계는 유래가 오래되었다. 일찍이 한나라 화상석에 둥근 달 속의 토끼가 있다. 한대에 약초를 찧는 흰토끼는 서왕모西王母의 수행원에 속하고, 불사약은 영원히 존재하는 다른 세계를 상징한다. 후에 흰

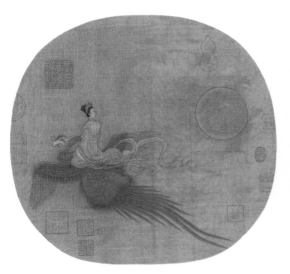

그림 22 작가 미상, 「선녀승란도仙女乘鸞圖」(한 면),
비단에 채색, 22.7×24.6cm, 고궁박물원

그림 23 작가 미상, 「선녀승란도」 중의
달 속의 계수나무와 약초를 찧는 토끼

그림 24 2015년 6월 2일,
아르헨티나 라플라타 지구에서 세르히오 몬투파르 코도녜르Sergio Montúfar Codoñer가 촬영한 완벽한 달빛

토끼는 점차 항아嫦娥의 반려동물이 되어 달 속 '광한궁廣寒宮'에 거주하게 되었다. 진조晉朝의 부현傅玄, 217~278은 「의천문擬天問」에서 "달 속에 무엇이 있나? 흰토끼가 약초를 찧고 있네月中何有? 白兎搗藥."라고 읊었다. 12세기의 문인 동유董逌는 일찍이 「월궁도月宮圖」를 보았는데, 달 속 경물 중 하나가 바로 약초를 찧는 토끼다.(그림 22, 23)

장역에게 김농 그림 속 약초를 찧는 흰토끼는 결코 이상하지 않다. 이상한 것은 김농이 달 속의 토끼를 선명하게 그리지 않고 약초를 찧는 흰토끼의 희미한 그림자와 육안으로 보이는 달 속 그림자, 이 두 시각 효과를 교묘하게 한데 합쳤다는 점이다. 이처럼 전통에서 비롯한 상상과 자신의 시각 경험을 한데 엮어 그린 달은 전설적인 우주의 힘인 '음陰'일 뿐만이 아니라 육안으로 볼 수 있는 천체이기도 하다.

수많은 선배 화가와 마찬가지로 김농이 그린 것도 만월, 즉 보름날 밤의 달이다. 달 속의 흰토끼가 약초를 찧는 것은 추석의 달임을 나타낸다. 그림 속 밝은 달 사방에는 빛줄기가 비치며 오색의 빛을 발산한다. 달의 빛줄기를 그리는 것은 중국 회화에서 매우 드물다. 담묵으로 칠한 약초를 찧는 달 속 흰토끼와 마찬가지로 김농이 그린 '월화月華'는 일종의 자연현상을 포함한다. 그림에서 달 주변의 광채는 뚜렷한 후광 효과를 드러낸다. 여기에서 우리는 김농이 홍색·적갈색·청색 등으로 그린 방사상 빛의 고리를 볼 수 있다. 사실 김농은 우리에게 이것이 바로 '월화'라고 직설적으로 알려주었다. '화'는 일종의 희미한 구름 속의 미세한 물방울을 통해 자연광원이 만드는 특수한 광학 현상이다. 태양 주위에 형성된 무지갯빛의 고리가 바로 '일화日華'이며, 달 주변을 빙 둘러싼 무지갯빛의 고리가 바로 '월화'다. 특수한 대기광학 현상인 월화는 빛의 회절回折로 형성된다. 다시 말하면 빛이 그 파장 주변의 작은 물방울을 뚫고 지나갈 때 강하고 약한 빛이 서로 뒤섞이는 현상이 나타날 수 있다. 달무리는 빛의 굴절로 형성되며 뚫고 지나가는 것은 물방울이 아니라 얼음 결정이다. 따라서 달빛과 달무리에서 생기는 빛줄기는 크기와 색채의 배열에서 다르다. 달무리의 빛고리는 달빛보다 크며 달 기준으로 안쪽은 따뜻한 색, 바깥은 차가운 색의 빛고리를 나타낸다. 그런데 달빛은 일반적으로 달에 바싹 달라붙어 바깥은 따뜻한 색, 안은 차가운 색의 빛

고리를 나타내는데 달에 가까운 안쪽은 남녹색이고 바깥쪽은 황홍색이라 달무리와는 정반대다. 달무리의 빛고리는 항상 희게 바래 달빛의 빛고리 색깔만큼 뚜렷하지 못하다.(그림 24)

약초를 찧는 토끼 모습의 달 속 그림자, 오색의 달빛은 모두 천문 지식이라 할 수 있다. 명대 말기·청대 초기 이래로 선교사가 파견됨에 따라 서양의 천문학 지식이 대거 중국으로 들어왔다. 황궁에서 서양 선교사는 황제를 위해 서방의 천문학, 수학 등을 비롯해 각종 기구를 가져왔다. 민간의 문인들도 점차 서양의 천문역법에 대해 큰 관심을 갖게 되었다. 청대 초기 이래로 궁정 안팎에서 매문정梅文鼎, 1633~1721, 왕석천王錫闡, 1628~82 등 유명한 학자들이 출현했다. 조금 늦은 완원은 『주인전疇人傳』을 편집했는데, 이 책에 수록된 사람들은 대부분 천문학자와 수학자다. 장역의 조부인 장조도 서양의 천문과 수학 지식에 대해 깊은 관심을 가졌다. 그는 『서방요기西方要紀』에 발문을 "서양에서 전할 만한 것으로 세 가지가 있는데 기기, 역법, 천문이다西洋之可傳者有三, 一曰機器, 一曰曆法, 一曰天文."라고 썼다. 그는 청나라 문인 가운데 서양 지식과 전통적인 박물학을 한데 융합하면서 그 기풍을 이루었다. 천문 관측의 중요한 도구, 예를 들어 망원경 같은 것이 명대 말기 이래로 문인들 사이에서 유행했고, 심지어는 소설에도 쓰여 17세기 이래 새로운 시각에 대한 흥미를 반영했다. 이러한 맥락에서 「월화도」가 보여준 천문학적 색채는 갑작스럽게 보이지 않는다.

혼륜도

하지만 김농은 「월화도」에서 전통적인 월궁月宮 도안과 천문 현상을 교묘하게 혼합하여 큰 족자에 둥근 달을 칠한 듯 너무나 간결하게 표현했다. 이 그림을 받아본 장역이 자신의 '이청당'에 걸었을 때, 장역을 방문한 손님들은 그 그림에서 좀더 중요한 의미를 느낄 수 있었을까?

그림 한가운데의 외롭고 큰 동그라미는 먼저 '천문도天文圖'를 생각나게 한다. 옛사람은 하늘은 둥글고 땅은 네모지며 원형은 우주의 상징이라고 여겼다. 쑤저

우 문묘文廟의 천문도 석각은 남송 순우淳祐 7년(1247)에 새겨졌는데, 세계에서 현존하는 가장 오래된, 실측하여 그린 전천석각성도全天石刻星圖로 칭송된다. 이 그림은 원래 남송의 황상黃裳, 1146~94이 그려서 태자였던 조확에게 헌납하여 그의 학습용 천문도로 이용하도록 했다. 그림 속의 크고 둥근 원은 하늘이고 안에는 수많은 천체가 있으며, 이외에 다른 사물은 없다. 이 천문도는 북송 후기 최초의 천문을 실측한 데이터에 근거하여 그렸다고 한다. 하지만 대다수의 경우 우주에 대한 중국인의 인식은 그다지 정확하지 않았다. 실제 우주를 정확하게 측량할 수 없었기 때문에 송대에 추상적인 우주의 힘, '태극도太極圖'가 출현했다. 태극도는 도표로 된 것이 특징인데, 화면 중앙에 크고 둥근 원을 그려 우주를 상징했고 둥근 원 안에 흑백으로 음양을 상징하는 두 힘을 그렸다. 구체적인 천문도든 추상적인 태극도든 우주를 상징하는 둥근 원 속에 항상 별자리나 혹은 음양양극陰陽兩極 같은 내용을 채워넣었다. 이러한 둥근 원 모양의 우주 그림은 또한 불교와 도교에 스며들어 원시 상태를 가장 완벽하게 그린 도형이 되었다. 『석씨원류釋氏源流』는 석가모니의 생애와 성불 경력을 기록한 삽화 서적이다. 그중 「응진환원應盡還源」은 석가모니 부처가 대열반에 드는 경험을 묘사한 그림이다. 화면은 간단하다. 한 조각구름 속에 크고 둥근 원이 떠 있는데 마치 보름달 같다. 대열반은 세속을 이탈하여 우주의 원시 상태로 승화함을 의미한다. 따라서 화면의 둥근 원이 가리키는 것은 우주 만사 만물의 본원이다. 김농은 불교의 영향을 깊이 받아서 늘 그막에 '심출가암죽반승心出家庵粥飯僧, 마음만 출가하고 죽과 밥만 축내는 중'을 자신의 호로 삼았는데, 『석씨원류』와 같은 통속적인 불교 서적의 둥근 원 그림을 모를 리 없었다. 게다가 또 도교의 수련법인 내단內丹에도 거의 똑같은 그림이 있다. 수련을 거쳐 최후의 경지에 이르는 것이 '환원還元', 즉 본원의 회복이다. 이러한 상태를 그린 그림도 마찬가지로 크고 둥근 원으로 만사 만물의 본원을 암시한다.

이른바 본원 상태란 대체로 아직 형성되지 못하고 전부 한데 섞인 상태를 말한다. 이처럼 추상적인 상태는 유명 화가를 매료시켜 붓을 들게 하여 유형화된 그림을 정교한 그림으로 발전시켰다. 원대 말기 화가 주덕윤朱德潤, 1294~1365의 「혼륜도渾淪圖」(그림 25) 그림 왼쪽에 노송과 괴석이 있고 노송에는 연대가 오래되었음을 상징하는 덩굴이 올라타 있다.

그림 25 주덕윤, 「혼륜도」(부분), 두루마리, 종이에 먹, 상하이박물관

긴 등나무 줄기는 노송에서 진로를 바꾸어 마치 하늘로 던져진 것 같고 아래에는 크고 둥근 원이 있다. 이 가는 선이 그려낸 둥근 형상은 하늘과 땅이 생기기 전 최초의 '혼륜渾淪, 혼돈'을 상징한다. 주덕윤은 화면 우측에 「혼륜도찬渾淪圖贊」을 지었다. "혼륜은 네모나지 않고 둥글며, 둥글지 않고 네모나다. 하늘과 땅보다 앞서 생긴 것은 형체가 없으나 형체가 존재한다. 하늘과 땅보다 뒤에 생긴 것은 형체가 있으나 형체는 없어졌다. 한 번은 합치고 한 번은 벌어지니 이 어찌 먹줄로 잴 수 있으랴?渾淪者, 不方而圓, 不圓而方. 先天地生者, 無形而形存; 後天地生者, 有形而形亡. 一翕一張, 是豈有繩墨之可量哉?" 화면의 둥근 원은 분명히 컴퍼스로 그렸고 화면 좌측의 원숙하고 발랄한 화법으로 그린 소나무, 돌과 강렬한 대비를 이룬다. 유형의 시공老松古藤과 무형의 시공渾淪之圓이 함께 우주의 생장 상태를 구성한다.

원 도상 전통을 거슬러올라가면 우리는 다른 사상 영역에서 각종 원 그림을 볼 수 있다. 천문도든 태극도든 혼륜도든 아니면 불교와 도교의 '환원도還源圖'나 '환원도還元圖'든, 모두가 원으로 우주 창조의 초창기 혼돈 상태를 상징한다. 김농의 「월화도」는 제재 면에서 결코 추상적이지 않지만, 화면 배치와 분위기 조성 면에서 '혼륜'의 효과를 잘 파악했다. 화면에서 단지 먹과 색을 써서 달그림자, 달무리, 그리고 하늘을 암시하는데 명확한 선이 없고 명확한 윤곽조차 없다. 화가의 진정한 의도는 바로 여기에 있다.

그림을 감상하는 선인

원 도안이 중요한 우주의 형태라지만, 그 함의는 지나치게 방대하며 구도도 지나치게 단조롭다. 바꾸어 말하면 천서天書와 마찬가지로 어떠한 심미성을 거론할 수가 없다. 따라서 사람들은 이 그림을 잘 알고 있지만, 여백이 큰 원을 제대로 감상할 수 있는 사람은 거의 없다. 이 역시 화가들이 우주의 원을 진지하게 그림 제목으로 삼을 수 없었던 이유다. 주덕윤의 「혼륜도」는 예외인 셈이지만, 그는 여전히 그림에서 다수의 소나무, 돌로 장식하여 산수화 형식으로 '혼륜'을 표현했다. 김농의 「월화도」는 원 도상을 심미화한 첫번째 시도라고 할 수 있다.

하지만 원 그림이 독립적인 회화를 이룰 수 없다 하더라도 이러한 도상은 줄곧 그림 속 그림의 형식으로 존재했다. 고궁박물원이 소장한 명나라 화가 오위의 작품으로 전해지는 「태극도」(그림 26)를 보자. 그림에서 산발한 선인이 소나무 아래에서 정신을 집중하여 족자를 펼쳐보고 있는데, 족자의 화면은 매우 단순하고 사방에 과장된 큰 원이 있을 뿐이다. 선인이 바라보고 있는 것은 바로 '태극도' '혼륜도' '환원도'다. 만약 그림 속의 이 족자 그림을 그림 밖으로 가져가 김농의 「월화도」와 함께 걸어놓는다면 거의 같을 것이다. 족자의 크기, 동그라미의 위치, 자의적으로 칠한 기법 등 모두가 꽤 비슷하다.

그림 속 그림의 형식으로 존재하는 '태극도'는 명·청 시기에 매우 성행하여 16세기의 절파 화가들에게서 유행하다가 청대에 이르러 생일 축하를 암시하는 상서로운 그림 제목이 되었다. 태극도를 감상하는 선인의 수가 갈수록 많아졌는데, 복福, 녹祿, 수壽의 '삼성三星'이거나 혹은 '오로五老'였다. 「월화도」의 감상자들은 이러한 '혼륜도'에 익숙했다. '양저우팔괴' 중의 한 화가 황신은 「오로도五老圖」 여러 폭을 그린 적이 있는데, 화면 속의 다섯 노인이 감상하는 것도 바로 '혼륜도'다.

원 도안은 우주 진리의 표현이다. 이러한 그림을 보며 그 오묘함을 깊이 깨닫는 사람은 불사의 선인이다. 바로 이러한 논리를 따라가보면 「월화도」의 오묘한 사상이 생동적임을 알 수 있다. 사람들이 장역의 서재에서 전통적 원 도안을 차용한 김농의 「월화도」를 감상할 때, 자신이 잠시 우주의 현묘한 이치를 깊이 깨달을 수 있는 선인이 되었다고 느낄지도 모른다.

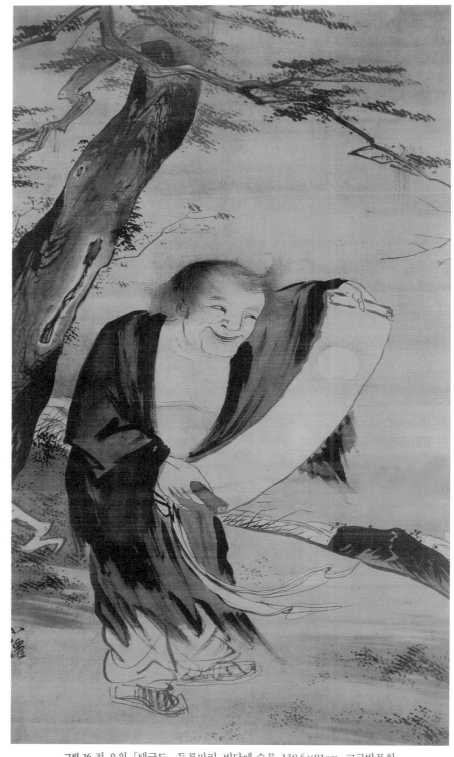

그림 26 전 오위, 「태극도」, 두루마리, 비단에 수묵, 138.6×81cm, 고궁박물원

「월화도」를 그릴 때의 김농은 이미 일흔다섯 살의 노인이었다. 이 나이에 생명은 자연스럽게 자연적 이치의 위협을 받는다. 석가모니의 대열반과 마찬가지로 김농은 자신의 유한한 생명에 대해서 숙고했을 것이다. 달 속에서 불사약을 찧는 흰토끼와 함께 그림 속 동그라미는 일종의 영원히 죽지 않는 경지다. 우리에게는 김농이 「월화도」를 그릴 때의 상황을 좀더 잘 이해할 수 있는 참고 문헌이 없으며, 우리는 또한 그림 속의 영원한 경지가 장역에게 속하는지, 아니면 김농 자신에게 속하는지도 알지 못한다. 하지만 의심할 필요가 없는 것은 너무나 단순해서 더 단순해질 수 없는 도화가 수많은 것을 잠재하고 있다는 점이다. 만약 서동 선생 장역이 우리에게 이 그림을 펼칠 때의 느낌을 알려줄 기회가 있다면, 우리는 다시 한번 감동할 것이라고 믿는다.

제7장 · 신체

五月榴花妖艷烘, 오월의 석류꽃 요염하게 빛나고

綠楊帶雨垂垂重, 푸른 버들 비 맞아 무겁게 드리우고

五色新絲纏角粽. 오색 새 실이 각종 휘감는다.

金盤送, 　　　　　금 쟁반으로 보내오니

生綃畵扇盤雙鳳. 비단 부채 그림에 봉황 한 쌍 서렸다.

正是浴蘭節動, 　바로 단오절에 움직이니

菖蒲酒美淸尊共. 맛있는 창포 술과 맑은 술 함께하노라.

I.
목욕과 벽사
─「욕영도」의 단오 축복

동서고금의 거의 모든 사람에게 목욕은 상쾌한 일이며 일상생활에서 빠질 수 없는 행위다. 쉽게 말하면 목욕은 개인의 위생을 유지하는 데 가장 중요한 수단이며 신체의 수많은 세균의 침입을 막아줄 뿐만 아니라, 사람이 양호한 모습으로 사회에 융화하게 한다. 또한 목욕은 항상 예의를 뜻하며, 심지어는 종교성도 담고 있다. '목욕갱의沐浴更衣'는 중요한 의식의 첫걸음이다. 『서유기西遊記』에서 당승唐僧은 영산靈山 아래에 이르러 먼저 목욕한 다음에서야 여래를 볼 수 있었다. 불교의 칠보지七寶池에는 팔공덕수八功德水가 가득차 있다. 이와 유사하게 기독교의 세례도 영혼을 씻어내는 뜻을 지니고 있다. 목욕은 개인의 건강이나 사회관계 및 종교적 측면에서도 중요한 위치를 차지한다. 그렇다면 중국 고대의 시각예술도 목욕을 주제 삼은 표현들이 있을까? 사실은 그렇지 않다. 목욕은 개인과 은밀한 관계가 있기 때문에 중국 고대예술에서는 거의 표현하지 않았다. 목욕하는 장면의 주인공은 춘화의 여성을 제외하면 노출을 꺼리지 않는 어린이가 있을 뿐이다. 고대에도 어린아이가 목욕하는 그림이 많았을 텐데 시간이 오래 지난 탓에 현재 우리가 여전히 볼 수 있는 것은 송대의 그림이다. 미국 프리어미술관이 소장한 둥글부채 그림이 그중 하나다.

그림 1 전 주문구, 「욕영도」(한 면), 비단에 채색, 23×24.5cm, 프리어미술관

욕조를 해석하다

프리어미술관에 소장된 주문구의 작품으로 전해지는 「욕영도浴嬰圖」(그림 1)는 남송 회화로 여겨진다. 원본은 둥글부채이며 그림의 색이 짙다. 금빛 찬란한 큰 욕조를 중심으로 어머니가 아이를 씻기는 장면을 생동감 있게 재현했다. 실제로 어머니와 아이라고 확신할 수는 없지만, 적어도 그림 속의 세 여성과 네 아이는 화기애애한 대가족을 구성하고 있다. 자세히 본다면 세 여성은 옷차림과 자태에서 확연하게 구분된다. 복장과 머리 모양이든 자세든 화면 한가운데에 배치한 욕조 옆에 꿇어앉아 아이를 씻기는 여성은 그림 속 우측에서 다른 아이에게 옷을 입히는(혹은 옷을 벗기는) 여성과 모두 한 조를 이룬다. 그녀들의 의상 색상은 흰색과 청색 두 종이고, 모두 당나라 추마계墜馬髻와 유사한 머리 모양을 하고 있으며 땅바닥에 꿇어앉아 있다. 그림 좌측의 여성은 신분이 높아 보인다. 그녀는 반투명의 붉은색 비단옷을 걸쳤을 뿐만 아니라 머리채도 감아올렸고, 특히 그녀만이 화려한 둥근 의자에 앉아 모든 장면을 주시하고 있다. 분명히 화가가 표현하고자 한 것은 주인과 시녀. 우리는 다만 활발한 네 명의 꼬마가 모두 그녀의 아이인지 아닌지 모를 뿐이다. 물론 우리는 이렇게 추론할 수는 없는데 왜냐하면 이 그림은 결코 고사화가 아니라 '영희도嬰戱圖'이기 때문이다. 적어도 당나라에서부터 영희도는 중국 예술의 주요 장르였을 뿐만 아니라, 주변 국가에까지 널리 퍼졌었다. 예를 들면 일본 예술에서는 줄곧 이러한 영희도를 '당자도唐子圖'라고 불렀다. 영희도의 표현 방식은 다양하지만, 전반적으로 어린이의 건강과 활발함을 표현했으며, 길상다자의 개념을 반영했다.

다자다복은 현재까지 중국인의 길상을 축원하는 보편적인 말이다. 백자희춘百子嬉春, 오자등과五子登科는 모두 다다익선을 암시한다. 「욕영도」도 이러한 특징을 따라 어린이 네 명을 그렸는데, 마치 그 소리가 그림에서 들리는 듯하다. 그림에 남자아이는 세 명이고 여자아이는 한 명이다. 여자아이는 의자에 앉아 있는 여성의 품속에 달려들어 뒷모습만 볼 수 있지만, 복잡한 머리 모양은 분명히 볼수 있다. 세 명의 남자아이는 각기 다른 상태에 있다. 욕조 속의 벌거벗은 아이는 분명 목욕하고 있고, 옆의 남자아이는 두 손으로 욕조를 붙들고 있어 언제쯤

자기 차례가 올지 초조하게 기다리며 생각하는 듯하다. 막 목욕을 끝낸 다른 아이는 시녀가 옷을 입혀주고 있다. 이 점을 알 수 있는 이유는 정수리의 머리카락이 아직 빗질하지 않아 흩어져 있기 때문이다. 화가가 의심할 바 없이 꼼꼼하게 사실적인 세부를 그려 마치 이 장면이 우리 눈앞에서 일어나는 것 같다. 하지만 자세히 생각해보면 이 장면은 절대 사실일 수가 없다. 왜 목욕하는 아이는 남자아이뿐이고 여자아이는 물러나 있는가? 왜 동시에 세 명의 아이를 씻기는가? 남자아이들은 비슷한 연령대로 보이는데 어떤 관계일까? 아이들과 그림 속 여성은 또 무슨 관계일까?

학자들은 「욕영도」의 이러한 의혹을 완전히 풀지 못했다. 일치하는 견해는 「욕영도」를 여성이 순조롭게 자식을 출산하기를 축원하는 길상화로 본 점인데, 이유는 그림의 중심이 욕조인 데 있다. 고대에 여성이 분만할 때 반드시 대야를 준비해놓고 뜨거운 물을 채우고 아이가 태어난 뒤에 즉시 목욕시켰다. 여성이 대야 위에 쪼그려앉은 채 출산하는 경우도 있었다. 따라서 여성의 출산을 '임분臨盆'이라 부르곤 했다. 미국 학자 엘런 존스턴 랭Ellen Johnston Laing은 옛 습속에 따라 출가한 여성이 혼인한 후 이듬해에 아이를 임신하지 못하면, 신붓집에서는 음력설 때 '해아좌분孩兒坐盆'이라는 길상을 축원하는 말을 쓴 꽃등을 보낸다고 여겼다. 이것이 바로 「욕영도」에서 표현한 장면이 아닐까?[1]

하지만 '해아좌분' 꽃등의 풍습이나 '임분'이라는 호칭의 유래와 상관없이 단순히 목욕 대야에 의지해 분만과 관계가 있음을 확정하는 것은 너무나 거칠다. 차라리 '임분'이라기보다는 '조분照盆'이라 해야 할 것이다. 목욕하는 아이가 물장난하는 도상은 북송 화가 유종도劉宗道가 처음 만든 둥글부채 그림 제재인 '조분해아照盆孩兒'로 거슬러올라갈 수 있다. 남송 초기 등춘은 『화계』에서 다음과 같이 기록했다.

유종도는 경사 사람이다. '조분해아—대야 물에 비친 아이'를 그렸는데, 물에서 그림자에게 손짓하니 그림자도 또한 손짓하여 그 모습과 그림자가 저절로 구분되었다. 부채 하나를 그릴 때마다 수백 개를 그려 반드시 당일에 내다 팔아 유포했는데, 이는 사실 다른 사람이 모방하는 것을 두려워했기 때문이다.劉

宗道, 京師人. 作 '照盆孩兒', 以水指影, 影亦相指, 形影自分. 每作一扇, 必畵數百本, 然後出貨, 卽日流布. 實恐他
人傳模之先也.

이 장면은 수백 년 뒤 건륭 연간에 궁정화가 정관붕丁觀鵬, 1736~95의 「조분해아」
에서 완벽하게 다시 나타났다.

아이 목욕 문제는 고대나 현대나 크게 다르지 않다. 현대의 산후조리용품 가
운데 아이 욕조는 빠질 수 없는데, 고대에도 그러했다. 예를 들어 『무림구사』의
기록에 따르면, 남송 황실에서 황실 여성이 임신하면 7개월 이후 궁정에 들어가
각종 물품을 받아 방대한 산후조리용품을 갖추는데, 그중에 '대은반大銀盤' 및
'잡용분雜用盆' 열다섯 개가 있다고 한다. 고급 재질인 전자는 분명 특수한 의식에
쓰였으며, 분만 후에 신생아를 씻기는 일은 그중 하나일 뿐이다. 송대의 『소아위
생총미논방小兒衛生總微論方』에서는 "반드시 먼저 목욕시켜 더러운 것을 씻은 후에
탯줄을 자를 수 있다須先洗浴, 以蕩滌汚穢, 然後乃可斷臍."라고 했다. 또다른 중요한 아이
목욕 예식은 만 한 달이 될 때 있다. 『몽양록』의 기록에 의하면, 신생아가 만 한
달이 되는 날 여러 명의 친척과 친구를 집으로 초청하여 '세아회洗兒會'를 대대적
으로 펼친다. 은쟁반에 향약香藥을 탄 뜨거운 물을 부은 다음, 아이를 각종 과일,
선물로 받은 돈과 함께 넣는다. 집안 어른은 금비녀나 은비녀로 물을 휘젓고, 친
구들은 금전과 은비녀를 대야에 차례로 던지는데, 이를 '첨익添盆'이라 한다. 대야
의 과일 중 서 있는 대추가 있을 때 아직 아들을 낳지 못한 젊은 여성들이 다투
어 이를 먹는데 사내아이를 낳을 길조로 여기기 때문이다. 심지어 아이에서 떨어
진 태모胎毛는 모두 욕조에서 건져내 작고 화려한 금은 상자 속에 넣어둔다.

만 한 달이 될 때의 아이 목욕은 분만 때보다 더욱 성대한 것으로 보인다. 그
렇다면 우리는 무엇에 근거하여 「욕영도」를 분만을 축하하는 길상화로만 보고,
만 한 달이 될 때 사용한 그림이 아니라고 여기는가? 실제 그림 속 도상을 자세
히 보면, 욕조 속의 아이는 '갓난아이'라기보다는 걸음마를 배우는 단계의 유아
이며, 적어도 돌은 지났고 두세 살은 되지 않았다. 출산하는 여성을 상징하는 아
이 목욕 그림은 사실 회화 도상에서 결코 적지 않다. 예를 들면 둔황벽화敦煌壁畵
의 분만도나 혹은 원대 영락궁 벽화 속의 여동빈, 왕중양王重陽, 1112~70의 노을빛이

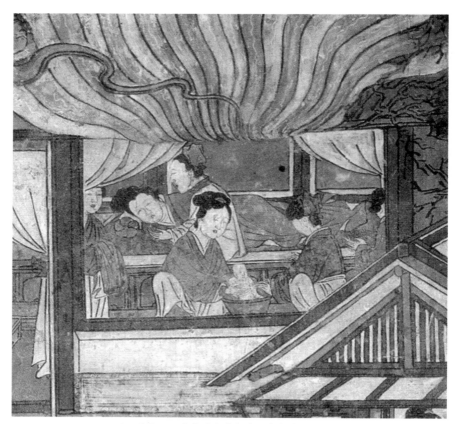
그림 2 영락궁 중양전 벽화에서 왕중양이 태어나는 장면

비치는 출산 장면 등이 있다.(그림 2)

욕조 속 아이의 몸은 매우 작아서 어떠한 자세도 취하지 않았고 보모가 조심스럽게 손으로 받치고 있다. 「욕영도」를 떠올려보면 목욕이라기보다는 오히려 물장난치는 것 같고, 대야 속에 앉은 꼬마가 콧물을 흘리는 장면이 매우 자연스러우며 어떠한 의식적인 행동도 거의 찾아볼 수 없다.

이는 도대체 어떤 공간일까?

제7장
신체

그림의 전승

프리어미술관 외에 뉴욕 메트로폴리탄미술관에서도 「희영도戲嬰圖」(그림 3)를 소장하고 있다. 그림은 작은 횡권橫卷, 가로 두루마리 그림이고 당대 주방周昉의 작품이라 전해지나 실제로는 송나라 사람이 그렸을 것이다.

그림의 장면은 프리어미술관 소장의 「욕영도」와 유사하다. 둘 다 욕조 속에서 목욕하면서 코를 푸는 아동을 중심으로 삼았으나, 메트로폴리탄미술관의 두루마리 그림에서는 단지 여성 다섯 명과 아동 여덟 명을 네 그룹으로 나누었는데, 한 그룹에 아동 두 명이 있으며 프리어미술관의 둥글부채처럼 큰 욕조를 중심으로 삼지 않고 비교적 균등하게 그림 상하좌우에 분포되어 있다. 인물과 도구가 많다지만 메트로폴리탄미술관의 두루마리 그림은 도리어 프리어미술관의 「욕영도」처럼 번화하게 보이지는 않는다.

그림 3 전 주방, 「희영도」(부분), 두루마리, 비단에 채색, 메트로폴리탄미술관

그림 4 14세기 척홍소합剔紅小盒, 지름 6.4cm, 미국 개인 소장

　　고대에 같은 그림이 늘 끊임없이 복제되고 이용되었으니 각종 다른 판본 간의 관계를 단순하게 판단하기가 어렵다. 명대 말기 문인 장대는 남송의 아동 그림 전문가 소한신의 작품으로 전해지는 「욕영도」 화첩을 본 적이 있는데, 아마도 둥 글부채였을 것이다. 화면에서 "소아가 욕조에 기대 목욕할 때 한 발은 물속에 넣 으려 하고 한 발은 빼내려고 한다. 궁녀가 욕조 곁에 꿇어앉아 한 손으로 아이를 겨드랑이에 끼고, 다른 한 손으로는 아이의 코를 풀어준다. 곁에는 궁녀가 앉아 있는데, 한 아이가 목욕하고 일어나 그 무릎에 엎드리고 수놓은 옷자락을 부여 잡는다.小兒方據澡盆浴, 一脚入水, 一脚退縮欲出; 宮人蹲盆側, 一手掖兒, 一手爲兒擤鼻涕; 旁坐宮娥, 一兒浴起伏 其膝, 爲結繡裾." 그림은 어린아이가 욕조에 뛰어들어가는 순간을 그렸는데, 이를 제 외하면 프리어미술관의 「욕영도」와 완전히 일치한다. 이 밖에 우리는 타이베이고 궁박물원이 소장한, 주문구 작품으로 전해지지만 실제로는 명대 말기보다 늦은 「영희도」에서 메트로폴리탄미술관의 「영희도」와 같은 도상을 볼 수 있다. 칠기 등

제7장
신체

다른 매체에서도 유사한 도상(그림 4)을 볼 수 있다. 목욕하는 아동 관련 도상은 이미 정형화되어 널리 전파되었다고 할 수 있다.

애석하게도 프리어미술관과 메트로폴리탄미술관의 송나라 욕영도에는 모두 배경이 없고 어떠한 시간, 공간의 암시조차도 없다. 우리가 '목욕하는 아이' 도상이 신생아를 위한 것이라든가 아니면 만 한 달의 '세아회'라거나 혹은 아예 일상적인 이미지의 하나라 말해도 모두 일리가 있으며 증명할 방법이 없다. 다행스럽게도 상하이박물관에 다른 '송나라'의 「욕영도」(그림 5)가 소장되어 있다. 이는 명나라 화가 구영이 모사한 작품이다. 그는 당시 수장가 항원변의 집에서 송대 등

그림 5 구영, 「모송인욕영도摹宋人浴嬰圖」(한 면), 비단에 채색, 상하이박물관

글부채 그림을 임모했고, 후세 사람이 이를 모아 『모천뢰각송인화책摹天籟閣宋人畵册』으로 펴냈다. 그 그림들의 송대 원작 여러 폭이 세상에 남아 있어 둘을 대비해 보면 구영이 거의 원작 그대로 복제한 것을 알 수 있다. 따라서 그가 임모한 「욕영도」는 유실된 송대 둥글부채의 여실한 반영으로 볼 수 있다. 화면의 아이 목욕 장면은 프리어미술관 소장본과 매우 흡사하고, 단지 욕조 곁의 어린아이와 그 옆의 막 목욕을 마친 다른 아이에게 옷을 입혀주는 시녀가 빠졌을 뿐이다. 이처럼 고도의 유사성은 우리에게 프리어미술관의 둥글부채 그림이 사실 모사본일 것이라는 의심을 불러일으킨다. 가장 중요한 것은 구영의 모사본이 장면을 풍부하게 그렸다는 점이다. 그림은 정교한 태호석과 붉은색으로 칠한 난간이 있고, 시기를 알려주는 몇 종의 화초 식물이 있는 상류층의 큰 야외 정원이다. 화면 하단은 분홍빛을 띤 자주색의 원추리가 있어 붉은색의 패랭이꽃을 돋보이게 한다. 상단의 파초 뒤에는 석류나무를 심었고 새빨간 석류꽃이 피어 원추리를 마주보고 있다.

좀더 이후의 도상을 통해 계속 관찰해보자. 명대 『고씨화보』에도 '욕영도'가 있

그림 6 영희도칠반嬰戲圖漆盤(부분), 지름 55.6cm, 메트로폴리탄미술관

제7장
신체

는데, 유형은 『모천뢰각송인화책』과 유사하고 원추리도 있다. 영국박물관에 소장되어 있는 주문구 이름을 건 「영희도」 두루마리 그림은 대칭 형식인데, 개별적인 두 장면을 한데 붙여놓았다. 화면에는 욕조 두 개가 있다. 좌측의 것은 아이 목욕에 쓰이고, 우측의 것은 어린이가 수박을 씻는 도구로 쓰인다. 어린이와 여성은 모두 투명하고 얇은 옷을 입고 있어 한여름이 다가왔음을 보여준다. 메트로폴리탄미술관에는 원·명 사이의 조칠대반雕漆大盤이 소장되어 있는데, 「하정영희도荷亭嬰戲圖」(그림 6)가 장식되어 있다. 화면 한가운데에 욕조가 있고 아이가 목욕하고 있다. 옆에는 석류나무와 태호석이 있고 석류꽃이 피었다. 못에는 이미 연꽃이 피었고, 여러 명의 아이가 즐겁게 장난치고 있다.

단오의 정원

원추리는 망우초忘憂草, 의남宜男이라고도 하며, 약간의 진정 작용을 지니고 있다. 임신부의 기분을 평온하게 해준다고 전해진다. 원추리는 모성에 대한 암시다. 예를 들면 '훤당萱堂'은 어머니에 대한 존칭이다. 원추리는 송나라 그림에 자주 출현하는데, 모성을 암시할 뿐 아니라 음력 5월 초에 피기 때문에 중요한 명절인 단오절이라는 것 또한 명확하게 알려준다. 석류꽃의 출현은 그림 속의 절기가 단오임을 확인해준다. 역대 문인이 읊은 노래에서 단오절은 "접시꽃과 석류가 고움을 다투고, 치자와 쑥이 향기를 다투는葵榴斗艷, 梔艾爭香" 시절이다. 백성은 집에 꽃을 꽂으며, 남송 황실은 단오절에 "커다란 황금 병 수십 개에 접시꽃, 석류, 치자꽃을 두루 꽂고 전각을 에워싼다以大金瓶數十, 遍揷葵, 榴, 梔子花, 環繞殿閣". 매년 단오절이 되면 황실에서는 궁정의 부녀자에게 단오절에 알맞은 화훼를 그린 둥글부채를 상으로 내리는데, 가장 자주 보는 그림 소재는 접시꽃과 석류꽃이다. 실외에 꽃을 심고 실내에 꽃을 꽂으며 둥글부채 그림을 보는데, 단오의 화초는 다른 시간과 공간을 하나로 연결한다.

이러한 꽃이 단오철에 맞는 까닭은 꽃 피는 시기가 마침 단오절 전후인 것 외에, 꽃의 무늬와 색깔이 아름답기 때문이다. 옛사람들은 단오를 여름이 본격적으

로 시작되는 신호로 여겼고, 새빨간 석류꽃을 왕성한 양기의 가장 좋은 상징이라고 여겼다. 또한 옛사람들은 단오절이 들어간 오월은 악월惡月인데, 음양이 바뀌는 시기이고 단오 이후 곧 하지라서 양기가 정점에 달하여 날씨가 무덥고 돌림병이 쉽게 유행한다고 여겼다. 단오절에 기념하는 주요 주제는 사악한 기운을 몰아내 음양을 조화시켜 신체 건강을 지키는 것이다. 음양의 조화를 대표하는 '오색' 물품, 예를 들어 오색 견사, 오색 부채는 모두 단오절의 가장 좋은 호신부護身符다. 접시꽃, 원추리, 석류꽃, 치자꽃 등은 그 풍부한 색깔로 '오색'의 목적을 이룬다.

오월 악월에 신체의 건강을 지키는 가장 실용적인 방법은 제약이다. 단오절은 약초를 캐기 좋은 시기이다. 전하는 말에 의하면, 5월 5일 정오 오午시에 채취하여 만드는 약품의 약효가 가장 좋다고 한다. 단오절의 약품 가운데 깊은 산에 들어가야만 캘 수 있는 약재 외에 가장 자주 보이는 것으로 창포와 쑥이 있다. 사람들은 특수한 맛을 지닌 두 종의 식물로 향주머니를 만들어 몸에 지니고 다니며 이로써 악귀를 물리치고 오독五毒, 전갈·뱀·지네·두꺼비·도마뱀의 독을 몰아낸다. 동시에 창포와 쑥을 포함한 각종 약초를 채취하여 뜨거운 물속에 넣고 목욕한다. 이는 단오절의 중요한 풍속인데, 송대에는 단오절을 '욕란영절浴蘭令節'이라 부르기도 했다. '난蘭'은 처음에는 향기로운 패란佩蘭, 향등골나물을 가리켰으나, 후에는 목욕물에 넣는 각종 약초를 통칭하는 이름으로 바뀌었다.

왜 단오절에 아이가 목욕하는 장면을 묘사하는지에 대한 답을 찾았다. 이 목욕은 무더운 날씨에 몸을 식혀줄 뿐 아니라, 향기를 더해주는 약욕藥浴이다. 난탕蘭湯 목욕이 어린이의 전유물은 아니지만 5월 악월에 건강이 가장 위협받기 쉬운 사람은 어린아이이기 때문에 수많은 단오절 모임이 의식적으로 어린이에게 편향되어 있음을 볼 수 있고, 욕영도가 바로 좋은 예시가 된다.

우리는 욕영도를 단오절의 난탕 목욕과 연결하여 도상에 대해 가졌던 의문에 어느 정도 해답을 얻을 수 있을 듯하다. 어째서 부유한 집안의 어린이들이 줄을 서서 목욕하고 욕조를 같이 쓰는가? 왜냐하면 난탕 목욕은 의식적인 절차라서 몸을 깨끗하게 씻는 것보다 어린이의 몸에 약초 향을 스며들게 하는 데에 신경쓰기 때문이다. 그림에서 나이가 비슷한 어린이는 무슨 사이일까? 그들은 난탕 목욕 의식의 참여자이며 가족의 건강한 적자다. 어째서 남자아이만 목욕하고 여

자아이는 도리어 감상자를 등지며 엄마의 품속에 뛰어들까? 이는 공개적인 의식이라 많은 사람들이 지켜본다는 점에서 여자아이 특유의 부끄러움을 표현한 것이다. 이 장면에서 사실성과 길상 함의가 서로 잘 융합하니, 과거의 관람자가 어찌 감동하지 않을 수 있었겠는가?

惠風扇和氣, 봄바람이 온화한 기운 부채질하니

萬物熙春陽, 만물은 봄볕에 빛난다.

顧玆紅杏園, 이곳 붉은 살구밭 돌아보니

花開正芬芳. 꽃 피어 향기 한창이로다.

在公稍休暇, 공직에서 휴가 얻었으니

況復遇時康. 하물며 다시 태평시대 만났도다.

愛與衆君子, 여러 군자에게 사랑 베풀어

開筵泛華觴. 잔치 열어 화려한 술잔 띄우노라.

2.
퇴근 후의 관료
__「세조도」와 명대 관리의 시각문화

1780년 정월 초이틀 재위에 오른 지 46년째 된 건륭제는 자신의 서화 소장품을 흥미진진하게 살펴보았다. 남송 화가 마원의 낙관이 찍힌 비단 그림에 황제는 붓을 휘둘러 시 한 수를 지었다.

良田廣宅富人居, 좋은 밭과 넓은 집에 부자가 사는데
樂歲三元慶有餘. 풍년에 정월초하루가 경사로 넘치네.
崔榻已欣紛置笏, 높은 의자에는 분분히 놓인 홀을 받들고
賈門早卜喜充閭. 상인 집에는 기쁨 가득한 집을 점친다.
庭前柏子翠宜盞, 마당 앞에 측백나무 푸르러 술잔으로 제격이고
瓶裏梅花香滿裾. 병 속의 매화 향기 소매에 가득하네.
比戶盈寧關治理, 집집마다 편안함이 가득하게 다스릴지니
希哉致此正塵予. 이곳에서 티끌을 바로잡아주기를 바라네.

이 시의 '낙세樂歲'와 '매화' 두 단어는 그림의 성격을 새해 명절을 경축하는 절령화節令畵로 본 황제의 판단에서 나왔다. 건륭 말년에 편찬된, 청나라 황실 서화

良田廣宅官人
居樂歲三元慶
有儲催榻已紛
你置笏賈門早
小喜克閣庭前
栢子聚宜盞辦
東梅花香滿徑
比戶魚寧闔治
理方武致此正
慶子
澍卷
庚子新正二日

그림 7 주문정, 「세조도」, 두루마리, 비단에 채색, 138.5cm×72cm, 상하이박물관

소장품을 기록한 『석거보급속편石渠寶笈續編』에 이 그림의 이름이 '마원세조도馬遠歲朝圖'로 기록되어 있다.(그림 7)

이번에 건륭제는 골동품상에게 속았다. 골동품상은 상투적인 수법으로 낙관이 없는 그림에 시대가 훨씬 이른 화가의 서명을 보탰다. 건륭제가 본 그림은 세로 138.5센티미터, 가로 72센티미터이며, 좌측 하단에 '마원'이라는 낙관과 인장이 있다. 20세기에 이르러서도 이 그림은 여전히 건륭제의 의견에 따라 마원, 혹은 마원의 작품으로 전해지는 것으로 여겨졌다. 1971년 어느 날 상하이박물관의 전문가들이 그림 왼편에서 '주문정周文靖'이라는 인장을 발견하고서야 이 그림이 원래 명대 전기 주문정이 그린 그림임을 알았다.[2]

말단 관리이자 위대한 화가

상하이박물관 소장의 주문정 작품은 명대 후기에 골동품상에 의해 '마원'의 가짜 낙관이 찍혔을 것이다. 주문정은 명대 전기 화가로 푸젠 푸저우부福州府 사람이다. 명대 말기 푸젠 문인 하교원何喬遠, 1558~1632의 『민서閩書』와 『명실록明實錄』의 간략한 기록에 따르면, 그는 대략 명나라 선종宣宗 선덕宣德 연간(1426~35)에 지방의 '음양학훈술陰陽學訓術'이라는 말단 관리를 지냈다. 음양학은 주로 천문과 술수術數를 연구한다. 『명사』 「직관지職官志」의 기록에 따르면, 명나라의 '음양학'은 지방에 설치했고 부급府級 책임자를 '정술正術'로 불렀으며 종9품이었다. 주급州級은 '전술典術', 현급縣級은 '훈술訓術'이라 불렀으나 모두 등급에 끼지 못했고 관직만 있고 임금은 없었다. 주문정은 현급의 '음양학훈술'로 지위와 대우가 모두 높지 않았다. 당시 그는 음양술 이외에 그림으로 생계를 도모했을 것이다. 명나라 영종 천순天順 4년(1460)에 주문정은 때가 되자 운수가 트여 그림 솜씨로 부름을 받아 베이징으로 올라가 매월 녹미祿米 다섯 말을 받는 궁정화가가 되었다.[3] 명대에는 전문적인 화원이 없었기에 회화 솜씨가 뛰어난 주문정은 수많은 다른 궁정화가와 마찬가지로 어용감에서 관할하는 인지전仁智殿에 배치되어 하급 관리로 일했다. 이후의 운명이 어떻게 되었는지는 구체적인 문헌 기록이 남아 있지 않은

데, 후에는 근무 평가 성적이 우수하여 홍려시鴻臚寺의 서반序班이 되었다고 말하는 사람도 있었다. 종9품으로 승진해 정식 국가관원이 되었다.

관직을 모색했던 선비 주문정에게 이는 성공한 셈은 아니다. 하지만 화가로서 그는 명대 전기에 비교적 유명했다. 당시 궁정에 닝보에서 온 화가 사환謝環, 1346~1430이 있었는데, 선덕제宣德帝 주첨기朱瞻基, 1399~1435의 총애를 받았다. 전하는 말에 의하면, 주문정은 산수화 방면에서 사환과 함께 유명했다고 한다. 고향에 있을 때부터 주문정은 직업 화가로서 각종 화과畵科에 정통하여 "인물, 화훼, 대나무와 돌, 조류, 누각, 소와 말 따위의 그림에 모두 고아한 정취를 가지고 있었다人物, 花卉, 竹石, 翎毛, 樓閣, 牛馬之類, 咸有高致". 명대 전기의 궁정 산수화는 남송 마원, 하규 일파의 남송화를 중심으로 유행했는데, 주문정의 이름은 마원의 후광 때문에 수백 년 동안 묻혀버렸다.

푸릇푸릇한 종려

묻혀버린 주문정의 이름은 밝혀냈으나, 그림 제목은 건륭의 의견에 따라 「세조도」로 정해졌다. 이른바 '세조歲朝'는 '일세지조一歲之朝'의 뜻으로, 정월 초하루를 가리킨다. 날씨는 아직 차갑지만 필경 봄이 서서히 다가오는 시기다. 일반적으로 고대 국가에서는 새해맞이에 3일 동안 쉬게 했고, 사람들은 새해 초하룻날에 친척 집에 방문하며 새해를 축하했다. 새해를 경축하기 위해 그린 세조도는 명대에 무척 유행했는데, 대체로 두 종으로 나눌 수 있다. 한 종은 산수 배경 속 인물 풍습에 중점을 두어 대부분 어른들의 신년 축하 모임 및 어린이들의 새해 놀이를 표현한 것이며, 다른 한 종은 꽃인데, 대부분 겨울과 봄의 교차기에 피는 각종 화훼를 그렸다. 예를 들어 수선화와 매화 등은 음력설의 절기 꽃으로 길상여의를 상징했다.

절기 회화로서 「세조도」에서 표현한 것은 겨울과 봄이 교차하는 서늘한 계절의 광경이다. 하지만 주문정의 「세조도」에서 차가움을 찾아보기는 어렵다. 두루마리 그림은 상하 두 부분으로 나뉘는데, 상단은 주로 어렴풋한 구름이고, 하단

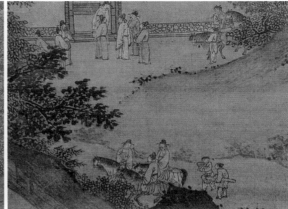

그림 8 「세조도」(부분)

은 높고 큰 소나무와 측백나무가 돋보이는 넓은 정원이다. 그림에 수많은 수목이 있으나 정월의 특정한 식물은 없으며, 오히려 봄이나 여름에 흔한 식물이 보인다. 정원에 놓여 있는 큰 태호석은 정원 담장에 의해 절반쯤 가려졌으나, 여전히 태호석 주변에 심은 종려나무를 볼 수 있고 나무 옆에 '학여장공鶴唳長空'이 있다.(그림 8)

종려나무는 사계절 내내 항상 푸른 정원의 관상용 식물로, 옛사람들이 종려나무를 생각하는 방식은 송나라 매요신의 시 「송중도 댁의 종려를 읊으며咏宋中道宅棕櫚」가 대표적이다. "푸릇푸릇한 종려, 흩어진 잎은 수레바퀴 같도다.青青棕櫚樹, 散葉如車輪." 옛사람의 눈에 수레바퀴 같은 종려나무 잎의 한 가지 특성은 엄동설한에도 시들지 않는다는 점이다. 이시진의 『본초강목』에서는 다음과 같이 종려나무를 묘사했다. "영남, 쓰촨에서 나며 …… 지금은 강남에도 심지만 가장 키우기 어렵다. …… 사계절 시들지 않으며 그 줄기는 바르고 곧으며 가지가 없다.出嶺南, 四川 …… 今江南亦種之. 最難長. …… 四時不凋. 其幹正直無枝." 겨울철에도 여전히 푸르고 나무줄기가 곧고 굽지 않아 군자의 고결함과 연결된다. 북송 유창劉敞, 1019~68의 시 「종려棕櫚」에서도 다음과 같이 읊었다. "눈과 서리 속에 소나무와 국화를 짝한다.雪中霜裏伴松菊." 하지만 종려나무는 상록교목이지만, 확실히 열대 및 아열대 식물이므로 추운 북방에서는 거의 심지 않는다. 식물학에서 보면 종려나무는 확실히 추위

그림 9 작가 미상, 「각좌도」, 두루마리, 비단에 채색, 146.8×77.3cm, 타이베이고궁박물원

그림 10 작가 미상, 「십팔학사도」의 봄 경치(상, 부분)와 여름 경치(하, 부분),
두루마리, 비단에 채색, 173×103cm(각 두루마리), 타이베이고궁박물원

에 강하여 섭씨 영하 7도의 혹한을 견뎌낼 수 있지만, 종려나무가 더욱 좋아하는 환경은 온난하고 습하며 햇볕이 충족한 열대기후다. 추운 환경에서 겨울을 보내려면 오늘날 사용하는 방법으로 새끼줄이나 얇은 천으로 묶어주어야 하며, 특히 정아頂芽, 꼭지눈를 얼게 하면 안 된다. 종려나무에게 가장 알맞은 계절은 겨울이 아니라 온난하고 습한 봄과 여름이다. 송대 홍자기洪咨夔, 1176~1236는 시 「종려」에서 다음과 같이 형용했다. "엄숙한 모습은 봄에 오히려 고요하고, 의협심은 여름에 비로소 호방하네.肅容春尙靜, 俠氣夏方豪."

물론 현실에서 종려나무는 1년 중 어느 계절에도 출현할 수 있다. 하지만 회화에서는 그렇지 않다. 중국 고대 회화에서는 식물로 특정한 시기를 암시한다. 그림에서 종려나무는 봄과 여름의 식물이며 일반적으로 정원에서만 출현할 뿐이다. 종려나무를 그린 비교적 이른 그림으로 타이베이고궁박물원에 소장되어 있는 남송의 작품으로 전해지는 「각좌도却坐圖」가 있다.(그림 9) 그림에서 종려나무는 큰 화분에 심겨 태호석 곁에 놓였는데 두루미 한 마리가 종려나무 뒤에 있어 주문정의 그림과 매우 유사하다. 그림 속 계절은 결코 혹한의 정월이 아니다. 앞쪽의 돌 옆에서 작은 하얀색 꽃이 자라고, 종려나무 화분 곁에는 옥잠화가 만개했다. 옥잠화는 봄과 여름의 교차기에 피는 꽃이다. 송대 이래의 회화에서 종려나무는 겨울철이 아닌 대부분 봄과 여름에 출현한 듯하다. 종려나무와 이 두 계절의 관계는 타이베이고궁박물원에서 소장하고 송나라 사람의 작품으로 전해지는 「십팔학사도十八學士圖」(그림 10)에서 분명하게 볼 수 있다.

이는 네 개의 족자로 구성된 연작 그림으로 각각 정원 속 문인 관료들의 네 가지 활동인 거문고 타기, 바둑 두기, 글쓰기 연습하기, 그림 감상 장면을 그렸다. 회화 풍격에서 보면 명대 궁정화가의 자필이고, 제재 면에서 거문고, 바둑, 서예, 그림 등 네 축으로 구성된 회화는 명대 초기에야 비로소 유행했다. 이 그림에서 거문고, 바둑, 서예, 회화 등 네 가지 활동은 각각 봄, 여름, 가을, 겨울 사계절에 대응한다. 봄철의 거문고 두루마리 그림과 여름철의 바둑 두루마리 그림에 봄과 여름 각각의 절기 화훼와 사물 외에 모두 종려나무가 그려져 있다. 거문고 두루마리 그림의 종려나무는 비교적 작고 화분에 심겼다. 바둑 두루마리 그림 속 종려나무는 조금 커서 태호석과 서로 마주본다. 가을 두루마리 그림과 겨울

두루마리 그림에는 종려나무의 흔적이 없다. 이를 보면 옛사람의 정원 감상에 있어 종려나무는 결코 가을과 겨울에 적합한 식물이 아님을 알 수 있다.

따라서 주문정의 「세조도」에서 정원 속 종려나무가 암시하는 것은 결코 정월의 한랭함이 아니라, 봄철이나 여름철의 온화함이다. 자세히 보면 그림의 정원 안 조벽照壁 곁에 화초가 보인다. 이것도 명나라 정원에서 자주 보이는 장식으로, 일반적으로 대나무로 틀을 만들고 덩굴류의 화초를 대나무 선반에 가득 올려놓아 담을 형성한다. 화면의 큰 거실의 옆방에는 화분이 보이는데, 세밀하게 그리진 않았지만 희미하나마 장식된 꽃송이의 무성하고 왕성한 생기를 느낄 수 있다. 이러한 몇 가지 세부는 그림의 계절이 정월의 겨울철이 아니라 봄철이나 여름철임을 가리킨다.

관료의 아집

건륭제가 이 그림을 세조도로 여긴 이유는 아마도 화면에 대문, 담장, 대청이 있는 집이 있고 두 손을 맞잡고 인사하는 장면이 있기 때문일 것이다. 이는 꽤 유행했던 세조도인 것 같다. 마원의 작품으로 잘못 알려진 '세조도' 이외에도 건륭제는 남송 이숭의 「세조도」를 소장했다. 이숭은 마원과 동시대의 남송 화가로, 건륭제의 이숭 그림은 남송화가 아니라 명나라 사람의 이름을 빌린 작품이다. 왜냐하면 그림 속 대청의 두 시종이 머리에 쓴 것이 명나라의 전형적인 '육합일통모六合一統帽'이기 때문이다. 이는 천 여섯 조각을 연결하여 만든 것인지라 속칭 '과피모瓜皮帽'라고 부른다. 이숭의 가짜 낙관이 찍힌 「세조도」에서 표현한 것은 확실히 새해맞이 풍경이다. 담장 밖에 사람들이 찾아와 절하고, 정원 안의 사람이 두 손을 맞잡고 인사하며, 아이들은 폭죽을 터트리고 있으며, 문에는 문무文武 문신을 붙였다. 담장 밖에 사람들이 찾아오고 정원 안에서 사람들이 몸을 굽혀 인사하는 모습은 주문정의 그림과 다소 비슷한데, 이는 세조도의 특징이기 때문에 건륭제가 주문정의 그림을 '세조도'로 확정했을 것이다.

건륭제는 잠시 잘못 보았지만, 그가 알아본 찾아온 손님과 두 손을 맞잡고 인

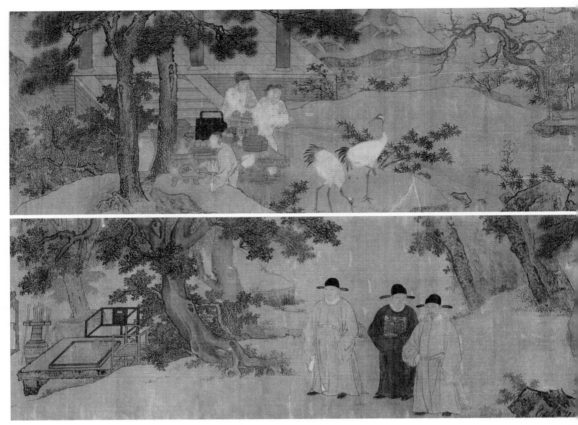

그림 11 사환, 「행원아집도」, 두루마리, 비단에 채색, 37×401cm, 전장박물관

사하는 장면은 확실히 이 그림에서 무시할 수 없는 특징이다. 다만 우리는 다음과 같이 물을 뿐이다. 방문과 인사가 신년을 축하하기 위해서가 아니라면 무엇 때문일까?

건륭제는 한 세부 사항에 유의했는데 그림 속 인물 중 시종과 동자인 사람을 제외하고 모두가 관료의 평상복을 입었고 관모를 쓴 점이다. 관모는 속칭 '오사모'라고 부르며, 모자 뒤에 거의 수평으로 보이는 날개가 있다는 점이 전형적인 특징이다. 그림의 대청에서 몸을 굽혀 인사하는 한 관원은 허리에 문양으로 장식된 관대를 매었다. 숫자를 세어보면, 화면에 보이는 관원은 스물두 명이고 시종은 아홉 명이다. 이렇게 많은 관원이 한 정원에 모여서 무엇을 하고 있을까?

화면 하단에 마당으로 향하는 말을 탄 세 명의 관원 뒤에 한 동자가 칠현금을

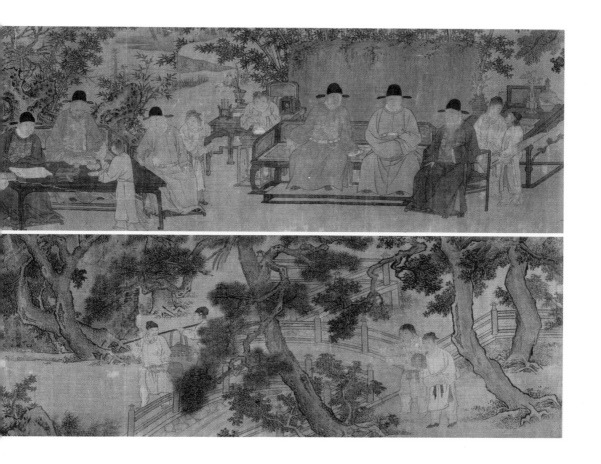

끼고 있다. 대청 측면의 방에 관원 세 사람이 탁자를 둘러싸고 서예를 감상하고 있다. 따라서 거문고, 바둑, 서예, 그림이 이 그림의 절반을 차지한다. 분명히 관원들은 이른바 '문회文會' 혹은 '아집雅集'을 열고 있다. 문인의 아집은 흔한 회화 주제이지만, 관원만 참여한 집회는 오히려 흔치 않다.

집회는 어느 시대나 있었고 확실히 신분이 있는 사람이 다수 참여했다. 동진 시대의 '난정아집蘭亭雅集'은 사실 동진 관원의 3월 3일 '상사절上巳節' 모임이다. 하지만 왕희지王羲之, 303~361는 「난정서蘭亭序」에서 관원 모임의 의의에 대해 한마디도 하지 않았다. 후에 난정아집은 관료와는 무관해져 문인 아회의 본보기가 되었다. 아집의 또다른 본보기는 송대의 '서원아집西園雅集'이다. 참여자 가운데 왕선王詵, 소식, 이공린 같은 관료가 있었지만, 스님도 있기 때문에 결코 순수 관료만의 아

그림 12 『이원집二園集』 중의 「행원아집도」(1560)

회는 아니다. 원대에 이르러 저명한 '옥산아집玉山雅集'이 있었는데, 처음으로 문인 은사를 위주로 한 모임이었다. 아회에 관료 신분이 참여하는 것은 명대 전기의 새로운 현상이다.

　　명나라의 아회 중 송나라 '서원아집'을 참고한 '행원아집杏園雅集'이 가장 유명하다. '행원'은 명대 전기 내각대신 양영楊榮, 1372~1440 저택의 아칭이다. 이른바 '행원아집'은 정통 2년(1437) 봄 음력 3월 1일 마침 조정이 휴일이어서 양영이 내각의 고관 양사기楊士奇, 1365~1444와 양부楊溥, 1372~1446를 비롯해 몇몇 조정 고관을 초청

제7장
신체

하여 자신의 저택에서 연 모임을 가리킨다. 아집에 모인 관원은 모두 열 명이다. 전장박물관과 뉴욕 메트로폴리탄미술관에서 각각 한 폭씩 소장하고 있는 「행원아집도杏園雅集圖」는 행원아집을 재현한 이미지다.[4] (그림 11, 12)

화면의 인물은 모두 머리에 관모를 썼고 몸에는 관복을 걸쳤으며, 심지어 대부분 보자補子가 달린 정식 관복을 입었다. 휴일 새벽에 정원에 모여서 휴식하고 오락하는데 이토록 엄숙하고 진지하게 갖추어 입고 있으니 마치 조정에 나가 황제를 알현하는 것 같다. 무엇 때문일까?

원론적으로 휴식하고 오락할 때 관원이 정식 관복을 입을 필요가 없다는 사실은 번거롭게 말할 필요조차 없다. 하지만 국가의 임명을 받은 관원은 필요시 마음을 조정에 매어두어야 한다. 양사기는 「행원아집서杏園雅集序」 첫머리에 다음과 같이 밝혔다. "옛날의 군자는 한가하게 지내면서도 하루라도 천하와 국가를 잊은 적이 없다.古之君子, 其閑居未嘗一日而忘天下國家也." 비록 휴식이라지만 관원이라면 여전히 국가 대사를 생각하며 휴식과 오락에 빠지지 말아야 한다. 양영은 「행원아집도후서杏園雅集圖後序」에서 분명하게 말했다. "황상의 은혜에 감사하여 보답하기를 도모하고, 잔치가 있다고 해서 나태해지는 것을 경계한다.感上恩而圖報稱, 因宴樂而戒怠荒." 퇴궐 후 휴식할 때에도 여전히 공무를 잊지 말아야 하며, 이것이 황제에 대한 충성이다. 『효경孝經』에 이런 말이 있다. "공자가 말씀하셨다. 군자가 임금을 섬길 때, 조정에 나아가서는 충성을 다할 것을 생각하고, 물러나서는 허물을 보완할 것을 생각해야 한다.子曰, 君子之事上也, 進思盡忠, 退思補過." 송나라의 「효경도」에 이 말을 그림으로 옮겨 그림에 구름과 연기로 가로막힌 위아래 두 장면을 그렸다. 하나는 입궐할 때 황제 옆에 몸을 굽히고 서서 진언하는 장면이고, 다른 하나는 퇴궐한 뒤 여전히 몸에 관복을 걸치고 버드나무와 태호석이 있는 개인 정원에 조용히 앉아 묵상하는 장면이다. 「행원아집도」에서 여러 관료들의 관복은 그들이 정말로 아회에 관복을 입고 참석했음을 보여주는 것이 아니라, 그들이 시시각각 자신을 일깨우고 관직생활에 나태하지 않을 것을 분명히 드러낸다.

「행원아집도」를 주문정의 그림과 대비해보면, 둘 사이에 많은 유사점을 발견할 수 있다. 인물은 마찬가지로 관복을 입고 아회에 참여했으며 마찬가지로 정원에 있고, 정원에도 똑같이 태호석, 꽃밭, 종려나무(메트로폴리탄미술관 소장본), 두루미가 있으며 휴식과 오락활동에도 마찬가지로 거문고 타기, 글쓰기 연습 및 차 마시기가 있다. 다만 주문정의 그림은 산수 배경이 차지하는 비중이 크고 인물이 차지하는 부분이 비교적 작아서 세부 묘사가 「행원아집도」만큼 사실적이지 못하고, 이해한 부분을 대략적으로 묘사한 것에 불과하다. 하나는 족자이고 하나는 두루마리이며, 하나는 긴 렌즈로 똑바르게 보고 그린 그림 같고 다른 하나는 높은 곳에서 내려다보는 부감 방식 같다.

두 그림의 제작 연대도 그리 차이가 많지 않다. 「행원아집도」의 작가 사환은

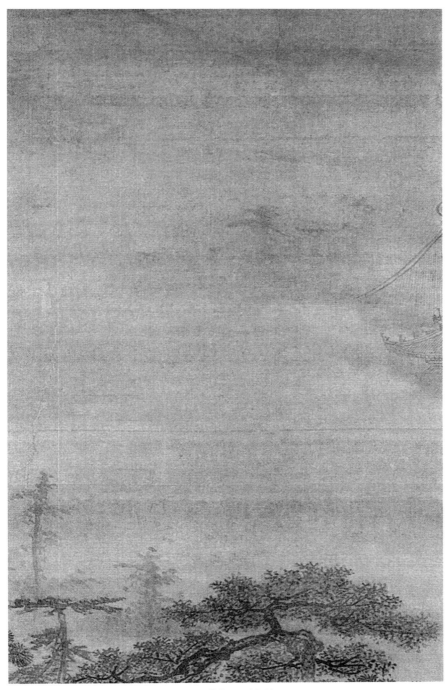

그림 13 「세조도」(부분)

주문정과 동시대 사람이며 두 사람은 모두 베이징 궁정에서 근무했다. 주문정의 그림은 장소를 특정하지 않았지만, 베이징 관료권의 묘사일 것이다. 주문정의 그림은 사환만큼 세심하지는 않지만 사환이 그리지 않은 부분이 있다. 그림 상단에 자욱한 안개가 있고 먼 산과 수목을 희미하게 엿볼 수 있으며 이 그림 오른쪽 가장자리에는 장엄한 전당의 모서리가 드러나 있다.(그림 13) 여기에서 2층 건물임을 알 수 있다. 앞쪽의 조금 낮은 것은 팔작지붕 겹처마 건물이고, 뒤의 높은 것은 삿갓형 건물이다. 이는 황제만이 누릴 수 있는 양식으로 황궁과 황제의 상징이다. 그 삿갓형 건물이 표현한 것은 쯔진청의 세 개 궁전 가운데 두번째 '화개전華蓋殿'일 것이다. 화가가 그림을 그릴 때 황궁의 한 부분을 보았을까? 아니다. 이러한 방식은 분명히 오늘의 관료 모임은 황제가 주시하고 있어서 모두 관복을 입고 매시간 국가를 생각하며 조금도 나태해질 수 없다는 점을 강조한 것이다.

관원으로서 매 순간 자신을 점검하므로 휴가 때일지라도 상궤를 벗어나는 행동을 해서는 안 된다. 「행원아집도」든 주문정의 아집도든 관원의 휴식과 오락활동은 기본적으로 거문고, 바둑, 서예, 그림, 네 가지에서 벗어나지 않는다. 이른바 '사예'는 결코 추상적인 재능과 기예가 아니라 실제 명대 전기 수도권 관료 조직의 기풍이었다. 일찍이 명대 초기에 베이징에서 오랜 시간 관료생활을 한 섭성葉盛, 1420~74은 수도권 관료 조직의 평가 기준과 품평 풍조를 기록했다. "사대부의 유희는 반드시 경중을 살펴야 하고 또한 애초에 자취를 남긴 사람이 있었으니 글을 배우는 것은 시를 배우는 것보다 낫고, 시를 배우는 것은 글씨 배우는 것보다 낫고, 글씨 배우는 것은 그림 배우는 것보다 낫다고 말한다. 이것으로 이름을 드리울 수 있으며 후세의 본보기가 될 수 있다. 거문고와 바둑 같은 것은 청아한 선비로 간주할 수 있는데 이를 버리면 변변찮은 재주다.士大夫遊藝, 必審輕重, 且當先有迹者. 謂學文勝學詩, 學詩勝學書, 學書勝學圖畵. 此可以垂名, 可以法後; 若琴奕, 猶不失爲淸士, 舍此則末技矣."(水東日記 권 4) 문, 시, 서, 화는 감상할 수 있을 뿐만 아니라 '이름을 드리울受名' 수 있고 '후세의 본보기法後'가 될 수 있어 교훈적 의미를 띤다. 거문고와 바둑은 엄숙한 도덕적 의의는 없지만, 여전히 고아한 예술이며 '청아한 선비淸士'의 행위다. '청아淸'는 명대 초기 수도권 관료 조직의 보편적 기준이었다. 명대 초기 관원의 행위에 대한 엄격한 규범이 있었는데, 관원의 인품과 덕성의 '청아'함이 중요했다.

이 기준은 회화에서 명확하게 표현되었다. 명대 초기 궁정과 관료권의 회화에서 대나무와 학은 유행하던 그림 소재였는데, 여기에서 취한 것은 '대나무와 학 둘 다 맑다竹鶴雙淸'는 뜻이다. 당시 대나무를 심고 선학을 기르는 관원이 많았던 이유는 모두가 자신의 '청', 즉 청고淸高, 청아와 청렴을 표방하기 위해서였다.

주문정의 그림은 결코 세조도가 아니라 명대 초기 수도권 관료 조직이 휴일에 모이는 기풍을 그린 것이며, 경성의 모 관료를 위해 그렸고 화폭의 치수도 관저의 대청에 걸기에 적합했다. 하지만 그림의 관료 모임은 결코 실제의 모임이 아니라 상상에서 나온 것이다. 왜냐하면 그림 속 모임이 이뤄지는 대청의 건축양식은 팔작지붕이라 등급이 비교적 높은 건축에 속하며 후면에 더 높은 건축이 희미하게 보이기 때문이다. 명대 초기에 관원의 주택에 대해서는 엄격한 규정이 있어서 절대로 팔작지붕을 쓸 수 없었고 이처럼 널찍할 수도 없었다. 현실이 허락하지 않으니 그림으로 그린 것이다. 이 그림의 장면은 관료의 이상과 본보기라고 말할 수 있다. 거문고, 바둑, 서예, 그림을 마음껏 감상하고 한가한 생활을 누리며 천자의 은혜를 입고 마음속으로는 국가 대사를 품고 있다. 명나라의 황제는 이 그림을 보지 못했겠지만, 오히려 청나라의 건륭제가 그림 맨 위에 제발을 썼으니 이는 마치 높고 아득한 하늘의 뜻 같다.

자유를 얻으면 바로 구하지 말라. 차를 마신 뒤 친구를 불러 배불리 먹고
마시며 즐길 장소를 찾아다니며 근심을 해소하는 데는 축국이 가장 풍류
스럽다.得自由, 莫剛求. 茶餘飯飽邀故友, 謝館秦樓, 散悶消愁, 惟蹴踘(鞠)最風流.

3.
기생집의 풍류
___「축국도」와 『금병매』

오늘날의 상황과 마찬가지로 고대 중국 사람들은 몇몇 위대한 화가의 작품을 통해 걸출한 시각적 취미를 기르기도 했지만 대부분의 사람이 일상적으로 보는 것은 격조가 저속하고 저잣거리의 취향으로 충만한 '속화俗畵, vernacular picture'였다.[5] 위대한 화가의 작품은 현재 우리가 읽는, 장정이 정교하고 아름다운 '예술사' 저작을 구성하지만, 예술사를 쓰는 사람의 관심을 끈 것은 도리어 엄청난 수량의 속화였다. 미국 클리블랜드미술관에는 남송 궁정화가 마원의 작품으로 전해지는 「축국도蹴鞠圖」 족자(그림 14)가 소장되어 있는데, 고대 세속 회화를 관찰하는 데 좋은 사례이다.

축국하는 남녀

이는 비단에 그려진 회화로 세로 115.6센티미터, 가로 55.3센티미터로 크기는 크지 않지만 현존하는 고대 축국 도상 중에서는 가장 크다. 영문 출판물에서 이 「축국도」의 제목은 'The Football Players'라고 되어 있는데, '축구'라는 생각이

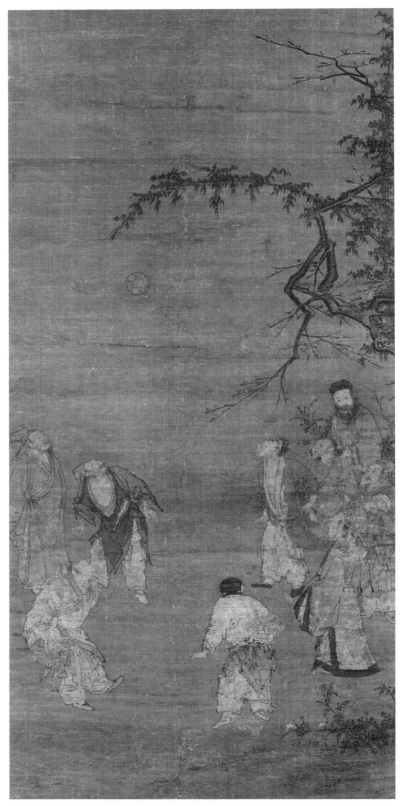

그림 14 전 마원, 「축국도」, 두루마리, 비단에 채색, 115.6×55.3cm, 클리블랜드미술관

사람의 마음에 깊이 박힌 듯하다. 그러나 그림 속 장면은 현대의 축구와는 상당히 거리가 멀다. 언뜻 보면 화면의 빈터에 서 있는 아홉 명의 사람이 축구장에서 머리 위로 높이 솟은 공을 받으려는 선수 같은데, 자세히 보면 그림에는 남자 일곱 명과 여성 두 명이 있다.—남녀가 서로 힘을 모아 축구 놀이를 하면 힘들지 않다.—그림에는 매화나무와 대나무를 심은 정원이 있다. 매화 가지가 아래로 구불구불 내려가 있는데, 분명 야매野梅는 아니며 인공 처리를 거친 궁매宮梅인데 자태가 기묘하여 속칭 '조영매照影梅'라고 한다. 이는 이 그림을 그린 이가 오래도록 남송 화가 마원이라고 알려진 이유 중의 하나일 텐데, 마원의 매화는 '타지拖枝'라고 불린다. 정원에서 청죽은 푸르고 매화는 막 봉오리가 터지고 지상의 목본식물에는 작고 흰 꽃이 피었는데, 아마도 하얀 동백나무일 것이다. '세한삼우'에 속하는 대나무와 매화에 동백나무가 더해져 그림에서 보이는 시기가 늦겨울이나 초봄임을 나타낸다. 그림 상단에 구불구불하고 옆으로 기운 대나무 가지는 분명 겨울철의 대설에 눌려 굽었는데 지금은 이미 눈이 녹았으나 추위는 아직 물러가지 않았음을 증명한다. 이처럼 이른 봄추위가 살을 에는 듯한 시기에 사람들이 공터에 모여 축국 놀이를 하며 몸을 덥히고 있다.

이 그림은 높이가 1미터가 넘는 족자이기 때문에 대부분 둥근부채 그림인 다른 '축국도'와는 달리 화가는 화면의 높이를 충분히 이용하여 공을 허공으로 차고 여러 사람이 공을 바라보며 감탄하는 순간을 포착해 그렸다. 공의 높이를 충분히 보여주기 위해 화면 상단 5분의 3가량은 모두 공백으로 남겨두었다. 하지만 이렇게 하면 화면 상단은 둥근 공밖에 없어 공허할 것이다. 화가는 한 가지 방법을 강구했다. 그는 정원의 매화나무와 대나무를 교묘하게 이용하여 대나무를 옆으로 기운 활모양으로 그리고, 대나무 끝부분을 고무공으로 가리키게 하니 마치 고무공에 의해 끌어당겨지는 것 같다. 동시에 그는 또 거꾸로 걸린 매화나무 가지를 그렸다. 대나무 가지와 매화나무 가지는 엄지와 검지로 테두리를 만든 원호圓弧 같이 고무공을 둘러쌌다. 이렇게 하니 화면 상단의 공간에 삶의 흥취가 더해졌으며 감상자는 즉각 그림 속 고무공의 위치에 주목할 수 있으니 일거양득이라 할 수 있다. 송대에 '제운齊雲'은 축국의 별칭이었다. 당시 전문적으로 축국을 공연하는 단체가 출현했는데, 이를 '제운사齊雲社' 또는 '원사圓社'라고도 불렀다. 화

면의 공중에서 대나무, 매화와 함께 노는 고무공이 바로 '제운'에 대한 더할 나위 없는 해석이다. 실제로 세상에 전해 내려오는 축국 회화, 예를 들면 이른바 「송태조 축국도宋太祖蹴鞠圖」에서 공은 대부분 무릎 위치에 떠 있고 사람들은 고개를 숙여 공을 바라보고 있는데, 클리블랜드미술관 소장의 이 그림은 유일하게 남다른 작품이다.[6]

그림 윗부분의 허虛는 아랫부분의 실實과 대응한다. 그림 아래에 아홉 명이 있다지만 두 팔을 벌리고 몸을 앞으로 기울이며 고개를 들어 공을 바라보는 동작으로 본다면, 진정으로 축국에 참여한 사람은 그중 네 명뿐이며 이들은 정사각형으로 늘어서 있다. 그림 아랫부분에는 수염이 조금 난 젊은 선비가 있는데, 머리에 남색 사모를 쓰고 장포의 옷섶과 소맷부리에도 남색의 테두리 무늬를 장식했고, 허리에는 홍색의 명주 끈을 맸다.(그림 15-1) 이 모든 것은 그림에서 그의 지위가 특수하고 그가 왼쪽 발을 들어올린 것을 봐서 허공의 공은 바로 그가 찬 것임을 나타낸다. 공을 찬 그의 맞은편에 세 사람이 있는데, 주의할 만한 것은 그

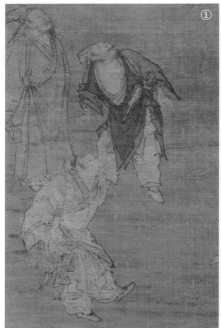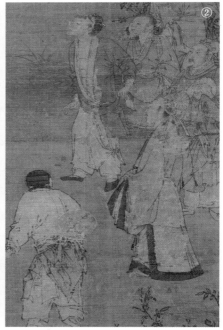

그림 15 「축국도」(부분)

의 대각선 방향에 서 있는 축국 선수다.(그림 15-2) 자못 육감적으로 치장한 여성이 거꾸로 걸린 매화나무 가지 아래에 있으니 무엇인가를 암시하는 듯하다. 그녀는 치마처럼 생긴 바지를 입었고, 상반신에는 양쪽으로 옷깃을 헤치고 소매가 좁은 상의를 걸쳤다. 대각선의 젊은 선비와 대칭을 이루기 위한 듯 그녀의 옷섶을 분홍색 테두리 무늬로 장식했다. 그녀가 입은 상의는 송대에 탄생한 양식으로, 이를 '배자褙子'라고 하며 명대에도 여전히 유행했다. 두 옷섶 사이가 벌어져 있는데, 묶어서 여밀 수 없고 단추가 없어 고정할 수도 없었다. 이러한 양식은 내의를 일부 보이게 하여 여성을 관능적이면서도 이성적으로 보이게 한다. 두 발로 공을 편하게 찰 수 있도록 치마처럼 생긴 바지의 왼쪽 모서리를 묶었을 뿐만 아니라, 오른쪽 옷섶을 왼쪽으로 걷어올리고 왼손으로 옷섶 끝을 붙잡아 팔목에 찬 둥근 황금색 팔찌를 드러냈다. 확실히 그녀는 유행을 추구하고 운동능력이 뛰어난 여성이다. 축국 선수와 마찬가지로 그녀의 옷섶 사이로 드러난 배두렁이를 지나칠 수는 없다. 그녀 뒤에는 쌍계 머리를 한 어린 시녀가 있는데, 두 손으로 넓고 흰 베를 들고 있다. 이것은 땀수건으로, 마치 테니스 경기중에 선수 뒤에 서 있는 볼 보이처럼 수시로 자신이 섬기는 여주인의 이마에 흐르는 땀을 닦아줄 준비를 하고 있다.

주인공인 젊은 남성과 묘령의 여성을 제외하고, 공을 차는 남성 두 명은 옷차림이 비교적 소박하다. 관람자를 등진 남성은 허리에 앞치마 모양의 물건을 매었는데, 이는 송나라 때 신분이 비교적 낮은 도시 노동자의 평상복 차림으로 송나라 장택단의 「청명상하도」와 비슷하다.[7] 또한 허리띠에는 둥근부채를 꽂았으며 머리에는 짙은 색의 두건을 둘러 도시에 사는 평민처럼 보인다. 이러한 차림은 다리를 움직이기 편리한데 직업적인 축국 선수 같다. 그의 맞은편 남자도 두건을 썼으며 그다지 우아하지 않게 가슴을 내놓았고 바깥의 짙은 색 장포는 뜻밖에도 현대의 옷깃과 유사하다. 그 두 사람의 지위는 그들이 보조임을 암시한다.

네 명의 축국 선수 바깥으로 구경꾼 몇 명이 에워싸고 있다. 그중에 그림 오른쪽 가까이에 있는 허리에 둥근부채를 매고 몸을 기울인 남성은 공을 높이 찬 젊은 남성과 비슷한 차림인데다가 남색 사모를 쓰고 몸에 장포를 걸쳤으니, 그도 신분이 높은 문인임을 나타낸다. 이외에 화면 왼쪽의 가장 먼 곳에도 고개를 들

고 공을 바라보는 남성이 있다. 손은 호주머니에 꽂았고, 차림은 젊은 남성과 여성을 동반하여 함께 축국 놀이를 하는 사람과 비슷해 신분이 낮아 보인다. 남은 두 사람은 그림의 오른쪽 여성과 시녀 뒤에 있으며, 두 사람 모두 원령 장포를 걸쳤다. 한 사람은 손에 예비용 고무공을 쥐었고, 다른 한 노인은 공중의 고무공을 바라보지 않는다. 그 두 사람은 미인의 어린 시녀와 마찬가지로 그림 속에서 축국하는 어느 남성의 수행원 같다.

여기에서 우리는 그림 속 인물 관계를 명확히 이해했다. 이 그림은 네 사람이 공을 차는 축국을 그렸다. 고대 축국은 놀이 방식의 차이에 따라 '백타白打'와 '축구蹴球' 두 가지로 나눌 수 있다. '백타'는 골문을 쓰지 않으며 차는 방식과 동작의 난이도로 심사한다. '축구'는 두 팀으로 나누어 어느 팀이 더 많이 공중에 건 골문에 공을 차넣는지 보는 경기다. 그림의 축국은 '백타'다. 규정에 따라 4인이 경기하는 백타는 '유성간월流星赶月, 유성이 달을 쫓다'이라는 듣기 좋은 이름을 가지고 있는데, 공중에 그려진 공이 언뜻 보면 정말 달처럼 보인다.

쥘부채인가 망원경인가

회화 도상은 역사를 그림으로 설명하는 데 쓰인다. 이 그림도 송나라 축국 장면의 기록으로 자주 인용되어 왔다. 하지만 그림으로 역사를 증명하기란 그리 간단하지 않다. 이 그림은 관지가 없고 남송 마원의 작품으로 전해지며 일반적으로 남송 회화로 여겨졌다. 하지만 그림의 꼬불꼬불한 매화 가지가 마원의 작품과 비슷한 것을 제외하면, 그림에는 마원의 그림임을 입증할 만한 충분한 증거가 없으며, 도리어 말기 회화의 많은 특징을 보인다. 그림 속 인물의 차림, 머리에 쓴 남색 사모 양식이 기묘하며, 사모는 높고 상단은 수레바퀴 모양이다. 다른 두 남자의 두건도 비교적 높이 솟았다. 이것은 모두 명나라의 특징에 가깝다. 사실 복식은 그다지 기괴해 보이지 않지만 자세히 보면 그림에서 축국을 하는 네 사람 가운데 왼쪽에서 보조하고 있는, 가슴을 내놓은 남성의 허리에 가늘고 긴 기물이 꽂혀 있는데, 위에서 아래로 갈수록 좁아지며 길이는 거의 두 뼘만 하다. 대략

그림 16
「축국도」(부분)

계산하면 30~40센티미터 정도다.(그림 16) 이것의 상단 부분에 가는 황색 끈이 두 줄로 매어 있고, 가는 끈에는 또 매듭을 지었으며, 마지막으로 남색 명주 끈으로 이 매듭을 관통해 허리에 매어 고정시켰다. 이 기이한 물건은 무엇일까?

이것은 피리일까? 하지만 위는 굵고 아래는 가는 형상으로 보아 피리가 아니라 담뱃대처럼 보인다. 연초는 명대 중·후기에 중국으로 들어왔고 담뱃대도 그와 동시에 출현했다. 잎담배의 담뱃대는 일반적으로 한 자가 넘으며 위쪽 끝에는 구리로 만든 파이프가 있다. 하지만 그림의 물체는 잎담배의 담뱃대와 비교하면 너무나 거칠 뿐만 아니라 파이프도 보이지 않는다. 단검일까? 하지만 칼집의 형상을 찾아볼 수 없다. 그렇다면 이것은 명대 중·후기에 유행한 쥘부채일까? 맞은편 한량이 허리에 둥글부채를 꽂은 것을 감안하면 대칭 원리에 따라 마찬가지로 이 한량의 허리에도 쥘부채가 있을 수 있다. 하지만 이 물건은 쥘부채로 보기에는 너무 길며, 쥘부채에 가는 끈을 이렇게나 많이 맬 필요도 없다. 하물며 부챗살에 대한 어떠한 흔적도 찾아볼 수가 없다. 남자가 몸에 찬 장식물인 가늘고 긴 이 물체는 무엇일까?

비교적 굵은 한쪽은 옅은 갈색을 띠는데, 다른 부분의 색깔보다 진하여 상하 두 부분으로 나뉘는 것 같다. 우연인지 아니면 고심한 결과인지 모르겠으나 화가는 기물에 흰색을 칠하여 입체감을 주었고 물체를 원통형으로 만들었다. 위는 굵고 아래는 가는 원통은 단통 망원경으로 보인다.

망원경은 명대 후기에 중국에 들어와 명대 말기의 사람들은 이에 대해 이미 잘 알고 있었으며 명나라 궁정에서도 따라 만든 적이 있다. 망원경은 당시에 '천리경千里鏡' 혹은 '원경遠鏡'이라 불렸다. 1635년에 출판한 『제경경물략帝京景物略』에서는 망원경을 다음과 같이 묘사했다. "망원경의 모습은 한 자가량의 죽순 같으며 뽑아내면 다섯 자가량이며, 마디마디가 유리로 되어 있고 눈으로 이곳을 보면 작은 것은 크게, 먼 곳은 가깝게 보인다.遠鏡, 狀如尺許竹筍, 抽而出, 出五尺許, 節節玻璃, 眼光過此, 則視小大, 視遠近." 여기에서 묘사한 것은 마디가 많은 단통 망원경이고 크기는 죽순과 비슷하다. 망원경이 출현한 뒤 결코 천문 관측에 쓰이지는 않았고, 신기한 서양인을 보는 것처럼 일종의 서양의 기이한 물건이 되어 일반인의 생활을 장식했다. 17세기의 저명한 문인 이어李漁, 1611~80는 『하의루夏宜樓』라는 화본소설을 썼다. 이야기의 주인공인 서생은 우연히 골동품 가게에서 망원경을 샀는데, 이 기이한 기구로 높은 누각에서 마음속으로 흠모하는 미녀가 정원 연못에서 물장난 하는 모습을 볼 수 있었다. 이어는 망원경에 대해 다음과 같이 묘사했다. "천리경이라는 이 거울은 굵고 가는 몇 개의 관으로 만들어졌는데 가는 것을 굵은 것 안에 넣어서 그것을 펼 수도 있고 접을 수도 있어 늘어났다 줄어들었다 한다. 그렇게 해서 관의 두 끝에 끼워서 멀리 볼 수 있으며, 멀어도 보이지 않는 것이 없다.千里鏡, 此鏡用大小數管, 粗細不一. 細者納于粗者之中, 欲使其可放可收. 隨伸隨縮, 所謂千里鏡者, 卽嵌于管之兩頭, 取以視遠, 無遐不到." 「축국도」의 이 기물은 확실히 천리경 같다. 정말로 그렇다면 이 그림의 연대는 아마도 명대 말기보다 이르지 않은 17세기의 회화일 것이다. 설령 이것이 망원경이 아니고 쥘부채라고 하더라도 이 그림을 그린 연대는 명대 말기를 앞서지 않을 것이다. 왜냐하면 쥘부채가 북송시대에 고려에서 중국으로 전해졌지만, 보편적으로 사회적 문화를 이룬 것은 명대 중기이기 때문이다.

제7장
신체

기녀의 수완

먼저 쥘부채와 망원경이라는 짙은 안개를 걷어내보자. 「축국도」의 가장 주요한 특징은 남녀가 함께하는 축국이라는 점이다. 축국의 부상은 남성과 관련이 있다. 전하는 말에 의하면 황제黃帝의 발명이라지만, 당대 이래로 여성들도 축국에 참여했다. 당나라 왕건王建, 765~830은 궁정 여성의 '백타'를 묘사한 시를 썼다. "한식날 내인들이 백타를 잘하니, 창고에서는 먼저 상금을 나누어주네.寒食內人長白打, 庫中先散與金錢."(「궁사일백수宮詞一百首」81수) 이곳의 축국은 한식날의 궁정 오락이다. 춘삼월 청명 전후로 축국 놀이를 하는 까닭은 이 시기에 꽃샘추위로 쉽게 감기에 들기 때문이었다. 감기는 고대에 가장 치료하기 힘든 병 중 하나였고 이를 예방하기 위해서는 적당한 운동이 필요했다. 경기장과 시설이 그다지 필요하지 않은 축국과 그네가 백성들이 몸을 튼튼히 하는 둘도 없는 선택지였다. 명대 고염은 『준생팔전』「삼월사의三月事宜」에서 고금의 각종 도서에서 삼월에 관한 기록을 수집했는데, 그중 한 조목은 다음과 같다. "한식에는 내상의 우려가 있기 때문에 사람들은 그네와 축국 같은 놀이로 몸을 움직인다.寒食有內傷之虞, 故令人作鞦韆, 蹴踘之戲以動蕩之."[8] 본래 그네는 여성의 놀이이며 축국은 남성의 놀이로, 두 놀이 모두 봄날의 아름다운 풍경을 이루었다. 여성이 축국 놀이를 할 때는 여성끼리 사적인 공간에서 했지, 남성처럼 공공장소에서 하지는 않았다. 하지만 여성이 과감하게 세속의 족쇄를 풀 수만 있다면, 축국은 여성들의 특기가 될 수 있다.

원대 이래로 축국은 결코 상류층 여성의 놀이가 아니었고, 주로 교방教坊의 공연 중 하나였다. 남성은 여성의 축국 놀이를 즐겨 보았다. 축국 놀이는 전신운동이라서 옷이 위아래로 휘날리고 머릿결이 흩날리며 땀을 흘리는 모습에서 생기는 육감적인 매력은 저항하기가 어렵다. 서서히 기생집 여성들이 점차 축국에 참여하기 시작하면서 축국은 그녀들이 반드시 익혀야 하는 기예 중 하나가 되었다. 수많은 남성이 기생집에 와서 기녀와 축국 놀이 하기를 좋아했다. 원대의 재자 살천석薩天錫, 1272~1355은 산곡 「기녀축국妓女蹴踘」을 써서 아름다운 기녀가 축국 놀이를 할 때의 감동적인 장면을 묘사했다. 이 여성은 "빼어난 미색에 곱고 아름다운데 꽃 앞의 연회장에서 노래하고 춤추기를 마치고, 둥근 하늘 아래에서 축국

을 익혀 배운다絶色蟬娟, 畢罷了歌舞花前宴, 習學成齊雲天下圓.”라고 했다. 가무를 잘하면서도 축국 놀이도 잘하니 인기 있는 것은 당연했다. 산곡의 끝에는 축국 기녀의 말투로 탁월한 축국 실력이 자신에게 진정한 애정이나 적어도 고객을 많이 가져다주기를 기대했다. “신방에서 여색을 좋아하는 바람을 성취하고, 중매쟁이가 유곽에 아름다운 자리를 마련해준다면, 여섯 조각의 향피로 담배를 만들고 술통 곁, 장미 동굴 앞에 모여서 한 발짝도 떨어지지 않으리라.若道是成就了洞房中惜玉憐香願, 媒合了翠館內淸風皓月筵, 六片兒香皮做烟眷, 茶蘼架邊, 薔薇洞前, 管教你到底團團不離了半步兒遠.”

원대의 극작가 관한경關漢卿도 여성 축국에 관한 산곡 「여교위女校尉」를 써서 기생집 여성이 손님과 축국 놀이할 때의 선정적인 장면을 묘사했다. 산곡은 세 사람이 축국 놀이하는 장면을 묘사했는데, 축국의 규칙에 따라 세 사람을 각기 교위校尉, 차두揳頭, 자제子弟라고 부른다. 기녀가 물론 '교위'이고 '자제'는 쌍관어雙關語로 세 사람의 축국 놀이 중 제3자가 되는데, 기녀가 고객을 부르는 호칭이기도 하다. 이 '자제'는 홍등가에 자주 드나드는 남성으로 곡 중에서 그의 말투를 빌렸다. “자유를 얻으면 바로 구하지 말라. 차를 마신 뒤 친구를 불러 배불리 먹고 마시며 즐길 장소를 찾아다니며 근심을 해소하는 데는 축국이 가장 풍류스럽다得自由, 莫剛求. 茶餘飯飽邀故友, 謝館秦樓, 散悶消愁, 惟蹴踘最風流.”[9] 술과 밥을 배불리 마시고 먹고 난 후 서너 명의 소꿉동무를 부르고 틈만 나면 기생집에 가서 기녀들과 축국 놀이를 하는 것이 가장 풍류스럽다는 것이다. 명대 말기에 성행한 일용 백과전서에 나오는 '청루궤범靑樓軌範'의 삽도는 이 장면의 가장 완벽한 재현이라고 할 수 있다.(그림 17)

풍류를 즐기던 부잣집 '자제'는 명대 중·후기에 새로운 경지에 도달했다. 풍몽룡은 『괘지아掛枝兒』 속요 전집을 집록했는데, 그중 첫 수에 부른 노래는 명대 강남의 '자제'다. “자제들은 치장을 무척 좋아하여 사모와 두건을 옥비녀로 지탱하고, 하얀 비단 적삼에 연분홍색 바지를 걸치고, 도포는 소매가 크고 복어가죽으로 만든 신발은 뒤축이 얇고 하나같이 앞코가 솟았으니, 기질은 참으로 여유롭도다.子弟們打扮得其實有興, 玉簪兒撑出那紗帽巾, 白綢衫一色桃紅褲, 道袍兒大袖子, 河豚鞋淺後根, 一個個忒起那天庭也, 氣質難得緊.” 이는 우리의 관심을 그림 속 남자 주인공, 즉 기녀와 공을 차는 남자에게로 돌아가게 만든다. 남색의 투명 사건紗巾, 홍색 명주 끈 이외에도

제7장
신체

그림 17 1599년 여상두가 간행한 『신각천하
사민편람삼대만용정종』의 '기생집' 장면

그의 발에는 끝이 뾰족한 붉은 신발이 신겨 있다. 명대 말기 문인 고기원顧起元, 1565~1628은 『객좌췌어客座贅語』에서 강남 남성 사이에서 유행하는 모자와 신발에 대한 열정을 얘기했다. '건巾'은 "그 바탕은 간혹 모라, 위라, 칠사, 사 이외에도 마니사, 용린사가 있다. 간색으로는 감색, 하늘색을 쓴다.其質或以帽羅, 緯羅, 漆紗, 紗之外又有馬尾紗, 龍鱗紗, 其色間有用天靑, 天藍者." 이는 남자 머리가 왜 남색인지 알려준다. 심지어는 '발에 신는 것足之所履'을 언급하며 "옛날에 운리, 소리가 있었으며 다른 양식은 없었다. 지금은 방두, 단렴, 나한삽, 승혜가 있으며 그 발꿈치 부분을 얇게 만드는 데 힘써서 질질 끌고 다니다가 후에는 걸어다닐 수 있게 만들었다. 그 색깔은 홍색, 자주색, 황색, 녹색이 있어 없는 색이 없다. 여성의 장식은 아름답지 않아 안타깝도다.昔惟雲履, 素履, 無它異式. 今則又有方頭, 短臉, 球鞋, 羅漢靸, 僧鞋, 其跟益務爲淺薄, 至拖曳而後成步, 其色則紅, 紫, 黃, 綠, 亡所不有. 卽婦女之飾, 不加麗焉. 嗟乎!"라고 했다. 공을 차는 남자의 붉은 신

발은 확실히 붉은색의 '운동화'다.[10]

쌍둥이 청동거울

후난성박물관은 1970년대에 축국을 하는 사람을 새긴 정교하고 아름다운 청동거울을 모았는데, 그중 거울 등의 도안에 남녀가 정원에서 축국 놀이하는 장면이 있다.(그림 18) 화면은 중앙의 경뉴鏡紐와 태호석을 경계 삼아 좌우 두 부분으로 나뉜다. 왼쪽은 발로 공을 모는 미녀로, 시녀를 데리고 있다. 오른쪽에는 복두를 쓴 남성이 미녀와 함께 축국 놀이를 하고 있는데, 뒤에는 남성 종복이 따르고 있다. 흥미롭게도 중국국가박물관에 이와 똑같은 축국 청동거울이 소장되어 있는데, 청동거울의 크기와 두께도 거의 일치한다. 후난성박물관 소장품은 지름이

그림 18 축국문蹴鞠紋 청동거울, 지름 11cm, 후난성박물관

제7장
신체

11센티미터이고, 중국국가박물관 소장품은 지름이 10.6센티미터다. 양면 청동거울은 같은 작업장에서 생산된 동일한 제품일 것이다. 청동거울의 연대에 대해서는 다른 견해가 있는데, 대부분의 사람이 축국 놀이를 하는 인물의 복장에 근거하여 남송으로 확정했다. 하지만 일부 사람들은 명대 전기라고 여겼고, 또 원대라고 여긴 학자도 있다.[11]

이러한 양면 쌍둥이 청동거울이 대면한 문제는 클리블랜드미술관 소장의 「축국도」와 마찬가지로 제작 연대가 모두 남송으로 확정되었으나 실제로는 그보다 훨씬 늦다는 점이다. 청동거울 속의 축국 장면은 「축국도」와 기본적으로 매우 유사하다. 모두 값비싼 옷을 입은 남녀가 정원에서 고무공을 차고, 그 뒤쪽에서는 하인이 시중을 든다. 남녀가 섞여 축국 놀이를 하는 것은 원대 이후에야 비로소 성행한 광경이다.[12] 그 이유는 앞에서 말했듯이, 축국이 기녀가 고객을 끄는 수단이 되었다는 점이다. 청동거울에서 축국의 중심은 그 여성인데, 그녀는 상체에는 저고리를 걸쳤고 하체에는 발등까지 내려오는 치마처럼 생긴 바지를 입었다. 낭자는 우뚝 솟았고 머리에는 금비녀를 꽂았다. 그녀는 고개를 숙이고 발끝으로 차올린 고무공을 주시하고 있다. 뾰족하고 작은 발과 둥근 공이 바로 맞은편 남성이 눈동자도 돌리지 않고 응시하고 있는 대상이다. 이는 또다른 관한경의 산곡 「축국」에서 묘사한 기녀가 축국하는 장면의 재현이다. "전족으로 살짝 차니 옥체를 약간 드러내고, 치마가 가볍게 움직이며 수놓은 띠가 천천히 날리고 너울거리는 치마가 낮게 드리운다.款側金蓮, 微那玉體, 唐裙輕蕩, 繡帶斜飄, 舞裙低垂" 청동거울에는 시녀와 남자 하인의 형상도 있다. 시녀는 큰 땀수건을 들었는데 땀수건은 길며 다른 한 끝은 시녀의 어깨에 걸쳤다. 남자 하인의 손에 든 물체는 무슨 물건인지 명확하게 알 수 있는 방법이 없다. 찬합일까? 아니면 「축국도」와 마찬가지로 고무공을 넣는 그물망일까?

청동거울의 크기는 매우 작아서 수경袖鏡이라 부를 수 있는데, 분명 화장대에 놓는 큰 거울이 아니라 손바닥에 쥐거나 소매에 넣고 다니는 휴대용 거울이다. 다시 말하면 이 거울은 확실히 집안에서 쓰는 것이 아니라, 밖에 돌아다닐 때나 운동할 때 사용하던 것이다. 그렇다면 누가 집밖의 장소에서 이처럼 남녀가 축국 놀이를 하는 도안을 새긴 거울을 보면서 머리를 매만졌을까? 축국 놀이를 잘하

는 기생집 여성이나 그녀들과 축국 경기를 하는 난봉꾼들이 수경의 주인이 아니었을까? 증거가 충분하지는 않지만, 재미있는 사실은 이 축국 청동거울이 대량으로 생산된 것 같다는 점이다. 중국국가박물관과 후난성박물관 이외에 선전박물관, 원난성박물관에도 유사한 축국 청동거울이 소장되어 있다고 한다. 아마도 동일한 주형에서 나온 청동거울은 이것이 상당히 환영을 받은 유행품임을 암시한다. 축국 청동거울을 「축국도」와 연결하면, 우리는 새로운 실마리를 찾을 수 있을지도 모른다.

『금병매』와 축국도

실제로 이 「축국도」와 더욱 유사한 것은 명대 소설 『금병매金瓶梅』 제15회 「미인들은 누각에 올라 웃으며 감상하고, 건달들은 여춘원에서 계집질을 하다佳人笑賞玩燈樓, 狎客帮嫖麗春院」이다. 원소절 날 서문경西門慶은 부녀자들이 모두 거리로 놀러 나간 기회를 틈타서 '여춘원麗春院'이라는 기원을 찾아가 서로 친한 기녀 이계저李桂姐 자매와 즐겁게 놀았다. 그 가운데 서문경과 이계저가 몇몇 건달과 함께 축국 놀이를 하는 장면이 있다.

서문경이 밖의 마당으로 나와서 먼저 공을 찼다. 그런 후에 이계저를 나오라 해서 원사 두 사람과 같이 차도록 했다. 하나가 머리로 받으면, 다른 하나는 벽에다 맞추었다. 여러 가지 형태로 차거나 받아올리는 등 갖가지 재주를 펼쳐 보이면서 비위를 맞추어주었다. 잘못 차서 공이 다른 곳으로 가게 되면 재빨리 가서 집어왔다. 그러고는 서문경 앞으로 와서 돈을 좀 내려줄 것을 은근히 내비치며, "계저 아가씨의 공 차는 솜씨가 예전에 비해 훨씬 좋아졌어요. 저희에게 오는 공은 모두 휘어져 와서 제대로 발을 댈 수 없게끔 한답니다. 앞으로 한두 해만 더 지나면 이 주변의 기녀들 중에서 아마도 계경, 계저 두 자매의 실력이 가장 뛰어날 겁니다. 강하기가 이조 거리의 동관녀보다도 수십 배는 더 잘해요" 하면서 아양을 떨었다. 그러나 정작 이계저는 공을 몇 번 차

지도 않았는데 눈앞이 어지럽고, 뺨 주위로 땀이 솟아나며, 숨도 가빠지고, 허리 등 사지가 뻐근했다. 소매 안에서 부채를 꺼내 부치면서 서문경과 손을 잡고 이계경과 사희대, 소장한이 공을 차는 것을 구경했다. 백독자와 나회자는 곁에서 떨어지는 공을 주워주면서 숨을 돌리고 있었다.西門慶出來外面院子裏, 先踢了一跑. 次教桂姐上來, 與兩個圓圓社踢. 一個揸頭, 一個對障, 勾踢拐打之間, 無不假喝采奉承. 就有些不到處, 都快取過去了. 反來向西門慶面前討賞錢, 說: "桂姐的行頭, 比舊時越發踢熟了, 撒來的丟拐, 敎小人們湊手脚不迭, 再過一二年, 這邊院中, 似桂姊妹這行頭就數一數二的, 强如二條巷董官女兒數十倍." 當下桂姐踢了兩跑下來, 使的塵生眉畔, 汗濕腮邊, 氣喘吁吁, 腰肢困乏. 袖中取出春扇兒搖凉, 與西門慶携手, 看桂卿與謝希大, 張小閑踢行頭. 白禿子, 羅回子在旁虛撮脚兒等漏, 往來拾毛.[13]

『금병매』 숭정각본崇禎刻本 중의 판화 삽도는 이 장면을 재현했는데,「축국도」와 상당히 유사한 점이 있다.(그림 19) 특히 감상자를 등지고 허리에 앞치마를 묶은

그림 19 『금병매』 숭정본 삽도

기생집의 풍류
「축국도」와 『금병매』

519

그 건달의 형상은 「축국도」와 거의 똑같다. 서문경의 유생 차림도 상당히 유사하다. 『금병매』의 이 장면은 정월 보름에 시작하며 「축국도」의 장면도 매화가 피는 초봄이다. 「축국도」의 한 건달의 허리에 둥글부채가 꽂혀 있는 것이 재미있는데, 위에는 분홍색의 꽃송이가 그려졌고, 꽃은 있으나 잎은 없는데 복사꽃이 아니라 매화다. 고대에 남자들이 사용하는 부채는 일반적으로 소선素扇이거나 점잖은 주제의 회화로 장식한 것임을 반드시 알아야 한다. 그런데 아름다운 이 그림 부채는 엄숙하고 진지한 남성의 소유물이 아니다. 암시하는 것은 부잣집 자제, 기생집의 풍류와 상당히 관계가 있으니, '금병매'와 같은 뜻이 담겨 있다.

'건달들은 여춘원에서 계집질을 하다'에서 클라이맥스 부분은 공차기다. 주요 등장인물은 남성 여덟 명, 여성 두 명으로, 여성 두 명은 물론 기녀 이계저와 이계경李桂卿이다. 여덟 명의 남성은 주인공 서문경, 조연 응백작應伯爵, 사희대, 손과취孫寡嘴, 축일념祝日念, 시종 장소한, 백독자, 나회자다. 이 장면을 표현한 숭정본 삽도에서는 남성 여덟 명과 여성 세 명을 그렸는데, 추가로 그린 여성 한 명은 시녀로, 축국 놀이하는 주인공의 땀을 닦아주기 위해서 손에 큰 땀수건을 들고 있다. 판화 삽도가 소설 속의 장면을 비교적 잘 표현했다고 할 수 있다. 「축국도」에도 인물이 무척 많아서 남성 일곱 명과 여성 두 명을 그렸는데, 그중 여성 한 명은 시녀. 다시 말해서 『금병매』와 비교하면, 조연 한 명과 기녀 한 명이 부족하다. 하지만 「축국도」에서 공을 차는 방식은 4인 경기이지, 『금병매』처럼 3인 경기가 아니다.

우리는 「축국도」가 『금병매』의 내용을 바탕으로 해 확대한 것이라고 말할 수는 없지만, 양자 사이의 관계는 여전히 우리의 관심을 끌어당긴다. 「축국도」의 연대는 『금병매』가 나오기 전후일 것이다. 우리는 누가 누구에게 영향을 주었는지 확정할 방법이 없다. 가능성 있는 상황은 『금병매』 소설, 판화 삽도, 세상에 남아 있는 축국 무늬 청동거울을 포함한 「축국도」가 모두 특수한 맥락, 즉 풍류 장소를 공유하고 있다는 점이다. 풍류 장소는 경계선이 매우 애매한 곳이고, 최전선에서 유행하며, 사교 살롱이자 도덕과 금전, 도박의 장소다. 관능과 색정, 방탕과 음탕, 풍아風雅와 경박의 차이가 단지 한순간에 달려 있다. 풍류 장소의 시각문화도 이와 같다. 이러한 상황에서 어떠한 것을 공개적으로 표현하고 공개적으로 전

제7장
신체

개할 수 있을까? '즐기지만 지나치지는 않는樂而不淫' 축국이 우리에게 답안을 제시해준다.

클리블랜드미술관 소장의 작은 족자 「축국도」를 걸어놓고 감상하는 장소는 결코 크지 않은 공간일 것이며, 감상하는 사람은 한 사람이거나 소수일 것이다. 이보다 더욱 작은 것은 타이베이고궁박물원 소장의 「한정축국도閑庭蹴鞠圖」 둥글부채 그림이다. 북송 장돈례張敦禮, ?~1107의 작품으로 전해지지만, 그보다 훨씬 늦은 명대 회화일 것이다. 둥글부채에 그린 것은 남성 네 명과 여성 한 명이 정원에서 축국 놀이를 하는 장면이다. 그 가운데 남성 두 명이 허리에 짙은 색의 베수건을 두르고 있는데, 사회적 지위가 비교적 낮은 인물이다. 다른 두 명은 장포를 걸친, 사회적 지위가 다소 높은 선비다. 여성이 축국의 중심인데, 그녀는 짧은 옷을 입고, 허리에 베수건을 매고 좁은 소매에 긴 바지를 입었으니 이는 축국 놀이를 하기 위한 복장이다. 이러한 운동 복장을 한 사람은 물론 양갓집 여성이 아니다. 재미있는 것은 화면의 보조 경물인 번들번들한 나무인데, 겨울과 봄 환절기의 추운 계절을 암시하며 「축국도」 내지 『금병매』의 삽화와 비슷하다. 이 둥글부채의 사용자를 알 수는 없지만, 그는 틀림없이 '사서오경四書五經'을 열심히 공부하는 학생이나 조정의 재상, 중신이 아니라, 축국을 좋아하고 축국 놀이를 잘 아는 풍류를 즐기는 자제이거나 쥘부채를 살랑살랑 부치면서 풍류객의 시선을 끄는 유희적 장소의 여성일 수도 있다.

先生瞌睡, 선생은 졸고 있거늘

睡着何妨? 잔다 한들 무슨 상관이랴?

長安卿相, 장안의 재상들은

不來此鄕. 이 시골에는 오지 않는다네.

綠天如幕, 푸른 하늘은 장막 같고

擧體淸凉. 온몸이 청량하다네.

世間同夢, 세간에서 같은 꿈을 꾸는 이

惟有蒙莊. 오로지 장자가 있도다.

4.
화가의 신체
__「초림오수도」와 예술가의 자아

베이징 혹은 중국의 무수한 크고 작은 도시의 한여름 풍경 중 하나는 바로 골목 안이나 큰길에서 웃통을 벗고 손으로 부들부채를 흔들며 허풍을 떠는 수많은 '웃통 벗은 남자勝爺'다. 나이가 각기 다른 웃통 벗은 남자 가운데 좋은 몸을 가진 사람은 드물지만, 그들은 서슴없이 땀이 흐르는 허리 부분을 내보인다. 이러한 광경은 돌연 청대 화가 나빙羅聘, 1733~99의 「초림오수도蕉林午睡圖」(「초음오수도蕉蔭午睡圖」라고도 한다)를 생각나게 한다. 이 작은 족자는 나빙이 자신의 스승 김농을 위해 그린 초상이다. 그림 속 높고 큰 파초나무 아래에서 동심冬心 선생은 의자에 앉아서 부들부채를 들고 졸고 있다. 김농은 그림에서 눈에 띄는 자리를 차지하고 있는데, 더욱 눈에 띄는 것은 그가 '웃통 벗은 남자'와 빼다박았다는 점이다. 젊은 제자는 결국 무슨 목적으로 연로한 스승의 얼굴을 그렸을까? 웃통을 벗은 김농의 신체에 볼 만한 곳이 있는가? 감상자들은 또 무엇을 보았는가?

그림 20 나빙, 「초림오수도」, 두루마리, 종이에 채색,
92.8×38.6cm, 류징지劉靖基 구장舊藏

그림 21 작가 미상, 「모초림오수도摹蕉林午睡圖」,
두루마리, 종이에 채색, 99.5×45cm

소하도

　화면에는 나빙의 낙관이 없다. 그런데 우리가 나빙의 작품이라고 단정할 수 있는 것은 바로 그림에 김농의 긴 제기가 있기 때문이다. 제기는 건륭 25년(1760) 6월 10일에 쓰였으며, 이때 나빙의 나이는 스물여덟이고, 김농은 이미 일흔네 살의 노인이었다. 1년 전인 1759년에 김농은 전신 자화상을 가지고 있었다. 그는 측면으로 서서 손에 등나무 지팡이를 쥐고 있는 모습을 완전한 백묘화법으로

그림 22 나빙, 「동심선생상冬心先生像」, 두루마리, 종이에 채색, 113.7×59.3cm, 저장성박물관

그렸다. 나빙의 「초림오수도」는 분명 스승에게 경의를 표하기 위한 그림이다. 그가 그린 김농은 거의 까까머리의 대단히 큰 머리 뒤에 작고 가는 변발을 드리우고 수염이 덥수룩해 김농의 자화상과 모습이 비슷하다. 김농이 세상을 떠나고 몇 해가 지나 나빙은 또 한번 김농의 전신상을 그렸는데, 여전히 오른쪽을 그렸다.(그림 22) 이러한 김농 초상을 한데 늘어놓는다면, 사람들은 즉각 심혈을 기울여 조성한 그의 형상을 알아볼 수 있을 것이다. 반들반들하게 깎은 머리, 너무 가늘어 조화롭지 못한 변발, 덥수룩한 수염, 오른쪽 옆모습. 이는 김농이 세상 사람들에게 전달하기를 바라는 자신의 형상이다.

김농의 뜻을 이룬 제자인 나빙은 김농의 자화상에서 틀이 잡힌 머리 모양을 답습했다. 하지만 그는 도리어 신체의 표현에서 새로운 양식을 창조했다. 김농은 스승이라는 옷을 벗어버리고 대낮에 반라의 모습을 보여주고 있다. 이러한 혁신에 대해 김농은 상당히 감탄했고 놀리는 투로 자신에 대한 찬사를 썼다.

先生瞌睡, 선생은 졸고 있거늘

睡着何妨? 잔다 한들 무슨 상관이랴?

長安卿相, 창안의 재상들은

不來此鄕. 이 시골에는 오지 않는다네.

綠天如幕, 푸른 하늘은 장막 같고

擧體淸凉. 온몸이 청량하다네.

世間同夢, 세간에서 같은 꿈을 꾸는 이

惟有蒙莊. 오로지 장자가 있도다.

김농은 옷을 벗어서 자신의 "온몸을 청량하게擧體淸凉" 하여 더위를 피하고 있다.

이 그림은 회화사에서 매우 특이해 보이며, 추적할 만한 전통은 없는 듯하다. 낮에 정원에서 잠시 쉬고 꿈을 꾸는 도화를 표현한 것이라면 명나라의 사례가 존재한다. 비교적 가장 유사한 그림은 당인의 「동음청몽도桐蔭淸夢圖」(그림 23)다. 마찬가지로 여름에 정원의 오동나무 그늘 아래에서 문사 차림의 인물이 의자에 앉아 눈을 감고 자면서 꿈을 꾸고 있다. 당인의 제시에서 알 수 있듯이 이 문사는

그림 23 당인, 「동음청몽도」, 두루마리, 종이에 먹, 62×30cm, 고궁박물원

자신의 마당에서 '취해 잠들어醉眠' 있는데, 말속의 숨은 뜻은 정오에 술과 밥을 배불리 먹고 마신 이후다. 앉아 있는 의자는 당시에 '취옹의醉翁椅'라고 부른 매우 편한 침대식 의자다. 이 침대식 의자는 명나라에서 유행했다. 구영의 「동음주정도桐陰畫靜圖」는 당인의 그림과 거의 같다. 여름에 서늘한 바람이 솔솔 불고, 그윽하고 고요한 정원에서 책을 보고 글씨를 쓰다가 지치면 의자에 앉아 잠시 쉬면서 하루를 보내는데, 당인이 말한 "이미 공명에 대한 생각은 접었고已謝功名念", 과거 시험을 응시할 필요가 없는 문사에게는 신선생활과 같다. 더욱 오래된 도상 전통으로 말하면, 이는 일종의 '소하도消夏圖'다. 개인 공간에서 더위를 피하기 때

문에 옷차림은 일반적으로 자기 마음대로 하며 왕왕 신체의 일부를 드러내기도 한다. 송나라 사람의 「괴음소하도槐蔭消夏圖」도 이와 마찬가지다. 다만 인물이 완전히 누워 있고 마당의 평상에서 자고 있는데, 단순히 조는 것이 아니라 긴 시간이 필요한 수면일 것이다.

「동음청몽도」와 유사하게 김농이 즐기는 것도 점심을 먹은 뒤 의자에서 취하는 휴식이다. 다른 점이라면 그는 상의를 벗어 상반신을 완전히 드러내어 피부를 공기와 직접 접촉했다는 것이다. 이러한 점에서 나빙의 대담한 혁신은 '소하도'를 완전히 절정으로 끌어올렸다. 옷을 벗어 속세의 구속에서 벗어난 김농은 비로소 거만하게 말했다. "세간에서 같은 꿈을 꾸는 이, 오로지 장자가 있도다世間同夢, 惟有蒙莊."

김농은 나빙의 그림에서 이처럼 고아한 정취를 보았지만 일부 사람들은 동의하지 않았다.

정경의 농담

정경丁敬, 1695~1765은 김농의 동향인 항저우 사람이면서 가장 친한 친구이기도 하다. 그는 그림에서 성적 매력을 보았다.

1762년 한여름에 양저우성 동쪽의 한 사찰에서 일흔여섯 살의 김농은 예순여덟 살의 친구에게 이 화상을 보여주었다. 정경은 그림에 유머러스한 긴 발문을 썼다.

옛친구 동심 선생은 평생 농담이나 경박한 말을 하지 않았으며, 아울러 저속한 말은 한마디도 하지 않았다. 시를 읊조리며 옛날의 잘못을 거울삼아 고인의 풍도가 넉넉했다. 다만 유독 복숭아를 나누고 소매를 자르는 사랑(동성애)에 빠져서는 헤어날 수 없었다. 마침 「초림오수도」를 보니 그 시는 제자인 나양봉 군의 붓끝에서 나왔다. 표정과 자태가 완연하고 모습이 닮았다. 후에 파초나무 뿌리에 기대어 코 고는 하인을 보았는데, 바로 선생이 분명히 말한 동

자일 따름이다. 이에 스물여덟 글자로 장난스럽게 썼다. 한 무제는 영명한 군주인데 동방에서는 해학적인 가락으로 백량체를 읊었고 그때마다 상을 받았다. 나의 옛 친구의 귀를 다시 거스르지 않을 것을 알고 있다.

파초와 사슴 꿈을 꾸는 시간 부질없으니

낮잠이 오지 않는다고 꺼리지 마소.

정이 많으니 웅신녀에게 기대어

선생을 꿈속에서 위로해주리라.

老友冬心先生, 平生無戲言媒語, 幷無一粗鄙語. 吟詩鑑古, 綽然古人. 獨于分桃斷袖之愛, 則渙漫而不能割也. 適見其「蕉林午睡圖」, 出其詩弟子羅君兩峰之筆. 神態宛然, 豈獨貌似哉! 後有侍史偎蕉根, 得鼾齁狀, 正先生所稱明僮輩已. 因以二十八字題而戲之. 武帝英主也, 東方以俳調咏柏梁, 輒受上賞. 知吾老友當不重怒耳:

蕉鹿光陰合眼空, 休嫌午睡欠惺忪. 多情賴有雄神女, 慰藉先生一夢中.

제발의 첫 구절에서 정경은 김농의 품행과 취미가 고아하여 "시를 읊조리며 옛날의 잘못을 거울삼는다吟詩鑑古, 綽然古人"라고 칭찬했다. 이어서 그는 어조를 바꾸어 김농의 특수한 품행과 취미인 '복숭아를 나누고 소매를 자르는 사랑'을 흥미진진하게 이야기하기 시작한다. 이것이 가리키는 것은 '남색男色'인데, 일반적인 표현으로는 친근하고 스스럼없이 구는 남동男童이다. 정경은 화면에서 증거를 찾은 듯하다. 정경은 그림에서 두 사람 모두 졸고 있음을 발견했는데, 한 사람은 물론 웃통을 벗고 낮잠 자고 있는 노인 김농이요, 다른 한 사람은 파초나무를 등지고 졸고 있는 젊은 동자다. 정경이 보기에 이 동자는 바로 김농이 총애한 미소년이며 '웅신녀雄神女'다. 그렇다면 낮잠 자는 김농이 꾸는 꿈은 아마도 '웅신녀'와 운우지정을 나누는 것이 아닐까?

정경의 제발은 희롱이면서 사실이기도 하다. 청대 중기에 남색 유행은 그다지 새로운 것이 아니었다. 심지어 문인 엘리트 계층에서 남색은 상당히 유행했다. 정경이 이처럼 그림을 해석한 이유는 두 가지다. 첫째, 화면에서 동시에 꿈을 꾸는 두 남성과 둘째, 김농의 반라다. 이 두 가지 이유는 모두 다소 이치에 맞지 않아 억지스러운데, 왜냐하면 동시에 낮잠 자는 주인과 하인은 어떠한 문제도 설명할 수도 없고 벗은 상체도 유혹으로 보이지 않기 때문이다. 특히 일흔네 살의 노인

이 아무리 '계피노옹鷄皮老翁, 닭 껍질 같은 피부를 가진 노인'에 이르진 않았다고 하더라도, 일흔네 살의 신체에 무슨 볼거리가 있단 말인가? 그럼에도 불구하고 정경은 확실히 눈이 예리하여 그는 '나체'의 문제를 주목했다. 역대 초상화 및 동시대의 회화 중 이렇게 그린 사람은 없었다. 이것이 바로 스물여덟 살의 나빙과 일흔네 살의 김농이 후대의 관람자에게 남긴 수수께끼다.

허실상생하는 신체

언뜻 보면 이 그림은 즉흥적인 스케치 같다. 나빙은 스승 김농이 여름날 낮잠 자는 순간을 유머러스하게 포착하여 단숨에 그렸다. 이러한 감각을 더욱 선명하게 만든 것은 김농이 쓴 낙관인데, 제기에 '수성헌睡醒軒'이라 표했다. 이는 감상자에게 김농이 깨어났을 때 제자가 옆에서 오랫동안 기다리고 있었으며 이미 자신이 잠자는 모습을 그림으로 그렸음을 암시하는 듯하다. 하지만 이 그림은 분명히 한번 꿈꿀 시간에 다 그릴 수 있는 것은 아니다. 화면은 결코 진실한 장면의 카메라 같은 기록이 아니다. 우리는 주인과 하인 두 사람이 남의 시선을 의식하지 않고 암묵적으로 나빙을 위해 모델이 된 것이라 상상하기가 어렵다.

나빙의 그림은 초상이다. 당시의 술어로 말하면 '소영小影', 즉 '행락도行樂圖'다. 행락도는 보통 인물의 얼굴만 사실대로 그리고 복장과 배경은 모두 상상할 수 있으며, 그림 속 인물을 다른 시대의 다른 역할로 꾸밀 수 있고, 역사와 사회의 현실과 비현실 사이에서 오갈 수 있다. 「초림오수도」는 현실이면서도 허구인 이러한 특징을 높은 차원으로 끌어올렸다. 그림 속 인물은 양저우에서 명망이 높고 타인에게 존경을 받는 문화 엘리트인데, 이 엘리트는 도리어 상반신의 옷을 모조리 벗어버렸다. 그림 속 인물의 신체 비율과 그림 속 장면은 모두 과장되어 있다. 김농의 머리는 크고 몸은 작으며 두 팔은 머리에 완전히 비례하지 않는다. 또한 재미있는 것은 의자에 앉은 김농이 그 뒤의 동자보다 거의 두 배나 커 보이는 점인데, 주인과 하인, 어른과 아이의 관계를 과장하여 표현했다. 이 모든 것은 실제 인물의 초상을 비현실적으로 만든다. 김농의 머리는 사실적인 초상이지만, 노출

그림 24 임백년, 「초음납량도」, 두루마리, 종이에 채색, 129.5×58.9cm, 저장성박물관

한 신체는 가공의 신체라서 어떠한 물리적 연관성을 불러일으키지 않으며 김농의 머리와 완전히 분리된다.

실제로 김농의 비현실적 신체는 후대의 화가에게 큰 영감을 남겨주었다. 그중 하나가 출중한 인재로 청대 말기 상하이에서 활약한 임백년任伯年, 1840~95이다.

나빙과 유사한 직업 화가인 임백년도 초상화를 잘 그렸다. 그의 고객은 대부분 청대 말기 상하이의 각계 유명 인사였다. 그는 사실적인 얼굴과 상상이 충만한 배경을 한데 잘 융합했다. 화가 장웅張熊, 1803~86은 임백년의 선배인데 그가 일흔 살이 되던 해에 임백년은 장웅을 위해 「초림피서도蕉林避暑圖」라는 그림을 그렸다. 그림 속 장웅은 상반신을 벗고 손에는 부들부채를 들었으며 파초나무 아래에 앉아 더위를 식히고 있다. 이 그림은 즉각 나빙의 「초림오수도」를 연상케 한다. 수년이 지난 뒤 임백년은 다른 문인 오창석吳昌碩, 1844~1927을 위해 「초음납량도蕉蔭納涼圖」(그림 24)를 그렸다.

그림 속 인물은 마찬가지로 상반신은 벗었고 손에 부들부채를 들고 두 다리를 교차하여 파초나무 아래에서 더위를 식히고 있다. 나빙에서 기원한 이러한 유형은 임백년에 의해 반복하여 그려졌다. 중국미술관에는 임백년의 「대복납량大腹納涼」이 소장되어 있는데, 그림 속 인물의 발가벗은 몸은 오창석의 그림과 완전히 같고 얼굴만 바뀌었을 뿐이다. 다른 사람인데도 같은 몸을 갖고 있다. 의심할 나위 없이 임백년이 그린 이 몸은 색을 칠하고 배를 크게 과장하여 그렸지만, 오창석이나 장웅의 실제 신체가 아니라 상상으로 그린 문인의 신체다. 여기에는 정경이 놀린 남색이 없으며, 김농이 표방한 세속을 벗어난 장주莊周의 몽경夢境도 없고, 단지 벗은 몸을 보여줄 뿐이다.

화가의 자유

상의를 벗어 반신을 노출한 남성은 결코 회화에서 출현한 적이 없다.

명대 후기의 중요한 백과사전 『삼재도회』에서 사람의 '신체'를 전문적으로 다룬 부분이 있는데, 수많은 생리학적·의학적 지식을 언급했다. 건강한 신체든 질

병이 있는 신체든, 상반신을 벗은 남성 문사의 형상으로 자주 나타난다. 여름에 자다가 감기에 걸릴까 두렵거나 알몸이 보기 흉할까봐 역대 '소하도'의 문인은 의복을 전부 벗지는 않았다. 하지만 명대 후기에 이르러 이러한 예는 점차 많아지기 시작한다. 명대 말기 항저우 사람 양이증이 간행한 판화집 『해내기관海內奇觀』에서 '서호십경' 중 '곡원풍하曲院風荷'를 보여주는 도화에서 호숫가 뜰의 누각에서 연꽃을 바라보는 문사를 그렸는데, 상반신의 옷을 벗고 손에는 부들부채를 쥔 채 흔들고 있으며 몸 뒤의 탁자에는 책과 술잔이 놓여 있다. 나체와 술은 분명 어떤 관계가 있다.

하지만 「초림오수도」의 반라는 이전의 회화에서는 선례를 찾아볼 수 없는 실존 인물의 초상으로 나타난 반라이다. 회화사에서 보통 하층민을 그릴 때 우리는 비로소 반라의 신체를 볼 수 있다. 예를 들어 농부, 도시의 고용인, 배를 끄는 인부, 씨름 선수, 기근을 피해 도피한 사람들은 모두 생계를 도모하기 위해 사방에서 바쁘게 뛰어다니는 하층민이다. 물론 특수한 인물의 도상에도 반라의 신체가 있다. 예를 들면 도깨비, 지옥 속에서 고통을 받는 영혼이 그렇다. 이처럼 반라 형상의 공통된 특징은 신분이 비천하고 저속하다는 점이다. 그들의 반라는 그들에게는 입을 옷이 없거나 옷을 입을 필요가 없기 때문이다. 그들은 몹시 여윈 몸을 드러내 하층생활이 그들의 신체에 남긴 흔적을 보여줄 수 있다. 그러나 나빙이 창조한 반라의 신체는 하층민의 신체와는 확연히 다르며 포동포동한 남성 문인의 신체다. 문인의 반라는 하층민의 나체와 무슨 차이가 있을까?

우리는 이 사실에 주목해야 한다. 나빙이 그린 반라의 김농이든 아니면 임백년이 그린 반라의 장웅과 오창석이든, 그들은 모두 저명한 화가다. 화가에게 옷을 벗는다는 것은 무엇을 연상시킬까?

김농이나 나빙과 마찬가지로 '양저우팔괴' 중의 하나인 변수민邊壽民, 1684~1752이 실마리를 제공한다. 그는 고궁박물원 소장의 『잡화책雜畵冊』을 그렸다. 그 그림 중 하나가 벼루 하나, 작은 항아리 하나이며 그림에 "맑은 샘물이 한번 솟고, 먹물의 물결이 깊으며, 옷을 벗어서 알몸이다淸泉—汪, 墨浪—泓, 解衣礡裸."라고 썼다. "맑은 샘물이 한번 솟고, 먹물의 물결이 깊으며"가 가리키는 것은 화면의 벼루와 작은 항아리인데, 이 둘은 그림을 그리는 도구다. '옷을 벗어서 알몸이다解衣礡裸'가 가리키는

것은 그림을 그리는 상태다. 그는 이 문구 뒤에 무엇이 '옷을 벗어서 알몸'인지를 풀이해주는 문구를 덧붙였다. "나는 「발묵도」라는 작은 초상화를 그리면서 옷을 벗어서 알몸 상태가 되었다.余有「潑墨圖」小影, 作解衣磅礴狀." 원래 변수민도 자화상을 그렸는데, 그린 것은 자신의 '해의방박解衣磅礴, 옷을 벗은 알몸 상태'한 모습이다. 이른바 '해의방박'은 『장자』「전자방田子方」에서 나왔다. "송원군이 장차 지도를 그리려 하니 여러 화가가 명을 받고 모두 이르러 읍하며 서 있었다. 붓을 가다듬고 먹을 갈며 밖에서 대기하는 사람이 반이나 되었다. 한 화가가 뒤늦게 오는데 천천히 걸으며 뛰지 않았고 명을 받고 서 있지도 않고 방으로 들어가버렸다. 송원군이 사람을 시켜 가보게 하니 옷을 벗은 알몸 상태였다. 송원군이 말했다. '훌륭하다, 이 사람이 진정한 화가다.'宋元君將畫圖, 衆史皆至, 受揖而立, 舐筆和墨, 在外者半. 有一史後至者, 儃儃然不趨, 受揖不立, 因之舍, 公使人視之, 則解衣般礴裸. 君曰: '可矣, 是眞畫者也.'" 장자가 강술한 이 고사에서 화가는 의복을 벗고 나체로 있을 때 비로소 진정으로 그림을 그리는 자유로운 상태가 될 수 있다. 청대에 이르러 '해의방박'의 전례와 고사는 점차 화가가 표방하는 상태가 되었다. 청대 초기의 운수평惲壽平, 1633~90이 다음과 같이 말한 적이 있다. "그림을 그릴 때는 반드시 알몸 상태에서 누구도 신경쓰지 않는 상태가 된 후에야 변화의 기미가 손에 잡히고 활력이 넘치게 된다.作畫須有解衣般礴, 旁若無人意, 然後化機在手, 元氣狼藉." 변수민의 「발묵」 초상화는 현재 행방을 알 수 없지만 나체라는 측면에서 나빙이 김농을 위해 그린 「초림오수도」 '초상화'와 비슷한 점이 있으며, 적어도 두 그림 모두 옷을 화가가 벗어버려야 하는 물건으로 보았다.

1747년, 변수민이 예순네 살이었을 때 한 친구가 그의 「발묵도」에 시 한 수를 적었다.

千尋塊壘澆不得, 천 길의 마음속 분노 씻어내지 못해
脫帽露頂, 모자 벗어 정수리 드러내고
掀髥解衣. 구레나룻 쳐들며 옷을 벗는다.
磅礴浩氣凌山河, 크고 단단한 호기 산천을 능가하고
狂呼大叫走不休. 미친듯이 큰소리 치며 쉼없이 달린다.
奮臂揮灑霖滂沱! 팔 치켜들고 휘두르니 장마 세차게 쏟아지고

雷鼓電旗風飄泊. 천둥 치는 듯하고 바람에 휘날린다.

須臾紙上煙雲繚繞興岩阿. 잠시 종이 위의 안개와 구름 감겨 바위 비탈에 일고

形形色色俱各肖. 형형색색 모두 각자 닮았다.

聲出金石, 목소리는 금석에서 나오는 듯하고

鳴鳴當酣歌. 오열하듯 술 마시며 노래하노라.

이 시에서는 변수민이 그림을 그리는 모습을 묘사했다. 모자를 벗고 옷을 벗고 있어서 사람들의 시선에는 아랑곳하지 않는 듯했다. 시인은 물론 과장했겠지만 도대체 변수민이 어느 정도까지 벗었는지 우리는 알 수 없다. 하지만 화가의 이상에 따르면 실 한 오라기도 걸치지 않은 '해의방박'이야말로 가장 완벽한 상태다.

물론 의복은 신분의 표지와 같기 때문에 '해의방박'한 상태도 이상적인 화가 신분의 표지다. 장자가 말한 고사는 우화일 뿐이다. 그러나 이 우화는 도리어 18세기의 양저우와 19세기의 상하이에서 화가에 의해 도상의 진실로 탈바꿈했다. 지극히 모순적인 사실은 양저우든 상하이든 모두가 상업 대도시이고 금전이 신분을 평가하는 중요한 가늠자였으니, 김농과 나빙이든, 아니면 장웅과 임백년과 오창석이든, 모두가 상업 네트워크에 기대어 생활해야 하며 다른 감상자의 요구를 만족시켜야 했다는 점이다. 하지만 그들은 '화가'라는 신분을 확장하려 시도했고, 모든 실용적 색채를 버리고 회화를 통해 '해의방박'이라는 장자의 사상을 현실로 바꾸고자 힘썼다. 반라의 화가는 우리에게 한 가지 문제를 제기한다. 그림의 목적은 결국 무엇이며 누구를 위한 것인가?

우리는 여전히 이 난제에 답해야 한다.

今日我們坐在豆棚之下,　오늘 우리들은 두붕 아래에 앉아서,

不要看做豆棚,　　　　　두붕이 이처럼

當此煩囂之際,　　　　　떠들썩한 와중에

悠悠揚揚,　　　　　　　유유히

搖着扇子,　　　　　　　부채를 부치면

無榮無辱,　　　　　　　영예나 치욕스런 일도 없으며,

只當坐在西方極樂淨土,　단지 서방 극락정토에 앉아 있을 뿐으로

彼此深重一絲不挂.　　　피차 실 한 오라기도 걸치지 않았다.

5.
농부의 신체
__「농한평화도」 속 피서

왕소王素, 1794~1877는 청대 후기 양저우의 화가다. 후베이성박물관에는 그의 작은 두루마리 「농한평화도農閑平話圖」(그림 25)가 소장되어 있는데, 주제가 매우 기묘하고 농촌의 한여름 더위를 여러 명이 식히는 광경을 그린 것이라, 무더위를 경험한 감상자들은 쉽게 공감할 수 있다. 중국은 농업을 근본으로 삼으니 사·농·공·상 가운데 농민은 두번째 순위다. 바로 15세기의 어린이 교본 『신편대상사언新編對相四言』에서 보여주는 것처럼, 전형적인 '농민'은 중·청년으로 머리에 삿갓을 쓰고 몸에 도롱이를 걸쳤으며 어깨에 괭이형 호미를 메고 있으니 전형적으로 땅을 갈고 파종하는 차림이다. 하지만 이 그림이 보여주는 것은 농민의 휴식과 오락이다. 휴식하고 오락하는 농민은 어떠한 함의를 지니고 있는가?

더위 타는 청년

왕소의 이 그림은 1863년에 그려졌다. 이미 150여 년 전의 작품이라지만, 그중의 한 장면은 매우 익숙하다. 그림은 시골의 저녁 무렵 만찬 모임에서 더위를 식

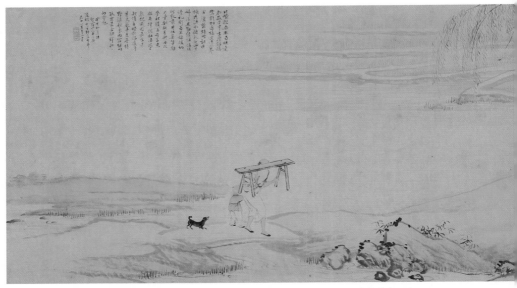

그림 25 왕소, 「농한평화도」, 두루마리, 종이에 채색, 39×149cm, 1863, 후베이성박물관

그림 26 「농한평화도」(부분)

제7장
신체

히는 장면을 보여주는데, 우리는 한눈에 화면 가운데에서 웃통을 벗고 배가 불룩하며 손으로 부들부채를 부치고 신발을 벗어 맨발인 몸집이 큰 사람을 볼 수 있다.(그림 26)

주인공은 스무 살 남짓의 청년 농부로 체격이 거대하여 마치 씨름 선수 같다. 뚱뚱한 농부는 오른손으로 너무 오래 사용하여 모양이 망가진 부들부채를 부치고 있으며, 왼손은 넓적다리에 올려놓고 어깨에는 땀을 훔치는 수건을 걸쳤다. 그는 그림에서 체격이 가장 크고 뚱뚱하며 더위를 제일 많이 타고, 유일하게 상반신을 벗고 부들부채를 부치고 있다. 게다가 그는 또 그림 주제의 초점이기도 하다. 화면에는 여름 돗자리가 깔린 긴 걸상이 있는데, 그는 바로 걸상 가운데에 앉아 있다. 맞은편에는 긴 탁자가 있고 탁자 주변의 한 노인이 대나무 의자에 앉아 있으며, 몸을 옆으로 기울여 뚱뚱한 농부를 직시하고 있다. 노인은 무릎 위에 놓은 왼손으로 약간 앞으로 기운 몸을 지탱하고 있으며, 오른손으로 닳은 쥘부채를 부치고 있고 입을 벌리고 중얼거리고 있으며, 앞에는 찻주전자와 찻잔 하나가 놓여 있다. 노인은 바로 이야기를 들려주고 있으며, 뚱뚱한 농부가 주요 청중이다. 어떤 사람은 이 농부가 청중석의 가장 중요한 자리를 차지했다고 말한다.

이곳은 강 언덕 시골마을의 만담을 들려주는 장소로 물가 초가집의 빈터에 설치되어 있으며, 풍경이 우아하고 수양버들과 푸른 참대가 있다. 이야기꾼은 노인이고 청중 중에도 노인이 몇 있다. 화면에는 작은 의자에 머리카락이 하얗고 어린 아이를 안은 다른 노인이 앉아 있다. 이야기꾼의 의자 곁에도 손으로 긴 수염을 비비 꼬는 노인이 앉아 있다. 이외에 화면 우측에는 나이가 적지 않은 농부가 다른 사람을 위해 찻물을 준비하고 있다. 청중석의 외곽에는 몇몇 청·중년 농부가 서 있거나 큰 나무에 기대고 있거나 땅바닥에 앉아 있으며, 당연히 어린이도 있고 검은 강아지 한 마리도 있다. 이러한 분위기는 매우 사실적으로 보인다. 그림 속 인물은 모두 청나라의 머리 모양을 했고 이맛전은 박박 밀고 머리 뒤로는 변발식으로 땋았다. 하지만 날씨가 무덥기 때문에 사람들은 모두 변발을 감아올리고 상투를 틀어 머리 뒤로 묶었다.

농민의 한여름의 휴식과 오락에 대한 표현은 송·원 시기의 시각예술에서 찾아보기가 어렵다. 하지만 여름철에 한정하지 않는다면 송나라에도 시골의 휴식과 오락생활을 표현한 그림이 있다. 세상에 남아 있는 송나라 그림 가운데 농민의 음주와 오락을 표현한 도상이 있다. 베이징고궁박물원에 소장되어 있는 「전준취귀도」가 대표작이다. 얼근하게 취한 채 머리에 꽃을 꽂은 노인이 소 등이나 나귀 등을 타고 다른 사람에 의해 이끌려 마을로 돌아가는 광경을 그렸다. 화면의 시간은 새해가 시작되는 봄날로, 시기는 송대이며 전문적인 용어로 '촌전락'이라고 부른다. 거나하게 취한 노인은 두건에 꽃을 꽂았으니 번화한 춘사春社에서 막 떠나왔음을 표명한다. 춘사와 추사秋社는 민간에서 중요한 명절이다. 사社는 토지신이며 사일社日은 바로 토지신에게 제사지내는 명절이다. 춘사는 일반적으로 2월에, 추사는 보통 8월에 지낸다. 춘사는 비바람이 순조로울 것을 기도하고, 추사는 오곡의 풍년을 축하하는데, 모두가 음주와 가무를 주제로 삼는다.

술에 취하고 즐거워하는 촌전락이 송대 이래로 유구한 역사를 지니고 있다면, 왕소가 그린 한여름의 피서와 사람을 모아 만담을 듣는 풍습은 어떻게 탄생했을까?

농민의 배

왕소의 그림은 흥청망청 노는 촌전락과 거리가 멀지만 한 가지 공통점이 있다. 그들이 모두 배를 드러내 불룩한 배와 배꼽을 볼 수 있는데, 이는 일상의 규율과 구속을 받지 않음을 표현한다. 술에 취해 추태를 부리는 노인은 상의를 풀어헤치고 가슴과 배를 드러냈는데, 이는 농민의 야만스럽고 속박받지 않는 점을 폭로한다. 그런데 왕소의 그림에서 상반신을 모두 벗은 뚱뚱한 남자는 시골에서라도 절대로 고상한 모습은 아니다.

불룩한 배는 '고복鼓腹'을 의미한다. 글자 그대로 동그랗게 부풀어오른 복부다. 이 말은 『장자·외편』「마제馬蹄」에 기원한다. "무릇 혁서씨의 시대에는 백성들이 거처함에 무엇을 해야 할지 몰랐고, 길을 갈 때도 어디로 가야 할지 몰랐으며, 먹거리를 입에 물고 즐거워하며 배를 두드리며 놀았으니, 백성들이 할 줄 알아야 하는 일이 이쯤이면 되었다.夫赫胥氏之時, 民居不知所爲, 行不知所之, 含哺而熙, 鼓腹而遊, 民能以此矣." '고복'이 가리키는 것은 상고시대 백성들이 배불리 먹고 마시는 태평한 나날과 휴식, 그리고 오락이다. 농민생활을 읊은 송·원 시가에서는 '고복'이라는 단어를 자주 볼 수 있다. 예를 들어 북송 문인 곽상정은 「촌전락도」를 읊은 시에서 "나는 배 두드리니 모두 평화롭도다致我鼓腹咸熙熙."라고 썼다. 술이 충분하고 밥을 배불리 먹으며 배를 두드리니 행복 지수가 올라갈 것이다. 그래서 뱃가죽을 만지는 동작을 '문복捫腹'이라 하는데 이 역시 중요하다. 예를 들어 백거이는 시 「배불리 먹고 한가롭게 앉아서飽食閑坐」에서 "뱃가죽을 만지며 일어나 세수하고 양치질하며, 계단 내려오니 옷자락 떨친다捫腹起盥漱, 下階振衣裳."라고 했다. 여기에서 뱃가죽을 두드리는 것은 시골에 은거한 사대부의 이상적인 모습이다.

화신라의 유머

사실 왕소가 이토록 파격적으로 그림을 그린 것은 이번이 처음이 아니었다. 그는 그림에 장시 한 수를 썼는데 시 뒤에 낙관이 있다. "계해년(1863) 초여름에 신

그림 27 화암, 「전거낙승도田居樂勝圖」, 두루마리, 종이에 채색, 79.4×99cm

라산인의 그림을 본받아 준민 선생의 부탁에 호응하여 교정해주기를 바랐다. 소매 왕소 그리다.癸亥初夏, 法新羅山人本, 以應浚民先生雅屬, 卽希敎正. 小梅王素畵.” 이 구절은 우리가 앞으로 연구를 진행하는 데 중요한 실마리를 제공한다. '신라산인新羅山人'은 왕소의 양저우 선배이자 '양저우팔괴'의 하나인 화암이다. 세상에 남아 있는 화암의 그림 중에 왕소의 그림과 거의 같은 것이 있다.(그림 27) 게다가 왕소 그림의 장시를 베낀 것이 바로 화암의 제화시다. 왕소가 화암의 그림을 한 차례 대대적으로 손본 것이라 할 수 있다.

화암의 그림은 작은 족자로, 장시는 화면 왼쪽 상단에 썼다. 이 시는 화암의 시집 『이구집離坵集』에서 찾을 수 있는데, 제목은 「'전거낙승도'에 쓰며題田居樂勝圖」다. 화암이 이 그림 이름을 '전거낙승도'라고 정한 까닭은 그중의 '낙樂'을 부각하기 위한 것으로 보인다. '낙'은 어디에 있을까? 대낮의 노동에서 해방되어 저녁에 하는 쾌적한 피서가 첫째이고, 피서하면서 재담을 듣는 것이 둘째다.

그는 또 「한청설구도閑聽說舊圖」를 그렸다. 회화작품은 족자인데 왼쪽 상단에 시를 썼다. "올벼 타작마당으로 옮기니 농사 끝났고, 부로들의 이전 왕조 이야기 한가롭게 듣는다.早稻登場農事罷, 閑聽父老說前朝." 화면에도 시골의 만담 장소가 있으며, 중심인물은 여전히 웃통을 벗은 남성으로 손에 부들부채를 들고 맨발로 다리를 꼬고 앉아 있는 뚱뚱한 농부다. 마찬가지로 그는 이야기꾼의 주요 청중이다. 제시에서 "올벼 타작마당으로 옮기니 농사 끝났고"라는 말은 화면의 시간이 여름임을 표명한다. 왜냐하면 올벼는 대략 음력 6월에 다 자라기 때문이다. 이 시기는 농한기에 속하여 올벼는 이미 수확했고, 날씨가 무더워 육체노동을 하기가 마땅치 않다.

화암은 이 주제를 가지고 여러 그림을 그렸다. 그가 그린 「두붕한화도豆棚閑話圖」도 시골의 만담 장소를 그렸는데, 구도 배치는 앞의 두 그림과 비교해 변화가 많으며 웃통을 벗은 뚱뚱한 농부를 그리지 않았다. 하지만 여전히 손에 쥘부채를 든 이야기하는 노인과 몇몇의 노인 청중이 있으며, 명목상으로는 이야기를 듣는다지만 장난치는 어린이도 있고, 「전거낙승도」와 마찬가지로 검은 강아지 한 마리가 있다. 화면 오른쪽 상단에 제화시가 있다.

晚稻靑靑早稻黃, 늦벼는 푸릇푸릇하고 올벼는 누런데
竹花淸間豆花香. 석죽화 맑고 콩꽃 향기롭네.
村翁試說開元事, 시골 늙은이 개원의 일을 이야기하니
稚子恭聽趣味長. 어린아이 공손하고 흥미진진하게 듣는다.

이때는 올벼를 벌써 수확하고 늦벼를 막 심은 시기, 즉 음력 6, 7월 사이의 농한기다. 만담 장소는 큰 나무 몇 그루 밑에 설치했는데, 큰 나무 사이에 대나무 장대로 막을 만들고 위에는 시아넌으로 그린 등나무 덩굴이 가득하다. 자세히 보면 막에 갈고리를 드리운 긴 선 모양의 물체는 바로 제화시에서 말한 '콩豆'인데, 이것이 바로 두붕豆棚이다.

여름철에 피서를 하며 이야기를 듣는 것은 농한기의 오락인데, 춘사·추사의 술 마시며 즐기는 것과는 본질적인 차이가 있다. 사일의 즐김은 제사를 지내어

신에게 감사하는 뜻에서 진행하지만, 피서와 이야기 듣기는 시골의 살롱과 유사한 오락으로, 농촌에서 영화 상영반이 한여름밤에 노천 영화를 상영하는 것과 유사하다. 이러한 제재는 화암이 창시한 것이라고는 완전히 확정할 수 없다. 화암과 동시에 양저우에 거주한 전장鎭江 화가 채가蔡嘉, 1686~1779도 유사한 제재를 그렸다. 이두李斗, 1749~1817는 건륭 60년(1795)에 쓴 『양주화방록揚州畵舫錄』권 2 「초하록草河錄」하下에서 "내가 일찍이 황원에서 채가가 그린 부채 그림 「두붕한화도」를 보았더니, 촌락, 계곡과 산, 띳집과 시골집, 인물의 수염과 눈썹까지도 사실적이고 생동감 있게 그려져 있었다予嘗于黃園觀所畵扇面「豆棚閑話圖」, 村落溪山, 茅屋里舍, 人物鬚眉, 神理具足."라고 기록했다.

왕소는 화암의 족자를 두루마리로 바꾸어 '준민' 선생—응당 도시 문인일 것이다—에게 보냈다. 그림의 중심은 여전히 웃통을 벗은 뚱뚱한 농부이며, 손에 쥘부채를 든 이야기꾼의 모습도 화암이 그린 것과 완전히 일치한다. 하지만 그는 많은 부분을 고쳤다. 그는 화면의 장소와 시간을 설명할 수 있는 경물을 추가했다. 화면 배경에서 그는 시냇가의 논을 그려넣었는데, 녹색의 논벼가 왕성하게 자라고 있다. 그는 그림 속 인물에 머리에 삿갓을 쓰고 손에 농기구를 든 청년 농민을 그려넣었는데, 밭에서 바쁜 일을 마치고 이야기를 들으러 왔지만 이미 앉을 자리가 없다. 화면 왼쪽에는 어깨에 나무의자를 메고 어린아이를 데리고 이야기를 들으러 온 농부도 있다. 화면 오른쪽 초가집에도 창문을 더했고 젊은 여성과 어린아이들이 창가를 잡고 밖을 바라보고 있으며, 초가집 안에 백발 노파가 있다. 화암은 어린아이를 데리고 있는 여성을 이야기를 듣는 청중의 바깥쪽에 그렸고, 왕소는 창문으로 실내와 실외를 분할하고 여성은 전부 실내에 두어 실외의 만담 장소를 완전히 남성의 공간으로 바꾸었다.

사실 왕소보다 10여 년 일찍 임웅任熊, 1823~57이 함풍咸豊 원년(1851)에 그린 「요대매시의도姚大梅詩意圖」에서 시골에서 피서하는 장면을 그렸다. 저명한 시인 요섭姚燮, 1805~64의 「남원잡시 108장南轅雜詩一百八章」제44수의 "남녀는 벌거벗고 앉아 있고, 눈먼 사람은 노래 부르며 바가지를 두드린다袒裸坐男婦, 盲歌陳擊匏."라는 시구를 표현한 그림에서 화가는 화암 작품과 유사한 시골의 오락생활을 그렸다.(그림 28)

이곳은 산과 물이 있는 시골이다. 물가에 위치한 빈터에 울타리가 둘러쳐 있

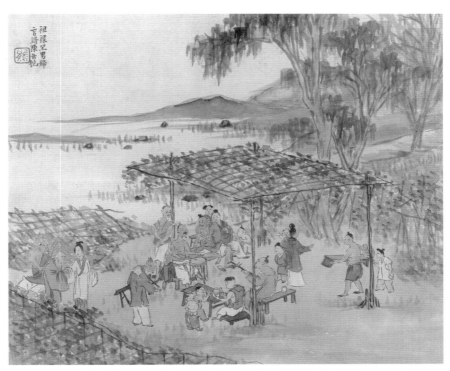

그림 28 임웅 「요대매시의도」 중 하나, 책, 비단에 채색, 27.3×32.5cm, 고궁박물원

그림 29 작가 미상, 「전가락도」(부분), 가로 그림, 종이에 채색, 중국국가박물관

다. 빈터에는 그늘막을 설치했고 위에는 등나무 덩굴식물이 가득 올라가 있는데, 응당 두붕이거나 원두막일 것이다. 그늘막 아래에는 촌민이 여럿 모인 가운데 남녀노소 모두 있으며 노인도 적지 않다. 연기자는 노인 둘인데, 그늘막 양쪽 끝에 마주앉아 있으며, 한 사람은 웃통을 벗었고 땅바닥에 대고 북을 두드리고 있다. 다른 한 사람은 삼현을 타며 반주하고 있다. 노인과 상반신을 벗은 농부는 나무 의자를 왼쪽에서 오른쪽으로 옮긴다. 북을 치는 노인 곁의 의자에는 장년의 농부가 앉아 있는데, 상의를 벗어 반신을 드러내고 손에 부들부채를 들고 한쪽 신발을 벗고서 의자에 다리를 꼬고 앉아 있다. 이러한 모습이 그림의 중심에 놓여 있어서 화암 그림의 웃통을 벗은 뚱뚱한 농부와 상당히 유사한 점이 있다. 중국 국가박물관 소장품 중에는 청대 후기의 「전가락도田家樂圖」(그림 29)도 있다. 인물이 매우 많은 이 그림은 한여름 밤중의 농촌의 오락생활을 묘사했다. 노인은 빨대를 써서 술을 마시고, 시골 아이들은 싸우고 있으며, 시골 여성은 젖을 먹이고 있어 유머의 정취로 충만하다. 화면의 중심에 바로 이야기를 하는 장면이 있다. 우리는 또 한번 여러 노인 가운데 중·청년의 뚱뚱한 농부를 볼 수 있는데, 여전히 다리를 꼬고 부들부채를 들고 포동포동 살찐 배를 드러냈다. 다만 작은 조끼를 완전히 벗지 않았을 따름이다. 그러나 이 사람은 다른 사람들과 다르다. 그는 공연에서 벗어났고, 그만이 곁눈질하며 그림 밖을 바라보고 있다.

두붕한화

화암이든, 왕소든 아니면 임웅이든, 그들 그림 속의 두붕은 모두 중요한 배경을 이룬다. 왕소의 그림에서 두붕이 가장 분명한데 자색의 두화豆花를 분명히 볼 수 있다. '두붕한화豆棚閑話'라는 명칭은 이두가 본 채가의 부채 그림에 보인다. '두붕한화'는 청대 말기 사람의 공통의 인식일 뿐만 아니라, 건륭 연간에 이미 일부 사람들이 수용한 그림 제목임을 알 수 있다.

재미있는 사실은 『두붕한화』는 사실 청대 초기의 저명한 백화 단편소설집으로 작가는 '성수예납거사聖水艾衲居士'인데 신분은 상세하게 알 수 없으며, 청대 초

제7장
신체

기의 강남 유민이 지었다고 여기는 사람도 있다. 이 소설의 구상은 교묘하다. 두 붕 아래에서 고사를 이야기하는 방식으로 전서全書의 각 고사를 이끌어낸다. 첫 번째 시작은 왜 두붕 아래에서 고사를 이야기하는지 요점을 간명하게 제시하며 서술했다.

강남 지역은 지대가 낮은데 비록 낮고 따뜻하다 하나 일단 4월이 되면 바로 장마철을 만나게 된다. 5, 6월이 되면 바로 삼복 무더위가 시작된다. 뜨거운 태양이 하늘에 걸려 길 가는 사람 누구든 등에 땀이 배고 머리와 이마를 그 슬린다. 집안에 있는 사람도 숨을 헐떡거리며 몸 둘 곳이 없다. 상등은 부호 인데 시원한 정자나 물가의 누각에서 부채를 부치며 더위를 식히며 편안하고 자유롭게 지낸다. 차등은 바로 산승이나 시골 노인으로 산발한 채 옷깃을 풀 어헤치고 높은 소나무 그늘 밑에서 소요해야 비로소 무더위를 이겨낼 수 있 다. 중등 가정에서는 어떻게 해볼 수가 없고 다만 2월 중순에 제비콩 모를 몇 그루 얻어다가 집 앞이나 집 뒤 공터에 심어두고 나무나 대나무로 막을 설치 하고 새끼줄을 꼬아서 묶어주면 주위는 오색 줄을 드리운 것과 흡사하다. 보 름도 안 되어 그 제비콩은 땅에서 자라기 시작하여 꼬불꼬불 대나무에 의지 하여 막을 따라서 가득 엉키는데 시원한 정자보다도 도리어 통풍이 잘 되고 시원하다. 그러한 집에서는 남녀노소를 막론하고 걸상을 잡거나 의자를 내놓 고 혹은 돗자리를 깔았으며 높낮이에 따라 아래에 앉아 부채를 부치며 더위 를 식힌다. 시골 노인들은 조간신문을 얘기하거나 소식을 전하기도 하며 고 사를 말하는 사람도 있다.—제1칙, 「개지추화봉투부」江南地土窪下, 雖屬卑溫, 一交四月, 便値黃霉節氣. 五月六月, 就是三伏炎天. 酷日當空, 無論行道之人, 汗流浹背, 頭額焦枯. 卽在家住的, 也吼得氣 喘, 無處存着. 上等除了富室大家, 凉亭水閣, 搖扇乘凉, 安閑自在; 次等便是山僧野叟, 散髮披襟, 逍遙于長松蔭樹 之下, 方可過得; 那些中等小家, 無計布擺, 只得二月中旬覓得幾株羊眼豆秧, 種在屋前屋後閑空地邊, 或拿幾株木 頭, 幾根竹竿搭個棚子, 搓些草索, 周圍結彩的相似. 不半月間, 那豆藤在地上長將起來, 彎彎曲曲, 依傍竹木, 隨 着棚子, 牽纏滿了, 却比造的凉亭反透氣凉快. 那些人家, 或老或少, 或男或女, 或拿根凳子, 或撥張椅子, 或鋪條凉 席, 隨高逐低, 坐在下面, 搖着扇子, 乘着風凉. 鄕老們有說朝報的, 有說新聞的, 有說故事的.—第一則 「介之推火 封妒婦」

두붕은 하층 백성이 한여름에 피서하던 곳인데, 소설에서는 특히 도시 교외 지역, 농촌의 백성과 연결 지었다. 야간의 시골에서 촌민은 노인을 부축하고 어린 아이의 손을 이끌어 걸상과 의자를 들고나와 두붕 아래에서 부채를 부치고 더위를 식히며 노인의 이야기를 듣는다. 이러한 장면은 확실히 화암, 왕소, 임웅이 그린 시골의 만담 장소와 자못 유사하다. '두붕한화'는 문학에서는 일종의 통속문학이며, 회화에서는 일종의 통속회화다. 둘 다 시골을 배경으로 하지만, 사실은 모두 도시의 대중문화다. 『두붕한화』 제5칙의 서두에서 이야기꾼의 말투로 무엇이 '한閑'인지 이야기하고 있다.

오늘 우리들은 두붕 아래에 앉아서 두붕이 이처럼 떠들썩한 와중에 유유히 부채를 부치면 영예나 치욕스런 일도 없으며 단지 서방 극락정토에 앉아 있을 뿐으로 피차가 실 한 오라기도 걸치지 않았다. 갑자기 바람이 불어오면 그 제비콩의 향기가 코를 찌르고 곧장 기골에 스며들며, 게다가 옛날부터 지금까지의 세상의 한담거리를 얘기한다. '한'을 잘못 보아서는 안 된다. 오로지 '한가'할 때만이 양심이 발현되어 그때 나온 간절한 한마디가 가장 감동시킬 수 있다.—제5칙, 「소걸아진심효의」今日我們坐在豆棚之下, 不要看做豆棚, 當此煩囂之際, 悠悠揚揚, 搖着扇子, 無榮無辱, 只當坐在西方極樂淨土, 彼此深重一絲不�掛. 忽然一陣風來, 那些豆花香氣扑人眉宇, 直沁肌骨, 兼之說些古往今來世情閑話. 莫把 '閑' 字看得錯了. 唯是 '閑' 的時節, 良心發現出來, 一言懇切, 最能感動.—第五則 「小乞兒眞心孝義」

'한'은 일종의 문인의 생활 방식임을 알 수 있다. 이야기한 고사에는 일반 민중이 미련을 두는 도덕규범이 곁들여져 있다. '두붕한화'의 회화 버전에서 그린 것도 농한기다. 유머, 설교, 각종 넘나들기가 도시 통속문학의 주요한 특징을 이루는데, 이러한 것도 회화의 언어로 바뀐다. 유머 감각은 화암과 왕소의 회화에서 매우 두드러진다. 「전거낙승도」에서 뚱뚱한 농부가 가장 큰 웃음 포인트이고, 그의 뒤쪽에는 등이 굽은 노인이 있으며 또 난쟁이 노인도 있다. 이 세 사람은 청나라의 『소림광기』에서 각기 놀림받는 뚱뚱한 사람, 척추가 굽은 사람, 키가 매우 작은 사람이다. 교훈도 그림에서 표현되었다. 화면에서 이야기를 듣는 사람은 노

제7장
신체

인이 중심이며, 그들은 모두 앉을 자리가 있고, 젊은 남성과 여성, 어린아이는 각자 바깥에 서 있다. 이것이 바로 도덕 질서다. 더욱이 그림의 주제인 노인이 남녀 노소에게 이야기하는 일은 그들에게 예로부터 지금까지의 고사를 이해시켜주는데, 그 자체가 심도 깊은 도덕적 교화다.

왕소의 그림은 1863년 초여름에 그려졌다. 이때 양저우와 강남이 '태평천국太平天國'과 청 정부의 처참한 접전에 처해 위협받고 크게 파괴당했음을 안다면, 아마도 다른 종류의 감명을 받을지도 모른다. 화암의 시대에 대단히 번화했던 양저우는 이때 이미 역사 무대의 중심에서 물러났다. 만족스러운 시골의 휴식과 오락 생활은 다시는 돌아오지 않았다. 아마도 작가는 화암의 회화작품을 모방하여 19세기 중기 사람들의 태평한 풍경에 대한 절실한 기대를 반영했을 것이다.

감사드리며

이 책을 출판하면서 이미지니스트타임컬처출판사와 후난미술출판사에게 감사드린다. 이미지니스트타임컬처출판사 편집자의 세심함과 최종적인 노동 성과를 독자들은 모두 이 책에서 볼 수 있을 것이다. 후난미술출판사도 이 책을 출판하는 일을 힘껏 지지해주었다.

중국어판의 제목은 중앙미술학원 인문학원 리쿤 교수가 지어주었다. 이에 대해 깊은 감사의 뜻을 표한다. 물론 이 책의 내용이 진정으로 우렁차고 깊은 뜻이 담긴 이름을 감당할 방법이 없음을 잘 알고 있지만, 잠시 일종의 채찍질로 여기려 한다.

이 책의 글 35편은 과거 10년에 걸쳐 완성했다. 이중에는 후에 학술 정기간행물의 학술논문으로 바뀐 것도 있지만, 나는 계속하여 연구를 진행하고 있으니 아직은 최종적인 완성이 아닌 셈이다. 이 기간에 수많은 도움을 받았다. 여기에서 일일이 감사드릴 수 없어 이후에 직접 만나 인사드리기로 한다.

원고를 편집하는 과정에서 가족들은 나를 위해 좋은 환경을 만들어주었다. 장난치며 까부는 아들은 기본적으로 나와 서로 다툼 없이 평화롭게 지냈다. 그래서 나의 사랑하는 가족과 친지들에게 허리 굽혀 인사드리고자 한다.

마지막으로 이 책을 여기까지 읽어주신 독자 여러분에게도 감사를 드린다. 사실 너나없이 모두가 옛 그림 '관람사觀看史'의 과객이지만, '총총히 지나가는 길손'이 되기보다는 무엇인가를 남기는 사람이 되고 싶다. 독자의 '견해'도 그러한 '예술의 바다에 남겨진 보배'에 비출 수 있기를 바란다.

옮긴이의 말

오랜만에 옛 그림을 이해하는 요소와 단서를 친절하게 조목조목 알려주는 책을 접했다. 고대 회화에 대한 소양이 없는 사람에게 가장 난감한 점은 중국 고대 그림을 접할 때마다 시선을 먼저 어디에 두어야 할지 모른다는 점이다. 그래서 이 책의 저자도 시선, 즉 눈을 강조하기 위해서 거기에 걸맞은 그림을 골라 독자에게 소개하고 있다.

이 책의 저자 황샤오펑은 1979년생으로 장시 난창에서 태어나 중앙미술학원에서 전후로 학사, 석사, 박사과정을 수료하고 모교에 남아 학생들을 가르쳤다. 지금은 중앙미술학원 교수, 인문학원 부원장, 박사연구생 지도교수를 맡고 있다. 주요 저작으로는 이 책 이외에도 『장훤의 「괵국 부인 유춘도」張萱 「虢國夫人游春圖」』 『서원아집─중국인물화통감 5西園雅集─中國人物畫通鑑 5』 등이 있으며, 옮긴 책으로는 크레이그 클루나스Craig Clunas의 『대명─명대 중국의 시각문화와 물질문화Empire of Great Brightness: Visual and Material Cultures of Ming China, 1368~1644』가 있다.

황샤오펑은 오래도록 중국 미술사, 중국 고대 회화 연구에 주력하고 있으며 특히 시각문화에 관심을 가져왔다. 이 책의 원서는 『고화신품록─눈으로 보는 역사』다. 동양 회화 이론을 정립한 비조라고 할 수 있는 남북조시대 양나라 사혁의

이론서 『고화품록』에 '신' 자를 보탰다. 그렇다고 해서 이 책이 『고화품록』을 새로운 관점으로 풀이한 이론서라는 말은 아니다. 『고화품록』과는 전혀 관계가 없으며, 단지 사혁의 서명만을 빌려와 여기에 '신' 자를 더해 자신이 그동안 새로운 눈으로 관찰하고 연구하여 발표한 칼럼을 모은 책이다. 이 책의 서문에서 말했듯 이 작자가 중점을 두고 강조한 대상은 "결코 진주를 담은 상자나 진주를 꿴 쇠사슬이 아니라, 진주를 캐는 그물이거나 진주 자체"였다. 그는 관람자의 입장에서 다른 시각을 통해 각종 자료와 방법을 동원하여 각종 역사적 우연성을 거친 뒤 지금까지 남아 있는 보물 같은 작품을 자세히 읽었다.

이 책은 『중화유산』이란 잡지의 「독화필기」라는 칼럼으로 실린 글을 모은 것이다. 2010년 1월부터 시작하여 10년 동안 40여 편을 발표했는데, 그중 35편을 선별하여 이 책에 실었다. 지은이가 그림을 대하는 관점은 눈으로 먼저 감상한 다음 사상적으로 이해하고 학술 논문으로 발표하는 것이다. 그리고 이 책에서는 그림의 종류로 풍속화, 화조화, 동물화, 산수화, 인물화 등을 다양하게 다루고 있다. 절반 정도는 명작의 범주에 들 수 있으며, 나머지는 그다지 알려지지 않은 작품이다. 이를 계기로 그동안 알려지지 않았던 작품을 독자에게 선보이는 셈이다.

지은이는 이 책의 목차를 황궁, 시가, 동식물, 산수, 역사, 눈, 신체 등 일곱 꼭지로 나누었고 매 꼭지마다 다섯 폭(혹은 그 이상)의 그림을 골라 자세하고도 흥미진진하게 풀어놓고 있다.

「황궁」 장에서는 궁정화가나 민간 화가들이 그린 황궁 회화를 거론하며 권력의 중심지에서 생산된 황궁 문화를 살펴보았다. 즉 「상룡석도」에 나타난 다중 경관, 1220년 원소절을 맞아 황성의 길조를 담은 「답가도」, 남송 황실의 혼례에 관한 「백자도」, 깊은 궁궐에서의 사랑을 은밀히 담은 「장송누각도」, 쯔진청을 그린 「베이징궁성도」를 분석하였다. 「시가」 장에서는 「직거도」 「노구운벌도」 「동옥요학도」 「유민도」 「효관주제도」를 중심으로 각종 '풍속화'를 보는 방법을 설명했다. 「동식물」 장에서는 「원도」 「팔팔조도」 「길상다자도」 「묵란도」 「행화원앙도」를 중심으로 동식물과 관련한 그림을 보는 방법을, 「산수」 장에서는 「조춘도」 「산수십이경」 「좌간운기도」 「호산춘효도」 「설강매어도」를 사례로 산수화 보는 방법을 소개했다. 마지막 세 장 「역사」 「눈」 「신체」도 서로 호응 관계를 형성한다. 「역사」 장은 「중병

회기도」, 「오마도」, 「채미도」, 「망현영가도」, 「신비인거도」를 들어 과거의 인물과 전고를 통하여 중국 고대의 인물 고사화를 소개했다. 「눈」 장에서는 시각을 강조한 다섯 그림을 골라 지은이의 논지를 이어나갔다. 이 책에서 가장 역점을 두고 강조한 부분이라 하겠다. 그중 「관화도」는 눈과 관련이 있는데 이 그림을 보고 병을 치유한다고 설명한다. 「유음군맹도」는 시각장애인을 그린 것으로, 이 역시 시각에 대한 강조와 연관이 있다. 이는 모두 시각적 경험을 역사화한 그림이라 하겠다. 마지막으로 「신체」 장은 「욕영도」, 「세조도」, 「축국도」, 「초림오수도」, 「농한평화도」를 골라 각기 어린이의 신체, 퇴근 후 명대 관료의 신체, 여성의 신체, 화가의 신체, 웃통을 벗은 농부의 신체를 소개하였다.

이 책은 체계적인 중국 회화사 저작이 아니다. 따라서 독자의 눈길이 가는 대로 어느 부분을 펼쳐 읽어도 괜찮다. 이러한 그림 읽기를 통해 독자 여러분들이 고대 중국의 사회, 역사, 문화, 풍속을 한층 더 깊이 이해하고, 아울러 이 책에 소개된 그림을 통해 위로받을 수 있기를 바란다.

번역하는 내내 이 책에서 인용한 수많은 서적을 접했다. 중문학도인 옮긴이로서도 생전 처음 들어본 문헌이 종종 출현했다. 이 때문에 발생할지도 모를 인용문의 오역은 전적으로 옮긴이의 책임이다. 이 책을 소개해준 노승현 선생과 아트북스 편집부의 노고에 감사드리며, 아울러 독자 제현의 질정을 바란다.

안서산방에서
2022년 11월

주

이끄는 말

1 巫鴻, 「馬王堆一號漢墓中的龍壁圖像」, 『文物』, 2015年 第1期.

2 예를 들어 프랑스 예술사가 다니엘 아라스(Daniel Arasse, 1944~2003)는 세독 방법론으로 중국 학계에 알려졌다. 鄭伊看, 「貼近畵作的眼睛或者心靈: 達尼埃爾·阿拉斯式的藝術史方法研究」(中央美術學院 碩士學位論文, 2011) 참조.

3 戴丹, 「'時代精神'與'時代之眼'—兩個觀念的比較研究」, 『南京藝術學園學報』(미술과 설계판), 2013年 第4期; 胡泊, 「'時代之眼'與視覺的文化分析: 兼論巴克森德爾的藝術史觀」, 『文藝爭鳴』, 2013年 第6期.

제1장_ 황궁

1 單國强, 「賞石與中國繪畵」, 『故宮博物院院刊』, 1999年 第2期.

2 송 휘종의 회화에 대한 주요 연구는 다양하다. 예를 들어 徐邦達, 「宋徽宗趙佶親筆畵與代筆畵的考辨」, 『故宮博物院院刊』, 1979年 第1期; 매기 빅퍼드(Maggie Bickford), "Emperor Huizong and the Aesthetic of Agency", *Archives of Asian Art* vol. 53, 2002/2003, pp. 71~104; Patricia Ebrey, 韓華 譯, 『宋徽宗』(廣西師範大學出版社, 2018) 등이 있다.

3 秦宛宛, 「北宋東京皇家園林藝術研究」(河南碩士學位論文, 2007), 23~25頁.

4 余輝, 「在宋徽宗 「祥龍石圖」 背後」, 『紫禁城』, 2007年 第6期.

5 楊曉山, 秦柯 譯, 「石痴及其形成的憂慮: 唐宋詩歌中的太湖石」, 『風景園林』, 2009年 第5期.

6 (宋) 杜綰 外, 王雲·朱學博·廖蓮婷 정리 교점(校點), 『雲林石譜: 外七種』(上海書店出版社,

2015), 4頁.

7 피터 스터먼(Peter S. Sturman)도 이 식물에 주의하여 수선(水仙)이라고 여겼다. Peter S. Sturman, "Cranes Above Kaifeng: The Auspicious Image at the Court of Huizong", *Ars Orientalis*, XX(1990), p. 50, note 53 참조.

8 이 그림과 관련된 연구는 많은 편이다. 예를 들면 찰스 하트먼(Charles Hartman), "Stomping Songs: Word and Image", *Chinese Literature: Essays, Articles, Reviews* vol. 17(Dec., 1995), pp. 1~49; 余輝, 「豊年人樂業, 壟上踏歌行−南宋馬遠〈踏歌圖〉軸」, 收入余輝, 『故宮藏畵的故事』(故宮出版社, 2014), 134~137頁. 이 그림의 작가에 대해 다른 견해도 있다. 陳佩秋·陳啓偉, 「馬遠〈踏歌圖〉八問」, 收入陳啓偉, 『名畵說疑續編: 陳佩秋談古畵眞偽』(上海書店出版社, 2012) 참조.

9 王耀庭, 「宋畵款識形態探考」, 『故宮學術季刊』, 2014年 第4期.

10 高春明, 『中國服飾名物考』(上海文化出版社, 2001), 765~775頁.

11 『몽양록』은 송 영종 가정 4년 10월 19일 여러 신하에게 잠화를 하사한다는 성지(聖旨)를 언급했다. "성절을 만나 조회 잔치를 베풀고 여러 신하에게 통초화를 하사했다. 황제가 거행하는 제사에는 나백화를 하사했다.(遇聖節, 朝會宴, 賜群臣通草花. 遇恭謝親祼, 賜羅帛花.)" '통초화(通草花)'와 '나백화(羅帛花)'는 모두 조화인데, 전자는 통초(通草)로 제작한 것이고, 후자는 깁·비단 등 방직품으로 제작한 것이다. 소식은 친구와 여러 종류의 꽃에 대해 얘기하고 「사화상사설(四花相似說)」을 써서 교묘하게 네 종의 조화로 네 종의 진화(眞花)를 비유했다. "도미화는 통초화와 비슷하고, 도화는 납화와 비슷하며, 해당화는 견화와 비슷하며, 앵속화는 지화와 비슷하다.(荼蘼花似通草花, 桃花似蠟花, 海棠花似絹花, 罌粟花似紙花.)"

12 이 역사의 묘사에 대해서는 虞雲國, 『宋光宗·宋寧宗』(吉林文史出版社, 2004), 311~325頁 참조.

13 좀더 상세한 연구로는 나의 「公主的婚禮: 「百子圖」與南宋嬰戲繪畵」, 『美術觀察』, 2018年 第11, 12期 참조.

14 금·원 시기의 몇몇 종류의 모자 모양의 연구에 대해서는 張佳, 「深簷胡帽: 一種女眞帽式盛衰變異背後的族群與文化變遷」, 『故宮博物院院刊』, 2019年 第2期 참조.

15 이 그림은 방원제의 서화를 저록한 책 『허재명화록』과 『허재명화속록(虛齋名畵續錄)』에 수록되지 않았다. 필라델피아미술관의 방원제 소장품에 대해서는 나의 「古畵出洋: 從龐虛齋到張蔥玉」, 『張珩與中國古代書畵收藏國際學術研討會論文集』(上海書畵出版社, 2018) 참조.

16 좀더 상세한 연구로는 나의 「紫禁城的黎明: 晩明的帝都景觀與官僚肖像」 참조. 李安源 主編, 『與造物游: 晩明藝術史研究』(湖南美術出版社, 2017) 참조.

17 관련 연구로 丁鵬勃, 「瓷畵明代朝覲官−大英博物館藏天下朝覲官陞辭圖紀年瓷板」, 『中國國家博物館館刊』, 2017年 第4期 참조.

제2장_ 시가

1 좀더 상세한 연구로는 나의 「編織家國理想的絲線: 「紡車圖」新探」, 『故宮博物院院刊』, 2020年 第11期 참조.

2 이 그림에 대한 상세한 연구로는 나의 「石橋, 木筏與15世紀的商業空間): 「盧溝運筏圖」新探」, 『中

國國家博物館館刊』, 2011年 第1期 참조.

3 羅哲文, 「元代 '運筏圖'考」, 『文物』, 1962年 第10期.

4 진커우강은 금대에 개착되었다. 금원 시기의 사용 현황에 대해서는 侯仁之, 「北京都市發展過程中 的水源問題」, 『歷史地理學的理論與實踐』(上海人民出版社, 1979), 286~293頁 참조.

5 趙其昌 主編, 『明實錄北京史料』, 第1冊(北京古籍出版社, 1995), 248頁.

6 이 그림에 대한 상세한 연구로는 나의 「仇英之城: 反思明代的市井風俗圖」, 蘇州博物館 編, 『翰墨流 芳: 蘇州博物館吳門四家系列展覽學術研討會論文集』, 下冊(文物出版社, 2016), 564~574頁 참조.

7 楊新, 「袁尙統生年辨析」, 『文物』, 1991年 第7期.

제3장_ 동식물

1 송대 회화의 '원'에 대해서는 나의 「宋畵與猿」, 『紫禁城』, 2016年 第3期 참조.

2 (宋) 陳元靚, 『歲時廣記』, 卷5(商務印書館, 1939), 55頁. 설날 풍속에 대한 논의는 曹可婧, 「乾隆朝 宮庭'歲朝淸供圖'硏究」(中央美術學院 碩士學位論文, 2017) 참조.

3 何天富 主編, 『柑橘學』(中國農業出版社, 1999).

4 북송의 저명한 본초류 서적 『증류본초』에서는 '귤'과 '유자'를 병렬했다. 唐愼微 等, 『重修政和經史 證類備用本草』(人民衛生出版社, 1957), 461頁 참조.

5 (宋) 韓彦直, 『橘錄』(中華書局, 1985), 3, 8頁. 또한 판본에 따라 등자를 '유정(柳丁)'이라 부르지만, 결코 지금의 '유정등(柳丁橙)'은 아니다.

6 陳竹生·萬良珍 編著, 『中國柑橘良種彩色圖譜』(四川科技出版社, 1993), 99~101頁.

7 肖夢龍·汪靑靑, 「江蘇溧陽平橋出土宋代銀器窖藏」, 『文物』, 1986年 第5期; 李建軍, 「福建泰寧窯 藏銀器」, 『文物』, 2000年 第7期.

8 이 그림에 대한 연구는 余輝, 「宋徽宗花鳥畵中的道敎意識」, 『書畵世界』, 2013年 第1期 참조.

9 孫思邈, 『千金翼方』에서 재인용.

10 (宋) 唐愼微 等 編纂, 陸拯·鄭蘇·傅睿 等 校注, 『重修政和經史類備用本草』(상, 中國中醫藥出 版社, 2013), 753頁.

11 (明) 李時珍, 「菜部」, 『本草綱目』(華夏出版社, 2009), 1118頁.

제4장_ 산수

1 곽희의 「조춘도」에 대한 연구 성과는 많이 이루어졌는데, 비교적 전면적으로 논의한 것으로는 Ping Foong, *The Efficacious Landscape: On the Authorities of Painting at the Northern Song Court*, Harvard University Press, 2015 참조.

2 (唐) 歐陽詢, 『宋本禮文類聚』, 下冊(上海古籍出版社, 2013), 2512頁.

3 劉芊, 「中國神樹圖像設計硏究」(蘇州大學 博士學位論文, 2014), 100~104頁.

4 楊瑞, 「從 '瑞木' 到 '草妖')-『宋書·五行志』郭璞占筮木連理考辨」, 『古典文獻硏究』, 2018年 第1期.

5 『천축영첨』 판화에 대한 연구로는 Shih-Shan Huang(黃士珊)의 "Tianzhu Lingqian: Divination

Prints from a Buddhist Temple in Song Hangzhou", *Artibus Asiae* vol. 67, no. 2(2007), pp. 243~296 참조.

6 揚之水, 『奢華之色: 宋元明金銀器研究』, 第3卷(中華書局, 2011), 25~29頁.

7 方暉, 「歙縣出土元代石刻畵像碑賞析」, 『東方收藏』, 2011年 第8期.

8 揚之水, 『奢華之色宋元明金銀器研究』, 第2卷(中華書局, 2011), 178~179頁.

제5장_ 역사

1 이 그림에 대한 연구는 적지 않은데, 대표적인 것으로는 余輝, 「「重屏會棋圖」背後的政治博弈—兼析其藝術特性」, 『浙江大學藝術與考古研究特輯一宋畵國際學術會議論文集』(浙江大學出版社, 2017), 160~194頁 참조.

2 이 그림에 대한 상세한 연구로는 나의 「重訪「五馬圖」」, 『美術研究』, 2019年 第4期 참조.

3 이 그림의 좀더 상세한 연구로는 나의 「藥草, 高士與仙境: 李唐「采薇圖」新解」, 『文藝研究』, 2012年 第10期 참조.

4 李霖燦, 「宋人「望賢迎駕圖」」, 『中國名畵研究』(浙江大學出版社, 2014), 122~125頁.

5 林泊, 「陝西臨潼漢新豊遺址調査」, 『考古』, 1993年 第10期; 劉慶柱, 「「新豊宮」鼎」, 『考古與文物』, 1980年 創刊號.

6 Wen-chien Cheng(鄭文倩), "Antiquity and Rusticity: Images of the Ordinary in the 'Farmers Wedding' Painting", *Journal of Sung-Yuan Studies* no. 41(2011).

7 '장빈일인'관 자주요자침에 대한 논의로는 王文建, 「磁州窯 '漳濱逸人制' 枕賞析」, 『廣州文博』(文物出版社, 2009); 王興·王時磊, 「磁州窯的漳濱逸人制枕」, 『收藏家』, 2009年 第8期 참조.

제6장_ 눈

1 이 그림은 상당한 연구가 이루어졌는데, 주요 연구로는 Peter S. Sturman, "Cranes Above Kaifeng: The Auspicious Image at the Court of Huizong", *Ars Orientalis* vol. XX(1990), pp. 33~68; 傅熹年, 「宋趙佶「瑞鶴圖」和它所表現出的北宋汴梁宮城正門宣德門」, 『傅熹年書畵鑑定集』(河南美術出版社, 1999) 등이 있다.

2 황제가 상원 밤에 관등하지 않는 예가 적지 않다. 때로는 하루를 앞당긴 정월 14일일 수도 있고, 때로는 15일 이후일 수도 있다. 예를 들어 가우(嘉祐) 7년(1062) 원소절에 송 인종(仁宗)은 정월 "18일에 어가가 선덕문에 이르러 제색예인을 불러 각기 기예를 공연했다.(十八日, 聖駕御宣德門, 召諸色藝人, 各進技藝.)" 그중에 특별하게도 여성의 씨름이 있었다. 사마광은 이에 불만을 품고 「상원절에 여성의 씨름을 논하는 상소(論上元令婦人相撲狀)」를 써서 상주하여 비판적 입장을 표했다.

3 기존의 연구는 모두 송 휘종이 말한 '상원지차석(上元之次夕)'을 상원절 이튿날의 저녁 무렵으로 해석했다. 사실 여기에서 '석(夕)'은 응당 '밤'이라는 뜻이다. 비교적 복잡한 것은 휘종이 다른 두 시간을 말한 점이다. 비록 시서에서는 '상원지차석'이라 말했지만, 시구에서는 도리어 다른 시간

인 '청효(淸曉)', 즉 새벽을 얘기했다. 劉偉東, 「群鶴飛舞 朝兮暮兮: 「瑞鶴圖」有關問題的闡釋」(『南京藝術學院學報(미술과 설계판)』, 2004年 第1期)은 이처럼 전후의 모순점에 대해 비교적 일찍이 주의했다. 나의 해석은 다음과 같다. 두 시간이 암시하는 것은 여러 학이 날아왔다가 날아가는 데 모두 지속되는 시간, 즉 시서에서 말한 "경시불산(經時不散, 시간이 지나도 흩어지지 않음)"이다.

4 이 그림에 대한 좀더 상세한 연구로는 나의 「底層狂歡: 「柳蔭群盲圖」與浙派繪畫中的暴力景觀」, 浙江省博物館 編, 『明代浙派繪畫國際學術研討會論文集』(浙江人民美術出版社, 2012), 249~262 頁 참조.

5 소육붕이 그린 시각장애인에 관해서는 朱萬章, 『六朋畫事』(文物出版社, 2003) 참조.

6 크레이그 클루나스는 이 그림에 주의하여 논의한 적도 있다. Craig Clunas, 黃曉鵑 譯, 『明代的圖像與視覺性』(北京大學出版社, 2011), 146頁 참조.

제7장_ 신체

1 Ellen Johnston Laing, "Auspicious Images of Children in China: Ninth to Thirteenth Century", *Orientations* vol. 27(Jan. 1996), no. 1, pp. 47~52.

2 徐邦達, 『古書畫僞訛考辨』, 3卷(古宮出版社, 2015), 34頁.

3 趙晶, 『明代畫院研究』(浙江大學出版社, 2014), 232~235頁.

4 이 그림에 대한 심도 있는 논의로는 尹吉男, 「政治還是娛樂, 杏園雅集與 「杏園雅集圖」 新解」, 『故宮博物院院刊』, 2016年 第1期 참조. 일반적으로 메트로폴리탄미술관 소장본은 모사본이라 여겨진다.

5 캐힐은 저작에서 명확하게 'vernacular painting(俗畵, 市井畵)'의 개념을 제기했는데, 이 개념은 실제로 문학사의 'vernacular literature(속문학, 백화문학)'의 영향을 받아 시·사·문·부와 대응했다. James Cahill, *Pictures for Use and Pleasure: Vernacular Painting in High Qing China*(University of California Press, 2010) 참조.

6 余城, 「宋人的 '蹴鞠圖'與足球運動」, 『古宮文物月刊』, 1983年 第1期.

7 沈從文, 『中國古代服飾研究』(上海書店出版社, 2002), 419~422頁.

8 (明) 高濂, 王大淳 校點, 『遵生八箋』頁(巴蜀書社, 1992), 113頁.

9 劉秉果, 「關漢卿套曲 「女校尉」, 「蹴鞠」 校注」, 『徐州師範學院學報』 1983年 第2期.

10 남자의 붉은 신발에 대해서는 毛翔宇, 「杖履相接話心聲-讀金農 「自畫像」」, 『榮寶齋』, 2015年 第10期 참조.

11 周世榮, 「足球紋銅鏡和宋代的足球游戱」, 『文物』, 1977年 第9期; 劉秉果, 「足球紋銅鏡的鑄造年代」, 『體育文史』, 1983年 第3期.

12 축국 무늬 청동거울을 토론할 때 류빙궈(劉秉果)는 이미 이러한 현상에 주의했고, 아울러 축국 무늬 청동거울로 단대(斷代)의 근거로 삼았다. 劉秉果, 「足球紋銅鏡的鑄造年代」, 『體育文史』, 1983 年 第3期 참조.

13 (明) 蘭陵笑笑生, 『金甁梅詞話』(人民文學出版社, 1992), 123頁.

고화신품록

일곱 가지 키워드로 푸는 중국 고화의 수수께끼

초판 인쇄 2023년 6월 12일
초판 발행 2023년 6월 23일

지은이 황샤오펑
옮긴이 조성환
펴낸이 김소영
기획 노승현
책임편집 전민지 이남숙
편집 임윤정 이희연
디자인 이현정
마케팅 정민호 박치우 한민아 이민경 박진희 정경주 정유선 김수인
브랜딩 함유지 함근아 박민재 김희숙 고보미 정승민
제작부 강신은 김동욱 임현식 이순호
제작처 영신사

펴낸곳 (주)아트북스
출판등록 2001년 5월 18일 제406-2003-057호
주소 10881 경기도 파주시 회동길 210
전화번호 031-955-7977(편집부) 031-955-2689(마케팅)
트위터 @artbooks21
인스타그램 @artbooks21.pub
전자우편 artbooks21@naver.com
팩스 031-955-8855
ISBN 978-89-6196-436-4 03600